모든 그림 그리는 이들을 위한

석가의 해부학 노트

Foreign Copyright:
Joonwon Lee　　　Mobile: 82-10-4624-6629
Address: 3F, 127, Yanghwa-ro, Mapo-gu, Seoul, Republic of Korea
　　　　　3rd　Floor
Telephone: 82-2-3142-4151
E-mail: jwlee@cyber.co.kr

모든 그림 그리는 이들을 위한
석가의 해부학 노트

2017. 2. 6. 초 판　1쇄 발행
2024. 1. 10. 초 판 22쇄 발행

지은이 ｜ 석정현
펴낸이 ｜ 이종춘
펴낸곳 ｜ [BM] ㈜도서출판 **성안당**

주소 ｜ 04032 서울시 마포구 양화로 127 첨단빌딩 3층(출판기획 R&D 센터)
　　　 ｜ 10881 경기도 파주시 문발로 112 파주 출판 문화도시(제작 및 물류)
전화 ｜ 02) 3142-0036
　　　 ｜ 031) 950-6300
팩스 ｜ 031) 955-0510
등록 ｜ 1973. 2. 1. 제406-2005-000046호
출판사 홈페이지 ｜ www.cyber.co.kr
ISBN ｜ 978-89-315-7983-3 (13600)
정가 ｜ 42,000원

이 책을 만든 사람들
책임 ｜ 최옥현
기획·진행 ｜ 박종훈
본문 디자인 ｜ 석정현, 상:想 company
표지 디자인 ｜ 석정현
홍보 ｜ 김계향, 유미나, 정단비, 김주승
국제부 ｜ 이선민, 조혜란
마케팅 ｜ 구본철, 차정욱, 오영일, 나진호, 강호묵
마케팅 지원 ｜ 장상범
제작 ｜ 김유석

■ **도서 A/S 안내**

성안당에서 발행하는 모든 도서는 저자와 출판사, 그리고 독자가 함께 만들어 나갑니다.
좋은 책을 펴내기 위해 많은 노력을 기울이고 있습니다. 혹시라도 내용상의 오류나 오탈자 등이 발견되면 **"좋은 책은 나라의 보배"**로서 우리 모두가 함께 만들어 간다는 마음으로 연락주시기 바랍니다. 수정 보완하여 더 나은 책이 되도록 최선을 다하겠습니다.
성안당은 늘 독자 여러분들의 소중한 의견을 기다리고 있습니다. 좋은 의견을 보내주시는 분께는 성안당 쇼핑몰의 포인트(3,000포인트)를 적립해 드립니다.
잘못 만들어진 책이나 부록 등이 파손된 경우에는 교환해 드립니다.

공부란 이렇게 무서운 것이구나!

나는 모든 사람과 사물을 해부학에만 매몰되지 않고 자기화 하여 녹여 내는 이희재 선생과 더불어 오세영 화백을 내 그림 스승으로 삼았다.

그리고 학교에서는 애써 해부학 수업을 맡았다. 그림 공부를 하기 위해서였다.

해부학에 대한 열정이 끓어올랐는데 그때 수업에서 지금 '석가'로 불리는 석정현을 학생으로 만나게 되었다.

그림을 놀랍도록 잘 그릴 뿐 아니라 인체 드로잉에 대한 열정이 엄청났다. 오세영이 떠올랐다.

나는 야심을 갖게 되었다.

한국은 인체해부학의 메카가 될 것이다!

나는 가능하다고 믿었다.

오세영이 있고 내가 있고 석정현이 있지 않은가.

나는 석가에게 인체 드로잉 책을 만들기를 권했다. 물론 오세영에게도 권했다. 그것만 나오면 우리나라는 메카가 된다.

한 나라의 문화는 다양해야 하지만 기본이 되는 사실적인 인체 드로잉 기초는 되어 있어야 한다.

우리나라는 그게 약하다. 화가들이 공부하기를 싫어하기 때문이다. 물론 인체 공부를 무조건 해야 하는 것은 아니다. 하지 않고도 얼마든지 훌륭한 화가가 될 수 있고 만화가가 될 수 있다.

그러나 작가 내면의 꺼림칙함이 문제인 것이다. 자신의 그림이 어디에 있는지 알되 꺼림칙함이 없이 자유롭게 그린다면 그것은 당당한 자신의 세계이고 스타일이지만 뭔가 켕긴다면 공부가 필요하단 뜻이 아니겠는가?

공부를 하지 않으면 찝찝한 채로 살다가 죽게 될 것이다.

공부를 해서 하나하나 해결해 나가는 그 느낌은 얼마나 좋은가!

얼마나 시원하고 멋진가!

10년 전에 석가와 오세영 선생과 이희재 선생과 또 다른 만화가들과 안성에 있는 오세영 선생 댁에서 달토끼(매'달' 마지막 '토'요일에 만나 크로'키'를 하는 모임)를 만들고 꾸준히 그림공부를 해 왔다. 전시회도 하고 책도 내었다. 그리곤 한동안 뜸하다가 작년 오월 오세영 선생이 세상을 떠났다. 너무나 아깝고 아깝고 허탈했다. 그 역량을 이대로 두고 어찌 떠나간단 말이냐!

석가는 뒤돌아 앉아 한참을 소리 없이 울었다.

그리고 반년이 흘러 석가에게서 연락이 왔다.

"선생님, 해부학책이 나왔습니다. 추천사 좀 써 주세요."

"정말이냐!"

"예"

그러면서 보니

오, 오! 놀랍다!

세세하고 자상한 것에서부터 큼직큼직한 것까지… 완벽하다!

사람들은 이제 너무나 자연스럽고 재미나고 세세하게 공부할 수 있다.

내 입에서 절로 이 말이 나왔다.

"세계 최고급 수준이다!"

그리고 이어서

"우리나라는 정말로 인체드로잉의 메카가 될 것이다!"

아니, 이 책이 나온 것으로 이미 메카의 깃발은 꽂힌 것이다.

나는 올해도 학교서 인체드로잉 수업을 맡는다.

오세영에게서 배우고 이제 또 석가에게서 배운다.

나도 공부하고 공부하면 언젠가 나 자신을 놀래킬 멋진 그림을 그릴 수 있겠지.

석가가 지난 시절 내 책을 보고 공부했듯이

나도 이제 석가가 만든 책을 보고 공부하게 되다니

너무도 행복하다.

또 이번 학기 아이들은 석가의 해부학을 교재로 공부하게 되었으니

얼마나 즐거운지!

그리고 사람을 잘 그리고 싶은 수많은 사람들이 이걸로 더욱 쉽고 흥미롭게 공부할 수 있게 되었으니 얼마나

기쁘고 기쁜 일인가!

석가야 수고 많았다.

그 세월이 십 년이었구나!

2017년 1월

박재동(만화가, 한국예술종합학교 교수)

2010년 '제 1회 다빈치 아카데미'라는 모임에서 석가라는 필명을 가진 석정현 작가를 처음 마주했을 때, 제가
느낀 첫 느낌은 "뭔가 다르다"였던 것으로 기억합니다. 그 인상적인 순간은 한순간의 것이 아니었습니다. 이후로
우리 대학의 학생들을 대상으로 꾸준하게 진행된 다수의 해부학 특강, 대한체질인류학회에서 해부학 교수들을
대상으로 진행하였던 특강 등 여러 차례 우리나라의 해부학자들을 놀라게 하곤 하였죠. 우린 이렇게 만났습니다.

얼마 전, 오랜 기간에 걸쳐 작업하였다는 《석가의 해부학 노트》 가제본을 제게 가져와 감수를 부탁했을 때,
해부학을 전공한 사람이 아닌 평범한 만화가가 어떻게 이렇게 사실적이고 훌륭하게 인체 해부학을 표현해냈을까
하는 것에 저는 실로 놀라움을 금치 못했습니다. 이는 분명히, 이제까지 일반인들이 쉽게 접할 수 없었던
해부학이라는 학문에 대한 석가의 호기심을 넘어, 보다 큰 열정이 집대성된 책이라는 생각이 들었습니다.

사실 해부학이라는 학문은 의학을 공부하는 사람에게 반드시 필요한 학문이지만, 시신해부를 통해서만
그 구조를 정확히 이해해 낼 수 있는 특수한 학문 분야입니다. 물론 일반인에게도 매우 중요한 상식과도 같은
지식이지만, 이러한 특수성을 이유로 쉽게 접하기 어려운 것이 현실입니다. 특히, 미술이나 체육을 전공하는
사람들은 해부를 직접 할 수 없는 어려운 상황에서 몸의 구조를 이해하고 표현해내야 하기 때문에,
마치 가려운 곳을 긁는다는 표현처럼 다양한 분야의 많은 사람에게 이 책이 사랑받을 수밖에 없을 것이라는
생각을 해 봅니다.

해부학자 중 한 사람으로, 《석가의 해부학 노트》라는 책이 정적인 상태의 사람 몸이 아닌,
동적인 표현이 매우 중요한 미술이나 체육 분야의 필수적인 필독서로 우뚝 서기를 기대하며,
해부학을 공부하는 사람을 대표하여 존경의 찬사를 보내는바 입니다.

연세대학교 치과대학
해부학 교수 김희진

연세대학교 치과대학 해부 및 발생생물학 연구실 교수
대한체질인류학회 총무이사 및 부회장(전)
대한해부학회 편집위원회 위원장
편집장/Anatomy and Cell Biology(acb)
부편집장/Surgical and Radiologic Anatomy
부편집장/Clinical Anatomy
부편집장/European J Clinical Anatomy
Section 편집장/International Scholarly Research Notices
부회장/한국학생자전거연맹
부회장/서울시양궁연맹

인체에 대한 수많은 서적들 가운데
이렇게 즐겁고 유쾌하며 통쾌한 책이 있을까!
석정현 작가가 다년간에 걸쳐 연구한 인체의 인체에 의한 인체를 위한
분석 보고서. 인체에 대한 지식을 너무나도 쉽고 명쾌하게 정리해
놓았고, 작가의 재치 있는 오리지널 삽화들이 독자들과의 교감을
이끌어 내며 읽는 재미를 더해준다.
피규어를 제작하는 나에게 너무나 고맙고, 고맙고, 고마운 책….
브라보! 한국에도 이제 제대로 된 인체 미술 교과서가 나왔다!

홍진철(핫토이즈 프로덕션 코리아 대표)

그림을 그리는 사람의 입장에서 다시 재정립한 해부학!
이런 책이 나오길 얼마나 고대했던가! 석정현의 땀의 결실이 많은
아티스트에게 단비가 되어 내릴 것이다.

연상호('부산행', '서울역', '돼지의 왕', '사이비' 감독)

나는 운동쟁이이지만 그와 작업을 하며 정말 놀랐었다.
지금껏 수많은 이들과 대화를 해보아도,
이토록 근육을 정확히 이해한 이는 만나지 못했었다.
강산도 변화시킬 10년이란 세월의 독기 어린 노력으로 빚어진.
누구도 만들 수 없었고, 앞으로도 만들어 내지 못할 위대한 책.

조성준(트레이너, 《닥치고 데스런》 저자)

인간 움직임의 다양성과 한계, 포즈의 의미를 성찰하게 만드는 책.
그동안 인물사진을 찍으면서 가졌던 막연한 의문들의 해답이,
이 책에 들어있습니다.

로타(포토그래퍼)

정말 가려운 곳을 잘 긁어준 해부학책이다. 초보부터 프로까지 찬찬히
읽어 내려가면 정말 많은 것을 배울 수 있는 책이다. 대단하다 석가!
(내가 등장한 부분이 더욱더 이 책의 공신력을 높이네!!)

김정기(드로잉 아티스트)

작가님이 〈1박2일 하얼빈 특집〉에서 그려 주신 안중근 의사의 얼굴과
몸짓 덕분에, 교과서 글씨 한 줄로 묘사된 역사적 사건이
현대적 상상력 속으로 들어왔습니다.
평면적인 인물에게도 복잡한 심리를 부여하는 그 일러스트가 어떻게 해서
가능했던 것인지, 작가의 비밀이 이 책에 담겨 있습니다.
섬세한 감정을 표현하는 얼굴의 작은 근육부터 사건의 역동성을 부여하는
인체의 큰 골격들까지, 모든 미술적 표현 뒤에는 인체의 움직임에 대한
과학적 논리가 숨어 있습니다. 낯설익 어깨 근육을 표현하기 위해 알아야 할
물리학적 지식, 여성의 다리를 표현하기 위한 진화론적 상식을 저자의
설명과 함께 따라가는 과정은, 미술학도가 아닌 일반인에게도
무척 흥미롭고 즐거운 시간입니다. 놀랍도록 생생한 일러스트들, 깊이 있는
내용을 지루하지 않게 풀어내는 카툰은 이 과정을 더욱 즐겁게 합니다.
이 책을 통해 몸의 벡터를 이해하고 나면, 단순히 몇 개의 패턴으로
외워서 파악하던 인체의 움직임을 훨씬 다양하게 그려낼 수 있을 거라고
생각합니다. 힘들 때 눈썹만을 찡그리던 인물이 언젠가부터 손과 등도 함께
찡그리기 시작한다면, 그 인물은 스토리에서 중요한 역할을 할 준비가
되었다고 생각합니다.

류호진(KBS '1박2일' PD)

꽤 오래전 사석에서 석정현 작가가 해부학책을 쓰겠다고
한 이야기를 들었다. 수년의 시간이 흘러서 잊고 있었다.
그리고 지난 긴 시간동안 석정현 작가는 느리지만
꾸준히 집필하고 있었고, 드디어 그 결과물이 나왔다.
추천사를 쓰기 위해 누구보다도 먼저 책을 받아들고 놀랐다.
추천사를 쓰기 위해 장점을 찾아야 한다는 강박은 사라지고 내내
술술, 심지어 재미있게 읽혔다. 기초가 부족해서 늘 그림에
콤플렉스를 갖고 있는 나에게 정말 고마운 책이었다. 그림의 기초란
무엇인가, 인체의 기초란 무엇인가, 너는 이런 것도 모르느냐,
따져 묻는 것이 아닌 옆에 붙어 앉아서 조곤조곤 말해주는
느낌이었다. 많은 그림쟁이들에게 이 책을 추천한다.
예상하건대, 이 책은 아마 두고두고 많은 그림쟁이들의 교본이 될
것이다. 자신 있게 추천한다.

강풀(만화가)

시작하며

■ 개 뒷다리의 미스터리

제가 처음 '몸의 구조'에 대해 관심을 갖게 된 시기는 그림을 그리고 칭찬받기를 좋아하던 초등학교 2학년 시절이었습니다. 또래 아이들이 그렇듯 저 또한 '개'를 무척이나 좋아했는데, 좋아하는 걸 그리게 되는 건 당연한 일이었겠지요. 당시 제가 개를 그리던 방식은 이랬습니다.

보시다시피 다른 아이들과 별다를 것 없이 개를 그렸었죠. 그런데 내가 그리는 개가 '뭔가 부족하다'고 느낀 것은 당시 아버지가 사주신 대백과사전에 나온 '진짜 개'를 자세히 관찰하면서부터였습니다. 대체 뭐가 다른 걸까?

백과사전을 뚫어지게 바라보며 한참 곰곰이 생각하던 저는 문득, 중요한 사실 하나를 발견했습니다.

진짜 개는 뒷다리가 휘어 있었던 것입니다!
아르키메데스가 목욕탕에서 부력의 원리를 발견하고 '유레카!'를 외쳤듯, 어린 저는 대단한 발견의 충격에 휩싸였습니다. 곧바로 내 그림에 적용시켜봤죠.

이럴 수가! 나의 개는 훨씬 '개' 다워졌습니다. 아파트에 살아서 개를 키울 수 없었던 저는 마치 실제 강아지를 선물 받은 듯 희열에 몸서리를 쳤습니다. 그렇게 그린 개를 어머니께 보여드렸더니, 아니나 다를까 어머님이 깜짝 놀라셨습니다.

지금 생각하면 웃음만 나오는 일이지만, 당시 제가 느꼈던 충격은 실로 대단한 것이었습니다. 30년이 훌쩍 지난 지금에도 당시의 일이 생생히 기억나는 것을 보면 말이지요.

어쨌거나, 그렇게 그리게 된 다음부터는 당연한 의문이 고개를 들기 시작했습니다.

'왜 개의 뒷다리는 휘어 있는 걸까? 왜 내 다리는 그렇게 생기지 않은 걸까? 사슴이나 기린, 호랑이도 개와 마찬가지로 휘어 있는데, 왜 사람만 그렇지 않은 걸까?'

하지만 초등학교 2학년짜리가 그런 의문에 대한 답을 스스로 찾아내기란 쉽지 않은 일이었습니다. 일단 저는 무척이나 소심하고 내성적인 아이였거든요. 부모님께 여쭤 봐도 속 시원한 답을 얻을 수 없었던 저는 어느 날 겨우겨우 용기를 내어 선생님께 '개의 뒷다리는 왜 그렇게 생긴 것이냐'고 여쭤봤습니다. 순간 저는 교실 전체의 웃음거리가 됐고, 제 얼굴은 달아올랐습니다. 독실한 신자셨던 선생님은 마치 성자 같은 인자한 목소리로 이렇게 말씀하시더군요.

그건… 하나님의 뜻이란다.

하아… 선생님, 제가 원한 답은 그런 게 아니라고요. 하나님도 뭔가 생각이 있으셨으니까 개의 뒷다리를 그렇게 만드신 거 아니겠냐고요! …라고 말했으면 좋았겠지만, 그냥 '아~ 그렇구나.'라는 표정으로 고개를 끄덕거릴 수밖에 없었습니다. 다시 말하지만, 저는 극도로 소심한 아이였거든요.

개의 뒷다리에 대한 미스터리는 그 이후로도 꽤 오랫동안 풀리지 않았지만, 그래도 저는 꾸준히 그림을 그렸고, 점점 어른이 되어가면서 어느새 '개의 뒷다리'에 대해서도 서서히 관심을 갖지 않게 되었습니다.

왜? 당연히 그렇게 생겼으니까요, 그냥 그런가 보다 했던 거죠.

지금 생각해보면 당시 어른들의 심드렁한 반응도 이해가 가는 것이, 아이들이 어른들 기준의 당연한 것에 대해 의문을 갖는 것은 아주 피곤한 일이었을 겁니다. 더군다나 이 세상에 얼마나 신경 쓸 일이 많은데, 개의 뒷다리 따위가 무슨 의미가 있었을까요.

이후 저는 미술대학교에 진학했고, 그림보다는 술 마시기에 바쁜 나날을 보내다 얼마 지나지 않아 군대에 입대했습니다.
아시다시피 군대에서는 뛸 일이 많죠. 사회에서 뛰어다닐 일이 별로 없었던 저의 발은 상처와 물집이 아물 날이 없었습니다.

어느 날 밤은 유독 발이 아프더군요. 자다가 일어나 아픈 발을 어루만지다가, 문득 한 가지 사실을 깨달았습니다. 그날따라 발 전체가 아니라, 유독 발의 앞부분이 많이 아팠던 겁니다. 그러다 갑자기, 어릴 때와 마찬가지로 뭔가 쿵 하고 뇌리를 스쳐 지나가는 걸 느꼈죠.

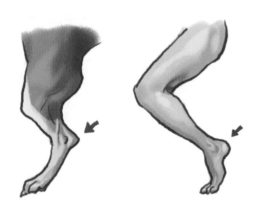

그렇습니다! **사람이 뛸 때의 다리는 개 뒷다리와 같은 모양이 된다는 사실**을 발견한 겁니다. 개의 뒷다리와 사람의 다리는 사실 굉장히 비슷한 **구조였던 거야!** 오랫동안 품어왔던 의문이 풀리는 순간이었습니다.

사람이 개와 다른 점은 다름 아닌, '사람은 네 발이 아니라 두 발로 다닌다.'라는 당연한 사실이었습니다. 직립을 하기 위해 사람의 발은 뛰기보다는 서서 몸을 지탱하기 위한 모양으로 발달해왔다는 사실을 알게 된 건 조금 더 나중의 일이었습니다.

곧이어 개의 앞발도 사람의 손과 비슷하다는 사실도 알게 되었죠. 다만 사람은 앞발을 '손'으로 진화시켜 이동보다는 무엇인가를 움켜잡고 도구를 만드는 데 사용하게 되었고, 손의 진화는 사람의 지능을 발달시켰으며, 다른 동물에 비해 이동능력이 떨어지는 단점을 보완하기 위해 꾸준히 이동수단을 발전시켜온 결과가 지금 우리가 살고 있는 세상이라는 사실도 연달아 알게 되었습니다. 그리고 가장 중요한 사실, '당연한 것'에 진리가 숨어 있다는 사실도 어렴풋이 깨닫는 계기가 되었죠.

우리가 당연한 것이라고 생각하고 쉽게 지나치는 일은 앞서 말씀드린 '개 뒷다리' 외에도 수없이 많습니다. 하지만 그중에서도 유독 가장 관심을 받지 못하는 것은 바로 '우리의 몸'에 관한 생김새와 그에 관한 이야기들이 아닐까 싶습니다. 몸은 당연히 내 몸이니까요. 당연히 내 것이니까요. 생각해보세요, 우리 몸이 스스로에게 관심을 받을 때는 언제일까요? 우리의 몸이 '아플 때'가 고작이죠.

우리의 몸에 대한 구조를 파악하고 경외를 느끼는 것은 비단 의사나 화가들에게만 부여된 의무나 특권이 아닙니다. 그것은 '몸'을 가지고 있는 이라면 누구에게나 필요한 상식이라고 생각합니다.

우리는 모두 약 3억 대 1이라는 어마어마한 경쟁률을 뚫고 입사해 자수성가한, 평균 60조 사원을 거느린 '몸'이라는 초 거대기업의 CEO와 다르지 않습니다. 최고 경영자가 자신의 기업에 대한 외형조차 제대로 파악하지 못하고 있다면 과연 그 기업은 제대로 돌아갈 수 있을까요? 아니 그 이전에, 그 기업이 과연 스스로의 것이라고 자신 있게 말할 수 있을까요?

자신의 몸에 대해 아는 것은 자신을 사랑하는 일의
시작과 다르지 않습니다. 그리고 더욱이 그것은 사람을
표현하고, 사람들에게 희망과 깨달음을 안겨줄 의무를
지닌 예술가들에게는 필수적인 일이죠.

제가 하는 일인 그림을 그리는 일은, 우리 주변의
'당연한 것'을 새롭게 보이게 만들고, 그를 통해 어떤
메시지를 전달하는 일이라고 생각합니다. 어쩌면,
제가 어린 시절 개 뒷다리에 관심을 갖게 된 것은
화가로서 일종의 숙명의 시작과 같은 것이 아니었을까
생각될 때가 많습니다.

지금부터 시작하는 몸에 관한 이야기는 제 스스로가
해부학을 공부하면서 깨달았던, 또 다른 '개 뒷다리'에
관한 수많은 이야기들입니다. 저는 생물학자나 의사가
아닙니다. 따라서 모자란 부분이 많겠지만, 또한
그렇기 때문에 작가의 관점으로 해부학이라는 어려운
학문을 색다르게 풀어낼 수 있을 것이라 생각합니다.
부디 이 책이 저와 같이 그림을 공부하는 이들에게는
좀 더 전문적인 인체 표현 전문가로서의 소양을,
일반 독자들께는 다시 한번 스스로의 몸을 돌아보고
자신과 타인을 이해하고 사랑하기 위한 지침서가
되어드렸으면 좋겠습니다.

저자 / 그림꾼 **석정현**

차례

V 팔, 손

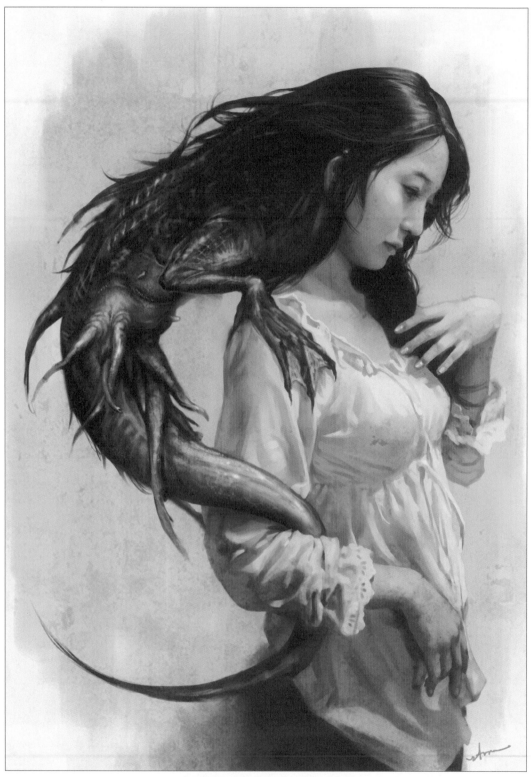

'괴물의 탄생' / painter pencil brushes / 2009

비록 생김새가 다르다고 해도, 모든 '생물'의 목적은 같다. 문제는, 누가 먹고 누가 먹히느냐의 관계에 대한 것이다.

I
생물의 모습

'사람'이 '사람'이 되기까지

태초에 하나의 꼬리가 달린 미생물에 불과했던 정자가 사람의 모습을 한 태아가 되고,
아기가 한 살씩 나이를 먹으며 성장하면 생김새가 변하듯, 인류도 긴 세월을 놓고 보면
처음부터 지금과 같은 모습은 아니었을 것입니다.

사람 이전의 모습을 상상해보는 것은
사람의 독특한 생김새와 움직임을 더 잘 이해하기 위해
꼭 필요한 일이기도 합니다.

그럼 지금부터 가벼운 마음으로 여행을 떠나볼까요?

생물의 정의

'인체'에 대해 공부하기 전에, 먼저 꼭 짚고 넘어가야 할 부분이 있습니다.

그것은 바로 '인체'는 생명체의 일종이라는 사실입니다.

아프게 ~ 사랑해서
미안해 ~

사랑을 노래로 표현하기 위해서는
사랑을 겪어봐야 하는 것과 마찬가지 이치!

왜 이런 너무나 당연한 이야기를 하느냐면 우리가
그리는 '그림'은 본질적으로 '생명'이 없는, 어떻게
보면 표현 범위가 매우 한정된 예술 장르이기
때문입니다. 따라서 우리가 흔히 쓰고 듣는 '그림에
생명을 불어넣는다'라는 명제는 '그림' 자체에는
생명이 없다는 방증이 되겠죠.

즉, 인체를 그리는 일이란, 생명의 한 장면을
묘사하는 일이라고 할 수 있겠습니다.
다시 말해, 살아 있는 대상을
그리는 데에는 '생명' 자체에 대한 고찰이
필수라는 얘깁니다.

그림은 '표현'의 일종이고, 우리가 모르는 사실에 대해 무엇인가 표현하는 행위는 불가능합니다. 그렇다면
'생명'에 대해 기본적인 사실도 알지 못하는 사람이 그저 표면적인 해부학적인 지식만을 가지고 '생동감'을
표현하려 한다는 것은 말이 안 되는 일이지요.
천재 화가 '오원 장승업'의 일생을 그린 영화 '취화선'에는 이런 대사가 나옵니다.

돌멩이를 죽어
있는것 처럼 그리면 …

죽은 그림이 되눈겨.

물론, 돌멩이는 생명이 없는 '무생물'에 속하지요. 돌멩이는 스스로 의지를 갖고 움직이지 않기 때문입니다. 하지만 '그림'은 눈에 보이는 모든 것에 생명을 '불어넣어' 살아 있는 것처럼 표현할 수 있습니다.

문제는, 어떤 대상이든 그것을 살아 움직이는 것처럼 표현하고 싶다는 작가의 의지가 있는가, 없는가 아닐까요?

내가 그리는 사람이 실제로 살아 움직이는 것처럼 보였으면 좋겠다! 그렇다면 '살아 있는 것'이란 무엇인가에 대해 곰곰이 생각해볼 필요가 있다는 말씀, 이제 조금 이해되시지요?

자, '생명'을 정의하자니 굉장히 어렵고 거창한 생각이 들 법도 한데, 그도 그럴 것이 생물과 무생물을 나누는 근거는 극히 복잡하고 모호할 뿐 아니라 생물학, 의학, 인류학, 철학 등 여러 학문에서 다루는 관점과 기준이 모두 다르기 때문입니다.

그렇기 때문에 우선은 '생명'을 가지고 있는 물체, 즉 '생물'이란 단어로 의미를 좁혀 생각해보죠. 사전을 찾아보니, '생물'의 정의에 대해 이렇게 나와 있군요.

생물 [生物, living organism]
생명을 가지고 생식할 수 있으며, 스스로 생활할 수 있는 능력이 있는 물체

사전답게 명료하긴 하지만 아직 감이 잘 오지는 않는 것 같습니다. 누군가에게 '생물이 무엇인가'라는 질문을 들었을 때 선뜻 이렇게 대답하기는 쉽지 않지요. 하지만 제가 생각하는 '생물'과 '무생물'을 구분하는 근거는 아주 간단합니다. 여러분도 단순하게 생각해보세요. 자, 그럼 다시 질문 들어갑니다.

'생물'이란 뭘까?

간단하다고는 했지만, 역시 많은 분들이 선뜻 대답하지 못하고 머뭇거리셨을 겁니다. 왜냐하면 초·중·고를 거치는 동안 우리는 이미 '생물'에 대해 너무나 많은 것을 배웠기 때문이지요. 때로는 너무 유식한 게 걸림돌이 될 때도 있습니다.

그렇다면 질문을 살짝만 바꿔서 유치원에 다니는 아이들에게 물어봅시다.

"살아 있는 물체와 살아 있지 않은 물체는 어떻게 다를까?"

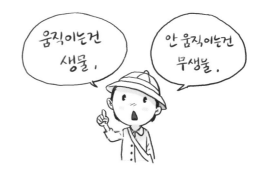

아이다운 순수함에 웃음이 나오셨습니까? 우리는 때때로 아주 '당연한 사실'을 쉽게 간과하곤 합니다.
하지만 때로는 그 당연한 사실이 정답일 때도 많지요. 제가 생각하는 생물의 정의도 크게 다르지 않습니다.
말하자면 이런 거죠.

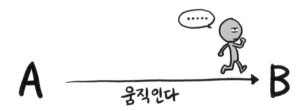

움직이면 생물, 안 움직이면 무생물. 장난치냐고요?

하지만 움직인다는 행위는 생명을 유지하는 데 있어 매우 중요한 일입니다. 왜? 움직여야 스스로 살 수 있기
때문입니다. 먹이를 구하고, 위험으로부터 도망치고, 자손을 번식하기 위해선 '움직여야' 할 테니까요.

그런데, 그렇다면 이런 반박이 들어올 수 있습니다.

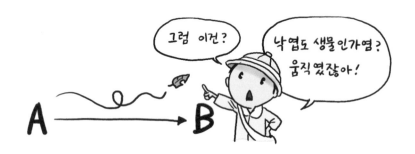

여기서 앞 페이지의 '생물'에 관한 사전 정의를 다시 읽어봅시다.

"생명을 가지고 생식할 수 있으며, 스스로 생활할 수 있는 능력이 있는 물체"

우리가 여기서 주목해야 할 부분은 스스로라는 단어입니다. 즉, 자신의 의지에 따라 움직일 수 있어야 한다는
것이죠.

다시 말해, 단지 '움직인다'는 사실보다는 '의지'가 있는가, 없는가가 생물과 무생물을 구분하는 키워드가 되는
것입니다. 그렇다면 '의지'란 어떻게 생기는 걸까요? '의지'는 여러 가지 종류의 필요에 따라 생겨납니다.
이미 앞서 잠깐 언급했지만, 예를 들어 다음과 같은 필요에 의해서죠.

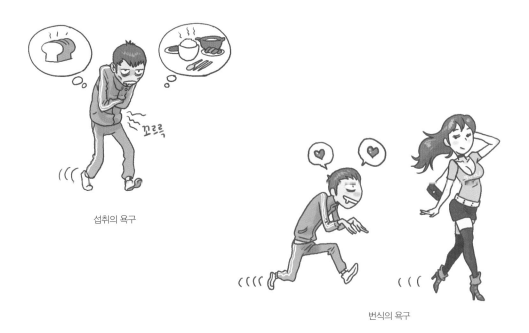

섭취의 욕구

번식의 욕구

자기 보호의 욕구

그림에서 보셨듯이 외부의 위험으로부터 자신을 지키고자 하는 것, 먹이를 찾아 움직이는 것, 자신의 유전자를 후손에 전하고자 하는 것 등은 생존욕구에 포함된다고 볼 수 있습니다. 따라서 살아 있다는 것은 이 욕구들을 충족시키기 위해 적극적으로 움직이는 일련의 과정을 뜻하는 것이라고 해도 과언이 아닐 것입니다.

넓게 보면 여행을 떠나거나 책을 읽는 행동(경험, 지식 습득 – 섭취), 친구를 만나 술을 마시거나 수다를 떠는 행동(정보 교환 – 자기 보호), SNS 또는 인터넷 게시물에 댓글을 달거나 저 처럼 책을 쓰는 행동(자신 전파 – 번식)도 결국 자신의 존재를 남에게 드러내고, 스스로가 살아 있음을 확인하기 위한 행동과 다르지 않죠.

정리하면 '생물'은 살아남고자 하는 욕구, 즉 생존욕구에 따라 움직이는 존재라고 정의할 수 있을 것입니다.

'의지'가 있음에도 불구하고 움직이지 않는 예. 그래서 '왜 사냐?'는 말이 나오는 것이다.
'움직임'은 생명체를 규명할 때에 극히 일반적이고 중요한 기준이 된다.

어쨌거나 뭔가가 '생물'이 되려면 '스스로 움직여야' 한다는 건데, 그렇다면 또 이런 질문이 들어올 수 있죠.

지금껏 알려진 생물의 종수는 무려 200만 종이 넘지만, 그를 분류하는 가짓수는 불과 서너 가지가 넘지 않습니다. [동물과 식물]로 나누는 경우가 가장 일반적이고, 경우에 따라선 동물, 식물, 미생물 또는 동물, 식물, 균류로 나누는 경우도 있지요.

하지만 우리는 가장 일반적인 분류인 '동물'과 '식물'의 의미만 살펴보겠습니다.

역시 간단합니다. '동물'은 말 그대로 '움직이기 때문에' 동물(動物)이고, '식물'은 '심어져' 있어서 식물(植物)이라고 하죠. 심어져 있다고 해서 움직이지 않는 것은 아니기 때문에 동물과 식물이 서로 반대 개념은 아닙니다.

식물도 움직입니다. 다만 그 움직이는 속도가 굉장히 느리기 때문에 우리가 잘 인식하지 못하는 것일 뿐이지, 식물도 양분과 햇빛을 따라 움직인다는 사실을 간과해서는 안 되겠죠.

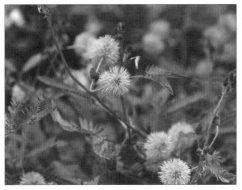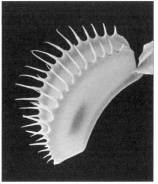

식물 중 가장 빠른 움직임을 보여주는 '미모사'와 '파리지옥'. 자신을 보호하거나 양분을 섭취하기 위해
말 그대로 '움직이는' 식물의 대표적인 예다.

몇 번이나 말씀드리지만, 동물이나 식물이나 의시에 의해 움직인다는 사실을 꼭 기억해두기 바랍니다.

우리가 지금부터 살펴볼 '인체' 또한 동물의 일종이고, 그를 구성하는 외양과 요소 하나하나는 좀 더 효율적이고 자유롭게 움직이기 위한 구조로 이루어져 있으니까요. '움직임'이라는 전제를 둔다면, 인체를 이해하기가 훨씬 쉬워집니다.

생물의 모습

■ 동물의 이상적인 모습

흔히 생명과 생물을 혼동하는 경우가 많습니다. 비슷한 말 같지만, 엄연히 다르죠. '생명'은 어떤 물체가 의지를 갖고 움직이게 하는 힘을 일컫는 말이고, '생물'은 생명을 담고 있는 물체를 뜻하니까요.

따라서 '생물' 외형의 일차적인 임무는, 스스로의 생명을 보호하는 것이라 할 수 있겠습니다.
그렇다면, '생물'은 어떤 모습을 하고 있는 것이 가장 바람직할까요?

생명을 담고 있어야 한다면 아마도 이런 모습이 가장 효율적이지 않을까요?

사실, 구(球)는 이 세상에 존재하는 모든 형상 중 가장 완벽에 가까운 입체라고 할 수 있을 것입니다. 얼핏 생각하기에도 '구'는 움직이기 쉬울 뿐 아니라 외부의 충격으로부터 자신을 보호하기 가장 좋은 형태죠.

만약 어떤 물체에 모가 나 있거나 각이 져 있다면 그만큼 충격을 더 많이 받을 것입니다. 충격은 '각'에 집중되게 마련이니까요.

다시 한번 말씀드리지만, '생물'의 목적은 스스로의 소중한 '생명'을 보호하는 것입니다. 따라서 '생명'을 담기 위한 외형이라면 완벽한 '구'의 형상에 담기는 것이 가장 좋지 않을까요?

하지만 막상 지구상에는 완벽한 구형으로 생긴 생물체가 많지 않은 것이 사실이죠.
우리가 사는 지구에는 중력과 마찰이라는 보이지 않는 힘이 존재하기 때문입니다. 지구상에서 살아가는 생물이라면 그 무엇도 이 두 가지에서 자유로울 수 없죠.

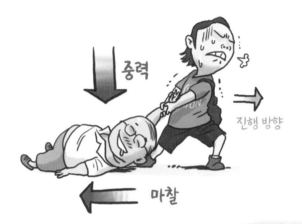

지상에 비해 상대적으로 중력의 영향을 덜 받는
수중에서는 그래도 좀 낫지만,

구형에 가까운 유선형, 타원형의 생물이
지상보다 바다에 더 많다는 사실을 떠올려보자.

026
·
027

중력과 마찰 이외에도 기압, 변덕스러운 온도 변화와 유해 광선으로 가득 찬 지상에서는 일단 움직인다는 것 자체가 쉽지 않은 일이었겠죠. 지상의 생명체는 이 모든 난관과 외압을 극복하기 위한 '장치' 또는 '기관'이 필요하고, 따라서 복잡하게 생길 수밖에요.

척추동물이 지상에 적응하지 못한 예. 그래서 '구형'에 점점 가까워지는 것이다!

한마디로, 우리가 계속 바닷속에서 살았다면 굳이 이렇게 골치 아프게 인체 해부학을 공부할 필요가 없었을지도 모른다는 얘깁니다. 이쯤에서 한 가지 의문이 생깁니다. 인간을 비롯한 몇몇 생명체가 생명의 요람이라 할 수 있는 바다를 버리고, 목숨의 위협을 무릅쓰면서까지 기를 쓰고 지상으로 올라와야만 했던 이유는 무엇일까요?

■ 바다를 떠나다

인류를 포함한 대부분의 포유동물이 바다를 떠난 이유를 알기 위해 간략하게나마 생물의 역사에 대해 훑어보겠습니다. 이렇게까지 알아야하나 싶지만, 결국 우리, 즉 인체의 외형과 구조를 이해하는 첫걸음이기도 하니까요.

지구의 대부분이 바다로 덮여 있던 지금으로부터 약 34억 년 전, 육지 연안의 바다에는 최초의 생명체가 출현했습니다. 현재 플랑크톤의 조상쯤 되는 단세포 생물, 이른바 조류의 등장이었습니다.

조류(藻類)는 '말무리'라고도 부른다. '말'은 물속에 나는 '은화식물' 꽃을 피우지 않고
홀씨로 반·닉이는 ·식물을 등들이 이르는 밀이다.

물과 이산화탄소로 가득했던 원시 지구는 '빛'만 있다면 물과 이산화탄소를 이용해 에너지를 얻을 수 있었던
조류에게 있어 번성을 위한 모든 것을 갖춘 곳이었겠죠.

빛을 이용. 이산화탄소를 흡수해 에너지를 얻고, 찌꺼기인 산소를 배출하는 과정인
광합성이 가능했던 것은 '엽록소'라는 천혜의 물질 덕분이었다.

이 최초 생물체에게 바다는 그야말로 천국이었던 셈입니다. 그도 그럴 것이, 딱히 '위협'이라 부를 만한 요소가
없었거든요.

상황이 이러니. 당연히 개체 수가 많아질 수밖에요. 게다가 얼마 후 화산 활동으로 육지까지 바다를 비집고
올라오면서 바다는 단세포 생물들로 포화 상태가 되었습니다.

지구를 뒤덮은 조류가 광합성을 하고 뱉어낸 약 2경 톤에 달하는 산소로 인해 지구에는 대기와 오존층이 형성되었다.
현재까지도 전 지구상 산소 중 4분의 3을 만들어 내는 것은 해조류라는 사실!
따지고보면, 산소 없이 살 수 없는 우리 모두는 플랑크톤에게 막대한 신세를 지고 있는 셈.

자, 그럼 여기서 문제.

자원과 공간은 한정되어 있고, 개체 수는 끊임없이 불어난다면 어떤 일이 일어날까요?

그렇습니다. '먹는 놈'과 '먹히는 놈', 즉 포식자(捕食者;predator)와 피식자(被食者;prey-predator)로
나누어지게 되겠죠.

포식자는 굶어죽지 않기 위해, 피식자는 잡아먹히지 않기 위해 움직여야만 하는 이유가 생기게 된 것입니다!
그 이유가 '생존'을 위한 것이었음은 굳이 말할 필요도 없겠지요.

이 친구들은 좀 더 효율적으로 움직이고, 스스로를 보호하기 위해 뭉치기 시작했습니다. 아무래도 그 편이 혼자일 때 보다는 훨씬 든든했겠죠. 포식자나 피식자 모두 서로 좀 더 효율적인 공격과 방어를 위해 세포들 간의 협동, 즉 연합이 필수였던 것입니다.

이렇게 뭉쳐진 단세포들은 뇌, 신경, 운동, 감각 세포 등으로 각자의 특화된 역할을 발달시키기 시작했습니다. 세월이 흐르며 역할은 점점 전문화되고, 오랜 시간 시행착오를 겪으면서 수정에 수정을 거듭한 – 생존에 좀 더 효율적이고 유리한 정보를 대대로 물리게 됩니다.

※ 실제 뇌세포의 이미지와는 다를수 있습니다.

진화란, 생물이 자신보다 생존에 더 유리한 자손을 남기려는 욕구의 발현일 것이다.

이 정보를 유전자라고 합니다. 유전자는 세포핵 속의 DNA, 즉 '디옥시리보핵산'(뉴클레오티드)로 이루어진 이중 나선 구조 안에 차곡차곡 기록되어 있지요(다음 페이지의 그림을 참고하기 바랍니다).

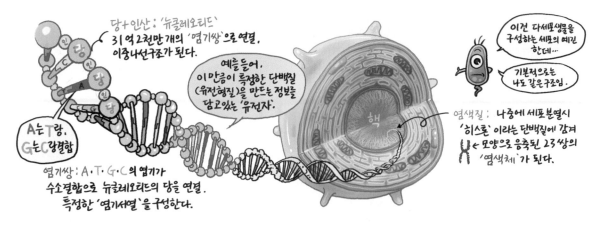

당+인산: '뉴클레오티드'
31억 2천만개의 '염기쌍'으로 연결,
이중나선구조가 된다.

예를 들어,
이만큼이 특정한 단백질
(유전형질)을 만드는 정보를
담고있는 '유전자'.

이건 다세포생물을
구성하는 세포의 예건
한데…

기본적으로는
나도 같은구조임.

A는T랑,
G는C랑결합

염기쌍: A·T·G·C 의 염기가
수소결합으로 뉴클레오티드의 당을 연결.
특정한 '염기서열'을 구성한다.

핵

염색질: 나중에 세포분열시
'히스톤' 이라는 단백질에 감겨
X 모양으로 응축된 23쌍의
'염색체' 가 된다.

간략한 DNA의 구조 – 염기는 아데닌(A), 티신(T), 구아닌(G), 시토신(C)의 첫 글자로 표기한다.

잠깐! 유전자 지도와 게놈 프로젝트

위의 그림에서 보았듯이, '당'과 '인산'으로 이루어진 '뉴클레오티드' 이중 나선을 연결하고 있는 염기쌍(A-T, G-C)이 유전 정보의 특정한 법칙에 따라 배열되어 있는 순서를 '염기 서열'이라고 합니다.
'인간 게놈 프로젝트'(Human Genome Project)는 다름 아닌 이 유전자 정보의 염기 서열을 파악하려는 시도였던 것입니다. 인간 DNA의 약 31억 2천만 개에 달하는 염기쌍에 수도 없이 존재하는 유전자를 파악하려 한다니, 이는 그동안 신의 영역으로만 여겨졌던 생명의 본질에 다가서려는 그야말로 어마어마한 프로젝트가 아니라 할 수 없습니다. 그렇다면 인간은 왜 그토록 자신의 유전자 지도를 만들고 싶어했던 걸까요?

'종'의 외형적 특성이 나뉘게 된 것은 바로 이 '유전자 정보' 때문입니다. 생물을 둘러싼 환경이 모두 다르다면, 모두 같은 방식의 생존 전략을 택할 이유가 없으니까요. 심지어는 '인간'이라는 같은 종 안에서도 각자가 처한 환경에 따라 외형적 특징이 달라집니다. 각자의 자연적, 사회적 환경에 최적화된 다른 인간이 엄연히 존재한다는 사실에 주목할 필요가 있지요.

우리같이 추운지방에
사는 인종은, 체온유지가
엄청 중요하걸랑.

…우린 그럼
타죽음.

추운 극지방에서 생활하는 인종의 경우 체온 유지를 위해 두터운 몸통과 짧은 팔다리를 가지고 있고
지략이 발달한 반면, 더운 적도 지방에서 생활하는 인종은 체온 발산을 위해
신체 기관의 체표 면적이 넓며 길며 운동 능력이 발달한 양상을 보인다.

만물의 영장이라고는 하지만, 인간은 아직도 여러모로 불완전한 생명체임이 분명합니다. 털이 없는 연약한 외피와 성급한 직립 탓에 척추는 연약하고, 수만 가지의 질병에 취약하며, 어느 시점이 지나면 급격히 노화된다는 것이 그 증거이지요(물론 이는 비단 인간만의 문제는 아닙니다만).

'만약, 각기 다른 환경에 적응한 생명체가 지닌 생존에 유리한 유전자만을 골라 조합한다면 질병을 정복하고, 전혀 새로운 인간을 디자인할 수 있지 않을까?'라는 발상이 게놈프로젝트의 시발점이었던 것입니다. 그렇기 때문에 2003년에 완료된 게놈프로젝트는 줄기 세포 연구와 함께 아직까지도 종교, 윤리, 도덕적 논란에서 자유롭지 못한 것이 사실입니다. 참고로 1990년에 시작된 프로젝트는 2003년에 이르러 완료되었지만, 유전자의 위치만 알아냈을 뿐, 그것들이 아직 어떤 기능을 하는지에 대해서는 아직도 연구 중이라고 합니다. 아직까지 인간의 꿈인 '생명의 창조'까지는 갈 길이 먼 것 같군요.

이렇듯 각자의 유전자 정보에 의해 '연합'을 이룬 생명체들은 스스로의 생명을 보호하기 위해 단단한 껍질로 자신을 감싸거나,

삼엽충으로 대표되는, 태초 바다의 지배자이자 훗날 곤충과 전갈, 거미로 진화하는 절지동물류는
단단한 외골격으로 온몸을 감쌌던 탓에 움직임이 다소 제한적이었다.

또는 부드러운 외피 안에 단단한 기둥 골격을 넣어 자유롭게 움직이는 등의 생존 전략을 택하게 됩니다.

조류(새)를 포함한 모든 척추동물의 조상이라 할 수 있는 최초의 척색동물, '하이코익시스'는
원시 척주인 '척색'(척삭)을 이용해 꼬리를 좌우로 흔들면서 헤엄을 쳤다.

이렇게 바다는 생존을 위한 전투의 장이
되었지만, 그래도 여전히 지상에 비해서는
생물이 살기 좋은 환경임에는 틀림없었습니다.

자, 이야기는 비로소 원점으로 돌아갑니다. 그럼에도 불구하고 생물은 왜 지상으로 올라올 수밖에 없었을까요?

사실 최초의 상륙 동물은 척추동물이 아닌, 그들의 천적이었던 절지동물이었다고 알려져 있다.
이들의 천적 관계는 훗날 역전된다. 붉은 원 안의 쥐며느리는 '브론토스콜피온'(Brontoscorpio)의 미래 후손뻘 정도 되는 벌레.

그것은 '자손 번식'의 문제와 아주 밀접한 관련이 있습니다. 성체에 비해 상대적으로 생존 능력이 떨어지는
새끼들은 포식자에게는 아주 좋은 먹잇감이기 때문에 어떻게든 부모의 보호를 받아야만 했는데, 문제는 그
'부모'마저 먹이, 즉 '피식자'인 경우였죠.

따라서 종족을 보존해야 할 의무를 지닌 모든 생명체들은 포식자나 천적으로부터 효율적으로 자손의 생존율을 높일 수 있는 방법에 대해 고민했을 것입니다. 이 경우에는 크게 두 가지 방법이 있습니다.

❶ 포식자가 접근하기 힘든 곳에 낳거나

❷ 아예 새끼를 왕창 많이 낳거나

우리 척추동물의 조상은 첫 번째 방법을 택했습니다.
물론 산란을 위해 상륙하는 어미를 따라 상륙한 포식자가 있긴 했지만 각종 포식자가 우글대는 바닷속에 비해 육지에서의 산란은 개체 수를 늘리기 위한 꽤 효율적인 전략이었을 것입니다.

물론, 개중에는 한참 후에 생존을 위해 지상에서 수중으로 되돌아간 포유류(고래)도 있습니다. 예나 지금이나 생명체에게 있어 살아남고 싶다는 열망은 절실한 것이라는 증거겠죠.

고래는 진화분류학상 '우제류'로 분류되는 하마 또는 돼지와 가까운 친척에 속한다.

■ 상륙, 그 이후

인류의 직계 조상이라 할 수 있는 척추동물들은 천신만고 끝에 상륙에 성공했고, 이들은 수중이 아닌 지상에 적응하기 위해 필연적으로 몸의 구조를 변화시켜야만 했습니다. 우선 몸속의 기둥을 단단하게 변화시켜 체중을 지탱해야 했고(척삭→척주), 지상에서 이동하기 위해 지느러미 안에 뼈를 밀어넣어 '다리'로 바꿔야만 했지요. 공기 중의 산소를 걸러 호흡하기 위한 기관, 즉 아가미에서 '허파'로 전환된 것도 이 시기였습니다.

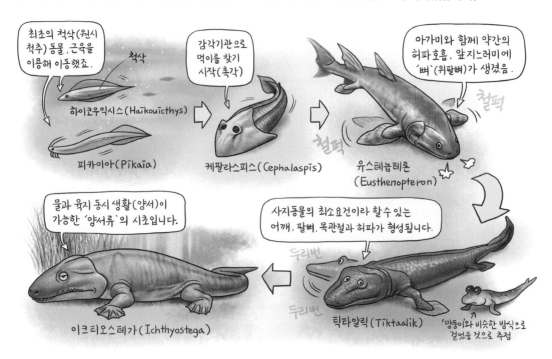

양서류는 수중과 지상 모두에서 생활할 수 있었다고 해도 여전히 물가 근처에서만 살아야 했기 때문에 터전을 좀 더 넓은 범위로 확장하기 위해서는 피부에 수분을 가둬둘 '비늘'을 형성하고, 재빨리 움직이기 위해 온몸에 산소를 나르는 심장의 기능을 강화시켜야 했습니다. 게다가 알도 몸속에서 수정할 수 있었던 덕분에 물가를 벗어나 좀 더 넓은 세계로 진출할 수 있었던 거죠. 이른바 파충류의 등장이었습니다.

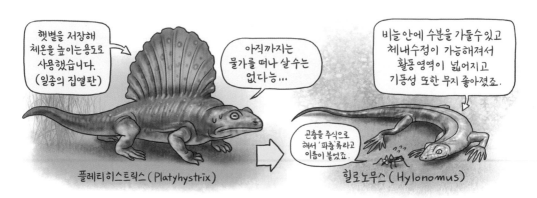

육상에 적응한 초기의 파충류는 또다시 포식자와 피식자로 나뉘고, 대규모의 지각 변동으로 인해 거대한
초대륙(판게아) 한가운데에 고립되면서 현재의 포유류에 가까운 외형과 습성으로 진화하게 됩니다.
초기의 바다 생물이 척추동물과 절지동물로 각자의 생존 방식을 선택했듯, 같은 조상을 공유한 포유류형
파충류들도 각자의 생존 방식을 터득하게 됐지요.

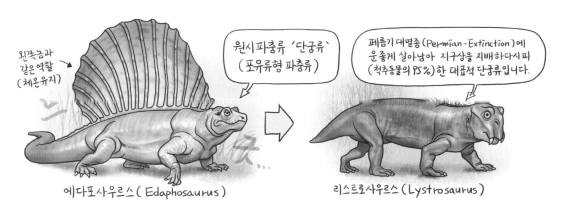

왼쪽뿔과
같은 역할
(체온유지)

원시파충류 '단궁류'
(포유류형 파충류)

페름기 대멸종(Permian-Extinction)에
운 좋게 살아남아 지구상을 지배하다시피
(척추동물의 95%)한 대표적 단궁류입니다.

에다포사우르스 (Edaphosaurus)

리스트로사우르스 (Lystrosaurus)

단궁류의 머리뼈를 살펴보면, 눈확 뒤쪽의 큰 구멍(측두창) 아래에 활모양의 뼈('광대활'의 시초)가 형성된다고 해서
'단궁류'(單弓類, Synapsid)라는 이름이 붙었다. 이들은 후에 좀 더 포유류와 유사한 '수궁류'로 진화한다.

한편, 약 2억 3천만 년 전에는 덩치는 작지만 촘촘한 '털'을 이용해 체온을 지키는 생존 전략을 택한 무리가
등장했습니다. 거대 파충류, 즉 공룡과 거의 함께 등장한 최초의 포유류였지요. 이 시기부터 포유류와 파충류는
기나긴 시간에 걸쳐 피 튀기는 진화 경쟁을 치르게 됩니다.

아델로바실리우스 (Adelobasileus)

트라이아스기 공룡
코엘로 피시스
(Coelophysis)

애들아~나와라~♡
(다) 안 잡아먹을게-헤헤

포유류지만,
'알'을 낳았을
것으로 추정
된다고 해요.

메가조스트로돈 (Megazostrodon)

ㅠㅠ
두고보자...

초기 포유류의 알을 낳아 번식하는 습성은 지금도 바늘두더지나 오리너구리 등에서 찾아볼 수 있다.
이들은 포식자인 공룡의 눈을 피해 야행성 생활을 했다.

'트라이아스'기를 거쳐, 영화를 통해 잘 알려진 '쥐라기'와 '백악기'의 시대가 열린 것입니다. 이후로 약 1억
년이라는 시간 동안 공룡은 명실상부한 지구의 지배자였죠.

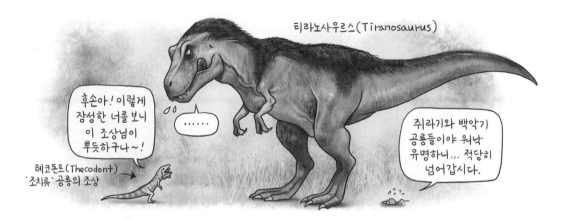

티라노사우르스(Tiranosaurus)

후손아! 이렇게 장성한 너를 보니 이 조상님이 뿌듯하구나~!

......

쥐라기와 백악기 공룡들이야 워낙 유명하니... 적당히 넘어갑시다.

테코돈트(Thecodont) '조치류' 공룡의 조상

그럼 우리의 포유류 조상들은 그동안 놀고 있었느냐? 그럴 리가요. 약 6천 5백만 년 전 운석 충돌과 함께 빙하기가 도래하기 전까지 공룡이 느긋하게 번성을 누리는 동안 우리의 포유류 조상들은 작은 몸집 덕분에 빠른 진화에 진화를 거듭하며 곧 닥칠 자신들의 시대를 맞을 준비를 하고 있었죠.

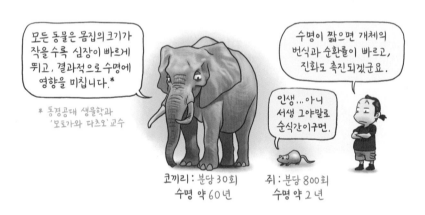

모든 동물은 몸집의 크기가 작을 수록 심장이 빠르게 뛰고, 결과적으로 수명에 영향을 미칩니다.*

* 동경공대 생물학과 '모토가와 다츠오' 교수

수명이 짧으면 개체의 번식과 순환률이 빠르고, 진화도 촉진되겠군요.

인생...아니 서생 그야말로 순식간이구먼.

코끼리 : 분당 30회 수명 약 60년

쥐 : 분당 800회 수명 약 2년

기나긴 빙하기와 함께 자연스레 공룡의 시대가 저물고 상대적으로 체온 유지에 유리한 특성을 갖고 있던 포유류가 지구를 지배하게 되면서, 당연한 얘기지만 포유류도 엄청 다양한 종으로 분화합니다. 종과 개체 수가 다양해지면서 바다의 조상들이 상륙을 감행했듯, 개중에는 위험한 지상을 벗어나 좀 더 안전한 생활을 위해 나무로 올라간 녀석들이 있었죠. 인간의 직접적인 조상이라 할 수 있는 영장류가 출현한 것입니다.

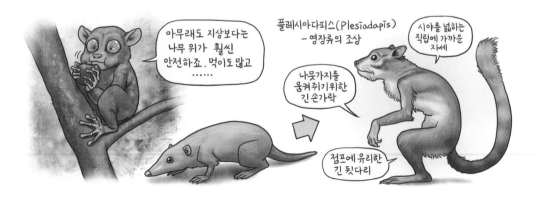

아무래도 지상보다는 나무 위가 훨씬 안전하죠. 먹이도 많고

플레시아다피스(Plesiadapis) - 영장류의 조상

시야를 넓히는 직립에 가까운 자세

나뭇가지를 움켜쥐기위한 긴 손가락

점프에 유리한 긴 뒷다리

이들은 공통적으로 나무 사이를 건너다니며 나무 열매와 곤충으로 연명했습니다. 그러다 보니 가지를 붙잡기 위해 입체적인 시각 능력과 손의 기능이 발달했고, 이로 인해 두뇌가 커지면서 비로소 인류는 지금에 이르게 된 거죠.

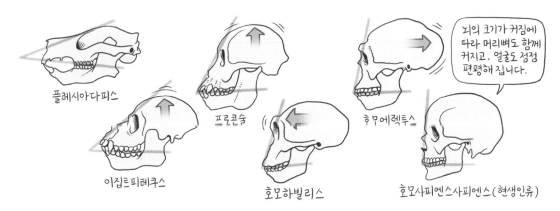

플레시아다피스

이집트피테쿠스

프로콘술

호모하빌리스

뇌의 크기가 커짐에 따라 머리뼈도 함께 커지고, 얼굴도 점점 편평해 집니다.

호모에렉투스

호모사피엔스사피엔스(현생인류)

인간은 지구상의 모든 동물을 통틀어 체중 대비 두뇌의 크기가 가장 큰 동물에 속한다.
손과 도구의 사용으로 인한 두뇌의 발달과 용적의 증가, 직립은 인류의 외형에 지대한 영향을 미쳤다.
(단, 위의 예시는 포괄적 경향이다. 인류도 과거 여러 종이 존재했다.)

지금까지 아~주 간략하게 사람이 속한 척추동물의 진화사를 훑어봤습니다만, 사실 진화라는 사건에 대해서는 아직도 의견이 분분하고, 끊임없이 새로운 사실이 발견되고 있는 중입니다. 그래서 어떤 것도 확실히 단정하기는 어려운 게 사실이지요. 다만, 예나 지금이나 지구상의 모든 생물은 환경에 적응하기 위해 필사적인 노력을 해왔고, 인간도 그중 하나에 불과하다는 사실은 확실할 것입니다.

우리의 몸은 이런 처절한 생존의 역사를 고스란히 담고 있는 사전과 다르지 않다고 생각합니다. 그 사실을 안다면, 인체의 구조를 살펴보는 일이 더 이상 낯설지만은 않겠죠?

···아저씨는 생존의 역사를 대따 많이 품고 있나봐?

?

무려 저자

응? 뭐, 왜, 뭐가.

Ⅱ
몸의 기초

인체를 구성하는 기본 요소인
뼈대와 근육에 대해 알아봅시다.

사람이라는 구조물을 이루는 수많은 조직이 제자리를 잡고,
기능과 모습을 유지할 수 있는 이유는 바로 중심에 '뼈대'가 있기 때문입니다.
역할이 중요하고 복잡한 만큼 뼈대의 생김새는 다소 복잡한 것이 사실입니다.

뼈대의 모양에 원칙은 없을지 몰라도 원리는 존재합니다.
뼈대가 그렇게 생겨야만 하는 이유가 반드시 있다는 얘기지요.
이유를 알면, 뼈대의 복잡한 모습도 비교적 쉽게 이해할 수 있을 뿐 아니라
뼈대에 부착되는 근육의 모습도 어렵지 않게 파악할 수 있습니다.

뼈대와 근육의 기초적인 사항부터 확인해보도록 합시다.

지구 = 지구인?

키아누 리브스 주연의 '지구가 멈추는 날'이라는 SF 영화가 있습니다. 극 중 키아누 리브스는 외계인임에도 불구하고 놀랍게도 인간과 유사한 구조의 신체를 지니고 있는 것으로 묘사되는데, 이에 대해 우주생물학자 '헬렌 벤슨'(제니퍼 코넬리)은 아래와 같은 설명을 합니다.

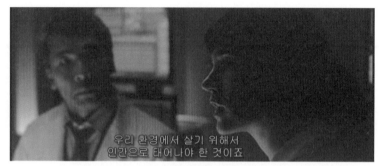

영화 '지구가 멈추는 날'의 우주생물학자 '헬렌 벤슨(제니퍼 코넬리)

"우리 환경에서 살기 위해서 인간으로 태어나야 한 것이죠."

얼핏 외계인 분장 제작비를 줄이기 위해 대충 얼렁뚱땅 둘러댄 것 같은 느낌이 드는 이 짧은 대사는, 우리가 지금부터 살펴볼 '인체'를 이해하기 위한 커다란 단서를 제공합니다. 가상이긴 해도 틀린 얘기가 아니거든요. 지구에서 살기 위해 인간의 몸을 가져야만 했다는 얘기를 뒤집어 생각하면 인간의 몸은 지구라는 특수한 환경에 최적화되어 있다는 얘기와 같죠.

크게는 지구의 환경에 적응하기 위해, 작게는 다른 생명체들과의 생존 경쟁에서 효율적으로 살아남기 위해 이런 모습으로 생길 수밖에 없었다는 것입니다.

다시 한번 강조하지만 인간의 몸이 왜 이렇게 생길 수밖에 없었는지를 이해하는 것은 인체를 좀 더 사실적으로 묘사하기 위한 첫걸음이라 할 수 있습니다. 원리나 이유를 알고 표현하는 것과 모르고 흉내 내는 것은 그 근본부터가 천지 차이니까요.

그럼 이제부터 인체의 가장 기본이라 할 수 있는 '뼈대'부터 차근차근 살펴볼까요?

 ## 잠깐! 우리말 이름, 한자 용어

본론으로 들어가기 전에 먼저 밝히는 것은 이 책에서 사용하는 해부학 용어들은 기본적으로 '우리말 이름'을 기본으로 하되, '한자 용어'를 함께 표기한다는 점입니다.

아직까지 우리가 흔히 사용하는 '두개골, 이두박근, 치골'과 같은 익숙한 이름부터 '흉곽, 요측수근굴근, 서혜인대' 따위의 해부학 용어는 거의 대부분 일본식 한자 용어입니다(의대에서는 주로 영어 용어로 부르죠). 원래는 우리말 이름으로만 표기하는 게 맞겠지만 워낙 오랜 기간 동안 한자 용어가 쓰이기도 했고, 현재 시중에 시판되고 있는 미술 해부학 서적들이 아직까지는 일본식 한자 용어로 표기되어 있는 경우가 많으니까요.

또 한편으로 미술해부학을 공부하는 입장에서는 한자 용어가 가지고 있는 속뜻이나 의미를 살펴보는 것도 해당 구조물의 역할이나 위치, 생김새를 파악하는 데에 꽤 큰 도움이 되기 때문에 이 점을 염두에 두고 읽어주시면 좋을 것 같습니다.

물론 '영문 용어'도 경우에 따라 함께 표기되긴 하겠지만, 기본적으로는 '한글+한자(독음)' 용어 위주로 진행된다는 점을 미리 알려드립니다.

인간의 뼈대

■ 울퉁불퉁 뼈대

모두 알고 있는 바와 같이 뼈대(골격)는 몸을 구성하는 여러 가지 요소 중에서 가장 기본이 되는 구조물입니다. 해부학에 관심이 없다고 해도 누구나 그 모습을 어렵지 않게 떠올릴 수 있을 만큼 의외로 낯설지 않은 모습이기도 하고요.

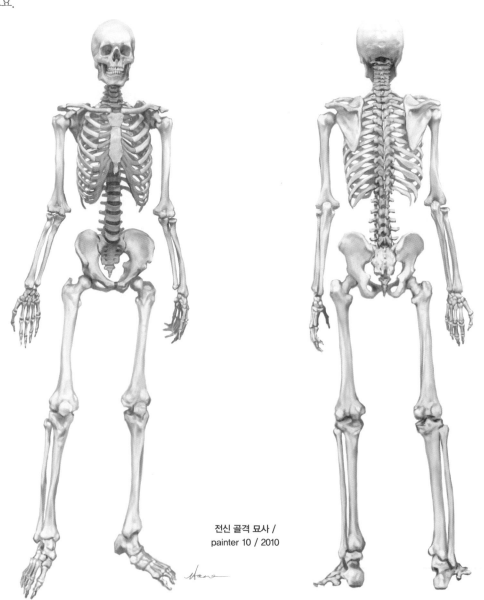

전신 골격 묘사 /
painter 10 / 2010

뼈는 대사와 신경 신호 전달 등의 인체 활동에 필수적인 무기질(칼슘, 인, 칼륨)을 다량 함유하고 있기 때문에 생리적으로 아주 중요한 구조물입니다. 게다가 '피'를 만들어 내는 것도 결국 뼈죠.

하지만 뭐니뭐니해도 뼈의 가장 중요한 역할은 신체의 자세 유지, 즉 '지탱'이라고 할 수 있을 것입니다. 그냥 상식적으로 생각해봐도 중력이 존재하는 지상에서 뼈가 없으면 형태를 유지할 수도, 마음먹은 대로 움직일 수도 없겠죠.

개인적으로 저는 사람을 그릴 때 '근육'보다 '뼈'를 몇 배나 더 중요하게 생각합니다. 근육은 말할 필요도 없고, 피부든 머리카락이든 가슴이든 '뼈'에 근본을 두고 붙어 있기 때문에 그림을 공부하는 입장에서는 무지 중요한 개념일 수밖에요. 꼭 그림을 그리지 않더라도, 보통 일반적으로 '뼈대'나 '골조'라는 명사가 어떤 의미로 쓰이는지만 떠올려 봐도 그 중요성을 알 수 있죠.

어쨌든, 외형적으로 뼈대는 크게 두 부분으로 구분합니다.

1. 몸통뼈대(구간골) - 머리뼈, 갈비뼈, 복장뼈, 척주

2. 팔다리뼈대(부속골) - 팔뼈, 다리뼈, 빗장뼈, 어깨뼈, 볼기뼈

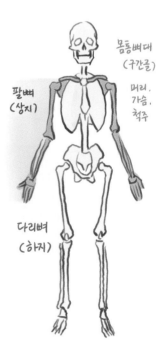

의학적으로도 '부속골'인 팔다리는 없어도 기능적으로 불편할 뿐, 생명을 유지하는 데엔 큰 영향을 끼치지 않는다.

몸통뼈대의 옛말인 '구간골'(軀幹骨)은 '몸(軀)의 줄기(幹)가 되는 뼈(骨)'라는 의미를 갖고 있고, 팔다리뼈대의 옛말인 '부속골'(附屬骨)도 '부속물, 부속 학교'처럼 우리가 유추하는 의미 그대로 '몸통에 딸려 붙은 뼈'라는 뜻이죠[참고로, 부속골은 '사지골'(四肢骨)이라고도 합니다].

간단히 말하자면, 몸통뼈대는 인간이 생명체로서 갖춰야 할 최소한의 중요한 기관들을 보호하는 막중한 임무를 띤 보호막의 역할을, 팔다리 뼈대는 몸통뼈대를 보조하기 위한 운동 기관의 역할을 한다고 보시면 됩니다. 그냥 한마디로 팔다리는 몸통을 안전하게 보조하는 역할을 한다는 얘긴데, 그러려면 구조적으로 잘 움직여야겠죠. 뒤에서 다시 설명하겠지만, 이 사실은 인물을 그릴 때 중요한 기준이 됩니다.

성인의 경우 보통 206개의 뼈로 이루어져 있고(신생아는 350개에 달하는 뼈를 갖고 있지만, 성장하면서 점차 통합되어 수가 줄어듭니다), 각각의 뼈는 근육과 혈관 등의 다른 기관과 유기적인 관계를 맺고 있기 때문에 역할에 따라 독특하게 튀어나오거나 움푹 꺼진 부위가 생기게 마련입니다. 이를 뼈의 돌출부와 함몰부라고 합니다.

돌출부				함몰부			
결절	융기(과)	돌기(전자)	가시(극)	고랑(구)	오목(와)	패임(절흔)	구멍(공)

대개 뼈의 특정 부위가 돌출되어 있다면 무엇인가(근육)를 붙잡기 위한 경우가 많고, 함몰되어 있다면 안구 등의 다른 기관을 보호하거나 혈관이나 신경, 인대가 지나가기 위한 길을 확보하기 위한 경우가 많다.

돌출부와 함몰부는 우리가 해부학을 공부할 때 전신의 뼈대 전체에 걸쳐 쉬지 않고 등장하는 개념들이기 때문에 이름과 각각의 외형적 특성을 파악하고 있으면 해부학을 공부하기가 한결 수월해집니다. 꼭 눈여겨봐두길 바랍니다.

■ 관절을 꺾어요

한마디로, 뼈와 뼈가 만나는 부위를 관절이라고 부릅니다.
흔히 팔목, 무릎 등의 움직이는 부분들만을 관절이라고 생각하기 쉽지만, 사실 그건 관절의 한 종류에 불과하고 뼈의 모양과 기능에 따라 관절도 굉장히 다양한 형태가 존재합니다. 일단은 뼈와 뼈 사이를 채우고 있는 '조직'의 재질에 따라 크게 세 가지로 나눌 수 있습니다.

❶ 섬유관절

마치 뼈와 뼈 사이를 접착제로 붙인 것같이 질긴 섬유로 단단히 연결되어 움직이지 않는 관절입니다.
머리뼈(두개골)의 봉합이 대표적입니다.

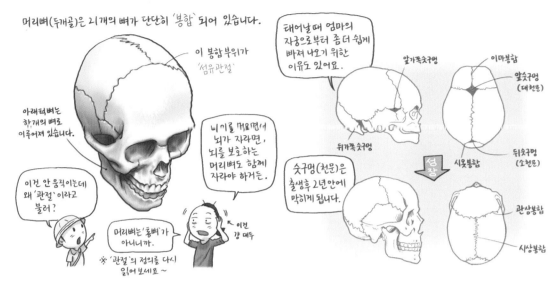

영아 시기에는 두뇌의 성장에 맞춰 머리뼈도 같이 자랄 수 있도록 봉합 부위가 다소 느슨하게 연결되어 있기 때문에
'틈'이 생기는데, 이를 '천문'(泉門)이라고 부른다.

❷ 연골관절

말 그대로 연골로 연결되어 있는 관절입니다. 크게 자유롭지는 않지만 개별적으로 약간의 운동이 가능한데,
이 개별적인 운동이 모이면 '큰 운동'이 가능해지겠죠. 흔히 '디스크'라고 부르는 '척추사이원반'이 대표적입니다.

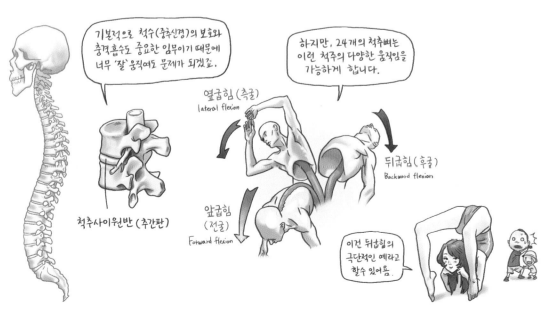

❸ 윤활관절

우리가 '관절'이라고 하면 흔히 떠올리는 팔꿈치나 무릎, 손 발목의 관절들은 '윤활관절'에 속합니다. 뼈와 뼈 사이(관절안)에 윤활액이 들어 있어 움직임이 원활한 관절이지요. 움직임이 많은 만큼 인체 곳곳에서 굉장히 큰 역할을 담당하고 있기 때문에 그 모습들 또한 다양합니다. 개별 윤활관절은 아래 그림과 오른쪽 박스의 설명을 참고하세요.

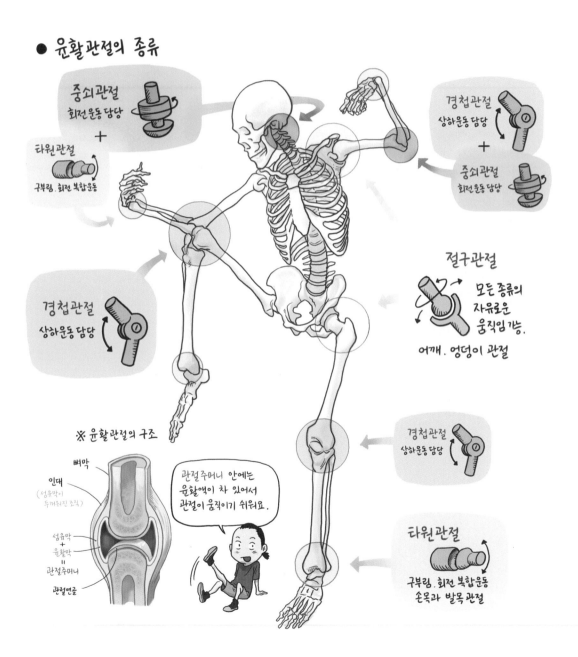

● 윤활관절의 종류

중쇠관절
회전운동 담당
+
타원관절
구부림, 회전 복합운동

경첩관절
상하운동 담당
+
중쇠관절
회전운동 담당

경첩관절
상하운동 담당

절구관절
모든 종류의 자유로운 움직임 가능.
어깨, 엉덩이 관절

경첩관절
상하운동 담당

타원관절
구부림, 회전 복합운동
손목과 발목 관절

※ 윤활관절의 구조

뼈막
인대 (섬유막이 두꺼워진 조직)
섬유막 + 윤활막 = 관절주머니
관절연골

관절주머니 안에는 윤활액이 차 있어서 관절이 움직이기 쉬워요.

잠깐! 윤활관절의 종류

❶ 경첩관절

말 그대로 문의 '경첩'과 비슷한 구조의 관절입니다. 펴는 운동과 굽히는 운동(상하운동)만 하고, 회전 운동은 하지 않습니다.

경첩관절은 관절 바깥쪽 펴는 면에 '머리'가 있어서 일정 정도 이상 꺾이는 운동을 방지합니다. 즉, 한쪽 방향으로만 구부러진다는 얘기죠. 움직임의 축이 하나이기 때문에 '단일축관절'(uniaxial joint) 분류에 속합니다.

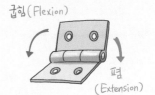

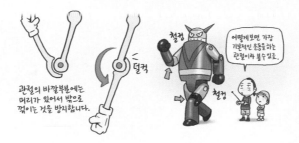

❷ 중쇠관절

'중쇠'란 바퀴가 회전할 수 있도록 만들어주는 중심축을 뜻하는 단어입니다. 우리 몸에서 '회전'하는 부위라고 하면 가장 먼저 떠오르는 부위가 아마도 '머리'가 아닐까 싶네요. 그렇습니다. 머리를 회전시키는 목뼈(2번 목뼈; 중쇠뼈)가 대표적인 중쇠관절입니다. 이 중쇠관절도 경첩관절과 같이 '단일축관절'에 속해요.

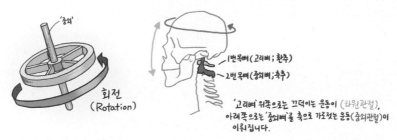

그런데 머리는 도리도리만 하는 게 아니죠.

위 그림에서 보시다시피 머리는 회전운동 외에도 여러 가지 복합적인 운동이 가능한데, 이런 다양한 움직임이 가능한 이유는 다음 페이지에서 소개할 '타원관절' 덕분입니다.

ㄴ 이런 모양을
떠올리면 이해가 빠르실듯.

❸ 타원관절

타원관절은 상하 운동과 제한적인 좌우굽이 운동을 하는 관절입니다. 앞서 말씀드린 머리 외에도 손목에서 관찰할 수 있습니다.

타원관절은 납작한 타원 모양을 하고 있기 때문에 무게를 지탱하기에도 좋고, 앞서 살펴본 '경첩관절'과 '회전관절'에 비해 비교적 다양한 동작을 구사할 수 있다는 장점도 있지요. 주의할 점은 그렇다고 해서 완전히 자유로운 움직임을 보이는 것은 아니라는 것입니다.

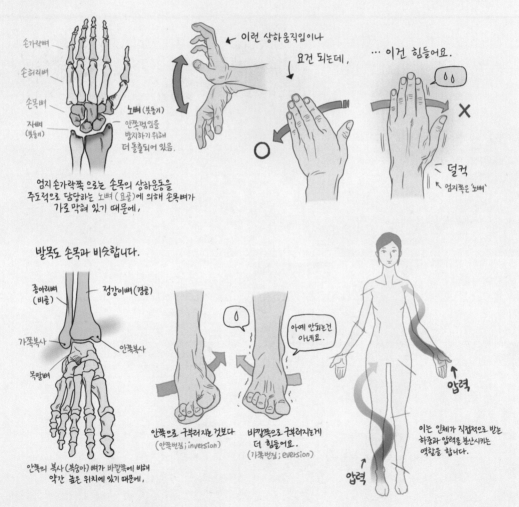

손가락뼈
손허리뼈
손목뼈
노뼈 (붓돌기)
지뼈 (붓돌기)
안쪽꺾임을 방지하기 위해 더 돌출되어 있음.

엄지 손가락쪽 으로는 손목의 상하운동을 주도적으로 담당하는 노뼈 (요골)에 의해 손목뼈가 가로 막혀 있기 때문에,

← 이런 상하움직임이나

요건 되는데,

… 이건 힘들어요.

덜컥
← 엄지쪽은 '노뼈'

발목도 손목과 비슷합니다.

종아리뼈 (비골)
정강이뼈 (경골)
가쪽복사
안쪽복사
목말뼈

안쪽의 복사 (복숭아) 뼈가 바깥쪽에 비해 약간 높은 위치에 있기 때문에,

안쪽으로 구부러지는 것보다
(안쪽번짐; inversion)

바깥쪽으로 구부러지는게 더 힘들어요.
(가쪽번짐; eversion)

아예 안되는건 아녜요.

압력

압력

이는 인체가 직접적으로 받는 하중과 압력을 분산시키는 역할을 합니다.

이렇듯 손과 발의 타원관절이 제한적인 움직임을 보이는 것은 신체의 무게중심을 몸 안쪽으로 모아 안정적인 자세를 유지하기 위한 일종의 안전 조치라고 볼 수 있겠습니다. 참고로 타원관절은 보통 두 개의 운동축으로 움직이기 때문에 '두축관절' (biaxial joint) 종류에 속합니다.

❹ 절구관절

말 그대로 절구 모양으로 생긴 관절입니다. 앞서 살펴본 관절 중 가장 움직임이 자유로운 관절이라고 할 수 있어요.

휘돌림
(Circumduction)
굽히고, 벌리고, 펴고, 모으는
운동의 집합입니다.

로봇 프라모델을
만들어 보신 분이라면
'폴리캡'이라는
부품을 아실 거예요.

'절구관절'을 흉내낸
부품이에요.

절구관절은 단일축관절이나 두축관절에 비해 많은 운동축을 가지고 있어 운동의 범위가 넓은데, 이런 종류의 관절을 '뭇축관절'(multi-axial joint)이라고 합니다. 절구관절은 어깨와 골반, 즉 팔과 다리가 시작하는 부위에서 볼 수 있는데, 외형상 약간의 차이를 보입니다.

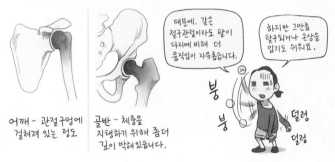

어깨 - 관절구멍에
걸쳐져 있는 정도

골반 - 체중을
지탱하기 위해 좀더
깊이 박혀 있습니다.

때문에, 같은
절구관절이라도 팔이
다리에 비해 더
움직임이 자유롭습니다.

하지만 그만큼
탈구되거나 손상을
입기도 쉬워요.

붕
붕

덜렁
덜렁

❺ 복합관절

'복합관절'은 두 개 이상의 뼈로 이루어진 관절을 뜻하기 때문에 사실 '윤활관절'보다 좀 더 넓은 의미의 분류입니다(상대 용어는 '단순관절'). 앞서 살짝 살펴봤던 머리를 움직이는 중쇠뼈와 고리뼈 이외에도 굽힘과 폄, 엎침과 뒤침 운동이 복합된 아래 팔 부분과,(다음 페이지로 이어짐)

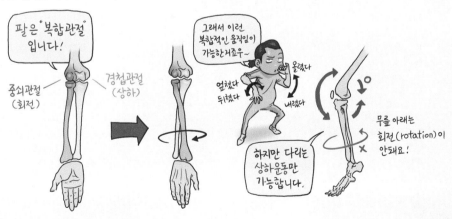

팔은 '복합관절'
입니다!

중쇠관절
(회전)

경첩관절
(상하)

그래서 이런
복합적인 움직임이
가능한거죠우~

엎쳤다
뒤쳤다

올렸다

내렸다

하지만 다리는
상하운동만
가능합니다.

무릎 아래는
회전(rotation)이
안돼요!

그야말로 '관절 종합 선물 세트'라고 부를 만한 '손'이 대표적인 케이스가 될 것 같습니다.

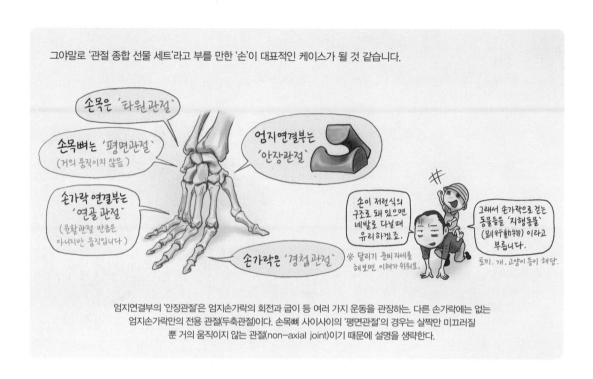

■ 뼈대의 요점정리

이제까지 뼈의 생김새에 대해 공통된 사항을 간단하게 살펴봤는데, '관절'만 해도 좀 복잡하고 헷갈리지요(저도 그렇습니다)? 하지만 모두 이해하지 못했다고 해도 걱정할 필요는 없습니다. 어차피 공부하면서 몇 번이고 다시 돌아봐야 할 개념들이니까요. 가장 중요한 요점만 간략하게 정리하면 아래와 같습니다.

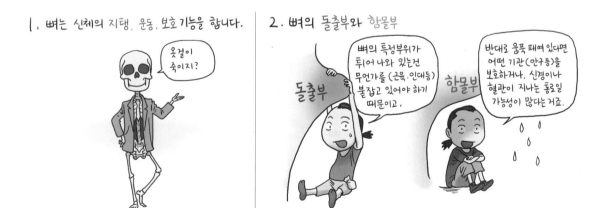

3. 뼈와 뼈 사이에는 「관절」이 존재합니다.

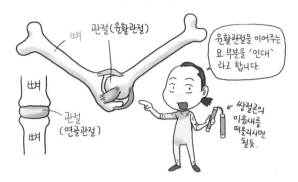

자, 대략 이 정도면 '뼈'의 생김새를 이해하기 위한 토대가 세워졌다고 할 수 있겠네요. 하지만 아무리 이를 바탕으로 공부를 한다고 해도 뼈라는 놈이 워낙 오묘하게 생겨 먹어서 그 생김새가 선뜻 눈에 잘 안 들어올 때가 많습니다. 그래서 중요한 게 그 생김새의 '이유'를 파악하는 것입니다. 이유를 알면 이해가 되고, 이해가 되면 그 모습을 충분히 떠올릴 수 있거든요. 그 이유에 대해서는 천천히 알아볼 테니, 우선은 앞서 소개한 개요만 확실히 알아둡시다.

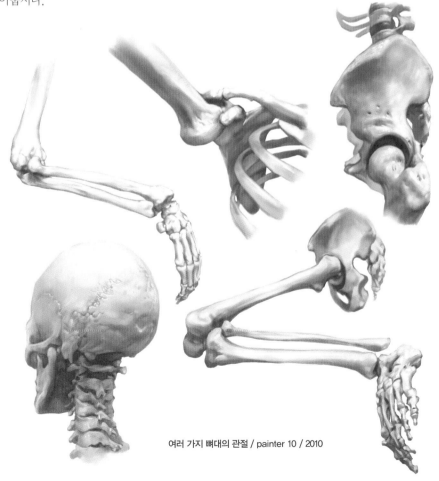

여러 가지 뼈대의 관절 / painter 10 / 2010

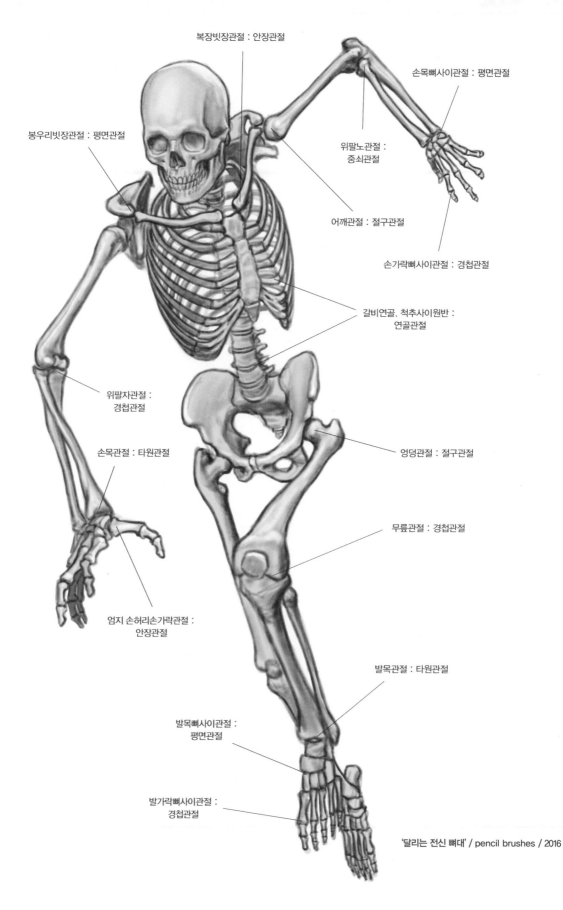

복장빗장관절 : 안장관절

손목뼈사이관절 : 평면관절

봉우리빗장관절 : 평면관절

위팔노관절 :
중쇠관절

어깨관절 : 절구관절

손가락뼈사이관절 : 경첩관절

갈비연골, 척추사이원반 :
연골관절

위팔자관절 :
경첩관절

엉덩관절 : 절구관절

손목관절 : 타원관절

무릎관절 : 경첩관절

엄지 손허리손가락관절 :
안장관절

발목관절 : 타원관절

발목뼈사이관절 :
평면관절

발가락뼈사이관절 :
경첩관절

'달리는 전신 뼈대' / pencil brushes / 2016

사람의 근육

■ 근육이 하는 일

인체에는 약 650개의 근육이 존재합니다. 모양별, 작용별, 역할별로 굉장히 다양한 형태가 있습니다만, 결국
근육이란 뼈를 움직이게 만드는 조직이라고 볼 수 있겠습니다. 또한 인체를 표현하는 데 있어서 필수적인
요소이기도 하고 외형적으로 밖으로 드러나 보이는 부분도 많기 때문에 운동의 원리를 이해하는 차원에서 다른
부분보다 좀 더 자세히 알아둘 필요가 있습니다. 근육은 누가 뭐래도 미술해부학의 꽃이기도 하니까요.

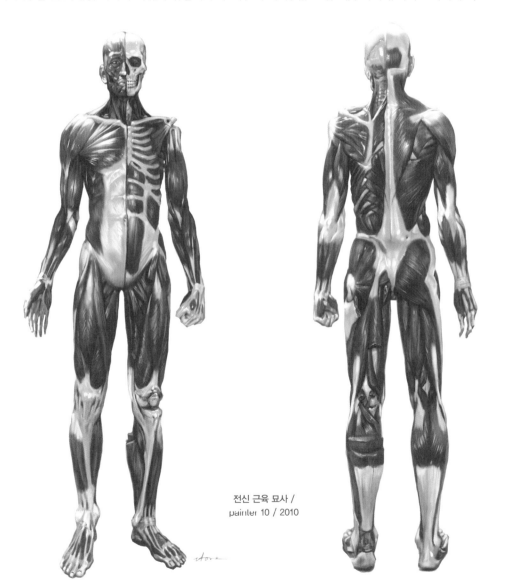

전신 근육 묘사 /
painter 10 / 2010

근육은 역할에 따라 세 가지로 구분할 수 있습니다.

❶ **골격근**
골격에 붙어 움직이는 근육입니다. 특유의 가로무늬가 있고, 의지에 따라 움직일 수 있으므로 '가로무늬근', '수의근'이라고도 합니다. 그냥 일반적으로 '근육'하면 골격근을 지칭한다고 생각하셔도 됩니다.

❷ **평활근**
안구, 소화기, 방광, 혈관 등을 감싸고 있는 근육입니다. 이 근육들은 골격근에서 보이는 가로무늬가 없고, 자율적으로 움직이기 때문에 '민무늬근' 또는 '불수의근'이라고도 합니다.

❸ **심장근**
심장을 움직이는 근육입니다. 의지와 관계없이 태어나는 순간부터 죽을 때까지 자동적으로 쉼 없이 수축과 이완을 반복합니다.

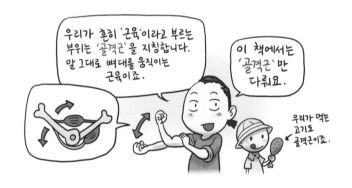

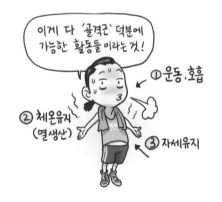

골격근은 운동을 하게 만드는 역할 외에도 심장과 폐를 보호하고 있는 가슴우리(흉곽)를 움직여 호흡을 가능하게 하고, 열을 생산해 활동에 필요한 체온을 유지시키거나 몸 전체의 균형을 맞춰 일상적인 자세를 취하게 만드는 역할도 맡고 있습니다.

또한 몸의 실루엣을 이루는 미적 요소로서의 역할도 빼놓을 수 없겠죠. 어쨌든 지금부터 이 책에서 지칭하는 '근육'은 모두 골격근을 뜻한다고 봐주시면 되겠습니다.

앞에도 말씀드렸지만, 인체에는 약 650개에 달하는 근육들이 존재하기 때문에 이를 공부하는 입장에서는 한숨부터 나오는 게 사실입니다. 하지만 단순히 미술해부학적 시각으로만 보면 근육이란 구조물이 아무리 그 수가 많고 복잡하다고 해도 결국 '뼈'에 붙어 있는 덩어리에 불과하니까요. 뼈에 대해 충분히 이해했다면 전혀 겁낼 필요가 없으니까 긴장은 안 하셔도 좋을 것 같습니다.

■ 근육의 구조와 모양

우선 근육의 기본적인 구조를 간략히 표현하면 이런 모습입니다.

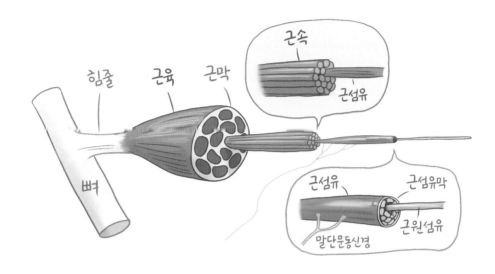

수많은 근섬유의 다발이 가로무늬를 이루고 있고, 중추신경계(척수)에서 뻗어 나온 말단신경으로부터 일정한 전기신호를 전달받아 수축하는 기관을 힘살(근)이라고 하고, 질긴 섬유 조직으로 이루어져 뼈와 연결된 부분을 힘줄(건)이라고 합니다. 다시 말해 근육은 힘살과 힘줄을 합쳐 부르는 명칭이라는 얘기죠. 이 모습을 더욱 간략화하면 결국 이런 모양이 됩니다.

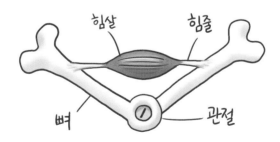

간단하죠? 비록 간단한 구조지만, 이 구소는 인체 선반에 설쳐 공동적인 부분이기도 하고, 무엇보다도 인체의 모습을 파악하는 데 큰 역할을 하기 때문에 원리를 이해하고 넘어가는 것이 좋습니다.

❶ 힘살(근)

앞서 말한 바와 같이 근육은 뼈와 뼈 사이를 잇는 힘살과 힘줄로 이루어져 있습니다.
우선 힘살부터 살펴보죠.

'힘살'은 근육 섬유로 이루어져 있고, 근(筋)이라고도 부릅니다. 힘살은 중추신경계(척수)에서 뻗어 나온
말단 운동 신경으로부터 약한 전기 신호를 받으면 움츠러드는데, 이 단순한 운동으로 전신의 모든 움직임이
가능해집니다.

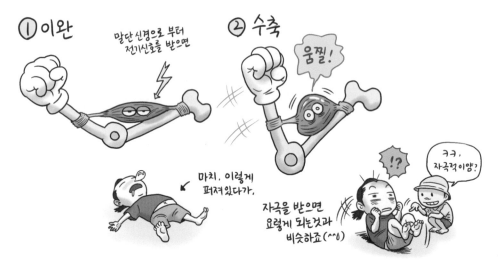

참고로, 오른쪽 그림과 같이 외부의 자극을 받으면 반사적으로
몸의 모든 관절이 굽힘 상태가 되어 웅크리게 되는 현상을 '기능적 굽힘'(301쪽 참고)이라고 하는데 이는 '신경반사'의 일종이다.

이렇게 힘살이 움츠러드는 운동을 '수축'이라 합니다. 당연한 얘기겠지만 힘살은 수축하면 볼록하게
튀어나옵니다. 비록 길이는 짧아질지 몰라도 부피는 변하지 않을 테니까요.

중요한 것은, 힘살은 움츠러드는 운동(수축)과 풀어지는 운동(이완)을 주로 한다는 사실입니다[다만, 늘어나는
운동(팽창)을 하는 근육도 있긴 합니다]. 이 기본 원칙을 잘 기억해두세요.

 ### 잠깐! 근육의 팽창? 수축?

간혹, 교재에 따라 근육의 수축을 '팽창'이라고 표현하는 경우도 있습니다만 근육의 '길이'가 줄어드는 것이 아니라 '두께'가
늘어나는 것처럼 보인다는 관점에서 -어떤 식이든, 실제 근육의 부피량에 변화가 생기는 것은 아닙니다.- 비록 정반대의 뜻
을 가진 단어지만 결과적으로 근육의 같은 작용을 표현한 것이기 때문에 같은 뜻이라고 이해하시면 될 것 같습니다. 하지만
혼동을 피하기 위해 이 책에서는 '수축'이라고 표현하겠습니다.

힘살은 붙어 있는 뼈대의 모양이나 기능에 따라 여러 가지 모양으로 나눌 수 있습니다.

● 골격근의 종류 (모양별)

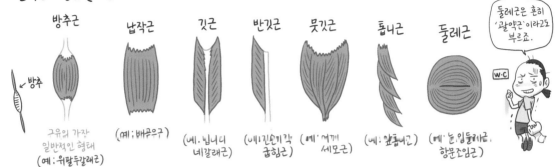

'방추근'은 물레의 실뭉치(방추)의 모양을 따 한자 명칭으로 '방추상근'(紡錘狀筋)이라고도 하고,
깃근의 '깃'은 새의 깃털을 뜻하기 때문에 '우상근'(羽狀筋), 톱니근은 '거근'(鋸筋)이라고도 한다.
'거근'의 경우 '올림근'을 뜻하는 '거근'(擧筋)과 구별됨에 주의.

비록 여러 가지 모양과 명칭을 가지고 있지만, 결국 모두 기본적으로 같은 작용(수축해서 골격이나 피부를 움직임)을 한다고 보면 됩니다.

잠깐! 힘살이 발달하는 원리

앞서 근육이 수축해도 근본적인 근육량의 부피에는 변화가 없다고 잠깐 말씀드렸는데, 그건 순간적인 운동에 한정된 얘기이고, 연령에 따른 성장이나 지속적인 운동 등의 활동을 통해 근육 자체의 부피가 늘어나거나 줄어들 수 있습니다.

재미있는 사실은 두뇌는 만약을 대비해 근육이 쓸 수 있는 힘을 모두 사용하지 않고 일정 부분 비축해두는데, 만약 반복적으로 일정 한계 이상의 힘을 쓰게 되면 근섬유가 훼손되고, 이를 복구하는 과정에서 근육량이 늘어나게 된다는 겁니다. 물론 보강을 하기 위해서는 적절한 휴식과 재료(단백질)가 필수겠죠. 어떻게 보면, 근육의 발달은 소 잃고 외양간을 고치는 격이라고도 볼 수 있을 것 같네요(^^;).

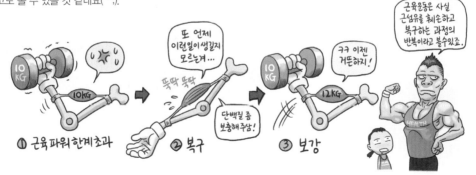

우리가 흔히 웨이트 트레이닝이라고 부르는 근육 운동은 사실 근육 섬유를 파괴하고 적극적으로 복구하는 과정의 반복이다. 실제로도 보디빌더들 사이에서는 근육을 늘리는 운동(벌크)을 일컬어 '근육을 찢는다'라고 표현하기도 한다.

❷ 힘줄(건)

앞의 그림들을 잘 보면 아시겠지만, 힘살은 뼈에 직접 붙어 있지 않습니다. 이는 힘살의 수축 운동을 효율적으로 뼈에 전달하고 힘의 낭비를 막기 위해서죠. 이것이 힘줄의 존재 이유라고 할 수 있습니다.

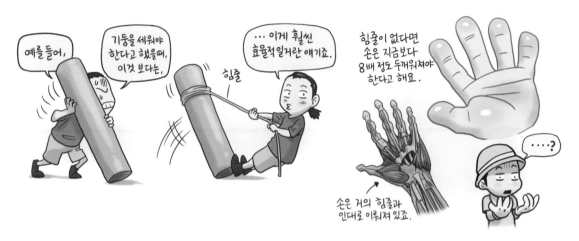

힘줄은 건(腱)이라고도 하고, 힘살과 구분되는 몇 가지 구조적, 외형적 특성을 지니고 있습니다. 이 특성은 넓게 펼쳐진 등근육군에서 잘 관찰할 수 있습니다.

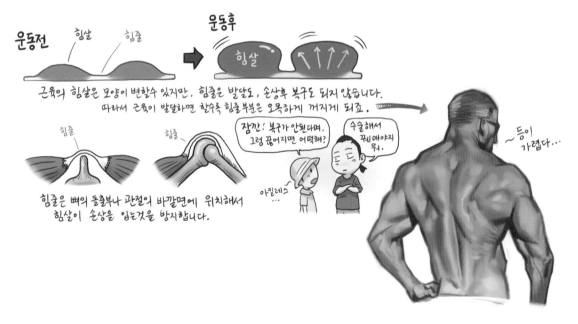

힘줄은 힘살처럼 양적으로 발달하지 않지만, 아주 질기고 단단한 섬유 조직으로 구성되어 있어서 여간해서는 늘어나거나 끊어지지 않습니다. 만약 힘줄이 고무줄처럼 늘어난다면 뼈대에 힘을 전달하기가 힘든 것과 같은 이치겠지요. 그렇긴 하지만 일단 한 번 끊어지면 힘살과 달리 복구되기가 어렵습니다.

일반적으로 힘줄은 '띠'나 '끈' 모양을 하고 있는 경우가 많은데, 이런 힘줄을 끈힘줄(또는 그냥 힘줄)이라고 하고, '방추형 근육' – 즉, 팔과 다리의 근육에서 그 모습이 잘 드러납니다.

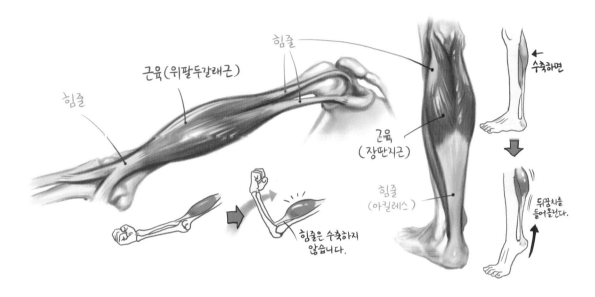

뼈와 근육의 연결점이 힘줄이라고 할 때, 만약 힘살의 모양이 넓다면 힘줄도 넓어질 것입니다. 이러한 넓은 힘줄을 널힘줄(건막)이라고 합니다. 널힘줄은 꽤 다양한 모양을 하고 있기 때문에 인체 여러 부분의 독특한 굴곡을 만들어 냅니다.

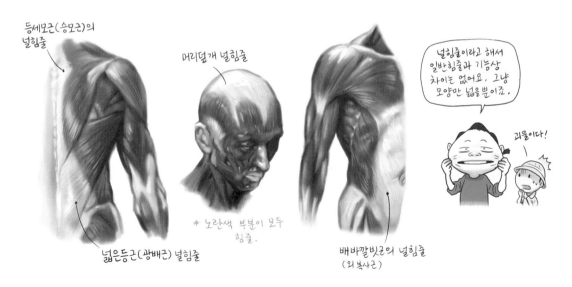

넙힘줄은 방추근의 끈힘줄에 비해 두께가 얇긴 해도 근육이 시작하는 지지 기반이 넓기 때문에 근육의 힘이
작용하는 부분(닿는 곳)에 강한 힘을 전달할 수 있을 뿐 아니라 그 자체가 '질긴 막'의 형태이기 때문에 뼈를
대신해 내장을 보호하는 역할도 해요. 따라서 뼈가 없고, 면적이 넓고, 큰 힘이 필요한 부위 – 배와 등 부분에서
쉽게 발견할 수 있죠.

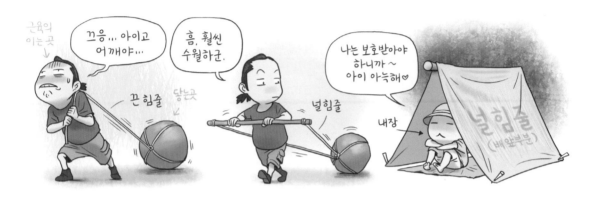

흔히 '근육'하면 힘줄보다는 힘살이 더 관심이 쏠리지만, 인체의 외형을 표현하기 위한 미술해부학적인 관점에서
본다면 힘줄은 힘살만큼이나 중요한 구조물입니다. 힘살이 '볼록'이라면 힘줄은 '오목'이기 때문이죠. 인체는
입체이기 때문에 다양한 힘줄의 모습을 눈여겨보는 것도 중요합니다.

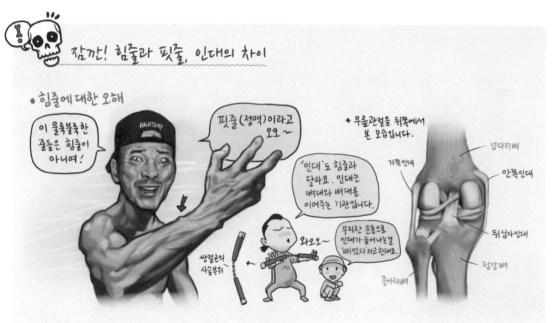

남자의 팔뚝에 올록볼록 솟아오른 핏줄은 '정맥'(신체 각 부위에 산소를 공급하고 심장으로 돌아가는 혈관)이라고 부르는데, 근
육 위를 덮고 지나는 팔 부분의 경우, 운동을 많이 해서 체지방량이 줄어들고 근육이 발달하게 되면 피부 아래에서 솟아올라

피부 표면으로 비쳐 보이게 됩니다('동맥'은 웬만하면 밖으로 드러나 보이지 않습니다). 따라서 근육이 세게 수축하면 정맥도 더욱 튀어나와 보이기 때문에 남성미의 상징처럼 여겨져 '힘줄'이라고 오해받는 경우가 많지요. 이 정맥혈관도 나름대로의 일정한 모양이 있어서 특히 남성의 인체를 그릴 때 주의해 묘사해줘야 하는데, 이는 뒤에서 다시 설명하겠습니다(623p참조).

또한 '인대'도 '힘줄'과 혼동되는 경우가 많습니다. 힘줄과 인대는 둘 다 섬유 조직으로 이루어져 있긴 하지만 분명히 구분됩니다. 힘줄이 뼈와 힘살을 이어주는 기관이라면 인대는 뼈와 뼈를 이어주는 기관이기 때문이지요. 허벅지뼈와 정강이뼈 사이의 무릎 관절을 이어주는 '십자인대'가 대표적인 예인데, 인대는 인체 바깥에서는 잘 드러나지 않기 때문에 일단은 그냥 상식적으로만 알아두셔도 될 것 같습니다.

■ 굽힘근과 폄근

앞서, 근육은 수축하는 기관이라고 말씀드렸습니다. 그렇다면, 근육이 수축해서 경첩관절을 움직이는 방법엔 어떤 것이 있을까요? 뭐 별거 있나요.

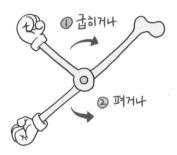

굽히든 펴든 둘 중 하나겠죠. 그런데 앞에서 '근육은 수축만 한다'고 했으니까 관절을 굽힐 때는 몰라도 펼 때 문제가 생기겠군요.

그래서 근육은 기본적으로 뼈와 뼈 사이, 즉 관절을 사이에 두고 존재하는 게 원칙이고, 관절의 안쪽에 위치하며 관절을 굽힐 때 쓰는 근육을 ❶ 굽힘근 (굴근; 屈筋), 반대로 관절의 바깥쪽에 위치하며 관절을 펼 때 쓰는 근육은 ❷ 폄근(신근; 伸筋)이라고 부릅니다.

물론, 얼굴의 근육이나 조임근(괄약근)처럼 이에 해당하지 않는 근육도 있긴 하지만, 보통은 모두 이에 속한다고 보시면 됩니다.

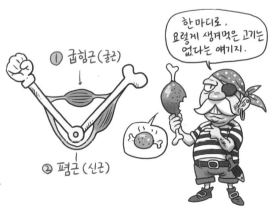

구육은 뼈와 뼈 사이에 위치하기 때문에 조금 아쉽지만 어린 시절 만화영화에서 자주 봤던 '양쪽 손잡이가 달린 고기'는 존재하지 않는다. 하지만 아예 비슷한 고기가 없는 건 아닌데, 그것은 잘게 다진 고기를 뼈대에 뭉쳐 익힌 일종의 '떡갈비'에 가까운 음식이거나, 혹은 갈비사이근(235쪽)일 가능성이 높다.

굽힘근과 폄근이라는 명칭이 달린 근육은 인체의 모든 부위 중 가장 중요한 운동을 담당하는 손과 발에 가장 많이 등장합니다. 하지만 기본적으로 이들의 역학적인 상반관계는 인체의 거의 모든 부위에 존재한다고 볼 수 있습니다. 만약 그렇지 않다면 어떤 운동 후 원래의 자세로 돌아오는 자체가 힘든 일이 되겠죠.
굽힘근과 폄근에 대해서는 뒤에서(303쪽) 더 자세히 이야기하겠습니다.

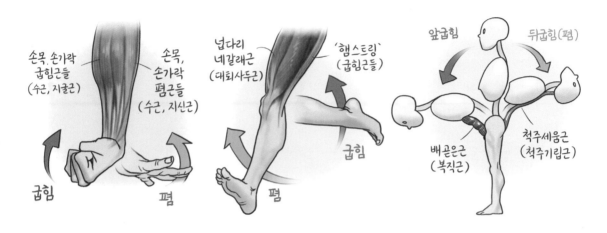

또한 굽힘근과 폄근, 양쪽 또는 위아래로 짝을 이루는 근육들은 각각 어떤 쪽이 주도적인 작용을 하는가에 따라 '주작용근'과 '대항근'으로 각각 역할을 나눠 작용하기도 합니다. 따로 '주작용근', '대항근'이라는 근육이 있는 게 아니라, 근육 운동에 따른 개념으로 받아들여주세요.

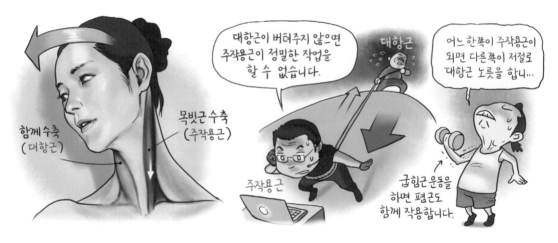

글씨를 쓰거나 그림을 그리는 등의 정밀한 작업은 물론이고 몸의 각 부위를 천천히 움직일 수 있는 것은
주작용근이 너무 과도하게 수축하지 않도록 반대편에서 잡아주는 대항근 덕분이다. 만약 대항근이라는 개념이 없다면
목을 돌리는 간단한 운동만으로도 사람은 치명적인 타격을 입을 것이다.

잠깐! 근육의 이는 곳과 닿는 곳

모든 경우에 해당하는 것은 아닙니다만 대부분의 경우 근육이 수축하면, 뼈는 근육이 끝나는 곳(닿는 곳; 정지점)→근육이 시작하는 곳(이는 곳; 기시점)으로 움직입니다. 따라서 근육의 이는 곳과 닿는 곳을 알면 해당 근육이 수축했을 때 어떤 운동이 일어나는지를 금방 추측할 수 있겠죠.

그래도 구분하기 어렵다면 '이는 곳'은 고정되어 있는 경우가 많고, 크게 움직이는 쪽이 '닿는 곳'이라고 보시면 될 겁니다.

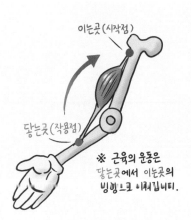

※ 근육의 운동은 닿는곳에서 이는곳의 방향으로 이뤄집니다.

■ 근육 요점정리

근육에 대해 간단히(?) 이런저런 개요를 알아봤는데, 그래도 난 뭐가 뭔지 모르겠다 싶으신 분은 마지막으로 다시 한번 강조하는 이 세 가지만 꼭 기억해두세요.

1. 근육은 뼈와 뼈 사이에 위치한다

2. 뼈와 힘살 사이엔 힘줄이 있다

3. 근육은 수축과 이완을 한다

제가 전문가는 아니지만, 그래도 미술해부학에서는 위 정도만 알아도 충분합니다. 개개의 근육에 관한 자세한 내용은 뒤에서 하나씩 그리면서 알아볼 테니까요.

'미인도' / painter pencil brushes / 2008
인체의 각 부위는 기능과 용도에 따라 특유의 모습을 변화시켜 왔고,
'아름다움'의 기준 또한 조금씩 변한다. 이 과정은 인류가 없어지는 날까지 계속될 것이다.

Ⅲ
머리

인체의 뿌리를 찾아서

'뿌리'는 땅에 박혀 있는 식물의 양분 흡수 기관을 뜻합니다.

그렇기 때문에 보통 '뿌리'라고 하면 가장 아래쪽에 있는 기관을 떠올리지만,
인체의 경우에는 가장 위쪽에 있는 머리 부분이 이에 해당합니다.

왜 그럴까요?
이 장에서는 그 이유를 알아보고, 머리 각 부위의 생김새에 얽힌
이야기들을 살펴봅시다.

인체의 뿌리, 머리

■ 나무를 그리는 방법

저에게는 초등학교 시절, 신록이 우거지기 시작하는 늦봄이 되면 김밥을 싸 들고 학교 근처의 야산으로 사생대회나 야외스케치를 나갔던 기억이 있습니다. 실상 소풍이나 다름없는 사생대회라 설레는 마음도 잠시, 막상 그림을 그리기 위해 주위를 둘러보면 당황스러워지기 일쑤였죠. 왜냐하면, 어디를 보아도 무성한 '나무' 때문이었습니다. 나무는 그리기 힘들거든요. 상상만 해도 골치 아픈 수많은 가지와 나뭇잎을 매달고 있기 때문이죠. 이 수많은 것들을 하나하나 똑같이 그린다는 건 열 살 남짓의 초등학생에게 말 그대로 '초난감'한 일이 아닐 수 없었습니다.

그리고 그것은 한참 후 그림이 직업이 된 다음에도 마찬가지 문제였습니다. 하지만 언제까지나 피할 수만은 없는 일이라, 결국 저는 복잡한 나무를 좀 더 쉽게 그릴 수 있는 해법을 고민하게 됩니다. 그리고 결국은 찾아냈지요. 그 방법이란 허무하게도, 줄기를 먼저 그리는 것이었습니다.

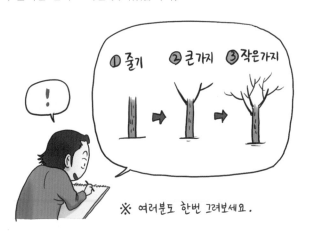

나뭇잎은 작은 가지에 달려 있고, 작은 가지는 큰 가지, 큰 가지는 굵은 가지, 굵은 가지는 줄기… 결국
수많은 가지와 나뭇잎들은 하나의 커다란 '줄기'에서 시작한다는 당연한 사실을 깨닫게 된 거죠. 줄기를 먼저
잡아놓으면 나머지는 하나의 줄기에서 특정한 방향으로 뻗기만 하면 되기 때문에 복잡하더라도 그리기가 훨씬
수월했습니다.

제가 인체 이야기를 하다말고 뜬금없이 나무 이야기를 꺼낸 이유는 인체를 그리는 방식도 나무를 그리는 방법과
같기 때문입니다.
다시 말해, 인체의 '줄기'를 먼저 파악하면 쉬워진다는 얘깁니다. 팔이나 다리도 얼핏 보면 복잡해 보이지만 결국
'척주'라는 기둥에 매달려 있는 가지에 불과하죠.

뭐든 어렵게 생각하면 한없이 어렵고, 쉽게 생각하면 쉬워지는 법. 안 그래도 배우고 나면 더 배워야 할 게
태산인데, 처음부터 골치 아프게 시작할 필요는 없지요.
인체든 나무든, 결국은 비슷한 외형의 생명체라는 사실을 기억하고 다음으로 넘어갑시다.

■ 인체의 뿌리 – 머리

나무의 '줄기'는 어디에서부터 시작할까요? 당연한
말이지만, '뿌리'에서부터 시작하겠죠.
그렇다면 인체의 뿌리는 어디일까요. 발?

앞서 인체의 생김새를 나무와 비유했는데, 인체와
나무는 결정적인 차이점이 있습니다. 인체의 줄기,
즉 '척주'의 뿌리는 아래가 아닌 위쪽, 다름 아닌
'머리'에서부터 시작한다는 사실입니다.

나무와 같은 대부분의 식물은 땅으로부터 양분을 얻지만, 동물은 대부분 직접 스스로 움직이며 양분을 섭취해야 하기 때문에 뿌리의 역할을 하는 머리가 위쪽에 있어야 하는 것이죠.

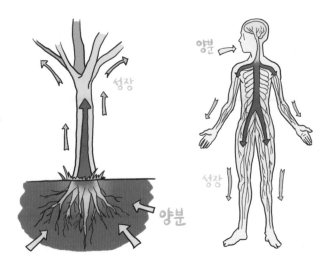

그렇다면 줄기의 시작, 즉 인체의 뿌리라고 할 수 있는 '머리'부터 살펴봅시다.

앞서 생명체의 가장 기본적인 목적은 '생명을 보호하는 일'이라고 말씀드렸죠? 그렇다면 생명을 유지하기 위해 가장 중요한 기능이란 외부의 자극이나 위험에 대해 적극적으로 자신을 보호하는 일이 될 것입니다. 자극에 대한 정보를 최대한 재빨리 받아들이고, 대처하기 위한 중앙 통제 기관이 필요하겠죠.

우리는 그 중앙 통제 기관을 두뇌라고 부릅니다.

모두 알고 있는 바와 같이 두뇌는 생명 활동에 있어 가장 중추적이고 중요한 기능을 담당하고 있지요. 인체의 모든 기관과 장기가 갖춰져 있다고 해도 통제를 할 수 없다면 '생명체'라고 부르기 힘들 것입니다.

머리가 나쁘면 몸이 고생하고, 두뇌가 없으면 기관도 아무런 구실을 못한다.

따라서 이미 앞에서도 같은 말씀을 드렸듯이, 두뇌는 '생명을 보호하기 위한 가장 효율적인 모습' – 구에 담겨 있는 것이 가장 바람직하겠죠.

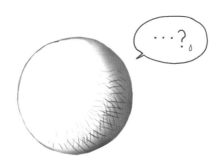

그런데 이렇게 생기면 확실히 안전하기야 하겠지만, 이 상태로 두뇌는 어떤 역할도 할 수 없습니다. 말 그대로 '갇혀' 있으니까요.

두뇌가 어떤 현상에 대해 분석하고 판단을 내리기 위해서는 여러 가지 외부의 자극을 받아들이기 위한 '창'이 필요할 것입니다.

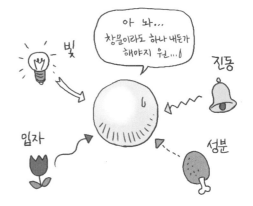

이 정보들은 생명을 유지하기 위해 굉장히 중요한 것들이기 때문에 이 정보들을 감지하는 기관들은 두뇌와 최대한 가까이 붙어 있을 필요가 있습니다. 어떤 자극을 받아들이면 즉각적으로 두뇌에게 전달해야 할 테니까요.

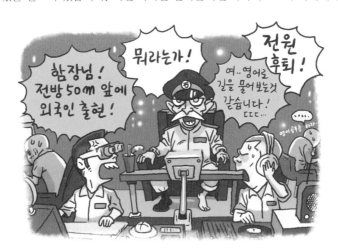

애니메이션 등에서 종종 보이는 우주 함선의 중앙 통제실 풍경(ㅠ;). 함선의 두뇌 역할을 하는 함장은 위험을 포함한 '외부 자극'으로부터 함선을 보호하고 신속히 명령을 내려 대처해야 하기 때문에 대원들과 가까이 붙어 있어야만 한다.

이런 여러 가지 자극을 받아들이기 위한 기관들을 감각 기관이라고 합니다. 눈이나 코, 귀, 입 등이 대표적인 감각 기관인데, 이들이 어떤 모양을 하고 있고, 어떻게 자리 잡고 있는지에 따라 이 감각 기관들을 보호하고 있는 '틀'의 역할을 하는 머리뼈(두개골)의 생김새에도 큰 영향이 미치겠지요.

아래 그림은 그 감각기관들을 담고 있는 머리뼈(두개골)를 앞쪽과 옆쪽에서 바라본 모습입니다.

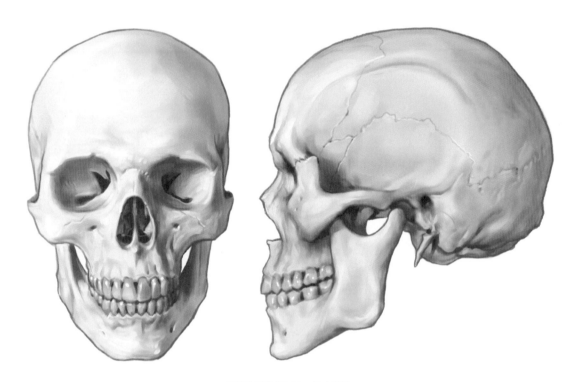

머리뼈 묘사 / Painter 10 / 2011

다른 뼈에 비해 자주 보는 머리뼈라고는 해도, 막상 따라 그리려면 어디서부터 시작해야 할지 망설여지는 게 사실이죠. 이렇게 복잡한 모양을 이해하기 위해선 무작정 머리뼈의 모습과 세부 명칭을 외우려 하기보다는 머리뼈에 담겨 있는 내용물들 – 즉 눈, 코, 귀, 입이라는 감각기관의 역할과 모습을 먼저 이해하는 것이 훨씬 효율적입니다. 정리하면, 결국 머리뼈는 아무리 복잡하게 생겼더라도 두뇌와 이목구비를 담고 있는 튼튼한 포장재에 불과하다는 말씀이죠.

초롱초롱, 눈

■ 눈을 사수하라!

여러 가지 외부 자극 중, 가장 중요한 것은 단연코 '빛'입니다. '몸이 1,000냥이면 눈은 900냥'이라는 속담과 '제2의 뇌'라는 별명에서도 알 수 있듯이, 감각기 중에서도 가장 으뜸인 기관은 시각 정보, 즉 '빛'을 받아들이는 눈이라 할 수 있을 것입니다. 이는 두뇌가 시각 정보에 그만큼 많이 의지한다는 방증이기도 하겠지만, 원시 단세포 생물이 빛을 이용에 생명을 유지했던 광합성과도 같은 맥락이라고 볼 수 있는 거죠.

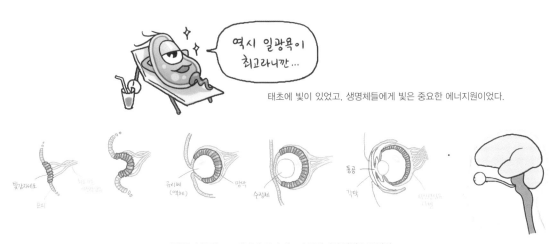

태초에 빛이 있었고, 생명체들에게 빛은 중요한 에너지원이었다.

'빛'을 수용하는 표피의 빛 감지 세포가 특화되어 망막으로 발달.
'안구'를 이루게 되는 진화 과정. 각각의 예시와 같은 시각 기관을 가진 동물들은 현재에도 모두 존재한다.

'빛'을 감지하는 능력은 생존과 직결되는 문제이기 때문에 신체의 어떤 기관보다도 가장 먼저 완성되어 기능을 해야만 하고, 그렇기 때문에 가장 먼저 노화하는 기관이기도 합니다.

신생아와 성인의 안구는 기능과 크기 면에서 거의 차이가 없다.
다만 신생아가 물체의 초점을 맞추기 위해서는 생후 약 3개월 정도의 시간이 필요하다.

눈은 이처럼 중요하고도 민감한 기관이기 때문에, 머리뼈의 눈확(안와)이라고 불리는 구멍 안에서 보호를 받고, 여섯 개의 근육을 이용해 사방으로 움직일 수 있습니다.

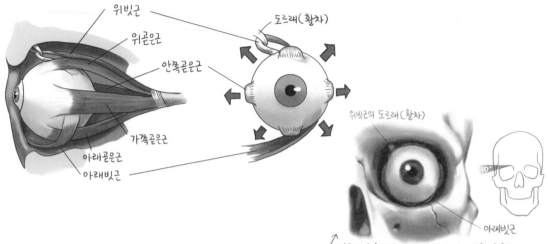

안구가 눈확(안와) 안에 들어 있는 모습. 눈확은 위빗근과 아래빗근의 공간을 확보하기 위해 약 10° 정도 바깥으로 기울어져 있습니다.

그런데 앞의 머리뼈 그림에서 눈확의 모양을 자세히 살펴보면, '원형'이 아니라 옛날 텔레비전의 브라운관 모양과 비슷한 '사각형'에 가깝다는 사실을 깨달을 수 있죠. 눈확 안에 들어 있는 안구는 구형인데, 눈확은 왜 사각형일까요? 그 이유는 안구를 움직이는 여섯 개의 근육들의 자리를 확보하고, 그로 인해 안구가 더 '잘 움직이게 하기' 위함입니다. 쉽게 말해서 원형의 컵보다는 사각형의 그릇 안에서 탁구공이 더 잘 구를 수 있는 것과 마찬가지 이치라고 할까요?

이런 눈확의 형태는 피부가 덮였을 때에도 그대로 드러납니다. 눈 주변의 굴곡은 거의 눈확에 의한 것들이죠.

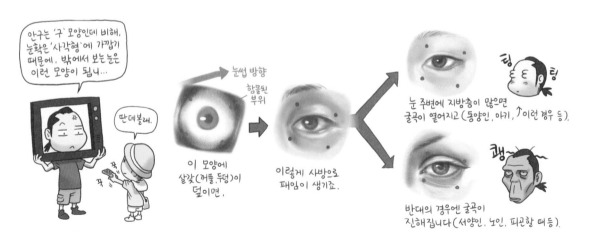

안구의 함몰 정도는 앞이마와 코, 광대뼈 등의 돌출에도
상대적인 영향을 받기 때문에 절대적으로 판단할 수 있는 문제는 아니다.

하지만 아무리 눈확 안에 들어 있다 하더라도, 태양으로부터의 직사광선, 하늘에서 떨어지는 비와 눈, 그리고 위에서 아래로 흐르는 땀과 이물질이 직접 눈으로 들어가서는 곤란하겠지요. 그래서 추가 보호 장치가 필요합니다. 꺼풀과 두덩, 겉, 속눈썹이 그것입니다.

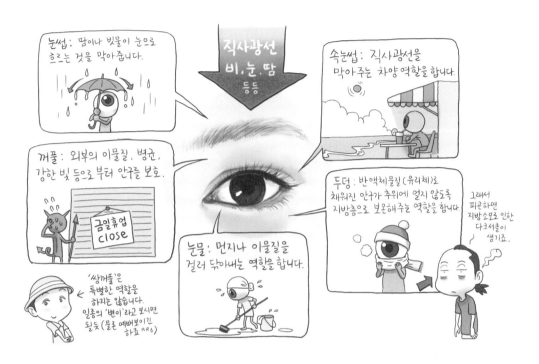

인간은 누구나 이런 눈을 보호하기 위한 장치들을 공통적으로 가지고 있지만, 각자의 생활 환경과 기후 등과 같은 외부 조건에 따라 약간씩 다른 모습이 됩니다. 이를테면, 햇빛이 강한 지역에 사는 인종은 직사광선으로부터 눈을 보호하기 위해 눈이 푹 꺼져 있어야 하고, 눈이 많이 내리는 지역에 사는 인종은 안구가 어는 것을 막기 위해 눈꺼풀과 두덩이 두꺼운 것이 그 예라고 볼 수 있겠죠.

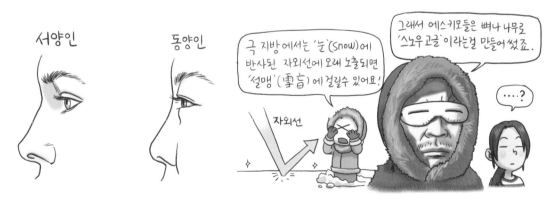

극지방에서 생활하는 에스키모들의 눈(eyes)은 안구의 동결을 방지하기 위한 목적 외에도 눈(snow)에 반사된 자외선을 최대한 차단하기 위해 눈이 작다. 그럼에도 불구하고 사냥이나 여행 등 장기간 자외선에 노출될 때에 대비해 '스노우 고글'(snow goggles)이 필수였을 것이다.

■ 눈, 왜 그랬을까?

맨 처음 장에서도 언급했고, 뒤에서도 계속 강조하겠지만, '환경'은 생물체의 생김새를 결정하는 데 절대적인
영향을 미칩니다. 그냥 '우연히' 또는 '심심해서' 그렇게 생기게 된 경우는 없다는 사실을 항상 기억해야 할
필요가 있죠.

이는 우리가 아주 당연하게 생각하는 눈이 두 개여야 하는 이유와도 아주 밀접한 연관이 있습니다.
눈이 두 개인 이유는 우리가 사는 세계가 '입체'로 이루어진 3차원이기 때문입니다. 입체를 인지하는 것은 생존
측면에서 굉장히 중요한 일이죠! 재미있는 예시를 하나 들어보겠습니다.

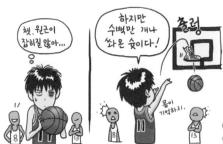

('서태웅'(るかわ かえで) characters design
ⓒ 集英社 《SLAM DUNK》

위는 '다케히코 이노우에'의 만화 '슬램덩크'를 읽어보신 분들이라면 대부분 기억하실 명장면입니다. 내용 중
'카에데 루카와'(서태웅)는 경기 중 한쪽 눈의 부상으로 골대와의 거리를 가늠하기 힘들어지자, 아예 두 눈을
감고 몸이 기억하고 있는 감각만으로 자유투를 성공시킵니다(소름이 돋는 장면이었죠!ㅠㅠ).

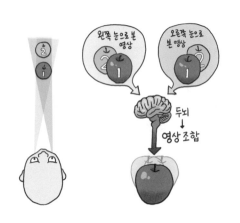

한쪽 눈만으로 입체를 볼 수 없는 이유는 두 개의
눈이 각자 '다른 위치'에 달려서 '다른 영상'을 보기
때문입니다. 우리가 입체, 즉 어떤 대상 간의 거리를
인지할 수 있는 것은 그 두 개의 다른 영상을 두뇌가
합쳐주기 때문이죠.

오래전 유행했던 '매직아이'나, 영화 '아바타'로
시작된 3D 입체 영상도 이런 눈의 원리를 이용한
것들입니다. 좀 더 쉽게 얘기하자면, 입체 영상기
술이란 두 개의 눈에 서로 다른 두 개의 영상을
따로따로 보여주는 기술이라 할 수 있겠습니다.

물론, 농구를 하는 것이나 3D 입체 영화를 보는 일이 뭐 그리 '생존'에 중요한 일인가 반문하는 분도 계실지
모르겠습니다. 하지만 확실한 것 하나는 3차원의 입체 세계에서 입체를 파악할 수 있는 눈을 갖고 있다는 것은
그렇지 못한 종족에 비해 생존의 가능성을 훨씬 높여준다는 사실입니다.

그런데 종류에 따라서는 '입체를 파악하는 것'보다 '넓은 범위를 보는 것'이 더 중요한 경우도 있습니다.

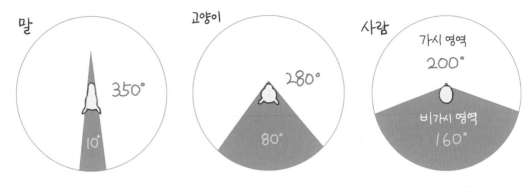

초식, 육식, 잡식동물의 시야각 – 하늘색 부분이 눈으로 볼 수 있는 '가시 영역' 회색 부분이 복 수 없는 '비가시 영역'

육식동물은 대부분 먹이와 자신 간의 물리적 관계를 빠르게 파악하기 위해 눈이 '정면'에 모여 있는 경우가 많고, 초식동물은 좀 더 넓은 시야각을 확보하기 위해, 즉 포식자가 자신에게 다가오는 것을 감시하기 위해 얼굴의 '측면'에 눈이 위치하는 경우가 많습니다.

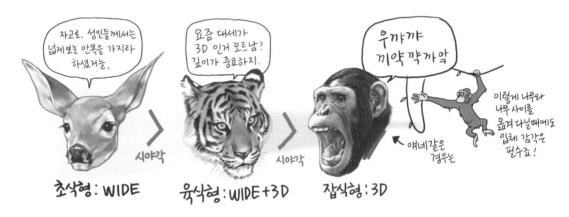

다시 말해 포식자인 육식동물은 눈 사이가 좁고, 피식자인 초식동물은 눈과 눈 사이의 거리가 넓다는 것인데, 재미있는 것은 이러한 특징은 사람 얼굴의 인상에도 그대로 적용된다는 사실입니다. 아래 그림을 볼까요?

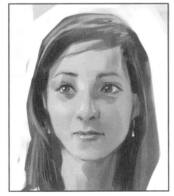
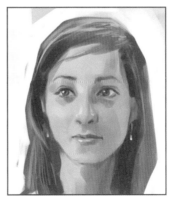

얼핏 같아 보이지만, 앞의 두 그림은 눈 사이의 간격을 아주 약간만 조정한 그림입니다. 초식동물형의 경우 다소 수동적이고 순한 인상, 육식동물형의 경우는 능동적이고 영민한 인상을 줍니다. 그런데 현대의 경쟁사회에서는 아무래도 청순한 초식동물형보다는 육식동물형을 선호하는 경향이 있기 때문에 종종 '눈트임'등의 성형수술을 하기도 하는 거죠.

말이 나온 김에 하나 더. '눈'은 왜 하필 세로가 아닌 가로로 누워있는 걸까요?

뒤의 '동공'의 크기에 관한 부분에서 다시 설명하겠지만,
위아래로 큰 눈은 동공의 크기를 극대화시켜 호감을 줄 뿐만 아니라 '동안'의 조건에도 맞아떨어지기 때문이다.

이 또한 세로보다는 가로, 즉 '높낮이'를 파악하는 것보다는 '넓이'를 파악하는 것이 생존에 훨씬 유리했기 때문일 것입니다. 하지만 요즘 같이 높은 고층 빌딩이 만연한 사회에서는 저절로 가느다란 눈이 휘둥그레지는 것이 자연스러운 일일지도 모르겠군요.

군복의 위장 무늬가 주로 '가로 방향'으로 되어 있는 이유는,
가로 풍경에 익숙한 눈의 특성을 역으로 이용한 예이다.

■동공, 소통의 구멍

앞서 살펴본 바와 같이 '눈'은 외부의 빛이라는 자극을 받아들이기 위한 기관이라는 사실에는 의심의 여지가 없지만, 감각 기관이라는 기본 역할 이외에도 '소통'이라는 측면에서 굉장히 중요한 역할을 하는 것도 사실입니다. 눈은 '보는' 생존 장치인 동시에 누군가에게 '보여지는' 문화적인 장치이기도 하죠.

눈이 소통에 어떤 역할을 하는지 알기 위해서는 먼저 안구의 구조에 대해 이해할 필요가 있는데, 그 이유는 안구의 홍채 중앙에 뚫려 있는 동공은 우리가 인물화를 그릴 때 그 인물의 인상을 결정짓는 포인트가 되기 때문입니다. '안구'의 임무는 단 하나, 광원으로부터 어떤 대상에 반사된 빛을 조절해 받아들여 망막에 맺힌 상을 두뇌로 보내는 역할을 하는 것이죠. 그냥 간단하게 다음 그림을 봅시다.

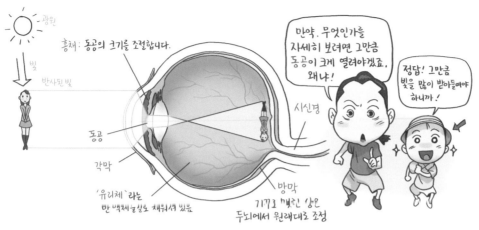

광원

홍채 : 동공의 크기를 조절합니다.

빛

반사된 빛

시신경

동공

각막

'유리체'라는
반 액체 결실로 채워져 있음

망막
거꾸로 맺힌 상을
두뇌에서 원래대로 조정

만약, 무엇인가를
자세히 보려면 그만큼
동공이 크게 열려야겠죠,
왜냐!

정답! 그만큼
빛을 많이 받아들여야
하니까!

안구의 구조. 안구 내의 압력(안압)에 의해 안구의 모양이 변형되어
망막에 상이 잘 맺히지 않게 되면 근시나 난시가 되기도 한다.

따라서 '빛'을 감지하는 눈은 두뇌와 최대한 가까이 붙어 있어야 합니다.

재미있는 사실은 눈은 그 위치적 특성 때문에 두뇌의 활동을 그대로 반영하는 '마음의 창' 역할을 하기도 한다는 것입니다. 자, 다른 그림 찾기를 한 번 더 해봅시다. 아래의 두 그림에서 서로 다른 부분은 어디일까요?

분명 같은 사람인데, 어딘가 미묘하게 다르다고 느끼셨습니까? 그렇습니다. 자세히 보면 '동공'의 크기가 다르죠.
동공은 주변이 어두울 때 좀 더 많은 빛을 받아들이기 위해 크게 열리는 것이 기본이겠지만, 어떤 대상에 대해
관심을 가지고 자세히 관찰하고자 할 때에도 이와 똑같은 변화가 일어납니다. 그리고 이런 변화는 인간관계에
있어서도 큰 역할을 차지하지요. 따라서 눈이라는 기관은 그 사람의 두뇌 활동을 직관적으로 보여주는
바로미터라고 해도 과언이 아닐 것입니다. 따라서 이런 현상은 '보여주는 것'에 관심이 많았던 화가들에게
영원한 화두가 되었고, 누구보다도 '만화가'들에 의해 적극적으로 이용되었습니다.

이런 눈은 홍채가 너무 크게
열린 나머지 망막에 반사된
빛이 다시 튀어나온예.

이것을 '적목현상'
이라고 한다옹~

어두운 밤에 갑자기 플래시를 터뜨렸을 때 종종 일어나는 '적목 현상'은 동공으로 들어간 강한 빛이 붉은색의 망막에
반사되어 나오기 때문에 사진에는 붉은빛으로 나오는 경우가 많다. 다만 가운데 그림의 경우는 적목 현상이라기보다는
적에 대한 증오로 인해 동공의 크기가 많이 열려 있다는 사실을 뜻하는 만화적 기호 정도로 받아들이는 것이 좋을 듯.

눈동자 변화에 의한 인상 차이의 예시작. - 'SAKUN girls' / 2013

다른 인물 같지만, 실은 둘 다 같은 인물을 참고해 그린 그림이다. 엑세서리나 표정의 변화뿐 아니라 서로 다른 '눈'의 묘사에 주목해보자.
같은 크기의 눈이라도 눈을 크게 뜨고 있는 정도, 홍채의 색, 안광의 유무, 무엇보다도
캐릭터의 '감정 상태'에 따라 눈은 미묘하지만 확실히 변하고, 그로 인해 전체적인 분위기와 인상 또한 180도 달라진다.

이렇듯 눈은 인체에서 차지하는 공간이 불과 1%에 지나지 않는 작은 감각 기관에 불과하지만, 그 역할과
존재감만은 거의 인체의 전부를 압도한다고 해도 과언이 아닐 것입니다. 더구나 정지된 화면에서 캐릭터의
감정을 표현하는 것이 가장 중요한 만화 작가들에게 '눈'이 주목받을 수밖에 없었던 것은 너무나 당연한
일이었겠지요. 이번 기회에 몇 가지 예를 더 살펴볼까요?

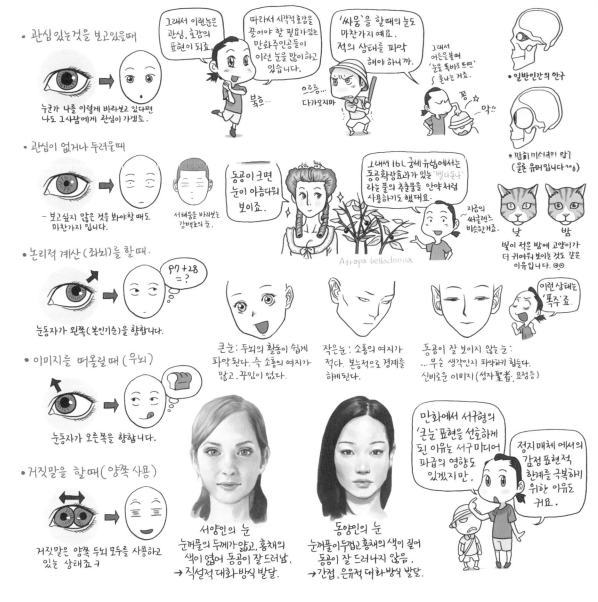

- 관심 있는것을 보고있을때

누군가 나를 이렇게 바라보고 있다면
나도 그사람에게 관심이 가겠죠.

그래서 이런눈은 관심, 호감의 표현이 되죠.

따라서 시각적 호감을 끌어야 할 필요가있는 만화주인공들이 이런 눈을 많이 하고 있습니다.

'싸움'을 할때의 눈도 마찬가지 예요. 적의 상태를 파악 해야 하니까.

그래서 어른을볼때 '눈을 똑바로 뜨면' 혼나는 거죠.

북호...

으르릉... 다가오지마

꽁 ☆ 악!!

- 일반인간의 안구

- 맹희 미서내기 알기 (물론 유머입니다ᄊ)

- 관심이 없거나 두려울때

- 보고싶지 않은 것을 봐야할 때도 마찬가지 입니다.

서혜롱을 바라보는 강백호의 눈.

동공이 크면 눈이 아름다워 보이죠.

Atropa belladonna

그래서 16L 궁세 유럽에서는 동공확장효과가 있는 '벨라돈나'라는 풀의 추출물을 안약처럼 사용하기도 했어요.

지금의 써클렌즈 비슷한거죠.

낮 밤

빛이 적은 밤에 고양이가 더 귀여워 보이는 것도 같은 이유입니다. ㅇㅇ

- 논리적 계산 (좌뇌)을 할때.

$97 + 28 = ?$

눈동자가 왼쪽 (본인기준)을 향합니다.

큰눈: 두뇌의 활동이 쉽게 파악된다. 즉 소통의 여지가 많고, 꾸밈이 없다.

작은 눈: 소통의 여지가 적다. 본능적으로 경계를 하게된다.

동공이 잘 보이지 않는 눈: ...무슨 생각인지 파악하기 힘들다. 신비로운 이미지 (성자聖者, 요정등)

이런 상태눈 '폭주'죠.

- 이미지를 떠올릴 때 (우뇌)

눈동자가 오른쪽을 향합니다.

- 거짓말을 할때 (양쪽 사용)

거짓말은 양쪽 두뇌 모두를 사용하고 있는 상태죠 ㅋ

서양인의 눈
눈꺼풀의 두께가얇고, 홍채의 색이 엷어 동공이 잘 드러남.
→ 직섭적 대화 방식 발달.

동양인의 눈
눈꺼풀이두껍고 홍채의 색이 짙어 동공이 잘 드러나지 않음.
→ 간접, 은유적 대화 방식 발달.

만화에서 서구형의 '큰눈' 표현을 선호하게 된 이유는 서구미디어 파급의 영향도 있겠지만,

정지매체에서의 감정표현적 한계를 극복하기 위한 이유도 거요.

서로의 '눈'을 바라보고 이야기하는 것을 좋아하는 서양인들과 눈을 마주치며 대화하는 것을 부담스러워하는 동양인의 소통 경향 차이는 결국 '동공이 보이느냐, 보이지 않느냐'라는 해부학적인 차이에서 비롯되었고, 이 차이는 각자의 고유한 문화 형성과 발달에도 커다란 영향을 미쳤습니다. 따라서 서양인들 입장에서는 작은 눈의 동양인이 '신비한 이미지'로 비쳤던 것도 무리는 아니었겠죠.

서양인들이 동양인들의 작은 눈을 보며 '신비롭다'고 느꼈던 반면, 작은 눈에 익숙했던 동양인들이 서구형의 '큰 눈'을 아름답다고 생각하게 된 것은 유럽의 근대 산업혁명 이후 대량 인쇄물과 영상물 등의 적극적인 시각 매체가 활성화되어 동양으로 유입되었기 때문일 것입니다. 아무래도 사람이란 자주 눈에 띄는 것에 대해 익숙해지게 마련이고, 익숙한 것에 대해서는 안정감을 느끼는 심리 즉, '아름다움'이란 '단순 접촉의 효과'(Effect of simple contrast)와도 밀접한 관련이 있을 테니까요.

한편, 일본의 만화나 애니메이션 등에서 흔히 볼 수 있는 위 그림과 같은 '큰 눈'은 앞서 이야기한 서구 매체의 단순 접촉에서 비롯된 – 서양인들의 신체 조건이나 문화를 동경했던 심리와 연관이 있다는 설이 일반적이긴 합니다만, 그런 이유 외에도 실제 배우의 움직임이나 표현을 통해 구체적인 감정 전달이 용이한 실사 영상물에 비해 표현적 한계가 불가피했던 제한적 매체에서의 해결책이라고도 볼 수 있지 않을까 합니다. 수량이 한정되고, 정지된 매체에서 캐릭터의 감정을 극대화시켜 전달하는 가장 효과적인 방법은 '과장'과 '축소', 즉 '변형'(de'former)이기 때문입니다. 물론, 역설적이게도 그런 한계가 더욱 다양한 표현을 가능하게 만들었지만요.

물론, 같은 얼굴이라도 눈을 어떻게 뜨느냐에 따라 인상이 달라진다는 건 굳이 설명할 필요도 없겠죠. 다만 오른쪽 그림의 경우 눈 자체의 크기가 작지 않음에도 불구하고 눈꺼풀을 내리깔고 있어 동공의 상태를 선뜻 파악하기가 힘들고, 따라서 감정을 읽기가 힘든데, 같은 이유로 지도자에 대한 신성불가침을 중시하는 성화(聖畵) 등의 그림에 많이 쓰이는 기법이기도 합니다.

(왼쪽 : Julian Opie – "Blur", 2000, National Portrait Gallery, London.)

하나만 더 살펴보죠. 왼쪽의 그림은 영국의 유명한 화가 '줄리언 오피'(Julian Opie)의 작품이고, 오른쪽은 줄리언 오피의 그림을 흉내 낸 필자의 자화상입니다(^^;). 줄리언 오피의 원작에 등장하는 모든 인물의 눈은 이와 같이 단순한 '점'으로 표현되는데, 이는 소통의 도구로서의 의미를 잃어버린 최소화된 눈을 통해 현대인들의 획일성과 익명성을 상징한 경우라고 보시면 될 것 같습니다.

이와 같이 인간에게 있어 '눈'이 가지는 생물학적, 사회적 의미는 거의 절대적이라고 볼 수 있는 만큼, 인물을 묘사할 때 가장 신경을 써야 하는 부분임에는 분명합니다. 동공의 크기 하나만으로도 이렇게나 다양한 감정 표현이 가능하다는 점만 보더라도 그 위력을 실감할 수 있지요.

■ 눈을 그릴 때는

아래 그림은 눈을 그리는 방법이라기보다는 눈을 그릴 때의 주의사항에 가깝습니다. 아시다시피 눈은 우리에게 워낙 익숙한 기관이기도 하고, 그만큼 표현의 개인차가 가장 큰 부위이기도 해서 그리는 순서를 나열하는 것은 별 의미가 없을 것 같고, 대신 공통된 사항과 각 부분의 명칭을 익혀두는 것만으로도 충분하니까요. 각자 스타일대로 표현하되, 기본적인 구조는 꼭 파악해둡시다.

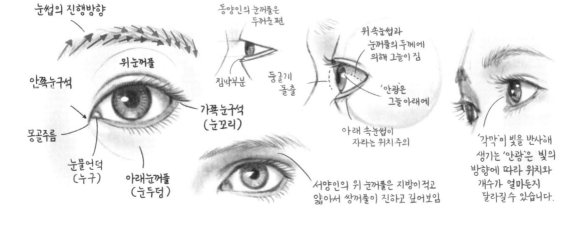

말랑말랑, 귀

■ 소리를 모으다

아마도 이 책을 읽으시는 대부분의 독자들은 아무것도 보이지 않는 깜깜한 밤에 평소보다 훨씬 주위의 소리가 크게 들리는 경험을 해보셨을 줄 압니다. 물론 밤이 낮보다 조용하니까 상대적으로 그렇게 느껴지는 것도 있겠지만, 더 큰 이유는 따로 있습니다. '눈'이 제 역할을 못할 때에는 '귀'가 그 역할을 대신해야만 하기 때문이죠.

눈과 귀는 서로 상호 보완적인 관계다.
따라서 어느 한쪽이 역할을 못하게 되면 다른 한쪽의 감각이 비약적으로 발달한다.

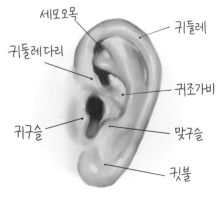

귀 각 부위의 명칭

세모오목
귀둘레
귀둘레다리
귀조가비
귀구슬
맞구슬
귓불

사실 어떻게 보면 '소리', 즉 공기의 진동을 감지하는 일은 빛을 감지하는 일보다도 훨씬 생존에 중요한 일일지도 모릅니다. 눈은 굉장히 복잡하고 민감한 기관이라 쉽게 피로해지고, 금방 노화되는 탓에 바라보는 대상이 왜곡될 가능성이 항상 존재하기 때문입니다.

따라서 언제라도 '눈'의 역할을 대체할 수 있어야 하기 때문에 눈만큼이나 두뇌에 바짝 붙어 있어야만 하고, '눈'이 바라보는 방향보다 더 넓은 각도의 정보를 수집하기 위해 복잡한 모양을 하고 있습니다.

시각 정보(빛)만큼이나 청각 정보(소리)도 최대한 빨리 두뇌로 전달되어야 할 필요가 있죠!

소리

소리

소리

소리

소리는 둥글게 패인 '귀조가비'의 안쪽 곡면에서 반사되어 귓구멍으로 모여 들어가게 됩니다.

위 그림과 같이 귀는 귀 중앙의 오목한 '귀 조가비 공간'에 의해 여러 방향에서 들리는 소리를 효과적으로 한곳에 모을 수 있는 구조로 되어 있습니다. 말이 나온 김에 귀조가비에 대해 좀만 더 살펴보죠.

● '귀 조가비'의 원리

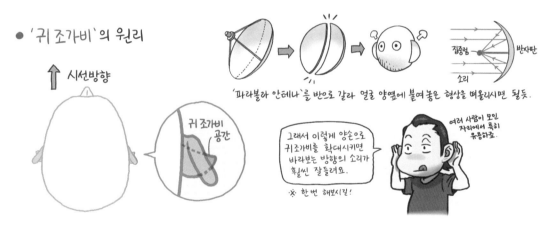

↑ 시선방향

귀 조가비 공간

집중점

반자판

소리

'파라볼라 안테나'를 반으로 갈라 얼굴 양옆에 붙여 놓은 형상을 떠올리시면 될듯.

그래서 이렇게 양손으로 귀조가비를 확대시키면 바라보는 방향의 소리가 훨씬 잘들려요.

여러 사람이 모인 자리에서 특히 유용하죠.

※ 한번 해보시길!

위 그림의 귀조가비는 이해를 돕기 위해 크기가 약간 과장되었음에 유의.
간혹 저렇게 귀조가비가 귀둘레 바깥으로 돌출되어 있는 경우도 있다.

귀조가비를 포함해 귀의 여러 부분을 둘러싸고 있는 여골 부위를 통틀어 귓비퀴라고 부릅니다.

사실 귀는 그 역할의 중요성에도 불구하고, 얼굴을 묘사할 때 크게 주목받지 못하는 경우가 대부분이죠.
머리카락이나 모자 등으로 가려지기 일쑤인 데다 일단은 무엇보다 그 생김새가 꽤 어렵고 애매하기 때문인데,
앞에서 살펴보았듯이 '귀둘레'가 '귀조가비'를 둘러싸고 있는 형상이라고 연상하시면 조금 쉬울 것 같습니다
(다음 페이지의 귀 그리는 방법을 참고하세요).

■ 귀를 쫑긋

귓바퀴가 크다는 건 곧 귀 중앙의 귀조가비가 크다는 얘기와 같죠. 이 공간이 크면 – 당연한 얘기지만 – 소리가
더 잘 들립니다. 동물의 경우 주로 육식동물보다는 초식동물의 귀가 더 큰 경향이 있는데, 그 이유는 사각지대에서
접근하는 포식자의 소리를 들어야 하기 때문입니다. 그래서 큰 귀는 '유순함' 또는 '현명함'의 상징이죠.

귀는 나이가 들수록 쳐져서 길이가 점점 길어진다. 따라서 귓불이 늘어져 있다는 것은 연륜을 뜻하기도 한다.
다만 같은 큰 귀라도 귓불이 아니라 귀둘레 끝이 돌출된 북유럽 신화의 엘프(타)와 같은 요정의 경우는 약간 의미가 다른데,
원래는 인간에 비해 귀 끝이 살짝만 뾰족한 정도였다가 일본의 판타지 만화에서 더욱 과장되어 표현되었다.

한 가지만 더! 귀는 효율적으로 소리를 잡아야 하는 이유 외에도, 코와 마찬가지로 외부로 돌출되어 있는
기관이기 때문에 대부분의 조직이 연골로 이루어져 있어서 말랑말랑합니다. 만약 귀가 섬유 조직이나
지방으로만 이루어져 있다면 형태를 유지하기 어려울 것이고, 뼈로 이루어져 있다면 외부의 충격에 유동적으로
대처하기 힘들어질 테니까요.
이는 온갖 희한한 피어싱을 귀에 주렁주렁 매달 수 있는 이유기도 하죠.

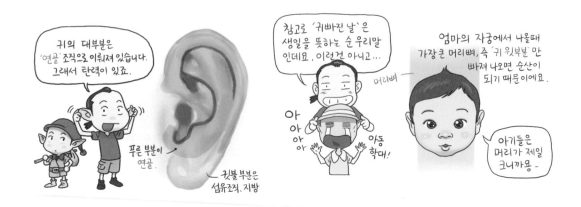

▪ 귀를 그려보자

앞서도 얘기했지만, 귀는 얼굴을 그릴 때
상대적으로 가장 관심을 받지 못하는 부분입니다.
연골 조직이라고 하더라도, 머리뼈에 직접
연결되어 있지 않기 때문에 머리뼈의 생김새에도
아무런 영향을 미치지 않는다는 이유도 있죠.

그렇긴 해도 귀는 인물의 캐릭터를 표현할 때에
부지불식간에 나름 큰 위치를 차지하며, 그래서
그럴듯하게 그려놓으면 묘하게 캐릭터의 설득력이
높아지는 효과가 있죠. 귀는 일단 한 번만 그
패턴을 공식 외우듯 외워놓으면 응용하면서 계속
써먹을 수 있기 때문에 아래 과정을 잘 보아두세요.

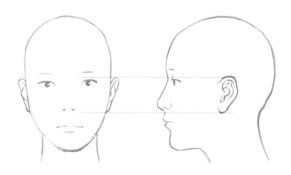

얼굴에서의 귀의 위치. 사람마다 약간씩의 차이는 있지만 대부분
눈꺼풀과 코 사이에 위치하고 있다.
관상학에서는 이 위치를 기준으로 성향을 판단하기도 한다.

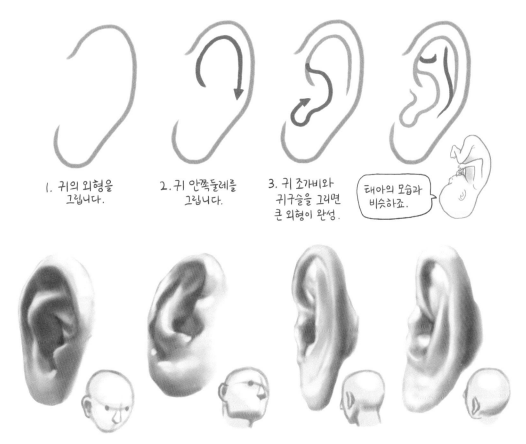

1. 귀의 외형을
그립니다.

2. 귀 안쪽둘레를
그립니다.

3. 귀 조가비와
귀구슬을 그리면
큰 외형이 완성.

태아의 모습과
비슷하죠.

여러 각도에서 바라본 귀의 모습

우적우적, 입

■ 턱뼈의 구조

두뇌가 활동하기 위해서는 '정보 수집' 외에 '에너지원'도 필요합니다. 무엇인가를 먹어야 한다는 얘기죠. 코가 받아들이는 산소 이외에도, 우리 같이 몸집이 커다란 다세포 생물은 다른 생물을 섭취하면서 살아야 하기 때문에 다소 공격적인 섭취 기관(입)이 필요합니다. 입은 음식 섭취 외에도 맛을 느끼는 감각(미각)과 언어 표현 수단의 역할도 맡고 있지요. 한마디로, 입은 감각 기관인 동시에 분쇄 공장도 된다는 거죠.

눈-코-입은 단지 위에서 아래로의 순서를 나타낸 것일 뿐, 해부학적으로는 큰 의미가 없다.

음식을 씹든, 맛을 보든, 말을 하든 입은 '움직여야' 합니다. 그래서 머리는 움직이지 않는 커다란 뼈(머리, 얼굴뼈)와 움직이는 뼈(아래턱뼈)로 이루어져 있고, 움직임과 진동, 외부 유해 물질 유입으로 인해 두뇌에 직접적인 피해를 주지 않기 위해 얼굴의 가장 아래쪽에 위치하고 있습니다.

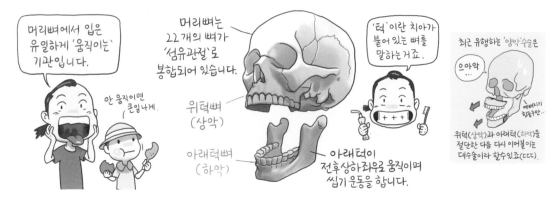

아래턱뼈의 움직임으로 다양한 입의 움직임이 가능해진다.

혼동하면 안 되는 것은 위턱뼈(상악골)는 머리뼈에 단단하게 '봉합'되어 있는 부분이기 때문에 움직이지
않는다는 것입니다. 벌리기, 깨물기('씹기'는 이 두 가지 운동의 연속이지요). 등의 입의 움직임은 전적으로
아래턱뼈(하악골)에 의한 운동이라는 점에 유의하세요.

● **아래턱뼈의 움직임**

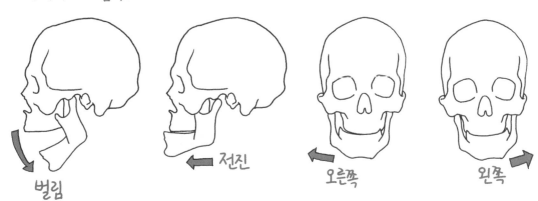

위 그림에서 알 수 있는 바와 같이 아래턱의 움직임은 아래턱의 관절돌기(턱뼈머리)와 관절오목 사이에 끼어
있는 관절원반이라는 연골판에 의해 이루어집니다. 아래 그림을 참고하세요.

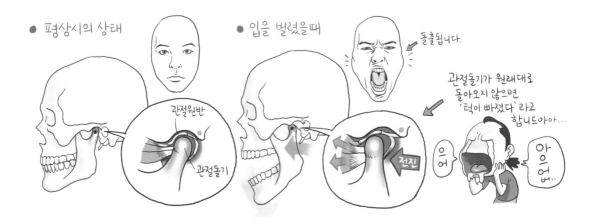

입을 벌리면 '가쪽날개근'에 의해 아래턱뼈의 관절돌기가 앞으로 전진하면서
근육의 수축으로 인해 얼굴의 양쪽이 볼록하게 돌출된다. 그렇기 때문에 입을 크게 벌리면 뒤에서도 알아볼 수 있다.

■ 동안의 비밀

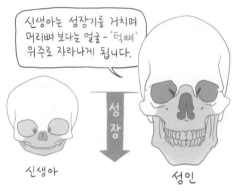

신생아는 성장기를 거치며 머리뼈 보다는 얼굴 - '턱뼈' 위주로 자라나게 됩니다.

신생아

성장

성인

성인이 될 때까지 머리뼈는 약 20%, 턱뼈는 약 70%가 자란다고 한다.

입을 움직이는 이 '턱뼈'는 전체적인 얼굴의 생김새와 인상에 큰 영향을 끼칩니다.

처음 태어날 시기에 어느 정도 기능이 완성되어 있는 두뇌나 안구를 보호하는 머리뼈(뇌두개골)와는 달리, 얼굴의 3분의 1이 채 되지 않던 턱뼈는 성장기를 거쳐 성인이 되면 얼굴의 반 이상을 차지하게 되는데, 이렇게 발달된 강인한 턱뼈는 유동식이 아닌 다양한 먹이의 분쇄와 소화, 즉 '자립'을 상징하게 됩니다. 따라서 만약 성인이 된 이후에도 턱뼈가 많이 자라지 않은 상태라면 '동안'이 되겠죠.

그래서 큰 턱은 어른, 즉 지위와 권위의 상징이 되었죠.

시점상 내려다보면 상대방의 머리가,

올려다보면 더욱 턱이 커 보이는 효과도 있죠.

반대로 큰 머리, 작은 턱은 동안의 조건.

때문에 어려보이고 싶으면 셀카를 이렇게 찍는 다거나. (얼짱각도)

손으로 턱을 가리는 센스!

반대로, 한살이라도 상대방의 우위에 서고 싶을때는 이렇게 됩니다.

당신 나이가 몇살이야!

턱을 보이게 치켜든다 →

먹을 만큼 먹었다 이 양반아!

싸움을 할 때에도, 높은 자리에 있으면 주변 파악이 잘되기 때문에 유리합니다. 반면, 낮은 자리에 있는 사람은 상대방의 턱을 올려다볼 수밖에 없게 되죠. 따라서 행동심리학적으로도 상대방에게 턱을 치켜들어 보이는 행위는 스스로의 우월감을 강조하는 행동이라고 볼 수 있습니다.

위를 올려보는 인상은 귀여움, 수동적, 천진함, 연약함 등의 코드

턱을 치켜들고 아래를 보는 인상은 권위적, 자신감, 우월함의 코드가 된다.

■ 입술, 터지다

입의 상징이라 할 수 있는 '입술'과 '인중'에 대해서도 간단히 알아봅시다. 입술은 점막 기관에 속합니다. 쉽게 말해 체열을 방출하기 위해 안쪽의 피부가 겉으로 드러난 부분인데(항문, 성기도 이에 포함됩니다), 이 때문에 유독 붉어 보이죠. '몸속'의 상태를 밖으로 드러내 보여준다는 외형적인 특징 때문에 입술은 '섹시함'의 코드로 여겨지기도 합니다. 예컨대 성적으로 흥분해서 피가 머리에 몰렸을 때 입술이 더욱 붉고 도톰해지는 현상이 이를 뒷받침하죠.

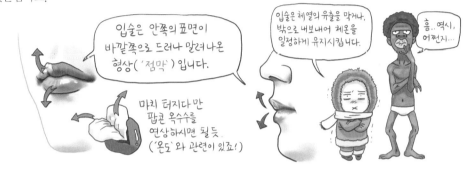

'점막'이란, 점액선을 가진 체내의 상피 부분을 지칭한다. 보통의 피부와 달리 각질화되지 않아 부드럽고,
안쪽의 모세혈관 조직이 비쳐 보이기 때문에 붉은색을 띠고 있다.

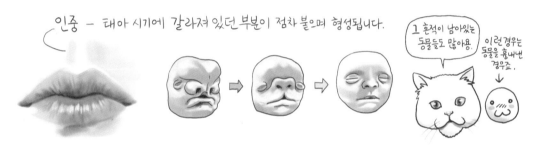

태아의 얼굴이 형성되는 임신 4~7주 차(위 그림)에 입술과 입천장의 조직이 제대로 형성되지 못해
입천장이나 입술이 갈라지는 기형을 '구순구개열'(언청이)이라고 한다.

마지막으로, 입술을 그릴 때의 주의사항입니다. 다른 부분과 마찬가지로 일단 구조를 파악하는 게 관건이죠.

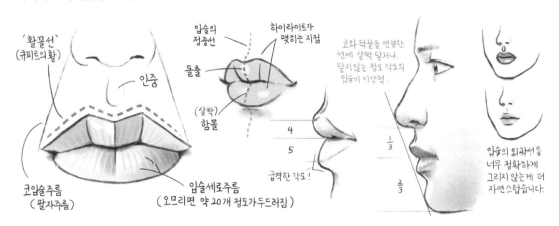

벌름벌름, 코

■ 콧대의 비밀

만약 콧구멍이 한개라면...

끄르륵...

감기에 걸려서 코가 막히는 것만으로도 생명에 위협을 받을 수 있...๑

눈이나 귀는 닫아서 쉴수 있지만 코는 기능을 멈추면 곤란하니까요.

눈과 입의 사이에는 공기 중의 입자, 즉 '냄새'를 감지하기 위한 코가 위치합니다.

코는 냄새를 맡는 일 이외에도 산소를 받아들이고 이산화탄소를 내쉬는 중요한 '호흡'을 담당하고 있지요. 호흡은 우리가 살아 있는 동안 자나 깨나 평~생 쉴 새 없이 해야 하는 운동이기 때문에 코는 다른 감각 기관에 비해 비교적 쉽게 지치고, 따라서 두 콧구멍이 약 2~5분에 한 번씩 번갈아가며 숨을 쉰다고 합니다. 감기에 걸려 코가 막혔을 때 간혹 저절로 코가 뻥 뚫릴 때가 있는데, 이때가 바로 콧구멍의 교대 시간인 거죠.

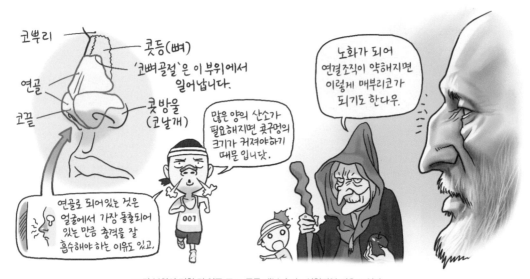

코뿌리

연골

코끝

콧등(뼈)
'코뼈골절'은 이 부위에서 일어납니다.

콧방울 (코날개)

많은 양의 산소가 필요해지면 콧구멍의 크기가 커져야하기 때문 입니닷.

연골로 되어있는 것은 얼굴에서 가장 돌출되어 있는 만큼 충격을 잘 흡수해야 하는 이유도 있고.

노화가 되어 연결조직이 약해지면 이렇게 매부리코가 되기도 한다우.

001

코 각 부위의 명칭 및 연골 구조. 물론 매부리코는 선천적인 경우도 있다.

공기가 생명을 유지하는 데 필수라고 해도 인체에 해로운 여러 미세물질이나 먼지가 섞여 있을 수도 있죠. 게다가 기후 여건상 건조하고 차가운 공기는 호흡기에도 좋지 않기 때문에 콧속의 공간인 '코안'(비강)에는 외부 공기를 빠른 시간 안에 데우거나 식혀 허파로 보내주는 일종의 라디에이터 겸 여과 장치가 있어야 합니다. 이 기관을 코선반(비갑개)이라고 합니다.

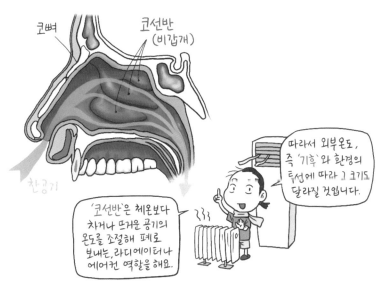

코뼈

코선반
(비갑개)

찬공기

'코선반'은 체온보다
차거나 뜨거운 공기의
온도를 조절해 폐로
보내는, 라디에이터나
에어컨 역할을 해요.

따라서 외부온도,
즉 '기후'와 환경의
투선에 따라 그 크기도
달라질 것입니다.

'코선반'의 구조. 코선반은 위, 중간, 아래로 나누어져 있고,
그 사이의 위콧길, 중간콧길, 아래콧길로 외부의 공기가 통과해 기도를 통해 허파로 들어간다.
바깥으로부터 들어온 공기의 온도를 체온에 맞게 조절하는 시간은 채 0.2초가 되지 않는다고.

코선반은 앞서 말씀드린 바와 같이 바깥 공기의 온도, 즉 '기후'에 민감할 수밖에 없기 때문에 인종별 코 높이를
결정하는 이유가 되기도 합니다.

● 대륙별 기후에 따른 코높이의 차이

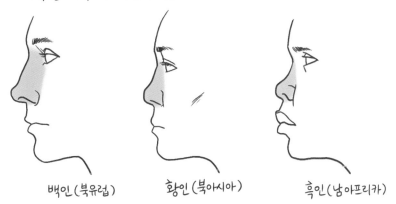

백인(북유럽)　　　황인(북아시아)　　　흑인(남아프리카)

코뿐만 아니라 기후나 환경이 인체 생김새에 끼치는 영향은 몸 곳곳에서 찾아볼 수 있는데,
이는 생활권의 확대와 인종 간의 활발한 교류에 의해 점차 구분이 모호해지는 양상이다.

■ 코, 솟아오르다

한 가지 재미있는 것은 이처럼 '솟아오른 코'는 인간만의 특징이라는 사실입니다.

참고로, 코끼리의 긴 코는 뼈가 아니라 인간의 혀와 같은 근육으로 이루어져 있다.

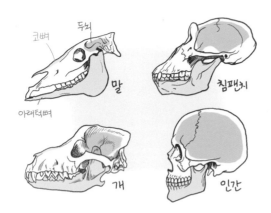

이는 인간의 커다란 두뇌 용량과 밀접한 관련이 있습니다. 다른 동물들과 달리 특별한 장기나 무기가 없었던 인류는 생존을 위해 두뇌를 발달시켰고, 발달과 함께 두뇌의 크기가 커지면서 점차 인간 특유의 평평한 얼굴 생김새가 형성됩니다.

왼쪽 그림: 동물별 두뇌 용적의 차이

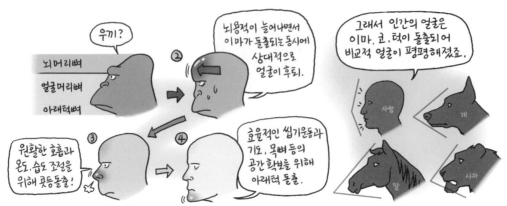

코는 신체 정면에서 가장 무방비로 돌출되어 있는 부분이다. '아이언맨'은 명백한 전투 전용 슈트이기 때문에 육박전 시 얼굴 정면에 무언가 튀어나와 있다면 오히려 비효율적일 가능성이 높지 않을까?

이렇듯 코의 '높이'가 외부 환경에 의한 것이라면, 코의 '길이'는 앞서 설명한 '위턱뼈'의 성장과 밀접한 관련이 있습니다. 즉, 코 또한 동안과 노안의 이미지를 결정하는 데 중요한 역할을 한다는 거죠.

재미있는 것은, '코'는 그 독특한 모양 덕분에 관상학적으로 '남성기'를 상징하는 경향이 있는데(생식 능력과 코의 크기는 큰 연관이 없다고 합니다), 이 때문에 만화 등에서 미인형 여성 캐릭터를 그릴 때는 남성적 코드인 '코'를 아주 작게 표현하거나 아예 그리지 않는 경우도 많나는 겁니다. 이런 예시는 아주 흔한 만큼, 케이스별로 직접 찾아보시는 것도 재미있을 것 같네요.

성장하면서 위턱뼈의 길이가 길어질수록,

당연히 코의 길이도 함께 길어지겠죠.

코의 길이 (위턱뼈)가 짧다 : 귀여운 인상

코의 길이가 길다 : 성숙한 인상

이 특징을 이용해 캐릭터의 성숙도를 조절할 수 있죠.

'눈'과 '코' 사이의 거리가 관건!

코와 턱의 길이는 눈의 크기와 더불어 캐릭터의 인상을 결정하는 중요한 요소이다.

마무리로 코를 그리는 간략한 과정을 소개합니다. 하지만 사실 얼굴 전체와 마찬가지로 코를 그리는 방법도 제각각인 데다, 코는 '조명'에 의해 보이는 모습이 천차만별이기 때문에 코를 자연스럽게 그리기는 의외로 쉽지 않은 일입니다. 아래의 과정을 바탕으로 실제의 다양한 코를 여러 가지 각도에서 그려봅시다.

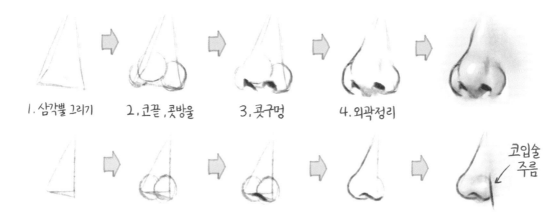

1. 삼각뿔 그리기 2. 코끝, 콧방울 3. 콧구멍 4. 외곽정리

코입술 주름

머리뼈의 자세한 모습과 명칭

이쯤 되면, 비로소 머리뼈의 '원형'을 다시 한번 천천히 살펴볼 필요가 있겠죠.

먼저 머리뼈의 정면 모습과 정면에서 관찰할 수 있는 각 부위의 한글, 한자, 영문 명칭들입니다. 사실 해부학 명칭들을 외우는 건 분명 쉽지 않은 일이긴 합니다만, 앞서 말씀드렸듯이 각 부위의 모습과 명칭의 뜻을 함께 살펴보면 훨씬 더 쉽게 기억할 수 있기 때문에 한 번쯤은 꼭 읽어보시면 좋을 것 같습니다.

■ 머리뼈의 앞모습

❶ 이마뼈[전두골, 前頭骨, frontal bone] : 앞이마를 이루고 있는 뼈입니다.

❷ 눈확[안와, 眼窩, orbit] : '확'은 절구의 우묵한 안쪽 면을 뜻하는 단어이고, 한자 명칭인 '안와'는 '눈 움집'이라는 뜻입니다. 말 그대로 움푹 패여 안구를 보호하는 역할을 합니다.

❸ 광대활[관골궁/권골궁, 觀骨弓, zygomatic arch] : 관자뼈(⑪)에서 아래턱 가지로 '관자근'(측두근)이 지나가야 하기 때문에 위쪽에서 바라보면 활(弓) 모양으로 뚫린 모습을 하고 있습니다(다음의 '여러 각도에서 바라본 두개골' 그림을 참고하기 바랍니다).

❹ 광대뼈[관골/권골, 觀骨, zygomatic bone] : '협골'(頰骨: 뺨의 뼈)이라고도 합니다. '광대'란 순우리말로 '얼굴'을 뜻하는 속어이기도 하고, 탈춤을 출 때 얼굴에 쓰는 '탈'을 뜻하기도 합니다. 아래턱뼈로 이어지는 근육들을 부착하고 있기 때문에 많이 돌출되어 있습니다.

❺ 위턱뼈[상악골, 上顎骨, maxilla] : 위쪽의 치아가 박혀 있는 뼈입니다.

❻ 아래턱뼈[하악골, 下顎骨, mandibula] : 아래쪽의 치아가 박혀 있는 뼈입니다(치아는 '뼈'가 아닙니다). 참고로, 사람마다 차이는 있지만 대개 치아의 수는 아래위를 합쳐 32개입니다.

❼ 턱끝융기[이융기, 珥隆起, mental protuberance] : 정면 얼굴에서 아래턱의 돌출부위를 형성합니다. '이융기'에서 '이'(珥)는 턱을 뜻하는 한자이고, '융기'는 주변보다 솟아오른 형상을 의미합니다.

❽ 턱뼈각[하악각, 下顎角, mandibular angle] : 아래턱 양쪽의 각을 만드는 부위입니다. 이 부위는 턱을 강하게 다물게 하는 '깨물근'(교근)이 부착되어 있기 때문에 아무래도 남자가 이 부분이 더 발달되어 있는 경우가 많습니다.

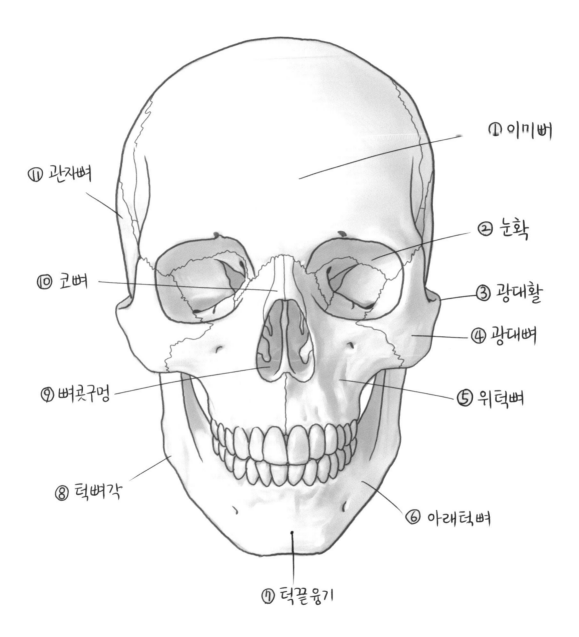

① 이마뼈

⑪ 관자뼈

② 눈확

⑩ 코뼈

③ 광대활

④ 광대뼈

⑨ 뼈콧구멍

⑤ 위턱뼈

⑧ 턱뼈각

⑥ 아래턱뼈

⑦ 턱끝융기

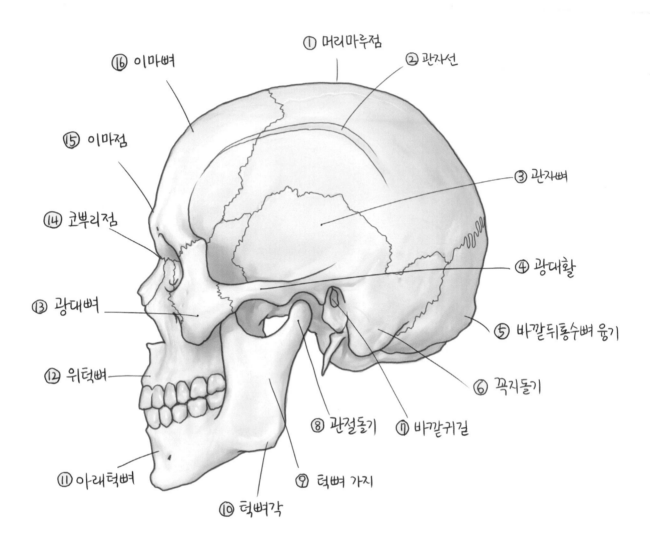

① 머리마루점
② 관자선
③ 관자뼈
④ 광대활
⑤ 바깥뒤통수뼈 융기
⑥ 꼭지돌기
⑦ 바깥귀길
⑧ 관절돌기
⑨ 턱뼈 가지
⑩ 턱뼈각
⑪ 아래턱뼈
⑫ 위턱뼈
⑬ 광대뼈
⑭ 코뿌리점
⑮ 이마점
⑯ 이마뼈

❾ **뼈콧구멍[이상구, 梨狀口, apertura piriformis]** : 아래가 불룩한 서양 배 모양을 하고 있는 구멍이기 때문에 '이상구'(梨狀口: 배 모양의 구멍)라는 한자 명칭이 붙었습니다. 안쪽 양옆으로 뾰족하게 튀어나온 구조는 앞서 '코' 부분에서 잠깐 살펴본 '코선반'(비갑개)이고, 뼈콧구멍의 앞부분은 연골로 채워집니다.

❿ **코뼈[비골, 鼻骨, nasal bone]** : 흔히 '코뼈가 부러졌다'라고 하면 이 부분이 부러진 것이거나 아래쪽 연골과의 결합부분이 손상된 경우라고 보면 됩니다.

⓫ **관자뼈[측두골, 側頭骨, temporal bone]** : '관자'(貫子)란 머리에 쓰는 망건을 고정시키기 위해 망건 양옆에 붙은 단추 모양의 고리를 뜻합니다. 이 부위를 지나는 동맥에 의해 맥박이 뛰면 관자가 약간씩 움직인다고 해서 '관자놀이' 또는 순우리말 명칭인 '옆머리뼈'라고도 부릅니다.

■ 머리뼈의 옆모습

'머리마루점'에서부터 시계 방향으로, 정면과 중복되는 명칭은 설명을 생략합니다.

❶ **머리마루점[두정, 頭頂, vertex]** : 어떤 지점의 가장 높은 지점을 '마루'라고 하는 것처럼, 사람의 신체에서 가장 꼭대기 부위입니다. 흔히 '정수리'라고 불리기도 하는데, 정확히 말하자면 '정수리'는 '숫구멍'이 있는 자리, 머리마루는 '정수리의 가장 높은 부위'를 뜻한다고 보면 되겠습니다. 키를 잴 때 자가 닿는 부분이기도 합니다.

❷ **관자선[측두선, 側頭線, temporal line]** : 이 선 아래쪽에서 넓게 시작해 '광대활'을 지나 아래턱뼈의 근육돌기로 닿는, 입을 다물게 하는 '관자근'(측두근)이 붙습니다(근육 부분 참고).

❺ **바깥뒤통수뼈융기[외후두융기, 外後頭隆起, external occipital protuberance]** : 뒤통수 아래쪽에서 손으로 만져지는 돌출된 부위입니다. 이 부분 옆쪽에서 등세모근(승모근)이 시작됩니다. 뼈의 돌출된 부위는 대부분 근육을 붙잡고 있다고 말씀드렸죠?

❻ **꼭지돌기[유양돌기, 乳樣突起, mastoid]** : 귀 뒤쪽에서 손으로 만져지는 엄지손가락 윗마디 크기의 돌출부입니다. 젖꼭지 모양으로 생겼다고 해서 '유양돌기', 또는 '유두돌기'라고도 하는데, 복장뼈머리(흉골두)와 빗장뼈(쇄골)에서 시작한 목빗근(흉쇄유돌근)이 닿는 부위입니다(뒤에서 다시 설명하겠습니다). 참고로, 해부학에서 자주 사용되는 '돌기'(突起)라는 단어는 '뾰족하게 내밀거나 도드라진 부위'를 일컫는 말입니다.

❼ **바깥귀길[외이도, 外耳道, external auditory meatus]** : 귀의 입구에서 고막에 이르는 관입니다. 우리가 아는 귀의 모양은 머리뼈에서는 관찰할 수 없습니다.

❽ **관절돌기[관절돌기, 關節突起, condylar process]** : 머리뼈와 아래턱뼈가 관절 원반에 의해 연결되는 지점입니다. 관절돌기 앞쪽의 또 하나의 돌기는 '근육돌기'(筋肉突起, coronoid process)라고 하는데, 관자근(측두근)이 부착되어 있습니다.

❾ **턱뼈가지[하악지, 下顎枝, ramus]** : 마치 아래턱뼈의 가지처럼 생긴, 양쪽 뒤편의 부위를 지칭합니다. 참고로, 아래딕뼈의 앞쪽면은 '하악체'(下顎體)라고 합니다.

⑭ **코뿌리점[비근점, 鼻根點, nasion] :** '코의 뿌리'(鼻根)라는 뜻 그대로, 이마뼈와 코뼈가 구분되는 지점, 즉 코가 시작되는 곳입니다. 관상학에서는 이 지점을 '지혜의 산실'로 보기도 합니다.

⑮ **이마점[전두점, 前頭點, metopion] :** 바로 위에서 설명한 '코뿌리점'과 상반되게 돌출되는 지점입니다. 머리뼈를 옆에서 관찰할 때 확인할 수 있는 부위입니다. 앞서 설명한 '턱뼈각'과 '바깥뒤통수뼈 융기'와 더불어 여성에 비해 남성이 더 발달되는 경향이 있습니다.

⑯ **이마뼈[전두골, 前頭骨, frontal bone] :** 앞이마를 형성하는 넓은 면적의 뼈입니다. 이마뼈를 덮고 있는 근육과 피부는 얇기 때문에 이마뼈의 모양은 그대로 얼굴에 드러나는 특징이 있습니다.

머리뼈의 뒷모습에서 관찰할 수 있는 부위는 ⑤번 바깥뒤통수뼈융기와 ⑥번의 꼭지돌기 정도인데, 앞모습과 옆모습에 비해 단순하기 때문에 특별한 설명은 생략하고, 머리뼈의 자세한 뒷모습은 다음 순서를 참고하시기 바랍니다.

■ 머리뼈의 여러 가지 모습

다음은 머리뼈를 여러 가지 방향에서 바라본 모습들입니다. 옆의 작은 그림들은 타원형 구를 이용해 단순화한 예시들인데, 이 방법은 사실적으로 머리를 그릴 때 자주 사용되는 요령이므로 여러 가지 각도를 많이 연습해두는 것이 좋습니다. 머리뼈를 단순화해 그리는 요령은 다음 순서를 참고하세요.

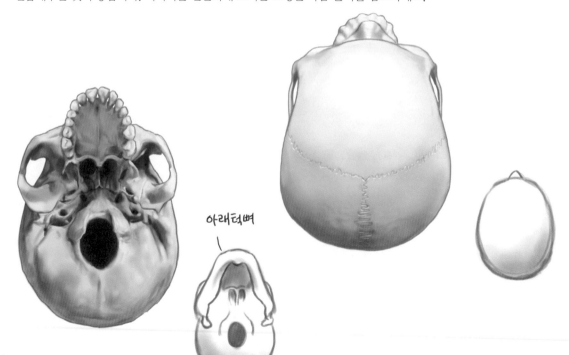

아래턱뼈

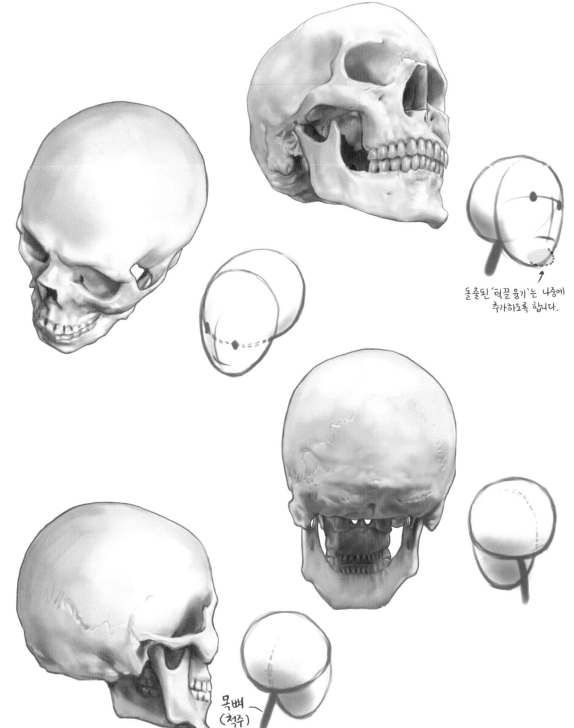

돌출된 '턱끝 융기'는 나중에
추가하도록 합니다.

목뼈
(척주)

머리뼈를 그려봅시다

■ 머리뼈 기본형 그리기

자, 지금까지 머리뼈에 대해 이런저런 사실들을 알아봤는데, 아무리 눈으로 많이 읽어도 손으로 한 번 그려보는 것만 못합니다. 따라서 지금부터는 직접 머리뼈를 그려볼 텐데요, 우선은 그 이전에 우리의 어릴 적 추억부터 하나 떠올려보죠. 혹시 이런 노래 기억나시나요?

이런 식으로 흥얼거리며 끄적대다 보면 어설프게나마 어느새 뭔가 그림이 하나 뚝딱 그려져 있던 기억이 있으실 겁니다. 이건 그림을 잘 그리고, 못 그리고의 문제가 아니죠. 특정한 이치와 순서에 따르기만 하면 누구나 할 수 있는 일이니까요.

한 번에 머리뼈 전체를 그리는 일은 분명 꽤 어려운 일입니다. 네, 저도 인정해요. 하지만 ① 동그라미를 그리고, ② 동그라미를 반을 나눠서 ③ 그 안에 네모를 넣는 것은 그다지 어렵지 않죠? 지금부터 우리가 할 일은 이 과정의 반복에 불과합니다. 특별한 예술적 감각을 필요로 하지 않아요. 이를테면 이런 식이죠.

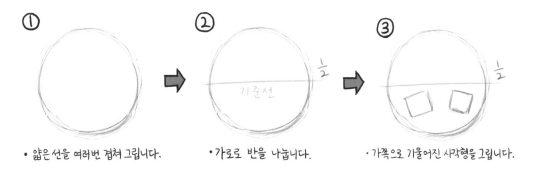

위 과정을 부담 없이 따라 하셨다면, 어라? 나도 모르는 새에 벌써 머리뼈의 기본형을 그렸네요? 무슨 일이든, 시나브로 이렇게 시작하는 거죠. 이왕 시작한 거, 조금 더 들어가 봅시다.

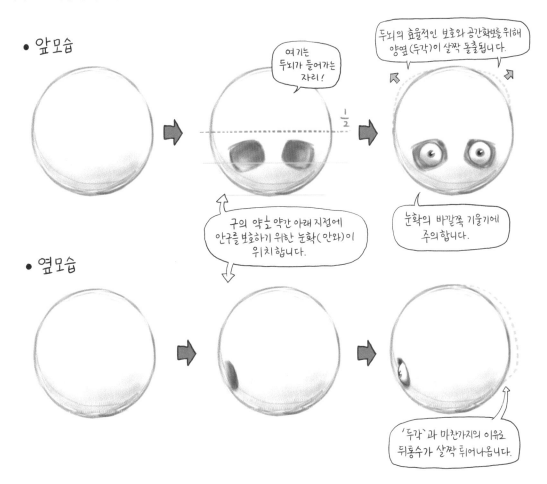

■ 머리뼈 앞모습 그리기

01. 일단 시키는 대로 그리긴 했는데, 아직 '머리'라는 생각이
 안 들지요? 당연한 얘기겠지만, '턱'이 없기 때문입니다. 앞에서
 턱은 위턱과 아래턱으로 이루어져 있다고 말씀드렸죠? 먼저
 아래턱부터 그려보죠.

02. 우선 머리를 2등분한 만큼 머리의 아래쪽으로 기준선을
 하나 더 그으면 아래턱뼈의 아랫선(턱끝융기)이 되고,
 머리와 아래턱뼈의 중간에 선을 하나 더 그으면 위턱과
 아래턱이 만나는 지점, 즉 입의 기준선(참고로, 이는 '치아'가
 맞닿는 지점이고, 실제 입술선은 이보다 조금 더 위쪽으로
 올라갑니다)이 됩니다.

턱뼈가지

03. 눈확의 바깥 꼭짓점에서 시작해 아래로 선을 내려그으면
 아래턱뼈의 양옆(턱뼈가지)의 기준선이 됩니다.

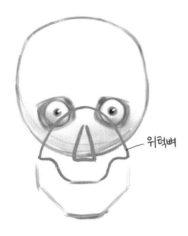

위턱뼈

04. 눈확의 사이와 입의 기준선을 그림과 같이 마치 조가비 또는 뭉툭한 화살표 모양으로 이어주면 위턱뼈가 되는데, 이 중앙에 '뼈콧구멍'(이상구)이 자리합니다.

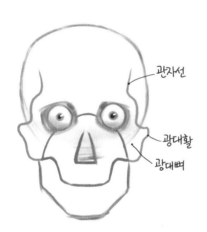

관자선

광대활

광대뼈

05. 눈확 위쪽에서부터 아래쪽으로 눈확을 둘러싸고 있는 관자선과 광대활을 이어 그려줍니다. 광대활과 위턱뼈 사이를 광대뼈라고 합니다.

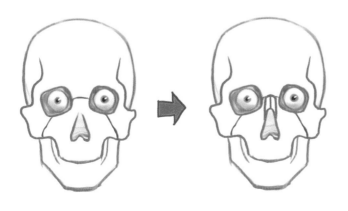

06. 아래턱뼈의 안쪽 선을 추가하고, 코뼈를 그려 넣으면 완성입니다. 자, 이제 비로소 얼굴 같죠? 이렇게 그려놓고 보니 살짝 미소를 띠고 있군요(^^).

■ 머리뼈 옆모습 그리기

자, 다음은 머리뼈의 옆모습을 그려봅시다. 역시 앞서 그렸던 구를 꺼내보죠.

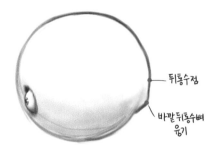

01. 옆모습은 완벽한 '구'라기보다 살짝 위아래로 납작한 타원형 구에 가깝습니다. 뒤통수 쪽으로 살짝 튀어나온 뒤통수점과 바깥뒤통수뼈 융기 때문이죠. 바깥뒤통수뼈 융기에는 나중에 '등세모근'(승모근)이 시작합니다.

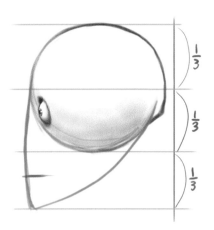

02. 앞서 2번 과정과 마찬가지로, 위와 같이 3등분으로 늘리고 나서 앞쪽으로 튀어나온 형상의 고깔을 그려주고, 아래 3분의 1 중간 지점에 치아가 맞닿는 지점 표시를 해줍니다.

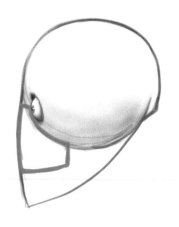

03. 위에서 그린 고깔의 기준선과 입의 기준선을 그림과 같이 이어주면 위턱뼈의 모양이 됩니다.

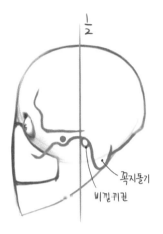

꼭지돌기

비낌귀굴

04. 구(머리뼈)의 세로를 반으로 나눈 기준선을 긋고 그림과 같이
관자선과 광대활, 바깥귀길(외이도)과 꼭지돌기(유두돌기)를
차례대로 그리는데, 광대활의 아래쪽 중간 부분의 돌출된
부분(파란 점)에 유의합니다. 이 부분에 아래턱뼈의 관절
돌기(다음 05번 그림 참고)가 위치하거든요.

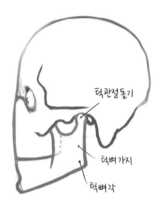

턱관절돌기

턱뼈가지

턱뼈각

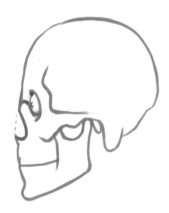

05. 아래턱뼈를 그려줍니다. 턱뼈가지는 위턱뼈를 살짝 덮는 모습이고, 턱의 아래쪽 끝부분(턱끝융기)과 턱뼈각이 돌출된다는
것에 유의합니다. 위턱뼈에 뼈콧구멍(이상구)까지 그리면 제법 해골 같은 모양이 됩니다.

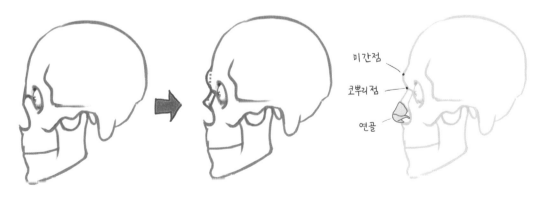

미간점

코뿌리점

연골

06. 이마뼈융기(전두동)로 인한 미간점의 돌출과 코뿌리점의 함몰을 추가하면 머리뼈의 옆모습이 비로소 완성됩니다. 앞서
설명했지만, 뼈콧구멍을 덮고 있는 연골은 숨쉬기 운동을 용이하게 하고, 외부로부터의 충격을 완화해주는 역할을 합니다.

■ 머리뼈 뒷모습 그리기

이번에는 머리뼈의 뒷모습을 그려봅시다. 앞모습에 비해선 훨씬 쉬우니까 가벼운 마음으로 그려봅시다.

01. 구를 그린 다음 하단을 예시 그림처럼 지우면 뇌를 감싸고 있는 뇌머리뼈(뇌두개골)를 뒤에서 본 모습이 됩니다. 마치 살짝 눌린 찐빵 같은 모습이네요.

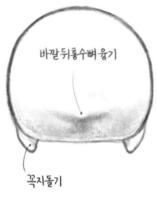

바깥뒤통수뼈융기

꼭지돌기

붓돌기 큰구멍

02. 뒤통수의 아래면에는 나중에 알아볼 '등세모근'(승모근)이 시작되는 지점인 바깥뒤통수뼈융기(외측후두부융기)와, '목빗근'(흉쇄유돌근)이 닿는 지점인 꼭지돌기가 양쪽아래에 위치합니다. 붓돌기와 큰구멍의 흔적도 묘사해줍시다.

03. 저 너머로 보이는 얼굴머리뼈(안면두개골)의 턱뼈를 그릴 차례입니다. 우선 그림과 같이 팔각형의 한쪽면을 겹치듯이 턱뼈 자리를 잡아줍니다.

04. 위가 벌어진 알파벳 U자를 그리는 기분으로, 아래턱뼈(하악골)의
기준선을 잡아줍니다.

위턱뼈

05. 위턱뼈의 라인을 11자로 그리고,
그 사이에 치아를 그려 넣은
다음, 뒤에서 본 '뒤콧구멍'과
광대뼈(관골)를 그려주면 거의
완성입니다.

(주: 원래 이 시점에서는 뒤콧구멍이 거의
보이지 않는 것이 정상입니다.)

06. 예시 그림과 같이 그림자를 묘사해서 입체감을
더해봅시다.

■ 입체적인 머리뼈 그리기

이번에는 도식화된 머리뼈에서 한 발 나아가, 좀 더 그럴듯한 모습의 머리뼈를 그려보겠습니다. 아무래도 입체적인 모습은 평면적인 모습을 그릴 때보다 약간의 그림 실력과 상상력이 필요한데, 작품을 그리는 게 목표가 아니라 머리뼈를 좀 더 깊이 이해하기 위한 과정이므로 가벼운 마음으로 도전해보는 게 좋을 것 같습니다.

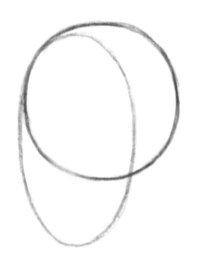

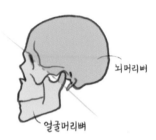

01. 머리뼈를 입체적으로 단순화해 그릴 때는 그림과 같이 타원 두 개를 겹치는 식으로 틀을 잡아 놓는 것이 편리합니다.

위쪽의 타원은 뇌머리뼈(뇌두개골), 앞쪽의 타원은 얼굴머리뼈(안면두개골)의 영역이 되죠. 원래 뇌두개골은 이보다 더 가로로 넓적한 타원형이지만, 이 경우는 약간 앞에서 본 시점이라 거의 원에 가까워 보입니다.

02. 앞의 과정과 마찬가지로 일단 전체를 세로로 3등분 한 다음, 십자선을 그어 이목구비의 위치를 잡아줍니다. 이때 주의할 것은 얼굴의 회전 각도에 따라 십자선도 함께 영향을 받는다는 사실입니다. 다음 페이지를 참고해주세요.

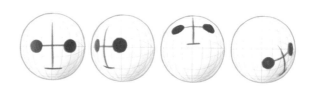

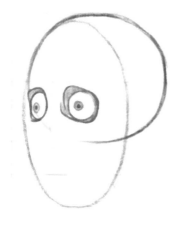

03. 눈확과 눈확 안의 안구를 그립니다. 얼굴 면은 완전한 평면이
아니라 곡면에 가깝기 때문에 오른쪽에 비해 왼쪽의 눈확이
더 납작해 보이게 되죠(위 그림 참고).

지금부터는 비율 기준선과 타원이 겹치는 부분을 조금씩
지우면서 진행합니다.

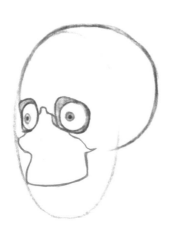

04. 눈확 사이부터 입의 기준선에 걸쳐 위턱뼈를 그립니다. 정면이나
측면이 아닌, 이렇게 반측면에서 본 위턱뼈는 여러 자잘한
굴곡에 의한 비정형이라 단순화하기가 은근히 어렵습니다.
따라서 한 번에 정확하게 완성하려고 하기보다 계속 진행하면서
조금씩 수정한다는 기분으로 그리는 게 좋습니다.

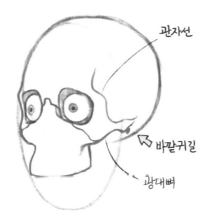

관자선

바깥귀길

광대뼈

05. 눈확 바깥쪽으로 아래로 타고 흐르는 관자선과 위턱뼈
중간에서 시작해 옆으로 흐르는 광대뼈의 라인을 묘사합니다.
광대활 끝쪽 아래에 위치한 바깥귀길(외이도)은 타원이 겹치는
지점 근처에 찍어줍니다.

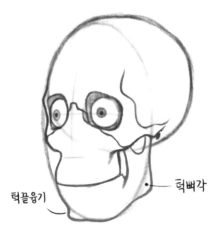

06. 아래턱뼈를 그릴 차례입니다. 가이드선을 기준으로 그리되, 턱뼈각과 턱끝융기를 각지게 그리는 것이 포인트입니다.

턱끝융기

턱뼈각

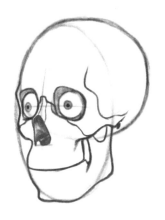

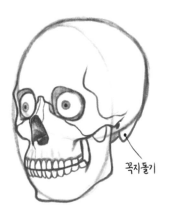

꼭지돌기

07. 위턱뼈의 중간에 코뼈(비골)와 뼈콧구멍(이상구)를 그린 다음, 위턱뼈와 아래턱뼈가 만나는 지점의 치아, 바깥귓구멍 뒤쪽에 위치한 꼭지돌기를 그려주면 거의 완성에 가까워집니다.

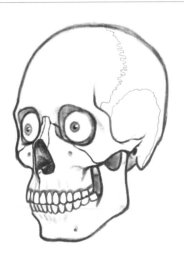

08. 자잘한 기준선들을 꼼꼼하게 지우고, 머리뼈의 봉합선을 구불구불 그려주면 꽤 그럴듯한 머리뼈의 모습이 완성됩니다.

■ 머리뼈의 단순화

지금까지 머리뼈의 여러 가지 모습을 그려봤습니다만, 결과적으로 머리뼈의 모습을 극도로 단순화하면 이런 모습이 됩니다. 만화나 일러스트를 그릴 때에도 보통 이런 식으로 틀을 잡아 놓죠.

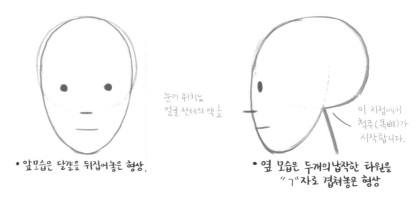

눈이 위치는
얼굴 전체의 약 1/2

이 지점에서
척주(목뼈)가
시작합니다.

• 앞모습은 달걀을 뒤집어놓은 형상.

• 옆 모습은 두개의 납작한 타원을
"ㄱ"자로 겹쳐놓은 형상

정면 : 정면에서 볼 때는 두개골을 보호하는 머리뼈보다는 얼굴뼈가 많이 보이게 됩니다. 단순화하면 마치 달걀을 뒤집어 세워놓은 듯한 모양이 되지요.

측면 : 옆모습은 살짝 다릅니다. '눈'이 바라보는 위치인 '정면'을 기준으로, 뒤쪽은 두뇌의 뒤통수엽(후두엽) 및 운동을 담당하는 소뇌와 중추신경계가 아래로 뻗어 나가야 하기 때문에 얼굴 부분과 머리 부분을 나누어 타원을 두 개 겹친 모양이 됩니다.

다시 한번 강조하지만, 여기서 주의할 것은 위 그림에서 제시하는 비율은 어디까지나 '평균적인 수치'라는 점입니다. 얼굴의 비율은 성별과 연령, 인종에 따라 얼마든지 달라질 수 있기 때문에 너무 집착하지 않으셔도 됩니다만, 이렇게 평균적인 '원형' 또는 '기준'을 정해 놓으면 여러 가지 변주가 가능해져서 더 다양한 캐릭터를 창조하는 데 도움이 되므로 한 번 쯤은 눈여겨봐둘 필요가 있죠. '변형'이란 '원형'이 존재해야만 가능한 개념이니까요.

자, 이렇게 보니 그동안 그냥 당연하게 그렸던 '얼굴'이 좀 더 설득력 있어 보이지요? 우리가 매일 봐왔던 자신과 가족, 친구의 얼굴은 모두 이런 이유로 비슷한 모양을 하고 있었던 것입니다.

아무리 그래도 난
네 얼굴을 납득할수 없어.

… 왜, 너무
잘 생겨서?

····· 미안.

ㅋㅋㅋ

얼굴의 근육

■ 얼굴의 주요 근육

다음은 머리와 얼굴 근육의 대체적인 모습과 이름들입니다. 뼈대와 달리 근육은 생긴 모습을 먼저 살펴보고, 대표적인 근육을 중심으로 얽힌 이야기를 알아보겠습니다. 당장은 외우지 않아도 괜찮으니, 각 부위의 이름과 모습을 한 번씩만 유심히 살펴보고 다음으로 넘어갑시다.

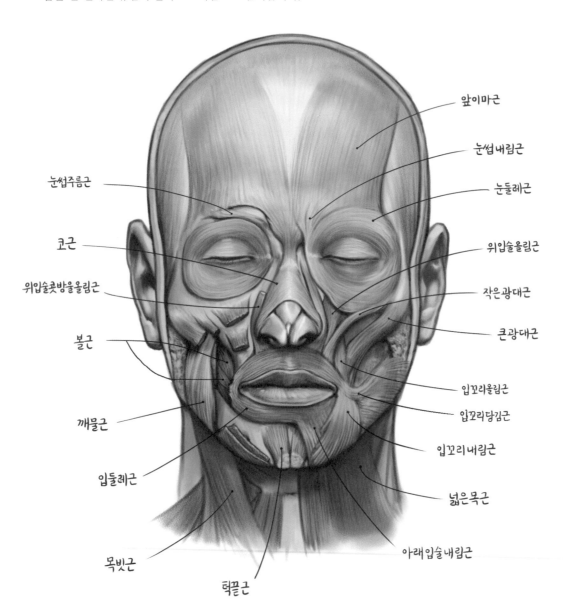

앞이마근
눈썹내림근
눈둘레근
위입술올림근
작은광대근
큰광대근
입꼬리올림근
입꼬리당김근
입꼬리내림근
넓은목근
아래입술내림근

눈썹주름근
코근
위입술콧방울올림근
볼근
깨물근
입둘레근
목빗근
턱끝근

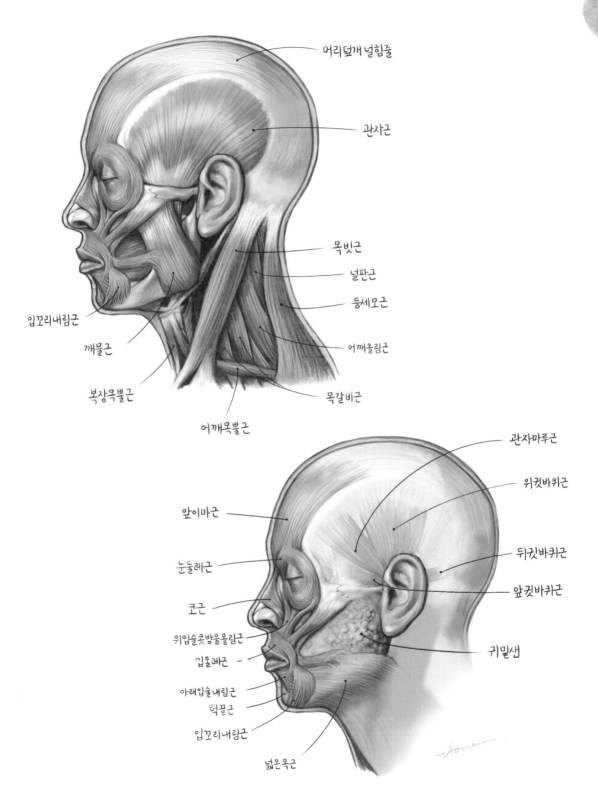

머리덮개 널힘줄

관자근

목빗근

널판근

등세모근

어깨올림근

목갈비근

입꼬리내림근

깨물근

복장목뿔근

어깨목뿔근

관자마루근

위귓바퀴근

뒤귓바퀴근

앞귓바퀴근

귀밑샘

앞이마근

눈둘레근

코근

위입술콧방울올림근

입둘레근

아래입술내림근

턱끝근

입꼬리내림근

넓은목근

■ 얼굴을 실룩실룩

시작하기 전에 간단한 퀴즈 하나 풀어보죠. 우리의 머리에서 어디서부터 어디까지가 '얼굴'이고, '머리'일까요?
물론 우리 모두 대충은 알지만, 대머리나 삭발이라도 한 사람에게는 참 애매한 문제가 아닐 수 없죠.

그런데, 이 경계는 '겉모습'을 기준으로 한 것이고, 얼굴이 기능을 하기 위해서는 머리 영역의 근육도 함께
작용해야 합니다. 일단 머리의 근육은 크게 두 가지로 나눕니다. 먼저 하나는 턱뼈를 움직여 '씹기 위한
근육'(씹기근육)인데, 이름처럼 머리뼈에서 유일하게 움직이는 아래턱뼈를 위로 강하게 끌어올려 씹는 역할을
하고, 많은 힘이 필요한 만큼 근육도 두꺼워서 정면에서 본 얼굴 형태에 많은 영향을 미칩니다.

무언가 딱딱하거나 질긴 음식을 씹을 때 관자근의 수축과 이완이 반복되면서
'관자'가 움직이는 모습 때문에, 이 부위에 '관자놀이'라는 이름이 붙었다.

다른 하나는 표정을 짓게 만드는 '표정 근육'들인데 이 녀석들은 좀 독특한 것이, 다양한 표정을 만들기 위해 뼈 → 뼈가 아니라, 뼈 → 피부로 닿아 있는 경우가 많다는 거죠. 다시 말해 뼈가 아닌 피부를 움직이기 위한 근육이라 두께도 얇아서 얼굴 자체의 생김새와는 큰 연관이 없습니다. 한마디로 잘 생기려면 근육보다는 뼈가 더 중요하다는 얘기죠.

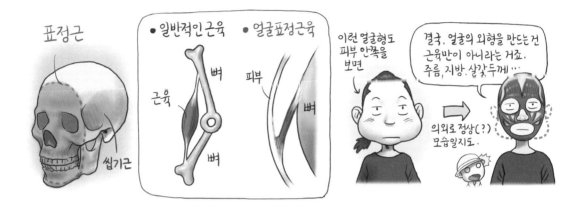

명색이 '표정 근육'인데 얼굴 생김새와 상관없다니! 당연한 얘기겠지만, 표정근은 얼굴의 기본형에는 몰라도 '표정'에는 많은 영향을 미칩니다. 더군다나 근육은 뼈나 힘줄, 인대와 달리 성장 속도가 빠르고 손상 후 복구도 잘되기 때문에 사용 빈도와 단련 여하에 따라 단기간에 외형이 바뀔 수 있죠. 자주 사용할수록 매끈해지는 근육의 특성은 얼굴에도 그대로 적용됩니다.

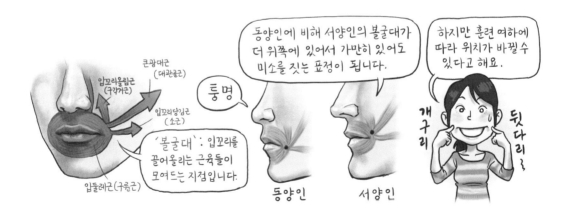

결국 표정 근육도 근육이기 때문에 사용할수록 어떤 사람의 생활 방식이나 행동 여하에 따라 그때그때 특정한 표정을 가장 빨리 만들어 내도록 발달한다는 얘깁니다. 이러한 얼굴 근육의 특징은 결과적으로 얼굴의 총체적인 '인상'을 만들어 냅니다. 다시 말해 '관상학'은 이러한 근육의 효율성에 기반을 둔다고 볼 수 있을 것입니다.

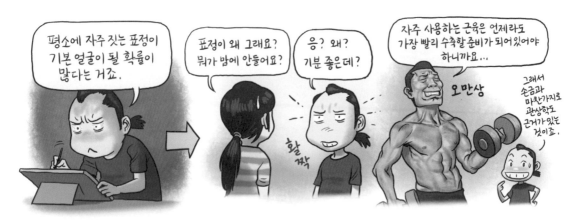

만약 '싸움'을 할 때에 상대방의 상태를 재빨리 파악하거나 위압감을 주는 표정을 짓는다면 좀 더 유리할 것이다.
싸움을 직업으로 삼는다면 얼굴도 싸움에 적합한 생김새가 되는 것은 당연하지 않을까?

얼굴의 근육이 만들어 내는 '표정'은 감정을 전달하기 위한 사람만의 놀라운 특권이라고 생각하기 쉽지만, 사실 이는 여러 주변 상황에 빠르게 대처하기 위한 생리적 작용과 다르지 않습니다. 사람은 오랜 시간에 걸쳐 이 표정이 갖는 상징성과 영향력을 깨닫기 시작하면서 감정 표현의 도구로 활용하기 시작했던 거죠.

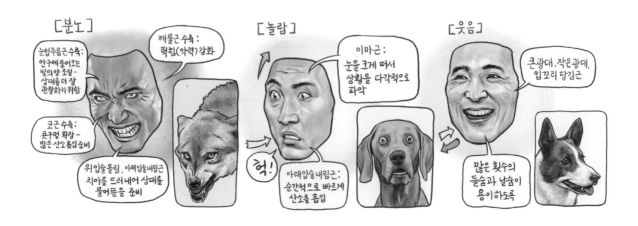

얼굴의 근육이 표정을 만들 때 가장 눈에 띄는 부분은 아무래도 눈과 입 주위를 둘러싸고 있는 둥근 바퀴 모양의 눈둘레근(안륜근)과 입둘레근(구륜근)이라고 할 수 있을 텐데, 이 근육들은 조임근(괄약근)이라고 부릅니다. 수축하면 길이가 줄어드는 다른 근육들과 달리, 조임근은 말 그대로 '조이는' 근육이죠. 이 근육 덕분에 눈을 감고, 입을 오므리는 운동이 가능해집니다.

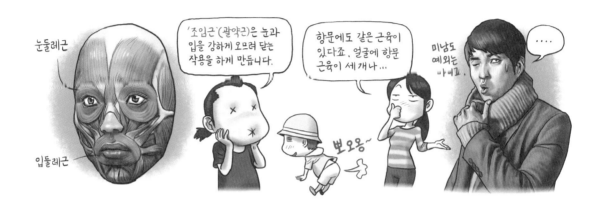

표정 근육들은 대체로 이 눈둘레근과 입둘레근을 중심으로 사방으로 퍼지는 형상이기 때문에 눈을 크게 뜨게 하거나 입을 다양한 방향으로 끌어당깁니다. 그만큼 얼굴에서는 눈을 깜빡이거나 입을 여닫는 운동이 가장 중요하기도 하고 주목도가 크다는 방증이기도 하겠죠. 단지 이 두 가지 운동의 조합만으로도 수많은 표정을 연출할 수 있으니까요.

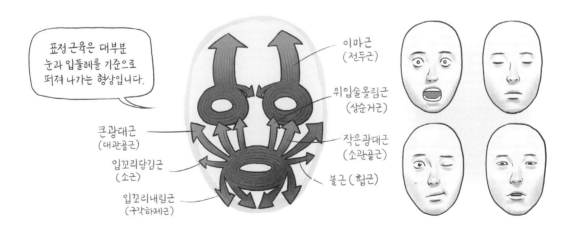

■ 얼굴의 근육을 붙여봅시다

이번에는 앞에서 알아본 개별 근육을 하나씩 뼈대에 '붙여가면서' 알아보겠습니다.
앞에서도 말씀드렸지만, 근육은 그 개수가 뼈(206)에 비해 약 세 배(650)가 넘기 때문에 해부학을 공부하는
학생들에게는 그야말로 공포의 대상이 아닐 수 없습니다. 모습도 모습이지만 그 복잡한 이름들을 다 외워야
한다는 것이 절대로 만만한 일이 아니기 때문이지요.

하지만 그나마 다행스러운 것은 우리말 용어만 알아둬도 충분하다는 것(물론 영문, 한자, 한글 모두를 소개하긴
합니다)과 의학을 전공하는 학생이 아닌 이상은 650개의 근육을 모두 알 필요는 없다는 것입니다. 더구나
미술을 공부하는 입장에서는 겉으로 드러나는 30~50개의 근육만 알아도 충분해요. 그러나 이다음 페이지부터
소개하는 과정에는 겉으로 잘 드러나지 않는 '깊은 층'의 근육도 종종 등장할 예정입니다. 다소 불필요해 보일
수도 있지만 신체의 겉모습뿐 아닌 '움직임'의 관점에서는 중요할 수도 있고, 때로는 얕은 층의 근육의 굴곡에
영향을 미칠 수도 있으니까요.

근육 섹션은 앞의 뼈대를 그리는 과정과 달리 앞서 그린 뼈대에 근육을 하나씩 계속 덧붙이는 과정을
묘사합니다.
뼈와 달리 근육은 워낙 여러 겹이 겹쳐져서 종이에 계속 덧그리는 것이 힘들기 때문에 이 순서부터는 따라
그리기보다는 마치 고무찰흙을 조금씩 떼어 뼈대에 붙이는 느낌으로 봐주시면 좋겠습니다(만약 포토샵이나
페인터 등의 드로잉 프로그램을 다룰 줄 안다면 레이어 기능을 이용해 한 단계씩 따라 그려보는 것도 좋은
방법입니다).

사실 얼굴의 표정을 근육이 만든다고는 하지만, 근육의
외형을 아무리 자세히 살펴본다고 하더라도 실제의 얼굴
생김새나 표정을 유추하는 것은 쉽지 않은 일입니다.
그럼에도 불구하고 우리가 얼굴의 근육을 알아두어야 하는
것은 조소를 하거나 유골 복원, 3D 모델링을 위해서가
아니더라도, 우리가 짓는 표정의 근원을 인식하는 것은
그 자체만으로도 많은 영감을 주기 때문입니다.

자, 그럼 앞에서 그린 머리뼈 그림을 다시 꺼내봅시다. 위에
근육을 덧그려야 하니까 살짝 바탕색을 칠해주었습니다.
이제 슬슬 본격적으로 한번 들어가 볼까요?

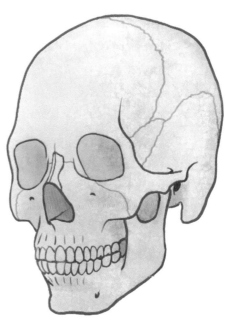

● 머리뼈
(두개골, 頭蓋骨, skull)
머리를 이루는 뼈. '뇌 머리뼈'와
'얼굴 머리뼈'로 나눠짐
관련 내용 110쪽 참고

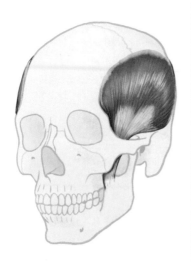

01. 관자근

(측두근, 側頭筋, Temporalis m.)

아래턱 들어올림. '깨물근'을 도와 씹기
운동을 함.

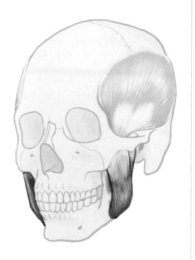

02. 깨물근

(교근, 咬筋, Masseter m.)

아래턱 올림. 주도적으로 씹기 운동을
하는 근육

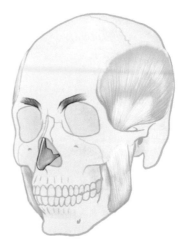

03. 눈썹주름근, 코중격연골

(추미근, 皺眉筋, Corrugator supercilii m. /
비중격연골, 鼻中隔軟骨, Nasal septal cartilage)

눈살을 찌푸리게 만드는 근육

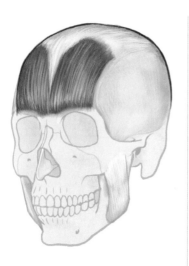

04. 이마근

(전두근, 前頭筋, Frontal m.)

눈썹 전체를 들어올리거나, 머리덮개를
움직임.

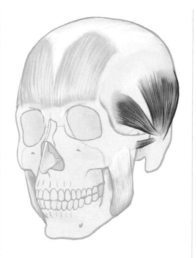

05. 앞귓바퀴근, 위귓바퀴근

(전이개근, 前耳介筋, Auricularis anterior m. /
상이개근, 上耳介筋, Auricularis superior m.)

귀를 움직이게 하는 근육. 각도상
그림에서는 보이지 않으나
'귓바퀴뒤근'(후이개근)도 함께 작용.
사람보다는 동물들이 발달

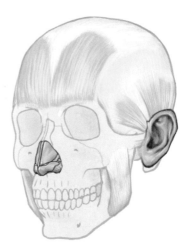

06. 코연골, 귀

(비연골, 鼻軟骨, Nasal cartilages / 귀, 耳, Ears)

관련 설명 92쪽, 86쪽 참고

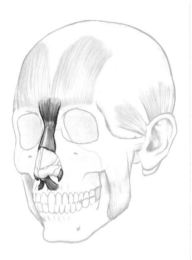

07. 눈살근, 코근, 코중격내림근

(비근, 鼻根筋, Procerus m. / 비근,鼻筋,
Nasalis m. / 비중격하제근, 鼻中隔下制筋,
Depressor septi m.)

눈살근: 미간에 가로주름을 만듦.

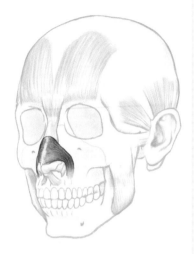

08. 코근(가로)

(비근, 鼻筋, Nasalis m.)

콧방울을 코중격(중앙)으로 당겨
콧구멍을 넓힘.

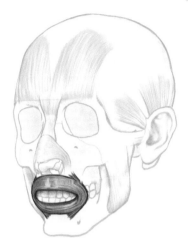

09. 입둘레근

(구륜근, 皺眉筋, Orbicularis oris m.)

입을 오므리게 함.

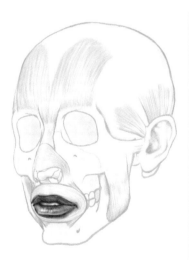

10. 입술

(구순, 口脣, Lips)

관련 내용 91쪽 참고

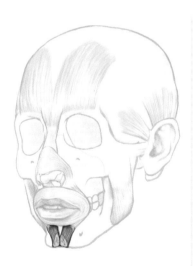

11. 턱끝근

(이근, 頤筋, Mentalis m.)

아랫입술을 내밀어 아래로 끌어내림.

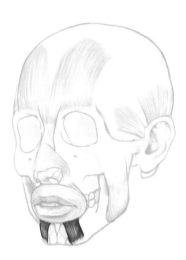

12. 아랫입술내림근

(하순하제근, 下脣下制筋, Depressor labii
inferioris m.)

아랫입술을 가쪽으로 끌어내림.

'하제'(下制)는 '끌어내림'을 의미

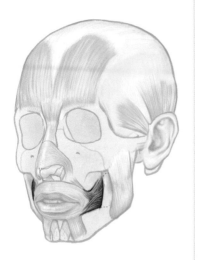

13. 볼근

(협근, 頰筋, Buccinator m.)

볼을 좁힘.

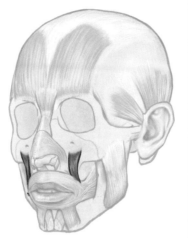

14. 입꼬리올림근

(구각거근, 口角擧筋, Levator anguli oris m.)

입꼬리를 올림. '구각'(口角)은
'입꼬리'를 의미

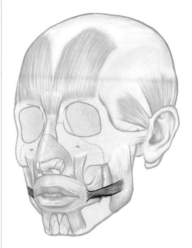

15. 입꼬리당김근

(소근, 笑筋, Risorius m.)

입꼬리를 양옆으로 당김.
'소근'(笑筋)은 '웃음의 근육'을 의미

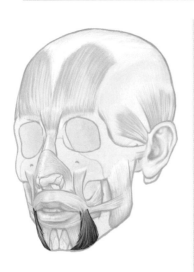

16. 입꼬리내림근

(구각하제근, 口角下制筋, Depressor
anguli oris m.)

입꼬리를 아래로 끌어내림.

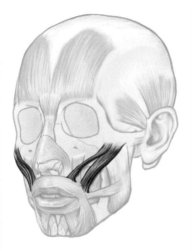

17. 작은광대근, 큰광대근

(소관골근, 小觀骨筋, Zygomaticus minor m./
대관골근, 大觀骨筋, Zygomaticus major m.)

입꼬리를 광대뼈 방향으로 당김.

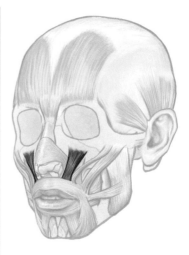

18. 위입술올림근

(상순거근, 上脣擧筋, Levator labii
superioris m.)

위입술을 위로 끌어올림.

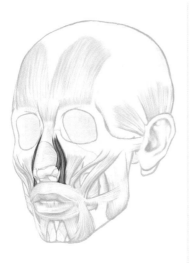

19. 위입술콧방울올림근

(상순비익거근, 上脣鼻翼擧筋, Levator
labii superioris alaque nasi m.)

윗입술과 콧방울을 위로 끌어올림.

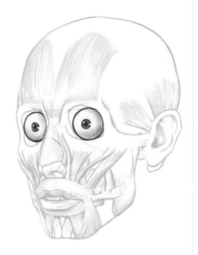

20. 눈알

(안구, 眼球, Eyeball)

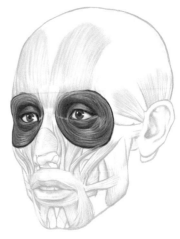

21. 눈둘레근

(안륜근, 眼輪筋, Orbicularis oculi m.)

눈을 감게 함.

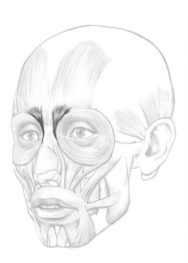

22. 눈썹내림근

(미모하제근, 眉毛下制筋, Depressor
supercilii m.)

안쪽 눈썹을 아래로 끌어내림.

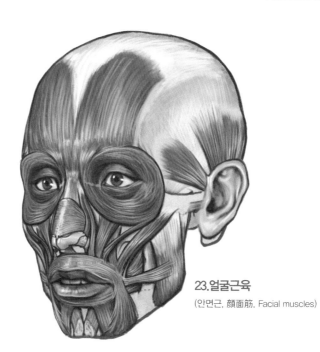

23.얼굴근육

(안면근, 顔面筋, Facial muscles)

■ 다양한 얼굴의 표정

보통 사람의 감정 소통 수단 중 가장 커다란 지분을 차지하는 표정은 무표정 / 긍정적 표정 / 부정적 표정으로 구분할 수 있는데, 심리학자이자 표정 전문가인 '폴 에크먼'은 인간의 기본적인 표정을 여섯 가지로 정의했습니다. 각각의 표정에 주로 사용되는 근육은 다음과 같습니다.

감정	대표 근육	작용
기쁨	큰광대근, 눈둘레근	큰광대근 : 입꼬리를 위 가쪽으로 끌어올림 눈둘레근 : 뺨을 들어올려 눈을 가늘어지게 만듦
슬픔	이마근, 눈썹주름근, 턱끝근, 아래입술내림근	이마근, 눈썹주름근 : 이마 가운데 주름을 만듦 턱끝근, 아랫입술내림근 : 입을 아래로 끌어내림
혐오	코근, 위입술콧방울올림근, 위입술올림근	코근 : 코 위에 주름을 만듦 위입술/위입술콧방울올림근 : 콧구멍 확장, 팔자주름
놀람	이마근	이마근 : 눈썹을 끌어올려 이마에 주름을 만듦
공포	이마근, 넓은목근(뒤에서 설명) 등 복합	눈썹이 위로 치켜 올라감, 위눈꺼풀 긴장 입술 아래 가쪽으로 늘어짐, 동공확장, 입 수평으로 벌어짐
분노	눈썹내림근, 코근, 입꼬리내림근	눈썹내림근, 코근 : 눈썹을 아래로 끌어내려 코에 주름을 만듦 입꼬리내림근 : 입가에 주름을 만듦

사실, 어떤 감정에 대해 특정한 근육이 꼭 수축한다고 단정하기는 어려운 감이 있습니다. 우리가 주변에서 볼 수 있는 실제의 표정은 굉장히 복잡하고 얼굴이 표현하는 표정과 감정이 일치하지 않을 수도 있으니까요. 이를테면, 분명 '분노'의 표정에 가깝지만 사실은 웃고 있는 것일 수도 있고, '놀람'의 표정이지만 화를 내고 있을 수도 있죠.

오른쪽의 그림들은 필자 나름대로 인상적인 표정들을 골라 각각 어떤 근육이 작용하는지 직접 비슷한 표정을 지어가며 그려본 것입니다(특정한 표정을 그릴 때는 그리는 이의 표정도 비슷해지죠. 아직도 얼굴이 얼얼하네요^^;). 다만, 표기한 근육들은 아주 일부인 만큼 나머지 근육들을 맞춰보시는 것도 재미있을 것 같습니다.

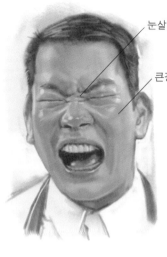

눈살근

큰광대근

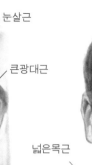

눈썹주름근

넓은목근

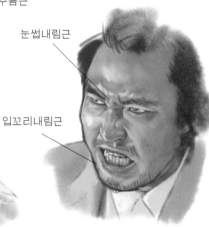

눈썹내림근

입꼬리내림근

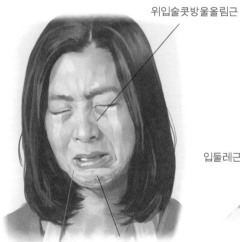

위입술콧방울올림근

입둘레근

아랫입술내림근 턱끝근

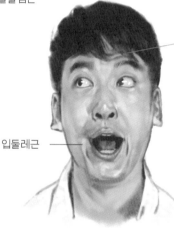

이마근

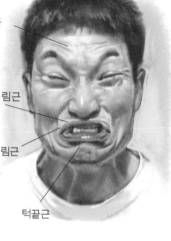

위입술올림근

입꼬리올림근

턱끝근

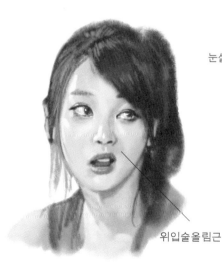

위입술올림근

눈살근

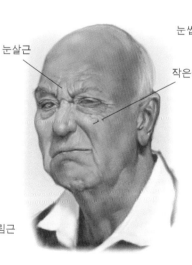

작은광대근

눈썹주름근

코근

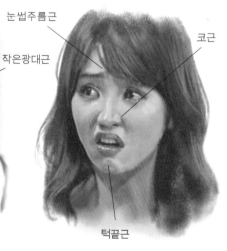

턱끝근

'Woman's life' / painter pencil brushes / 2014
2014년 제작한 영상 작업. 인터넷에서 영상을 찾아보면 알겠지만
시간이 진행됨에 따라 얼굴 길이, 즉 턱뼈는 길어지지만 '눈'은 변하지 않는다.

IV
몸통

몸 줄기에 관한 이야기

몸의 뿌리가 머리라면, 척주는 줄기에 해당합니다.

몸을 지탱하는 가장 중심이 되는 구조물인 동시에 몸이 할 수 있는 모든 움직임의
시작점이기도 하며, 심장과 허파 등과 같은 생명 유지 기관의 보호를 맡고 있는 척주는
사람을 포함한 지구상 거의 대부분의 네 발 동물의 생존에 있어 가장 중요한 구조물이라고
해도 과언이 아닐 것입니다.

이번 장에서는 척주의 구조와,
척주가 매달고 있는 가슴우리 그리고 골반에 대해 알아보겠습니다.

줄기의 시작

■ 인체의 기본형

앞에서 '머리뼈'에 대해 이것저것 살펴봤는데, 이제부터가 진짜 시작입니다. 아무리 중요하다고 해도, 달랑 머리만 있으면 뭐합니까. 움직일 수가 없는 걸요. 누가 걷어차주기라도 하지 않는 이상 이렇게 굴러다니기도 힘들 뿐 아니라 두뇌가 남아나질 않겠죠.

따라서 머리가 마음먹은 방향으로 움직이게 하기 위해 아주 기본적이고 최소한의 기관을 달아야 한다면, 아마도 이런 모양이 될 것입니다. 이보다 더 간단할 수는 없을 것 같네요.

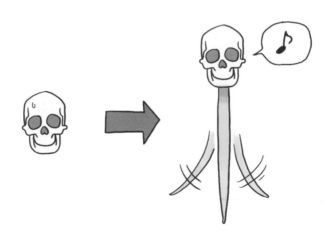

인체는 바로 이 모습에서 출발합니다. 세워놓고 보니 마치 두꺼운 실이 달린 풍선 같기도 하군요. 그 두꺼운 실을 척주(脊柱, columna vertebralis)라고 하고, 척주를 이루는 단위인 척추를 가진 동물들을 척추동물이라고 부릅니다. 머리가 인체의 '뿌리'라고 한다면, '척주'는 인체의 '줄기'에 해당하는 셈이죠.

그런데 가만 보니, 이 모양 어디서 많이 본 것 같지 않습니까?

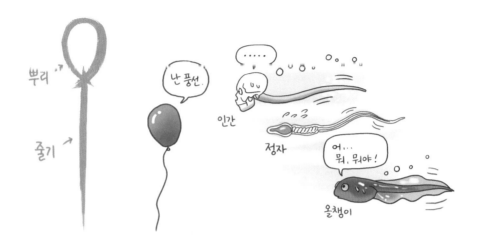

그렇습니다. 우리가 어머니의 난자를 만나기 전 최초의 모습, 정자 또는 올챙이와 비슷하군요. 결국 생명의 요람인 바다에서 시작한 모든 척추동물의 기본형은 이렇게 생겼다는 거죠.

얼핏 굉장히 무성의하고 간단한 개념 같지만, 이건 무지무지 중요한 얘깁니다. 동물의 외형적 특성을 표현하는 수많은 이름 중에 하필 '척주'라는 전제를 앞에 달았다면, 그만큼 인체에 있어서도 척주가 중요하다는 방증이 아닐까요? 어쨌든 사람도 척추동물에 속하니까요.

■ 등골 빠지는 척주

앞에서 척주의 역할에 대해 '머리를 움직이기 위한 최소한의 기관'이라고 말씀드렸는데, 사실 척주는 '움직이는 일' 말고도 꽤 많은 역할을 떠맡고 있습니다. 지금부터 알아볼 척주의 기능들은 척주의 모습을 이해하는 데에도 큰 역할을 하기 때문에 한 번쯤은 짚고 넘어갈 필요가 있지요.

'움직이는 일' 외에 척주의 중요한 두 번째 역할은, '척주'(脊柱 : 등마루의 기둥)라는 한자의 명칭에서도 알 수 있듯이 신체를 '지탱'하는 일입니다. 등마루는 가슴과 팔을 연결하는 어깨, 다리의 시작점인 골반을 모두 붙들고 있기 때문에 말 그대로, '척주'는 '신체의 기둥'이라고 해도 과언이 아닙니다. 건축을 예로 들면, 척주는 기둥에 해당하겠죠.

척주의 세 번째 역할은 몸을 움직이기 위한 신호 전달과 더불어 몸 내외부의 감각 신호를 두뇌로 전달하는 주요 통신 기관인 '척수'(spinal cord)를 보호하는 일입니다. 척수는 두뇌의 명령을 온몸으로 전달할 뿐 아니라 땀 분비, 혈관 수축, 배변 활동과 같은 반사 운동을 총괄하고 있기 때문에 생존에 있어 매우 중요한 역할을 담당하고 있지요.

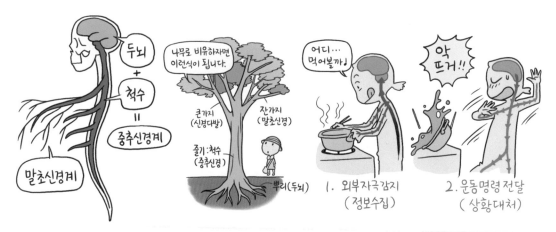

신경계는 '중추신경계'(central nervous system ; CNS)와 '말초신경계'(peripheral nervous system ; PNS)로 구분할 수 있다.
중추신경계는 두뇌와 척수를 함께 포함하며,
말초신경계는 외부 자극의 수집 및 전달과 중추의 명령을 신체 각 부위로 전달하는 역할을 함께 병행한다.

머리 떠 반치랴,

중추신경(척수)
보호하랴,

'등골이 휜다'는게
이런 경우를 두고
하는 말이지ㅠㅠ

가슴 매달고
있으랴,

중력이랑
맞짱뜨랴,

어깨와 팔
붙들고 있으랴

골반 잡고
있으랴...

이 밖에도 심장과 허파를 보호하기 위한 가슴우리(흉곽)나 다리뼈를 매달고 있는 골반, 몸을 바로 세우기 위한
등세움근(척주기립근) 등도 단단히 붙들고 있어야 해요.

그럼 이쯤에서 척주의 기본적인 역할을 간단히 정리해보면 1. 운동 2. 신체 지탱 3. 척수보호 정도로 요약할
수 있을 텐데, 그런데 가만 생각해보면 여기에서 한 가지 중대한 모순이 생깁니다.

'몸을 움직이기 위한' 기관인 척주는 말 그대로 신체를 지탱하는 '기둥'이기 때문에 많이 움직이면 안
된다는 점입니다. 기둥이 흐물흐물하면 해당 구조물의 지탱이 힘들 뿐 아니라, 척주의 또 다른 중요한 역할인
'척수'(중추 신경)의 보호와 신호 전달에도 문제가 생길 테니까요.

이것 참, 난감한 문제가 아닐 수 없습니다. 움직여야 하면서 움직이면 안 된다니, 그렇다면 척주는 도대체
어떻게 생겨야 하는 걸까요?

이런 �씁... 저런 구조물이
말이나 된다고 생각하냐?
오뎅도 아니고...

ㅠㅠ

1. 튼튼하고
견고하면서

2. 유연하게
움직일 것

얼핏 말도 안 되는 구조 같지만, 실제로 초기 원시 어류의 척주가 이렇게 생겼는데, 이를 '척삭' 또는 '척색'이라고 한다.
이런 형태의 척주는 장어 등의 현생 어류에서도 관찰할 수 있고,
지상 동물들의 척주는 중력과 신체 하중을 견딜 수 있도록 여러 개의 척추뼈로 나뉘도록 진화하였다.

이런 모순을 해결하기 위해 척주는 24개의 척추뼈(脊椎뼈, vertebra)로 나뉘어 있고, 척추뼈 사이에는 '연골 관절'인 '척추사이원반'(척추원판/추간판 : intervertebral disc)으로 연결되어 있습니다(참고로, 우리가 흔히 알고 있는 '척추'(脊椎)는 '척주'(脊柱)라는 기둥을 이루고 있는 개개의 벽돌을 의미한다고 생각하면 됩니다).

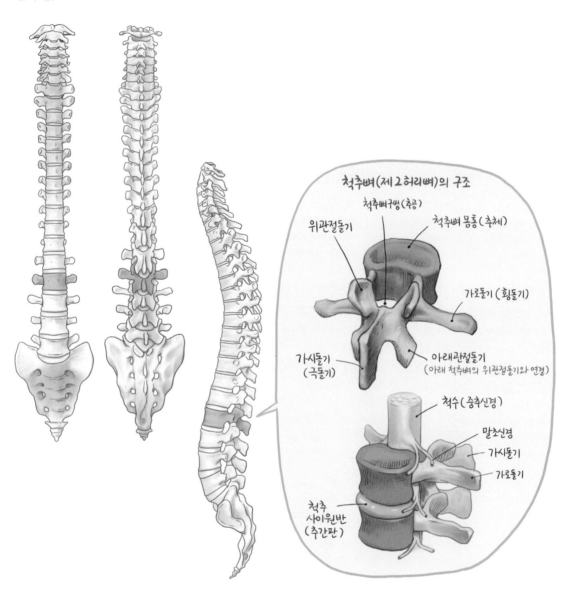

좌로부터 척주의 정면, 후면, 측면에서 본 모습과 척추(제2 허리뼈)의 구조. 목, 가슴, 허리의 척추 하나하나는 아래로 내려가면서 조금씩 생김새가 달라지지만, 거의 대부분 비슷한 구조로 되어 있다.

잠깐! 척추사이원반=디스크(DISC)

척주사이원반(추간판)은 젤라틴 성분으로 이루어져 있어 척추와 척추 사이의 마찰을 없애줄 뿐 아니라 인체의 직립 구조상 척추가 받는 하중을 완충시켜주는 매우 중요한 역할을 합니다. 그런데 만약 갑자기 무거운 물건을 들거나 평소 잘못된 자세가 버릇이 되면 척추사이원반이 원위치에서 벗어나 신경을 압박 신경 신호가 몸의 각 부위로 제대로 전달되지 못하게 되는 경우가 생깁니다. 이에 통증이나 신체 마비 등을 일으키는 질병을 '추간판탈출증'(흔히 척추사이원반의 영문 명칭인 'disc'라고 부르죠)이라고 하는데, 구조상 척주는 목뼈와 허리뼈만 움직이기 때문에 디스크는 목과 허리에만 발생합니다. 따라서 '추간판탈출증'은 직립하는 인간에게만 있는 병이라고 하네요.

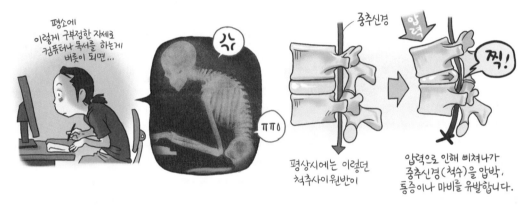

이제는 많이 알려져 있긴 하지만 사람의 키는 생활하는 낮 동안에는 척추사이원반이 눌려 척주가 다소 줄어들기 때문에 밤보다는 아침에 더 커진다는군요.^^

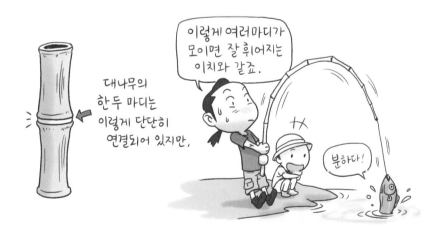

앞서 '관절' 섹션에서 '연골관절'은 '윤활관절' 만큼은 아니지만 약간씩 움직인다고 말씀드렸었죠? 하나하나의 척추뼈는 움직임이 적지만 24개의 척추뼈가 모이면 부드러운 움직임이 가능해지겠죠. 따라서 척주는 '척수 보호'와 '전신 운동'을 동시에 해결할 수 있게 됩니다. 정말이지 인체는 알면 알수록 오묘하죠.

■ 척주의 단위

척주는 총 24개의 척추뼈로 이루어져 있고, 각 부위에 따라 목뼈(경추-7), 등뼈(흉추-12), 허리뼈(요추-5)로 나누어집니다. 단, 경우에 따라서는 척주 하단의 엉치뼈와 꼬리뼈까지 합쳐 33~35개로 보기도 합니다만, 변이에 의해 개수에 차이가 있을 수 있기 때문에 목뼈, 등뼈, 허리뼈만 '척주'로 치는 경우가 일반적입니다. 아래 그림을 참고하세요.

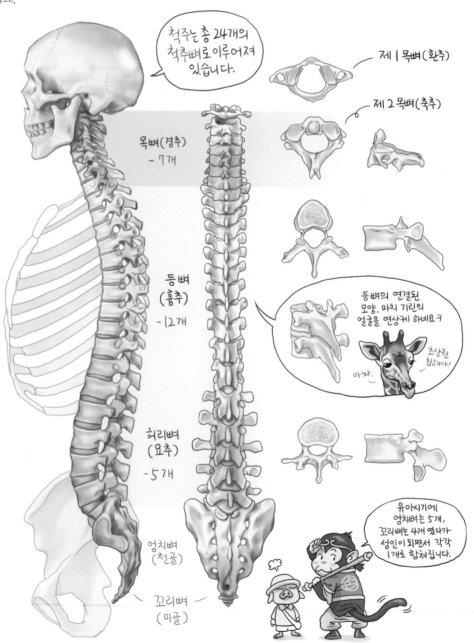

❶ 목뼈[경추, 頸椎, cervical vertebrae]

영문 이름인 'cervical vertebra'의 이니셜을 따 보통 'C1~C7'로 표기합니다. 포유류의 경우, 목의 길이와 상관없이 모두 7개의 목뼈로 이루어져 있습니다. 목뼈는 목 전체를 움직이는 역할을 하는데, 그중 독특한 몇 가지만 살펴보고 넘어가겠습니다.

* 제1목뼈(고리뼈, 환추, 環椎, atlas, C1)
지구를 짊어진 그리스신화의 거인 '아틀라스'의 이름을 딴 이 뼈는 말 그대로 머리뼈를 지탱하는 역할을 합니다. 머리뼈 안쪽에 숨어 있기 때문에 바깥에서는 거의 보이지 않습니다.

* 제2목뼈(중쇠뼈, 축추, 軸椎, axis, C2)
회전 운동의 중심이 되는 '중쇠' 또는 '축'이라는 한자 명칭에서도 알 수 있듯이 머리의 회전 운동(도리도리)을 담당합니다 (관절 섹션 참고).

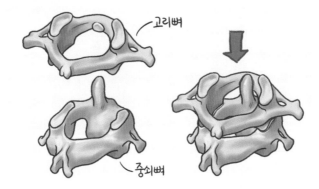

* 제7목뼈(솟을뼈, 융추, 隆椎, seventh cervical vertebra, vertebra prominens, C7)
목을 일으켜 세우는 근육을 붙잡고 있기 때문에 다른 목뼈에 비해 확연히 튀어나와 있습니다. 뒤 목덜미에서 손으로 만져지며, 인체를 그릴 때에도 중요한 이정표가 되는 부분입니다.

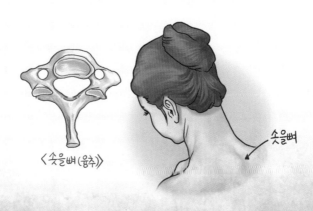

〈솟을뼈 (융추)〉

솟을뼈

❷ 등뼈[흉추, 胸椎, thoracic vertebrae]

12개의 척추뼈로 이루어져 있는데, 목뼈와 마찬가지로 영문 명칭의 첫 글자를 따 T1~T12로 표기합니다. 심장과 폐를 보호하는 갈비뼈(늑골)와 연결되어 있기 때문에 목뼈나 허리뼈와 달리 거의 움직이지 않지만, 뒤에서 설명할 '뜬갈비'(부유늑골)를 연결하고 있는 제11번과 12번 등뼈는 허리뼈와 함께 움직입니다.

❸ 허리뼈[요추, 腰椎, lumbar vertebrae]

5개의 척추뼈로 이루어져 있습니다. L1~L5로 표기하며, 목뼈와 더불어 가장 움직임이 많은 부위이지만, 상체를 지탱하고 있으므로 압력을 많이 받기 때문에 다른 척추뼈에 비해 두껍고 큽니다.

❹ 엉치뼈[천골, 薦骨, sacrum] / 꼬리뼈[미골, 尾骨, coccyx]

엉치뼈와 꼬리뼈도 척주의 일부로 칩니다만, 이들은 '골반'에 포함시켜 알아보겠습니다.

일단 척주에 대해서는 이 정도만 알아두고, 이번에는 척주가 붙들고 있는 중요한 구조물인 가슴우리와 골반에 대해 알아보지요. 척주는 가슴우리와 골반이 있어야만 비로소 제대로 된 모양이 나오거든요.

가슴우리 : 생명의 수호자

■ 가슴우리, 엔진을 보호하다

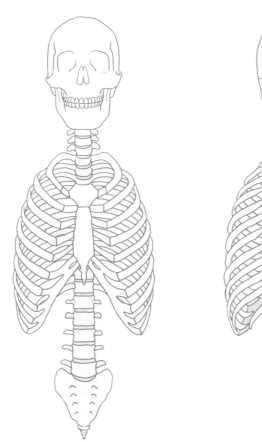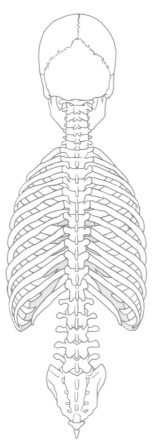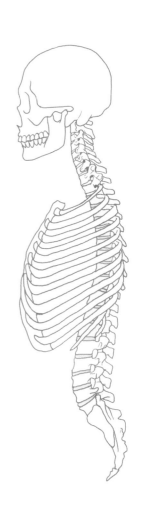

위 그림은 가슴우리의 전체적인 모습입니다. 흔히 '갈비'(뼈)와 '가슴우리'를 혼동하는 경우가 많은데,
나중에 다시 말씀드리겠지만 '갈비'(뼈)는 '가슴우리'를 이루고 있는 단위라고 생각하면 됩니다. 미치 '척주'와
'척추'(뼈)의 관계와 비슷하죠.

아래 그림과 같이 여러 개의 갈비뼈대로 이루어져 있다보니(그래서 '갈비우리'라고도 합니다). 좀 복잡해 보이긴 합니다만, '생김새의 이유'를 먼저 파악하면 어렵지 않습니다. 앞서 척주의 가장 기본적인 기능은 '움직이는 일'이라고 했는데, 그렇다면 '움직이는 일'을 하기 위해서는 어떤 장치가 필수적일까요? 전적으로 움직이기 위한 기계인 '자동차'를 예로 들어 생각해보죠.

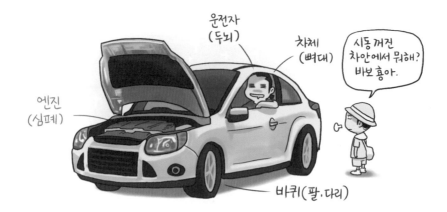

물론 움직임의 관점에서 봤을 때는 '바퀴'(팔과 다리)도 중요한 기관이겠지만, 그 이전에 동력을 만들어 내는 '엔진'이 없으면 무슨 소용이겠습니까. 또한 아무리 훌륭한 드라이버라고 해도 시동도 걸리지 않은 차를 움직일 수는 없는 노릇이지요.

다시 말해 인체의 엔진이라고 할 수 있는 '심장'과 '허파'(폐)는 신체 각 부위가 제구실을 하는 데 필수적인 에너지를 몸의 곳곳에 전달하기 때문에 두뇌 못지않게 중요한 기관이라는 말입니다. 그렇다면 소위 이 '생명 유지 기관'을 보호하기 위한 특별한 보호막이 있어야겠지요. 마치 커다란 달걀처럼 생긴 이 보호막은 가슴우리 (흉곽, 胸廓, thorax)라고 부릅니다.
그렇다면 이 '가슴우리'는 어떤 모습이 가장 좋을까요?

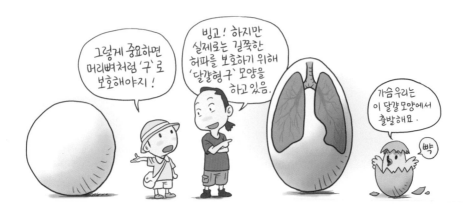

허파의 양쪽 모양이 다른 것은 허파 중앙의 심장이 약간 왼쪽에 위치하고 있기 때문이다.

가슴우리의 가장 큰 목적은 심장과 폐를 보호하는 것이지만, 등의 척주도 감싸 함께 보호할 필요가 있죠. 그래서 가슴우리의 가로 절단면은 둥근 떡을 젓가락으로 꾹 눌러놓은 듯한, 납작한 하트에 가까운 모양이 됩니다.

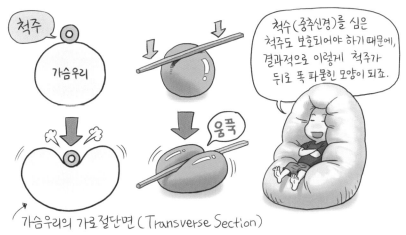

가슴우리의 가로 절단면 (Transverse Section)

직립하는 인간과 달리 네 발 동물들은 척주가 아래쪽의 가슴우리를 '매달고' 있어야 하기 때문에
가로 절단면 기준으로 척주가 위쪽으로 돌출되어 있는 경우가 많다.

가슴우리의 아래쪽은 뚫려 있어야 합니다. 심장과 허파의 아래쪽으로는 음식물을 섭취하면 부피가 늘어나는 위장과 함께 끊임없이 '꿈틀운동'(연동 운동)을 하는 창자, 그리고 '태아'가 들어갈 공간이 확보되어야 하니까요.

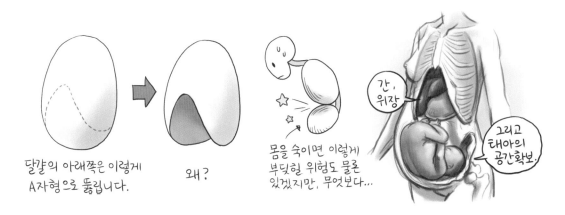

달걀의 아래쪽은 이렇게 A자형으로 뚫립니다.

왜?

몸을 숙이면 이렇게 부딪힐 위험도 물론 있겠지만, 무엇보다…

간, 위장

그리고 태아의 공간확보.

이 A자 모양으로 뚫린 구멍을 아래가슴문(흉곽하구, 胸廓下口, thoracic outlet)이라고 부릅니다. 그런데 위와 같은 이유로 가슴우리의 아랫부분이 뚫려 있다고는 하지만, 막상 그렇게 되면 한 가지 문제가 생깁니다. 식립하는 인간은 배를 아래로 향하고 있는 네발 동물들과 달리 배의 앞부분이 정면을 바라보기 때문에 외부의 자극으로부터 보호받지 못하는 사태가 벌어지죠. 그렇다면 어떻게 해야 할까요?

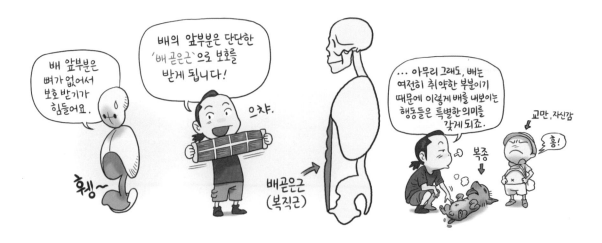

'배곧은근'은 그 자체로도 아주 강한 근육일 뿐 아니라 여러 겹의 단단한 널힘줄(건막)로 싸여 있기 때문에 근육의 기본적인 역할인 '운동'뿐 아니라 뼈의 역할 중 하나인 '보호'까지 함께 맡게 됩니다(복부의 근육에 대해서는 240쪽 참고).

따라서 이런저런 이유에 따라 가슴우리를 간략하게 표현하면 이런 식이 됩니다.

앞서 살펴본 척추동물의 가장 기본적인 생김새라고 할 수 있죠. 사실 그림을 그리는 입장에서는 이 정도만 표현해도 큰 문제는 없겠습니다만, 아무래도 뭔가 2% 허전합니다.

아 '갈비뼈'가 빠져서 그렇군요.

■ 갈비를 뜯어봅시다

이번에는 '가슴우리'를 이루고 있는 단위라고 할 수 있는 갈비뼈에 대해 알아보도록 할 텐데, 갈비뼈의 생김새를
알아보기 이전에 우선 가장 근본적인 문제 – '가슴우리'라는 이름이 붙은 이유 –에 대해 생각해 볼 필요가
있습니다. 왜냐하면 보통 이름이란 생김새에 의해 만들어지는 경우가 많고, 생김새는 해당 구조물의 '기능'에 의해
형성되는 법이니까요. 이름이 붙은 이유를 알면 그 생김새와 기능 또한 유추하기가 쉬워지겠죠.

'가슴우리'는 한자로 '흉곽'(胸廓–가슴을 둘러싼 구조물), 영문 명칭으로는 'thorax'(고대 그리스어의 '가슴을 둘러싸는 갑옷'이라는 뜻)
이라고 하는데, 흉곽 골격을 위주로 지칭하는 경우에는 새를 가두어두는 우리,
즉 '새장'이라는 뜻의 단어인 cage와 조합해 'thoracic cage'라고도 부른다. 말 그대로 '가슴우리'와 같은 뜻이다.

'가슴우리'란 가슴을 둘러싸고 있는 우리 – 말 그대로, 가슴안의 심장과 허파를 보호하기 위한 '우리'의 역할을
하고 있는 구조물이라는 뜻을 갖고 있습니다. 따라서 '보호'를 위해서라면 머리뼈와 같이 단단한 '통뼈'로
이루어져 있으면 훨씬 좋을 것 같은데, 실제로는 그렇게 되면 곤란해요. 이런 문제가 생기기 때문입니다.

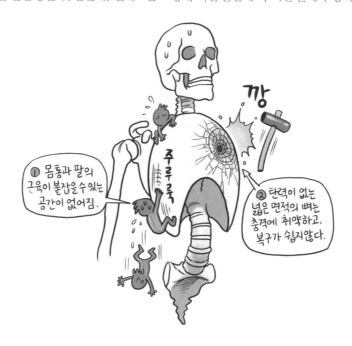

하지만 고집을 부려 어떻게든 위의 두 가지의 문제를 무시하고 넘어간다고 하더라도 가장 치명적인 문제가
남게 됩니다. 그것은 바로,

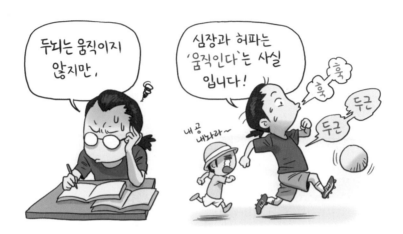

물론 위장이나 창자 등 가슴우리 아래의 소화기관들도
움직입니다만 심장과 허파는 태어나는 순간부터
평생 동안 쉬지 않고 움직여야 하는 기관이니만큼
단단한 구조물로 보호를 받아야만 합니다.
그런데 만약 가슴우리가 머리뼈와 같이 주변이
모두 폐쇄된 타원형 구로 되어 있다면 아무래도 꽤
곤란해지겠죠.

한마디로 내부의 기관이 움직인다면, 그를 감싸고 있는
껍질도 유동적일 필요가 있다는 얘깁니다.

정리해보면, 가슴우리는

1. 심장과 허파의 호흡 운동을 도와주고,
2. 근육이 붙잡을 수 있는 '사다리' 역할을 하며,
3. 외부의 충격을 흡수할 수 있는 탄력적인 여러 개의 뼈대로 이루어져야 합니다.

이렇게 가슴우리를 이루는 뼈를 갈비뼈(늑골, 肋骨, rib)라고 부르는 거죠.

가시돌기

갈비뼈결절

갈비뼈각

근육 (척주세움근)

갈비뼈목

갈비뼈머리

척추뼈몸통

갈비뼈각

갈비뼈몸통

갈비뼈 부착위치

척추 (가슴뼈)

갈비뼈
(늑골)

척주의 가슴뼈(흉추)의 척추뼈 몸통과 가로돌기에서 시작하는 갈비뼈는 좌우 12쌍으로 이루어져 있는데,
그중 상단 10쌍의 갈비뼈만 가슴 중앙의 복장뼈를 향해 모여드는 구조로 되어 있습니다.

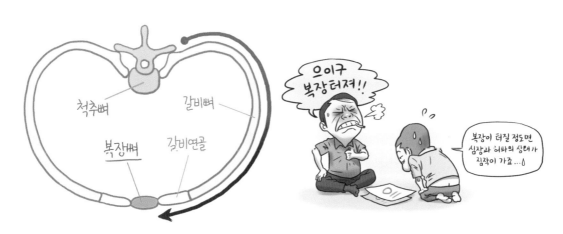

척추뼈

갈비뼈

복장뼈

갈비연골

으이구
복장터져!!

복장이 터질 정도면
심장과 허파의 상태가
짐작이 가죠...♪

'복장이 터진다'고 할 때 '복장'(腹臟)은 '가슴 중앙부의 장기', 즉 심장과 허파를 의미하는 말이다.
따라서 '복장뼈'는 심장과 허파를 보호하는 뼈라고 볼 수 있다.
복장뼈는 '가슴뼈'라는 뜻의 '흉골'(胸骨)이라고도 하는데, 척주의 '등뼈'(흉추)와 혼동하지 않도록 주의.

복장뼈(흉골, 胸骨, breast bone)는 가슴 갈비뼈의 종착점이자 가슴 중앙의 장기, 즉 심장과 허파를 보호하는 역할을 합니다. 크게 머리와 몸통, 칼돌기의 세 부분으로 이루어져 있는데, 먼저 복장뼈자루(흉골병)는 '빗장뼈'(쇄골)와 1번 갈비뼈의 갈비연골, 2번 갈비뼈는 머리와 몸통 사이, 복장뼈몸통(흉골체)은 3~10번 갈비연골을 붙잡고 있습니다.

'칼돌기'(검상돌기)는 딱히 특별한 역할을 하지는 않지만, 종종 밖에서 보이는 지표가 되기 때문에 한 번쯤 눈여겨 봐둘 필요는 있습니다.

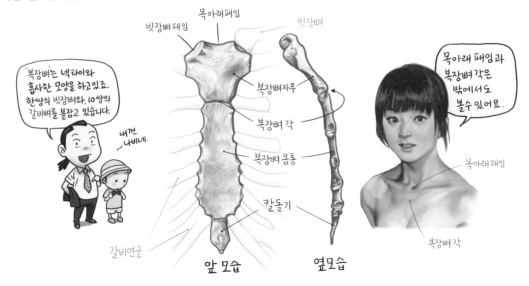

이때 유의해야 할 점은 복장뼈와 갈비뼈는 갈비연골(늑연골)을 사이에 두고 연결된다는 사실입니다. 이 '갈비연골'은 외부의 충격으로부터 가슴우리를 보호하는 역할도 하지만, 무엇보다도 허파의 팽창과 수축, 즉 '호흡' 운동을 위해 꼭 필요한 존재라고 볼 수 있죠.

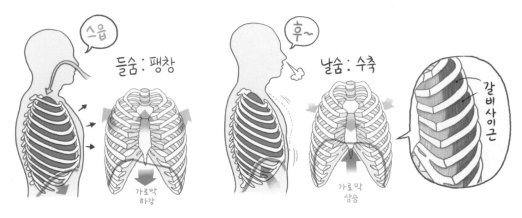

허파의 들숨(흡기)과 날숨(호기)에 따른 가슴우리의 팽창과 수축. 이렇게 가슴을 주로 이용해(배의 경우는 '복식호흡') 호흡하는 것을
'흉식 호흡'이라고 하는데, 흉식 호흡 운동에 따른 갈비뼈의 움직임은
가슴우리 안쪽의 허파와 '가로막'(횡격막), 갈비와 갈비 사이의 '갈비사이근'에 의해 일어나며, 날숨보다는 들숨 때 더 많이 작용한다.

단단한 갈비뼈로 이루어진 갈비우리가 움직일 수 있는 것은 복장뼈와 갈비뼈 사이의 갈비연골 덕분입니다. 연골관절은 많이는 아니지만 조금씩 움직인다는 거, 기억나시죠?

좌우 12쌍의 갈비뼈는 갈비연골과의 연결 방식에 따라 참갈비(진늑), 거짓갈비(가늑), 뜬갈비(부유늑)의 세 가지로 구분됩니다. 다음 그림을 참고하세요.

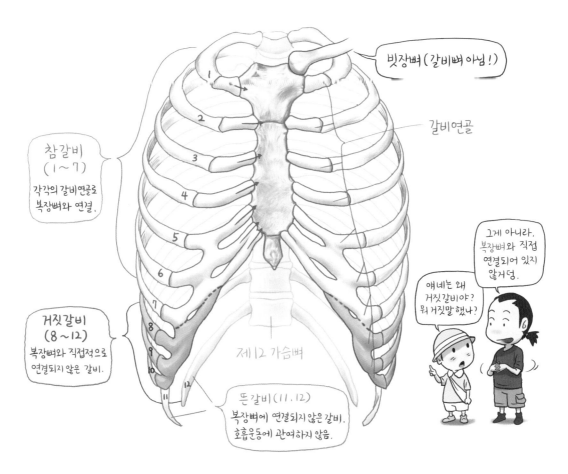

* **참갈비뼈[진늑골, 眞肋骨, true ribs]** : 각각의 전속 갈비연골을 가지고 복장뼈와 완전하게 연결되어 있는 위쪽 7쌍의 갈비뼈입니다. 흉식 호흡 운동을 할 때 가장 주도적으로 움직이는 부분이기도 합니다.

* *거짓갈비뼈[가늑골, 假肋骨, false ribs]* : 복장뼈와 직접 연결되어 있지 않은 아래쪽의 갈비뼈 다섯 쌍을 이릅니다. 위쪽 세 쌍은 참갈비와 같이 갈비연골을 가지고 있지만, 하나로 융합되어 있는 모양을 하고 있습니다.

* **뜬갈비뼈[부유늑골, 浮游肋骨, floating ribs]** : 거짓갈비에 속하지만 아예 복장뼈로 연결되지 않고, 말 그대로 공중에 떠 있는 모양이 가장 하단 2쌍의 갈비뼈입니다. 주로 **뒤쪽** 허리의 근육을 붙잡고 있는 역할을 합니다.

* 빗장뼈(쇄골)는 뒤의 '팔뼈' 부분(285쪽) 참고.

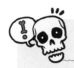

잠깐! 심폐소생술의 비화

앞서 살펴본 바와 같이 갈비뼈와 갈비연골은 원활한 호흡을 위한 연결 구조이지만, 어디까지나 '연결부'이므로 갈비뼈 골절이 될 때 주로 부러지는 부위이기도 합니다. 하지만 어떻게 보면 그편이 뼈 자체가 골절되는 것보다는 훨씬 낫죠. 단순 뼈 골절은 접합에 다소 시간이 걸리지만, 그에 비해 뼈와 연골 부위는 비교적 쉽게 붙기 때문입니다. 이 연결부가 생각보다 많이 움직인다는 사실은 '심폐소생술(CPR)'을 해보면 금방 알 수 있습니다.

CPR : Cardiopulmonary Resuscitation

심폐소생술은 그림처럼 체중을 실어 명치(복장뼈 몸통과 칼돌기 부분)를 반복적으로 세게 압박해 안쪽의 심장을 자극하는 방법인데, 직접 위 그림처럼 눌러보면 생각보다 엄청 깊게 들어갑니다. 그래서 소생술 중 종종 갈비뼈 골절이 일어나기 때문에 심폐소생술을 시행하기 전에는 환자의 동의(의식이 없는 환자의 경우는 '암묵적으로' 동의했다고 판단)를 얻는 것이 꼭 필요하다는 군요. 아무리 사람을 살리려는 의도로 소생술을 실시했다고 하더라도 나중에 '폭행'으로 고소를 당할 여지도 있기 때문이지요.

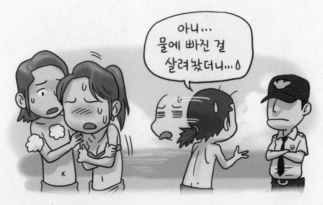

물론, 위와 같은 경우를 당하지 않으려면 정확한 환자의 상태 파악과 제대로 된 CPR 심폐소생술의 방법을 숙지하고 있어야 되겠죠(심폐소생술의 정확한 방법은 효율성을 이유로 가끔 조금씩 바뀔 가능성이 있기 때문에 인터넷에서 '최신 동영상'을 참고하시기 바랍니다).

자, 그렇다면 비로소 가슴우리의 온전한 모습이 완성되었군요.
정리하는 차원에서, 가슴우리의 외형적인 특이사항을 몇 가지만 간략하게 살펴보고 넘어가겠습니다.

위 그림에서 '지표'(land mark)가 되는 부분은 앞에서 설명해 드린 '목아래패임'과 '복장뼈각' 외에 마른 사람의
경우 갈빗대와 '아래 가슴문'이 드러나는 경우가 많습니다. 가슴우리로 인해 형성되는 등쪽 척주의 '1차굽이'는
뒤의 216쪽을 참고하기 바랍니다.

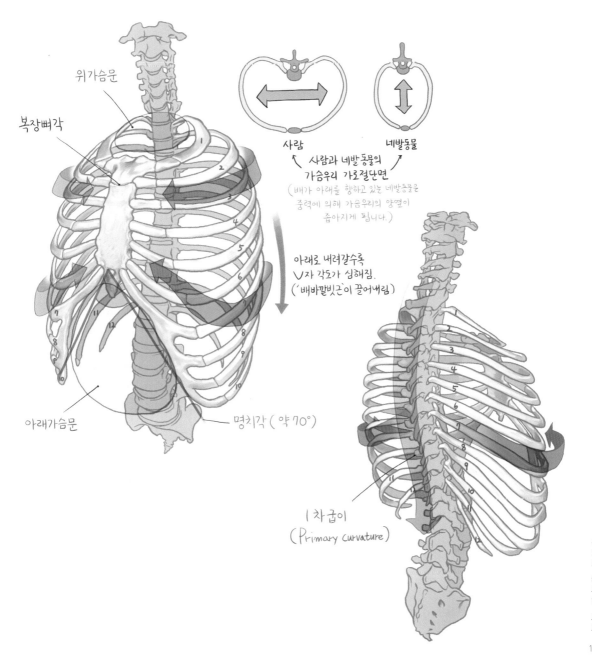

위가슴문

복장뼈각

사람

네발동물

← 사람과 네발동물의 →
가슴우리 가로절단면
(배가 아래를 향하고 있는 네발동물은
중력에 의해 가슴우리의 양옆이
좁아지게 됩니다.)

아래로 내려갈수록
V자 각도가 심해짐.
('배바깥빗근'이 끌어버림)

아래가슴문

명치각 (약 70°)

1 차 굽이
(Primary curvature)

■ 사나이, 가슴을 활짝 펴고

앞에서 가슴우리는 심장과 허파를 보호하는 동시에 '호흡 운동'을 위해 움직이는 구조로 이루어져 있다고 말씀드렸는데, 바로 이 점이 가슴우리를 명실상부한 '남자의 상징'으로 만드는 기본 요건이 됩니다.

가슴우리가 넓고 크다는 것은 몸을 움직이는 엔진인 심장과 허파가 그만큼 크다는 것, 즉 '운동 능력'이 좋다는 방증이 되거든요. 운동 능력이 좋다는 얘기는 그만큼 먹잇감을 많이 차지할 수 있고, 자신의 생존뿐 아니라 수컷들 간 경쟁에서도 유리하며, 더 나아가서는 배우자와 자손의 생존율도 높여준다는 뜻이니까요.

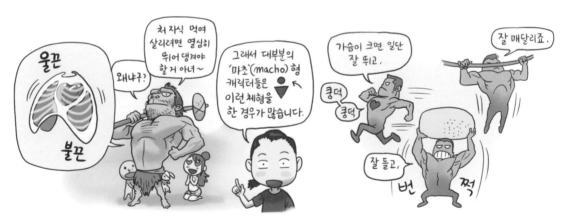

대부분 마초형 캐릭터들의 다리가 짧게 표현되는 것은 달리기,
즉 '이동 능력'이 중요하지 않아서가 아니라 상대적으로 가슴우리의 크기를 더욱 강조하기 위한 방편이라고 볼 수 있다.

게다가 가슴우리는 상체의 근육들, 그중에서도 생존 활동에 절대적으로 중요한 '팔'을 움직이는 근육들을 많이 잡고 있기 때문에 더더욱 '강인함'의 키워드가 됩니다.

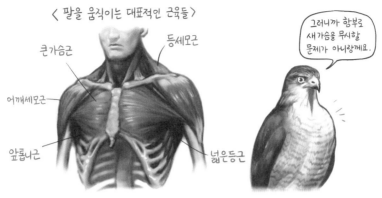

〈 팔을 움직이는 대표적인 근육들 〉

큰가슴근

등세모근

어깨세모근

앞톱니근

넓은등근

그러니까 함부로 새가슴을 무시할 문제가 아니랑께요.

팔을 움직이는 일에 대해서는 사실 등쪽의 근육들이 더 큰 역할을 한다. 등의 근육들은 254쪽 참고

그래서 동서고금을 막론하고 남자들은 자신의 가슴우리를 강조하고, 좀 더 크게 보이기 위해 많은 '꼼수'를 써왔습니다. 운동 능력의 상징과 더불어 생명을 유지시켜주는 가장 중요한 장기인 심장과 허파를 담고 있는 가슴을 활짝 펴는 행동이 자신감의 상징이 되는 것은 그래서죠.

팔과 가슴의 근육을 강조하기 위해 이렇게 팔짱을 낀다거나.

'복장뼈'를 형상화한 넥타이를 매는 것이 그 좋은 예죠.

이런 갑옷은 아예 가슴을 구부릴수가 없게 되어 있다네.

그리고, 이렇게 가슴을 짝 펴주면 척주가 곧아져서 근육을 발달시키는 남성호르몬 분비도 활발해진대요.

임신했어?

반면 가슴우리가 작다면 그것은 '연약함'의 코드가 되겠죠. 따라서 상대적으로 가슴우리가 작고 보호받아야 할 유방을 가진 여성이 떡 벌어진 어깨와 넓은 가슴을 가진 남성을 매력적으로 생각하게 되는 것은 당연한 일이 아닐까요?

내 넓은 품에 안겨요. 갈비뼈가 똑 부러지도록 꼬옥 안아주리다.

··· 진짜 부러질것 같긴 한데요···

■ 가슴우리를 그립시다

❶ 그리기 전에

앞서 척주와 가슴에 대해 공부한 내용을 복습하는 의미에서 이번에는 척주와 가슴우리, 즉 몸통을
그려보겠습니다. 척주와 가슴우리는 여러 개의 단위 뼈들이 뭉쳐있어서, 인체의 뼈 중 그리기가 가장 복잡하고
까다로운 부분이라고 할 수 있을 것입니다. 솔직히 말씀드려서 쉽지 않은 게 사실이에요.

하지만 쉽지 않은 만큼, 그림을 완성했을 때의 성취감도 여느 작품을 완성했을 때의 기분과 다르지 않습니다.
그럼 본격적으로 몸통을 그려보기 이전에 몸통을 좀 더 쉽게 그리기 위한 요령을 하나 알려드릴게요. 이 요령은
실제로 꽤 자주 쓰이는 유용한 드로잉 테크닉이지만, 간단해 보여도 의외로 쉽지 않기 때문에 시간이 날 때마다
틈틈이 연습해두시는 것이 좋습니다.

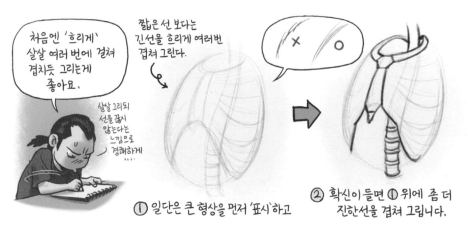

자, 마음의 준비가 끝나셨나요? 그럼 설레는 가슴우리를 안고 다음 페이지로 넘어갑시다.

❷ 가슴우리 앞모습 그리기

우리가 가장 일반적으로 많이 대하는 가슴우리의 앞모습을 그리는 과정입니다. 인내심을 갖고 한 단계씩
차근차근 따라 해봅시다.

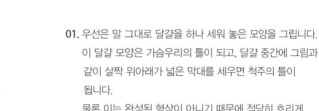

01. 우선은 말 그대로 달걀을 하나 세워 놓은 모양을 그립니다.
이 달걀 모양은 가슴우리의 틀이 되고, 달걀 중간에 그림과
같이 살짝 위아래가 넓은 막대를 세우면 척주의 틀이
됩니다.
물론 이는 완성된 형상이 아니기 때문에 적당히 흐리게
그리는 것이 요령입니다.

02. 척주의 위쪽에 팔각형 매듭을 가진 짧은 넥타이를 진하게
그립니다. 아시다시피 이 넥타이는 '복장뼈'(흉골)죠.
매듭 부분은 복장뼈자루(흉골병), 리본부분은
복장뼈몸통(흉골체)이라고 부릅니다.

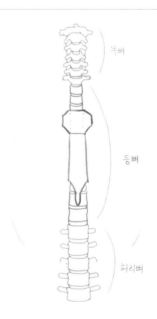

03. 복장뼈 뒤쪽의 척주를 묘사해봅시다. 위쪽의 목뼈(경추)는
일곱 개, 아래쪽의 허리뼈(요추)는 다섯 개의 척추뼈로
이루어져 있고, 그 사이의 등뼈(흉추)는 열두 개지만
대부분 복장뼈에 가려 있기 때문에 일부만 그리면 됩니다.

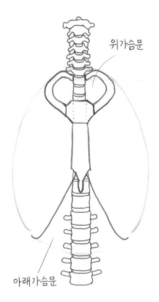

04. 1번 가슴뼈에서부터 앞쪽의 복장뼈자루로 향하는 하트 모양의 1번 갈비뼈를 그리면 위가슴문이 형성됩니다. 아래쪽으로는 A자 형상의 '갈비뼈활'(늑골궁)을 표시해주면 준비 끝.

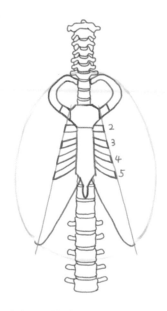

05. 이제 본격적으로 가슴뼈를 그려봅시다. 우선 복장뼈자루 → 갈비뼈활 하단의 각으로 이어지는 기준선을 흐리게 표시한 다음, 1번부터 차례대로 갈비연골(늑연골)을 그려 나갑니다.

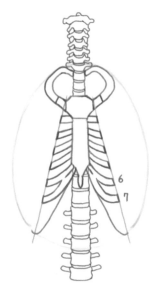

06. 1번부터 5번 연골까지는 하나씩 그리면 되지만 6, 7번 연골부터는 서로 연결된 모습의 조금 다른 양상이 되기 시작합니다. 여기까지가 참갈비뼈(진늑)가 연결되는 연골이 됩니다.

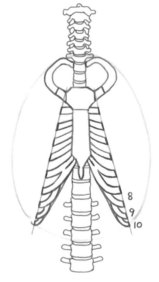

07. 8번 연골부터는 복장뼈가 아니라 마치 바로 위의 연골에서 뻗어 나온 가지와 같은 모습을 하고 있습니다. 여기서부터는 거짓갈비뼈(가늑)가 연결되는 지점인데, 11번과 12번 갈비는 앞쪽으로 연결되지 못해 뜬갈비뼈 (부유늑)라고 합니다. 이 시점에서는 보이지 않겠죠.

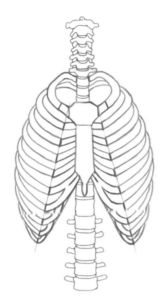

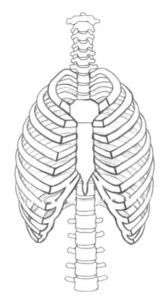

08. 열 개의 갈비뼈들이 뒤쪽에서 앞쪽을 향해 돌아 나와 각각의 갈비연골에 연결되는 느낌으로 하나씩 그립니다. 아래로 갈수록 갈비연골과 연결되는 모습이 V자에 가까워지는 것에 주목합니다.

09. 갈비의 사이로 보이는 뒤쪽의 갈비뼈들을 그려봅시다. 이 과정이 좀 헷갈리는데, 뒤쪽의 갈비에 살짝살짝 빗금을 그으면서 구분하듯 그리면 조금 수월합니다.

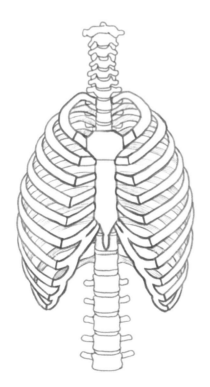

10. 지저분한 선들을 꼼꼼히 지우고, 깔끔히 다듬어주면 완성입니다.

❸ 몸통 뒷모습 그리기

01. 앞모습을 그릴 때와 마찬가지로, 달걀 모양의 가슴우리와 중앙의 척주를 표시합니다. 역시 흐리게 그려야겠죠?

02. 척주를 목뼈, 등뼈, 허리뼈의 세 부분으로 나눠 표시합니다. 허리뼈가 시작하는 구분이 가슴우리 안에 들어가 있다는 점에 주의합니다.

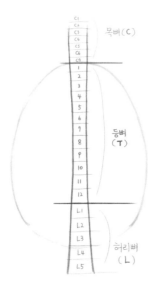

03. 척주의 각 부분을 그림과 같이 나눠 흐리게 표시합니다. 아래로 내려올수록 척추뼈가 조금씩 두꺼워집니다.

04. 앞에서 나눈 가이드를 기준으로, 척추뼈를 하나씩 그려봅시다. 좀 어렵고 귀찮지만, 다음 단계를 위해 정성을 들여야 하는 부분입니다.

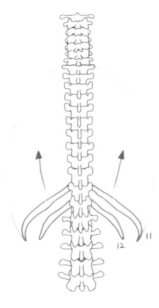

05. 아래로 향하는 각도에 주의하면서 맨 아래 가슴뼈에서
　　뻗어나온 12번, 11번 갈비뼈를 그립니다. 이 녀석들은
　　'뜬갈비'죠.

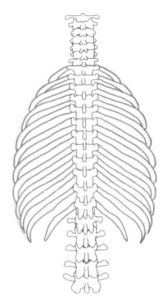

06. 나머지 갈비들의 각도도 '뜬갈비'와 비슷합니다. 아래부터
　　차례대로 그려 올라가는 것이 더 수월합니다.

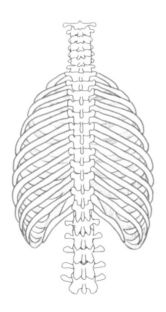

07. '뜬갈비'를 제외한 나머지 갈비들은 앞쪽의 복장뼈를
　　향합니다. 앞모습을 그릴 때와 같은 요령으로 갈비
　　사이사이로 앞쪽의 갈비들을 그려봅시다.

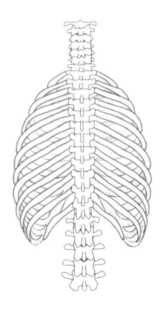

08. 세지고진 부분들을 진리애수션 완성입니다.

❹ 몸통 옆모습 그리기

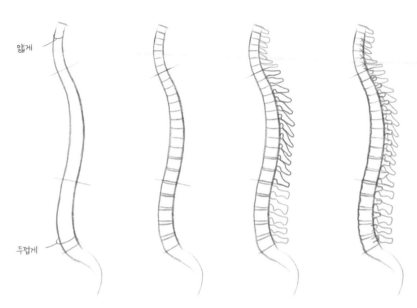

얇게

두껍게

01. 척주는 앞이나 뒤가 아닌 '옆'에서 봤을 때 진정한 본 모습이 드러납니다. 척주의 전체 라인을 먼저 잡아준 다음, 24개 척추뼈 분할 표시 → 가시돌기(극돌기) → 가로돌기(횡돌기)의 순으로 차근차근 그려 나갑니다.

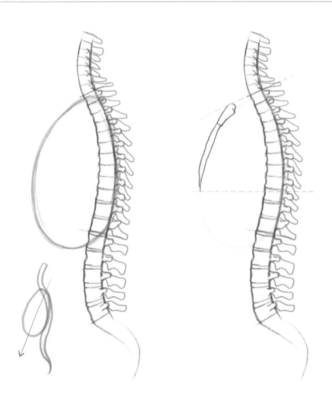

02. 척주의 가운데 부분이 오목한 이유는 가슴우리를 붙잡기 위해서입니다.

그림처럼 아래가 들려 있는 비스듬한 물방울 모양의 가슴우리의 틀을 흐리게 표시한 다음, 앞쪽으로 복장뼈를 그려줍니다.

03. 1번부터 차례대로
앞쪽의 복장뼈를
향하고 있는 갈비뼈를
그리기 위한 안내선을
표시합니다.

아래에서 시작한
갈비일수록 복장뼈를
향하는 각도가 갑자기
급해지죠.

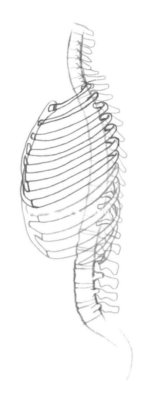

04. 앞 과정에서 표시한
가이드를 기준으로
갈비뼈와 갈비연골을
하나씩 이어
그려봅시다.

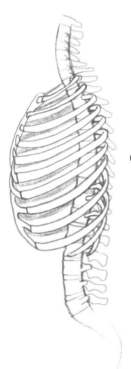

05. 반대쪽의 갈비들도
묘사합니다. 사실 이
과정은 너무 정교하지
않아도 괜찮습니다.

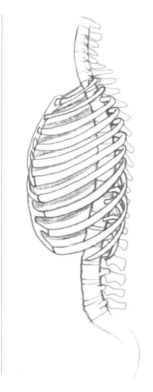

06. 완성입니다.

❺ 입체적인 몸통 그리기

앞서 척주와 가슴우리를 그려봤습니다만, 사실 앞의 과정들은 몸통을 이루고 있는 뼈들의 평균 모습이나 패턴을
파악하기 위한 도식화된 '필기'에 가깝습니다. 다시 말해 아무리 자세히 묘사한다고 하더라도 실제 몸통의
입체적인 모습을 이해하기에는 다소 역부족이라는 얘기죠. 따라서 지금부터는 반측면의 모습을 그려보면서
척주와 가슴우리의 모습을 입체적으로 가늠해보겠습니다.

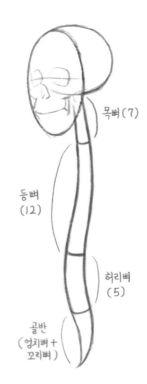

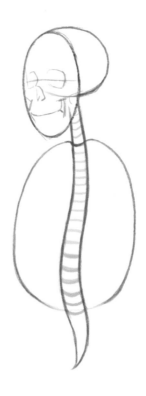

01. 앞 장에서 그린 머리뼈에
척주뼈의 라인을 붙여봅시다.
마치 올챙이를 연상시키는
모습이군요.

02. 언제나 그랬듯이, 이번에도
척주를 목, 가슴, 허리의 세
부분으로 구분합니다(골반이
부착되는 엉치뼈는 나중에
자세히 알아보지요).

03. 각각의 척추뼈를 구분하는
구분선을 표시하고, 가슴우리의
큰 틀을 덧그립니다.

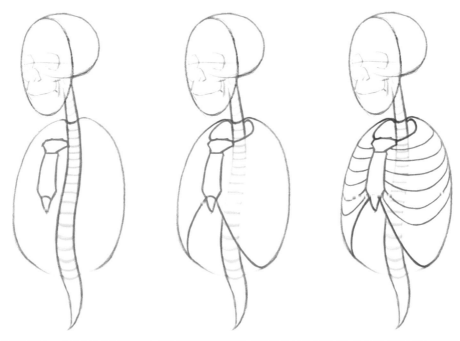

04. 복장뼈 묘사 → 위가슴문, 갈비활 → 1~7번 갈비뼈(참갈비뼈) 기준선 표시의 순입니다. 이후의 과정은 가슴우리의
앞모습을 그릴 때와 동일합니다.

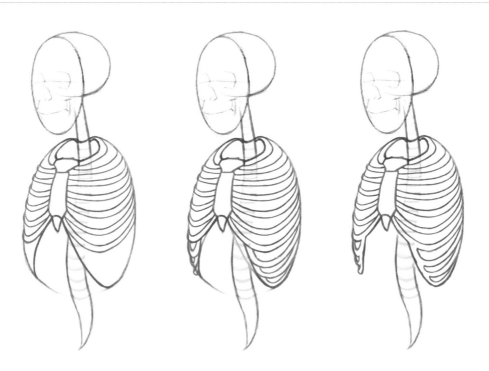

05. 참갈비뼈 묘사 → 거짓갈비뼈(8~10번) 묘사를 마친 후, 길잡이 역할을 해준 가이드 스케치를 지우기까지의 과정입니다.

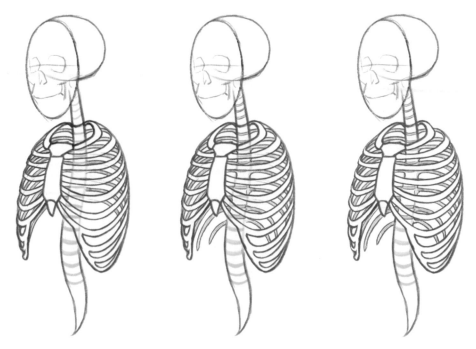

06. 뒤쪽의 갈비뼈 묘사 → 뜬갈비뼈(11, 12번) 묘사 → 갈비뼈와 겹치는 척주의 흔적을 꼼꼼히 지운 모습입니다.

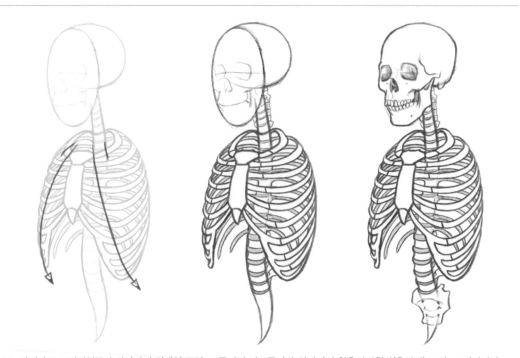

07. 마지막으로 갈비연골과 갈비뼈의 경계선 표시 → 목뼈의 가로돌기와 허리뼈의 척추사이원반(추간판) 묘사 → 머리뼈와
엉치뼈를 그려 완성한 모습입니다.

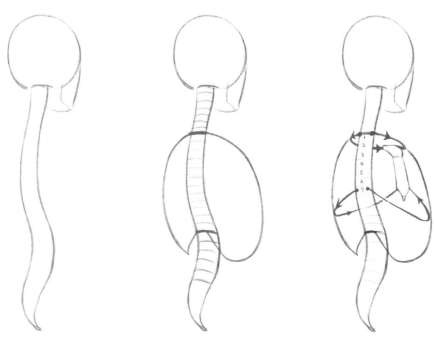

08. 내친김에 바로 뒷모습도 그려봅시다. 뒤에서 본 가슴우리의 묘사는 앞모습보다 좀 더 까다롭기 때문에 가뜩이나 골치 아픈 척추뼈는 나중에 그리도록 하고, 우선은 1번 갈비뼈와 7번 척주에서 복장뼈 하단으로 이어지는 길잡이를 먼저 표시합니다.

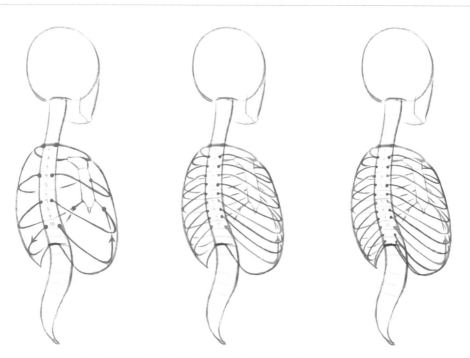

09. 갈비뼈를 차례대로 그리는 것이 아니라 계속 반을 나눠 사이를 채워 넣는 방식으로 1~10번의 갈비를 그린 다음, 가장 아래쪽에 위치한 뜬갈비의 길잡이를 그리면 준비 완료.

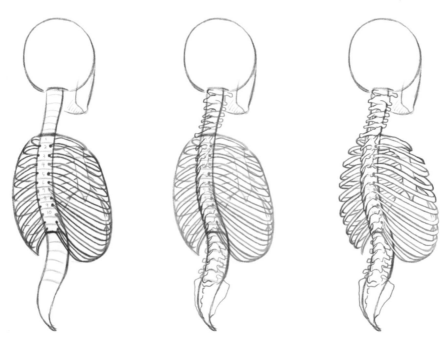

10. 이제는 길잡이 선을 기준으로 각각의 갈비뼈를 하나씩 그려 나가면 됩니다. 갈비뼈를 모두 그렸다면, 갈비뼈가 시작되는 지점인 척추뼈의 가시돌기와 가로돌기를 덧그려봅시다.

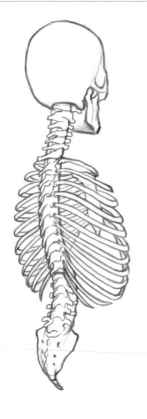

11. 지저분한 기준선들을 지우고 머리뼈와 엉치뼈를 그려 완성한 모습입니다.

■ 가슴우리의 여러 가지 모습

아래 그림은 가슴우리를 여러 가지 각도에서 본 모습들입니다. 가슴우리를 그릴 때 참고하기 바랍니다.

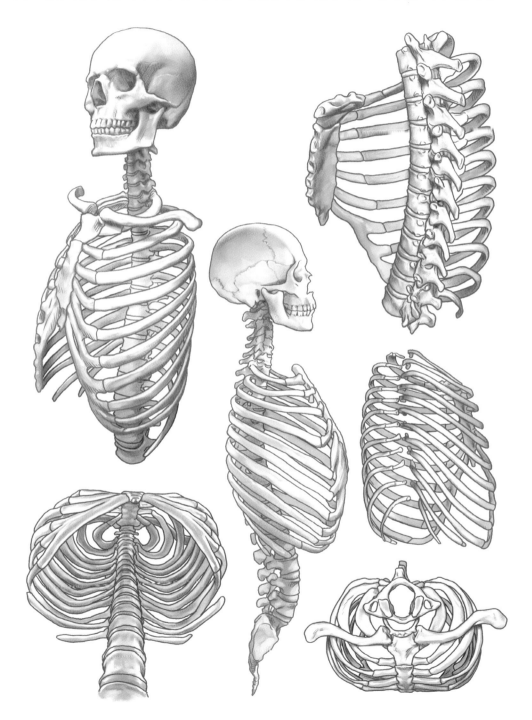

■ 가슴우리의 단순화

지금까지 가슴우리의 여러 가지 모습을 그려봤는데, 마지막으로 정리하는 차원에서 단순화해 그려보겠습니다.
전체적인 커다란 드로잉의 관점에서 보았을 때 갈비뼈는 부분에 속하기 때문에 갈비뼈는 제외하고, 가슴우리의
정면 모습 위주로 그려봅시다.

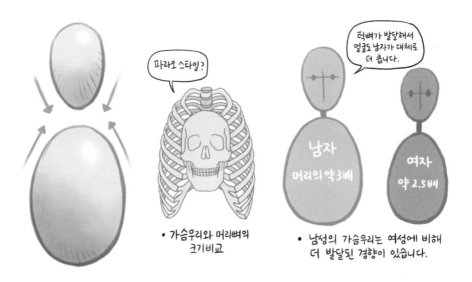

• 가슴우리와 머리뼈의
크기비교

• 남성의 가슴우리는 여성에 비해
더 발달된 경향이 있습니다.

01. 머리의 기본형은 달걀을 거꾸로 세워 놓은 모양, 즉 '역달걀형'이고, 가슴우리는 그 반대인 '정달걀형'이 됩니다. 머리와
가슴우리의 비율은 남성과 여성 모두 비슷하지만, 대체로 여성에 비해 남성이 더 큰 경향이 있는데, 이는 남성에게 중시되는
운동 능력 – 즉 심장과 폐가 커야 하고, 큰 부피의 상체 근육들을 지탱해야 하기 때문입니다.

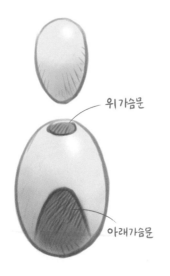

위가슴문

아래가슴문

02. 가슴우리 달걀의 위쪽에는 위가슴문, 아래에는 아래가슴문을
표시합니다('알공예'에서 작은 원형 톱으로 잘라내주듯이). 특히
아래가슴문은 여성이나 마른 체형에서 밖으로 드러나는 경우가
많습니다.

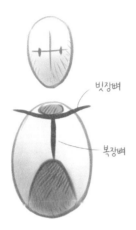

빗장뼈

복장뼈

03. 얼굴의 십자선과 함께 가슴우리에 T자형의 기준선을
그어줍니다. T자의 가로선은 빗장뼈(285쪽 참고),
세로선은 복장뼈에 해당하는데, 이 기준선은 상체를
그릴 때 중요한 지표의 역할을 하므로 항상 표시해주는
것이 좋습니다.

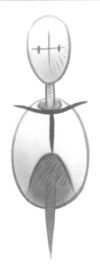

04. 뒤쪽의 척주를 표현하면 완성. 간단하죠?

비록 이해를 돕기 위해 가슴우리를 '달걀'이라고
표현하긴 했지만, 여러 각도에서 바라본 가슴우리는
단순한 달걀 모양으로 이해하기에는 살짝 무리가
있습니다. 아래 그림을 참고하세요.

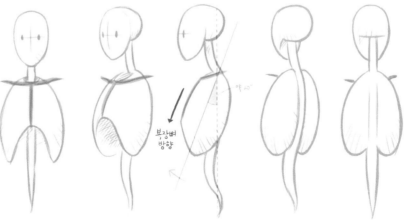

가슴우리는 측면에서 보았을 때 아래쪽이 살짝 튀어나온 형상을 하고 있기 때문에 결과적으로 등쪽이 살짝 구부정한 모습
(1차굽이–216쪽 참고)이 됩니다. 가슴우리 뒤쪽에 척주가 파묻힌 모습에도 주의하세요.

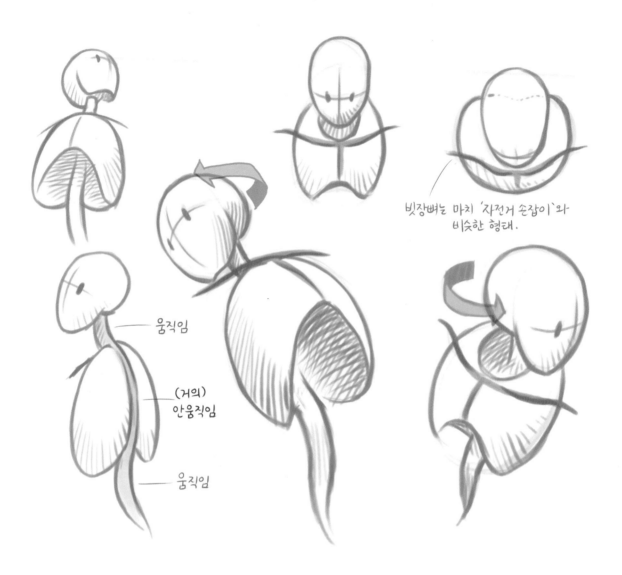

빗장뼈는 마치 '자전거 손잡이'와
비슷한 형태.

움직임

(거의)
안움직임

움직임

가슴우리는 앞서 말씀드린 여러 가지 생리적인 이유 외에도 팔과 다리의 근본이 되는 '몸통'을 구성하는 가장
중요하고 실질적인 구조물이기 때문에 인체를 그릴 때에도 가장 많이 신경 써야 하는 부분임에 틀림없습니다.

'누드 페인팅 시연 습작' / painter 9.0 / 2009
'몸통'이라는 단어는 일반적인 의미로 쓰일 때에도 '핵심'을 뜻한다.
인체를 그릴 때 그 중요성은 두말할 필요도 없을 것이다.

골반 : 인체의 중심

■ 모두 함께 골반 댄스를

초반에, 생물체에게 있어 '이동', 즉 움직이는 것은 생명을 유지하는 데 굉장히 중요한 일이라고 말씀드렸던 것 기억나시죠? 앞서 살펴본 '척주'나 '가슴우리'도 결국 인체를 움직이기 위한 기관들일 텐데, 수중에 사는 물고기나 올챙이의 경우 척주만으로도 헤엄을 쳐 원하는 방향으로 나아갈 수 있겠지만, 중력과 마찰 등 여러 가지 외부적인 제약이 심한 지상에서는 좀 더 구체적인 추진 기관이 추가되어야 합니다. 바로 이것이 '다리'의 존재 이유죠.

당연한 얘기겠지만, 다리가 있다면 다리를 몸통과 연결해주는 역할의 특별한 구조물이 필요합니다. 따라서 중력이 작용하는 지상에서 생활하는 척추동물들은 거의 모두 이렇게 다리를 매달고 있는 뼈대 구조물을 가지고 있습니다.

고양이 개 고릴라

이 뼈대 구조물을 골반(骨盤, pelvis)이라고 하는데, 동물마다 약간씩 외형적인 차이가 나긴 하지만,
기본적으로 다리를 매달고 있는 '관절부'의 역할을 한다는 점은 모두 같다고 볼 수 있습니다.

그런데 인간의 골반은 좀 특별합니다. 왜냐하면, 인간은 '직립'을 하거든요. 인간의 골반은 관절부의 역할 외에
대장이나 방광, 자궁 등의 배설이나 출산에 관련된 내장 기관을 떠받드는 그릇의 역할도 하기 때문에 다른
동물들에 비해 마치 넓적한 그릇과 같은 다소 독특한 모습을 하고 있지요.

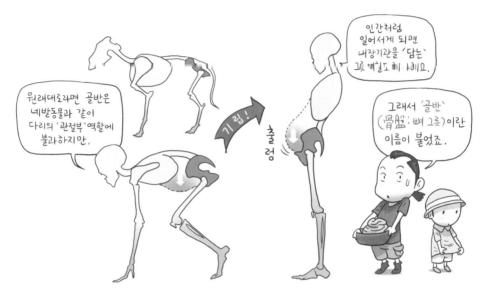

이런 기본적인 기능 외에도 골반은 인체의 중앙에 위치해 위쪽으로는 배와 등의 근육들을, 아래쪽으로는
다리의 근육들을 붙잡기 때문에 인체의 상반신과 하반신을 구분하는 기준이 됩니다. 그렇기 때문에 미술에서도
골반은 무척 중요합니다. 앞에서 살펴봤던 '가슴우리'도 그렇지만, 특히 골반은 남자와 여자를 외형적으로
구분하는 가장 원초적이고도 중요한 이정표(land mark)가 되거든요.

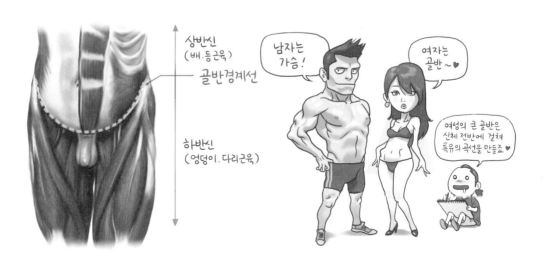

이렇듯 비록 몸 안쪽에 숨어 있긴 해도 몸 내외로 핵심적인 역할을 하기 때문에 골반은 인체를 주로 그리는
화가들에게 있어 절대로 대충 지나칠 수 없는 부분인데, 문제는 이 골반이라는 뼈가 어떻게 생겼는지
이해하기가 좀처럼 쉽지 않다는 겁니다(ㅠㅠ)! 제가 해부학을 처음 공부하던 시절, 막연히 '나비 모양'으로만
알고 있던 골반을 실제로 처음 보았을 때의 혼란스러움이란…. 그 역할을 이해하는 것은 고사하고 그 오묘한
생김새를 파악하는 데만 해도 족히 수년은 걸렸던 것 같습니다.

그도 그럴 것이 이 골반이라는 구조물이 하는 역할이 많기 때문에 가뜩이나 희한하게 생긴 데다 성별과 연령에
따라, 바라보는 각도에 따라 너무나 달라 보이니까요. 일례로 아래의 그림을 보면 아시겠지만, 이 두 가지가 같은
입체 구조물이라고 생각할 수 있는 사람은 몇이나 될까요?

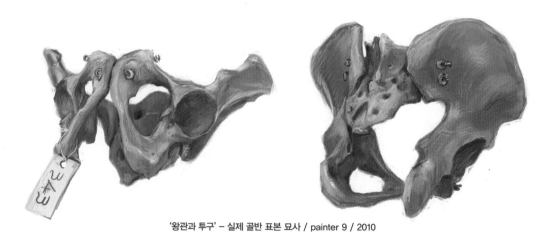

'왕관과 투구' – 실제 골반 표본 묘사 / painter 9 / 2010

따라서 이렇게 애매모호한 골반의 생김새를 입체적으로 이해하기 위해서는 '역할'을 상기하면서 그로 인해
형성될 수 있는 생김새를 유추해보는 방법이 효과적입니다.
자, 본격적으로 골반에 대해 알아볼까요?

■ 골반의 기본형

지금부터는 아예 골반의 생김새를 알지 못한다고 가정하고, 찰흙덩어리를 조금씩 손으로 빚듯이 모양을 만들어 보겠습니다. 복잡한 문제일수록 단순한 원칙을 이해하는 것이 효과적인 해법이 될 수 있죠.

일단은 다시 한번 골반의 목적을 상기해볼 필요가 있습니다. 골반의 첫 번째 역할은 '다리'를 매달고 있는 관절부의 역할이라고 말씀드렸는데, 그렇다면 척주와 가슴우리, 즉 몸통에 다리를 달아준다면 어떤 식이 좋을까요?

다리는 중력에 맞서 체중을 지탱해야 하는 데다 움직임이 많은 만큼 그것이 부착되어 있는 특정 구조물에 직접적인 충격을 줄 수 있는 여지 또한 많기 때문에 생명을 유지하는 중요한 기관인 머리나 가슴에 직접적으로 붙어서는 곤란합니다. 자칫하면 다리가 심장이나 창자에 피해를 주게 될지도 모르는 일이니까요.

따라서 가장 기본적인 이동 수단인 '척주'에 붙는 것이 적절한데, 척주가 아무리 인체의 기둥이라고 하더라도 체중과 압력을 직접 견뎌 낼 수는 없는 노릇이기 때문에 다리만을 매달고 있을 특별한 구조물이 필요해집니다. 그런데 이 구조물이 어떻게 생겨야 하는지는 아직 모르기 때문에 일단은 임시로 '달걀' 모양으로 대체해봅시다.

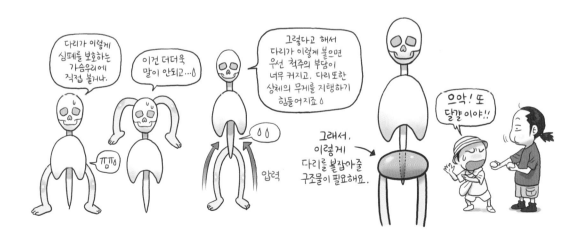

그렇다면 이 달걀 모양의 구조물에는 다리가 어떻게 연결되는 것이 효과적일까요?

골반이 움직이기 위한 다리를 매달고 있는 '관절부'로서의 역할을 한다면, 무엇보다도 다리의 다양한 '움직임'에 대한 문제부터 생각할 필요가 있겠죠. 다시 말해 골반이라는 구조물은 다리가 자유롭게 움직이기에 적합한 모양을 하고 있어야만 한다는 말입니다.

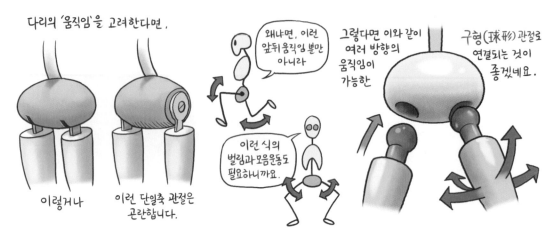

그런데 비록 여러 가지 움직임이 가능한 '구형 관절'이라고 하더라도 다리의 관절부가 아래를 향해 'I' 자로 뻗어 있게 되면 네발 동물의 경우 보행이 힘들어질 뿐 아니라(인간도 태어나자마자 두 발로 다니는 건 아니죠.), 출산과 배설을 위한 출구의 공간 확보에도 문제가 생깁니다. 따라서 다리의 관절은 'I' 자가 아닌 'ㄱ' 자로 골반에 연결되고, 이에 따라 자연히 관절의 머리가 연결되는 홈인 절구(관골구)는 아래 방향이 아닌, 양쪽 측면에 위치하는 것이 적절하겠군요.

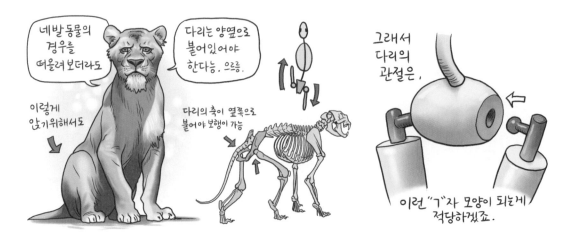

다리의 관절부로서의 역할 외에 골반은 내장 기관을 담는 '그릇'의 역할도 수행해야 하기 때문에 다음 그림과 같이 안쪽이 푹 파인 형상이 됩니다.

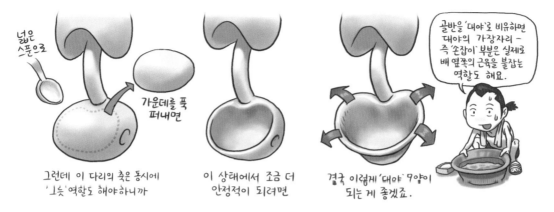

넓은 스푼으로

가운데를 푹 퍼내면

골반을 '대야'로 비유하면 대야의 가장자리 – 즉 '손잡이' 부분은 실제로 배 옆쪽의 근육을 붙잡는 역할도 해요.

그런데 이 다리의 축은 동시에 '그릇' 역할도 해야하니까

이 상태에서 조금 더 안정적이 되려면

결국 이렇게 '대야' 모양이 되는 게 좋겠죠.

하나 더, 아무리 내장 기관을 담기 위한 '그릇'이라고 하더라도 출산과 배설의 문제를 고려한다면 아래가 막혀 있어서는 곤란하겠죠. 물론 뚫려 있긴 하지만 열림과 닫힘 운동의 조절이 가능한 근육(조임근: 괄약근)으로 이루어진 '골반 가로막'이라는 구조물에 의해 막혀 있으므로 내용물이 아래로 쏟아질까 봐 걱정하진 않으셔도 됩니다(⌒).

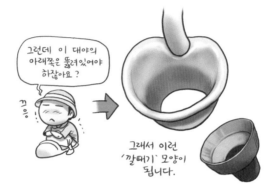

그런데 이 대야의 아래쪽은 뚫려있어야 하잖아요?

그래서 이런 '깔때기' 모양이 됩니다.

깔때기를 예로 들었는데, 사실 남성의 골반이 깔때기 모양에 더 가깝고, 여성의 골반은 그보다 좀 더 넓적한 그릇 모양을 하고 있다. 189쪽 참고

따라서 골반은 대체로 아래와 같은 모양을 하게 되죠. 이 모습을 골반의 기본형이라고 보면 되겠습니다. 지금까지는 어렵지 않죠? 이 내용들을 잘 기억해두고, 다음 순서로 넘어가겠습니다.

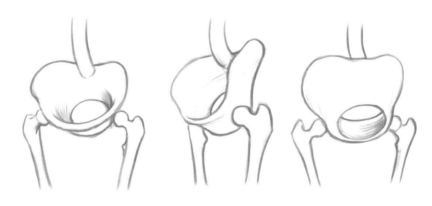

■ 골반의 생김새

물론, 앞에서 살펴본 내용만으로 골반을 이해해도 큰 무리는 없습니다만, 골반은 기본적인 역할 이외에도 배와
등, 다리의 여러 근육을 붙잡는 '뼈대'의 역할도 하기 때문에 좀 더 세부적인 구조가 추가될 수밖에 없겠죠.
따라서 나중에 골반을 중심으로 하는 근육을 이해하기 위해서는 실제 골반의 모습을 자세히 살펴보고 이해할
필요가 있습니다. 다음 그림은 앞에서 본 단순화한 골반의 실제 모습들입니다.

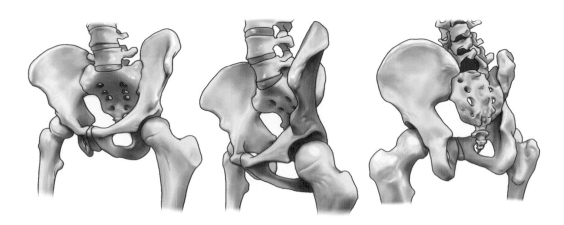

아, 골반의 생김새에 대해 어느 정도 알았다고 생각했는데… 막상 이렇게 떡하니 실제 골반을 마주하면 대략
정신이 멍해지는 게 현실입니다. 뭐 이렇게 튀어나오고 들어간 데도 많고 복잡하게 생겨먹었는지(-_-;;)….
역시 이론과 실제는 다른 법이죠.

하지만 너무 심란해 하지는 않으셔도 됩니다. 골반이 제아무리 복잡하게 생겼다고 하더라도 알고 보면 결국
두세 개의 뼈가 결합된 복합 구조물에 불과하니까요.

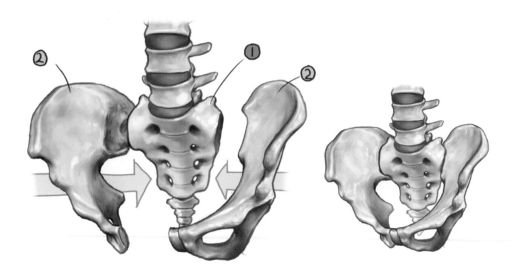

골반은 보시다시피 허리뼈가 끝나는 아래쪽의 ①번 뼈를
중심으로, 마치 넓적한 귀와 비슷한 모양을 하고 있는
양쪽의 ②번 뼈가 단단히 결합되어 있는 구조로 되어
있습니다. 골반이 이렇게 몇 가지의 부품(?)으로 나누어져
있는 이유는 사람이 성장함에 따라 골반도 함께 자라나야
하기 때문이기도 하고, 드물긴 하지만 ②번 뼈의 앞부분이
'분리'되어야 하는 경우(출산)도 있기 때문입니다.

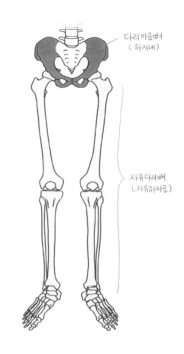

우선 가운데의 ①번 뼈는 엉치뼈(천골), 양쪽의 ②번 뼈는
볼기뼈(관골)라고 부르는데, 볼기뼈는 다리뼈를 붙잡고
있기 때문에 골반 전체에서 엉치뼈를 제외하고 양쪽의
볼기뼈가 연결되어 있는 구조를 다리이음뼈(하지대)라
부르기도 합니다.

그렇다면 먼저 중심에서 엉덩뼈를 붙잡고 있는
'엉치뼈'부터 살펴보죠.

❶ 엉치뼈[천골, 薦骨, sacrum]

엉치뼈는 엄밀히 말해 척주의 일부분이라고 볼 수 있습니다. 다시 말해 허리뼈 하단 다섯 개의 척추뼈가
양쪽의 볼기뼈를 붙잡기 위해 양쪽으로 급격히 넓어지고, 단단히 합쳐져 하나의 뼈처럼 된 거죠. 엉치뼈 중앙의
'가로선'에서 합쳐진 흔적들을 확인할 수 있고, 가로선 양옆으로는 다리 쪽으로 향하는 말초신경을 내보내기
위한 좌우 4쌍의 '엉치뼈구멍'이 있습니다.

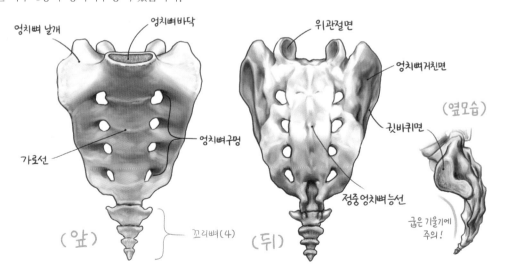

엉치뼈의 한자 명칭인 '천골'(薦骨)이라는 이름이 붙은 이유는 사후 이 부분의 부패가 가장 늦고
'신성한 뼈'라는 인식이 있었기 때문이라는 설이 있다. 엉치뼈의 또 다른 한자 명칭인 '선골'(仙骨)도 이와 비슷한 의미.

엉치뼈의 옆모습은 엉덩뼈를 좀 더 단단히 붙잡고, 골반 내 공간을 확보하기 위해 '1' 자가 아니라
상단(귓바퀴면)은 'ㄴ', 하단은'ㄱ' 자로 굽어 있다는 사실에 유의하시기 바랍니다.

엉치뼈의 아래쪽에는 4개의 꼬리뼈(미골, 尾骨, coccyx)가 있는데(본디 네발 동물의 경우 이동 시 방향 전환을
위한 '키'역할을 위해 존재했지만 인간의 경우는 '팔'이 그 역할을 대신하고 있습니다), 꼬리뼈 또한 변형된
척주의 일부분이기 때문에 경우에 따라서는 척주를 이루고 있는 척추뼈의 개수를 24개가 아닌 33개(척주 24 +
엉치뼈5 + 꼬리뼈 4 = 33)로 보기도 합니다.

❷ 볼기뼈[관골, 髖骨, hip bone]

볼기뼈도 엉치뼈와 마찬가지로 얼핏 하나의 뼈처럼 보이지만, 사실은 세 개의 뼈가 결합되어 있는
구조물입니다. 엉덩뼈(장골), 두덩뼈(치골), 궁둥뼈(좌골)가 그것인데, 유아시기에서 사춘기(약 17세)까지는
세 부분으로 나뉘어 있다가 이후에는 한 덩어리의 뼈로 결합된다고 해요. 아무래도 복잡한 모양의 뼈인 만큼 각
부위의 균형 잡힌 성장을 위해서겠죠.

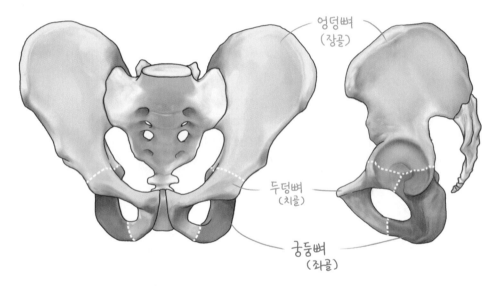

'관골'이라는 한자 명칭에서의 '관'(髖)은 '허벅다리가 몸에 붙은 부분', 즉 '볼기'를 뜻하는 한자어다.

* **엉덩뼈[장골, 腸骨, Ilium]** : '장골', 즉 '창자(腸)를 떠받치는 뼈(骨)'를 뜻하는 한자 명칭에서도 알 수 있듯이, 대체로 넓적하고
 오목한 모양을 하고 있고, 볼기뼈에서 가장 넓은 면적을 차지합니다. 특히 여성의 엉덩뼈는 남성에 비해 더 넓고 커다랗습니다.
 남녀의 골반의 외형적인 차이에 대해서는 188쪽에서 자세히 알아보겠습니다.

* **두덩뼈[치골, 恥骨, pubis]** : 양쪽의 볼기뼈가 정면에서 만나는 지점인 '두덩뼈'(치골)는 연골─두덩결합(치골결합부)으로 연결되어
 있고, 배의 근육과 인대(고샅인대 ; 서혜인대)를 붙잡기 위해 다소 앞쪽으로 돌출되어 있습니다.

두덩뼈는 앞쪽에서 '두덩사이원반'이라는 연골로 연결되어 있는데, 자연 분만 중 약 10,000분의 1(정확히는 1/600~20,000) 확률로 분리되어 벌어진다고 합니다.

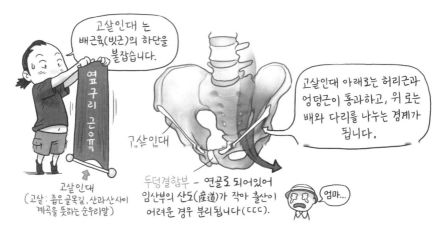

고살인대 는 배근육(빗근)의 하단을 붙잡습니다.

옆구리 근육판

고살인대
(고살: 좁은 골목길, 산과 산 사이 계곡을 뜻하는 순우리말)

고살인대

고살인대 아래로는 허리근과 엉덩근이 통과하고, 위 로는 배와 다리를 나누는 경계가 됩니다.

두덩결합부 - 연골로 되어있어 임산부의 산도(産道)가 작아 출산이 어려운 경우 분리됩니다(ㄸㄸㄷ).

엄마...

'고살인대'의 한자 이름 '서혜인대'(鼠蹊靭帶)는 '쥐가 다니는 좁은 길에 붙은 인대'라는 의미로,
배와 다리를 나누는 인대가 사타구니에 있는 좁은 고랑(아래 설명 참고)에 붙어 생긴 이름이다. '고살'과 '서혜'는 같은 의미다.

 ## 잠깐! 치골과 고살 부위

가끔 TV에서 여성 출연자들이 남성의 신체적인 매력을 이야기할 때 남성의 '치골'을 예로 드는 경우가 있는데, 이는 잘못된 표현입니다. 우선 '치골'(恥骨)은 '두덩뼈'의 한자 명칭인데, 옆구리 근육 하단의 경계가 되는 '고살인대'가 '두덩뼈'까지 연결되어 있어서 아주 틀린 표현은 아닐지도 모르겠습니다. 하지만 분명한 것은 남자나 여자나 두덩뼈 바로 아래쪽으로는 외음부가 시작되기 때문에 두덩, 즉 치골에는 '음모'가 자리하는 경우가 많다는 사실입니다.

저는요... 치골이 보이는 남자가 멋지더라구요. 쌤도... 그거 있어요?

......

어머 얘는... 취향도 참으로 독특하구나...

여자가 말하는 부분 (엉덩뼈 능선 →고살부위)

* 참고로, 이 부분은 죽어라 운동해야 드러납니다.

치골 (두덩뼈)의 실제 위치

그런데 당연히 음모는 아무에게나 보여주는 부분이 아니니까, 그래서 '부끄러운 부분의 뼈(恥骨)'인 거죠, 그래서 '치골이 멋있다'라고 하면 잘못된 표현일 뿐 아니라, 그 또한 부끄러운 표현이 되는 겁니다(^^;;;). 따라서 평소에 이 부위를 지칭할 때는 그냥 '고살부위(또는 고살)'이라고 부르는 게 적당할 것 같군요.

* **궁둥뼈[좌골, 坐骨, huckle bone]** : 볼기뼈 하단의 고리 모양 뒤쪽에 형성되어 있어서 바닥이나 의자에 앉을 때 바닥에 닿는 부분입니다[그래서 '좌골'(坐骨)이라는 한자 명칭이 붙었죠]. 직립하는 인간은 '배'가 아닌 '궁둥이'로 앉기 때문에 골반의 하단이 상체의 무게를 견뎌야 하죠. 즉, 궁둥뼈는 자동차의 서스펜션(충격 완화 장치) 역할을 한다고 보면 되겠습니다. 또한 이 밖에도 다리로 내려가는 많은 근육들을 붙잡고 있기도 합니다.

어~ 궁둥이가
뜨끈뜨끈 하니
나른하구만~

* 그래서 궁둥이에 살집이 없으면
앉을때 아파요.

잠깐! 엉덩이, 궁둥이, 볼기의 추억

볼기뼈의 각 부위에 대해 알아보고 있자니 문득 고등학교 시절의 추억이 떠오르는군요. 요즘은 학교 체벌이 많이 없어졌습니다만, 제 학창 시절만 해도 숙제를 안 해오거나 하면 몽둥이로 엉덩이 찜질을 받기 일쑤였지요. 한 번은 국어시간에 이런 일이 있었습니다.

너 임마
볼기 똑바로 안 대?!
엉덩이 말고 궁둥이를
내밀란 말야!
너 엉치
부러지고
싶어?!

?

뭘 어쩌라구요
선생님...ㅠㅠ

?

제 고교시절
실화입니다.

지금이야 웃지만, 당시에는 정말 어리둥절할 수밖에요. 그도 그럴 것이 그때까지만 해도 저는 당연히 '엉덩이'가 표준말이고, '궁둥이', '볼기'는 사투리라고 알고 있었거든요. 그런데 모두 엄연히 표준말일 뿐만 아니라 각기 다른 부위를 지칭한다는 사실은 한참 후에 알게 되었죠. 일종의 문화적 충격이었습니다.

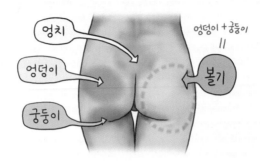

들른 앞서 각 부위의 뼈를 살펴봤으니 대부분 짐작하셨겠지만, 생각난 김에 정리해봅니다.

'엉치' : 볼기 부분 중앙에서 손으로 만져지는 뼈 부위를 지칭합니다.
'엉덩이' : 볼기의 윗부분을 지칭합니다. 엉덩뼈가 볼기뼈에서 가장 넓은 부분을 차지하는 만큼 흔히 '볼기'와 같은 뜻으로 사용
되지요.
'궁둥이' : 궁둥뼈가지가 위치하는 볼기의 아랫부분, 즉 서 있을 때 접히는 부분입니다.
'볼기' : 사전을 찾아보면 '허리와 허벅다리 사이의 살집이 많은 불룩한 부분', 즉 '엉덩이'와 '궁둥이'를 합친 영역이 되겠죠.
참고로, '방둥이'('방뎅이'로 많이 불리죠.)라는 말도 있는데, 방둥이는 사람이 아닌 짐승의 엉덩이를 뜻하는 말이라네요.

어찌 됐거나, 그러고 보면 몽둥이로 볼기를 맞을 때마다 선생님께서 '궁둥이를 내밀라'고 하셨던 건 궁둥뼈 부분에 지방층이
많이 형성되어 충격이 완충될 뿐 아니라(하지만 지방층 밀집 지역을 맞으면 정말 아픕니다ㅠㅠ;;), 자칫 엉덩뼈에서 가까운
허리뼈(척주)에 잘못 맞기라도 하면 큰일이 날 수도 있기 때문이었겠죠. 역시 '사랑의 매'라고 불릴 만한 충분한 이유가 있었
군요. 선생님, 그립습니다!

다음은 볼기뼈의 다양한 모습들입니다. 그림에서 엉덩뼈와 두덩뼈(푸른색), 궁둥뼈(붉은색)의 경계를 색으로 나눠놨는데, 이 경계는 꼭 기억해두어야 합니다. 골반의 세부 명칭을 수록한 다음 순서를 보면 알겠지만
골반에는 '가시'니 '융기'니 '결절'이니 하는 튀어나오고 들어간 부분들이 워낙 많아서 이 세 가지 구역을 구분하지
않으면 엄청 헷갈리거든요. 그렇기 때문에 대략 어디서부터 어디까지가 엉덩뼈인지, 두덩뼈인지, 궁둥뼈인지
눈에 담아 놓으시기 바랍니다.

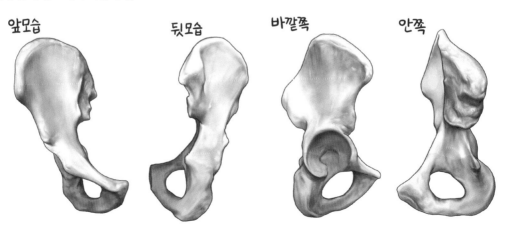

■ 골반의 자세한 모습과 명칭

지금부터는 엉치뼈와 볼기뼈가 합쳐진 전체적인 모습, 즉 골반 각 부위의 자세한 모습과 명칭들을 살펴볼 텐데요. 앞에서 공부한 내용들과 중복되는 부분이 있더라도 말 그대로 '복습'한다고 생각하고 다시 한번 꼼꼼히 읽어보는 것이 좋을 것 같습니다. 복습의 중요성이야 아무리 강조해도 지나치지 않으니까요.

특히 골반 중에서도 세 가지의 뼈가 합쳐진 볼기뼈는 그 면적도 넓고 위아래로 많은 근육을 붙잡고 있는 만큼 두드러지게 돌출된 부위(가시)도 많은데, 특히 표면적으로 드러나는 지표(land mark)라고 할 수 있는 '위앞엉덩뼈가시'(전상장골극)와 '엉덩뼈능선'(장골능), '두덩뼈'(치골), '위뒤엉덩뼈가시'(후상장골극) 등은 근육을 다룰 때도 종종 언급할 예정이기 때문에 꼭 눈여겨보시길 바랍니다.

❶ 골반 앞면

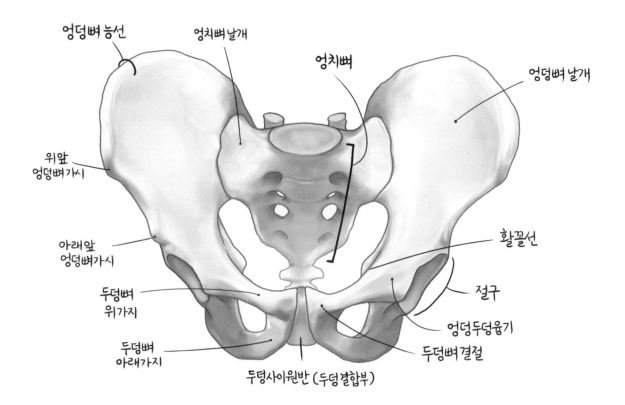

❶ **엉치뼈[천골, 薦骨, sacrum]** : '엉치'는 '엉덩이'를 뜻하는 제주 방언입니다. 엉치뼈에 대한 자세한 내용은 앞의 177쪽을 참고하기 바랍니다.

❷ **엉덩뼈날개[장골익, 腸骨翼, ala of ilium]** : 볼기뼈의 일부분인 엉덩뼈는 '날개'와 '몸통'으로 나누어집니다. 이 부분은 말 그대로 날개 모양의 널찍한 모습을 하고 있는데, 장기를 받쳐야 하다 보니 살짝 안쪽으로 움푹하게 패여 있어서 '엉덩뼈오목'이라고도 합니다. 엉덩뼈에 관해선 178쪽을 참고하세요.

❸ **활꼴선[궁상선, 弓狀線, linea arcuata]** : 큰골반과 작은골반을 나누는 분계선을 이루는 구조 중 하나입니다. 활 모양을 닮아 '활꼴선'이라고 부릅니다.

❹ **절구[관골구, 寬骨臼, acetabulum]** : 우리가 흔히 생각하는 곡식 등을 빻는 그 '절구'가 맞습니다. '넙다리뼈머리'가 들어가는 오목한 부분입니다.

❺ **엉덩두덩융기[장치융기, 腸恥隆起, iliopubic eminence]** : 엉덩뼈(장골)와 두덩뼈(치골)가 만나는 지점이라고 해서 '엉덩두덩'(장골치골→장치) 융기라고 합니다.

❻ **두덩뼈결절[치골결절, 恥骨結節, pubic tubercle]** : '위앞엉덩뼈가시'에서 시작한 '고샅인대'의 하단이 닿는 부분입니다.

❼ **두덩사이원반[치골간판, 恥骨間板, interpubic disc]** : 볼기뼈의 앞부분인 두덩뼈가 정면에서 맞닿는 부분입니다. 연골로 이루어져 있습니다. 두덩뼈와 이 연골이 맞닿은 부분을 '두덩결합부'(치골결합부)라고 부릅니다.

❽ **두덩뼈아래가지[치골하지, 恥骨下枝, inferior ramus of pubis]** : 궁둥뼈와 연결되어 있고, 넓적다리의 '긴모음근'이 시작하는 부분입니다.

❾ **두덩뼈위가지[치골상지, 恥骨狀枝, superior ramus of pubis]** : '두덩뼈아래가지'와 마찬가지로, 넙다리의 '두덩근'이 시작하는 부분입니다.

❿ **아래앞엉덩뼈가시[전하장골극, 前下腸骨棘 ,anterior inferior iliac spine]** : '넙다리곧은근'의 일부가 시작하는 부분입니다.

⓫ **위앞엉덩뼈가시[전상장골극, 前上腸骨棘, anterior superior iliac spine]** : '넙다리빗근'과 '고샅인대'가 시작하는 부분입니다. 여성의 허리에서 쉽게 관찰할 수 있는 부분이기도 합니다. 한자 명칭의 경우, 흔히 '전상장골극' 또는 '상전장골극'이라고도 하는데, 결국 같은 뜻입니다.

⓬ **엉덩뼈능선[장골능선, 腸骨稜線, iliac crest]** : 이 부분을 경계로 위쪽으로는 상체가, 아래쪽으로는 하체가 된다고 생각하면 됩니다. 근육이 발달한 남성의 허리에서 쉽게 관찰됩니다. 참고로 '능선'은 산등성이를 따라 쭉 이어진 선을 뜻하죠.

⓭ **엉치뼈날개[천골익, 薦骨翼, ala of sacrum]** : ②번의 '엉덩뼈날개'가 시작하는 부분이라고 보면 됩니다. 엉덩뼈날개와 혼동하지 않으시길 바랍니다.

❷ 골반 뒷면

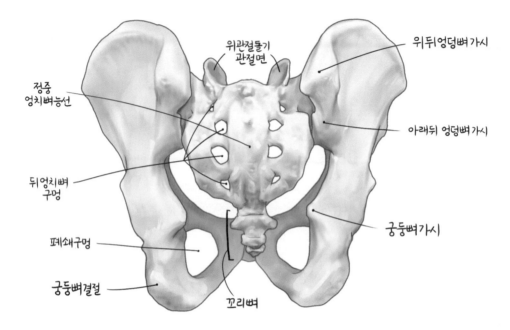

위관절돌기
관절면

위뒤엉덩뼈 가시

정중
엉치뼈능선

아래뒤 엉덩뼈 가시

뒤엉치뼈
구멍

궁둥뼈가시

폐쇄구멍

궁둥뼈결절

꼬리뼈

❶ 엉치뼈 위관절돌기 관절면[상관절면, 上關節面, superior articular surface] : 허리척추뼈와 연결되는 오목한 부분입니다.

❷ 위뒤엉덩뼈가시[상후장골극, 上後腸骨棘, posterior superior iliac spine] : '위앞엉덩뼈가시'에서 시작한 '엉덩뼈능선'의
마무리가 되는 뾰족한 부분입니다. 남녀 모두 허리 뒤편에 쏙 들어간 오목한 부분으로 관찰되며, 순우리말로 '웃뒤밸뼈가시'라는
재미있는 이름으로도 불리기도 하고('밸'은 창자를 뜻하는 '배알'의 준말, 즉 엉덩뼈를 뜻합니다), 영어로는 '비너스의 오목'
(Venus's pit)이라고도 합니다.

❸ 아래뒤엉덩뼈가시[하후장골극, 下後腸骨棘, posterior inferior iliac spine] : 엉치뼈로 이어지는 '뒤엉치엉덩인대'를 붙잡고 있는
부분입니다.

❹ 궁둥뼈가시[좌골극, 坐骨棘, ischial spine] : 역시 엉치뼈 하단으로 이어지는 '엉치가시인대'가 시작되는 부분입니다.

❺ 꼬리뼈[미골, 尾骨, coccyx] : 말 그대로 꼬리가 퇴화된 뼈이고, 거의 움직이지 않습니다(178쪽 참고).

❻ 궁둥뼈결절[좌골결절, 坐骨結節, ischial tuberosity] : 바닥에 앉을 때 체간, 즉 몸통을 지탱하는 부위라고 할 수 있습니다.
'넙다리두갈래근'의 긴 갈래 외에도 '반힘줄근', '반막근' 등이 시작하는 부분입니다.

❼ 폐쇄구멍[폐쇄공, 閉鎖孔, obturator foramen] : 두덩뼈와 궁둥뼈 사이에 형성되는 세모꼴의 커다란 구멍입니다. 이 구멍을 통해
다리 쪽으로 향하는 여러 동맥.정맥 혈관과 신경이 지나갑니다.

❽ 뒤엉치뼈구멍[후천골공, 後薦骨孔, dorsal sacral foramina] : 척수에서 뻗어 나온 엉치신경이 뒤쪽으로 뻗어 나오는
구멍들입니다.

❾ 정중엉치뼈능선[정중천골릉, 正中薦骨稜, median sacral crest] : 척추의 '가시돌기'의 흔적이라고 보면 될 것 같습니다.

❸ 골반 안쪽면, 바깥면

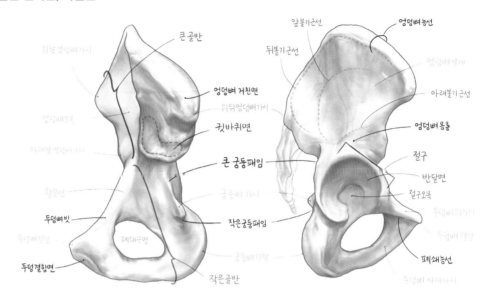

❶ 두덩결합면[치골결합면, 恥骨結合面, symphyseal surface] : 양쪽의 두덩뼈가 만나는 부분입니다.

❷ 두덩뼈빗[치골즐, 恥骨櫛, pectinate ligament] : '활꼴선'과 함께 '분계선'을 구성하는 부분입니다.

❸ 큰골반/작은골반[대골반/소골반, 大骨盤/小骨盤, greater pelvis(false pelvis)/lesser pelvis(true pelvis)] : '분계선'—즉 '활꼴선'과 '두덩뼈빗'을 기준으로 위쪽은 큰골반(거짓골반), 아래쪽을 소골반(참골반)이라고 합니다. '크다/작다'의 개념과 '진짜/가짜'의 개념의 매치가 헷갈리는 면이 없지 않은데, 골반을 '대야'에 비유한다면, 대야의 손잡이(큰골반)보다 무언가를 담는 부분(작은골반)이 그릇의 본래 역할에 더 가깝기 때문이라고 생각하면 쉽죠.

❹ 엉덩뼈거친면[장골조면, 腸骨粗面, iliac tuberosity] : '엉치뼈날개'가 닿는 부분입니다.

❺ 귓바퀴면[이상면, 耳狀面, auricular surface] : '엉치뼈'의 '귓바퀴면'(같은 명칭입니다)이 부착되는 부분입니다.

❻ 큰궁둥패임/작은궁둥패임[대좌골절흔/소좌골절흔, 大坐骨切痕/小坐骨切痕, greater sciatic notch/lesser sciatic notch] : 골반의 특정 부위가 아니라 '궁둥뼈가시'와 '궁둥뼈결절'에서 일어나 엉치뼈로 향하는 인대들(엉치가시인대, 엉치결절인대 등)에 의해 생기는 빈 공간들을 지칭합니다. 따라서 인대가 연결된 상태로 보면 '패임'이 아니라 '구멍'이라고 쓰기도 합니다.

❼ 뒤볼기/앞볼기/아래볼기근선[후둔/전둔/하둔근선, 後臀/前臀/下臀筋線, posterior/anterior/inferior gluteal line] : '근선'(筋線)이란 '근육이 시작하는 선'이란 뜻을 갖고 있습니다. 따라서 넓적한 모양의 '볼기근'이 시작되는 선들입니다. 뒤볼기근선−큰볼기근/ 앞볼기근선−중간볼기근/ 아래볼기근선−작은볼기근이 시작합니다(499쪽 참고).

❽ 엉덩뼈몸통[장골체, 腸骨體, body of ilium] : (1)−②의 '엉덩뼈날개'와 함께 엉덩뼈를 구성하는 몸통 부분입니다.

❾ 절구[관골구, 寬骨臼, acctabulum] : '넙다리뼈머리'가 들어가는 부분입니다.

❿ 반달면[월상면, 月狀面, lunate surface] : '절구' 안쪽에 초승달 모양으로 형성되어 있는, 연골로 덮여 있는 구간입니다.

⓫ 절구오목[관골구와, 寬骨臼窩, acetabular fossa] : 반달면에 둘러싸여 있으며, 넙다리뼈머리와 '넙다리뼈머리인대'로 연결되어 있는 부분입니다.

⓬ 폐쇄능선[폐쇄릉, 閉鎖稜, obturator crest] : 두덩뼈 결절에서 절구를 잇고 '두덩넙다리인대'가 시작되는 부분입니다.

잠깐! 그래도 모르겠다고?

지금까지 골반의 모습에 대해 나름 요모조모 알아봤습니다만, 아무래도 책으로 골반을 이해하기는 쉽지 않습니다. 왜냐하면, 아무리 쉽게 설명한다 하더라도 책은 2차원이지만 골반은 3차원 입체니까요(홀로그램을 이용할 수 있는 것도 아니고…).

물론 아무래도 가장 좋은 방법은 직접 만져보면서 요리조리 뜯어보는 것일 텐데, 그마저도 쉽지 않은 게 사실이죠.

그나마 다행스러운 것은, 양손이 모두 있는 사람이라면 누구나 '휴대용 골반 입체 표본'을 갖고 있다는 사실입니다. 물론 실제 표본이나 모형에 비할 바는 아니지만, 그래도 골반의 구조를 입체적으로 파악하기에는 분명히 어느 정도 도움이 되는 방법이니만큼, 잠시 이 책을 책상 위에 펼쳐 놓고 아래 그림과 같이 따라 해보시기 바랍니다.

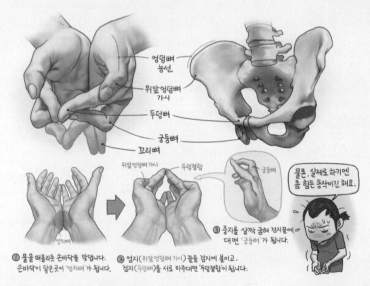

(이 방법은 따로 이름이 없어서, 그냥 '손 골반'이라고 부르기로 하겠습니다.)

그림으로 볼 때는 엄청 복잡해 보이지만, 막상 실제로 한번 해보면 그렇게 어렵진 않습니다(필자처럼 손가락이 짧은 사람에겐 좀 힘들어서 문제죠^^;;). 좀 어설프긴 하지만 이 '손 골반 흉내'는 어디까지나 골반의 지표들을 효과적으로 기억하기 위한 요령이므로 참고만 하기 바랍니다.

■ 엉덩이를 흔들어 봐

앞에서 함께 골반의 일반적인 구조를 살펴봤는데, 정말 재미있는 부분은 지금부터입니다.

결론부터 얘기하면, 사람의 몸 외형은 거의 전적으로 '골반'에 의해 결정된다는 겁니다. 얼핏 생각하면 골반도 신체를 이루고 있는 수많은 뼈 중 하나일 뿐인데, 그 정도까지 될까 싶지만 조금만 생각해보면 간단해요.

모든 동물의 외형은 각자가 처한 환경에 맞춰 신체의 어느 부위를 주요 이동 수단으로 활용하느냐에 따라 크게 달라지거든요. 사람의 경우는 직립 상태에서 '다리'를 이용해서 이동하니까, 다리의 시작점이라고 할 수 있는 골반의 생김새에 따라 전신의 모양이 영향을 받게 되는 것은 당연한 일이겠죠.

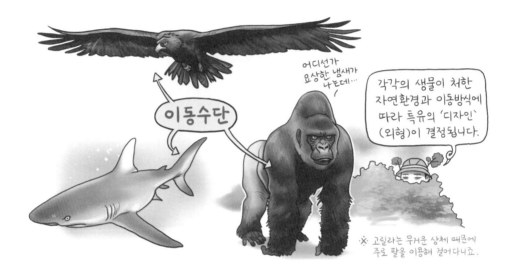

그런데 이러한 외형적인 차이는 꼭 외부 환경에 의해서만 생기는 건 아닙니다. 내부 환경, 즉 성별에 따른 몸의 역할에 따라서도 달라질 수 있지요.

• 성별에 따른 골반의 대표적인 역할차이

같은 사람이라도 성별의 근본적인 역할에 따라 골반의 모습이 달라지고, 이 차이는 결과적으로 전체적인 전신의 모습에도 영향을 끼칩니다. 다시 말해 남자와 여자는 신체적인 역할의 차이에 따라 골반의 생김새에 차이가 생기고, 그 차이에 의해 남녀 각자 특유의 모습이 결정된다는 것입니다. 한마디로 남자가 남자답고, 여자가 여자다운 모습에는 그만한 이유가 있다는 얘기죠. 역시 세상에 '그냥 그렇게' 된 건 없다 싶네요.

■ S라인의 비밀

골반은 전신을 이루고 있는 뼈대 중에서도 남녀의 차이가 가장 두드러지는 부위입니다. 다음 그림은 일반적인 남녀의 골반을 위에서 바라본 모습입니다.

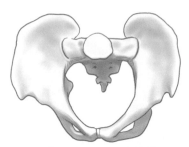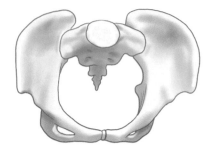

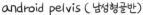

android pelvis (남성형골반) gynecoid pelvis (여성형골반)

음, 대체적으로 남자의 골반은 좁고, 여자의 골반은 넓군요. …끝?
역시 이렇게 언뜻 보고만 넘어가기엔 좀 섭섭하죠. 왜 이런 차이가 생기게 됐는지 근본적인 이유를 알아볼 필요가 있는데, 그 이전에 먼저 이 골반이 남성과 여성의 신체 외형에 직접적으로 어떤 영향을 끼치는지부터 살펴보겠습니다.

남성의 경우는 골반에 비해 '가슴우리'가 상대적으로 크고(앞에서도 설명했지만, 남성은 심장과 허파가 크니까요), 골반과 넙다리뼈(대퇴골)의 연결 부위인 '넙다리뼈 목'(462쪽 참고)의 길이가 짧고 완만한 경향이 있기 때문에 대체로 몸통 외곽 라인의 굴곡이 심하지 않은 편입니다.

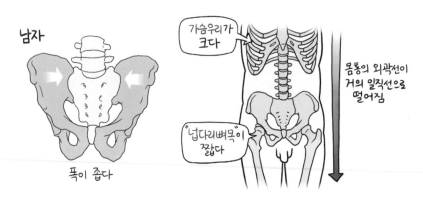

남자

가슴우리가
크다

몸통의 외곽선이
거의 일직선으로
떨어짐

"넙다리뼈목"이
짧다

폭이 좁다

그에 비해 폭이 넓은 여성의 골반은 상대적으로 작은 가슴우리와 대비되어 몸의 굴곡, 소위 'S라인'을 만들어 내는데, 길이가 긴 넙다리뼈 목도 한몫을 합니다.

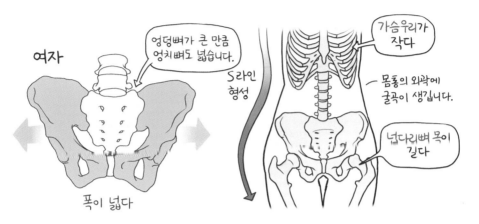

이렇듯 보통 남성에 비해 여성의 골반이 더 크고 넓은 경향을 보이는 이유는 여성이 '임신'과 '출산'을 하기 때문입니다. 배 안의 장기 외에 아기를 안정적으로 받쳐주려면 당연히 골반이 크고 넓어야겠죠.

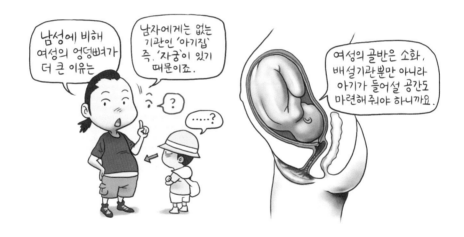

여성의 큰 골반과 '넙다리뼈 목'은 양쪽의 다리가 번갈아가며 몸무게를 받치는 행동, 즉 '걸음걸이'의 모습에도 많은 영향을 미칩니다. 골반이 넓은 만큼 엉덩이가 많이 흔들리죠(남자가 여자의 걸음걸이를 흉내 낼 때를 떠올려 보시길).

그에 반해 임신을 하지 않는 남성의 작은 골반과 넙다리뼈 목은 가슴우리와 마찬가지로 '걷기'나 '달리기' 등의 운동에 최적화되어 있는 구조라고 볼 수 있을 것입니다. 여성에 비해 남성의 달리기가 빠른 건 바로 이런 이유 때문이겠죠.

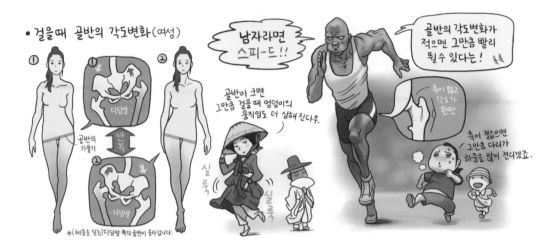

남녀의 골반은 정면에서의 크기와 넓이의 차이뿐 아니라 옆에서 보았을 때의 '기울기'에서 더욱 극적인 차이가 납니다. 아래 그림과 같이 하체를 앞으로 내미는 포즈가 남성적인 이미지를 풍기는 이유는 남성의 두덩뼈가 위로 들려 있기 때문인데, 이는 공격적인 성행위를 위해서이기도 하고, 허리뼈(요추)를 곧게 펴서 커다란 가슴우리를 좀 더 안정적으로 지탱하기 위해서이기도 합니다.

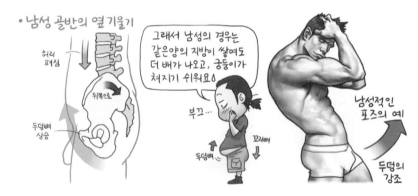

반면, 여성의 경우 임신을 했을 때 아기의 안락한 공간 확보를 위해 두덩뼈가 내려가 있는데, 이렇게 되면 엉덩뼈 위쪽의 위앞엉덩뼈가시가 돌출됨과 동시에 꼬리뼈가 자연스레 올라가고, 그에 따라 허리뼈(요추)는 안쪽으로 굽어지게 되죠. 따라서 남성과는 반대로 볼기를 뒤로 내밀어 'S라인'을 강조하면 여성 특유의 포즈가 됩니다.

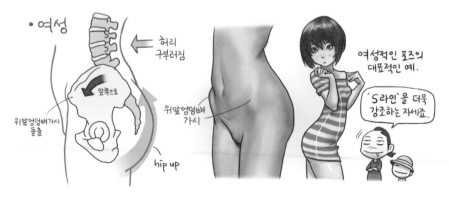

이러한 기울기의 차이 때문에 남성과 여성의 옆구리에는 각자 다른 이정표가 생기게 됩니다. 남성의 경우는 골반의 능선에서 두덩결합으로 이어지는 선이, 여성의 경우는 '위앞엉덩뼈가시'의 돌출이 두드러지죠. 골반의 이 지표들은 남성과 여성을 구분해 그릴 때 강력한 이정표(land mark)가 되기 때문에, 그림을 그리는 이라면 꼭 기억해두도록 합시다.

필자의 남녀 누드 드로잉(2009∼2010), 허리 부분에서 '엉덩뼈능선'이 강조된 남성(위)과
'위앞엉덩뼈가시'를 강조한 여성(아래)의 골반 부분 묘사에 주목

잠깐! 골반의 통로

"사람의 큰 특징 중 하나는 직립하여 두 다리로 걷는 것(직립이족보행)과 대뇌의 발달이 현저한 것이다. 직립이족보행에 의해 팔로 체중을 지탱하지 않아도 되면서 손으로 다양한 작업을 할 수 있게 되었지만, 전체 체중이 다리에 가해지면서 골반은 다른 동물에 비하여 튼튼해졌지만 산도는 좁아졌다. 그렇지만 대뇌의 발달로 당연히 태아의 머리는 커졌고, 큰 머리를 가진 태아가 좁은 산도를 무리하면서 통과하지 않으면 출산이 어렵게 되어버렸다. 이것은 사람이 두 다리로 걷게 되면서 껴안게 된 큰 모순 중 하나이다." – 〈인체 골학 실습 길라잡이〉 중

위의 설명에서 알 수 있듯이 출산의 과정은 산모와 아기 모두에게 상상할 수 없을 정도로 힘들고 고통스러운 과정입니다. 산도(産道, birth canal)는 아기가 나오는 길, 즉 골반문과 골반안을 의미하는데, 문제는 이 공간이 아기의 머리가 겨우 빠져 나올 정도의 크기밖에 안 된다는 것입니다(그렇기 때문에 아기 또한 봉합되지 않은 머리뼈를 우그러뜨려 나와야 한다는 군요). 그런데 만약 원래부터 작은 골반을 가진 산모였다면 산모와 아기 모두의 생명이 위험했겠죠.

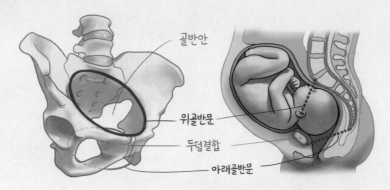

요즘이야 꼭 자연 분만이 아니더라도 제왕절개술 등으로 큰 위험 없이 출산할 수 있게 되었습니다만, 의술이 발달하지 않았던 옛날에는 출산 중에 죽을 위험이 없는 여성, 즉 선천적으로 '엉덩이가 큰' 여성을 선호하는 경향이 있었습니다(하지만 단순히 엉덩이가 크다고 해서 꼭 골반이 큰 건 아니기 때문에 분만 방식을 결정할 때는 외형적인 골반의 크기보다는 위골반문과 아래골반문의 크기가 관건이 된다고 하네요.).

어쨌든 무엇보다도 자손을 귀히 여기던 시절에 말 그대로 '쑴풍쑴풍' 아이를 낳을 수 있는 여성의 큰 엉덩이는 동서고금을 막론하고 '아름다움'의 기준이 되었고, 그 기준은 지금까지도 유효합니다. 자고로 사람이라면 누구든 서로가 가지지 못한 가치를 지닌 이성을 섹시하게 바라보는 법이니까요.

참고로, '위골반문'과 '아래골반문' 얘기가 나온 김에 각 골반문의 평균 크기를 한번 살펴보고 넘어가도록 하죠.

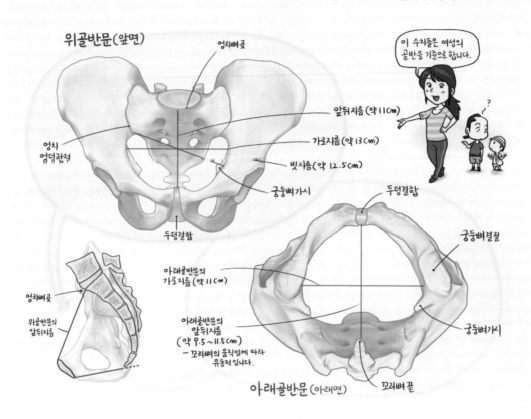

■ 그 남자와 그 여자의 골반

성별에 따른 골반 모습의 차이는 팔과 다리의 각도를 비롯한 전신의 모습과 움직임에도 적잖은 영향을 미칠 뿐만 아니라 앞에서 공부했듯이 가슴우리와 척주와도 여러모로 밀접한 관련이 있기 때문에 남녀 특유의 '자세'(pose)를 형성하는 중요한 기준이 됩니다.

이런 특징들은 정지된 한 장면만으로 남성과 여성이 특징을 극대화시켜 설명해야만 했던 화가들에게 중요한 관찰과 묘사의 대상이 되어왔지요. 다음 그림들을 참고하기 바랍니다.

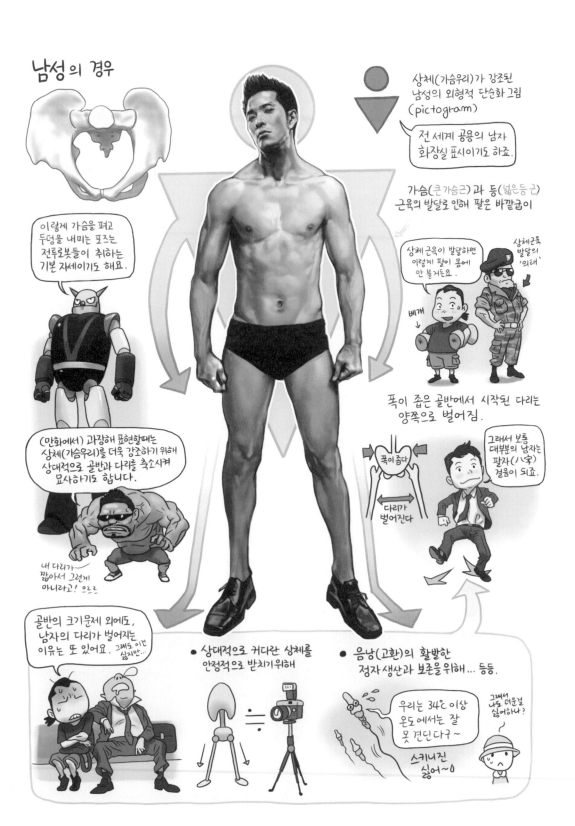

남성의 경우

상체(가슴우리)가 강조된 남성의 외형적 단순화 그림 (pictogram)

전 세계 공용의 남자 화장실 표시이기도 하죠.

가슴(큰가슴근)과 등(넓은등 근) 근육의 발달로 인해 팔은 바깥굽이

상체 근육이 발달하면 이렇게 팔이 몸에 안 붙거든요.

베개

상체근육 발달의 '의태'

이렇게 가슴을 펴고 두덩을 내미는 포즈는 전투로봇들이 취하는 기본 자세이기도 해요.

(만화에서) 과장해 표현할때는 상체(가슴우리)를 더욱 강조하기 위해 상대적으로 골반과 다리를 축소시켜 묘사하기도 합니다.

내 다리가 짧아서 그런게 아니라고! 으르

폭이 좁은 골반에서 시작된 다리는 양쪽으로 벌어짐.

폭이 좁다

다리가 벌어진다

그래서 보통 대부분의 남자는 팔자(八字) 걸음이 되죠.

골반의 크기문제 외에도, 남자의 다리가 벌어지는 이유는 또 있어요. 그래도 이건 싫지만...

● 상대적으로 커다란 상체를 안정적으로 받치기위해

● 음낭(고환)의 활발한 정자 생산과 보존을 위해... 등등.

우리는 34°C 이상 온도에서는 잘 못 견딘다구~

스키니진 싫어~@

그래서 나도 더운날 싫어하나?

여성의 경우

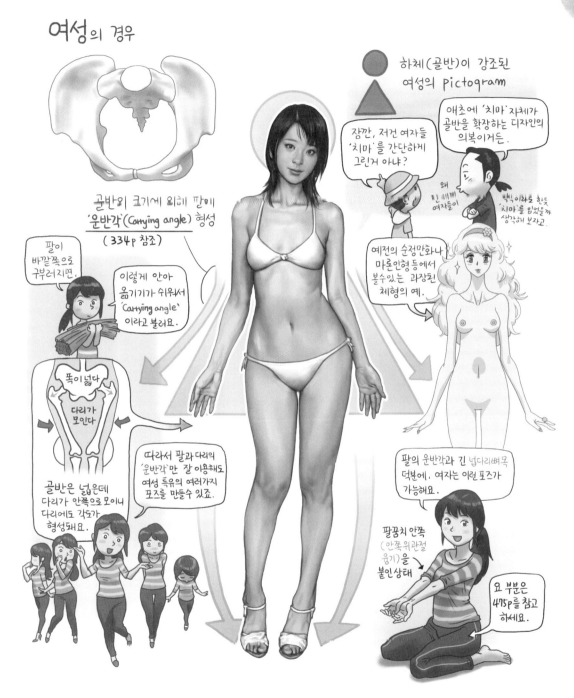

골반의 크기에 의해 팔에
'운반각(Carrying angle) 형성
(334p 참조)

하체(골반)이 강조된
여성의 Pictogram

잠깐, 저건 여자들
'치마'를 간단하게
그린거 아냐?

애초에 '치마' 자체가
골반을 확장하는 디자인의
의복이거든.

왜
긴 세비
여자들이

뽁이라도 한듯
'치마'를 입었을가
생각해 보자고.

예전의 순정만화나
마론인형 등에서
볼수있는 과장된
체형의 예.

팔이
바깥쪽으로
구부러지면,

이렇게 안아
옮기기가 쉬워서
'Carrying angle'
이라고 불러요.

폭이 넓다

다리가
모인다

따라서 팔과 다리의
'운반각'만 잘 이용해도
여성 특유의 여러가지
포즈를 만들수 있죠.

팔의 운반각과 긴 넙다리뼈목
덕분에, 여자는 이런 포즈가
가능해요.

골반은 넓은데
다리가 안쪽으로 모이니
다리에도 각도가
형성돼요.

팔꿈치 안쪽
(안쪽위관절
융기)을
붙인상태

요 부분은
475p를 참고
하세요.

골반의 크기로 인해 팔에는 운반각(Carrying angle)이 형성되고, 다리에도 마찬가지로 독특한 각(Q-angle)이 형성되는데,
이는 여성 특유의 외형을 만드는 데 지대한 역할을 한다. 이에 대해서는 334, 474쪽에서 다시 한번 자세히 설명할 예정.

다음 그림은 남자와 여자의 골반이 신체 표면에 드러난 모습입니다. 남성의 경우 골반 위아래의 근육이 발달함에 따라 '엉덩뼈 능선'이 함몰된 모습으로 나타나고, 여성의 경우 위앞엉덩뼈가시가 돌출되어 나타납니다. 또한 뒷모습의 경우 정도의 차이는 있지만 남녀 모두 위뒤엉덩뼈가시(비너스의 오목)가 함몰되어 보이는 경우가 많은데, 이들은 남녀의 신체를 그릴 때 중요한 지표가 되므로, 각각의 차이에 유의해 관찰해두는 것이 좋습니다.

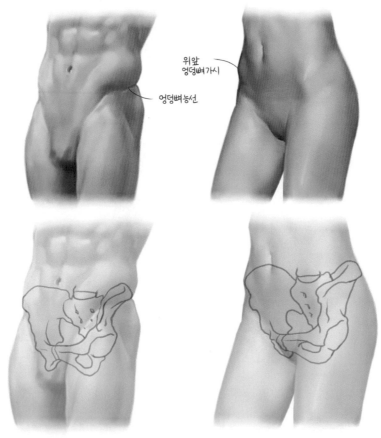

위앞
엉덩뼈가시

엉덩뼈능선

남자(좌)와 여자(우)의 골반의 지표 차이. 골반을 기준으로 한 상·하체의 근육 발달 정도와 체지방 분포도에 따라
골반이 돌출되거나 함몰되는 정도가 달라짐에 주의할 필요가 있다.

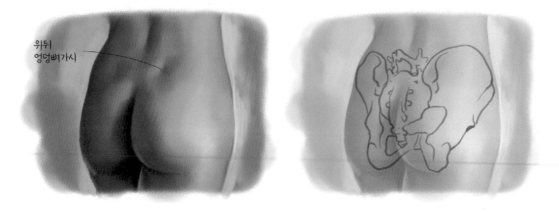

위뒤
엉덩뼈가시

잠깐! 콘트라포스토(contraposto)

특히 미술해부학적 측면에서 골반에 의해 형성되는 '자세'를 이야기할 때, 빼놓을 수 없는 중요한 자세가 있습니다. 일단 다음의 사진들을 봅시다. 어떤 느낌이 드시나요?

기원전 6세기경의 '소녀상–코레'와 '소년상–코우로스'

물론 아름답긴 합니다만 어딘가 좀 딱딱하고 지루한 느낌이 들죠. 이 조각상들은 기원전 6세기('아르카익' 시기라고 부릅니다)에 고대 그리스에서 만들어진 작품들인데, 이 시기의 조각상들은 고대 이집트 미술의 영향을 받아 대칭적이고 정적인 부동 자세가 주류를 이뤘습니다.

그러다가 기원전 4세기, 그리스 미술계에 그야말로 커다란 지각 변동이 일어납니다. 다음 작품들은 모두 우리에게 익숙한 작품들인데, 이 작품들에서 묘사된 인체의 공통점은 뭘까요?

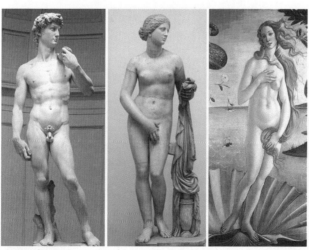

왼쪽부터 미켈란젤로의 '다비드상', 크니도스의 '아프로디테', 보티첼리의 '비너스의 탄생'

눈치 빠른 분들은 아셨겠지만, 모두 한쪽 다리에 체중을 실은 채 약간 비스듬히 서 있죠. 지금이야 너무나 보편화된 포즈들이지만, 당시만 해도 충격적인 비주얼이었다는 군요. 그도 그럴 것이, 단지 한쪽 무릎을 살짝 굽히고 서 있을 뿐인데, 아르카익 시기의 딱딱한 인체상과 비교했을 때 훨씬 생동감이 넘치니까요.

그런데 이 자세는 어느 순간 갑자기 얼렁뚱땅 튀어나온 것이 아니라 엄연히 '고안'된 미적 법칙인데, 이 자세를 '콘트라포스토'(Contraposto)라고 합니다. 이탈리아어로 '대비'(contrast)를 의미하는 단어라고 하네요.

'콘트라포스토'는 일명 '짝다리'— 즉, 한쪽 다리에 체중을 싣고, 나머지 다리를 느슨하게 두는 포즈—라고 보면 됩니다. 별것아닌 것 같지만, 이렇게 골반의 균형을 살짝 무너뜨리면 1차적으로 골반의 기울기가 변하고, 그 변화에 의해 신체 곳곳이 균형을 맞추기 위해 골반과 '대비'되는 각도로 틀어지게 되죠(인체는 균형을 잃으면 본능적으로 균형을 회복하려는 '항상성'을 갖고 있습니다). 결과적으로 전신의 균형을 약간 흐트러트림으로써 오히려 인체의 균형미를 더욱 돋보이게 만드는 역설적인 효과를 만들어 냅니다.

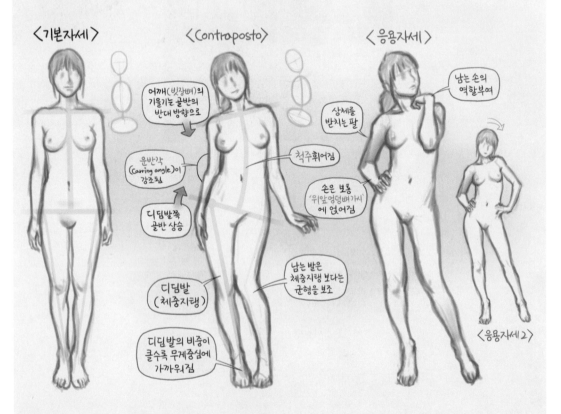

〈기본자세〉

〈Contraposto〉

〈응용자세〉

어깨(빗장뼈)의 기울기는 골반의 반대 방향으로

운반각(Carring angle)이 강조됨

디딤발쪽 골반 상승

디딤발 (체중지탱)

디딤발의 비중이 클수록 무게중심에 가까워짐

척추휘어짐

남는 발은 체중지탱 보다는 균형을 보조

상체를 받치는 팔

손은 보통 '위앞엉덩뼈가시'에 얹어짐

남는 손의 역할부여

〈응용자세 2〉

원래 '콘트라포스토'는 남성상에 먼저 적용되었던 법칙입니다. 기원전 4세기경 '프락시텔레스'의 '크니도스의 아프로디테'(회화에서는 보티첼리의 '비너스의 탄생)에서 최초로 여성상에 적용되기 시작했다는군요.

하지만 이 자세는 아무래도 남성보다는 골반이 발달한 여성의 선을 더욱 강조해주는 효과가 있기 때문에 수백 년이 지난 현재까지도 여성의 매력을 표현하려는 화가와 사진가들 사이에서는 거의 공식처럼 애용되고 있다고 해도 과언이 아닙니다. 그렇기 때문에 '콘트라포스토'는 인물화를 공부하는 이라면 꼭 알아두어야 할 필요가 있죠.

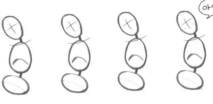

콘트라포스호의 '기본형'만 숙지하면, 여러가지 다양한 여성의 응용포즈를 만들수 있습니다.

마잉♥

〈기본형〉

'LENY'(부분 – lenovo 노트북 홍보용 작업) / painter 12 / 2016
굳이 현란한 포즈를 취하지 않아도, '콘트라포스토'를 적용하는 것만으로도 여성 캐릭터의 생동감은 살아난다.
비록 작은 움직임이지만 그 위력은 상당해서, 특히 광고나 사진 등의 대중시각매체에서 가장 기본적으로 고려되는 법칙이기도 하다.

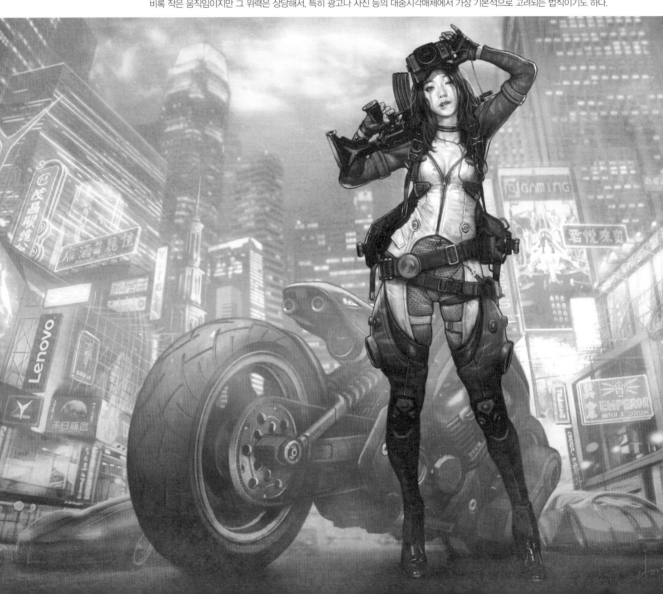

■ 골반을 그립시다

자, 즐거운 드로잉 시간이 돌아왔습니다! 앞서 머리와 몸통을 순서대로 그려봤다면 골반도 그리 어렵지 않을 텐데, 아마 분명히 아직까지도 차마 엄두를 못 내시는 분들이 계실 거라 생각합니다. 왜냐면 실제로도 그런 학생들을 많이 만나봤거든요. '왜 안 하느냐'라고 물어보면 이런 대답이 돌아오곤 하죠.

물론 이 책이 '인물화를 잘 그리기 위한 목적'에 초점을 맞춘 미술해부학 서적이긴 합니다만 그림에 서툰 분이라고 하더라도 한 번쯤은 용기를 내어 따라 그려보시길 권합니다. 어떤 특정한 대상을 보고 따라 그리는 일(drawing)은 그 대상의 외형을 좀 더 정확히 파악하기 위한 일종의 반복 필기와 같은 효과가 있거든요. 다시 말해 드로잉이라는 행위는 단순히 '기록'의 의미를 넘어 특정 지식을 확고히 기억하기 위한 인식 도구로써의 역할도 한다는 거죠.

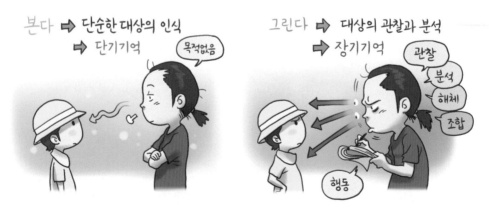

둘 다 같이 '무엇인가를 보는 행위'지만, 구체적인 목적 ─ 그림 그리기 ─ 을 가지고 대상을 바라보면 확실히 평소에는 잘 보이지 않던 것들이 많이 보일 뿐 아니라, 활발한 두뇌의 연산 활동에 의해 기억에도 더 오래 남게 된다.

골반은 워낙 기능이 많다 보니 외워야 할 내용도 많아서(사실 해부학은 암기 과목에 가깝습니다.) 명칭 따로,
모양 따로 공부하면 패닉상태가 되기 딱 좋습니다. 왜냐하면 결과적으로 외워야 할 게 두 배로 늘어나니까요.
그렇다면 이 두 가지를 연계하여 외우는 것이 가장 효과적인 방법일 텐데, 이때 비로소 '드로잉'이 진가를
발휘합니다. 마치 영단어를 외울 때 그 단어에 어떤 시각적인 상황이나 이미지를 결부시키면 훨씬 더 잘
외워지는 것과 마찬가지 이치라고 볼 수 있죠.
게다가 조용히 그림을 그리다 보면 종종 그 대상에 대해 미처 생각지 못 했던 부분을 발견하게 되기도 하니까요.

해부학을 공부할 때는 사전(한자 옥편과 영단어 사전)이 필수!

그렇기 때문에 그림 실력이 좋은가, 좋지 않은가 하는 문제는 중요한 게 아니라는 말씀입니다. 따라서
지금부터는 그림을 잘 그려야 한다는 부담은 잠시 접어두고 자신이 그려야 할 부위가 어느 부위인지, 어떤
이름이 붙어 있는지 먼저 눈여겨보고, 명칭을 입으로 중얼거리면서 따라 그려보기 바랍니다.

❶ 골반 앞모습 그리기

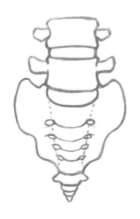

01. 먼저, 골반의 시작이라 할 수 있는 엉치뼈를 그립니다.

엉치뼈 자체의 모양을 그대로 그리려고 하기보다는 엉치뼈
위쪽의 4, 5번 허리뼈에서 연장되어 꼬리뼈로 이어지는 기준선을
먼저 표시한 다음, 양 날개를 그려주는 것이 쉽습니다. 엉치뼈
자체는 엉덩뼈를 붙잡기 위해 변형된 척추뼈에 가까우니까요.

엉치뼈 아래의 꼬리뼈는 보통 3~5개의 뼈로 이루어져 있습니다.

02. 골반의 시작이라고 할 수 있는 '엉치뼈'를 그렸으니 이번에는 볼기뼈를 그릴 차례입니다. 앞에서 볼기뼈는 엉덩뼈, 두덩뼈, 궁둥뼈의 세 부위로 이루어져 있다고 말씀드렸죠(178쪽 참고)? 먼저 엉덩뼈에서 두덩뼈로 이어지는 선을 그려봅시다.

① 먼저 '엉치뼈 날개'에서 시작해 넓적한 하트 모양으로 빙 둘러 아래쪽 중앙에서 만나는 스케치 선을 그립니다.

② 선 안쪽에 그림과 같이 양옆으로 넓적한 타원을 그립니다. 이를 분계선이라고 합니다.

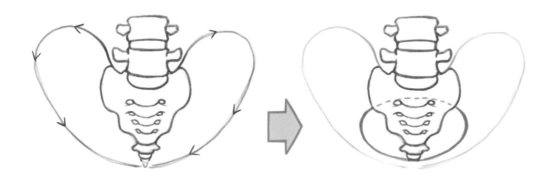

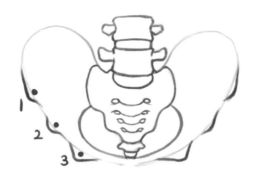

03. 바깥쪽의 외곽에 왼쪽 그림처럼 세 부분의 돌출부를 표시합니다.

위쪽부터 차례대로

1 : 위앞엉덩뼈가시(전상장골극)
2 : 아래앞엉덩뼈가시(전하장골극)
3 : 엉덩두덩융기(장치융기)

의 자리가 됩니다.

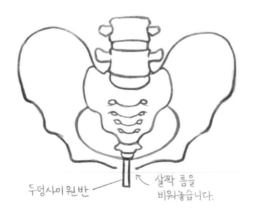

두덩사이원반 ← 살짝 틈을 비워놓습니다.

04. 두덩뼈가 만나는 중앙에 두덩사이원반(치골간판)을 표시합니다. 이 부분은 연골로 이루어져 있습니다.

다음 단계에 그릴 궁둥뼈가 붙기 때문에 아래쪽으로 살짝 길게 그려놓는 것이 포인트.

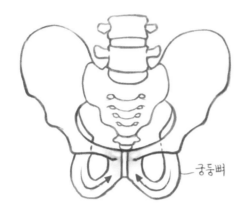

05. 분계선의 뒤 아래쪽에서부터 시작해, 앞쪽의 두덩결합을
향해 모여드는 형상의 U자 모양 고리를 그려줍니다.
이 고리를 궁둥뼈(좌골)라고 부르죠. 궁둥뼈를 그리면
우리가 알고 있는 골반의 모습에 훨씬 가까워집니다.

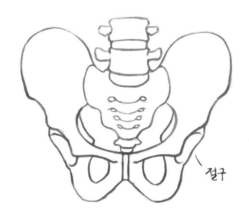

06. 볼기뼈와 궁둥뼈가 이어지는 양옆에 절구(절구오목)를
덧그립니다. '절구'는 넙다리뼈의 머리가 들어가는
자리죠.

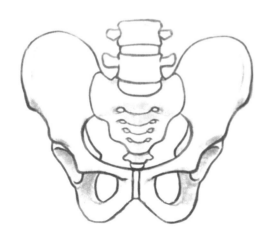

07. 움푹 패인 곳이나 뒤쪽에 위치한 부분에 살살
그림자를 넣어 굴곡의 입체감을 더해봅시다.
이렇게 하면 훨씬 그림이 그럴듯해 보이기도 하지만,
이는 골반의 입체를 효과적으로 이해하기 위한
방법이기도 합니다.

❷ 골반 뒷모습 그리기

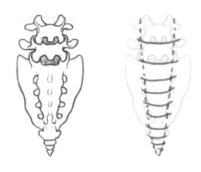

01. 앞모습과 마찬가지로 4, 5번 허리뼈와 연결되는 엉치뼈를 먼저 그립니다. 허리뼈의 모습 때문에 앞모습에 비해 조금 까다로워 보이지만, 앞모습을 그릴 때처럼 기둥과 날개를 구분해 놓으면 조금 더 수월해집니다.

02. 엉치뼈에서 시작해 엉덩뼈 → 궁둥뼈로 이어지는 볼기뼈의 전체적인 라인을 그립니다. 바깥쪽의 라인이 마치 코끼리 귀를 연상시킨다면, 안쪽의 라인은 나비 모양에 가깝군요.

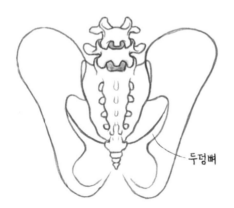

두덩뼈

03. 저 앞쪽으로 이어지는 두덩뼈를 표시합니다. 이 시점에서 두덩결합은 엉치뼈에 가려져 보이지 않는 것이 정상이겠죠.

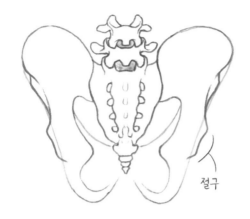

절구

04. 엉덩뼈 상단의 굴곡과 궁둥뼈로 이어지는 하단부에
위치한 절구의 형상을 덧그려줍니다.

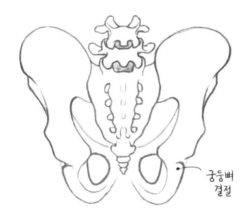

궁둥뼈
결절

05. 궁둥뼈 뒤쪽(그림에서는 앞쪽)의 궁둥뼈 결절과 폐쇄
구멍을 그려주면 거의 완성입니다.

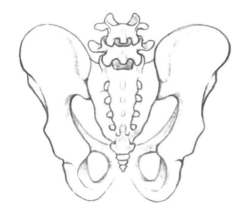

06. 역시 앞모습과 마찬가지로, 예시 그림과 같이 흐린
연필선으로 굴곡을 묘사해봅시다.

❸ 골반 옆모습 그리기

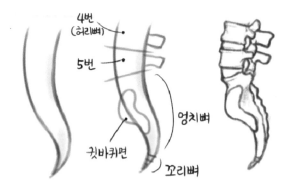

01. 옆쪽에서 바라본 척추뼈와 엉치뼈를 그립니다.
어차피 다음 단계에 그릴 볼기뼈에 대부분
가려지겠지만, 구조를 파악한다는 느낌으로 그려보는
것도 나쁘지 않지요.

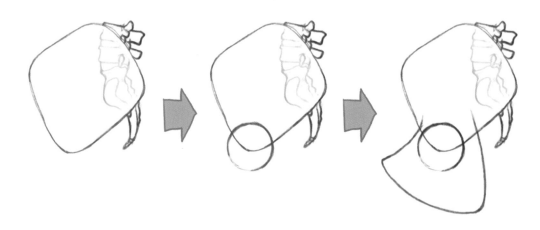

02. 단순화한 도형으로 표시한 엉덩뼈(장골) → 절구 → 궁둥뼈(좌골)로 이어지는 과정입니다.

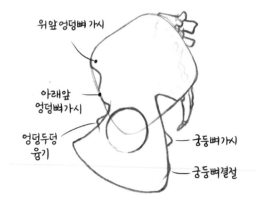

03. 골반의 앞쪽에 위앞엉덩뼈가시, 아래앞엉덩뼈 가시,
엉덩두덩융기의 돌출부, 뒤쪽에 엉덩뼈날개(장골익)와
엉덩뼈몸통 사이의 함몰부, 궁둥뼈가시, 궁둥뼈결절의
굴곡을 차례대로 표시합니다.

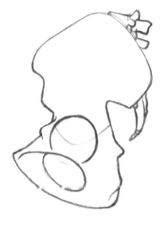

04. 궁둥뼈 영역에 그림처럼 6자 형상에 가까운 폐쇄구멍을
그립니다. 절구의 하단과 겹쳐지기 때문에 결과적으로
절구는 아래쪽이 잘린 원 모양이 되죠.

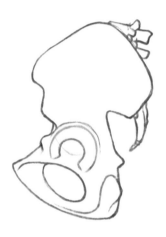

05. 절구의 각 부위 – 절구 모서리, 반달면, 절구오목과
궁둥뼈 하단의 궁둥뼈 결절의 굴곡을 묘사하면 거의 다
됐군요.

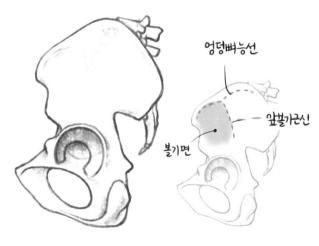

엉덩뼈능선

앞볼기근선

볼기면

06. 선으로 설명하기 애매한 엉덩뼈의
'앞볼기근선'을 기준으로 형성되는
'볼기면'과 '엉덩뼈 능선'등의 미묘한
부분들은 명암을 넣어 묘사합니다.

❹ 골반 입체 그리기(앞)

자, 이제 준비 운동이 끝났으니 본격적으로 입체적인 골반을 그려봐야죠. 아무래도 골반의 입체적인 모양을 이해하기엔 '반측면' 시점이 제일 좋습니다. 따라서 이번에도 반측면에서 바라본 골반을 그려볼 텐데요, 앞서 그린 경험을 바탕으로 골반의 각 부위에 대해 좀 더 구체적으로 들어가보겠습니다.

01. 먼저 골반의 근간이 되는 엉치뼈를 그려볼 텐데, 앞서 '엉치뼈는 척주의 일부'(176쪽 참고)라고 했던 거 기억나시죠? 따라서 다음과 같이 허리뼈에서 이어지는 끝을 마치 뱀 꼬리나 붓끝처럼 뾰족하게 그리는 것부터 시작합니다. 이 부분은 후에 꼬리뼈가 되겠죠.

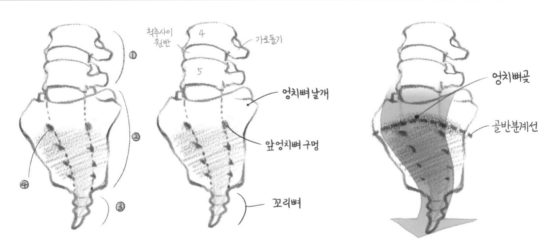

02. 앞에서 그린 스케치 선을 기준으로,

 ① 허리 척추뼈와 척추사이원반을 나눠 그리고

 ② 양쪽 옆으로 귀를 잡아 늘이듯 '엉치뼈 날개'를 잡은 후

 ③ 꼬리뼈를 간단히 묘사하고

 ④ 원래 스케치 선의 바로 양옆에 위에서 아래로 차례대로 네 쌍의 구멍(앞 엉치뼈 구멍)을 콕콕 찍으면 얼추 엉치뼈의 모습이 완성됩니다.

 단, 엉치뼈의 S자 모양으로 꺾이는 각에 주의합니다. 위쪽의 급격히 꺾이는 각(엉치뼈곶)은 골반분계선의 시작점이 됩니다.

03. 이번에는 볼기뼈를 그릴 차례입니다. 앞에서 볼기뼈는 엉덩뼈, 두덩뼈, 궁둥뼈의 세 부위로 이루어져 있다고
말씀드렸죠?(178쪽 참고) 먼저 엉덩뼈에서 두덩뼈로 이어지는 선을 그려봅시다.

① 먼저 '엉치뼈날개'에서 시작해 넓적한 귀 모양으로 빙 둘러 앞에서 만나는 스케치 선을 그립니다(양쪽의 선이 앞쪽
 중앙에서 만나는 부분은 나중에 '두덩결합' – '손 골반 흉내'에 따르면 검지가 만나는 부분 – 이 됩니다.).

② 선 안쪽으로 그림과 같이 동그란 모양의 '분계선'을 그려 냅니다. 이렇게 형성된 분계선 안쪽의 평면 공간을 위
 골반문, 위 골반문을 기준으로 위쪽의 넓적한 뼈를 큰 골반(또는 '거짓골반')이라고 합니다.

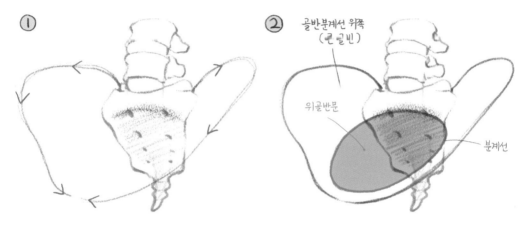

큰 골반은 주로 소화기 계통의 장기를 받치는 역할을 한다.

③ 다음 그림은 앞의 스케치를 바탕으로, '큰골반'의 세부 구조들을 구체화한 모습입니다. 여기서는 위앞엉덩뼈가시가 가장
 중요한 지표이기 때문에 조금 신경 써서 묘사할 필요가 있습니다.
 앞부분의 두덩사이원반은 이음새에서 아랫부분으로 내려서 그리고, 두덩뼈에 의해 뒤쪽의 꼬리뼈는 가려질것이므로
 겹쳐지는 부분만 살짝 지우개로 지웁니다.

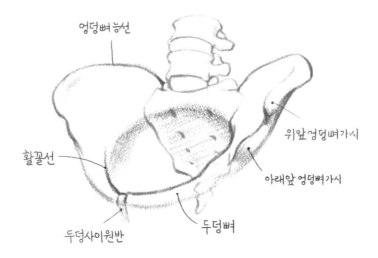

04. '큰골반'이 있다면, 작은골반도 있겠죠. 작은 골반은 '위골반문'을 기준으로 아래쪽, 즉 '궁둥뼈'에 의해 형성된 부분이라고 생각하면 됩니다. 즉, 작은 골반을 그리려면 먼저 궁둥뼈를 그려야 한다는 얘기죠.

궁둥뼈는 뒤쪽의 엉치뼈의 분계선 아랫 부분에서 시작해 앞쪽의 두덩 결합으로 모여듭니다. '손 골반 흉내'에 따르면 '중지'가 되는 부분(186쪽 참고)이죠.

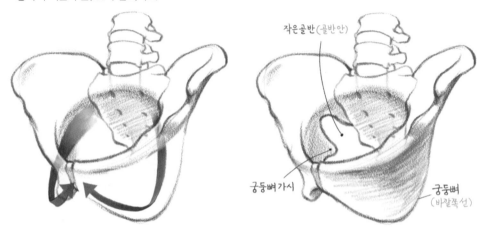

작은골반(골반안)

궁둥뼈 가시

궁둥뼈
(바깥쪽 선)

작은 골반에는 주로 방광과 생식기관, 곧창자(대장에서 항문까지의 부분), 혈관 및 신경 등이 자리한다.

뒷부분의 뾰족한 '궁둥뼈 가시'까지 묘사하면 분계선 아래쪽의 오목한 부분인 작은골반이 형성되는데, 이 부분은 참골반 또는 골반안(골반강)이라고도 불립니다.

05. 마무리 단계입니다.

① 엉덩뼈와 두덩뼈가 만나는 지점의 돌출된 부위인 **엉덩두덩융기**를 묘사하고, 궁둥뼈와 두덩뼈가 만나는 중간 지점에 삼각형 모양의 구멍을 그린 다음 구멍의 안쪽을 지워줍니다. 이 구멍은 **폐쇄구멍**이었죠.

② 넙다리뼈의 머리가 연결되는 부분인 절구와 절구 아래 뒤쪽에 살짝 보이는 **궁둥뼈결절**까지 묘사하면 완성입니다.

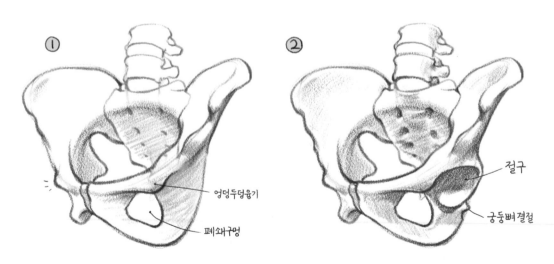

엉덩두덩융기

폐쇄구멍

절구

궁둥뼈결절

❹ 골반 뒷모습 그리기

01. 골반의 앞모습과 마찬가지로, 먼저 척주의 끝부분인 꼬리뼈를 살짝 휘어진 붓 모양으로 대충 스케치한 후, 세 등분으로
나눠 허리척추뼈, 엉치뼈, 꼬리뼈 순으로 묘사합니다.

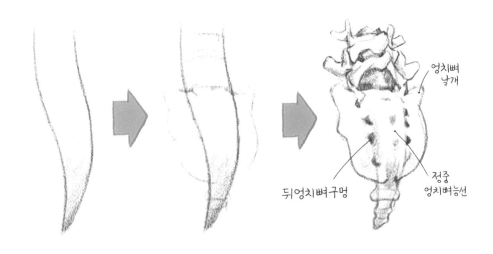

02. 볼기뼈를 그릴 차례입니다.

① 먼저 바깥쪽의 외곽선으로 볼기뼈의 큰 영역을 설정합니다.

② 안쪽으로 돌출된 '궁둥뼈가시'와 '궁둥뼈'의 하단을 부드럽게 이어 그립니다. 궁둥뼈는 골반 앞쪽의 '두덩결합'을
향하면서 두덩뼈(붉은 화살표)로 바뀐다는 사실을 상기합시다.

앞 단계까지 하셨다면 거의 다 된 겁니다.

골반을 앞에서 본 모습이 손으로 물을 떠올리는 모습과 비슷했다면 뒤에서 본 형상은 마치 아기코끼리를 연상시키는
군요(^^). 뒷모습을 그리는 김에 골반 아래쪽의 아래골반문도 한번쯤 눈여겨봐 두시기 바랍니다.

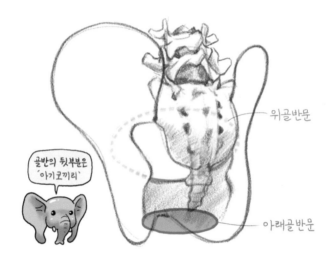

골반의 뒷부분은
'아기코끼리'

위골반문

아래골반문

03. 마무리 단계입니다. 전체적인 틀이 마련되었으므로 돌출 부위와 함몰 부위만 추가하면 완성입니다.

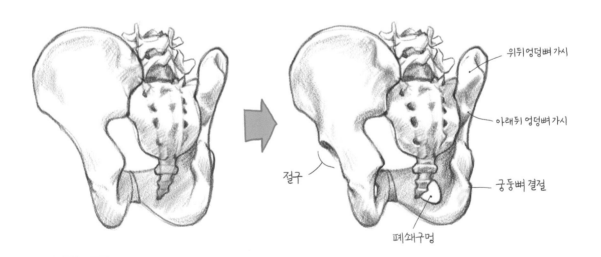

위뒤엉덩뼈 가시

아래뒤 엉덩뼈 가시

절구

궁둥뼈 결절

폐쇄구멍

■ 골반의 여러 가지 모습

이제 마지막으로, 여러 가지 시점에서 바라본 골반의 다양한 모습들을 살펴보습니다. 앞의 그리기 과정에서 잘
이해 가지 않는 부분들을 확인해 보시기 바랍니다.

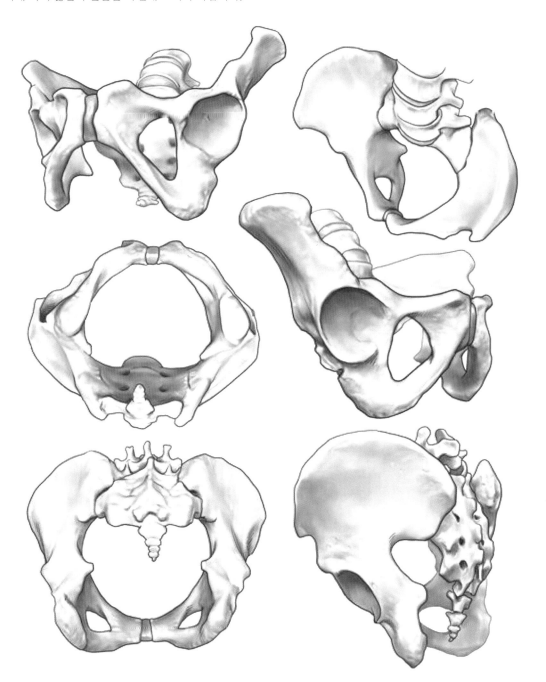

■ 골반의 단순화

앞서 나름 골반의 자세한 모습을 그려봤는데요. 물론 인물화를 그릴 때는 이렇게까지 자세하게 그릴 필요는 없겠죠. 인체의 전신에 골반이 어떻게 자리 잡고 있는지만 표시하는 것만으로도 충분할 테니까요. 그래서 작가들이 골반을 그릴 때는 아래와 같이 단순화하는 방법들을 쓰곤 합니다.

● 골반의 여러가지 단순화

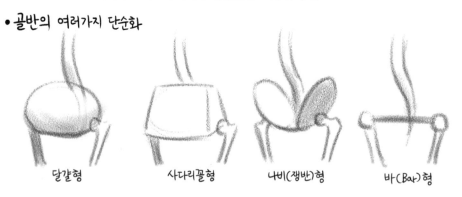

달걀형 사다리꼴형 나비(쟁반)형 바(Bar)형

뭐, 이런 식이죠. 보시다시피 여러 가지 방법이 있는데, 각자 장단점이 있는 만큼 어느 방식이 가장 좋다고 말하기는 어렵습니다. '골반'이라는 복잡한 입체 구조물을 어떻게 이해하고 해석했는지에 따라 단순화하는 방법도 충분히 여러 가지로 달라질 수 있거든요.

제 경우는 위 그림- 마치 '하트 모양'의 떡이나 수제비 한가운데를 손가락으로 누른 것 같은-과 같은 방법을 자주 사용하는데, 특히 가슴우리와 대비되는 골반의 전체적인 크기, 골반의 중심이라고 할 수 있는 두덩결합과 가장 눈에 띄는 부분인 위앞엉덩뼈가시의 위치를 가장 많이 신경 쓰는 편입니다. 골반은 한 자리에 고정된 구조물이 아니니까요.

다시 말씀드리지만, '단순화'는 어떤 '비법'이 아니라 기본형을 요약한 '요령'에 불과하기 때문에 각자 편한 방식으로 만들어 쓰면 됩니다. 솔직히 단순화 방법까지 주입받을 필요는 없다고 생각하거든요. 하지만 어떤 식으로 단순화를 하든, 가장 중요한 것은 어디까지나 '기본형'을 확실히 파악하고 있어야 한다는 사실!

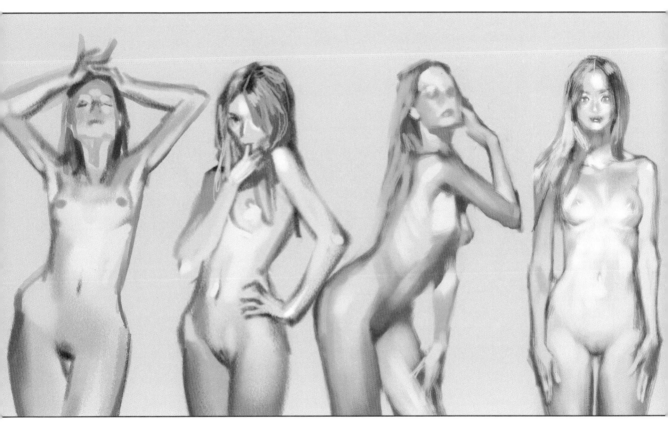

'누드 습작' / painter 9.0 / 2014
골반이 두드러지게 묘사된 여성의 누드. 특히 '위앞엉덩뼈가시'(196쪽)는
여성뿐 아니라 마른 남성의 누드에서도 발견할 수 있고, 허리에 손을 올릴 때('아킴보'자세, Akimbo) 걸쳐지는 부위이기도 하다.

■ 등허리의 굽이굽이

지금까지 척주에 매달려 있는 기관들, 즉 '가슴우리'와 '골반'에 대해 알아봤는데, 마지막으로 그것들을 붙잡고 있는 척주의 모습을 짚어보겠습니다. 아무래도 이 책은 인체의 '모습'이 중요한 주제니까요.

둥근 달걀 모양의 가슴우리를 최대한 많은 면적으로 붙잡기 위해 척주는 1자가 아니라 등 쪽으로 살짝 굽은 모양이 되는데, 이를 1차 굽이(primary curve)라고 하고, 다리를 매달고 있는 '골반'의 부착과 직립하는 인간의 특성에 따라 2차 굽이(secondary curve)가 생기게 됩니다. 이는 무거운 머리와 가슴을 떠받치고 있는 척주가 받는 '중력'의 하중을 완화시키는 스프링과 같은 역할을 하지요.

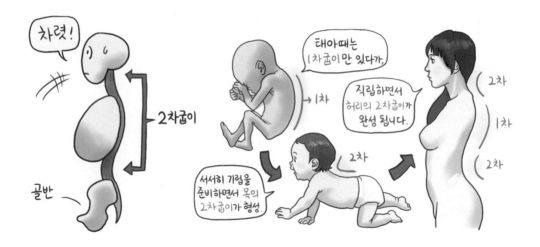

가슴(갈비우리)과 골반을 매달고 있는 척주를 단순화하여 그리면 아래와 같은 모양이 되는데, 보시다시피 1, 2차 굽이는 정면보다 측면에서 볼 때 확연히 드러납니다.

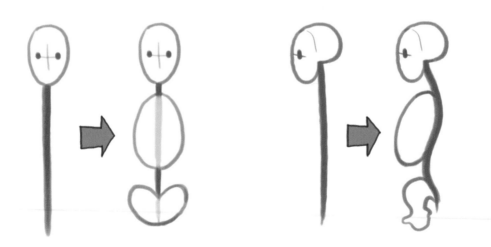

잠깐! 척주의 자세

척주의 굽이와 관련된 재미있는 이야기가 있습니다.

기원전부터 르네상스 시대에 이르기까지의 과거 미술 작품에서는 남성의 경우 '2차 굽이'를, 여성의 경우는 '1차 굽이'를 강조
해 표현하는 경향이 많았습니다. 이렇게 남성의 2차 굽이가 강조된 자세를 'lordotic pose', 여성의 1차 굽이가 강조된 자세를
'kyphotic pose'라고 부릅니다.

lordotic pose와 kyphotic pose의 대표적인 예시 : 미켈란젤로의 '바쿠스' / 밀로의 '비너스'

'lordotic'은 허리척추뼈가 비정상적으로 정면을 향해 돌출되는 질병인 '척주전만증'(lordosis)에서, 'kyphotic'은 가슴척추뼈가
뒤로 돌출되는 '척주후만증'(kyphosis)에서 파생된 단어인데, '척주전만'은 (남성골반의 자체적 기울기에 비해 더욱) 적극적으로
두덩을 내미는 시각적 효과가 있고, 여성의 경우 전통적으로 웅크리고 일을 하는 경우(취사 및 육아)가 많았던 탓에 '척주후만증'
환자 또한 많았는데, 그로 인해 'kyphotic'이 여성의 대표적인 포즈가 되었다고 하네요.– 참고서적 〈우리 몸과 미술/조용진〉

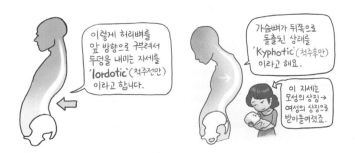

그런데 아마 날카로운 분들은 눈치채셨겠지만, 이는 앞에서 언급한 남녀 골반의 기울기(190쪽 참고)와 모순되는 점이 있지요.
신체의 매력이란 남녀의 외형적 특성을 드러내는 선천적인 지표(landmark)를 강조하는 것이 유리하다는 관점으로만 본다면,
골반의 기울기에 의해 남성이 kyphotic하고, 여성이 lordotic한 것이 더 자연스럽기 때문입니다. 하지만 이들은 어디까지나
시대에 따른 생활방식이나 습관에 의해 발생되는 질병의 일종인 만큼, 그 자체를 남성과 여성의 선천적인 신체적 지표로 보기
에는 무리가 있을 것 같고, 남성과 여성 신체의 아름다움을 극대화하기 위한 목적에 의해 해당 시기의 작가들에 의해 주로 묘
사되어 왔던 미적 법칙에 가까운 것으로 생각됩니다.

이런 이유로 인간을 포함한 대부분의 척추동물들은 '정면'이 아닌, 척주의 선이 드러나는 '측면'에서 봤을 때 외형적 특성이 크게 드러나는 경향이 있습니다. 특히 네 발 동물의 척주는 해당 동물이 속한 환경과 그에 따른 움직임을 그대로 반영해 등마루의 모양을 만들어 내기 때문에 그 동물 외형의 상징이라고 할 수 있죠.

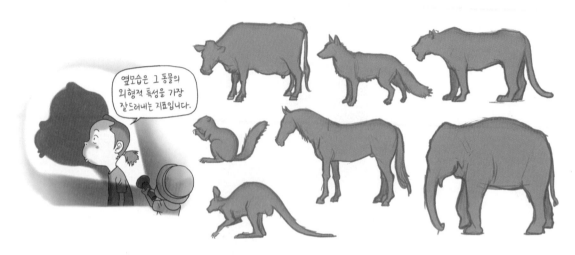

우리가 어떤 동물의 실루엣만 보더라도 그 동물이 어떤 동물인지 금방 알 수 있는 것은 척주로 인한 등마루의 선(붉은 부분)이 큰 역할을 한다. 다만, 인간의 경우는 서로 얼굴을 보고 소통하는 것이 일반화되어 있기 때문에 앞모습이 더 익숙할 뿐이다.

■ 척주의 움직임

척주는 가슴과 골반을 붙잡고 있기 때문에 척주를 중심으로 이루어진 몸통은 그 자체만으로도 감정 표현이 가능하고, 인체의 커다란 움직임 – 이른바 '동세'의 기본이 됩니다.

앞굽힘 : 본능적인 방어자세
경계, 불안, 슬픔등의 심리적 방어

뒤굽힘 : 외부의 위협이 없을때
즐거움, 안심, 기쁨등의 감정적이완

옆굽힘 : 대상의 이색적 관찰의지
호기심, 의문, 관찰등 이해가 요구될때

비틀기 : 자극의 적극적인 수용
주변파악, 스트레칭등의 신체각성

몸통의 기본적인 움직임과 그에 따른 감정적 기호들. 앞굽힘의 경우 취약한 몸통 앞부분의 장기를 보호하기 위한
본능적 행동에 해당하고, 뒤굽힘은 그 반대의 경우라고 볼 수 있다.
옆굽힘은 가로로 배치된 눈이 바라보는 일상적인 시점을 다각적으로 관찰하고자 하는 의지의 표현.

동세(動勢 / mouvement)란, 정지된 화면에서 인물이나 사물의 운동감을 표현할 때 사용하는 아주 중요한 개념이지요. 이러한 운동감은 절대적으로 '몸통'에서 비롯된다는 사실을 다시 한번 상기해야 할 필요가 있습니다.

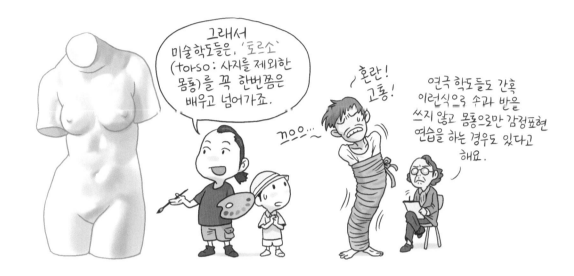

팔과 다리, 즉 '부속골'은 얼핏 화려하고 복잡해 보이지만 결국 척주의 움직임을 보충 설명해주는 역할에 불과합니다. 따라서 어떤 움직임이든 가장 먼저 척주의 상태만 파악할 수 있다면 나머지 부속을 표현하는 것은 그다지 어렵지 않습니다. 크게 보면, 부속골은 척주에 비해 그 생김새나 움직임이 비교적 단순하기 때문입니다.

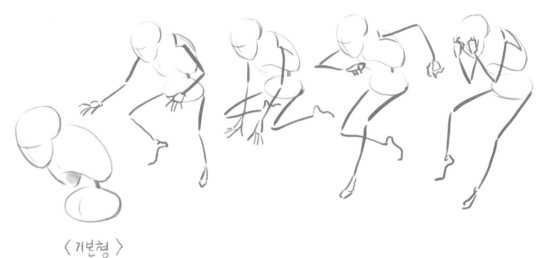

〈기본형〉

척주의 움직임에서 비롯된 기본형(앞굽힘)에서 파생되는 여러 가지 포즈.
이 밖에도 거의 무한대에 가까운 포즈를 만들어 낼 수 있다. 두말할 필요 없이 직접 한 번 그려보자!

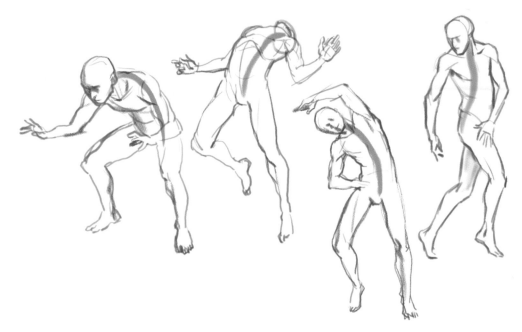

위 : 왼쪽부터 척주의 앞굽힘, 뒤굽힘, 옆굽힘, 비틀기 운동 / 아래 : 필자의 누드 크로키 습작. 척주의 움직임에서 비롯된 동세에 주목

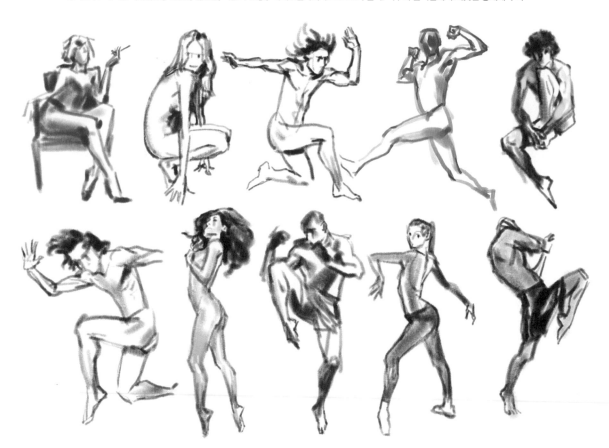

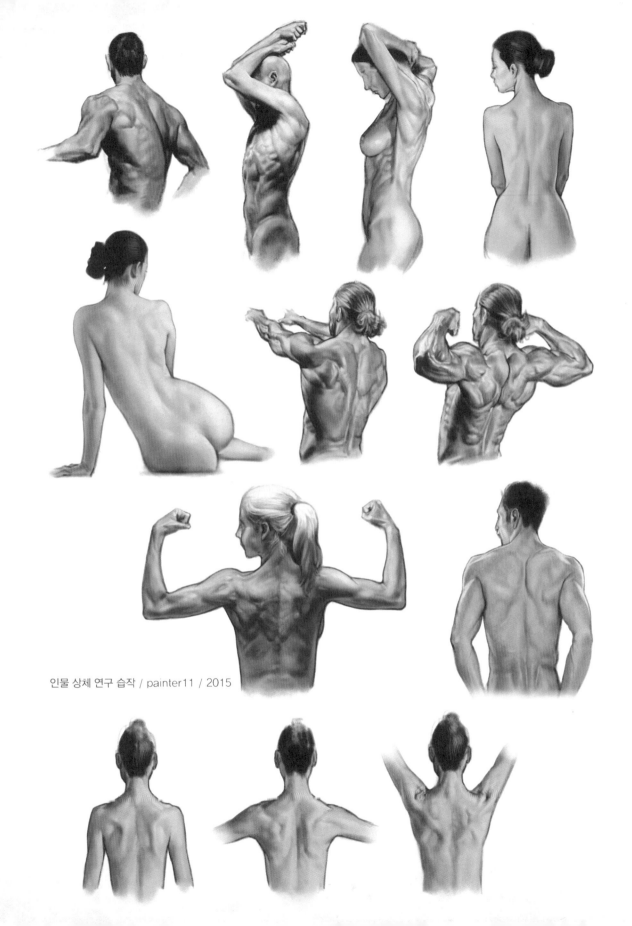

인물 상체 연구 습작 / painter11 / 2015

몸통의 근육

■ 몸통 전체 근육의 모습

척주와 가슴우리, 골반뼈에 걸쳐 부착되어 있는 몸통의 근육을 공부할 차례가 되었군요. 다른 부위에 비해 몸통의 근육들은 크기와 부피가 크기 때문에 그 수가 의외로 많지 않은 편입니다. 따라서 부담 없이 훑어보고 다음으로 넘어갑시다.

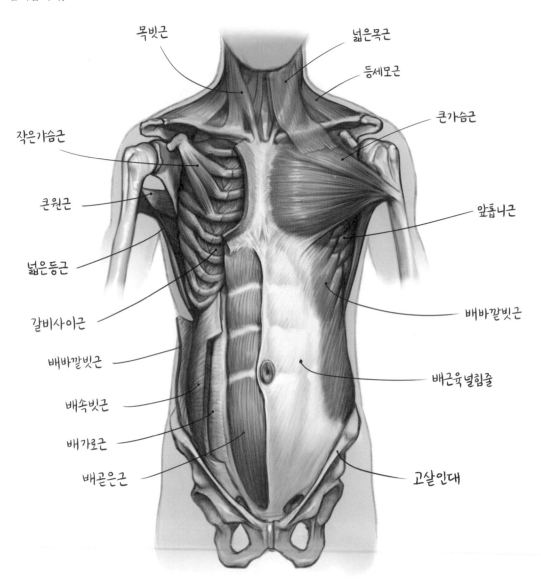

목빗근
넓은목근
등세모근
작은가슴근
큰가슴근
큰원근
앞톱니근
넓은등근
갈비사이근
배바깥빗근
배바깥빗근
배속빗근
배근육널힘줄
배가로근
배곧은근
고샅인대

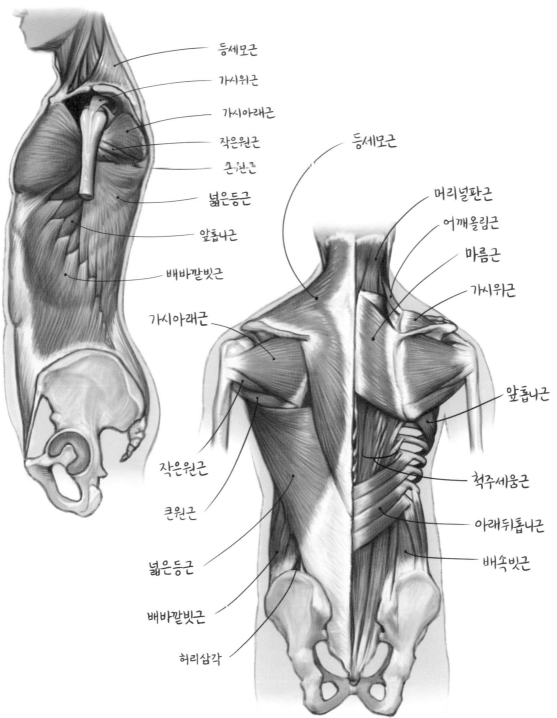

등세모근

가시위근

가시아래근

작은원근

큰원근

넓은등근

앞톱니근

배바깥빗근

등세모근

머리널판근

어깨올림근

마름근

가시위근

가시아래근

앞톱니근

작은원근

큰원근

척주세움근

아래뒤톱니근

넓은등근

배속빗근

배바깥빗근

허리삼각

■ 몸통 근육의 구분

우리가 흔히 몸통이라고 부르는 부분은 일반적으로 '척주'에 직접 연결되어 있는 구조물(가슴우리, 골반)을 포함한 부위라고 생각하면 됩니다. 앞쪽을 기준으로 머리 아래부터 골반의 위쪽까지 − 목, 가슴, 배의 세 부분으로 나눌 수 있고, 몸통 전체를 펴는 역할을 하는 등 부위는 길다란 척주세움근이 등 쪽 몸통 전체를 관통하고 있기 때문에 앞쪽 몸통과 별개의 부위로 구분해 공부하는 게 좋습니다.

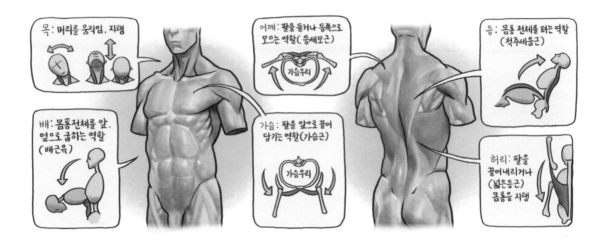

몸통은 신체에서 가장 넓은 면적을 차지하는 부분이기 때문에 엄청 복잡할 것 같지만, 근육들이 크고 단순한 편이라 의외로 아주 어렵지 않습니다. 위 그림처럼 각 부위의 역할을 먼저 파악해 놓으면 그 모습들이 비교적 쉽게 이해되죠. 자, 그럼 가장 위쪽의 '목'부터 천천히 살펴봅시다.

목의 근육

■ 목이 길어 슬픈…

보통 일반적으로 '목'이라고 하면 단순히 머리와 가슴을 연결해주는 관문이나 다리 정도로 생각하는 경향이 있지만, 가만히 생각해 보면 코로 들이마신 산소를 폐로 전달할 뿐 아니라 심장에서 두뇌로 신선한 피를 운반해주는 목동맥혈관(경동맥)이 지나는 자리이기 때문에 그야말로 생명과 직결된 '목숨줄'이라고 할 수 있죠. 이 부분을 드러내놓고 나니는 것 자체가 보험이나 다름없는 위험한 일인데, 왜 이렇게 길쭉하게 뽑혀 있을까요?

다시 말해, 높은 곳에 있는 먹이를 먹기 위해서든, 먼 곳에 있는 천적을 빨리 발견하기 위해서든, 일단 시각을 널리 확보하는 것 자체가 생존에 있어서 목을 감추는 것보다 훨씬 남는 장사라는 거죠. 인간의 경우는 직립과 동시에 손을 사용하기 시작하면서 목이 길어야 할 이유가 많이 없어지긴 했지만, 그래도 물리적으로 머리를 움직여야만 하는 건 다른 동물과 마찬가집니다.

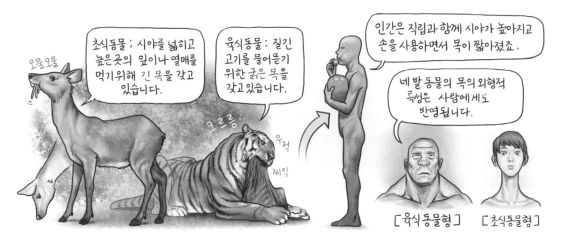

이렇게 중요한 목이 항상 외부의 위험에 노출되어 있는 상황이다 보니, 사람은 공포를 느끼거나 추위에 노출되면 본능적으로 목의 근육들을 한꺼번에 수축시켜 움츠리게 됩니다. 따라서 목의 근육은 머리를 움직이는 역할 뿐 아니라 동맥과 숨길을 보호하는 역할도 하는 거죠. 목숨은 결국 목이 지키는 것이로군요.

■ 목의 주요 근육

동맥혈관을 보호하고 머리를 여러 방향으로 움직이게 만드는 근육에는 여러 가지가 있지만, 아무래도 목의 대표 근육이라 할 수 있는 목빗근(흉쇄유돌근)의 역할이 제일 큽니다. 남자든 여자든 목을 시각적으로 묘사할 때 절대 빠지지 않는 지표이기도 할 뿐 아니라, 앞서 근육의 개요에서 언급한 '주작용근'과 '대항근'의 대표적인 예시이기도 하지요.

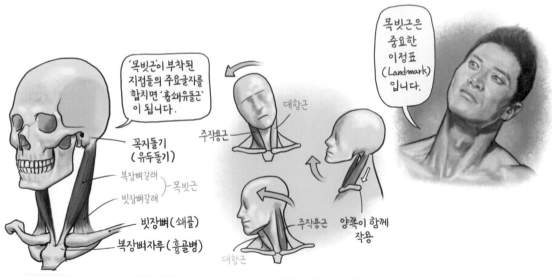

사실, 목을 옆으로 꺾거나 돌리는 등의 운동은 목빗근 외에도 목갈비근과 등세모근 등
여러 목 근육의 복합적 작용으로 이루어지는 운동임에 주의.

양쪽 목빗근의 사이에는 흔히 '아담의 사과'로 불리는 후두융기가 자리합니다. 후두융기는 후두를 감싸고 있는 방패연골(갑상연골)의 상단 부위에 해당하는 돌출된 부분인데, 안쪽의 숨길과 성대를 보호하는 역할을 합니다.

그런데 남성의 경우 양쪽의 방패연골판이 만나는 V자의 각도가 여성에 비해 좁아 상대적으로 후두융기가 더 튀어나오는 경향이 있습니다. 그렇게 때문에 '아담의 사과'는 남성의 상징으로 여겨지죠.

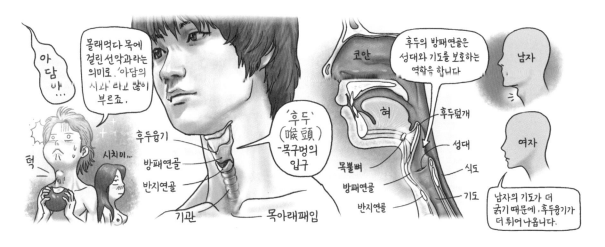

방패연골의 위쪽에는 목 안쪽의 각을 만드는 목뿔뼈(설골)가 있습니다. 목뿔뼈 위쪽의 근육은 턱을 안쪽으로 끌어당겨 입을 벌리거나 음식을 씹게 만드는 근육들, 아래쪽으로는 주로 목빗근을 도와 목을 움직이거나 똑바로 지탱해주는 역할을 하는 근육들이 위치하고 있습니다.

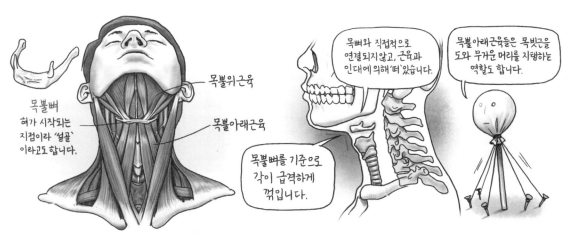

음식을 씹고, 삼키고, 말하게 만드는 것도 목 안쪽 근육들의 역할.

목을 뒤로 젖히는 운동은 등세모근(승모근)에 의해 주도됩니다. 등세모근은 목뿐 아니라 팔이음뼈인 빗장뼈와
어깨뼈의 가시에 걸쳐 부착되어 있기 때문에 팔의 움직임에도 절대적인 역할을 하는 근육입니다(등세모근에
대해서는 등근육 순서 – 258쪽에서 다시 알아보겠습니다).
팔과 목을 동시에 커버하는 특성 덕분에 팔힘을 쓸 일이 많아지면 자연히 등세모근이 발달하고, 등세모근이
감싸고 있는 목이 굵어 보이죠. 굵은 목이 힘의 상징이 되는 것은 이 때문입니다.

목의 주요 근육이라고 할 수 있는 목빗근과 등세모근의 합작으로 아래 그림과 같이 목을 옆에서 봤을 때
턱의 아랫부분과 목빗근, 등세모근의 사이 공간에 삼각형 모양의 영역이 형성됩니다. 이 영역을 각각
앞목삼각(전경삼각), 뒤목삼각(후경삼각)이라고 부르는데, 미술해부학적으로 인물을 표현할 때 중요한 지표가
되는 부분입니다.

마지막으로, 턱끝에서 시작해 가슴 쪽으로 넓게 퍼진 넓은목근(광경근)은 목을 감싸고 있긴 하지만 사실 목의
근육이라기보다 얼굴의 표정근과 같은 성격의(피부에 닿아 있습니다.) 얼굴 근육에 속합니다. 턱을 강하게
치켜들 때 목 전체에 마치 힘줄처럼 강하게 드러나 보여 뭔가 무거운 것을 드는 등의 행동을 표현할 때 자주
묘사되는 근육인데, 노인의 목에서도 자주 관찰됩니다.

넓은 목근의 가쪽에는 '바깥목정맥'이 위치하기 때문에(623쪽 참고).
목에 힘을 주면 이 부분이 더욱 돌출되어 보이는 경향이 있다.

■ 목 근육을 붙여봅시다

이번에는 얼굴과 마찬가지로, 목의 주요 근육뿐 아니라 깊은 층의 근육들도 하나씩 붙여 보겠습니다.
그런데 사실, 목의 근육은 앞 페이지에서 소개한 주요 근육들을 제외하면 마치 전자제품의 복잡한 배선같이
아주 자잘하고 얇은 근육들이 많아 파악하기가 쉽지 않습니다. 커다란 목빗근이나 등세모근에 가려 겉으로
드러나지 않기도 하고요. 따라서 깊은 층의 목 근육들은 기능이나 역할을 참고만 하시는 게 좋을 것 같습니다.

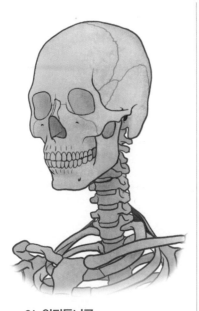

01. 위뒤톱니근

(상후거근, 上後鋸筋,
serratus posterior superior muscle)

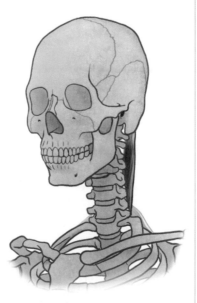

02. 머리널판근

(두판상근, 頭板狀筋, splenius capitis muscle)

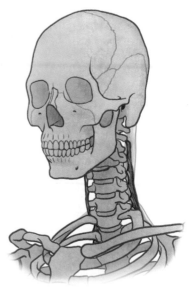

03. 목가장긴근

(경최장근, 頸最長筋, longissimus cervicis m.)

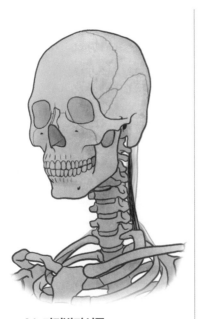

04. 머리반가시근

(두반극근, 頭半棘筋, semispinalis capitis m.)

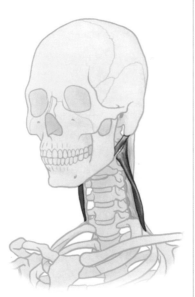

05. 두힘살근, 목널판근

(이복근, 二腹筋, digastric muscle
경판상근, 頸板狀筋, splenius cervicis m.)

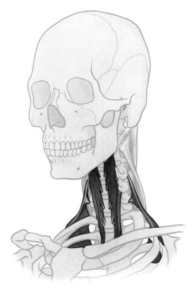

06. 등엉덩갈비근, 목긴근

(흉장늑근, 胸腸肋筋, iliocostal muscle of
thorax / 경장근, 頸長筋, longus colli m.)

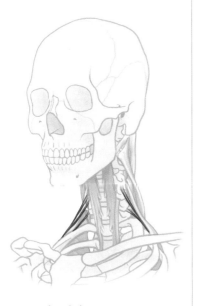

07. 뒤목갈비근

(후사각근, 後斜角筋, scalenus posterior m.)

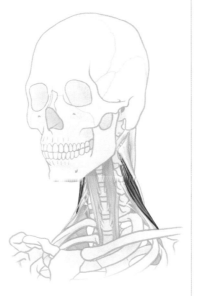

08. 어깨올림근

(견갑거근, 肩甲擧筋, levator scapulae m.)

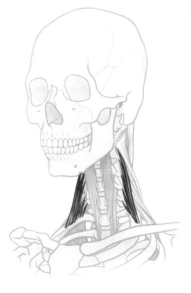

09. 중간목갈비근

(중사각근, 中斜角筋, scalenus medius m.)

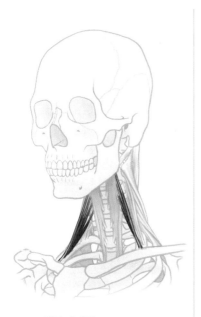

10. 앞목갈비근

(전사각근, 前斜角筋, scalenus anterior m.)

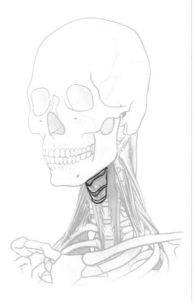

11. 목뿔뼈, 방패연골

(설골, 舌骨, hyoid
갑상연골, 甲狀軟骨, thyroid cartilage)

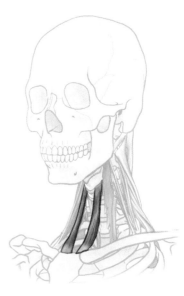

12. 목장방패근

(흉갑상근, 胸甲狀筋, sternothyroid m.)

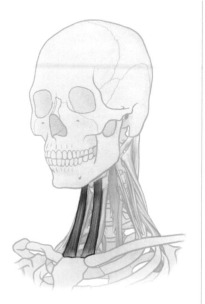

13. 복장목뿔근

(흉설골근, 胸舌骨筋, sternohyoid m.)

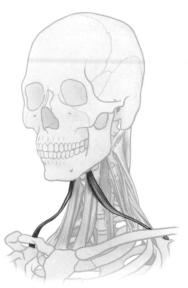

14. 어깨목뿔근

(견갑설골근, 肩胛舌骨筋, omohyoid m.)

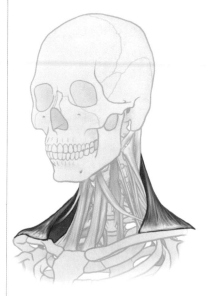

15. 등세모근

(승모근, 僧帽筋, trapezius m.)

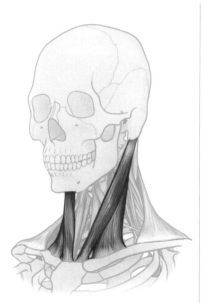

16. 목빗근

(흉쇄유돌근, 胸鎖乳突筋,
sternocleidomastoid m.)

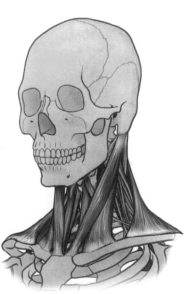

17. 앞에서 본 목 근육

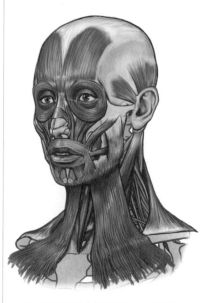

18. 얼굴 근육, 넓은목근이 포함된 모습

(광경근, 廣頸筋, platysma)

얼굴 근육은 121쪽을 참고하세요.

■ 목의 여러 가지 모습

목은 표면에서 봤을 때 유독 드러나는 몇몇 중요한 지표(목빗근, 넓은목근, 후두융기, 빗장뼈)를 제외하고는
거의 잘 드러나지 않아서 대표적인 지표들을 얼마나 잘 묘사하느냐가 목의 표현에 중요한 관건이 됩니다.
앞에서 공부한 내용을 바탕으로 각 부위의 이름을 되뇌어봅시다.

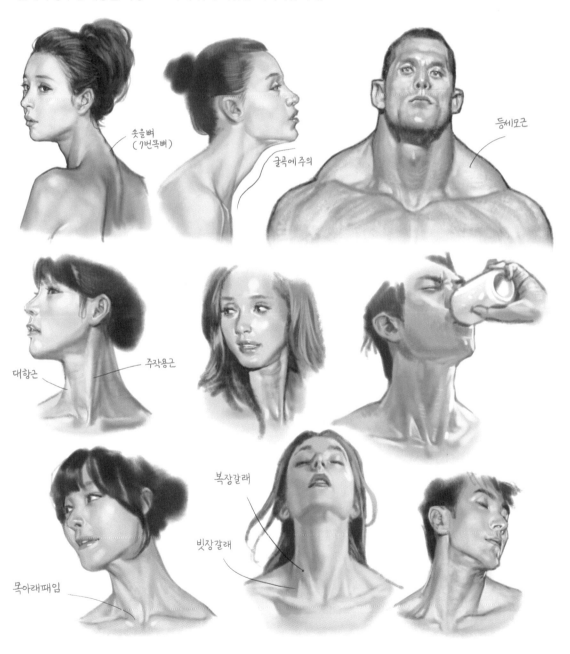

솟을뼈
(7번목뼈)

굴곡에 주의

등세모근

대향근

주작용근

복장갈래

빗장갈래

목아래때임

가슴의 근육

■ 가슴, 끌어안다

가슴은 빗장뼈와 배(보통 5번 갈비뼈) 사이에 위치한 부위입니다. 속된 말로 흔히 갑빠[カッパ/合雨(かっぱ)]라고도 부르는데, 팔의 운동과 밀접하게 연관되어 있는 특성상 남성의 상징처럼 여겨집니다. 게다가 위치상 직접적인 생명 유지 기관이라고 할 수 있는 심장과 폐를 1차적으로 보호하는 역할을 하기도 하죠.

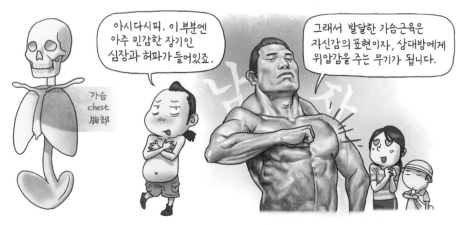

아시다시피, 이 부분엔 아주 민감한 장기인 심장과 허파가 들어있죠.

그래서 발달한 가슴근육은 자신감의 표현이자, 상대방에게 위압감을 주는 무기가 됩니다.

가슴
chest
胸部

흔히 가슴을 지칭하는 속어인 '갑빠'(가빠)는 일본에서 포르투갈어를 음차하여 쓴 단어인데,
원래의 의미인 '비옷, 천막' 등으로 쓰이기보다 '덩치, 체면, 근육질' 등의 의미로 사용되었다고.

가슴의 근육은 가슴우리를 움직여 호흡을 돕거나 주로 몸을 앞쪽으로 움츠리고, 팔을 강하게 끌어모으는 기능을 합니다. 그래서 보통 팔을 앞으로 내지르는 권투나 유도 등 격투기 선수들의 가슴 근육이 발달된 경우를 많이 볼 수 있어요.

• 가슴근육의 기능

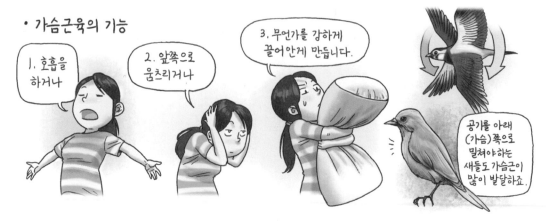

1. 호흡을 하거나

2. 앞쪽으로 움츠리거나

3. 무언가를 강하게 끌어안게 만듭니다.

공기를 아래 (가슴)쪽으로 밀쳐야하는 새들도 가슴근이 많이 발달하죠.

날갯짓을 수시로 해야 하는 새의 가슴살은 크기가 크지만 지방이 거의 쌓이지 않는다. 그래서 맛이 별로…

■ 가슴의 주요 근육

먼저, 겉으로 드러나진 않지만 호흡에 중요한 역할을 하는 갈비사이근(늑간근)을 살짝 거들떠봅시다.
갈비사이근은 말 그대로 가슴우리의 갈비뼈 사이를 채우고 있는 근육인데, 바깥갈비사이근과 속갈비사이근으로
구분합니다. 갈비사이근이 갈비를 움직여 호흡을 돕는 원리는 대충 이렇습니다. 이 원리는 등의 '위,
아래뒤톱니근'에서 다시 한번 등장하므로 잘 기억해둡시다.

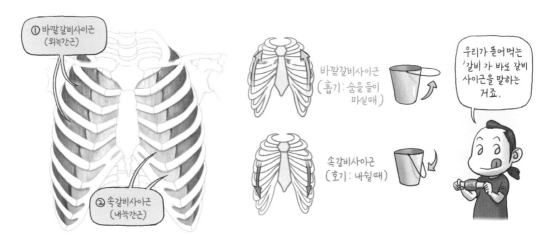

이번에는 팔을 움직이는 근육입니다. 빗장밑근(쇄골하근)과 작은가슴근(소흉근)은 각각 빗장뼈와 어깨뼈의
'부리돌기'에서 시작해 갈비뼈 방향으로 닿아 있기 때문에 어깨뼈를 앞쪽으로 끌어당겨 결과적으로 팔 전체를
모으는 역할을 합니다.

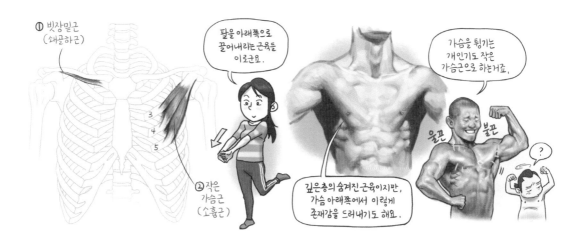

그런데 팔이 하는 역할을 떠올려보면 아무래도 앞의 두 녀석만으로는 조금 벅찬 감이 있죠. 그래서 본격적으로 이놈이 나설 차례입니다. 앞톱니근(전거근)은 어깨뼈 안쪽에서 시작해 앞쪽의 가슴우리 전체에 퍼져 있는 모습이 마치 톱날(鋸 : 톱 '거')과 같아서 이런 이름이 붙었다고 하네요.

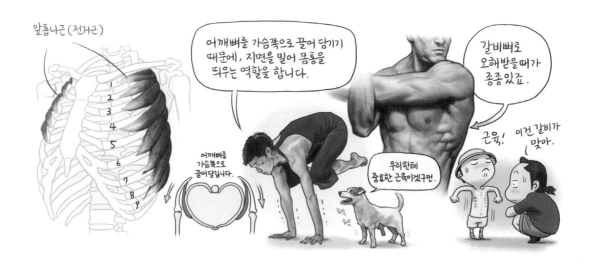

아무래도 '가슴근육'하면 가장 먼저 떠오르는 것은 큰가슴근(대흉근)이겠죠. 일단 이 근육은 힘살 섬유의 진행 방향에 따라 1. 빗장갈래 / 2. 복장갈래 / 3. 배갈래의 세 개 파트로 나눠져 있는데, 독특한 점은 팔에 닿는 지점이 가슴에서 시작하는 순서와 반대 방향, 즉 '꼬여 있다'는 사실입니다. 왜 이런 걸까요?

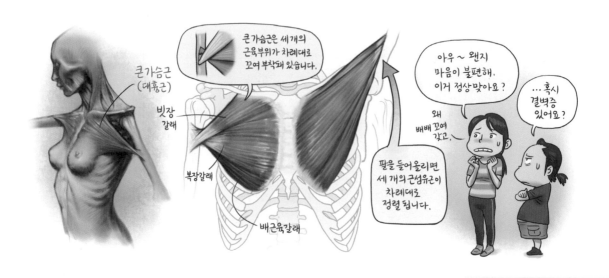

이렇게 꼬여 있는 이유는 한마디로 팔을 들어올리기도, 내리기도 해야 하기 때문입니다. 예를 들어 위쪽의 복장갈래가 수축하면 팔을 들어올리고, 아래쪽의 배갈래가 수축하면 팔을 끌어내리는 식이죠. 게다가 앞발이 항상 정면을 향해 뻗어있는 셈인 네발 동물들은 큰가슴근이 꼬여 있는 상태라고 보기는 좀 애매하지만, 인간은 직립에 의해 팔이 아래쪽을 향하면서 꼬인 모습이 더 심해진 거라 볼 수 있을 겁니다.

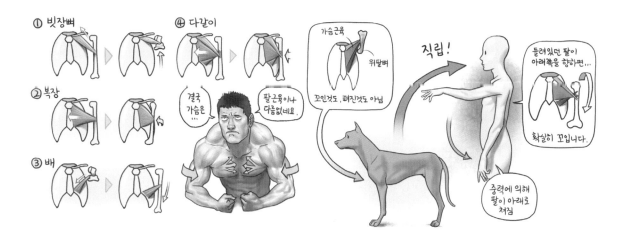

큰가슴근은 면적이 넓은 만큼 가슴근육 중에서도 가장 힘이 셀 뿐 아니라 비교적 발달도 잘되기 때문에 아무래도 눈에 많이 띄는 근육입니다. 실생활에서도 관찰하기 쉽고 상징적인 의미도 갖고 있는 부분이라 캐릭터를 그릴 때 자주 표현되는 근육이죠. 따라서 그 특성을 잘 파악해둘 필요가 있습니다.

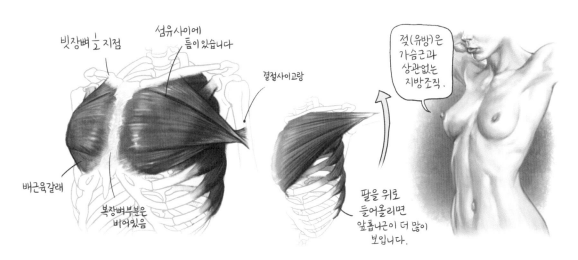

■ 가슴 근육을 붙여봅시다

이번에는 차례대로 가슴의 근육들을 하나씩 붙여보겠습니다. 주로 여러 개의 갈비뼈에 붙어 있기 때문에 이는 점과 닿는 점이 어딘지 유의하면서 살펴봅시다.

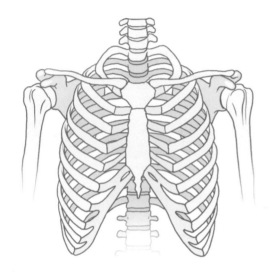

● **가슴우리**

(흉곽, 胸廓, thoracic cage)

가슴 부위의 형태를 유지하는 뼈

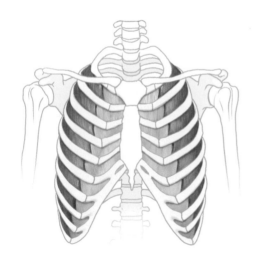

01. 바깥/속갈비사이근

(외/내늑간근, 外/內肋間筋,
external/Internal intercostal muscle)

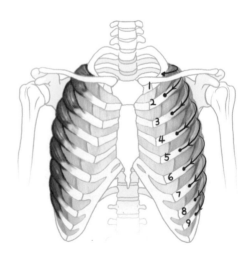

02. 앞톱니근

(전거근, 前鋸筋, serratus anterior muscle)

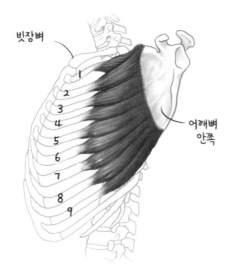

02-1. 앞톱니근

앞톱니근을 옆에서 본 모습

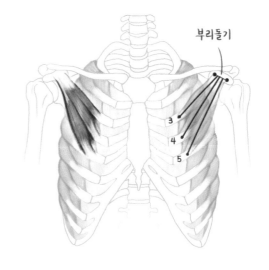

03. 작은가슴근

(소흉근, 小胸筋, pectoralis minor muscle)

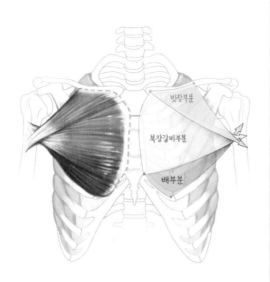

04. 큰가슴근

(대흉근, 大胸筋, pectoralis major muscle)

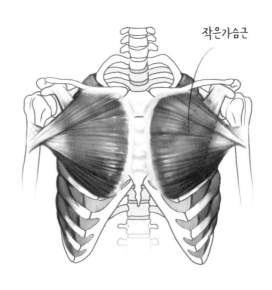

05. 가슴근

(흉근, 胸筋, thoracic muscles)

배의 근육

■ 뱃심의 원천

배는 우리 모두 잘 알다시피 가슴우리와 골반 사이의 공간이자, 소화 내장 기관이 들어차 있는 부분입니다. 등쪽의 척주(허리뼈)를 제외하고는 뼈가 없어서 전신을 굽히는 커다란 관절 역할도 하지만, 뼈로 보호받지 못하기 때문에 인체에서 가장 취약한 부분이기도 합니다. 그래서 육상동물이 상대방에게 배를 내보이는 것은 사실 꽤 위험한 일이죠.

이런 곤란함에 대해서는 앞에서 잠깐 언급했지만(141쪽), 상황이 이렇다 보니 원래 '움직임'을 위한 근육이 '방어막' 역할까지 함께 수행하게 된 케이스라고 볼 수 있습니다. 만약 그게 사실이 아니라고 하더라도 무거운 상체와 하체를 제어해야 하는 배 근육은 신체의 어떤 근육보다도 강하고 질기며, 손상됐을 때 회복 속도 또한 빨라야만 하죠.

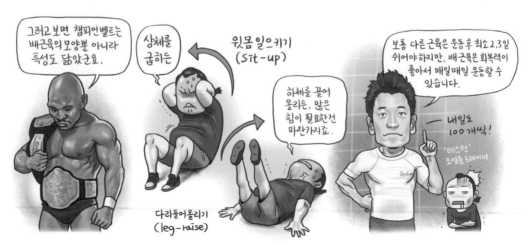

■ 배의 주요 근육

배의 근육은 기능상 전신의 굽힘근의 역할을 하고, 가슴과 마찬가지로 네 개의 커다란 근육으로 이루어져 있습니다. 하나는 몸을 정면으로 굽히는 놈(배곧은근), 나머지 셋은 몸을 측면으로 굽히는 놈들(배빗근)이죠. 그런데 뭔가 이상하지 않으신가요? 몸을 앞으로 굽히나 옆으로 굽히나 결국 굽히는 건 마찬가지인데, 왜 이렇게 개수 차이가 나는 걸까요?

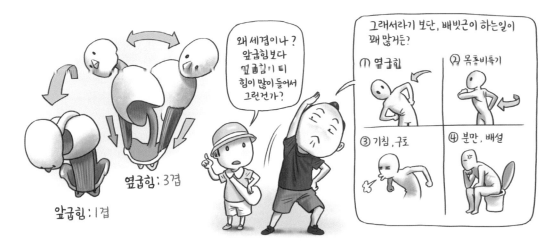

배빗근이 세 개로 나누어진 더 중요한 이유는 따로 있습니다. 그 이유를 알아보기에 앞서 일단은 배빗근을 구성하는 세 가지 근육을 차례대로 살펴볼 필요가 있는데, 배빗근군(무리)은 깊은 층부터 1. 배가로근(복횡근) / 2. 배속빗근(내복사근) / 3. 배바깥빗근(외복사근)으로 구성되어 있습니다.

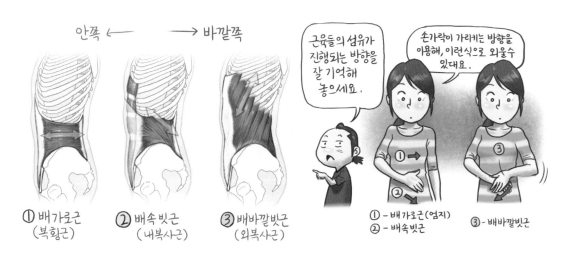

배가로근이나 배속빗근은 어차피 배바깥빗근보다 깊은 층에 있기 때문에 겉에서 봤을 때는 결국 배바깥빗근의
모양이 중요한데, 4번부터 12번까지 갈비뼈를 붙잡고 사선 방향으로 내려오는 모습에 주목하세요. 왜냐하면 이
녀석은 앞서 가슴근육에서 설명한 앞톱니근과 깍지를 끼듯 맞물려 있거든요. 이 모습은 그림을 그릴 때 특히
중요한 포인트가 됩니다.

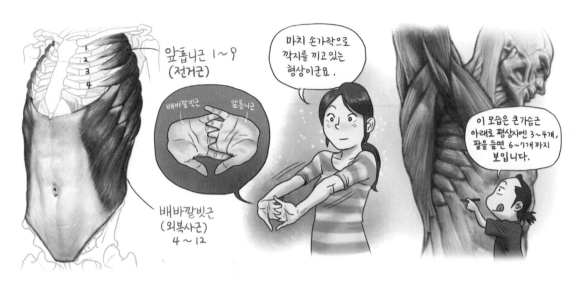

배바깥빗근을 포함한 옆구리 근육들의 전체적인 모습을 살펴보면 힘줄이 엄청 넓은 것을 알 수 있죠. 앞서
이런 힘줄을 널힘줄이라고 한다고 말씀드렸는데, 근육이 세 겹이면 널힘줄도 세 겹이 되기 때문에 결과적으로
배 앞부분에는 아주 질기고 단단한 방어막이 생기게 됩니다. 이 방어막은 배 정중앙의 백색선으로 모여
들어갑니다. 정리하면, 세 겹의 옆구리 근육은 몸통을 굽히면서 배 부분을 보호하는 역할도 함께 한다는
뜻이지요.

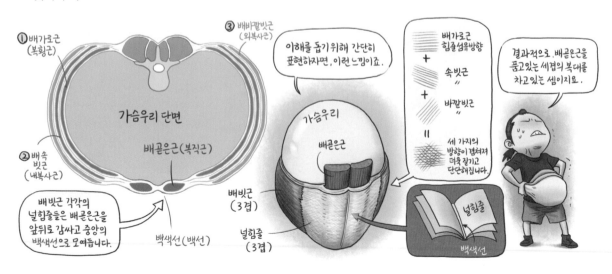

배빗근의 널힘줄이 형성하는 배곧은근집 속에 숨어있는 배곧은근(복직근)은 따로 설명할 필요 없는 유명한
근육이죠. 딱 봐도 상체를 하체 쪽으로 끌어내리거나 하체를 상체 쪽으로 끌어올리는 작용을 해야 하기 때문에
엄청 큰 힘이 필요한데, 문제는 이 근육의 길이가 생각보다 길다는 겁니다.

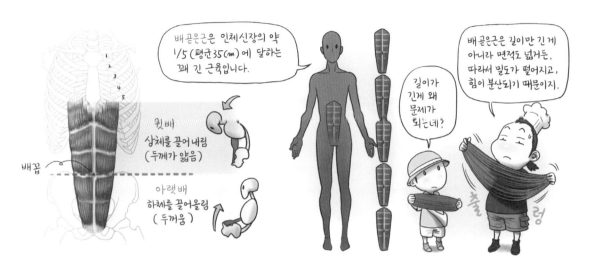

이거 참 곤란하네요. 그렇다고 해서 근육의 길이를 줄일 수도 없는 일이고 말이죠.
길이가 긴 배곧은근이 큰 힘을 내려면, 중간중간을 묶어 힘살의 밀도를 높이면 됩니다. 이렇게 배곧은근을
위아래로 구분하는 선을 나눔힘줄(건획/표면에서는 '가로선')이라 하고, 사람마다 차이가 있지만 보통
배곧은근의 정중앙에 위치한 배꼽 위를 기준으로 3~4개가 존재합니다. 여기에 배곧은근을 좌우로 나누는
백색선이 합쳐져 우리가 흔히 말하는 '식스팩'이 형성되는 거죠.

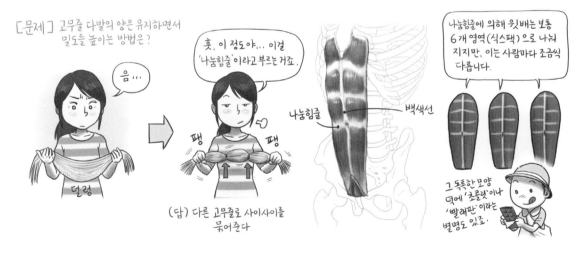

배곧은근과 배바깥빗근의 공존으로 배에는 몇 가지 독특한 시각적 지표들이 생깁니다. 먼저, 두 근육 사이에는 기다란 삼각형 모양의 널힘줄 영역이 생기는데, 힘살이 발달할수록 오목해집니다. 이 영역은 따로 이름이 없고, 다만 배바깥빗근에 의해 생기는 반달모양의 반달선이 지표 역할을 합니다. 또한 배가 끝나는 지점, 즉 배의 근육들이 골반과 닿는 부분도 눈여겨볼 필요가 있죠.

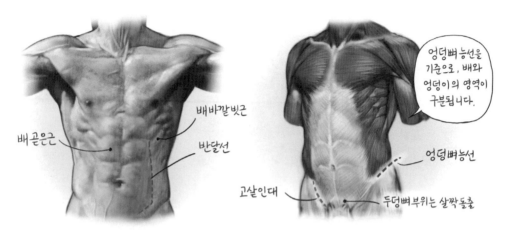

배곧은근

배바깥빗근

반달선

엉덩뼈능선을 기준으로, 배와 엉덩이의 영역이 구분됩니다.

엉덩뼈능선

고샅인대

두덩뼈부위는 살짝 돌출

아 참, 근육과 큰 상관이 없긴 하지만, 인체의 중요한 지표 중 하나인 '배꼽'을 빼놓을 수 없겠네요.

배꼽은 태아 시절 태반으로부터 양분을 공급하던 탯줄을 끊은 자리에 불과하므로, 세상 밖으로 나온 다음부터는 아무런 역할을 하지 않습니다. 하지만 이 '배꼽'을 기준으로 여러 가지 해부학적 사실을 판단할 수 있을 뿐 아니라 미적으로도 아주 중요한 포인트가 되기도 합니다.

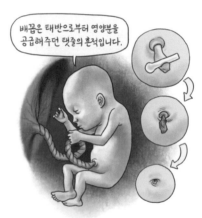

배꼽은 태반으로부터 영양분을 공급해주던 탯줄의 흔적입니다.

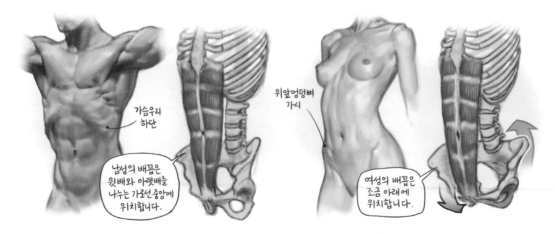

가슴우리 하단

위앞엉덩뼈 가시

남성의 배꼽은 윗배와 아랫배를 나누는 가로선중앙에 위치합니다.

여성의 배꼽은 조금 아래에 위치합니다.

이미 우리 모두 너무나 잘 아는 사실이지만, 배에는 유독 지방이 잘 찹니다. 그래서 어지간해서는 위에서 설명한 근육들의 모습이 잘 드러나지 않는 게 사실이죠. 하지만 그래도 배 부분의 기본 토대를 형성할 뿐 아니라 이상적 인물을 그릴 때는 단골로 표현되는 소재이기 때문에 비록 본인의 배에서 관찰하기 어렵더라도 잘 알아두도록 합시다.

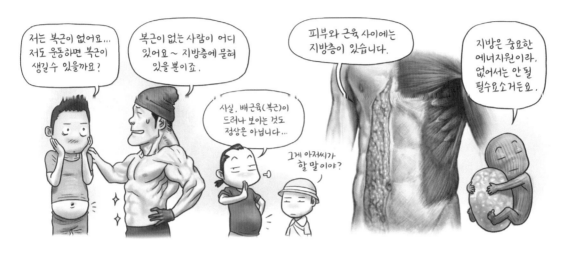

■ 배 근육을 붙여봅시다

이번에는 배의 근육을 차례대로 붙여보겠습니다.
몸통 중앙의 비어 있는 부분을 두꺼운 천으로 두르는
느낌으로 묘사하되, 배바깥빗근과 앞톱니근의
맞물리는 모습에 주의합시다.

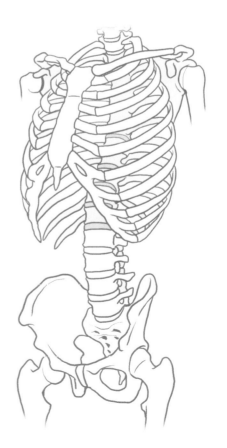

● **몸통**

(체, 體, corpus)

머리, 팔, 다리를 제외한 가슴과 배 부분

01. 허리네모근

(요방형근, 腰方形筋, quadratus lumborum muscle)

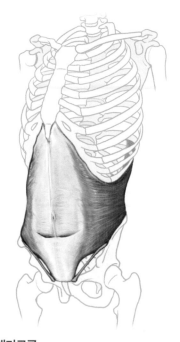

02. 배가로근

(복횡근, 腹橫筋, transversus abdominis muscle)

– 하단의 구멍은 '활꼴선'(궁상선)

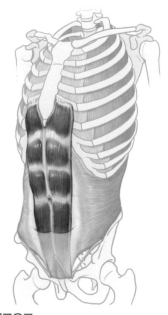

03. 배곧은근

(복직근, 腹直筋, rectus abdominis muscle)

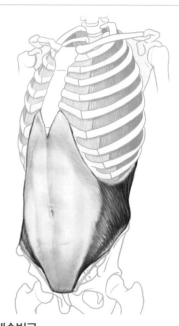

04. 배속빗근

(내복사근, 內腹斜筋, internal oblique abdominal muscle)

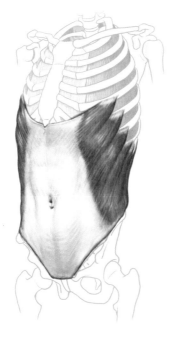

05. 배바깥빗근

(외복사근, 外腹斜筋, external oblique abdominal muscle)

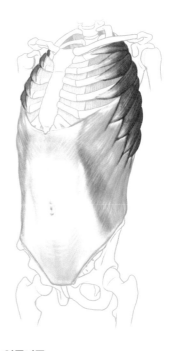

06. 앞톱니근

(전거근, 前鋸筋, serratus anterior muscle)

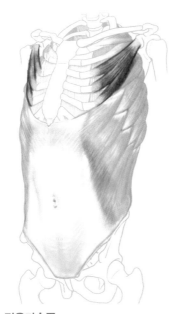

07. 작은가슴근

(소흉근, 小胸筋, pectoralis minor muscle)

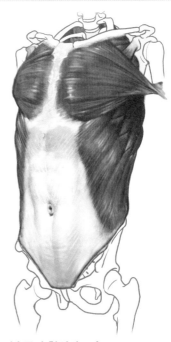

08. 가슴근과 합쳐진 모습

■앞 몸통의 여러 가지 모습

다음 그림들은 필자가 앞서 서술한 내용들을 상기하면서 그린 몸통의 예시작들입니다. 각각의 근육에 피부가 덮였을 때 어떤 식으로 드러나는지 관찰하되, 헷갈리기 쉬운 가슴과 팔이 겹치는 곳인 겨드랑이 부분의 근육 모습에 주의합시다.

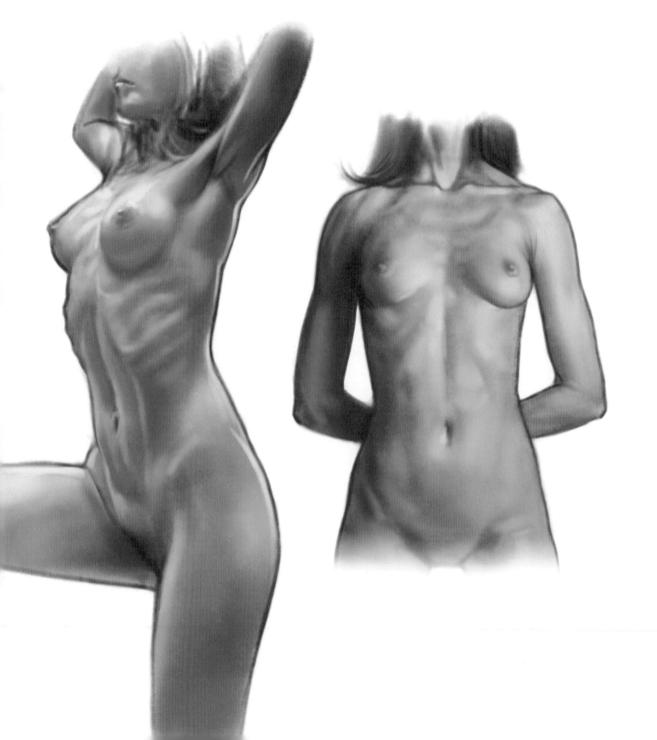

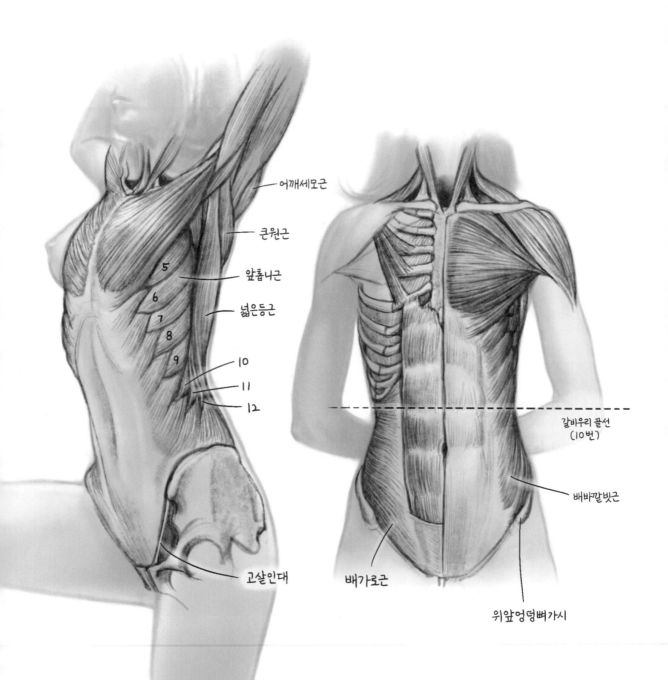

어깨세모근

큰원근

5

앞톱니근

6

넓은등근

7

8

9

10

11

12

갈비우리 골선
(10번)

배바깥빗근

고샅인대

배가로근

위앞엉덩뼈가시

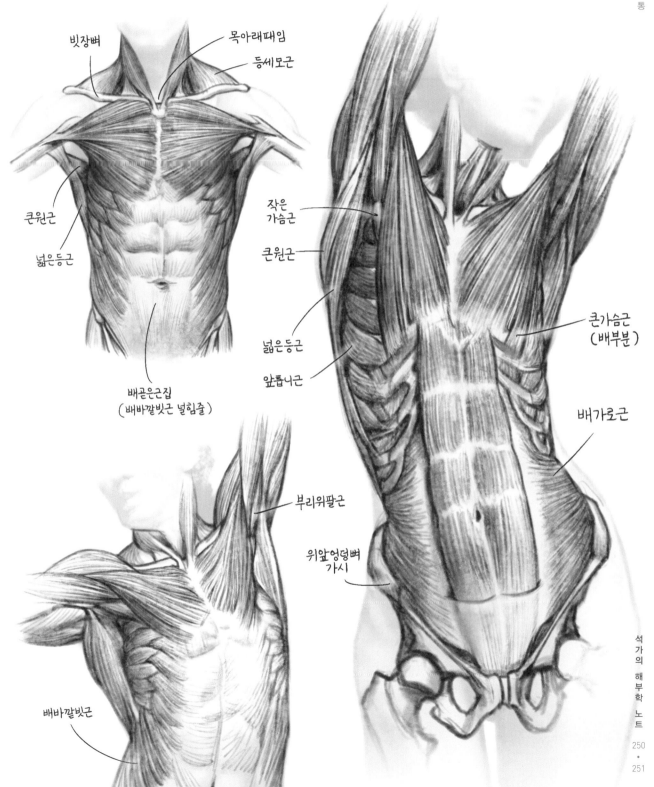

빗장뼈

목아래패임

등세모근

작은
가슴근

큰원근

큰원근

넓은등근

넓은등근

배곧은근집
(배바깥빗근 널힘줄)

앞톱니근

큰가슴근
(배부분)

배가로근

부리위팔근

위앞엉덩뼈
가시

배바깥빗근

등의 근육

■등, 등을 보자

'등'이 어디인지 모르는 사람이 있을까요? 등은 가슴과 배의 반대편, 즉 몸통의 뒤쪽이죠. 하지만 네발 동물에게
등은 하늘을 바라보는 '위쪽'에 해당합니다. 생각해보면 지상에서 뭔가 위험한 것들은 지면보다는 위에서
'떨어지는' 경우가 많은 데다, 아무래도 등 쪽은 머리의 감각 기관이 상태를 파악하기가 힘들잖아요? 그래서
'가슴'이나 '배'보다는 '등' 쪽이 그나마 좀 더 물리적인 보호 장치가 발달한 편입니다.

언뜻 동의가 잘 안 된다면, 드라마나 영화에서 주인공이 여럿에게 린치를 당할 때 몸을 지키기 위해 본능적으로 어떤 자세를 취했는지 떠올려보자.

그래서 심폐와 복부의 보호 부담이 덜한 등 쪽의 근육들은 더욱 기능적으로 다양한 역할을 할 수 있다는
얘기죠. 인간도 한 때 네 발로 걸었던 덕분에 크게 다르지 않습니다. 다만, 앞뒤로 뾰족한 네발 동물의
가슴우리에 비해 인간의 가슴우리는 양옆으로 길어서 넓은 등을 가지고 있다는 차이가 있는데, 그렇다면
여기서 문제! 등의 근육은 보통 어떤 작용을 할까요?

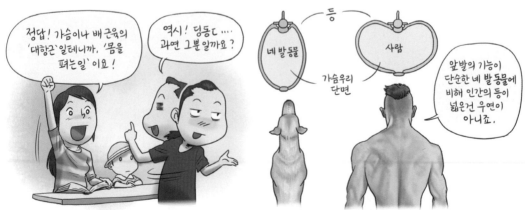

등의 근육도 가슴과 마찬가지로 깊은 층과 얕은 층의 근육으로 구분할 수 있습니다. 그런데 주로 깊은 층의
근육은 갈비뼈를 움직여 호흡을 돕거나 배곧은근에 대항해 몸을 일으켜 세우는 '폄근'의 역할을 하지만, 얕은 층,
즉 겉의 근육은 '팔'의 움직임과 밀접한 관계가 있습니다.

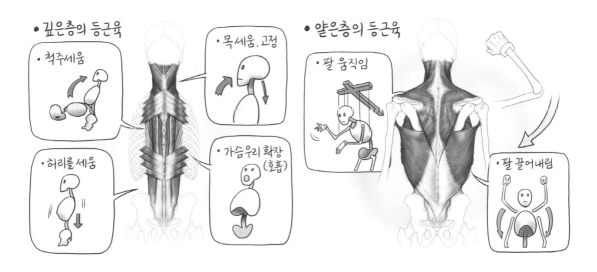

이 근육들은 면적이 넓은 만큼 널힘줄도 독특한 모양을 하고 있어서 등근육이 발달할수록 특유의 복잡한
모습을 만들어 냅니다. 이런 이유로, 넓은 등과 발달된 등 근육은 명실공히 '힘'의 상징이자 표식이 될 뿐 아니라
묘사할 때도 아주 재미있는 부분이기도 하지요.

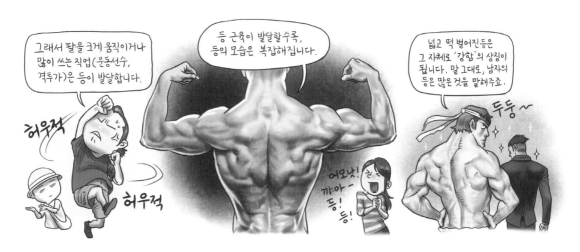

■ 등의 주요 근육

그럼 등의 주요 근육을 깊은 층부터 하나씩 살펴보겠습니다.

먼저 등의 가장 원초적인 움직임이라고 할 수 있는 '등을 세우는 일'이 가능한 것은 척추를 따라 양쪽으로 길게 붙어 있는 등세움근(척주기립근)의 덕분입니다. 몸을 앞쪽으로 굽히는 일과 달리 위로 끌어올려 세우고 꼿꼿이 지탱하는 일은 훨씬 많은 힘이 필요하기 때문에 세 뭉치의 근육이 하나로 뭉쳐 있죠.

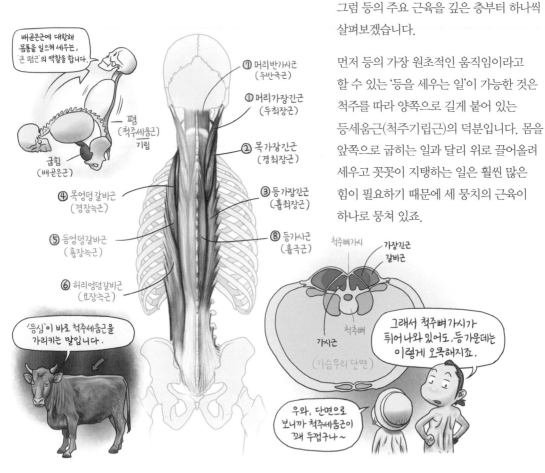

배곧은근에 대항해 몸통을 일으켜 세우는, '큰 폄근'의 역할을 합니다.

폄 (척주세움근) 기립

굽힘 (배곧은근)

⑦ 머리반가시근 (두반극근)
① 머리가장긴근 (두최장근)
② 목가장긴근 (경최장근)
③ 등가장긴근 (흉최장근)
⑧ 등가시근 (흉극근)
④ 목엉덩갈비근 (경장늑근)
⑤ 등엉덩갈비근 (흉장늑근)
⑥ 허리엉덩갈비근 (요장늑근)

'등심'이 바로 척추세움근을 가리키는 말입니다.

척주뼈가시
가장긴근
갈비근
척추뼈
가시근
(가슴우리 단면)

그래서 척주뼈가시가 튀어나와 있어도, 등 가운데는 이렇게 오목해지죠.

우와, 단면으로 보니까 척추세움근이 꽤 두껍구나~

등세움근은 말 그대로 '등을 세우는' 역할을 하는데, 이게 워낙 만만치 않은 일이다 보니 이 일을 보조해줄 근육이 필요합니다. 이 근육은 가슴우리의 마지막 부분인 12번 갈비와 골반 위쪽 사이에서 상체를 똑바로 지탱하도록 도와주는데, 사각형 모양이라 허리네모근(요방형근)이라고 부르죠.

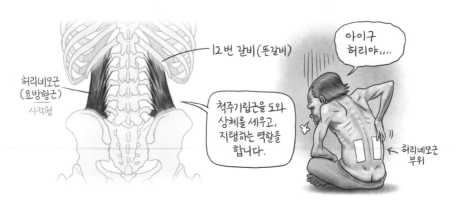

12번 갈비 (똥갈비)

허리네모근 (요방형근)
사각형

척주기립근을 도와 상체를 세우고, 지탱하는 역할을 합니다.

아이구 허리야,,,,

허리네모근 부위

머리널판근(두판상근)과 목널판근(경판상근)은 둘 다 척주(목뼈, 등뼈)에서 시작해 각각 뒤통수와 목의
가로돌기에 붙어있는 판판한 널빤지 모양의 V자 근육입니다. 이 근육은 양쪽이 따로따로 작용하면 목빗근을
도와 머리를 회전시키지만, 함께 수축하면 목뼈를 펌 – 쉽게 말해 둘 다 목을 뒤로 제끼는 기능을 하는데, 엎드려
네발로 걸을 때 정면을 향해 머리를 세워야 하는 네발 동물들이 이 근육이 발달해 있는 경우가 많습니다.

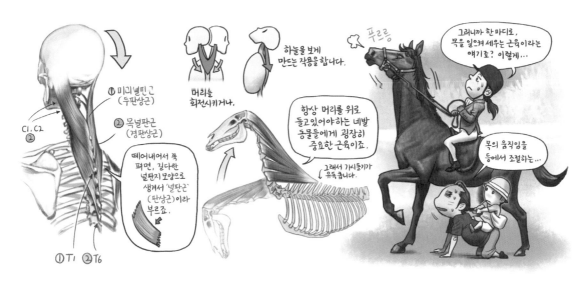

다만 돼지는 예외. 돼지도 널판근(splenius)이 있지만, 골격 구조상 고개를 10° 이상 들어 올릴 수 없다고 한다.

앞의 가장 첫 부분에서 잠깐 소개한 갈비사이근은 갈빗대를 움직여 호흡을 돕는 역할을 하는데,
위뒤톱니근(상후거근)과 아래뒤톱니근(하후거근)도 이와 마찬가지로 등 쪽에서 갈비를 끌어당겨 허파의
호흡운동을 돕는 근육입니다. 앞에서 살펴본 '앞톱니근'과 마찬가지로 역시 톱날 모양으로 생겼다고 해서
'톱니근'(거근)이죠.

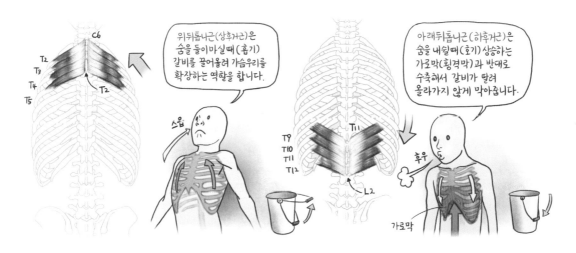

앞 페이지까지는 상체의 호흡과 수직 운동에 관련된 근육이었다면, 지금부터는 본격적으로 팔의 움직임과 관련된 근육들 차례입니다. 어깨올림근(견갑거근)과 마름근(능형근)은 팔이 시작하는 어깨뼈를 안쪽으로 끌어올리거나 당겨서, 결과적으로 팔의 '위쪽돌림'(상방회전)과 '올림'(거상, 314쪽 참고)을 가능하게 만들어주죠.

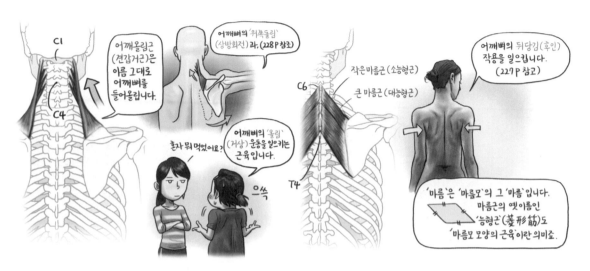

넓은등근(광배근)은, 조금이라도 운동에 관심이 있거나 액션스타 이소룡을 좋아하는 분이라면 모두 알 만한 근육입니다.

가슴우리 하단에서부터 엉치뼈에 이르는 긴 척주구간에서 시작해 팔 안쪽에 닿아 있는 '광활한'(그래서 광배근 또는 '활배근'이라고도 부르죠.) 근육인데, 위로 들어 올린 팔을 강하게 끌어내리는 작용을 합니다. 턱걸이를 할 때 절대적인 역할을 하는 근육이죠.

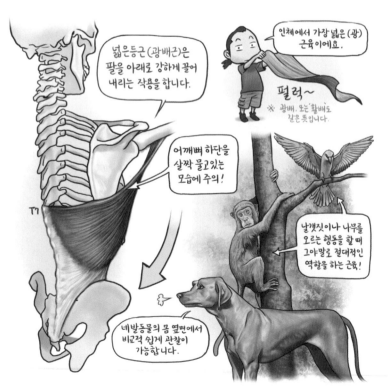

넓은등근을 자세히 살펴보면 한 가지 흥미로운 점이 있는데, 팔 안쪽에 닿아 있는 부분이 한 번 '꼬여 있다'는
것입니다. 이건 앞에서 공부한 큰가슴근과 비슷하죠. 다만 세 개의 근육이 차례대로 꼬인 큰가슴근과 달리
하나의 근육이라는 점, 팔을 들어올려도 꼬인 형상이 유지된다는 점이 다른데, 이 특징 때문에 더 강하게 팔을
끌어내릴 수 있습니다.

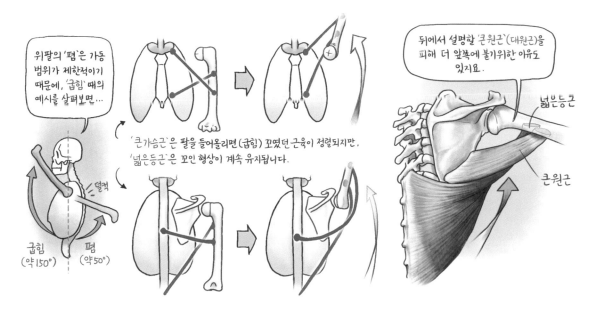

위팔의 '폄'은 가동
범위가 제한적이기
때문에, '굽힘' 때의
예시를 살펴보면…

덜컥

굽힘
(약150°)

폄
(약50°)

'큰가슴근'은 팔을 들어올리면 (굽힘) 꼬였던 근육이 정렬되지만,
'넓은등근'은 꼬인 형상이 계속 유지됩니다.

뒤에서 설명할 '큰원근'(대원근)을
피해 더 앞쪽에 붙기위한 이유도
있지요.

넓은등근

큰원근

인체에서 가장 면적이 넓은 근육인 만큼, 밖으로 드러나는 그 모습도 인상적이어서 인물화, 특히 근육질의
남성을 그릴 때 절대 빠뜨릴 수 없는 지표입니다. 이때 주의할 점은 등에서 시작하지만 팔 '안쪽'에 닿아 있다는
점인데, 이 때문에 정면에서는 팔을 양쪽으로 벌려야 관찰할 수 있습니다. 마치 겨드랑이 안쪽에 숨어 있는
'날개'와 비슷한 느낌이랄까요. 물론, 누구나 드러나는 건 아닙니다만.

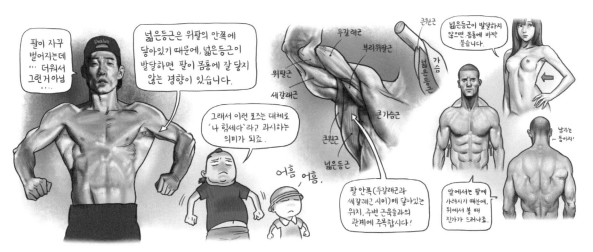

팔이 자꾸
벌어지는데
… 더워서
그런거 아님
….

넓은등근은 위팔의 안쪽에
닿아있기 때문에, 넓은등근이
발달하면 팔이 몸통에 잘 닿지
않는 경향이 있습니다.

그래서 이런 포즈는 대체로
'나 힘세다'라고 과시하는
의미가 되죠.

어흠 어흠

두갈래근

부리위팔근

위팔근

세갈래근

큰가슴근

큰원근

넓은등근

팔 안쪽(두갈래근과
세갈래근 사이)에 닿아있는
위치, 주변 근육들과의
관계에 주목합시다!

큰원근

넓은등근

가슴

넓은등근이 발달하지
않으면 몸통에 바짝
붙습니다.

앞에서는 팔에
가려지기 때문에,
뒤에서 볼 때
진가가 드러나죠.

남자는
~ 등이지!

넓은등근이 팔을 끌어내리는 근육이라면, 마지막으로 소개할 등세모근(승모근)은 팔을 들어올리거나 앞으로
모으는 일을 제외하고 거의 모든 작용을 컨트롤하는 근육입니다. 한마디로, 팔 운동의 가장 많은 지분을
갖고 있는 '팔의 주인'이라고 해도 과언이 아니죠. 이는 등세모근이 팔이음뼈인 어깨뼈 전체는 물론, 정면의
빗장뼈까지 붙잡고 있기 때문에 가능한 일입니다.

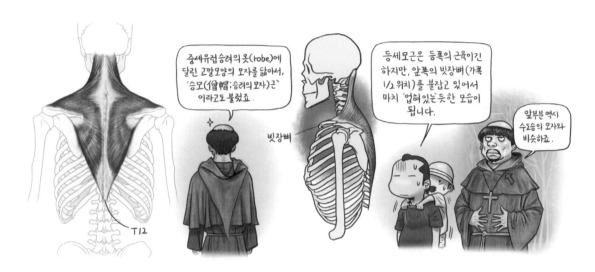

다양한 부위에 걸쳐 있는 만큼 등세모근의 작용은 실로 다양합니다. 등세모근은 위, 중간, 아래 섬유의 진행
방향에 따라 어깨를 움츠리고 내리는 것은 물론, 가슴을 펴거나 옆으로 구부리기도, 목을 들어올리거나
회전시키기도 하죠. 하지만 아무래도 팔의 시작점인 어깨뼈의 움직임과 많은 관련이 있기 때문에 팔을 이용해
힘을 쓸 일이 많아지면 등세모근도 함께 발달합니다.

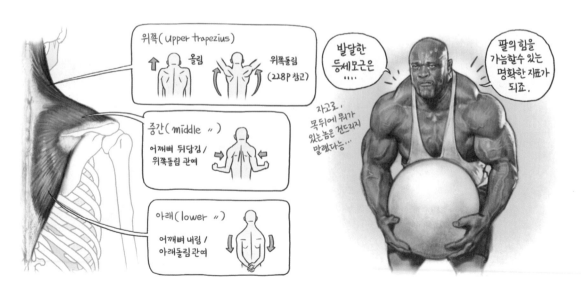

우리는 위험을 느끼면 본능적으로 목을 움츠리고 어깨를 올리죠. 이는 목빗근을 수축시켜 목동맥을 보호함과 동시에 등세모근을 수축시켜 팔을 사용할 준비를 하는 방어 행동입니다. 항상 스트레스를 받거나 긴장 상태가 오랫동안 지속되면 등세모근이 계속 수축한 상태가 유지되고, 뒷목이 뻐근하고 어깨가 굳는 건 그런 이유죠.

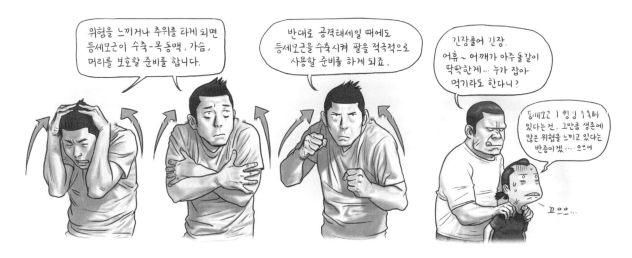

등세모근의 모습에서 특히 주의하여 관찰할 지점은 힘줄의 모양들인데, 근육의 다양한 역할 만큼이나 힘줄의 모습 또한 굉장히 독특하기 때문에 왜 이런 모습이 되는지 이유를 파악할 필요가 있습니다. 앞에서 여러 번 말씀드렸지만, 힘살이 발달해 튀어나오는 만큼 상대적으로 힘줄의 오목한 모습 또한 두드러지기 때문에 등의 외형에 많은 영향을 미치니까요.

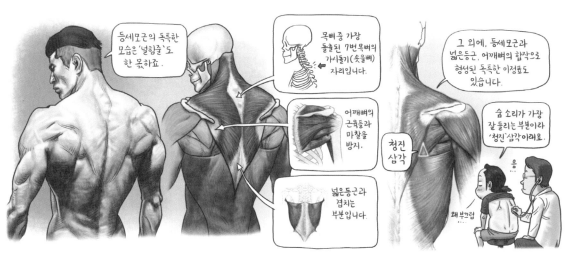

■ 등 근육을 붙여봅시다

등 근육을 차례대로 붙여 볼 차례입니다. 등은 깊은 층(몸통 세우기, 호흡)과 얕은 층 근육(팔 움직임)의 역할이
뚜렷하게 구분되기 때문에 무작정 순서대로 외우기보다 각 근육의 기능을 떠올리면서 구분하며 공부하면 훨씬 더
효과적입니다. 참고로 어깨뼈가 등장하는 순서부터가 얕은 층 근육이라고 보면 됩니다.

● 몸통뼈대(뒷모습)

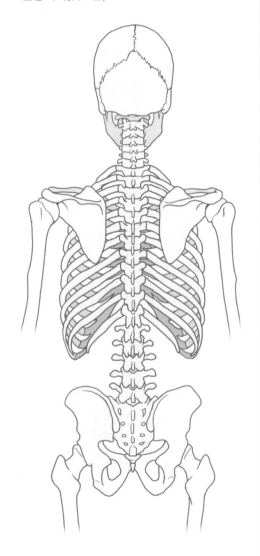

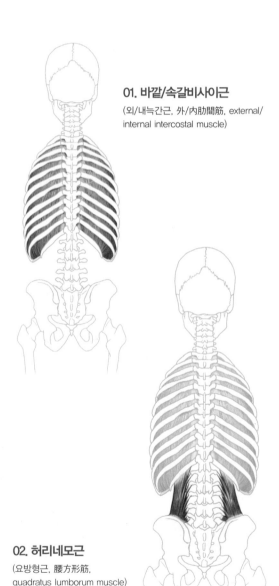

01. 바깥/속갈비사이근

(외/내늑간근, 外/内肋間筋, external/
internal intercostal muscle)

02. 허리네모근

(요방형근, 腰方形筋,
quadratus lumborum muscle)

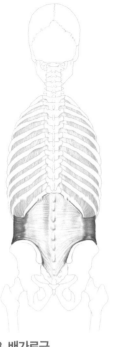

03. 배가로근

(복횡근, 腹橫筋,
transversus abdominis m.)

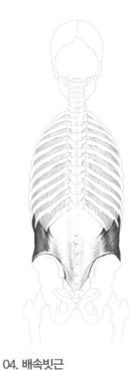

04. 배속빗근

(내복사근, 內腹斜筋,
internal oblique abdominal m.)

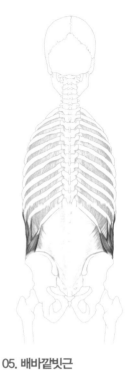

05. 배바깥빗근

(외복사근, 外腹斜筋,
external oblique abdominal m.)

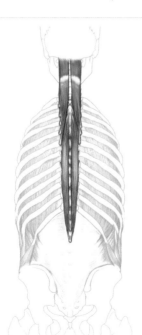

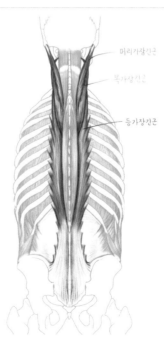

머리가장긴근

목가장긴근

등가장긴근

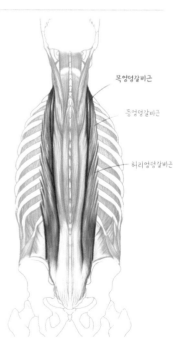

목엉덩갈비근

등엉덩갈비근

허리엉덩갈비근

06. 척주세움근(가시근, 가장긴근, 엉덩갈비근)

(척주기립근, 脊柱起立筋, erector spinae muscle)

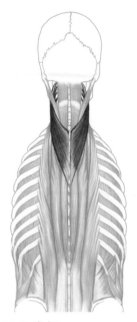

07. 목널판근

(경판상근, 頸板狀筋, splenius cervicis m.)

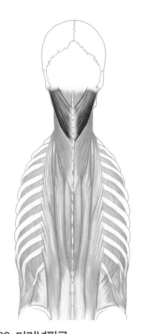

08. 머리널판근

(두판상근, 頭板狀筋, splenius capitis m.)

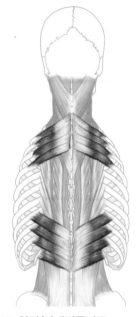

09. 위뒤/아래뒤톱니근

(상후/하후거근, 上後/下後鋸筋
serratus posterior superior/inferior m.)

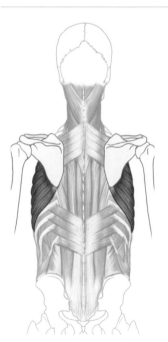

10. 앞톱니근

(전거근, 前鋸筋,
serratus anterior muscle)

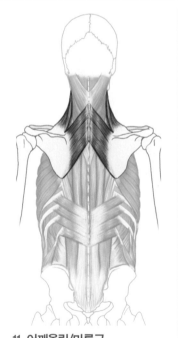

11. 어깨올림/마름근

(견갑거/능형근, 肩甲擧, 菱形筋,
levator scapulae/rhomboideus m.)

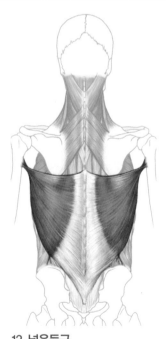

12. 넓은등근

(광배근, 廣背筋, latissimus dorsi m.)

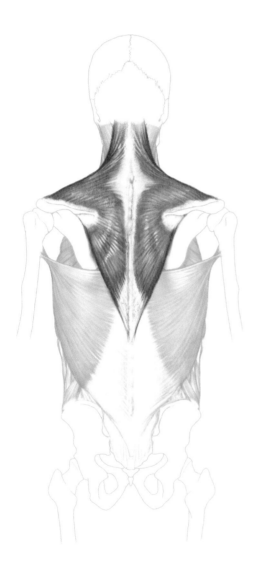

13. 등세모근

(승모근, 僧帽筋, trapezius muscle)

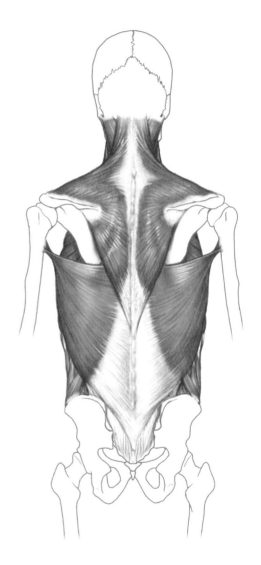

14. 등 근육 완성

■등의 여러 가지 모습

앞에서도 잠시 언급했지만, 등은 단순히 근육의 발달 정도뿐 아니라 섬유의 방향, 뼈와 힘줄의 모습에 의해 굉장히 많은 얼굴을 갖고 있습니다. 특히 척주세움근은 깊은 층 근육임에도 불구하고 두께가 두껍기 때문에 상체를 꼿꼿이 세울 때 등 전반, 특히 허리 쪽에서 자주 드러납니다. 이 밖에도 상체를 굽혔을 때 근육 사이로 드러나는 척주의 가시돌기에도 주목하세요.

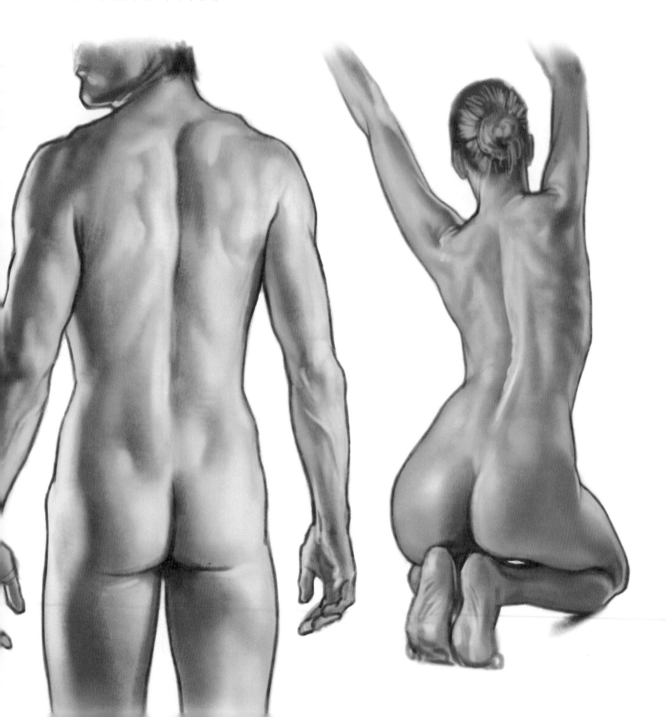

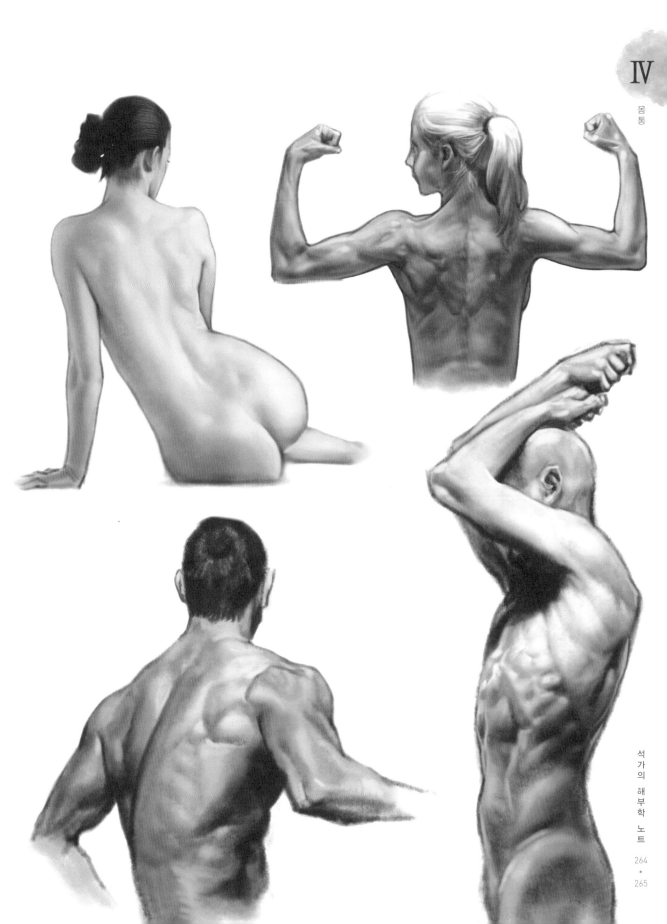

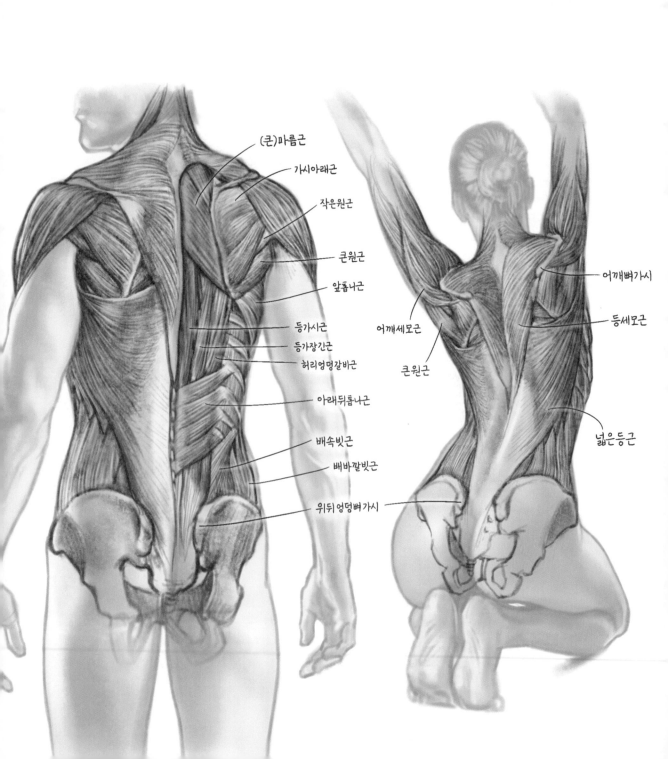

(큰)마름근

가시아래근

작은원근

큰원근

앞톱니근

등가시근

등가장긴근

허리엉덩갈바근

아래뒤톱니근

배속빗근

배바깥빗근

위뒤엉덩뼈가시

어깨세모근

큰원근

어깨뼈가시

등세모근

넓은등근

솟을뼈

등세모근

어깨세모근

봉우리

넓은등근
（널힘줄）

큰원근

가시아래근

배바깥빗근

작은가슴근

척주세움근（허리엉덩갈비근）

가시아래근

작은원근

큰원근

배바깥빗근

아래뒤톱니근

앞톱니근

'정의의 사자 라이파이' 팬아트 / painter pencil brushes / 2015
복식 표면에 노골적으로 드러나는 몸통의 이정표들은. 특별한 '힘'을 상징하는 슈퍼히어로의 공통적 불문율이다.
그 밖에도 몸에 짝 달라붙는 옷은 외부에서 근육을 압박해 수축시키는 효과가 있어서 힘을 주기에 더 좋을 뿐 아니라,
(헬스 트레이너나 요가 강사의 복장을 떠올려보자) 그 자체가 '2중 피부' 역할을 하기 때문에 찰과상 등을 줄일 수 있고
공기 저항을 받는 펄럭대는 부분이 없어서 스피드를 내기 용이하기 때문이다. 한 편 작가 입장에서는 시각적으로 몸의 커다란
동세나 라인, 액션을 강조하기에도 효과적이고, 무엇보다 그리기가 편하다! 알몸에 선만 그으면 되니까.

V
팔, 손

궁극의 도구

중력과 기압, 마찰이 존재하는 지상에서
머리와 척주만으로 자유롭게 움직이기란 쉬운 일이 아닙니다.
따라서 오로지 움직임을 위한 특별한 이동수단이 필요하지요.

이 장에서는 사람의 팔과 손은 생존을 위해
구체적으로 어떤 역할을 하는지,
그 역할을 위해 어떤 식으로 설계되어 있는지,
다른 척추동물들과는 어떠한 차이가 있는지
자세히 알아봅시다.

가지를 잡아라!

■ 가지의 기본적인 역할

인체를 나무에 비유하면, 지금까지 '뿌리'와 '줄기'라고 할 수 있는 머리와 몸통, 즉 '구간골'(軀幹骨)에 대해 공부했습니다. 그렇다면 이제부터 우리가 공부할 팔과 다리는 '가지'에 해당하겠지요. 이 '가지'는 다른 신체 기관과 마찬가지로 생존 활동에 중요한 역할을 제공하긴 하지만 심폐 기능이나 소화, 배설 등의 근본적인 생존 활동과는 커다란 관계가 없기 때문에 부속골(附屬骨)이라고 부릅니다. 가로수 가지치기를 해도 가로수가 죽는 것은 아니듯, 팔과 다리가 없다고 해도 생명에 큰 지장은 없다는 말이지요.

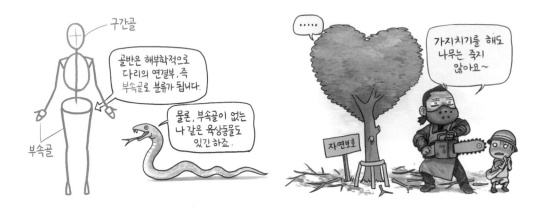

그렇긴 하지만 팔과 다리는 육상동물의 생존에 큰 역할을 미친다는 것은 누구도 부정할 수 없는 사실입니다. 자, 그럼 생각해봅시다. 부속골, 즉 팔과 다리의 가장 대표적인 역할은 무엇일까요?

보시다시피 먹이 채집이나 공격과 같은 부가적인 역할도 있긴 하지만, 기본적으로 팔과 다리의 가장 큰 역할은 역시 이동일 것입니다. 뒷다리야 말할 것도 없고, 인간의 앞발– 즉 팔은 '직립'을 하게 되면서부터 '이동'과 다소 거리가 멀어진 감이 있긴 하지만 여전히 이동의 기본 요건이라 할 수 있는 '방향 전환'과 '균형 유지'에 큰 역할을 하는 건 사실이니까요.

인간의 팔은 이동 시 네 발 동물의 '꼬리'역할을 하기 때문에, 팔이 없으면 급격한 움직임이 어려워진다.

팔다리의 주된 역할을 '이동'이라고 본다면, 네 발 동물이나 인간이나 뒷다리는 같은 역할(추진)을 한다고 봐도 무방할 것입니다. 하지만 우리가 지금부터 살펴볼 인간의 앞발, 즉 '팔'은 사정이 조금 다릅니다. 인간의 팔은 '이동'에만 쓰이는 것이 아니거든요. 우리의 팔과 손은 무언가를 잡고, 던지는 등의 다양한 역할을 수행하는데, 이는 인간이 언제부턴가 '직립'을 하게 되면서 생긴 변화라고 볼 수 있을 것입니다.

직립을 했기 때문에 손이 발달했는지, 손을 쓸 필요가 있었기 때문에 직립을 했는지…
'직립'의 이유에 대해서는 아직까지도 의견이 분분하지만, 분명한 것은 직립이 인간 신체에 중대한 변화를 가져왔다는 점과
과거 자연에서 최소 약체였던 인간의 생존을 위한 어쩔 수 없는 선택이었을 것이라는 사실이다.

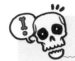

잠깐! 팔과 얼굴

'팔'과 '손'의 역할이 늘어나게 된 것은 팔과 손 자체는 말할 것도 없고 몸의 전체적인 외형뿐 아니라 '얼굴'의 생김새에도 많은 변화를 가져왔을 정도로 극적인 사건이었습니다.

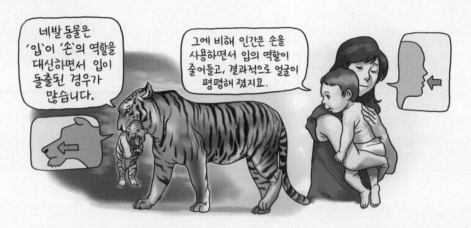

네발동물은 '입'이 '손'의 역할을 대신하면서 입이 돌출된 경우가 많습니다.

그에 비해 인간은 손을 사용하면서 입의 역할이 줄어들고, 결과적으로 얼굴이 평평해 졌지요.

그림처럼 새끼를 물어 옮기거나 무언가를 집어 먹는 일을 입으로 해야 하는 동물들과 달리, 인간은 '손'이 그 역할을 대신하면서 점차 구강 구조가 함몰되기 시작했다는 거죠.

앞에서 이야기한 뇌 용적의 변화(94쪽 참고)와 더불어 일어난 턱의 돌출과 함께 손의 역할은 인간만의 특징이라고 할 수 있는 '평평한 얼굴'을 형성하는 데 적잖은 영향을 끼쳤다고 볼 수 있겠습니다.

단순히 '이동'을 위해서라면 막대기처럼 그 구조가 단순해도 됐겠지만, 그 쓰임새와 역할이 다양해지면서 육상동물 중에서도 인간의 팔은 꽤 복잡한 구조로 진화되었습니다. 인체를 구성하고 있는 뼈와 근육 중 약 3분의 1이 팔에 밀집되어 있다고 할 정도니, 그 복잡성과 중요성은 어느 정도 짐작할 수 있죠.

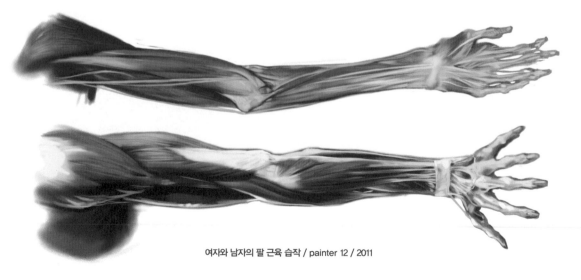

여자와 남자의 팔 근육 습작 / painter 12 / 2011

나중에 따로 공부하겠지만, 옆 그림을 보니 머리부터 아파옵니다. 하지만 미리 겁먹을 필요는 없습니다. 앞서 계속 말씀드렸듯이 아무리 복잡한 구조의 기계라 하더라도 작동 원리를 파악하면 쉬워지게 마련이니까요. 그런데 한 가지 명심해야 할 것은 모든 작동원리는 어떤 '필요성'에서 비롯된다는 사실입니다. 다시 말해 '그래야만 하는 이유'가 있어야 비로소 구조가 설계된다는 말이죠. 그래서 꼭 한 번쯤은 '팔'의 '존재 이유'에 대해 곰곰이 생각해봐야 할 필요가 있습니다.

■ 팔의 언어

팔의 존재 목적이라고 한다면, 앞에서 말씀드렸듯이 이동을 하거나 무언가를 쥐고 던지는 등의 의식적인 운동이라 볼 수 있죠. 그런데 팔의 중요한 역할은 또 있습니다. 외부의 물리적인 자극이나 공격으로부터 두뇌와 심폐 기관을 가장 일차적으로 보호하는 '보디가드'의 역할을 한다는 것입니다. 따라서 만약 팔이 없다면 생활의 불편함은 둘째 치고, 외부의 자극에 대해 심각하게 취약해질 수밖에 없겠죠.

팔이 신체를 보호하고자 하는 본능은 물리적인 자극뿐 아니라 심리적인 자극에 대해서도 마찬가지인데, 두뇌가 감지한 자극에 반사적으로 '일단 반응하고 보는' 이러한 팔의 특성 때문에 팔은 '눈'과 마찬가지로(81쪽 참고) 두뇌의 활동을 그대로 반영하는 '동시 통역사'로서의 노릇도 톡톡히 합니다. 그래서 우리가 누군가와 대화를 나눌 때, 팔이 어떤 자세를 하고 있는지에 따라 그 사람의 심리 상태를 쉽게 파악할 수 있는 행동 심리학적인 지표가 되는 것이죠.

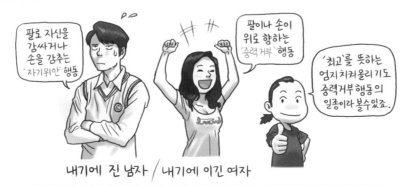

내기에 진 남자 / 내기에 이긴 여자

위 인물들의 심리 상태를 금방 파악할 수 있는 것은 비단 얼굴에 나타난 '표정' 때문만은 아닐 것이다.

따라서 인체를 묘사하려는 화가라면 이러한 팔의 '언어'를 파악하는 것은 무척 중요한 과제라고 할 수 있습니다.
물론 관객과 멀리 떨어져서 표정이나 감정이 잘 전달되지 않는 노래나 연극 등 다른 예술 장르에서도
마찬가지겠지만, 소리도, 움직임도 없는 정지된 화면만으로 어떤 이야기를 전달해야 하는 상황에서는 팔의
역할이 더욱 중요해지니까요.

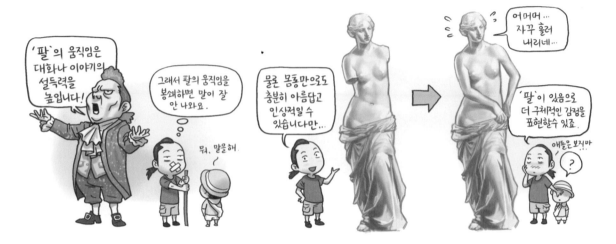

더욱이 팔을 이야기할 때 절대 빼놓을 수 없는 부분이 팔의 최하단에 위치한 기관, 바로 '손'일 텐데, '수화'를 봐도
알 수 있듯이 '손'은 그 자체만으로도 많은 이야기를 표현할 수 있기 때문에 어찌 보면 세상의 모든 예술가들은
사람의 '팔'과 '손'이라는 기관에 많은 빚을 지고 있다고 해도 과언이 아닐 것입니다. 물론 그들이 작품을 만들
때에도 팔과 손이 큰 역할을 한다는 것은 말할 필요도 없고요.

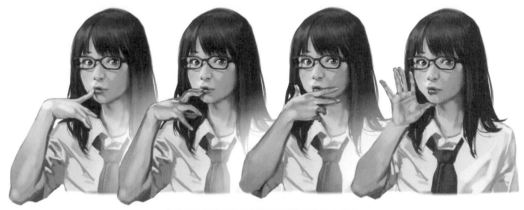

손의 포즈 변화만으로도 다양한 표정을 연출할 수 있다.

이 밖에도 팔의 의미와 역할에 대해 이야기하자면 무궁무진하지만, 개요는 이쯤 해두고 나머지는 팔의 세부적인
부위를 공부하면서 천천히 알아보겠습니다.

어깨를 으쓱으쓱

■ 팔의 시작 – 팔이 팔팔하려면

'팔'이라는 부위에 대해 이해하려면 팔이 어떻게 움직이는지를 알아야 하고, 그렇다면 팔이 어디에서 시작하는지부터 살펴봐야 할 필요가 있습니다. 아무리 팔이 다양한 움직임을 보여주는 기관이라 하더라도 팔을 고정해주는 지지 기반이 없으면 무용지물이니까요. 그렇다면 우선, '팔'의 움직임에는 어떤 것이 있을까요?

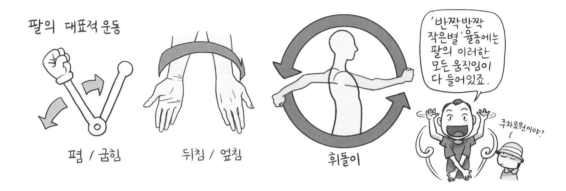

보통은 '팔'이라고 하면 굽혔다 폈다('굴신 운동'이라고 합니다) 하는 운동만을 떠올리기 쉽지만, 팔은 생각보다 꽤 입체적이고 다양한 운동을 하는 구조물입니다. 이는 팔이 '관절의 종합선물 세트'라고 부를 수 있을 정도로 다양한 관절을 갖고 있어 두뇌와 몸통이 필요로 하는 여러 가지 임무를 수행해야만 하니까요. 한 마디로, 팔은 '몸통의 만능 1차 수행원' 정도로 볼 수 있을 것입니다.

그렇다면 이 '1차 수행원'은 몸통의 어디에 어떤 식으로 붙어야 할까요? 언제나 그랬듯 골치 아프니까 일단 대충 몸통에 붙여봅시다.

음, 말 그대로 그냥 막 갖다 붙여봤습니다(^^;). 그런데 그냥 이렇게 붙어 있어도 얼핏 보기에는 별문제가 없어 보이긴 하네요. 맘 같아서는 그냥 이렇게 붙여놓고 다음으로 넘어가면 얼마나 좋겠습니까만, 그런데 이렇게 되면 근본적이고도 치명적인 두 가지 문제가 생깁니다.

첫 번째로, 운동 범위의 제한이 걸리죠. 일단 팔은 몸통을 보호하고 여러 가지 역할을 수행하기 위해 움직임이 자유로워야 하는데, 몸통에 딱 붙어 있으면 곤란하잖아요?

팔이 붙어야 하는 가슴우리는 '달걀형'의 입체이기 때문에 1자 형태의 팔이 딱 붙지도 않을 뿐 아니라 억지로 붙였다 하더라도 아래 그림과 같이 자유로운 움직임에 방해를 받게 됩니다. 이건 마치 싸구려 조립식 로봇을 연상시키는 모양이네요.

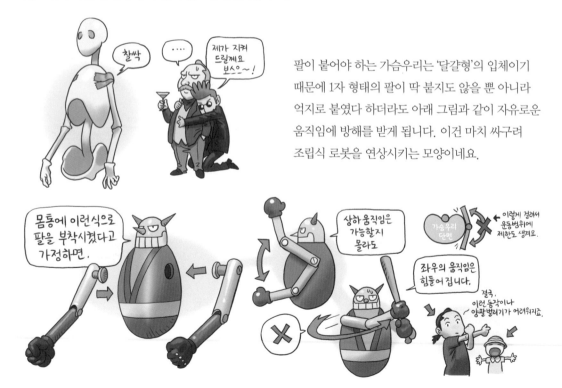

두 번째 문제는 앞에서 공부한 '가슴우리'와 밀접한 관련이 있습니다. 가슴우리의 가장 근본적인 기능이
무엇이었는지 기억나시나요?

그렇습니다.

생명 유지 기관인 심장과 허파의 보호죠.
그런데 이 보호막에 가뜩이나 움직임도 많고,
여러 외부 자극이나 충격을 직접적으로 받아들여야
하는 팔의 시작점이 몸통에 딱 붙어 있으면 팔이
받은 충격은 고스란히 몸통에 전달되고, 그렇게
되면 몸통을 보호해야 하는 팔이 반대로 몸통에 해를
입히게 될 가능성이 다분해지겠죠. 쉽게 말해,
팔이 몸을 공격하는 무기가 될 수도 있다는 얘깁니다.
이래서야 팔의 효용은 둘째치고, 팔의 존재 이유
자체가 불투명해집니다.

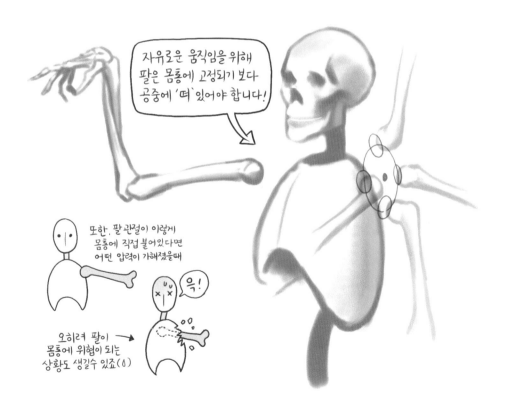

정리하면 자유로운 움직임과 몸통의 효율적인 보호를 위해 팔은 신체에서 어느 정도 '격리'되어 있어야 할
필요가 있다는 말입니다. 이해되시죠?

■ 팔의 뿌리, 어깨뼈

그렇다면 몸통과 격리되어 있는 팔은 도대체 어떻게 몸에 매달려 있는 걸까요?

가만 생각해보면 참 난감한 일이 아닐 수 없습니다. 아무리 자유로운 움직임을 위해 몸에서 떨어져 있어야 한다고는 하지만, 몸과 떨어지면 안 되니까요. 이런 말도 안 되는 모순을 해결하기 위해, 순전히 '팔'만을 매달고 있어야 하는 전문 관절 기관이 필요해집니다. 이 기관을 어깨뼈(견갑골, 肩胛骨, scapula)라고 부릅니다.

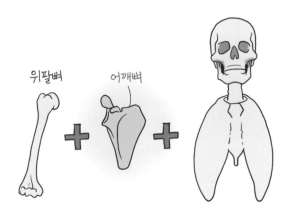

어깨뼈는 아래 그림과 같이 뒤쪽 몸통을 곡면에 따라 비스듬히 감싸고 있는 어른 손바닥 크기 정도의 넓적한 뼈입니다. 좌우 양쪽 하나씩 등 뒤를 갑옷처럼 감싸고 있어서 예전에는 '견갑골'(肩甲骨)이라는 한자 명칭으로 불렸지요.

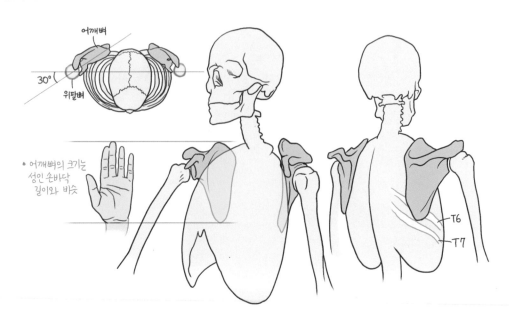

'어깨갑옷'이라는 별칭이 무색하게 빛에 비춰보면 비칠 정도로 얇지만, 바깥쪽으로 두꺼운 굴곡에 둘러싸여 있기도 하고 앞뒤로 여러 가지 근육이 붙어 있어서 팔에 전달받는 강한 압력을 충분히 견딜 수 있는 구조로 되어 있습니다.

일단 어깨뼈의 대표적인 부위들을 살펴보죠. 각 부위의 설명은 다음 페이지를 참고하세요.

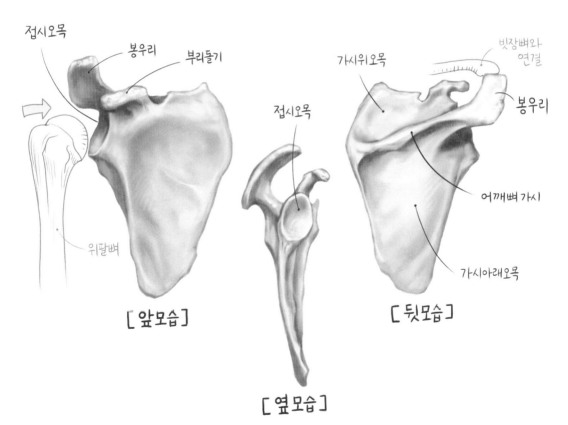

❶ 접시오목(관절와, 關節窩, glenoid cavity)

위팔뼈의 머리가 걸쳐지는 부분입니다. 골반의 '절구오목'(183쪽 참고)과는 달리 말 그대로 접시처럼 얕게 패여 있기 때문에 위팔의 관절이 자유롭게 움직일 수 있습니다. 간혹 급작스럽게 강한 압력을 받으면 접시오목에서 위팔뼈가 빠지기도 합니다.

위팔뼈머리가 접시오목에서 탈구된 상태를 '팔이 빠졌다'(dislocated shoulder)라고 한다.

❷ 봉우리(견봉, 肩峰, acromion)

어깨뼈 뒷면의 '어깨뼈가시'가 앞으로 돌아 나오면 '봉우리'가 됩니다. 바로 다음에 살펴볼 '빗장뼈'와 맞닿는 부분입니다. 모습은 바로 오른쪽 페이지를 참고하세요.

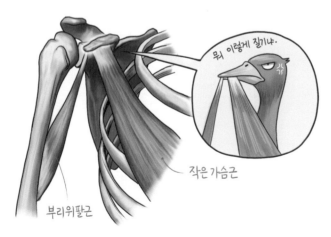

그림의 부리위팔근과 작은가슴근 외에도, 부리돌기는 '위팔두갈래근'의 짧은 갈래가 시작되는 부위이기도 하다. 보통 뼈의 어느 특정한 부위가 이 정도로 돌출되어 있다면 적어도 두 개 이상의 근육이 시작하는 부위일 가능성이 높다.

❸ 부리돌기(오훼돌기, 烏喙突起, coracoid process)

'오구돌기'라고도 합니다(같은 뜻입니다). 마치 새(까마귀)의 부리를 닮은 돌출부라 해서 이런 이름이 붙었습니다. 팔과 가슴으로 향하는 많은 근육의 시작점이 되기 때문에 유독 튀어나와 있습니다. 따라서 상체의 근육을 공부할 때 자주 등장하므로 눈여겨봐두는 것이 좋습니다.

❹ 어깨뼈가시(견갑극, 肩甲棘, spine of scapula)

어깨뼈를 뒷면에서 봤을 때, 어깨뼈의 약 4분의 3
지점을 비스듬히 가로지르는 긴 돌출부입니다. 이
돌출부를 경계로 윗부분을 '가시위오목', 아랫부분을
'가시아래오목'이라 하고, 이 오목들에서 팔로
향하는 근육들이 시작됩니다.

필자가 해부학을 처음 공부하던 당시 봉우리와 부리돌기를 자주 혼동했던 기억이 있는데, 봉우리는
뼈(빗장뼈)가 이어지는 부분, 부리돌기는 근육(부리위팔근, 작은가슴근 등)이 시작하는 부분이라 근육을 공부할
때에도 중요한 이정표가 되기 때문에 구분해놓을 필요가 있습니다. 정 헷갈린다면 앞서 소개한
'손 골반'처럼 다음과 같이 손을 이용하여 외워두는 것도 좋지요.

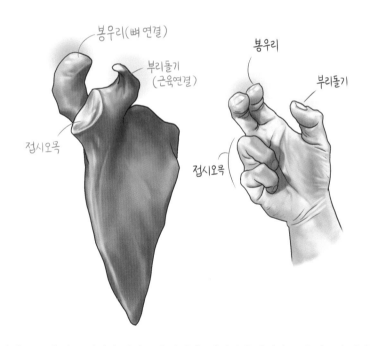

이 밖에도 여러 가지 굴곡에 따른 세세한 명칭들이 있지만, 어깨뼈에 대해서는 이 정도만 알아도 큰 무리가
없을 것 같습니다. 중요한 것은 이 넓적한 보양의 뼈 넉분에 작은 축을 가진 팔이 마음 놓고 움직일 수 있다는
사실이죠.

■ 어깨뼈의 관찰

먼저 어깨뼈는 기능적으로나 해부학적으로도 물론 중요하지만, 몸의 표면에 드러나 다양한 가슴과 등의 '표정'을
만들어 내기 때문에 꽤 주목도가 높습니다. 주로 상체 근육이 발달한 남성보다 여성의 등에서 더 명확하게
관찰할 수 있고, 등을 그릴 때 꼭 묘사되는 뼈이기도 합니다.

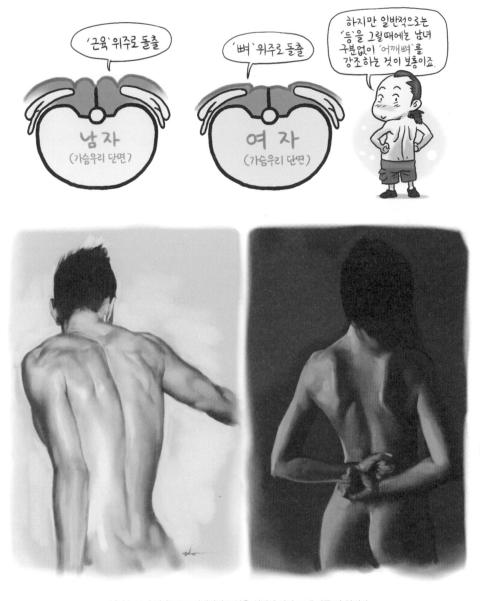

남녀 누드 습작 / 2013 : 어깨뼈의 모양은 성별에 따라 크게 다를 바 없지만,
어깨뼈를 덮고 있는 근육 – 주로 척주세움근(척주기립근), 등세모근(승모근)의 발달 정도에 따라 어깨뼈의 안쪽 모서리(내측연)와
어깨뼈가시(견갑극)가 함몰되거나(남) 돌출되는(여) 차이를 보인다는 점에 주목

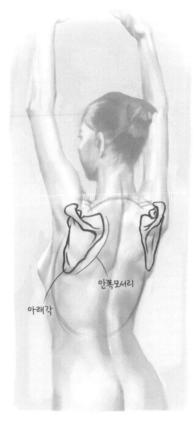

안쪽모서리

아래각

근육이 발달한 여성 등의 예. 어깨뼈를 근육이 덮고 있음에도 불구하고 팔의 움직임에 따라 바깥쪽으로 벌어진
어깨뼈의 아래각(하각)과 안쪽 모서리(내측연)를 명확히 관찰할 수 있다.

대중목욕탕이나 수영장에서 흔히 볼 수 있는 일반적인 남성의 등 모습.
체지방이 많아 어깨뼈가 잘 드러나진 않지만, 희미하게나마 돌출된 어깨뼈의 안쪽 모서리가 보인다.

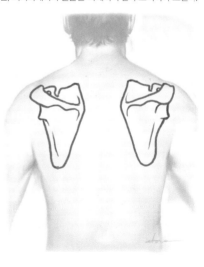

모사 습작 / 2013 : 이종격투기 선수에게 있어 주먹을 내지르는 등의 팔의 운동은 거의 절대적이기 때문에
어깨의 근육이 많이 발달한다. 싸움꾼을 흔히 '어깨'라고 칭하는 이유를 생각해보자.

앞에서도 언급했듯이, 어깨뼈는 팔의 시작점이 되는 만큼 팔을 움직이는 근육들과 밀접한 관련이 있기 때문에
팔을 많이 사용하는 직종(운동선수, 인부 등)의 사람일수록 근육에 둘러싸인 어깨뼈를 비교적 잘 관찰할 수
있습니다.

어깨뼈에 대해서는 이 정도만 알아두되, 한 가지는 확실하게 하고 넘어갑시다.
어깨뼈는 몸통과 격리되어 있는 팔의 자유로운 움직임을 위해 존재한다는 사실인데,
그렇다면 또 한 가지 의문이 꼬리를 뭅니다.

그렇다면, 어깨뼈는 누가 붙잡아주고 있는 걸까요?

■ 빗장뼈, 어깨를 잠그다

어깨뼈는 자유를 갈구하는 팔의 시작점이니 만큼 어깨뼈는 몸통과 직접 연결되어 있지 않은 유일한 뼈라고
볼 수 있습니다. 한마디로 어깨뼈는 거의 공중에 떠 있다는 소리죠. 그래서 팔이 자유롭게 움직일 수 있는 건데,
그렇다고 해서 막상 이렇게 완전히 몸통과 떨어져 있으면 문제가 생깁니다.

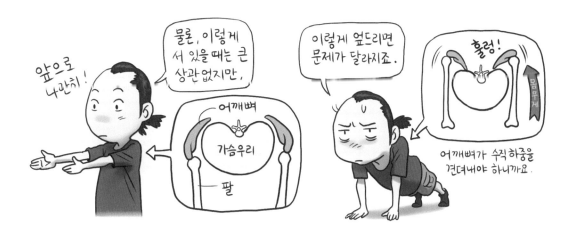

자유롭게 움직일 수 있는 대신 무거운 몸통의 무게를 떠받친다거나 걷기와 뛰기 등의 운동에서 오는 직접적인
하중을 견디기에는 다소 무리가 있는 것이 사실입니다.
그래서 어깨뼈의 과한 움직임을 방지하기 위해 말 그대로 어깨뼈를 '잠가줄' 최소한의 무언가가 필요합니다.
이 잠그는 역할의 뼈를 빗장뼈(쇄골, 鎖骨, clavicle)라고 합니다. 다시 말해 어깨뼈는 이 빗장뼈에 의해 말
그대로 '잠겨' 있는 것이죠.

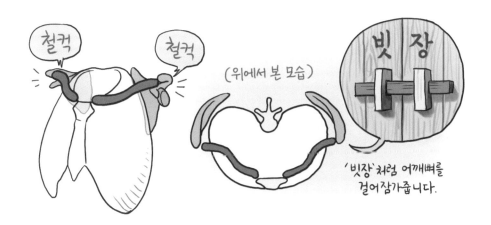

빗장뼈의 한자 명칭인 '쇄골'(鎖骨)도 '걸어 잠그는 뼈'의 뜻

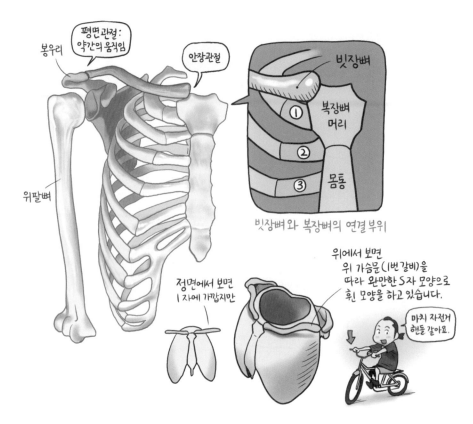

빗장뼈는 가슴우리 중앙의 '복장뼈 머리'에 1, 2번 갈비뼈와 함께 붙어 있기 때문에 얼핏 갈비뼈의 일부로 오해할
수 있는데, 갈비뼈와는 모양도, 기능도, 역할도 다른 엄연히 다른 성격의 뼈입니다. 갈비뼈는 몸통에 속하지만,
빗장뼈는 어깨뼈와 함께 팔이음뼈로 분류된다는 사실에 유의하기 바랍니다.

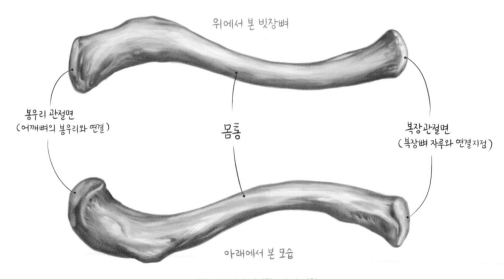

왼쪽 빗장뼈의 자세한 모습과 명칭

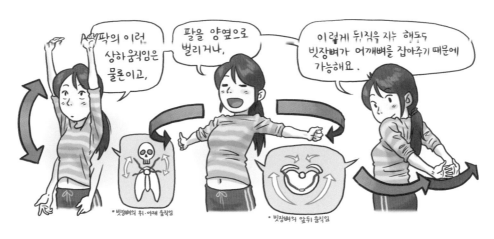
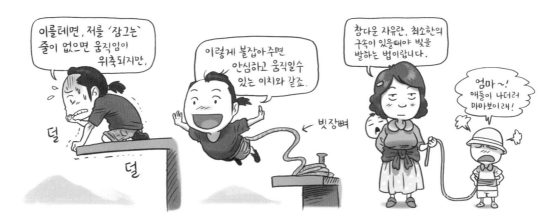

어찌 보면 참 간단하고 단순하게 생긴 뼈라 흘겨보고 지나치기 쉽습니다만, 단순한 생김새에 비해 우리 몸에 끼치는 빗장뼈의 역할은 지대하다고 볼 수 있을 겁니다.

앞에서 잠깐 말씀드렸듯이, 빗장뼈는 복장뼈 머리와 어깨뼈의 봉우리에 걸쳐 연결되어 결과적으로 어깨뼈의 움직임을 일정 범위로 제한시키는 역할을 하고 있는데, 재미있는 것은 이렇게 빗장뼈에 의해 잠겨 있기 때문에 팔의 다양한 움직임이 가능해진다는 사실입니다. 다시 말하자면 역설적이게도 팔은 빗장뼈에 의해 구속받고 있기 때문에 오히려 더 자유로울 수 있다는 얘기지요.

'붙잡혀 있어서 자유로울 수 있다'니, 언뜻 생각하면 말이 안 되는 얘깁니다. 하지만 때로는 최소한의 구속이 존재할 때 더욱 자유로울 수 있다는 철학적인 진리를, 빗장뼈의 역할에서 배울 수 있지요.

어쨌거나 정리하면, 직립으로 인해 두 팔이 자유로워진 인간의 경우에는 팔이 '보행' 이외에 다른 역할을 수행해야 했고, 다양한 움직임으로부터 야기될 수 있는 여러 가지 물리적인 충격이나 자극으로부터 팔을 보호하는 최소한의 안전장치를 '빗장뼈'라 할 수 있을 것입니다.

 잠깐! 동물의 빗장뼈는?

'팔의 움직임을 제한하기 때문에 팔의 움직임이 자유로울 수 있다'는 역설적인 명제를 이해하기 위해선 네 발 동물들의 경우를 살펴볼 필요가 있습니다. 일단 다음 그림을 보죠.

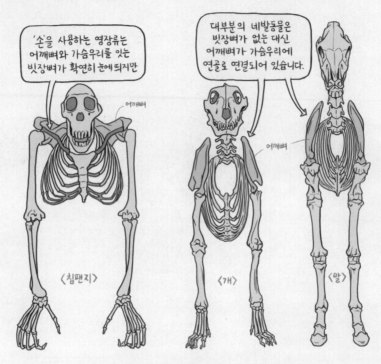

'손'을 사용하는 영장류는 어깨뼈와 가슴우리를 잇는 빗장뼈가 확연히 눈에 띄지만

대부분의 네발동물은 빗장뼈가 없는 대신 어깨뼈가 가슴우리에 연골로 연결되어 있습니다.

어깨뼈

어깨뼈

〈침팬지〉 〈개〉 〈말〉

팔과 손을 이동 외의 목적으로 사용하는 사람을 포함한 침팬지나 오랑우탄 등의 영장류를 제외한 거의 대부분의 포유류, 즉 개와 말 같은 네발 동물들은 빗장뼈가 없다고 봐도 될 정도로 퇴화된 경우가 많습니다(흔적은 있습니다). 그래서 앞발의 움직임이 단순합니다. 이들은 어깨뼈를 붙잡아주는 빗장뼈가 없기 때문에 필연적으로 어깨뼈가 여러 가지 인대와 근육에 의해 단단히 고정되어 있을 수밖에 없는데, 앞발의 시작점인 어깨뼈가 고정되어 있다면 자연히 앞발의 움직임도 좌-우가 아닌 앞-뒤 운동으로만 제한되겠죠.

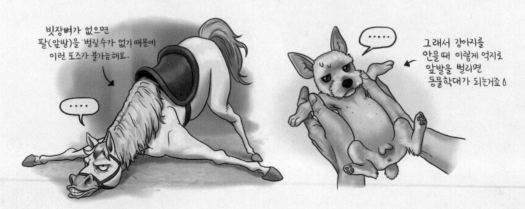

빗장뼈가 없으면 팔(앞발)을 '벌릴' 수가 없기 때문에 이런 포즈가 불가능해요.

……

그래서 강아지를 안을 때 이렇게 억지로 앞발을 벌리면 동물학대가 되는거죠 ♪

……

이들의 빗장뼈가 없는 이유는 인간에 비해 진화가 덜 되어서가 아니라 앞발을 순전히 '이동'이라는 목적에만 사용하기 위해 서인데, 다시 말해 앞발의 다양한 기능을 포기하는 대신 '보행'에만 최적화시키는 전략을 선택한 것이라 볼 수 있을 것입니 다. 이에 대해서는 여러 가지 이유가 있을 텐데, 간단히 생각하면 빠른 4족 보행을 위해 발이 옆으로 벌어지는 것보다는 앞뒤 로만 움직이는 것이 훨씬 유리하기 때문이죠.

결론적으로 앞발을 '발'로 사용하는 포유류는 빗장뼈가 거의 필요 없다는 얘기인데, 그렇다고 해서 영장류를 제외한 모든 동 물이 빗장뼈가 없는 건 아닙니다. 앞발을 날개로 사용하는 – 양옆으로 벌려야 할 필요가 있는 – 조류나 박쥐도 확연한 빗장 뼈를 가지고 있습니다.

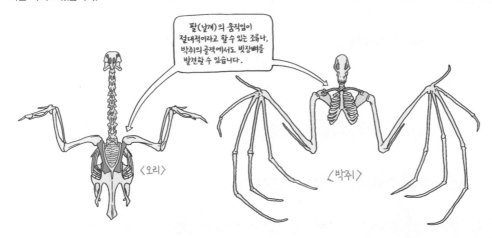

이 밖에 앞발을 이용해 먹이를 먹는다거나, 사냥을 하는 동물들(쥐, 고양이 등)에게서도 빗장뼈를 발견할 수 있는데, 이런 사 실들로 미루어볼 때 빗장뼈는 '앞발'의 다각적인 움직임과 큰 연관이 있다는 사실을 어렵지 않게 유추할 수 있죠.

비록 단 하나의 뼈에 불과하지만 빗장뼈가 없으면 팔이 마음 놓고 움직일 수 없기 때문에 걸어 잠근다는 뜻을 갖고 있긴 하지만, 이와 동시에 한편으로는 팔의 움직임의 '열쇠'[빗장뼈의 영문 명칭은 '열쇠'(clavis)의 뜻에서 유래한 'clavicle'이라고 합니다.]와 같은 역할을 한다고도 볼 수 있는, 이래저래 재미있는 뼈임에는 분명합니다.

■ 빗장뼈의 관찰

어깨뼈가 등의 중요한 이정표가 된다면, 빗장뼈는 정면의 상체를 그릴 때 중요한 이정표가 됩니다. 빗장뼈를 기준으로 위쪽은 목, 아래쪽은 가슴으로 나뉘게 되고, 어깨뼈와 마찬가지로 근육이 발달한 남성에 비해 여성이 더 도드라져 보이는 경우가 많습니다. 아래 그림을 참고하기 바랍니다.

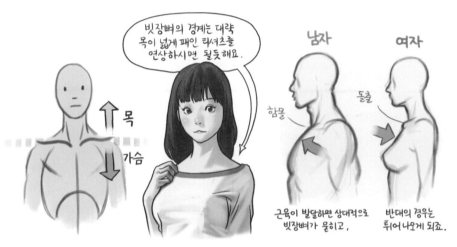

어깨뼈와 마찬가지로 빗장뼈도 빗장뼈 주변의 근육—등세모근(승모근), 큰가슴근(대흉근), 어깨세모근(삼각근) 등의 발달 정도에 따라 돌출과 함몰 정도가 달라진다.

빗장뼈는 흔히 여성의 상징으로 여겨지는 경향이 있는데, 그 이유는 대체로 여성이 남성에 비해 빗장뼈 위 아래의 근육군이 크게 발달하지 않은 경우가 많기 때문입니다. 근육이 발달하지 않으면 상대적으로 빗장뼈가 돌출되고 목이 길어 보이는 효과가 있는데, 이는 '연약함'의 코드가 되고, 결과적으로 보호 본능을 불러일으키는 중요한 기제가 되는 것이죠.

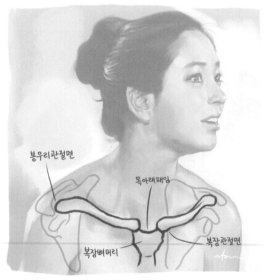

확실히 빗장뼈는 여성의 상체에서 잘 드러나는 것이 사실이지만, 마른 남성의 몸에서도 관찰할 수 있습니다. 따라서 어깨뼈나 빗장뼈의 드러나는 정도는 근육량, 체지방과 밀접한 관련이 있다고 보면 될 것 같네요.

마른 남성(좌)의 경우도 빗장뼈의 돌출이 두드러진다. 그에 비해 근육질 남성(우)은 빗장뼈 자체보다는
빗장뼈 하단의 근육(큰가슴근, 어깨 세모근)에 의해 빗장뼈의 위치를 가늠할 수 있다.

비만형 남성. 빗장뼈가 지방층에 묻혀 거의 드러나지 않는다

■ 팔이음뼈의 완성

앞서 공부한 빗장뼈와 어깨뼈가 연결된 구조를 팔이음뼈(상지대)라고 하는데, 이 팔이음뼈가 있어야만 비로소 팔이 제대로 된 역할을 할 준비가 된 것이라 할 수 있습니다. 골반에서 잠시 언급했던 '다리이음뼈'(176쪽 참고)와 비교, 관찰해보기 바랍니다.

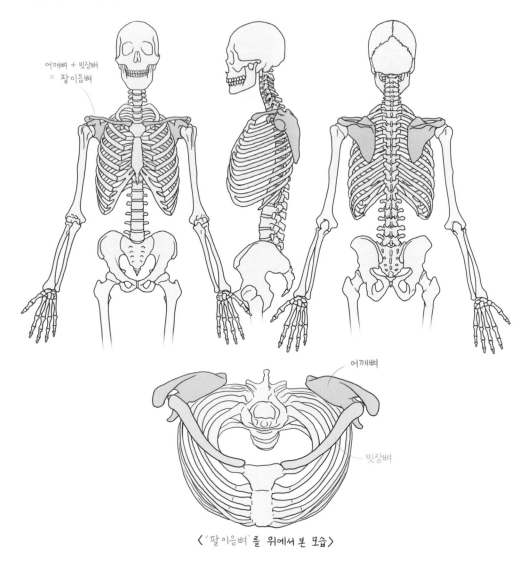

어깨뼈 + 빗장뼈
= 팔이음뼈

어깨뼈

빗장뼈

〈 '팔이음뼈'를 위에서 본 모습 〉

여기까지 이해되셨다면, 비로소 '팔'에 대해 공부할 준비가 끝난 것이라 생각해도 무방할 것 같습니다. 몇 번이나 강조하지만, 팔은 팔이음뼈에서 시작되니까요.

따라서 팔이음뼈는 팔의 움직임에 따라 모양과 위치가 달라질 수밖에 없는데, 팔이음뼈의 움직임에 관해서는 팔이음뼈가 매달고 있는 '위팔뼈'에 대해 알아본 후에 자세히 살펴보겠습니다.

굽혔다 폈다, 팔의 관절

■ 자유팔뼈가 뭐유?

앞서 '팔'을 매달고 있는 어깨, 즉 '팔이음뼈'에 대해
알아보았으니, 이제 드디어 '팔'에 대해 알아볼
순서가 되었네요. 앞에서도 말씀드렸지만, 인간의
살은 뭐나 복잡노 나방하고, 그에 따라 움직임노
복잡하다 보니 어디서부터 어떻게 공부해야 할지
막막하긴 합니다만(저도 어디서부터 얘기해야 할지
막막하네요…:), 뭐든지 복잡할 때는 가장 단순한
것부터 하나씩 찾아보는 게 최고죠.

그럼 먼저, 우리가 알고 있는 '팔'에 대한 가장 간단한 사실부터 확인해보죠. 책을 잠시 내려놓고, 자신의 팔을
이리저리 움직여봅시다. '팔'로 할 수 있는 가장 쉽고 대표적인 동작은 무엇일까요?

물론 팔로 할 수 있는 동작은 여러 가지가 있겠습니다만, 아무래도 그림처럼 '굽혔다 폈다' 하는 운동이 가장 기본적이겠죠. 이렇게 '굽혔다 폈다' 하는 운동을 굽힘/폄 운동, 또는 굴신(屈伸) 운동이라고도 합니다.

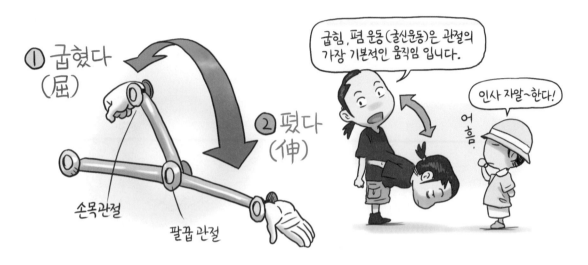

팔의 굽힘/폄 운동이 가능한 것은 팔이 거의 '윤활관절'(48쪽 참고)로 이루어져 있기 때문입니다. 팔 중에서도 굽힘/폄 운동이 가장 많이 일어나는 곳은 다름 아닌 '손'이라고 볼 수 있을 텐데, 손은 워낙 관절이 많기도 하거니와 우선은 팔 전체의 움직임을 파악하는 것이 먼저이기 때문에 일단 손을 한 덩어리로 놓고 보면 팔은 관절에 따라 크게 세 부분으로 나눠집니다.

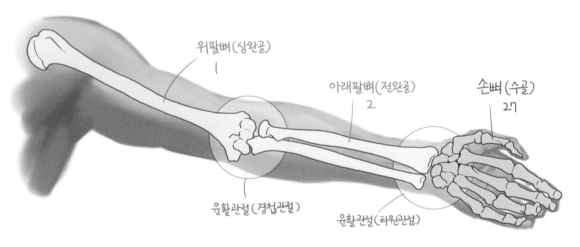

그림에 표기되지는 않지만, 어깨뼈와 위팔뼈의 연결 지점은 '절구관절'에 속한다. 인체에서 가동 범위가 가장 큰 관절이지만, 여기서는 혼동을 피하기 위해 어깨 아래 부위의 '자유팔뼈'만 다루도록 한다. 팔이음뼈와 팔의 관절 및 움직임에 대해서는 310쪽을 참고.

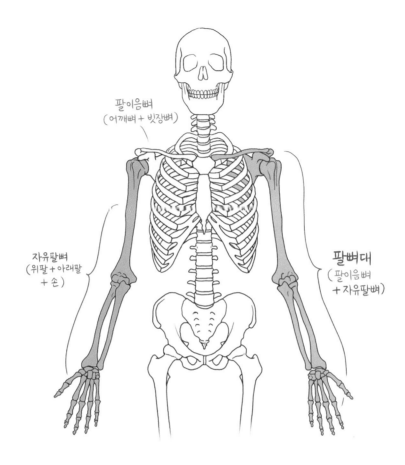

팔이음뼈
(어깨뼈 + 빗장뼈)

자유팔뼈
(위팔＋아래팔
＋손)

팔뼈대
(팔이음뼈
＋자유팔뼈)

이렇게 위팔뼈, 아래팔뼈, 손으로 이루어진 구조를 자유팔뼈(자유상지골)라 하고, 보통 이 부분만을 '팔'이라고
생각하기 쉽지만 엄밀히 말해 '팔'은 앞에서 공부한 '팔이음뼈', 즉 '어깨'와 '자유팔뼈'를 합쳐 부르는 말이라는
사실을 알아두면 좋을 것 같습니다.

어차피 세세한 부분들은 뒤에서 하나씩 알아볼 테니까 골치 아픈 건 잠시 접어두고, 일단은 '자유팔뼈'에 대한
기본적인 사실만 정리해봅시다.

1. 자유팔뼈는 굽힘/폄 운동을 한다.

2. 자유팔뼈는 위팔, 아래팔, 손으로 나누어진다.

간단하죠? 팔이 아무리 복잡한 구조를 가지고 다양한 운동을 한다고 하더라도 결국은 이 단순한 사실을
기반으로 모든 것이 이루어지기 때문에 팔의 각 부위를 공부하기 전에 이 기본만 확실히 기억해둡시다.

잠깐! 아래팔? 앞팔?

지금이야 해부학용어가 거의 한글화되었습니다만, 일본식 한자 명칭을 사용하던 시절에는 위팔을 '상완'(上腕 : '위'팔), 아래 팔을 '전완'(前腕 : '앞'팔)이라고 불렀습니다. 얼핏 생각하면 아래팔은 위치상 위팔보다 아래에 있으니까 '하완'(下腕)이라고 해야 할 것 같지만, 아래팔의 미국식 영문 명칭을 살펴봐도 'fore-arm'(앞쪽의 팔. 참고로 '위팔'은 '위쪽의 팔'을 뜻하는 upper-arm)인 것을 보면, 뼈의 단순한 위치보다는 아래팔이 매달고 있는 '손'의 기능에 더 초점을 맞췄던 것 같습니다.

같은 맥락의 이유로, 뒤에서 알아볼 '자뼈머리'나 '손허리뼈머리'와 같이 아래팔과 손뼈 곳곳의 '머리'라는 명칭은 '위'가 아니라 '아래'쪽에 위치한 경우가 많습니다. 손을 들어올리면 '아래'쪽은 '앞'이 되니까요.

좀 헷갈리긴 합니다만, 마치 우리가 어떤 공동체에서 특별한 임무를 맡은 누군가를 부를 때 그 사람의 출신 지역보다는 역할이나 직급(김과장, 최 PD 등)을 부르는 것과 마찬가지 이유가 아닐까요?

그러나 비공식적이긴 해도, 가끔씩 '하완'이라는 단어도 사용됩니다. 참고로 '완'(腕)과 마찬가지로 '팔뚝'을 뜻하는 한자어인 '박'(膊)을 이용하여 '상박', '전박'(하박)이라는 말도 아직까진 사용됩니다만, 하지만 역시 한국인에겐 우리말 용어가 가장 쉽고 효율적인 만큼, 하루빨리 우리말 용어가 입에 붙도록 노력하는 것이 좋겠습니다.

■ 관절의 굽이굽이

자유팔뼈가 굽힘/폄 운동을 한다는 것은 우리에게 전혀 새삼스러운 사실이 아닙니다만, 모든 상식에는 필연적인 이유가 뒷받침되기 마련이지요.

팔은 인체의 어떤 구조보다도 '움직임'에 특화되어 있는 부위입니다. 따라서 팔의 동작을 이해하는 것은 팔의 구조를 이해하는 데 꽤 중요한 단서가 되기 때문에 잠깐 팔의 운동에 대해 알아보고 넘어가겠습니다.

이종격투기의 유명한 기술인 '암바'(arm bar)는 팔뼈대의 '폄'(extension) 운동의 범위가
제한적이라는 사실을 이용한 공격 기술이다. 격투기의 모든 '관절기'는 같은 원리로 이루어진다.

먼저, 우리의 인체가 구사하는 동작은 거의 윤활관절에 의해 이루어지는데, 윤활관절에 의해 이루어지는 관절의 움직임에는 크게 네 가지가 있습니다(관절의 종류는 49쪽을 참고하세요.).

Ⅰ. 미끄럼 운동	**1. 미끄럼 운동** **(gliding movement)** 평평한 '평면관절' 면을 축으로 미끄러지는, 가장 기본적인 관절 운동입니다. 타 관절에 비해 움직임의 정도가 크지 않고, '손목뼈사이관절'이나 '발목뼈사이관절'에서 관찰할 수 있습니다.
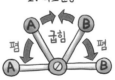 2. 각도운동	**2. 각도 운동** **(angular movement)** 우리가 흔히 '관절'이라는 말을 들었을 때 떠오르는 운동입니다. 펴진 상태(해부학적 자세)를 기본으로 A와 B 사이의 각도와 거리가 좁아지거나(굽힘) 넓어지는(폄) 운동을 지칭합니다. '굽힘/폄' 운동과 '벌림/모음' 운동을 하는 팔과 다리의 운동이 각도 운동에 해당하고, 주로 '경첩관절'에 의해 이루어집니다.
3. 돌림운동	**3. 돌림 운동** **(rotation movement)** '중쇠관절'에 의해 일어나는 관절의 회전 운동입니다. 2번 목뼈(중쇠뼈)를 축으로 한 1번 목뼈의 회전과 아래팔뼈(노뼈)의 '엎침/뒤침' 운동 등이 이에 해당합니다.
4. 휘돌이 운동	**4. 휘돌이 운동** **(circumduction movement)** 얼핏 보면 '돌림 운동'과 비슷하지만, 단순한 회전을 하는 돌림 운동보다 훨씬 가동 범위가 큰 운동입니다. 어깨관절과 연결된 위팔뼈, 골반관절과 연결된 넙다리뼈의 움직임이 이에 속합니다. '절구관절'에 의해 일어납니다.

잠깐! 지극히 상식적인 연구들

음… 이렇게 정리해 놓으니까 꽤 뭔가 있어 보이긴 하는데, 사실 이 운동들은 우리의 일상생활에서 아주 당연하고 빈번하게 일어나는 지극히 상식적인 행동들에 불과하지요.

때로 학자들은 우리가 이미 알고 있는 사실들을 정리해 놓고 마치 엄청난 비밀을 밝혀낸 것인 양 호들갑을 떨며 발표하는 것처럼 보일 때가 많은데, 사실 이는 인체라는 복잡한 구조물 내에서 일어나는 여러 가지 모호한 현상을 규명하는 어떤 '틀'을 만든다는 점에서 중요한 의미가 있습니다.

* 미국 사우스캐롤라이나 주 의과대학의 실제 연구결과 입니다. (2012년)

즉, 이런 식으로 새삼스럽게 관절의 움직임의 종류를 정리하는 것은 인체가 구사하는 다양한 움직임을 이해하는 데에 아주 중요한 기본 근거가 된다는 얘깁니다. 또한 인간이라는 종족이 다른 동물에 비해 신체를 물리적으로 어떤 식으로 얼마나 활용할 수 있는지에 대한 근거와 지표를 설정하고, 그 과정을 통해 지구의 생태계에서 인간이 어느 정도의 위치에 있는지를 파악하기 위해서도 꼭 필요한 일이죠.

무리지어 사는 동물로서, 스스로에 대해 객관적으로 알고 있다는 것은 생존에 있어 중요한 자원이 된다.

다시 말해 이런 연구들이 이루어지는 이유는 '인간의 정체성을 확립하기 위해서'라는 겁니다. 자기 자신의 특성에 대해 이론적으로 파악하고 있다면 강점은 키우고 약점을 보완할 여지도 많아질 것이고, 그렇게 되면 그만큼 생존 경쟁에 유리해질 테니까요. 물론, 이 움직임에 대한 원리와 구조를 알면 그림을 그리는 입장에서도 훨씬 유리해진다는 건 말할 필요도 없겠지요.

팔은 워낙 여러 가지 관절을 갖고 있기 때문에 앞서 소개한 모든 운동이 다 일어나는데, 이 중에서 가장 직관적인 것은 각도 운동, 즉 벌림(abduction) / 모음(adduction)과 앞에서 언급한 굽힘(flexion) / 폄(extension) 운동이라고 할 수 있을 것입니다.

그런데, 이 시점에 문득 이런 궁금증이 생깁니다. 팔이 어디서부터 어디까지 움직여야 '벌림'이나 '모음' 또는 '굽힘'이나 '폄'이 되는 걸까요?

단지 팔을 들어올려서 쭉 폈을 뿐인데 어느 부위가 축이 되느냐에 따라 '폄'도 되고 '굽힘'도 된다니… 이렇듯 '굽힘/폄', '벌림/모음'이라는 움직임은 상대적인 개념이고 상황과 경우에 따라 혼동될 여지가 많기 때문에 이 각도 운동의 범위를 정의해줄 '기준면'이 필요해집니다. 다음 그림을 참고하세요.

● 관상면(冠狀面, coronal plane)
머리에 쓰는 '관'(冠)을 바라보게 되는 면, 즉 인체의 정면을 기준으로 하는 면입니다. 인체를 앞뒤로 나누고, '굽힘/폄' 운동의 기준이 되며, 벌림/모음 운동(펜싱, 풍차 돌리기, 옆구리 운동 등)은 관상면과 평행이 됩니다.

● 시상면(矢狀面, sagittal plane)
'시상'(矢狀 – 화살 모양)이라는 말 그대로 화살을 인체의 정면을 향해 쏘았을 때 관통하는 면을 연상하면 됩니다. 인체를 좌우로 나누는 역할을 하는데, 시상면이 위치하는 인체의 정면은 거의 좌우 대칭이기 때문에 시상면 중에서도 인체의 정가운데를 나누는 면을 '정중시상면(正中矢狀面)이라고 합니다. '벌림/모음' 운동을 정의하는 기준이 되며, '굽힘/폄'운동(달리기, 망치질하기)은 시상면과 평행이 됩니다.

● 수평면(水平面, horizontal plane)
병원에서 볼 수 있는 인체의 단면을 찍은 'CT 사진'을 연상하면 됩니다. 지면과 수평으로 인체를 위아래로 나누는 면이며, 테니스나 탁구를 칠 때 아래팔의 수평 움직임이 수평면 운동에 해당합니다.

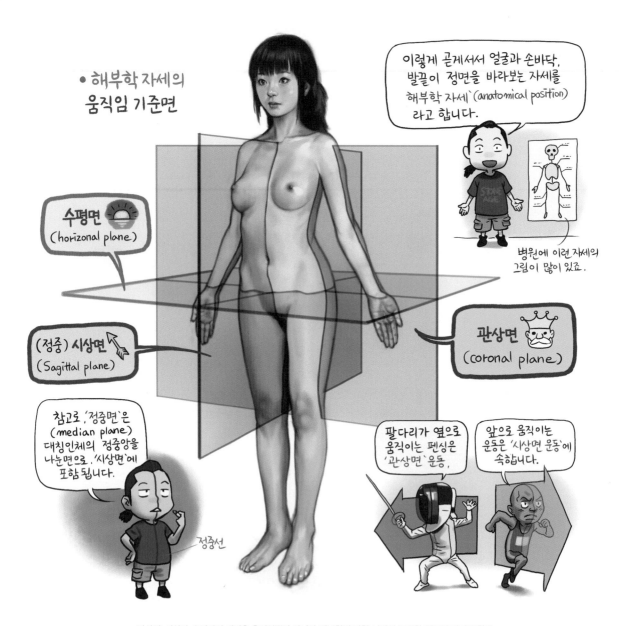

• 해부학 자세의
 움직임 기준면

수평면
(horizonal plane)

(정중) 시상면
(Sagittal plane)

참고로 '정중면'은
(median plane)
대칭인체의 정중앙을
나눈면으로 '시상면'에
포함됩니다.

정중선

이렇게 곧게서서 얼굴과 손바닥,
발끝이 정면을 바라보는 자세를
해부학 자세`(anatomical position)
라고 합니다.

병원에 이런 자세의
그림이 많이 있죠.

관상면
(coronal plane)

팔다리가 옆으로
움직이는 펜싱은
'관상면' 운동,

앞으로 움직이는
운동은 '시상면 운동'에
속합니다.

관상면, 시상면, 수평면의 개념은 움직임뿐만 아니라 해부학적 관찰 시점의 중요한 기준이 되기도 한다.

시상면, 관상면, 수평면 따위의 개념은 병원에서 X레이나 CT를 찍을 때나 필요할 것 같지만, 인체의 다양한
움직임을 연구할 때 꼭 필요한 기본 상식입니다. 예컨대 사람의 사지는 전후좌우 어느 방향으로도 움직일 수
있기 때문에 이런 기준이 없다면 움직임 자체를 정의하기가 무척 힘들어지겠죠. 이를테면, 벌림/모음은
'해부학 자세'의 '정중시상면'을 기준으로 다음 그림과 같이 구분할 수 있습니다.

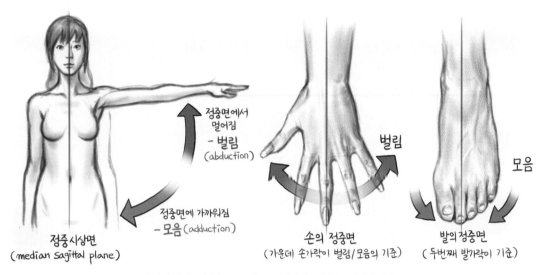

정중면에서
멀어짐
- 벌림
(abduction)

정중면에 가까워짐
- 모음(adduction)

벌림

모음

정중시상면
(median sagittal plane)

손의 정중면
(가운데 손가락이 벌림/모음의 기준)

발의 정중면
(두번째 발가락이 기준)

손과 발의 정중시상면은 몸통의 정중시상면과는 별개의 독립적인 개념

정중시상면을 기준으로 그 차이가 명확히 구분되는 '벌림/모음'과 달리, 굽힘/폄은 약간 미묘합니다.
원칙적으로는 똑바로 선 해부학 자세를 기준으로 팔과 다리가 곧게 펴져 있는 상태를 '폄'이라고 하고,
'폄' 상태에서 관절의 각도가 좁아지는 상태를 '굽힘'이라 정의할 수 있는데, 같은 굽힘 운동이라고 하더라도 팔
전체가 움직일 때와 팔 내부의 관절이 움직일 때의 기준이 달라지므로 혼동하지 않도록 유의할 필요가 있지요.

잠깐! 형태적, 기능적 굽힘

관절의 각도와 구조적 정의에 따른 굽힘을 형태적 굽힘이라고 하는데, 형태적 굽힘이 다소 명시적이고 의식적인 굽힘이라면,
신경반사에 의해 외부 자극에 본능적으로 반응하는 굽힘도 있습니다. 이를 기능적 굽힘이라 하고, '형태적 굽힘'과 유사하지
만 손목과 발목의 굽힘 방향이 다르다는 정도의 차이만 있습니다.

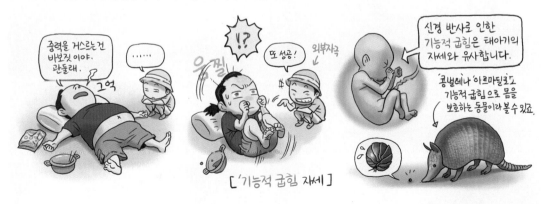

['기능적 굽힘 자세]

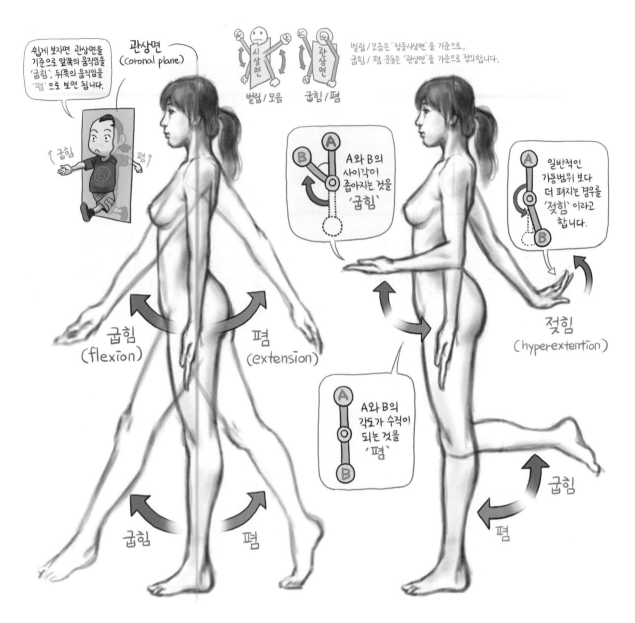

쉽게 보자면 관상면을 기준으로 앞쪽의 움직임을 '굽힘', 뒤쪽의 움직임을 '폄'으로 보면 됩니다.

관상면
(Coronal plane)

벌림 / 모음은 '정중시상면'을 기준으로, 굽힘 / 폄 운동은 '관상면'을 기준으로 정의합니다.

벌림 / 모음 굽힘 / 폄

↑굽힘 폄↑

A와 B의 사이각이 좁아지는 것을 '굽힘'

일반적인 가동범위 보다 더 펴지는 경우를 '젖힘' 이라고 합니다.

굽힘
(flexion)

폄
(extension)

A와 B의 각도가 수직이 되는 것을 '폄'

젖힘
(hyperexteintion)

굽힘

폄

굽힘

폄

팔과 다리의 뼈대 전체, 즉 상부관절의 경우 관상면을 기준으로 앞쪽의 움직임은 '굽힘' 뒤쪽의 움직임을 '폄'으로 보면 되지만,
하부관절로 내려가면 관상면이 아닌, 관절의 각도에 따라 구분됨에 주의.
/ '젖힘'(hyper-extension)은 '과도한 폄'으로 볼 수 있는데, 손가락을 손등 쪽으로 꺾는 것이 그 대표적인 예이다.

'굽힘/폄'운동은 얼핏 간단해 보이지만, 우리가 걷거나 물건을 집을 때 말고도 예상치 못한 외부의 위험으로부터
스스로를 지킬 때에도 자동적으로 수반되는 명백한 '생존 행동'이라 볼 수 있습니다. 이런, 굽힘과 폄이라는 거,
그리 간단히 볼 수 있는 운동이 아니었던 거군요.

■ 팔은 안으로 굽는다

'굽힘/폄' 운동이 생존과 관련된 운동이라는 근거는 또 있습니다. 결론부터 말하면, 지구라는 행성에서 사는
우리에게 '굽힘/폄'운동은 선택이 아닌, 필수 운동입니다. 왜냐하면, 굽힘/폄 운동은 궁극적으로 '중력'을
거스르는 동작들이기 때문입니다. 육상동물은 중력을 극복하지 못하면 움직일 수 없고, 움직일 수 없다는 것은
곧 '죽음'을 의미하니까요.

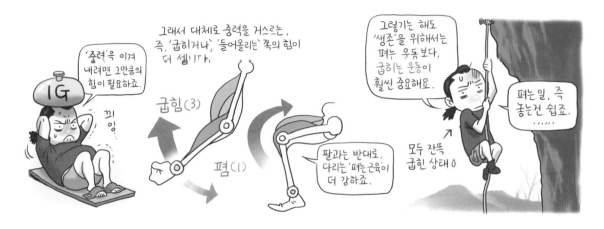

생존을 위한 움직임이라는 측면에서 본다면 앞서 소개한 다른 관절 운동(미끄럼, 돌림, 휘돌이)들도 물론
중요합니다만, 워낙 각도 운동의 역할이 절대적이기 때문에 굽힘/폄 운동의 복합체라 할 수 있는 '팔'이라는
기관의 중요성을 충분히 짐작할 수 있죠.

참고로, 운동의 종류가 하나씩 추가될수록 좀 더 자연스러운 포즈가 가능해지고, 프라모델이나 장난감의 가격은 비싸진다.

이렇듯 굽힘/폄은 팔이라는 구조의 가장 근본적인 성격을 상징하는 운동이라 할 수 있을 것입니다.
'팔'이라는 단어를 들으면 '굽힘'이라는 단어가 자연스럽게 함께 떠오르는 것도 바로 그런 이유 때문일 것이고,
'팔은 안으로 굽는다'는 속담이 나온 것도 당연한 일이었겠죠. 팔에 관련된 이 속담에서 알 수 있듯, 팔은
바깥쪽이 아닌, 안쪽으로만 굽혀집니다.

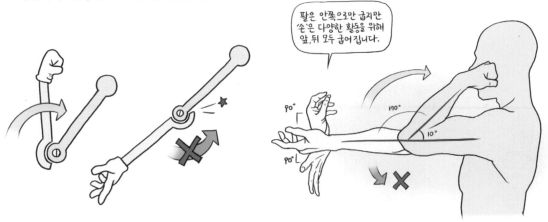

팔은 안으로 굽지만, 팔의 하부 구조인 손목은 안팎으로 모두 굽을 수 있다는 점에 주의.
원칙적으로 손목이 아래팔의 뒤쪽에 가까워지는 것은 '폄' 또는 '젖힘'이라고 해야겠지만,
편의상 '손등 굽힘', 아래팔의 앞쪽에 가까워지는 것을 '손바닥 굽힘'이라고 한다(관련내용 543쪽 참고).

팔이 안으로 굽는다는 건 세 살짜리 꼬마도 알고 있는 당연한 상식이긴 한데, 왜 하필이면 안쪽으로만
굽혀질까요? 만약, 팔이 안쪽뿐만 아닌 반대쪽으로도 굽어지면 더 좋지 않을까요?

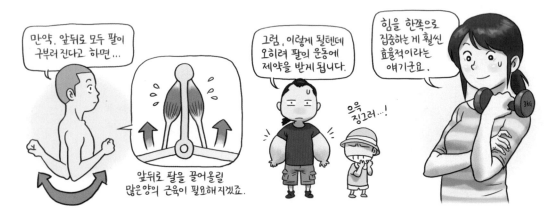

물론, 얼핏 아래팔이 뒤쪽으로도 구부러진다면 더 편리할 것도 같긴 합니다만, 만약 그렇게 된다면 보통
'아래쪽'을 향하고 있는 팔을 들어올리기 위해 앞뒤 양쪽 모두 '중력에 거스르는 힘'이 두 배로 필요해질 것이고,
그렇게 되면 굽히는 근육 또한 두 배로 필요해지기 때문에 역학적으로 비효율적인 구조물이 되겠죠. 게다가
팔이 안쪽으로 굽어야 하는 더욱 근본적인 이유가 있습니다.

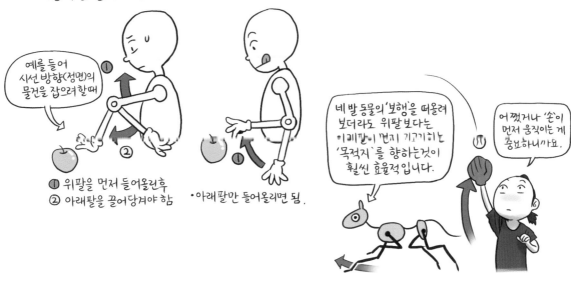

먹이를 먹거나, 이동을 하거나, 외부의 자극에 대처할 때와 같이 우리의 생존을 위해선 신체의 어떤 기관보다도 '손'이 가장 먼저 움직여야만 하는 경우가 절대적으로 많기 때문입니다. 다시 말해, 손이 팔을 따라가기보다는 팔이 손을 따라가는 게 훨씬 효율적이라는 거죠.

즉, 팔이라는 구조물은 팔의 가장 하단에 달린 '손'을 어딘가로 보내기 위한 보조 기관이라 볼 수 있다는 얘깁니다.

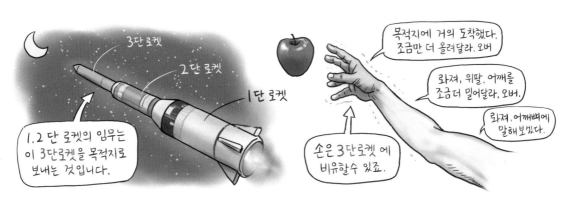

끝으로, 팔은 비록 '안쪽'으로만 구부러진다고 해도, 가슴우리에 직접적으로 연결되어 있지 않아 비교적 움직임이 자유로운 어깨뼈와 어깨관절(접시오목)에 의해 팔은 다양한 방향으로 꺾일 수 있으므로 필요하다면 마치 '팔이 뒤로 굽은 것 같은' 자세도 취할 수 있습니다(아래 그림 참고).

인체는 다양한 뼈와 관절로 이루어져 있어서 다양한 움직임을 구사할 수 있지만, 팔만큼 관절의 움직임을 직접적이고 직관적으로 보여주는 기관도 없을 것입니다. 그렇기 때문에 이러한 움직임의 의미를 파악하는 것은 의학적으로는 물론이고, 다양한 인체의 움직임을 표현하는 미술과 무용 등 예술적으로도 아주 중요한 의미가 있는 것이지요.

팔을 위아래로

■ 팔의 든든한 지지대, 위팔뼈

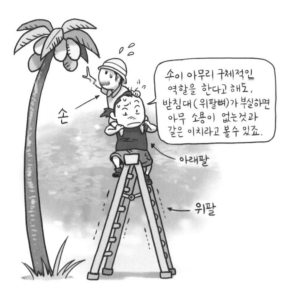

손

아래팔

위팔

수이 아무리 구체적인 역할을 한다고 해도, 받침대(위팔뼈)가 부실하면 아무 소용이 없는것과 같은 이치라고 볼수 있죠.

그렇다면 이제 본격적으로 자유팔뼈의 다양한 움직임을 만들어 내는 각각의 뼈들을 하나씩 살펴보겠습니다.

팔뼈에서 가장 먼저 살펴볼 위팔뼈(상완골, 上腕骨, humerus)는 하나의 뼈로 되어 있고, 팔뼈의 윗부분을 이루는 팔에서 가장 큰 뼈입니다. 손과 멀리 떨어져 있지만, 손의 안정적인 받침이 되어주기 때문에 손의 세밀한 움직임에 큰 영향을 끼치는 뼈이기도 하지요.

뒤에서 자세히 설명하겠지만, 팔은 '3종 지레'에 해당합니다(480쪽 참고). 따라서 위팔뼈가 길면 길수록 붓글씨 쓰기나 지휘와 같이 팔을 공중에 띄운 채 손을 움직이는 운동을 할 때 안정적일 뿐 아니라, 힘이 덜 드는 효과가 있습니다.

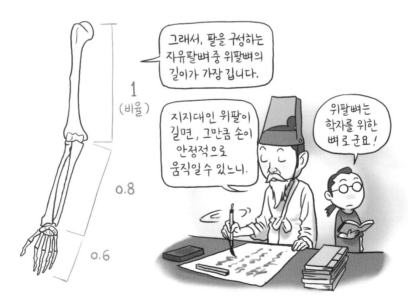

1
(비율)

0.8

0.6

그래서, 팔을 구성하는 자유팔뼈 중 위팔뼈의 길이가 가장 깁니다.

지지대인 위팔이 길면, 그만큼 손이 안정적으로 움직일 수 있느니.

위팔뼈는 학자를 위한 뼈로군요!

인상학에서는 위팔을 '주군', 아래팔을 '신하'로 친다.
아주 가끔 위팔보다 아래팔이 더 긴 경우도 있긴 한데, 이런 경우 글보다는 힘을 쓰기에 더 알맞아 좋게는 장수.
나쁘게는 주군의 영역을 넘보는 오랑캐의 상으로 보기도 한다. 액션 만화나 애니메이션 등에서 힘이 세거나 날렵한 악당의 팔을 유심히 관찰해보자.

비록 생김새는 단순하지만, 위쪽으로는 몸통과 팔을 연결하는 역할을 하고, 아래쪽으로는 아래팔의 운동뿐 아니라 '손'의 움직임을 통제하는 근육이 시작되는 지점이 되기 때문에 주의해 관찰할 필요가 있는 뼈입니다.

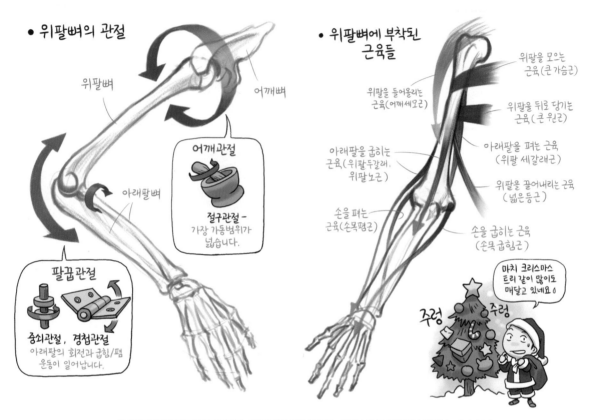

● 위팔뼈의 관절

위팔뼈

어깨뼈

아래팔뼈

어깨관절

절구관절 –
가장 가동범위가
넓습니다.

팔꿈관절

중쇠관절, 경첩관절
아래팔의 회전과 굽힘/폄
운동이 일어납니다.

● 위팔뼈에 부착된
　근육들

위팔을 모으는
근육 (큰 가슴근)

위팔을 들어올리는
근육(어깨세모근)

위팔을 뒤로 당기는
근육 (큰 원근)

아래팔을 굽히는
근육 (위팔두갈래,
위팔노근)

아래팔을 펴는 근육
(위팔 세갈래근)

위팔을 끌어내리는 근육
(넓은등근)

손을 펴는
근육(손목폄근)

손을 굽히는 근육
(손목 굽힘근)

마치 크리스마스
트리 같이 많이도
매달고 있네요 ♪

주렁

주렁

어깨와 팔꿈관절 모두 '윤활관절'이며, 어깨관절의 경우 관절하는 뼈의 수가 두 개인 '단순관절'(simple joints),
팔꿈관절의 경우 관절하는 뼈가 두 개 이상이기 때문에 '복합관절'(compound joints)에 속한다.

❶ 위팔뼈의 모습과 명칭

위팔뼈는 팔과 상체의 다양한 움직임의 시작이 되는 뼈이기 때문에 위팔뼈의 움직임을 살펴보기 전에 먼저 각 부위의 명칭을 꼼꼼히 알아둘 필요가 있습니다. 다음 그림은 팔의 윗부분, 즉 팔의 축이라 할 수 있는 '위팔뼈'를 안쪽부터 시작해 90도 각도로 네 방향에서 돌려본 모습과 명칭입니다.

[안쪽]

위팔뼈의
단면

[앞쪽]

큰결절
작은결절
위팔뼈머리

결절사이고랑

세모근 거친면

가쪽위관절
융기
안쪽위관절
융기
위팔뼈
작은머리
위팔뼈도르래

[바깥쪽]

[뒤쪽]

해부목
외과목

팔꿈치오목

안쪽위관절
융기
가쪽위관절
융기
위팔뼈
관절융기

위 그림을 기준으로, 위에서부터 아래의 구조 순서로 설명합니다.

❶ **위팔뼈머리(상완골두, 上腕骨頭, head of humerus)** : 어깨뼈의 '접시오목'과 직접적 연결되어 자유팔뼈 전체의 큰 운동을
주도하는 둥글넓적한 부위입니다.

❷ **해부목(해부경, 解剖頸, anatomical neck)** : 위팔뼈머리는 마치 위팔뼈가 모자를 뒤집어쓴 것처럼 살짝 이질적인 모양을
하고 있는데, 이 부위 바로 아래의 잘록한 경계선을 해부학적 의미의 '목'이라고 부릅니다.

❸ **큰결절, 작은결절(대/소결절, 大/小結節, greater/lesser tubercle)** : 위팔뼈 머리 바로 아래쪽으로 '고랑'을 형성하는
크고 작은 돌출부입니다. 이 결절들 사이에 형성되는 고랑을 '결절사이고랑'(결절간구, 結節間溝, intertubercular
groove)이라고 하는데, 이 고랑으로 위팔두갈래근의 긴갈래 힘줄이 지나갑니다(354쪽 참고).

❹ **외과목(외과경, 外科頸, surgical neck)** : 해부목이 이론적인 목을 의미한다면, 외과목 부위는 골절이 잘 일어나는 부위라
실질적 의미의 '목'을 의미합니다. '목'은 머리와 몸통의 경계를 의미하므로, 이 아래로는 '위팔뼈 몸통'이 됩니다.

❺ **세모근거친면(삼각근조면, 三角筋粗面, deltoid tuberosity)** : 위팔뼈의 상단 약 2분의 1에 걸쳐 위치하는 V자 모양의 거친
면으로, 평평한 위팔뼈에 어깨세모근이 하단부 힘줄이 부착되어야 하기 때문에 벨크로처럼 살짝 기친 질감이 있습니다.

❻ **가쪽위관절융기(외측상과, 外側上顆, lateral epicondyle)** : 위팔뼈의 하단 바깥쪽에 돌출된 부위입니다. 뒤쪽으로 손을
펴거나 젖히는 근육의 힘줄이 부착되어야 하기 때문에 돌출되어 있습니다.

❼ **안쪽위관절융기**(내측상과, 內側上顆, medial epicondyle) : 가쪽위관절융기가 손을 펴기 위한 돌출부라면, 이 부분은 손을 굽히기 위한 근육이 시작되는 지점입니다. 앞서 설명했듯이 손은 펴는 것보다는 굽히는 것이 더 중요하고 힘도 많이 들기 때문에, 앞쪽으로 손을 굽히는 근육을 붙잡고 있는 안쪽위관절융기도 더 많이 돌출될 필요가 있지요. 팔꿈치 안쪽에서 직접 손으로 만져지는 부위입니다(만져봅시다!).

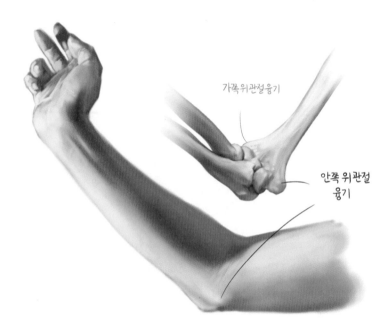

가쪽위관절융기

안쪽 위관절
융기

❽ **위팔뼈작은머리**(상완골소두, 上腕骨小頭, capitulum of humerus) : 아래팔의 회전을 담당하는 '노뼈'(요골, 橈骨, radius)의 머리와 관절을 이루는 부분입니다. 노뼈의 회전이 시작되는 부위이기 때문에 동그란 공 모양을 하고 있습니다.

❾ **위팔뼈도르래**(상완골활차, 上腕骨滑車, trochlea of humerus) : 아래팔의 굽힘/폄 운동을 담당하는 '자뼈'(척골, 尺骨, ulna)의 머리와 관절을 이루기 때문에 실을 감는 실패의 모양을 하고 있습니다.

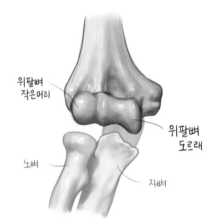

위팔뼈
작은머리

위팔뼈
도르래

노뼈

자뼈

❿ **팔꿈치오목**(주두와, 柱頭窩, olecranon fossa) : 위팔뼈 뒤쪽 하단에서 관찰할 수 있고, '자뼈'의 '팔꿈치머리'(325쪽)가 뒤로 꺾이지 않도록 받아주는 오목한 부분입니다.

⓫ **위팔뼈관절융기**(상완골과, 上腕骨顆, humeral condyle) : 역시 위팔뼈 뒤쪽 하단에 위치한, 아래팔뼈의 머리와 관절을 이루는 부분입니다.

❷ 위팔뼈의 움직임

위팔뼈의 생김새를 관찰할 때 지나치지 말아야 할 점은 위팔뼈는 어깨뼈와의 연결을 위해 'I' 자보다 알파벳
소문자 'r' 자에 가깝다는 사실입니다(이는 다리의 위팔뼈라고 할 수 있는 '넙다리뼈'도 마찬가지죠. 463쪽 참고).

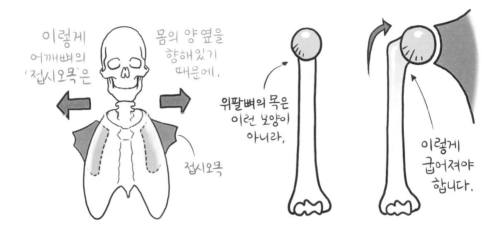

위팔뼈의 '외과목'이 어깨뼈의 접시오목을 향해 꺾여 있는 이유는 위팔뼈머리와 접시오목의 접촉면을
최대화하고, 그로 인해 좀 더 안정적인 움직임을 위해서라고 볼 수 있을 것입니다. 그런데 문제는 항상 예상치
못한 곳에서 일어나는 법이죠.

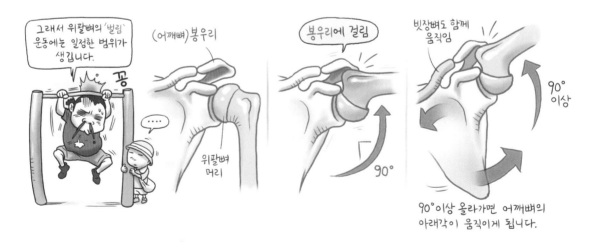

이건 마치, 팔을 자유롭게 만들어줘야 할 어깨뼈가 위팔뼈의 움직임을 막아서는 꼴이네요. 아, 이
배신감이라니… '봉우리'만 없으면 팔이 더 자유로울 텐데!라고 생각하기 쉽지만, 앞서 말씀드렸듯이 봉우리는
빗장뼈를 잡고 있어야 하고, 위팔뼈로 이어지는 '어깨세모근' 또한 붙잡아야 하기 때문에(354쪽 참고) 꼭 필요한
부분이거든요. 그래서 이런 상황이 불가피해지는 것입니다.

이처럼 팔을 직각 이상으로 들어 올릴 때 어깨뼈의 상단이 정중시상면에 가까워지는, 즉 하단이 바깥쪽(가쪽)으로 움직이는 운동을 위쪽돌림(상방회전, supraduction)이라고 하는데, 그렇다고 해서 어깨뼈가 무한정 위쪽돌림 운동을 할 수는 없는 노릇이죠. 이것 참, 산 넘어 산이로군요.

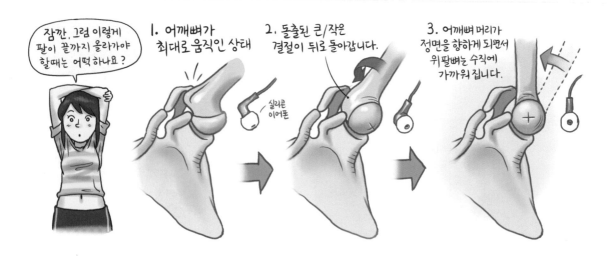

'이가 없으면 잇몸으로'라고 했나요. 비록 어깨뼈의 위쪽돌림에 한계가 있긴 하지만, 앞의 그림처럼 위팔뼈의 비틀림을 이용해 팔을 더 180° 이상(최대 205°)까지 끌어올릴 수 있습니다. 그렇기 때문에 팔을 끝까지 들어올리면, 평소에는 몸에 닿는 팔의 안쪽이 정면을 바라보게 되죠.

이렇게 마무리하고 넘어갔으면 좋겠는데… 어깨뼈의 봉우리 때문에 지장을 받는 운동이 또 있습니다.

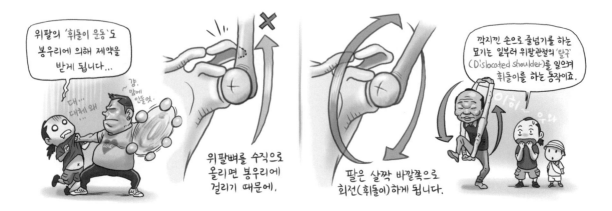

따라서 위팔을 돌리면 'O' 자가 아니라 입체적으로 'D' 자에 가까운 휘돌이 운동을 하게 됩니다. 다음 그림을 참고하기 바랍니다.

위팔의 휘돌이 운동. 우측하단에 그려진 위팔뼈의 가동범위는 팔을 수평면으로 들어 올린 상태의 수치

위 그림을 가만히 보면 아시겠지만, 위팔뼈의 휘돌이 운동은 시상면과 평행에 가까운 굽힘 운동과 관상면을 축으로 한 벌림 운동이 복합된 운동이라는 사실을 알 수 있죠. 팔은 그냥 빙글빙글 도는 게 아니었네요.

■ 팔이음뼈의 움직임

이렇듯 위팔뼈의 움직임은 '팔이음뼈'와 이런저런 적잖은 영향을 주고받는다는 사실을 알았는데, 이 밖에도 팔이음뼈와 위팔뼈의 연합에 따른 움직임에는 여러 가지가 있습니다. 이참에 위팔뼈와 직접적으로 연결되어 있는 '팔이음뼈'에 대해서도 복습할 겸, 필자가 평소에 그린 누드 습작들을 통해 다른 움직임들에 대해서도 살펴보죠.

❶ 올림(거상, elevation) : 팔을 내린 채로, 어깨 전체를 '으쓱'하고 들어올리는 운동입니다. 어깨뼈 전체가 상승하기 때문에 어깨뼈의 봉우리와 빗장뼈의 연결부위 역시 위쪽으로 움직이며, 주로 무거운 것을 들어 올릴 때나 예시 그림과 같이 상체의 무게를 지탱할 때 일어납니다.

❷ 내림(하강, depression) : '올림'과 반대로 팔이음뼈 전체가 내려가는 운동입니다. 역시 빗장뼈도 함께 아래 방향으로 움직이지만, '올림'에 비해 움직임의 폭이 비교적 적습니다. 의식적으로 내리려고 하기보다 상체를 지면으로부터 밀어올리려고 할 때 더 잘 관찰할 수 있습니다.

❸ 들임(후인, retraction) : 어깨뼈의 안쪽모서리가 척주, 즉 '시상면'을 향해 모여드는 운동입니다. 결과적으로 팔을 뒤로 당기는 모습이 되기 때문에 양팔을 넓게 벌리거나 가슴을 활짝 펼 때 일어나는 운동입니다. 이 경우 빗장뼈의 봉우리 연결부는 뒤를 향해 움직입니다.

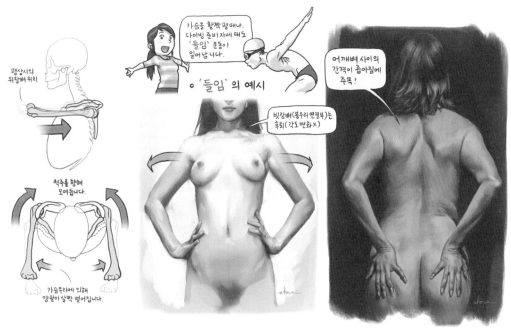

❹ 내밈(전인, protraction) : '뒤당김'과는 반대로 팔이음뼈 전체가 신체의 정면을 향해 움직이는 운동입니다. 역시 빗장뼈도 함께 전진하기 때문에 목과 빗장뼈 사이의 공간이 넓어지며, 팔을 앞으로 뻗거나 움츠릴 때 관찰할 수 있습니다.

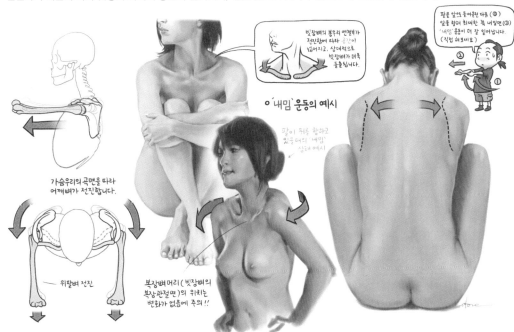

❺ 위쪽돌림(상방회전, upward rotation) : 팔을 직각 이상 위로 들어올릴 때 어깨뼈의 아래각이 바깥쪽을 향해 회전하는
운동입니다. 따라서 어깨뼈의 아래각이 돌출되고, 직각(90°) 이상 팔을 들어올리면 위팔뼈의 머리가 정면으로 회전하기 때문에
몸통에 닿는 팔 안쪽 또한 정면을 향하게(쉽게 말해, 겨드랑이가 앞쪽을 향한다는 얘깁니다) 됩니다.

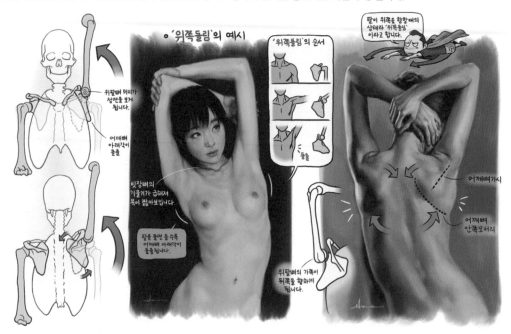

❻ 아래돌림(하방회전, downward rotation) : '위쪽돌림'과 반대되는 운동입니다. 어깨뼈의 '접시오목'이 아래쪽을 향하게 되며,
주로 예시 그림과 같이 뒷짐을 질 때 일어납니다. '아래돌림'은 어깨뼈의 회전 운동이므로, 어깨뼈 전체가 내려가는 '내림' 운동과
혼동하지 않도록 주의합시다.

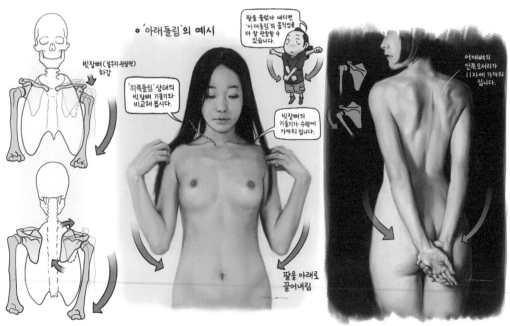

이렇듯 어깨뼈, 빗장뼈로 이루어진 '팔이음뼈'에 달려 있는 위팔뼈는 전후좌우로 다양하게 움직일 수 있는데, 인체는 '정중시상면'을 기준으로 좌우 대칭이므로 좌우 각각의 움직임을 감안한다면, 더욱 다양한 조합의 독립된 운동이 가능하지요.

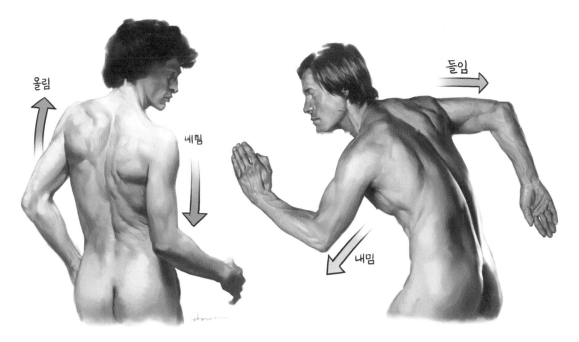

지금까지 팔의 축이라고 할 수 있는 팔이음뼈와 위팔뼈에 대해 알아보았습니다. 정리하면 가슴우리가 고정되어 있는 상체의 표정은 주로 '팔'에 의해 일어나고, 위팔은 팔이음뼈의 움직임에 절대적인 영향을 받지만, 주로 옷 속에 숨어 있거나 현란한 손의 움직임에 가려져 잘 의식하지 못하는 경우가 많기 때문에 평소 스포츠 중계 등을 볼 때 이 부분의 움직임을 눈여겨봐 두는 것이 많은 도움이 됩니다.

■ 뒤집어라 엎어라, 아래팔뼈

아래팔에 대해 알아보기 전에 잠깐 아련한 추억을 떠올려보죠.
우리가 친구들과 무리 지어 골목에서 뛰어놀던 어린 시절, 편을 가르기 위해 항상 목청 높여 다함께 외쳤던 구호가 있었습니다. 그것은 바로,

이 편 가르기 구호는 지역에 따라 '데덴찌'라고도 했는데,
'데덴찌'는 손등과 바닥을 뜻하는 '手天地'를 일본식으로 발음한 단어라고 한다. 결국 '뒤집어라 엎어라'와 같은 뜻이다.

뒤집어라 엎어라라는 구호를 잘 기억해 놓으시기 바랍니다. 이제 곧 계속 반복될 단어들이거든요.
어쨌거나, 이 단순한 편 가르기 놀이는 손바닥 뒤집기로 이루어지죠. 손바닥 뒤집기는 흔히 '식은 죽 먹기'와 같이 아주 쉬운 일을 지칭할 때 쓰이는 속담이기도 한데, 속담의 뜻처럼 아주 쉽고 기본적인 운동이긴 하지만, 실은 이 운동 또한 '굽힘/폄'운동과 마찬가지로 인간의 생존에 있어 아주 유용하고도 중요한 운동이라고 할 수 있습니다.

각설하고, '손바닥 뒤집기'가 얼마나 유용하고 편리한 운동인지 직접 체험해 보려면, 손을 정면으로 내보인 상태('해부학 자세')로 기타를 치거나, 글을 쓰거나, 이 책의 페이지를 넘겨보면 이해가 되실 겁니다. 한마디로, '손바닥 뒤집기'가 안 되면, 위 그림처럼 우리가 당연하게 생각하는 일상의 모든 행동들이 어려워진다는 얘깁니다. 중요하다고 할 만하죠?

중요한 만큼, 문제는 이 '손바닥 뒤집기'가 그렇게 녹록지 않은 운동이라는 사실입니다. 그렇다면 여기서 문제! '손바닥 뒤집기'가 일어나려면 팔의 어떤 부분이 회전해야 할까요?

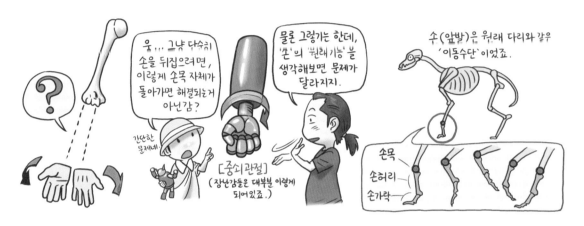

근본적으로 손이라는 기관은 물건을 잡는 기능 이전에, 지면을 직접 딛는 '이동'의 수단이라는 사실을 감안한다면 손목관절은 '회전'보다는 '앞뒤로 움직이는 일', 즉 '굽힘/폄'이 훨씬 중요합니다. 그렇기 때문에 손목은 '중쇠관절'이나 '절구관절'보다 '경첩관절'에 가까운 '타원관절'로 이루어져 있습니다. 그래서 '회전'이 안 돼요(50쪽 참고).

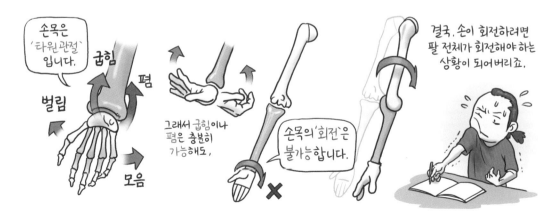

그럼에도 불구하고, 앞서 설명했다시피 인간에게 있어서 '손바닥을 뒤집는 일'은 꼭 필요합니다! 난감한 일이 아닐 수 없습니다만, 불가능한 일을 가능한 일로 바꾸기 위해 비로소 '아래팔'의 구조 개선이 필요하겠군요.

우선 이렇게 '손바닥 뒤집기', 즉 '엄지손가락'이 안쪽으로 엎쳐지거나 바깥쪽으로 뒤집어지는 운동을 뒤침/
엎침(회외/회내) 운동이라고 하는데, 기본적으로 '굽힘/폄' 운동을 해야 하는 아래팔뼈가 '엎침/뒤침'운동까지
함께 해결하기 위해서는 아래팔뼈가 하나가 아닌 '두 개'로 나누어져야 할 필요가 있습니다.

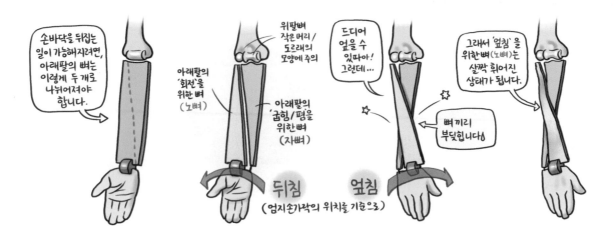

따라서 아래팔뼈는 '엎침/뒤침'과 손목의 '폄/굽힘'을 담당하는 뼈인 노뼈(요골)와 아래팔의 기본적인 기능인
'굽힘/폄'을 담당하는 뼈인 자뼈(척골)의 쌍으로 이루어져 있습니다. 아래팔은 이 두 개의 뼈로 인해 굽혔다
폈다, 엎쳤다 뒤쳤다가 동시에 가능해지는 거죠.

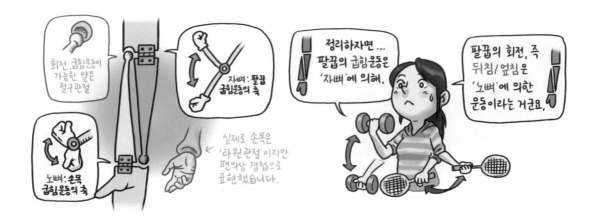

굽힘/폄 운동에 대해서는 앞에서 충분히 살펴봤으니 '뒤침/엎침'이라는 운동에 대해서도 한 번쯤 생각해볼
필요가 있을 텐데, 그러려면 우선 실제의 아래팔의 모양과 구조를 천천히 뜯어보는 것이 우선일 것입니다.
긴장을 가라앉히고, 일단은 방금 전에 살펴본 개요만 기억하고 다음 순서로 넘어갑시다.

■ 자뼈와 노뼈의 이름으로

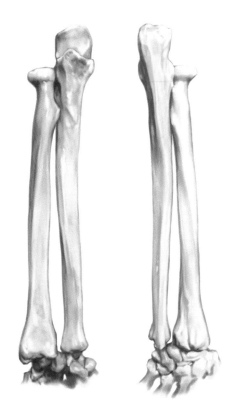

옆의 그림은 실제의 아래팔뼈 표본을 묘사한 것입니다.
아무리 실제 표본을 자세히 그린 그림이라고는 해도, 지금
이 상태로는 뭐가 뭔지 잘 와 닿지 않는 게 사실이죠.
'자뼈'와 '노뼈'라고 부른다는 것까진 알겠는데, 짝이 안 맞는
젓가락 두 짝을 나란히 세워놓은 것 같기도 하고….
하여튼 선뜻 머리에는 잘 안 들어오는 것이 현실. 아,
가뜩이나 골치 아픈 해부학인데, 이래서 더 어렵습니다.

그런데, '이름'의 의미를 알게 되면 상황은 약간 달라집니다.
마치 생김새가 엇비슷한 형제 각각의 이름과 그들에 얽힌
이야기를 듣고 나면 좀 더 쉽게 그들을 구별할 수 있게 되는
것과 마찬가지 이치랄까요?

같은 이유로, 제가 처음 미술해부학을 배우던 당시를 떠올려보면 아무래도 이 뼈들의 '이름'이 가장 신경 쓰였던
기억이 납니다. 왜 '노뼈'고, 왜 '자뼈'일까?

참고로, 실제 뼈의 색깔은 밝은 분홍색에 가깝다고. 이는 뼈 안의 혈액이 비쳐 보이기 때문인데,
흔히 우리가 아는 '흰색'의 뼈는 탈색 처리한 것이라고 한다.

이름의 유래와 의미를 알면, 그 대상이 좀 더 기억에 오래 남게 마련이니까요.
자, 그럼 지금부터 본격적으로 아래팔을 이루고 있는 이 뼈들의 이모저모를 알아봅시다.

잠깐! 해부학 명칭에 대한 단상

제가 미술 해부학을 배우던 2000년 초반만 해도 '자뼈', '노뼈'가 아니라 '척골', '요골'이라는 한자 명칭이 통용되던 시기라, 거의 포기 직전에 마침 우연히 눈에 들어온 먼지가 뽀얗게 쌓여 있던 옥편(한자사전)을 꺼내들었던 것이 시작이었습니다. 장님이 밤길을 찾듯 더듬더듬 헤매면서 한자의 뜻을 찾아봤지요.

이럴수가! 그냥 외우기에만 급급했던 이 뼈들의 이름에 나름대로의 의미가 있었다니! 더군다나 그렇게 이 이름들의 유래를 알고 나니, 신기하게도 그 뼈들이 이전과는 다르게 보일 뿐만 아니라 그 뼈와 연계된 근육에 대해서도 어렵지 않게 알 수 있더군요. 이후로 기회가 될 때마다 다른 뼈와 근육들의 이름이 가지고 있는 뜻을 하나씩 찾아보기 시작했는데, '이름'의 어원이나 유래를 찾아보는 것만으로도 그 대상에 대한 꽤 많은 사실을 알 수 있었습니다. 이를테면 다음과 같은 식으로요.

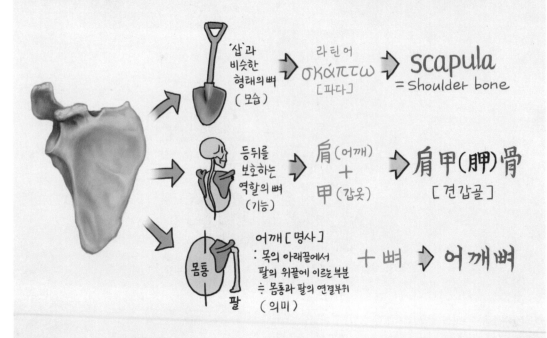

물론 그렇다고는 해도 해부학 용어라는 것들이 워낙 전문적이고 어려운 것이 많다 보니 깊이 들어갈수록 이름의 '유래'를 찾기가 힘들어지는 게 사실입니다. 그래서 초반에는 뭐가 뭔지 뒤죽박죽이었습니다만, 계속 보다 보니 어떤 '패턴'이 보이더군요.

다음에 소개하는 해부학 용어 패턴은 어디까지나 필자 나름대로의 분석입니다. 해부학을 처음 공부하는 분들만 참고하기 바랍니다.

❶ 위치	해당 조직이 자리 잡은 '위치'가 관건이 됩니다. 근골격 명칭 중 가장 흔한데, '위'가 있으면 '아래'가 있고, '앞'이 있으면 '뒤', '안쪽'이 있으며 '가쪽'이 존재합니다.	위팔뼈 ↔ 아래팔뼈 위앞엉덩뼈가시 ↔ 아래앞엉덩뼈가시 안쪽 – 중간 – 가쪽 쐐기뼈 등
❷ 크기	말 그대로 해당 조직 앞에 '크기'를 나타내는 접두사가 붙은 경우입니다. 이런 조직들은 '크기'만 다를 뿐, 같거나 비슷한 역할을 수행하는 경우가 대부분인데, '위치'와 마찬가지로 가장 흔한 케이스에 속하며, '큰' 놈을 발견했다면 그 근처 어딘가에 꼭 '작은' 놈이 존재하기 때문에 연계해 찾아보시면 재미있습니다.	큰가슴근 ↔ 작은가슴근 등
❸ 모양	이름에 특정한 모양이나 각도, 면적 등의 정보가 담겨 있습니다. 뼈보다는 근육에서 많이 찾아볼 수 있는 이름인데, 이름만 봐도 대략 어떤 모습인지 유추할 수 있는 경우가 많습니다.	어깨세모근, 목빗근, 배곧은근, 넓은등근 등
❹ 역할, 기능	조직 자체가 어떤 특정한 역할이나 기능을 수행하는 경우에 많이 붙는 이름입니다. 역시 '근육'에서 많이 찾아볼 수 있습니다.	팔이음뼈, 올림근, 조임근 등
❺ 유사, 연상	특정한 사물의 모습이나 현상에 빗대어 연상시키는 이름입니다. 우리말 이름보다 영문 이름이나 한자 명칭에서 종종 찾아볼 수 있는데, 원래 사물의 모양뿐 아니라 고유한 기능과 연계(예: 빗장뼈)된 경우도 많습니다.	빗장뼈, 자뼈, 노뼈, 목말뼈, 복사(복숭아)뼈, 광대뼈 등

앞시도 잠긴 인급했지만, 해부학은 '암기 과목'에 가깝습니다. 외워야 할 것들이 한두 가지가 아니죠. 해부학을 공부하는 학생이라면 대부분 이 점 때문에 힘들어합니다만, 위에서 소개한 몇 가지 패턴만 파악해도 부담이 줄어듭니다.

'해부학'이라는 학문이 생긴 이후 수 세기에 걸쳐 수많은 학자들에 의해 인간의 몸이 분해되고, 관찰되고, 기록되어 오는 동안의 과정을 상상해본다면, 우리 몸의 수많은 조직과 부위에 그냥 아무렇게나 붙은 이름은 단 하나도 없을 것입니다. 형상에 붙은 이름 하나하나가 후세와 학생들에게 좀 더 쉽고 명확하게 알리기 위해 고안되었을 만큼, 해당 분야에 관심을 갖고 공부하는 학도라면 한 번쯤은 각각의 구조가 갖고 있는 '이름'의 의미를 찾아 공부해 보는 것도 좋은 경험이 되지 않을까 생각합니다.

음… 좀 뜬금없는 소리지만, 가만 생각해 보니 이 책이 세상에 나오게 된 것은 모두 자뼈와 노뼈 덕분이라고 해도 과언이 아니겠네요. 자뼈와 노뼈에게 경의를!

❶ 자뼈(척골, 尺骨, ulna)

'자뼈'라는 이름의 유래를 살펴보기 전에, 먼저 간단히 기능과 외형부터 파악해보죠.

자뼈는 팔의 가장 기본적인 움직임이라 할 수 있는, 아래팔 굽힘/폄 운동의 축이 되는 뼈입니다.

아래팔을 이루고 있는 두 개의 뼈 중 몸쪽(새끼손가락 쪽)에 위치하고, 위팔뼈와 관절하여 아래팔의 굽힘/폄 운동을 담당합니다. 약 22~24cm 정도의 길이로 '노뼈'에 비해 더 길며, 노뼈와는 반대로 위쪽이 굵고 아래로 갈수록 얇아지는 모양을 하고 있습니다.

'자뼈'라는 이름의 '자'는 길이를 재는 단위 – 척(尺) – 를 뜻하는데(그렇기 때문에 자뼈의 한자 명칭은 '척골'입니다.), 옛날 중국 한나라의 '한 자'는 약 23cm 정도였고, 이 길이가 자뼈의 길이와 유사하기 때문에 이름에 사용된 것으로 보입니다. 다만, 한 '자'(척)는 시대별로 차차 길이가 조금씩 길어져서, 상형 문자 시절이던 처음에는 약 18cm 정도였다가 1900년대 접어들어서는 약 30.3cm를 나타내는 단위로 사용되었다고 합니다.

* (참고) 치 = 2.53cm/자(척) = 30.3cm/보 = 약 70cm/리 = 약 400m

다만, 해부학에서의 자뼈 길이는 한나라 당시의 '자'(척)의 길이(23cm)를 의미합니다. 혼동하지 않도록 주의하세요.

아래팔 : 자뼈

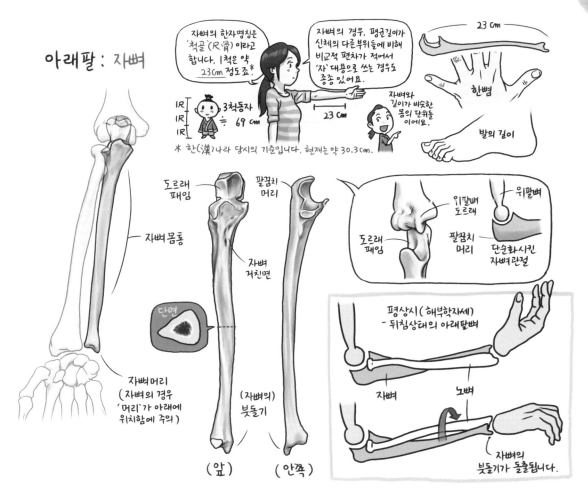

자뼈의 한자명칭은 '척골'(尺骨)이라고 합니다. 1척은 약 23cm 정도죠*

자뼈의 경우, 평균길이가 신체의 다른부위들에 비해 비교적 편차가 적어서 '자' 대용으로 쓰는 경우도 종종 있어요.

자뼈와 길이가 비슷한 몸의 단위들이에요.

3척동자 ≒ 69 cm

* 한(漢)나라 당시의 기준입니다. 현재는 약 30.3cm.

23 cm

한뼘

발의 길이

도르래 패임

팔꿈치 머리

자뼈 몸통

자뼈 거친면

단면

(앞) (안쪽)

(자뼈의) 붓돌기

자뼈머리 (자뼈의 경우 '머리'가 아래에 위치함에 주의)

위팔뼈 도르래

위팔뼈

도르래 패임

팔꿈치 머리

단순화시킨 자뼈관절

평상시 (해부학자세) - 뒤침상태의 아래팔뼈

자뼈

노뼈

자뼈의 붓돌기가 돌출됩니다.

굽힘/폄뿐만 아니라 엎침/뒤침 운동까지 담당하는 노뼈에 비해, 자뼈는 아래팔의 축이라 할 수 있기 때문에 아래팔의 엎침/뒤침 운동 시에도 뼈의 위치가 변하지 않습니다.
다음은 자뼈의 세부 명칭들입니다.

❶ 팔꿈치머리(주두, 肘頭, olecranon) : 팔을 굽혔을 때 팔의 뒤쪽에서 쉽게 만질 수 있는, 우리가 흔히 '팔꿈치'라고 부르는 바로 그 부위입니다. 위팔뼈 뒤쪽의 움푹 파인 부분인 '팔꿈치오목'에 맞닿으며, 위팔세갈래근(355쪽 참고)의 아래힘줄이 부착되는 부분이기도 하기 때문에 많이 튀어나와 있습니다.

(위팔뼈) 팔꿈치오목

팔꿈치 머리

걸려서 더이상 (180°) 뒤로 꺾이지 않습니다.

❷ **도르래패임(활차절흔, 滑車切痕, trochlear notch) :** 마치 새가 부리를 크게 벌리고 있는 듯한 모습으로 위팔뼈의 '위팔뼈 도르래'를 물고 있기 때문에 원활한 굽힘/펌 운동이 가능합니다.

❸ **자뼈거친면(척골조면, 尺骨粗面, tuberosity of ulna) :** 아래팔의 굽힘/펌 운동을 담당하는 근육인 '위팔근'의 아래 힘줄이 부착되어야 하기 때문에 마치 '벨크로'(찍찍이)처럼 거친 질감을 가진 부분입니다.

❹ **자뼈몸통(척골체, 尺骨體, body of ulna) :** 삼각형의 단면으로 이루어져 있으며, 노뼈와 마주하는 안쪽 모서리가 가장 날카롭습니다. 바로 다음에 살펴볼 '노뼈'도 비슷한 모양의 단면으로 이루어져 있습니다.

❺ **자뼈머리(척골두, 尺骨頭, head of ulna) :** 위치상 아래쪽에 있지만 '머리'라고 부르는 것에 주의합니다. 평소(뒤침 상태)에는 잘 드러나지 않다가 아래팔을 이루고 있는 두 개의 뼈가 X자로 겹쳐지는 '엎침' 운동이 일어날 때에 원형으로 돌출되기 때문에 피부 표면에서 쉽게 관찰할 수 있는 부위입니다.

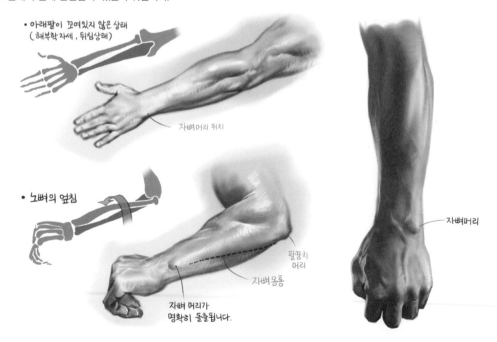

❻ (자뼈의) 붓돌기(경상돌기, 莖狀突起, styloid process) : '붓'(styloid←stilus : '철필'에서 유래) 돌기라는 명칭과 같이 자뼈머리 몸쪽에 붓 모양으로 뾰족하게 튀어나온 부분입니다. 뒤에서 살펴볼 노뼈에도 붓돌기가 존재하는데, 노뼈의 붓돌기에 비해 크기가 작지만 위로 올라가 있어서 손의 '안쪽번짐'이 쉬워집니다. 이에 대한 자세한 내용은 노뼈의 붓돌기에 대한 설명을 참고하시기 바랍니다.

❷ 노뼈(요골, 橈骨, radius)

결론부터 말하자면, 이 뼈의 이름이 '노뼈'인 이유는 뼈의 전체적인 모양이 배를 젓는 '노'처럼 살짝 '휘어 있기' 때문입니다('노뼈'의 한자 명칭인 '요골'(橈骨)도 '굽은 뼈'라는 뜻을 가지고 있습니다.).

앞에서 잠깐 설명해 드렸듯이 해부학 자세에서는 '자뼈'와 나란히 11자의 모양을 하고 있다가 '엎침'(회내)상태 시 X자로 겹쳐지기 때문에 바깥쪽으로 살짝 휜 모습을 하고 있는 거죠. 따라서 이 뼈는 아래팔의 '엎침/뒤침' 운동을 위한 뼈라고 보면 되겠습니다.

평균 길이는 약 20~22cm 정도이고, 하단부로 갈수록 두꺼워져서 손목의 대부분을 붙잡는 구조로 되어 있습니다.

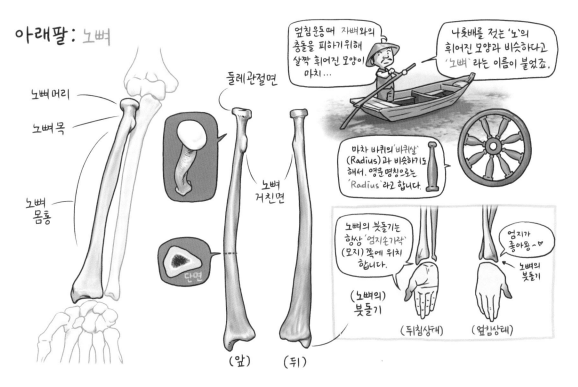

몸 바깥쪽에 자리가 고정되어 있는 상단의 '노뼈머리'와 달리, 노뼈의 하단부(붓돌기)는 엎침/뒤침 운동에 따라 위치가 변하기 때문에 헷갈리기 쉬운데, (노뼈의) 붓돌기는 항상 엄지손가락을 따라다닌다는 사실만 기억해두면 됩니다. 다음은 노뼈의 주요 부위들입니다.

❶ **노뼈머리**(요골두, 橈骨頭, head of radius) : 위팔뼈의 '위팔뼈 작은머리'와 맞닿아 관절하는 부분입니다. 또한 자뼈와 중쇠관절로 맞닿아 있는 '둘레관절면'에 의해 팔꿉의 굽힘/폄 운동뿐 아니라 엎침/뒤침 운동의 시작이 되는 부분이기도 합니다.

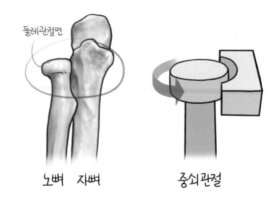

둘레관절면

노뼈　자뼈　　　　중쇠관절

❷ **노뼈목**(요골경, 橈骨頸, neck of radius) : 노뼈 머리 아래쪽의 오목한 부분입니다.

❸ **노뼈거친면**(요골조면, 橈骨粗面, radial tuberosity) : 노뼈목과 노뼈 몸통 사이에 위치한 돌출부로, 팔의 대표적인 근육인 '위팔두갈래근'(354쪽 참고)의 아래힘줄이 닿는 부분이기도 하며 '노뼈머리'부터 '노뼈거친면'까지가 노뼈의 '상단'이 됩니다.

● **노뼈 상단의 모습**

노뼈머리

노뼈목

노뼈
거친면

[앞]　　　　[뒤]

마치 야구배트의 손잡이 부분과 비슷한 모양이군요.

❹ **노뼈몸통**(요골체, 橈骨體, body of radius) : 바깥쪽으로 휜 활의 형상을 하고 있습니다. 손목과 손가락을 굽히거나 펴는 여러 근육을 붙잡고 있기 때문에 앞, 뒤, 옆 세 면과 세 모서리를 지닌 삼각형의 단면으로 되어 있고, 두꺼운 아래쪽으로 갈수록 단면의 삼각형 모양이 두드러집니다.

❺ **(노뼈의) 붓돌기**(경상돌기, 莖狀突起, styloid process) : 손목뼈를 안정적으로 감싸기 위해 다소 날카로운 붓 모양으로 돌출된 부위입니다. 자뼈의 붓돌기에 비해 크기가 크고 다소 아래쪽으로 내려와 있기 때문에 손의 '벌림'(옆 페이지 참조)이 제한됩니다.

(노뼈의)
붓돌기

 잠깐! 손목의 모음과 벌림

이렇듯 노뼈의 붓돌기와 자뼈의 붓돌기 간의 높이 차이에 의해 손목이 몸 쪽 또는 몸 바깥(가) 쪽으로 꺾이는 각도에 차이가 생기게 되는데, 이를 각각 '모음'(내전, 內轉, adduction)과 '벌림'(외전, 外轉, abductionn)이라고 합니다.

'벌림'의 경우 그림에서 보다시피 엄지 쪽 방향에는 노뼈의 붓돌기 때문에 각도가 제한되는 데 반해, 조금 공간이 넉넉한 새 끼손가락 방향의 자뼈머리 쪽으로는 모음이 좀 더 많이 일어납니다. 그래서 우리가 불편하지 않게 기타를 칠 수 있는 거죠.

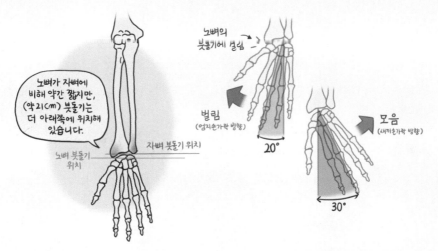

손목이 엄지손가락 방향보다(벌림) 새끼손가락 방향으로 더 많이 기울어지도록(모음) 설계된 이유는 아무래도 '손'이 보행 목적으로 사용될 때, 즉 '네 발로 걷는 것'과 연관이 있을 것이라 추측합니다.

거의 평생 동안 앞발로 상체를 지탱한 채 걸어야 하는 네 발 동물들의 경우를 생각해보면, 앞발이나 앞굽(손)이 안쪽으로 모이기보다는 바깥쪽으로 벌어져 있는 것이 훨씬 편하고 유리하겠죠(이건 긴 말 필요 없이 직접 한번 엎드린 채 오래 버티거나, '기어보면' 이해가 되실 겁니다.). 정리하면, '4족 보행 시 상체의 무게를 좀 더 효율적이고 안정적으로 받치기 위해서'라고 볼 수 있을 것입니다.

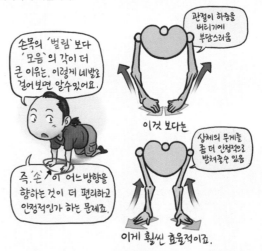

이 시점에서 문득, '직립을 하는 인간과 네 발로 걷는 동물이 무슨 상관이냐'며 딴지를 거는 독자분이 계실지도 모르겠다는 생각이 듭니다만, 저는 그런 질문을 던지는 마음을 충분히 이해합니다. 대부분 자신이 네 발로 기어 다니던 젖먹이 시절은 거의 기억이 나지 않는 게 당연하거든요.

❸ 아래팔의 엎침과 뒤침

자, 그럼 이쯤에서 아래팔에 대해 알게 된 사실을 정리해볼까요?

> ❶ 아래팔은 '굽힘/폄'운동과 '뒤침/엎침'운동을 한다.
> ❷ 아래팔은 두 개의 뼈 - '자뼈'와 '노뼈'로 이루어져 있다.
> ❸ 자뼈는 팔꿉의 굽힘/폄 운동을, 노뼈는 엎침/뒤침 운동을 담당한다.

사실 이렇게만 정리해도 대부분의 독자분들은 이해하셨을 거라 생각합니다만, 고백컨대 필자는 머리가 나빠서인지 미술해부학을 처음 공부하던 학창시절에 이 단순한 사실이 여간 헷갈리는 게 아니었습니다. 막상 가만히 두고 보면 다 아는 사실인데, 얘네가 엎치락뒤치락하기 시작하면 정확한 상태를 파악하기가 생각처럼 쉽지가 않더라고요(T_T).

• 문제 : 다음 중 위팔뼈와 아래팔뼈의 연결이 바르게 된 것을 모두 고르시오

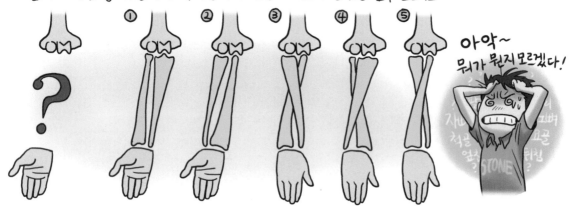

필자가 학창 시절에 실제로 받았던 '인체 드로잉' 수업의 기말시험 문제.
한참을 고민하다가 겨우겨우 적어냈는데, 결국은 틀렸다. 정답은 몇 번일까?

사실, 이런 걸 정확히 아는 게 뭐 그리 중요한지 반문하는 분도 계실지 모르겠습니다만, 그림을 그리는 입장에선 꽤 민감한 문제가 아닐 수 없습니다. 왜냐하면 간단히 생각해봐도 근육이란 놈은 '뼈'에 붙어 있잖아요? 그렇다면 아래팔의 엎침과 뒤침 상태에 따라 아래팔뼈에 부착되어 있는 근육의 모양도 변할 테니까요. 더군다나 '팔'의 역할이 많은 캐릭터를 그리는 입장에서는 이 두 개의 뼈를 혼동하는 것이 꽤 위험한 일이었기 때문입니다.

인물포즈 습작 / painter 12 / 2012
그림의 두 인물 모두 팔을 〈 〉자로 굽히고 있지만 채색되어 있는 부분 – 왼쪽은 '뒤침' 상태, 오른쪽은 '엎침' 상태의 팔이다.
각 상태에 따른 아래팔 근육의 모양 변화에 주목하자.

괜한 노파심일지 모르겠습니다만, 그래도 혹시라도 저 같은 분들을 위해 아래팔의 뒤침과 엎침 운동에 대해 한 번만 더 짚고 넘어가려 합니다. 확실히 알아둬서 나쁠 것은 없으니까요.

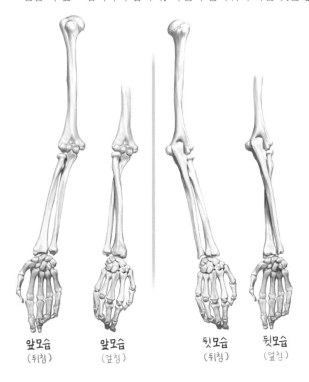

| 앞모습 | 앞모습 | 뒷모습 | 뒷모습 |
| (뒤침) | (엎침) | (뒤침) | (엎침) |

옆의 그림은 자뼈와 노뼈, 즉 '아래팔'이 '위팔'과 연결되어 있는 상태의 앞, 뒷모습과 각각의 '뒤침/엎침' 상태의 모습입니다.

그림을 보면서 정리하면 '뒤침'은 손목이 바깥쪽을 향해 회전(회외, 廻外, supination)된 상태, 즉 정면을 향해 손바닥을 보이는 해부학적 자세를 의미하고, '엎침'은 안쪽을 향해 회전(회내, 回内, pronation)된 상태를 의미합니다.

하지만 이마저도 좀 헷갈리거나 잘 와 닿지 않는다면, 다음과 같은 장면을 떠올려보세요.

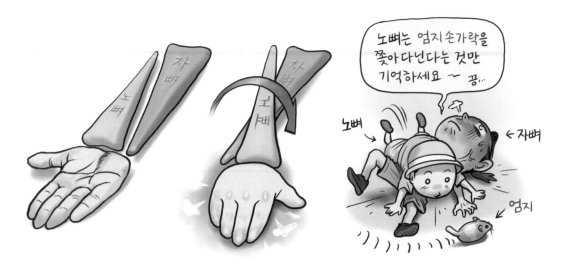

기본적으로, '엎침' 운동의 축이 되는 '노뼈'는 항상 '엄지손가락'을 쫓아다닌다고 연상하면 됩니다. 노뼈가 자뼈를 '엎칠' 때에는 손도 안쪽으로 회전하면서 자연스럽게 엄지손가락 또한 몸쪽을 바라보게 되는데, 손등을 정면으로 보이게 되는 이 상태를 '엎침'이라고 하고, '뒤침'은 그 반대죠. 하지만 이론적으로는 알아도 막상 직접 해보려면 순간적으로 헷갈릴 때가 있는데, 이때에도 역시 '엄지손가락'이 큰 역할을 합니다.

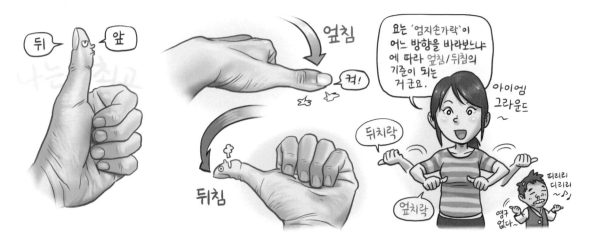

위 그림과 같이 주먹을 쥐고 엄지손가락을 편 상태에서, 엄지손가락의 지문이 있는 쪽(앞)을 아래로 엎으면 '엎침', 손톱이 있는 쪽(뒤)을 뒤치면 '뒤침' 상태가 됩니다. 손가락의 '앞'과 '뒤'가 구분되기만 하면 쉽게 해결되는 문제이지만, 말 나온 김에 잠시 책을 놓고 직접 한번 해보시길.

마지막으로, 다음 그림은 '굽힘' 상태에서의 아래팔의 뒤침 → 엎침 상태를 묘사한 그림입니다.

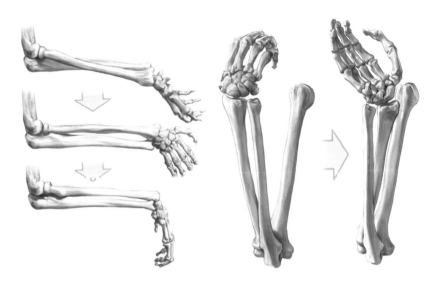

 잠깐! 자뼈와 노뼈의 원래 기능

아래팔의 뼈가 하나가 아닌 두 개로 되어 있기 때문에 아래팔의 '뒤침/엎침' 운동이 가능하다는 것은 아주 명백한 사실입니
다만, 사실 아래팔의 뼈가 두 개로 이루어진 것은 꼭 그 이유 때문만은 아닙니다. 아니, 실컷 떠들어놓고 갑자기 이건 또 뭔
귀신 씨나락 까먹는 소리냐! 한마디로, 아래팔의 뼈가 두 개로 이루어진 근본적인 이유는 따로 있다는 말씀인데, 우선 인간과
다른 동물들의 아래팔뼈를 비교해볼 필요가 있습니다.

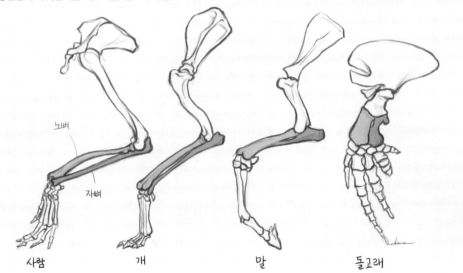

노뼈

자뼈

사람 개 말 돌고래

사람을 제외하고 대부분 손등이 정면을 향해 있는 '엎침' 상태가 기본자세임에 주의.
'말'의 경우에는 자뼈와 노뼈가 하나의 뼈처럼 합쳐져 있지만, 자세히 관찰해 보면 각각의 뼈 흔적이 남아 있다.

그림과 같이 사람을 제외한 대부분의 동물들도 인간과 마찬가지로 아래팔의 뼈가 두 개로 이루어져 있음에도 불구하고, 이들은 '뒤침/엎침' 운동이 되지 않습니다(단, 앞발을 손처럼 사용하는 원숭이 등의 영장류와 고양이, 쥐 등은 예외입니다.). 이는 '빗장뼈'가 없는 이유(288쪽 참고)와 마찬가지로 아래팔, 즉 앞발을 '보행'의 목적에만 집중시키기 위해서인데, 그렇다고는 해도 아래팔이 두 개의 뼈로 이루어진 것은 걷거나 뛸 때, 지면으로부터 받는 충격을 완화할 뿐 아니라 추진력을 얻기 위한 이유도 있습니다.

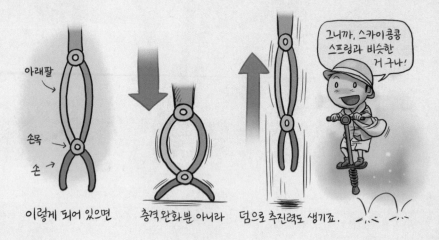

이렇게 되어 있으면 충격 완화뿐 아니라 덤으로 추진력도 생기죠.

뒤에서 살펴보겠지만, 사람의 아랫다리 – '종아리'도 두 개의 뼈로 이루어져 있지만, '뒤침/엎침' 운동이 되지 않는 것이 이와 비슷한 예라고 볼 수 있죠. 또한, 굵은 하나로 되어 있는 것보다는 얇은 두 개로 나누어져 있는 것이 훨씬 가볍고 견고하기도 하거니와, 근육이 붙을 자리도 많으니 이래저래 다양한 역할 수행에 유리하다는 장점도 있었을 것입니다.

그 와중에 인간은 필요에 의해 수단을 더욱 진화시킨 셈이지요. 물론 그에 따른 부작용도 있었을지 모르지만, 어쨌든 생존의 욕구는 많은 것을 변화시킬 정도로 강력한 힘이라는 사실을 새삼 실감하게 되네요.

■ 아래팔의 운반각

워낙 미묘한 차이이기 때문에 발견하기가 쉽지 않지만, 관찰력이 뛰어난 분이라면 앞에서 등장한 팔의 '뒤침' 시(331쪽 참고) 위팔과 아래팔의 각도가 '1' 자가 아니라 오른쪽 그림처럼 살짝 바깥쪽으로 구부러져 있는 모습을 발견하셨을 것입니다.

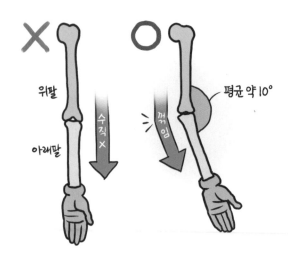

'뒤침', 즉 손바닥이 정면을 향해 있는 상태의 팔이 바깥쪽으로 약 10° 정도 굽어 있는 상태를
운반각(運搬角,carrying angle of the elbow), 또는 위아래팔각이라고 하는데, 이렇게 팔이 바깥으로 굽어
있으면 한 손으로 어떤 물건을 들어 수평으로 옮길 때도 그렇고, 양팔을 안쪽으로 모았을 때에도 팔 사이의
공간이 좁아져 무언가를 안아 옮기기가 한결 수월하다고 해서 이런 이름이 붙었죠.

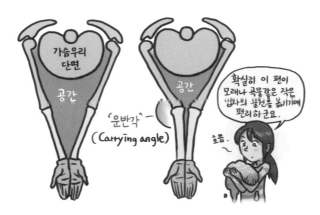

'운반'이라는 단어가 붙긴 했지만, 처음부터 단순히 물건을 들어 옮기기 위한 목적으로만 운반각이 형성되진
않았을 것입니다. 인간의 팔이 '발'의 역할에서 벗어난 것은 비교적 최근의 일에 속하니까요. 그렇다면 이
운반각은 왜, 어떻게 생겨나게 되었을까요? 그 이유를 알기 위해 다시 다른 네 발 동물들의 팔, 즉 앞발과
비교해봅시다.

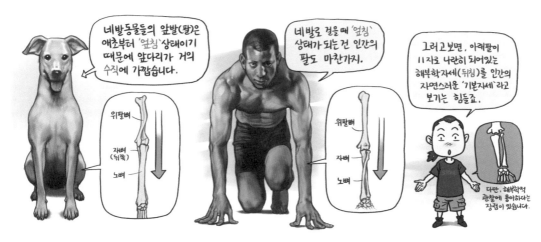

앞서 보시다시피, 대부분의 네 발 동물들의 앞발은 노뼈와 자뼈가 X자로 겹쳐 있는 상태인 '엎침'이
기본자세입니다. 이때의 위아래팔의 각도는 수직에 가까워지고, 두 개의 아래팔뼈가 평행으로 되어 있는
것보다는 서로에 의지해 교차되어 있는 것(X)이 보행 시 몸통의 무게를 좀 더 견고하게 받칠 수 있기 때문일
텐데, 네 발로 나니던 시절의 인간도 사정은 마찬가지였겠죠. 하지만 인간이 '직립'을 하면서 팔에는 커다란
변화가 일어나게 됩니다.

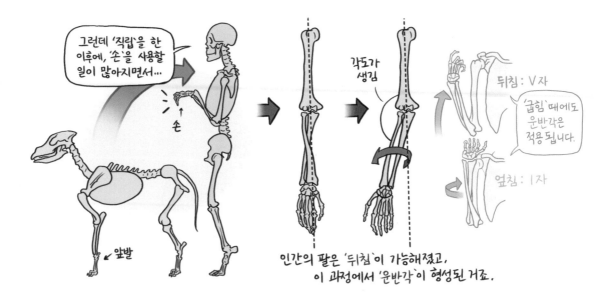

그런데 '직립'을 한 이후에, '손'을 사용할 일이 많아지면서...

손

각도가 생김

뒤침 : V자

'굽힘' 때에도 운반각은 적용됩니다.

엎침 : I자

앞발

인간의 팔은 '뒤침'이 가능해졌고, 이 과정에서 '운반각'이 형성된 거죠.

직립 이후 '뒤침' 운동의 필요에 의해 굽힘 운동을 담당하는 자뼈를 축으로 노뼈가 회전하면서 자연스럽게 '운반각'이 형성된 거죠. 앞서도 말씀드렸듯이, 손의 적극적인 사용 − 즉 아래팔의 뒤침과 엎침 운동은 인간의 생존에 있어 필요불가결한 현상인 만큼, '운반각'은 인간의 절실한 생존욕구에 대한 일종의 보너스 같은 것이 아니었을까 싶네요.

❶ 운반각, 비밀의 열쇠

어찌 보면 단지 팔이 살짝 굽어 있는 다소 기형적인 현상에 불과하지만, 이 작은 차이가 인간의 외형에 끼치는 영향은 생각보다 막강합니다.
일단 아래 그림을 보죠. 맨 왼쪽의 '기본형'을 기준으로, ①과 ②는 팔의 모습만 바꾼 그림입니다. 독자 여러분은 ①과 ② 중 어느 것이 남성적으로, 혹은 여성적으로 보이시나요?

〈기본형〉　　　　①　　　　②

아마도 대부분의 독자 여러분들은 ①을 남성적으로, ②를 여성적인 포즈로 보셨으리라 생각합니다. 결론부터 얘기하면, 남성에 비해 여성의 운반각이 더 크기 때문에(남성의 경우 약 0~15° / 여성의 경우 약 10~20°) 이런 현상이 일어나게 되는 거죠. 그렇다면 왜 남성보다 여성의 운반각이 더 큰 걸까요?

물론, 운반각이 손의 역할이 늘어남에 따라 부산적으로 생겨난 것은 맞습니다만, 성별에 따른 운반각 크기의 차이는 보다 더 근본적인 이유에 기인합니다. 그렇다면 일단, 인간과 네 발 동물의 뼈대에서 가장 큰 차이를 보이는 부분이 어디인지부터 따져 볼 필요가 있습니다. 그 부분은 바로…

네 그렇습니다. 앞서 직립을 하는 인간의 경우, 아래로 쏠리는 내장을 안정적으로 받치기 위해 골반이 훨씬 크다는 내용을 공부했죠. 그런데 직립하면 팔의 위치 또한 달라지므로, 위아래팔각, 즉 '운반각'도 골반의 크기에 영향을 받을 수밖에요.

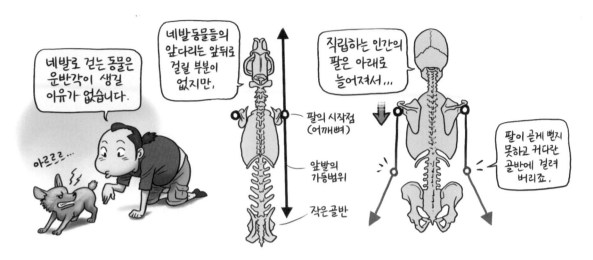

그런데 특히 여성의 경우는 '임신'을 하기 때문에 남성에 비해 골반의 크기가 크잖아요? 그렇다면 몸통의 굴곡에 따라 자뼈의 각도가 달라지고, 또한 운반각에도 차이가 생기는 것은 당연한 일이겠죠.

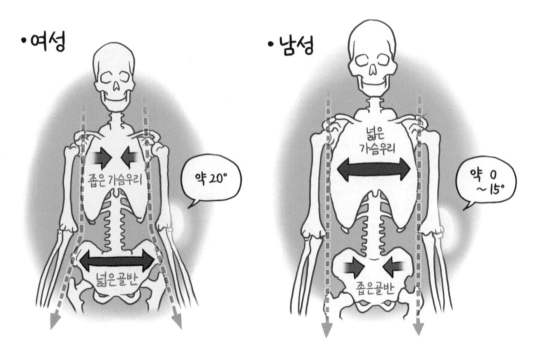

따라서, 아래팔의 엎침/뒤침에 의해 운반각이 생기는 이유는 같더라도, 몸통뼈대의 모습에 따라 성별 간 운반각의 차이가 지게 됩니다. 다시 말해 일반적으로 가슴우리가 크고 골반이 작은 남성보다는 가슴우리가 작고 골반이 넓은 여성의 팔이 바깥쪽으로 더욱 굽게 된다는 거죠. 이 차이를 실감할 수 있는 재미있는 실험이 있습니다.

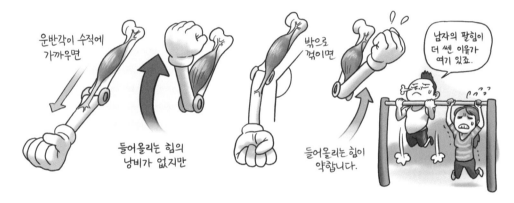

위팔뼈 안쪽 위관절 융기

①

......?

②

여자는 보통
아래팔이 붙지만(Y)

남자는 대부분
사이가 벌어집니다(V).

끄으으

1. 안쪽 위관절 융기를 붙인 채
그림처럼 양팔을 모읍니다.

2. 주먹을 그대로
밑으로 내밀어 봅니다.

물론, 개인 차가 있기 때문에 이 실험이 꼭 모든 사람에게 적용되는 건 아닙니다. 어디까지나 대체로 그렇다는 거죠(따라서 위 자세가 되는 남성분이라고 해서, 또는 되지 않는 여성분이라고 해서 절망할 필요는 없습니다.). 어쨌거나, 이런 성별에 따른 운반각의 차이 때문에 남자의 역삼각형(▼), 여자의 정삼각형(▲)의 체형이 더욱 강조되게 되는데, 이러한 외형적인 차이는 '팔 힘'에도 큰 영향을 미칩니다.

운반각이 수직에
가까우면

밖으로
꺾이면

남자의 팔힘이
더 쎈 이유가
여기 있죠.

들어올리는 힘의
낭비가 없지만

들어올리는 힘이
약합니다.

역학적인 관점에서 보자면 손이 무거운 것을 들어올릴 때는 팔이 좌우로 살짝 굽어 있는 것보다는 1자로 쭉 펴져 있는 것이 더 효율적이기 때문에 상대적으로 위아래 팔각이 1자에 가까운 남성의 팔 힘이 더 센 경향이 있는 것입니다.

여성은 시각적인
여성스러움을 강조하기
위해서는 운반각을
강조할 필요가 있고,

남성은 될수 있으면 운반각을
최소화 하거나, 아예 반대방향으로
굽혀서 자신의 남성다움을
과시하려 합니다.

따라서 이성에게 더 강인해 보이고 싶은 남성이나 연약해 보이고 싶은 여성은 운반각을 시각적으로 이용할 필요가 생기죠.

당연한 얘기겠지만, 이러한 운반각의 특징은 인간의 몸이 만들어 내는 신체 언어와 문화에도 적잖은 영향을 끼쳤습니다. TV 예능 프로그램 등에서 코미디언들이 이성의 흉내를 낼 때 어떤 행동을 하는지를 떠올려보면 쉽게 공감할 수 있죠.

상황이 이렇다 보니, 인간의 몸을 시각적으로 표현하는 직업을 가진 이들에게도 운반각이라는 현상의 인식은 꼭 필요한 일이라 할 수 있을 것입니다. 운반각의 특징을 완벽히 이해했다면, 몸통과 연계해 다음과 같은 시각적 요점 정리가 가능해집니다.

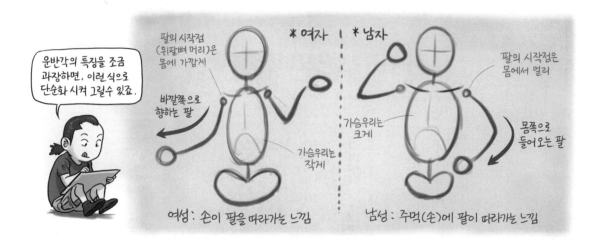

다만 한 가지 덧붙이고 싶은 것은, 대부분의 신체 지표들이 그렇듯 '운반각'도 절대적인 성별 구분 기준은 아니라는 점입니다. 실생활에서는 반대되는 경우도 종종 찾아볼 수 있는 만큼 함부로 일반화를 시키기에는 무리가 있습니다. 그러나 단 '한 장면'만으로 남녀의 외형적 특징을 극대화해 표현할 필요가 있었던 화가들에게 '운반각'이란, 비밀의 열쇠나 다름없었던 거죠.

다음의 예시 그림들은 운반각을 응용한, 대표적인 성별 포즈 예시들입니다. 각각의 팔의 각도에 주목해보고 예시 이외에도 여러 가지 경우와 상황을 관찰해보기 바랍니다.

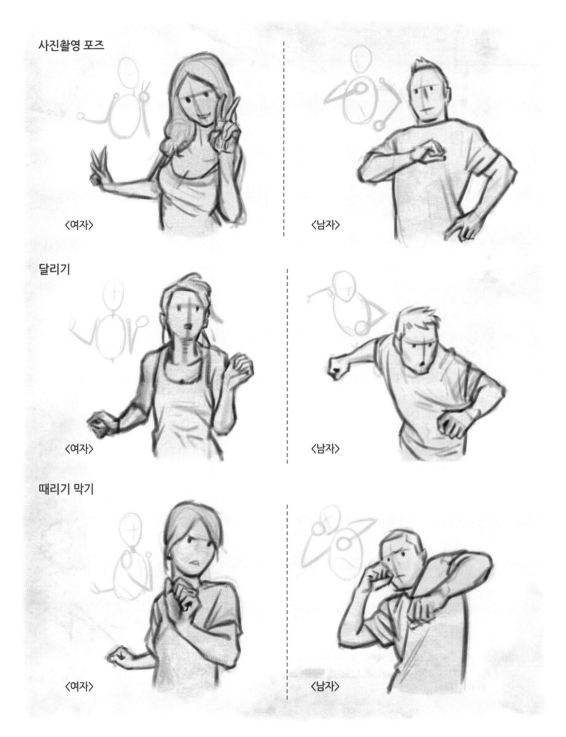

사진촬영 포즈

〈여자〉 〈남자〉

달리기

〈여자〉 〈남자〉

때리기 막기

〈여자〉 〈남자〉

■ 팔뼈를 그립시다

어김없이 돌아온 드로잉 시간입니다. 이 책에는 '모든 그림 그리는 이를 위한'이라는 부제가 달려있습니다.
하지만 독자분들 중에는 '그림'과 상관없는 분들도 많이 계시리라 생각합니다. 그럼에도 불구하고 필자가
자꾸 같은 제안을 반복하는 것은 단지 그림이 직업이기 때문만은 아닙니다. 결론부터 말하자면
'그림을 그리는 행위'는 '예술'이전에 '기록'이기 때문이지요. 일단 아래의 그림을 봅시다.

미술과 인연이 없다고 해도 꽤 익숙한 그림이지요? 고대 이집트 벽화에 등장하는 인물들을 자세히 보면
하나같이 몸통은 정면, 머리와 발은 측면, 눈은 다시 정면에서 본 시점으로 묘사되어 있어서 평면적일 뿐
아니라 실제의 인체와는 다소 거리가 있는 것이 사실입니다. 얼핏 생각하면 수천 년 전의 사람들이니 지금보다
인체에 대한 이해도가 떨어져서 그랬을 것 같지만, 그들은 이미 사체를 미라로 만들 수 있을 정도의 지식과
기술을 갖췄었지요. 그렇다면 고대 이집트인들은 대체 인체를 왜 이렇게 그렸던 걸까요?

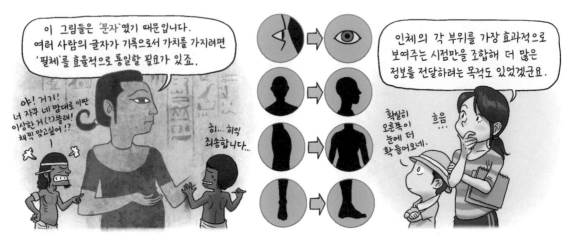

이와 같이 눈앞에 보이는 현상이 아닌, 어떤 개념을 원론적으로 묘사하려는 시도를 정면성의 원리라고 합니다.
이를테면 하나의 시점에서 여러 모습을 보여주고자 했던 피카소의 그림이나, 수학시간에 정육면체의 면적을
구하기 위해 원근법을 무시한 입체를 그리는 것도 이 원리에 의한 것이라고 볼 수 있지요.

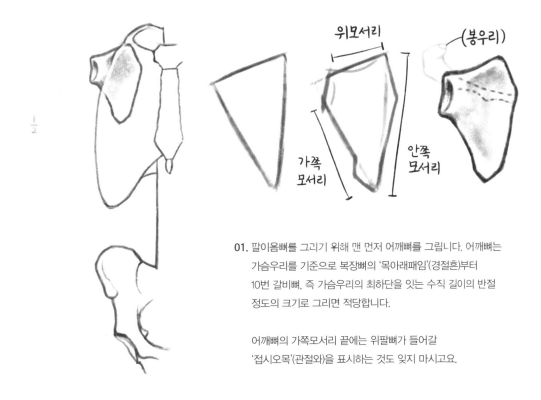

[미술의 정육면체]　　　　　[수학의 정육면체]

'정면성의 원리'는 어떤 메시지를 전달하는 기능뿐 아니라, 그리는 이가 어떤 개념을 이해하기 위한 목적으로
활용할 때에도 힘을 발휘합니다. 따라서 꼭 '정확히, 아름답게' 그리는 게 중요하지는 않다는 얘기죠. 여기서
그리는 그림들은 '글자'로는 표현이 안 되는 내용들을 기록하기 위한 또 다른 '글자'라고 생각하는 것만으로도
그림을 그리는 행위에 대한 부담감은 확 줄어듭니다. 지금부터 소개할 팔뼈 그리기도 예술작품이 아니라 그냥
'표시'에 불과하니까요. 자, 그럼 한결 가벼운 마음으로 슬그머니 시작해 볼까요?

❶ 팔뼈 앞모습 그리기

01. 팔이음뼈를 그리기 위해 맨 먼저 어깨뼈를 그립니다. 어깨뼈는
　　 가슴우리를 기준으로 복장뼈의 '목아래패임'(경절흔)부터
　　 10번 갈비뼈, 즉 가슴우리의 최하단을 잇는 수직 길이의 반절
　　 정도의 크기로 그리면 적당합니다.

　　 어깨뼈의 가쪽모서리 끝에는 위팔뼈가 들어갈
　　 '접시오목'(관절와)을 표시하는 것도 잊지 마시고요.

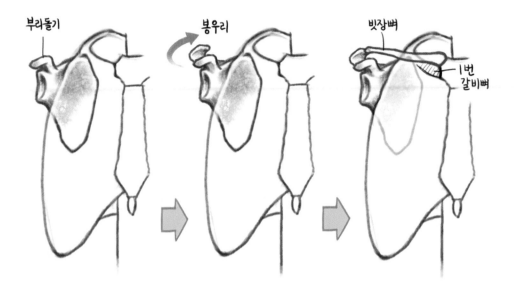

02. '접시오목'의 바로 위쪽에 마치 새의 부리처럼 생긴 부리돌기를 그리는 것을 시작으로, 어깨뼈의 뒤쪽에서 시작해 앞쪽으로
 돌아나오는 봉우리, 봉우리와 복장뼈자루를 연결하는 빗장뼈를 차례대로 그리면 팔이음뼈가 완성됩니다. 빗장뼈가
 복장뼈자루와 만나는 관절 부분인 '복장끝'(흉골단)의 위치에 주의합니다.

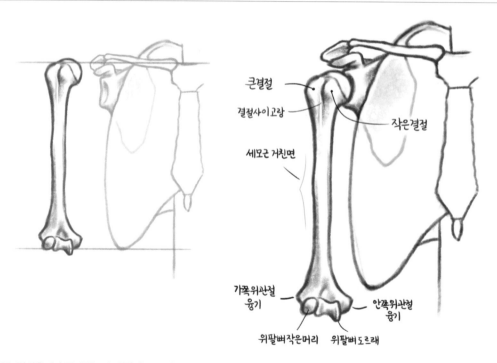

03. 팔이음뼈가 준비됐으니, 위팔뼈를 그릴 차례입니다. 위팔뼈는 가슴우리를 기준으로, 목아래패임 – 10번 갈비뼈까지의
 길이와 거의 같기 때문에, 어깨뼈에 연결된 위팔뼈의 하단은 가슴우리의 하단보다 약간 내려오는 정도의 위치가 됩니다.
 가쪽위관절융기에 비해 안쪽위관절융기가 더 튀어나온 모습에 주의합니다.

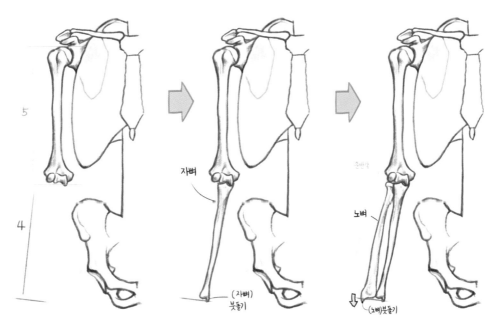

04. 이번에는 아래팔뼈를 그려보죠. 두 개의 뼈로 이루어진 아래팔뼈는 위팔뼈에 비해 약간 짧습니다(그림 참고). 먼저 팔의
굽힘/폄 운동의 축이 되는 자뼈를 먼저 그린 다음, 돌림 운동의 축이 되는 노뼈를 그립니다.
하나 더. 자뼈의 붓돌기(척골 경상돌기)에 비해 노뼈의 붓돌기(요골 경상돌기)가 더 아래쪽으로 내려오는 점에도 주의합니다.
위팔과 아래팔 사이의 각도(운반각)에 의해 살짝 바깥쪽으로 굽게 그리면 더욱 자연스럽습니다.

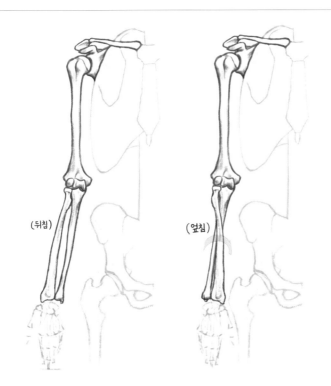

05. 손뼈가 포함된 팔뼈의 전체적인 모습입니다.
아래팔이 '뒤침'(회외)상태일 때의 운반각과
'엎침'(회내) 상태일 때의 차이를
비교해봅시다.

참고로, 손뼈까지의 길이는 넙다리뼈의 약
1/2에 위치하게 됩니다.

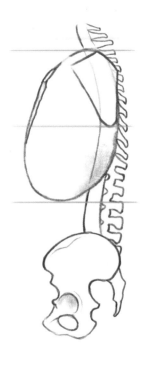

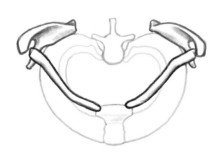

01. 옆에서 본 가슴우리의 뒤쪽 면에 그림과 같이 가슴우리를
감싸 덮고 있는 형상의 어깨뼈의 기본형을 그립니다
(위 그림 참고).

앞 과정과 마찬가지로, 어깨뼈의 전체 높이는 가슴우리의
절반 정도로 잡아줍니다.

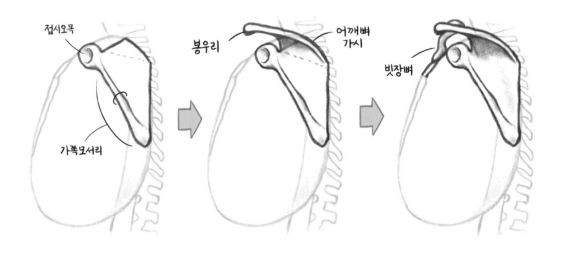

02. 어깨뼈의 가쪽 꼭지점에 위팔뼈 머리가 들어갈 접시오목을 그리고, 그 아래쪽 변을 따라 가쪽모서리의 두툼한 느낌을
표현한 다음, 어깨뼈가시, 어깨뼈가시와 연결되어 있는 빗장뼈를 차례대로 그리면 '팔이음뼈'가 완성됩니다.
마지막 그림처럼 어깨뼈가시 아래쪽에 그림자를 표현하면 가시의 돌출된 느낌이 더 살아나죠.

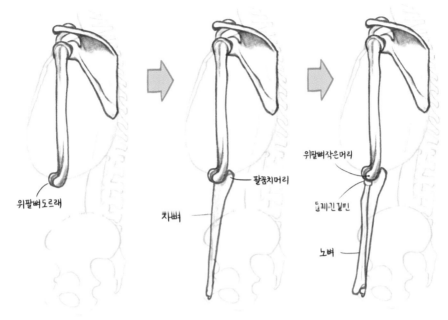

위팔뼈작은머리

위팔뼈도르래

팔꿈치머리

둘레긴길면

자뼈

노뼈

03. 먼저 위팔뼈를 그립니다. 아래팔뼈와 관절하는 위팔뼈의 하단, 즉 위팔뼈도르래는 앞쪽을 향해 돌출된 모습입니다. 이어
자뼈와 노뼈를 차례대로 그립니다. 자뼈의 팔꿈치머리가 위팔뼈도르래와 연결되는 모습과 위팔뼈작은머리와 연결되는
노뼈의 둘레관절면의 위치에 주의합니다.

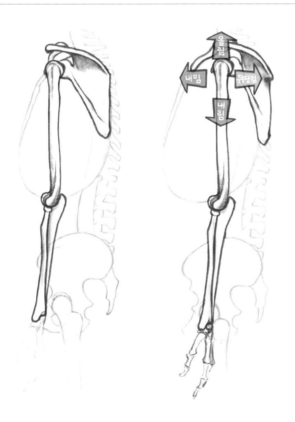

올림

내밈

뒤당김

내림

04. 손뼈와 넙다리뼈의 상단이 포함된 팔뼈의
전체적인 모습입니다.

자유팔뼈 전체는 어깨뼈의 앞, 뒤, 위, 아래의
움직임에 따라 기본적인 위치가 얼마든지
바뀔 수 있습니다(어깨뼈의 움직임에 대해선
314쪽을 참고하세요).

❸ 팔뼈 뒷모습 그리기

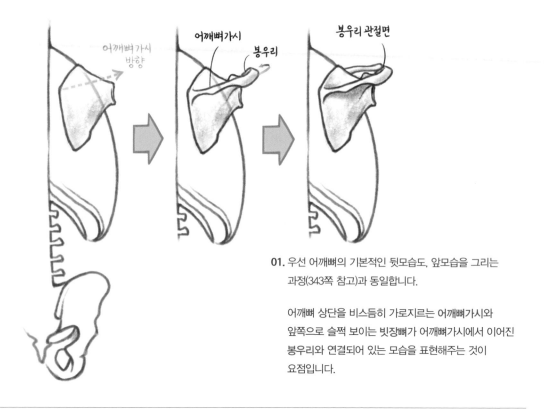

어깨뼈 가시 방향

어깨뼈가시

봉우리

봉우리 관절면

01. 우선 어깨뼈의 기본적인 뒷모습도, 앞모습을 그리는 과정(343쪽 참고)과 동일합니다.

어깨뼈 상단을 비스듬히 가로지르는 어깨뼈가시와 앞쪽으로 슬쩍 보이는 빗장뼈가 어깨뼈가시에서 이어진 봉우리와 연결되어 있는 모습을 표현해주는 것이 요점입니다.

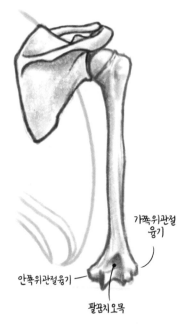

가쪽위관절융기

안쪽위관절융기

팔꿈치오목

02. 어깨뼈의 접시오목과 맞닿아 있는 위팔뼈를 그립니다.

아래 관절면 바로 위쪽의 움푹 들어간 팔꿈치오목의 표현과 '가쪽위관절융기'에 비해 더 튀어나온 안쪽위관절융기의 돌출 정도에 주의합니다.

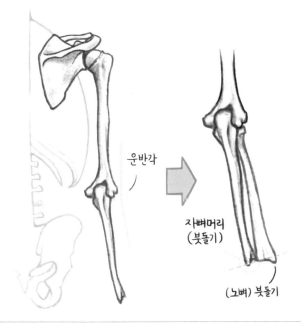

운반각

자뼈머리
(붓돌기)

(노뼈) 붓돌기

03. 아래팔은 앞에서와 마찬가지로 자뼈를 먼저
그리고 노뼈를 나중에 그립니다.

자뼈의 최하단인 '자뼈머리'(척골두)에 비해,
노뼈의 최하단이 부돌기가 조금
더 내려옵니다. 그래서 손목의 벌림 운동은
안쪽에 비해 가쪽이 더 제한되는 경향이
있었죠(329쪽 참고).

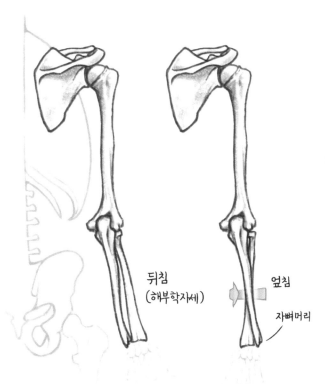

뒤침
(해부학자세)

엎침

자뼈머리

04. 완성입니다. 앞모습과 마찬가지로 뒤침
상태의 아래팔뼈가 엎침이 됐을 때 노뼈가
자뼈를 덮는 모습과 상대적으로 가쪽을 향해
돌출되는 자뼈머리의 모습에 주목합시다.

손뼈를 그리는 방법은 다음 장을 참고하기
바랍니다.

팔의 근육!

■ 팔 전체 근육의 모습

팔의 앞, 뒤, 안쪽, 가쪽에서 바라본 모습과 명칭들입니다. 몸통의 넓은 근육들에 비해 길고 가는 근육이 많아 얼핏 꽤 복잡해 보이지만, 원리를 알고 보면 그리 어렵지 않습니다. 각각의 근육에 대해서는 뒤에서 충분히 알아볼 테니 편안한 마음으로 근육의 이름과 의미, 모습을 매치시켜 살펴봅시다.

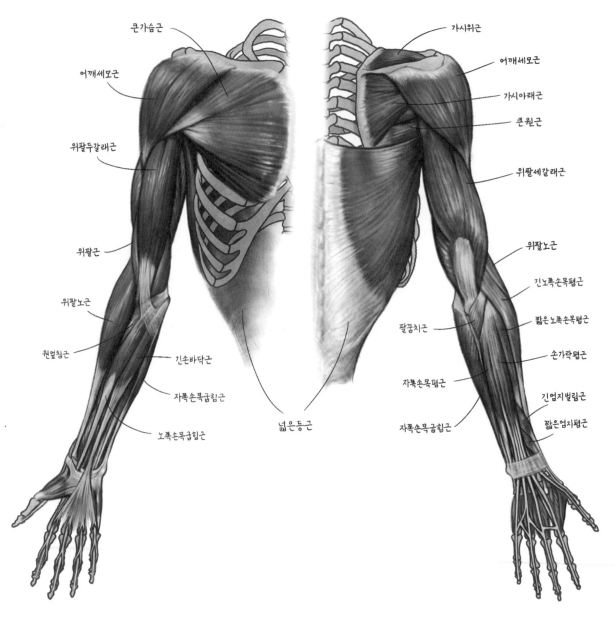

큰가슴근

어깨세모근

위팔두갈래근

위팔근

위팔노근

원엎침근

긴손바닥근

자쪽손목굽힙근

노쪽손목굽힙근

넓은등근

가시위근

어깨세모근

가시아래근

큰원근

위팔세갈래근

위팔노근

긴노쪽손목폄근

짧은노쪽손목폄근

손가락폄근

팔꿈치근

자쪽손목폄근

자쪽손목굽힙근

긴엄지벌림근

짧은엄지폄근

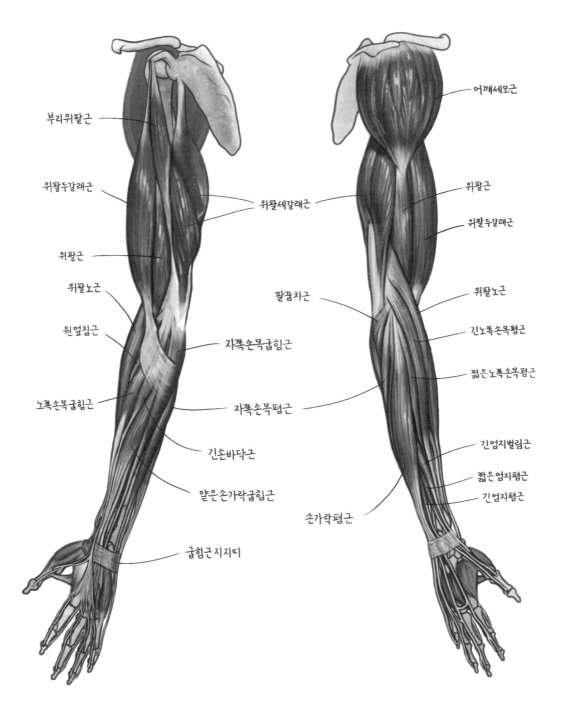

부리위팔근

위팔두갈래근

위팔세갈래근

위팔근

위팔노근

원엎침근

자쪽손목굽힘근

노쪽손목굽힘근

자쪽손목폄근

긴손바닥근

얕은손가락굽힘근

굽힘근지지띠

어깨세모근

위팔근

위팔두갈래근

팔꿉치근

위팔노근

긴노쪽손목폄근

짧은노쪽손목폄근

긴엄지벌림근

짧은엄지폄근

긴엄지폄근

손가락폄근

■ 팔뚝의 추억

그림을 그리기 위해 미술 해부학을 공부하는 이라면 가장 관심 있어 하는 부분은 아마 팔의 근육일 것입니다.
그럴 수밖에 없는 것이 신체에서 얼굴 다음으로 가장 많이 노출되는 부분이기도 하고, 대외적으로 지대한
역할을 하는 부분이기도 하니까요. 게다가 보통 '근육'하면 팔을 떠올리는 게 일반적이므로, 인물을 그릴 때에
신경을 쓰지 않으려야 않을 수 없죠.

저도 학교에서 미술 해부학을 배우던 시절, 가장 골칫거리가 '팔 근육'이었습니다. 움직임이 많은 만큼 관절도
많고, 관절이 많으니 근육도 복잡해 보일 수밖에…. 더 난감했던 것은, 아래 팔의 움직임(뒤침/엎침)에 따라
근육의 모양도 달라진다는 것이었습니다. 발표 수업을 앞두고 정말 머리가 터질 지경이었죠.

이후로 시간이 꽤 오래 지났지만, 아직까지도 가끔 헷갈릴 정도로 팔과 손의 근육은 정복이 만만치 않아 보이는 것이 사실입니다. 그러나 아직 겁먹을 필요는 없습니다. 앞서 공부한 몸통의 근육의 경우 크기가 크고 면적이 넓어서 겉모습만 봐서는 그 기능이 단번에 와 닿지 않는 반면, 팔은 거의 대부분 끌어올리고, 당기는 밧줄 형태라 근육의 움직임과 작용을 비교적 직관적으로 파악할 수 있기 때문입니다.

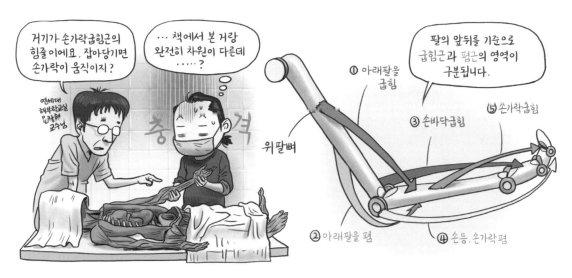

다만 하나, 팔 근육을 공부할 때 주의할 점은(실은 다른 부분들도 마찬가지지만), 위팔뼈 근육 따로, 아래팔뼈 근육 따로, 손 근육 따로… 이런 식으로 구분되어 있지 않다는 사실입니다. 예를 들어 손가락을 움직이는 근육은 아래팔과 손, 아래팔을 굽히는 근육은 위팔과 아래팔에 걸쳐 있는 식이기 때문이죠. 그래서 팔의 근육을 공부할 때에는 기능적 분류가 가장 중요한 요령이기도 합니다. 잘 안 와 닿는다고요? 그럼 무작정 페이지를 넘겨봅시다.

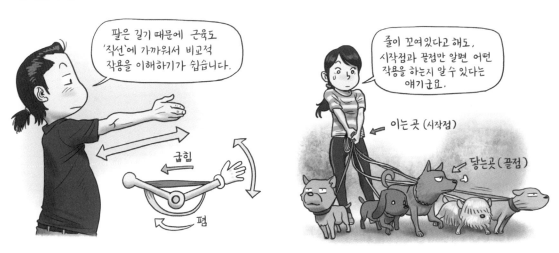

■ 팔의 주요 근육

❶ 팔 전체를 들어올리는 근육 : 어깨세모근, 부리위팔근

부리위팔근(오훼완근)은 어깨뼈 안쪽의 '부리돌기'에서 시작해 팔의 안쪽에 부착되기 때문에 팔을 안쪽으로 들어올리는 작용을, 어깨세모근(삼각근)은 빗장뼈에서 시작해 어깨뼈의 가시돌기까지, 쉽게 말해 몸 앞뒤로 둥그렇게 팔 위쪽을 감싸고 있어서 팔을 바깥쪽으로 들어올리는 작용을 합니다. 부리위팔근은 안쪽에 숨어 있지만 팔을 들어올리면 겨드랑이 안쪽에서 그 모습이 선명하게 드러납니다.

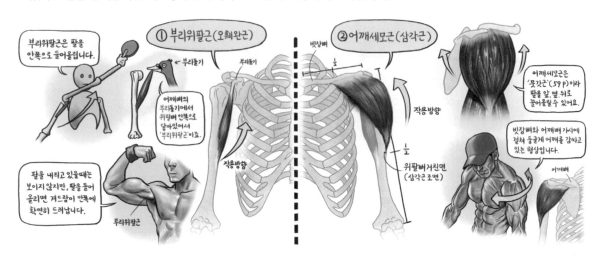

❷ 팔 전체를 굽히는 근육 : 위팔근, 위팔두갈래근, 위팔노근

팔의 가장 기본적인 운동인 '굽힘' 운동을 담당하기 때문에 이 근육들도 가장 힘이 셀 뿐 아니라 시각적으로도 가장 두드러집니다. 그중에서도 흔히 '이두박근'이라 불리는 위팔두갈래근(상완이두근)은 근육의 대명사처럼 쓰일 정도로 가장 유명한 근육인데, 이 근육이 왜 '두갈래'(이두)근인지 알아둘 필요가 있습니다.

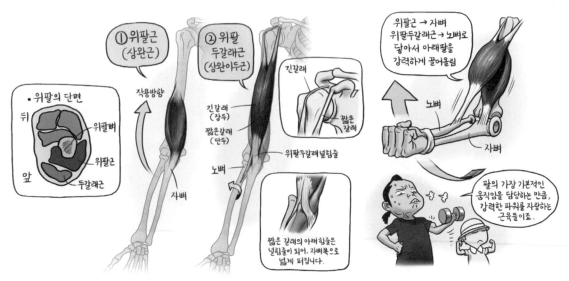

위팔근과 위팔두갈래근이 위쪽에서 아래팔을 끌어올리는 근육이라면, 이 두 근육을 도와 아래쪽에서 손목을 끌어올리는 근육이 위팔노근(완요골근)입니다. 다소 생소한 근육이지만, 기능도 위팔근들 못잖게 중요할 뿐 아니라 팔의 결정적인 외형을 만들기 때문에 팔을 그릴 때 꼭 알아두어야 하는 아주 중요한 근육입니다.

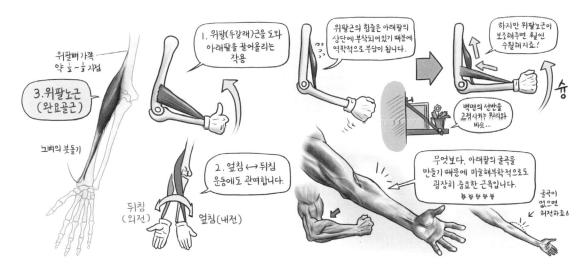

❸ 팔 전체를 펴는 근육 : 위팔세갈래근

위팔두갈래근(이두근)과 함께 팔 근육의 얼굴마담 역할을 하는, 흔히 '삼두'라고 불리는 근육입니다. 앞서 설명한 근육들과 상반된 작용인 '폄'운동을 하는데, 아무리 굽히는 운동에 비해 펴는 운동이 힘이 덜 든다고 해도 혼자서 세 개의 근육과 소위 '맞짱'을 떠야 하기 때문에 근육의 지지 기반(이는 곳)이 세 군데나 되죠.

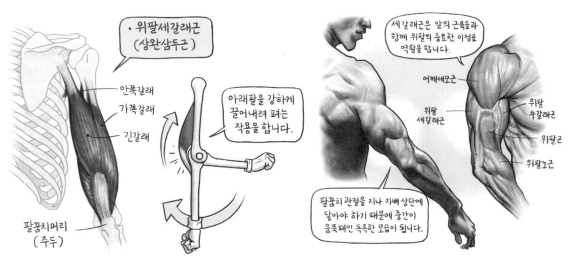

❹ 팔 전체를 회전시키는 근육 : 가시위근, 가시아래근, 작은원근, 큰원근, 어깨밑근

팔을 앞뒤로 끌어당기거나 미는 역할을 하는 근육들입니다. 위치나 생김새, 역할로 봐선 등의 얕은 층 근육(등세모근, 넓은등근)에 가깝지만, 아무래도 팔이 시작되는 지점인 어깨뼈에 붙어 있기 때문에 팔 근육에 포함시켜 알아봅시다. 역시 팔을 많이 사용하는 운동선수들의 등에서 쉽게 관찰할 수 있는 근육들입니다.

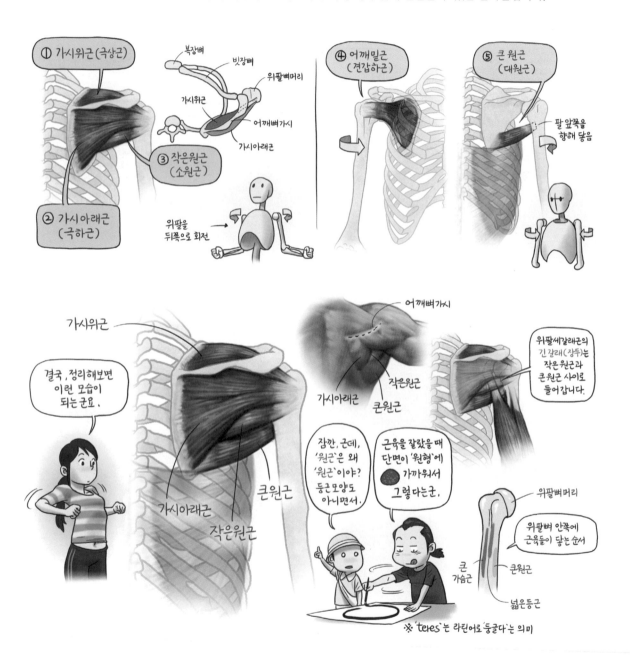

❺ 아래팔을 회전시키는 근육 : 원엎침근, 네모엎침근, 손뒤침근

아래 팔을 '엎침/뒤침'시키는 근육들입니다.

아래팔뼈인 자뼈와 노뼈가 나란히 11자 모양의
'뒤침' 상태에 비해 X자 모양으로 겹치게(엎침) 만드는
일이 딱 봐도, 힘이 더 들기 때문에 뒤침근은 한
개인데 반해 엎침근은 위아래 두 개의 근육이 함께
작용합니다.

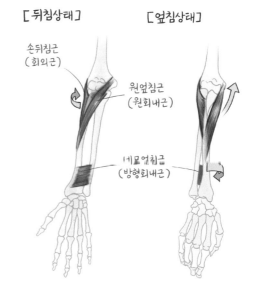

❻ 손가락을 굽히는 근육 : 깊은손가락굽힘근, 긴엄지굽힘근, 얕은손가락굽힘근

손가락을 굽히는 역할을 하지만, 손이 아니라 팔에 붙어 있기 때문에 손의 '외재근'이라고도 합니다. 손이
무언가를 움켜쥘 때는 무엇보다 강한 힘이 필요하기 때문에 깊은 층과 얕은 층에 걸쳐 두 겹으로 손가락의
거의 끝부분까지 이어져 있습니다. 강력한 근육인 만큼 아래 팔 근육의 거의 반절을 차지할 만큼 두껍고 넓은
근육들입니다.

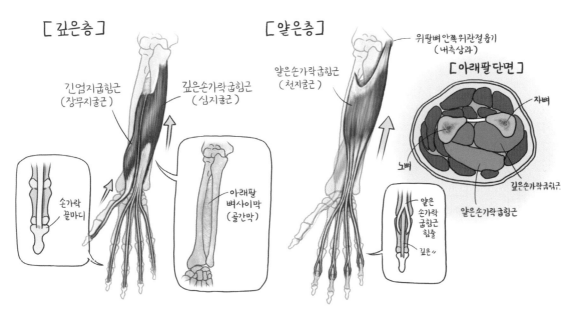

❼ 손목을 굽히는 근육 : 자쪽손목굽힘근, 긴손바닥근, 노쪽손목굽힘근

손가락을 굽히는 일 만큼이나 손목을 굽히는 일도 많은 힘이 필요하기 때문에 아래팔의 양옆과 가운데에 걸쳐
손목뼈를 향해 뻗어 있는 근육들입니다. 닿는 지점은 다르지만 이 세 근육 모두 위팔뼈의 안쪽위관절융기에서
시작한다는 점에 주의하세요.

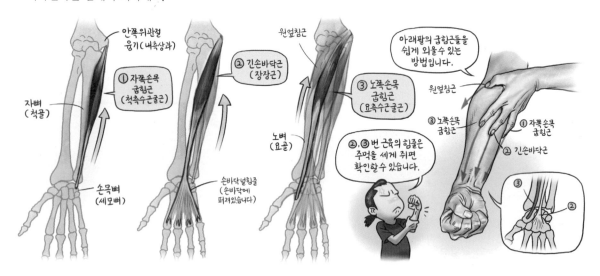

❽ 손가락을 펴는 근육 : 손가락폄근(새끼폄근, 집게폄근)

앞 페이지에서 설명한 손가락굽힘근은 두 겹의 근육이 함께 담당하지만, 손가락을 펴는 운동은 사실상
손가락폄근이 혼자 담당합니다. 물론 새끼손가락과 집게손가락의 폄근도 따로 존재하긴 하지만, 어디까지나
손가락폄근을 보조하는 정도이기 때문에 손가락을 뒤로 젖힐 때 두드러지는 손가락폄근만 알아두셔도 괜찮을
것 같습니다.

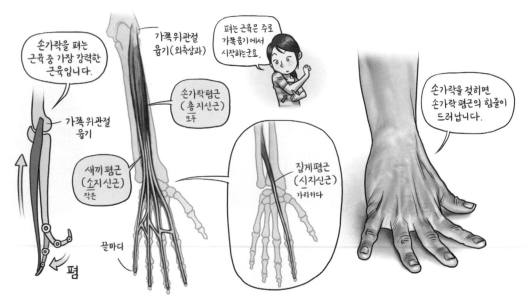

❾ 엄지손가락을 펴는 근육 : 긴엄지폄근, 짧은엄지폄근, 긴엄지벌림근

뒤에서 자세히 설명하겠지만, 다섯 손가락 중에서도 '엄지'는 꽤 특별한 손가락입니다. 따라서 엄지를
콘트롤하는 근육들도 손가락폄근과 독립되어 범상치 않은 포스를 풍깁니다. 특히 긴엄지폄근(장무지신근)과
짧은엄지폄근(단무지신근)의 힘줄에 의해 생기는 해부학 코담배갑이라는 부분은 손의 중요한 이정표가 됩니다.

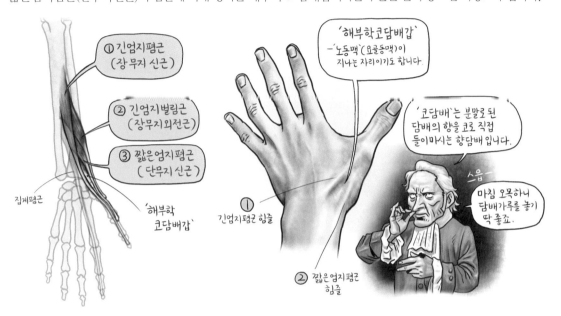

❿ 손목을 펴는 근육 : 긴노쪽손목폄근, 짧은노쪽손목폄근, 자쪽손목폄근

손목을 굽히는 근육들이 위팔뼈의 '안쪽위관절융기'에서 시작했다면, 손목을 펴는 녀석들은 가쪽위관절융기
부근에서 시작해 손등으로 내려오는 모습을 하고 있습니다. 비록 굽힘근에 비해 가늘고 얇은 편이지만, 오히려
그렇기 때문에 팔에서 그 모습이 더 잘 드러납니다.

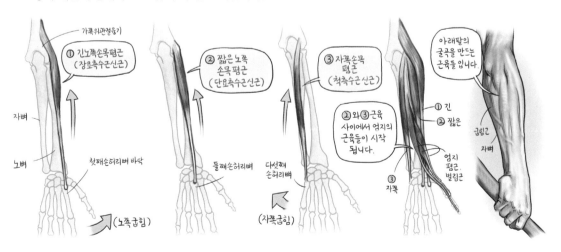

■ 엎침/뒤침 때 팔의 모습

바로 앞에서 살펴본 아래팔의 폄근들은 눈에 잘 띄는 만큼 아래 팔의 뒤침/엎침 운동 시에 달라지는 모습을
유심히 관찰할 필요가 있습니다. 얼핏 꽤 복잡해 보이지만, 굽힘근과 폄근의 경계가 되는 자뼈와 위팔노근을
기준으로 바라보면 크게 어렵지 않습니다. 이 모습은 팔을 표현할 때 '필살기'라고 할 수 있을 만큼 효과가
대단하기 때문에, 꼭 알아두도록 합시다.

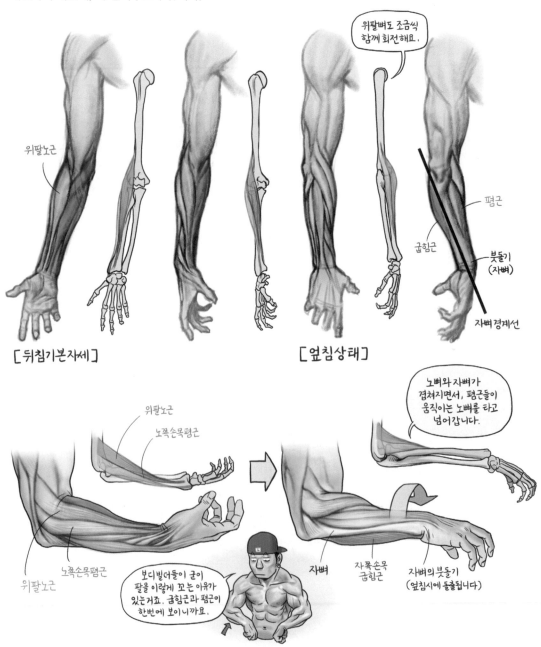

위팔노근

위팔뼈도 조금씩
함께 회전해요.

폄근

굽힘근

붓돌기
(자뼈)

자뼈 경계선

[뒤침기본자세] [엎침상태]

위팔노근
노쪽손목폄근

노뼈와 자뼈가
겹쳐지면서, 폄근들이
움직이는 노뼈를 타고
넘어갑니다.

노쪽손목폄근
위팔노근

보디빌더들이 굳이
팔을 이렇게 꼬는 이유가
있는거죠. 굽힘근과 폄근이
한번에 보이니까요.

자뼈

자쪽손목
굽힘근

자뼈의 붓돌기
(엎침시에 돌출됩니다)

■ 팔 근육을 붙여봅시다

드디어 팔의 근육을 하나씩 붙여볼 차례입니다. 팔과 다리는 가늘고 긴 근육이 많아서 기능 파악은 쉬울지
몰라도 그 겹친 모습을 평면적인 그림으로만 이해하기는 쉽지 않습니다. 따라서 이번 순서부터는 앞, 뒤뿐
아니라 안쪽과 가쪽에서 바라본 각도의 순서도 살펴보겠습니다. 하나의 그림에 두 개 이상의 근육이 있는 경우
위 → 아래 / 왼쪽 → 오른쪽의 순서로 표기하는 점에 주의하시기 바랍니다.

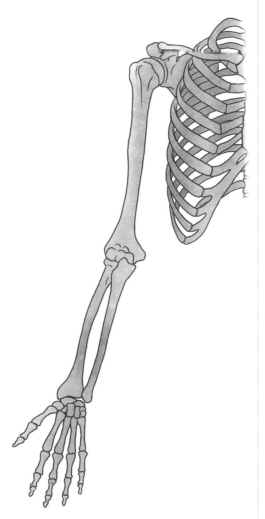

● **자유팔뼈**

(자유상지골, 自由上肢骨,
bones of free upper limb)

01. 위팔세갈래근

(상완삼두근, 上腕三頭筋,
triceps brachii m.)

02. 어깨밑근/큰원근

(견갑하근/대원근, 肩甲下筋/
大圓筋, subscapularis/teres
major m.)

03. 넓은등근

(광(활)배근, 廣背筋, latissimus
dorsi m.)

04. 부리위팔근

(오구(훼)완근, 烏口腕筋,
coracobrachialis m.)

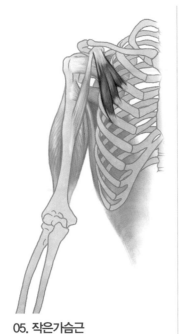

05. 작은가슴근

(소흉근, 小胸筋, pectoralis minor m.)

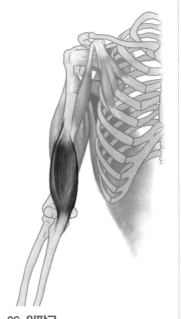

06. 위팔근

(상완근, 上腕筋, brachialis m.)

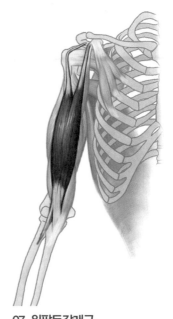

07. 위팔두갈래근

(상완이두근, 上腕二頭筋,
biceps brachii m.)

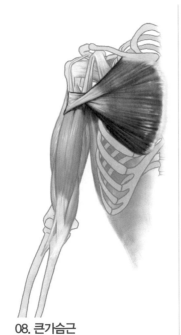

08. 큰가슴근

(대흉근, 大胸筋, pectoralis major m.)

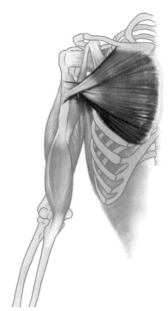

09. 위팔두갈래근이 제거된 모습

– 큰가슴근이 닿는 지점 : 위팔뼈 가쪽

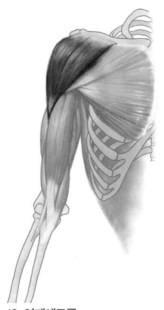

10. 어깨세모근

(삼각근, 三角筋, deltoid m.)

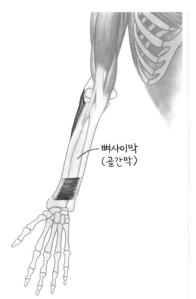

11. 뒤침/네모엎침근

(회외/방형회내근, 回外, 方形回内筋,
supinator/pronator quadratus m.)

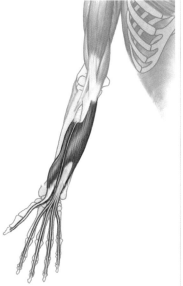

12. 긴엄지굽힘/깊은손가락굽힘근

(장무지굴/심지굴근, 長拇指屈/深指屈筋, flexor
pollicis longus/flexor digitorum profundus m.)

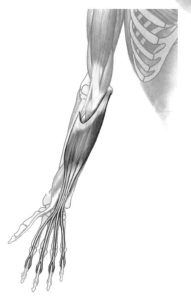

13. 얕은손가락굽힘근

(천지굴근, 淺指屈筋,
flexor digitorum superficialis m.)

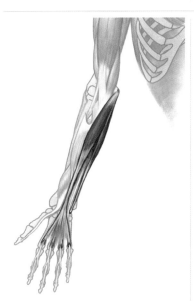

14. 긴손바닥/자쪽손목굽힘근

(장장/척측수근굴근, 長掌/尺側手根屈筋,
palmaris longus/flexor carpi ulnaris m.)

15. 원엎침/노쪽손목굽힘근

(원회내/요측수근굴근, 圓回内/橈側手根屈筋,
pronator teres/flexor carpi radialis m.)

16. 위팔노근 – 완성

(완요골근, 腕橈骨筋,
brachioradialis m.)

❷ 오른쪽 자유팔뼈 뒷모습

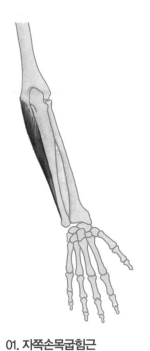

01. 자쪽손목굽힘근

(척측수근굴근, 尺側手根屈筋, flexor carpi ulnaris m.)

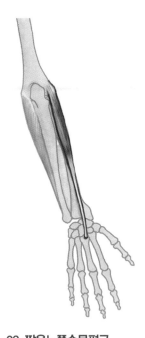

02. 짧은노쪽손목폄근

(단요측수근신근, 短橈側手根伸筋, extensor carpi radialis brevis m.)

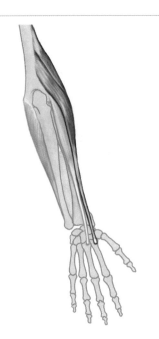

03. 위팔노/긴노쪽손목폄근

(완요골/장요측수근신근, 腕腰骨/長橈側手筋伸筋, brachioradialis/ extensor carpi radialis longus m.)

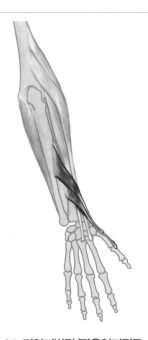

04. 긴엄지벌림/짧은엄지폄근

(장무지외전/단무지신근, 長拇指外轉/短拇趾伸筋, abductor pollicis longus/ extensor hallucis brevis m.)

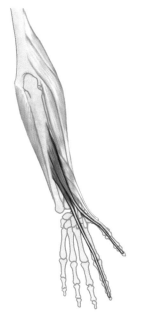

05. 집게폄/긴엄지폄근

(시지신/장무지신근, 示指伸/長拇趾伸筋,
extensor indicis/extensor pollicis longus m.)

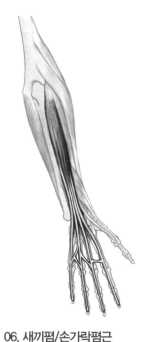

06. 새끼폄/손가락폄근

(소지신/총지신근, 小指伸/總指伸筋, extensor
digiti minimi/extensor digitorum m.)

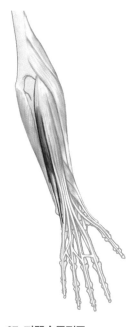

07. 자쪽손목폄근

(척측수근신근, 尺側手根伸筋,
extensor carpi ulnaris m.)

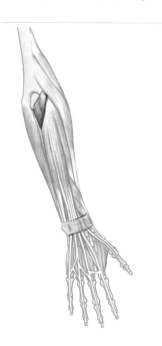

08. 팔꿉치근

(주근, 肘筋, anconeus m.)

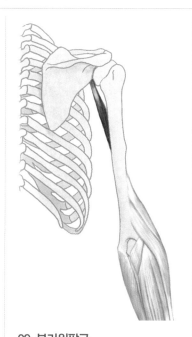

09. 부리위팔근

(오구(훼)완근, 烏口腕筋, coracobrachialis m.)

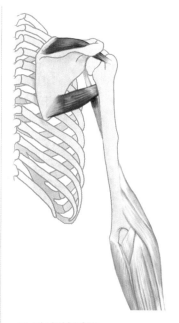

10. 가시위/근원근

(극상/대원근, 棘上/大圓筋,
supraspinatus/teres major m.)

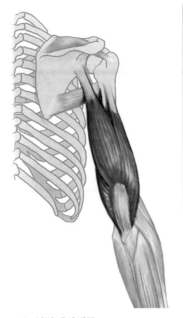

11. 위팔세갈래근

(상완삼두근, 上腕三頭筋, triceps brachii m.)

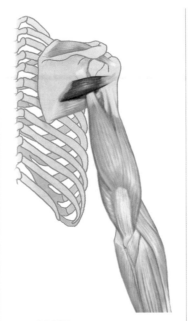

12. 작은원근

(소원근, 小圓筋, teres minor m.)

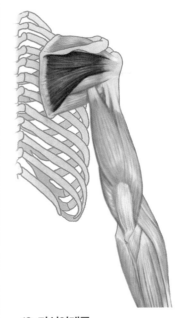

13. 가시아래근

(극하근, 棘下筋, infraspinatus m.)

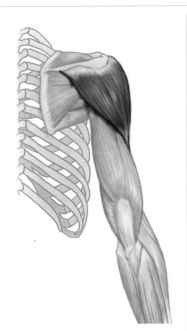

14. 어깨세모근

(삼각근, 三角筋, deltoid m.)

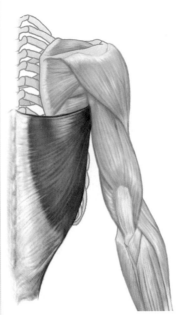

15. 넓은등근

(광(활)배근, 廣背筋, latissimus dorsi m.)

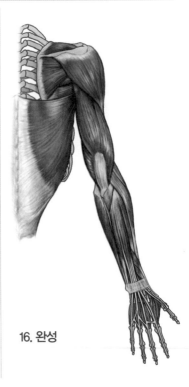

16. 완성

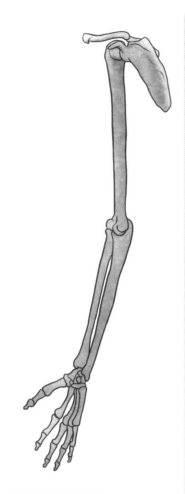

❸ 오른쪽 자유팔뼈
　안쪽 모습

이 순서부터는 팔의 안쪽과
바깥쪽에 차례로 근육을 부착해
봅니다. 익숙한 '앞, 뒤' 시점이
아닌 데다 굽힘근과 폄근이 동시에
보이기 때문에 처음 미술 해부학을
공부하는 입장에서는 다소
혼란스러울 수 있습니다. 따라서
웬만큼 팔의 근육이 익은 상태가
아니라면 넘어가노 괜찮습니다.

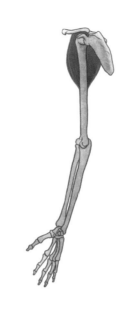

01. 어깨세모근

(삼각근, 三角筋, deltoid m.)

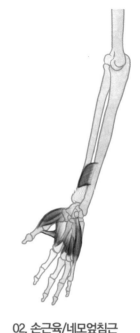

02. 손근육/네모엎침근

(방형회내근, 方形回内筋,
pronator quadratus m.)

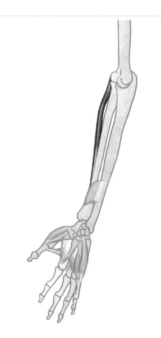

03. 긴노쪽손목폄근

(장요측수근신근, 長橈側手筋伸筋,
extensor carpi radialis longus m.)

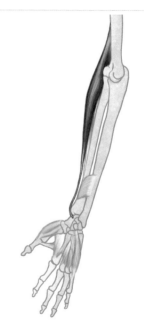

04. 위팔노근

(완요골근, 腕腰骨筋,
brachioradialis m.)

※ 본 순서의 근육 모양 및 위치는 《우리몸 해부그림》(현문사), 《육단》(군자출판사), 《Muscle Premium》
(Visible Body), 《근/골격 3D 해부도》(Catfish Animation Studio) 등의 자료를 참고하였습니다.

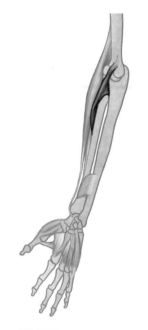

05. 원엎침근

(원회내근, 圓回内筋, pronator teres m.)

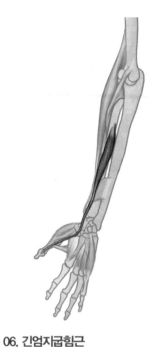

06. 긴엄지굽힘근

(장무지굴근, 長拇指屈筋, flexor pollicis longus m.)

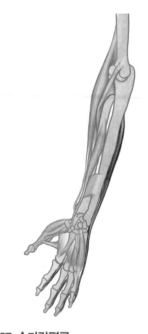

07. 손가락폄근

(총지신근, 總指伸筋, extensor digitorum m.)

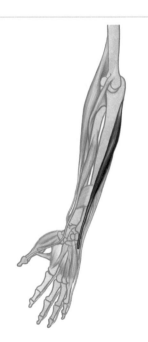

08. 자쪽손목폄근

(척측수근신근, 尺側手根伸筋, extensor carpi ulnaris m.)

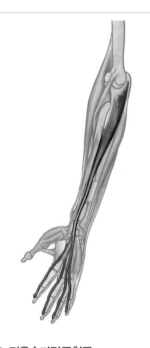

09. 깊은손가락굽힘근

(심지굴근, 深指屈筋, flexor digitorum profundus m.)

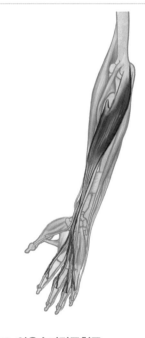

10. 얕은손가락굽힘근

(천지굴근, 淺指屈筋, flexor digitorum superficialis m.)

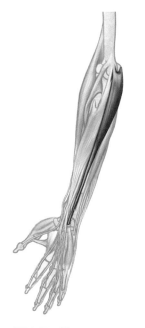

11. 자쪽손목굽힘근

(척측수근굴근, 尺側手根屈筋, flexor carpi ulnaris m.)

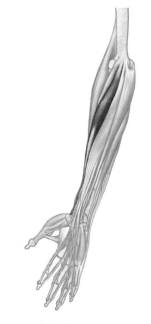

12. 노쪽손목굽힘근

(요측수근굴근, 橈側手根屈筋, flexor carpi radialis m.)

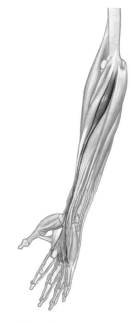

13. 긴손바닥근

(장장근, 長掌筋, palmaris longus m.)

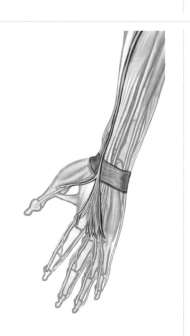

14. 굽힘근지지띠

(굴근지대, 屈筋地帶, flexor retinaculum)

15. 위팔근

(상완근, 上腕筋, brachialis m.)

16. 위팔세갈래근

(상완삼두근, 上腕三頭筋, triceps brachii m.)

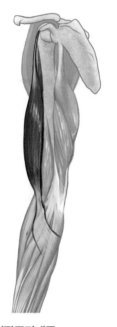

17. 위팔두갈래근

(상완이두근, 上腕二頭筋, biceps
brachii m.)

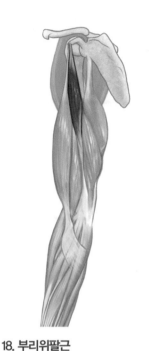

18. 부리위팔근

(오구(훼)완근, 烏口腕筋,
coracobrachialis m.)

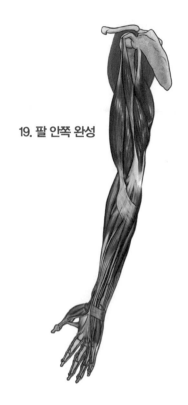

19. 팔 안쪽 완성

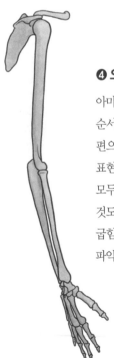

❹ 오른쪽 자유팔뼈 가쪽모습

아마도, 가장 그리기 어렵고 헷갈리는
순서가 아닐까 합니다. 하지만 한
편으로는 팔을 그릴 때 가장 많이
표현되는 각도인 만큼, 앞의 순서를
모두 그려보셨다면 이어 도전해보는
것도 좋을 것 같습니다. 아래팔의 경우
굽힘근과 폄근의 이는점을 기준으로
파악하는 것도 좋은 방법입니다.

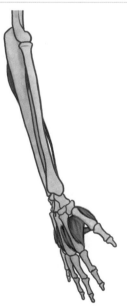

**01. 깊은손가락굽힘/
노쪽손목굽힘근/손근육**

(심지굴/요측수근굴근/손근육(437쪽),
深指屈, 橈側手根屈筋, flexor digitorum
profundus/flexor carpi radialis m.

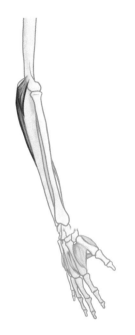

02. 자쪽손목굽힘/팔꿈치근

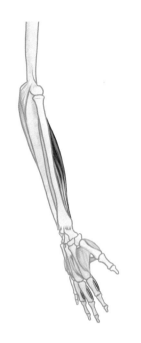

03. 긴엄지굽힘/얕은손가락굽힘/
노쪽손목굽힘근

(장무지굴/천지굴/요측수근굴근 : 한자,
영문 표기 앞 페이지 참고)

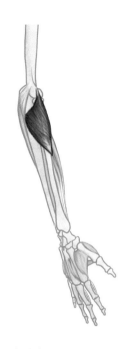

04. 손뒤침근

(회외근, 廻外筋, supinator m.)

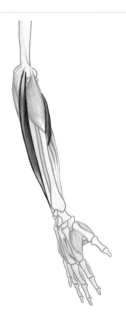

05. 자쪽손목폄/원엎침근

(척측수근신/원회내근
尺側手根伸/圓回内筋, extensor
carpi ulnaris/pronator teres m.)

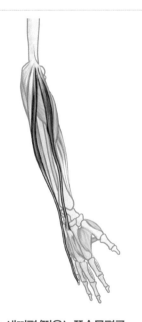

06. 새끼폄/짧은노쪽손목폄근

(소지신/단요측수근신근, 小指伸/
短橈側手根伸筋, extensor digiti minimi/
extensor carpi radialis brevis m.)

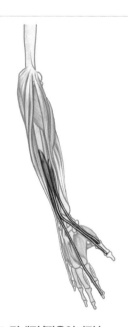

07. 집게폄/짧은엄지폄/
긴엄지폄근

(시지신/단무지신/장무지신근 : 한자,
영문 표기 앞 페이지 참고)

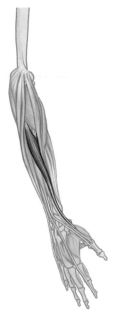

08. 긴엄지벌림근

(장무지외전근, 長拇指外轉筋, abductor pollicis longus m.)

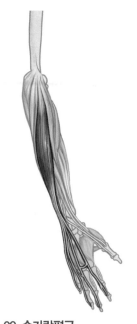

09. 손가락폄근

(총지신근, 總指伸筋, extensor digitorum m.)

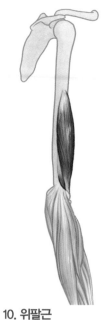

10. 위팔근

(상완근, 上腕筋, brachialis m.)

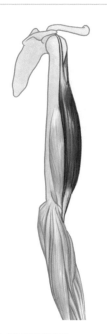

11. 위팔두갈래근

(상완이두근, 上腕二頭筋, biceps brachii m.)

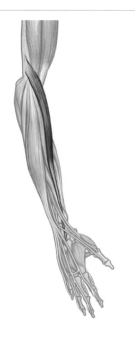

12. 긴노쪽손목폄근

(장요측수근신근, 長橈側手筋伸筋, extensor carpi radialis longus m.)

13. 위팔노근

(완요골근, 腕橈骨筋, brachioradialis m.)

14. 위팔세갈래근

(상완삼두근, 上腕三頭筋,
triceps brachii m.)

15. 어깨세모근

(삼각근, 三角筋, deltoid m.)

16. 팔의 가쪽 모습 완성

■ 팔의 여러 가지 모습

다음은 실제 팔의 여러 가지 모습들입니다. 팔의 근육이 발달하면 마치 그물 같은 정맥 핏줄을 피부 가까이 밀어올리기 때문에 더욱 복잡하게 느껴집니다만, 핏줄은 뒤에서 따로 설명할 테니(623쪽) 지금은 근육의 모습을 파악하는 데에만 집중합시다. 의학적으로는 몰라도, 그림을 그릴 때 핏줄이란 어차피 일종의 장식에 불과하니까요.

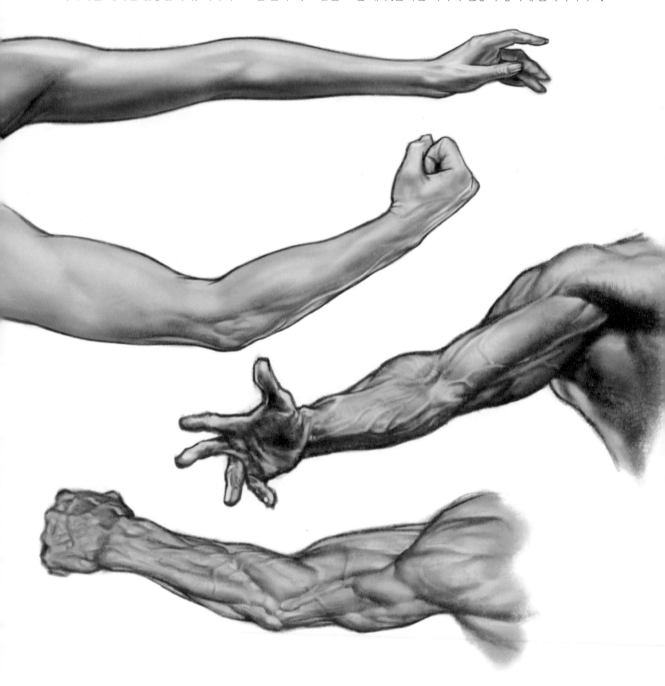

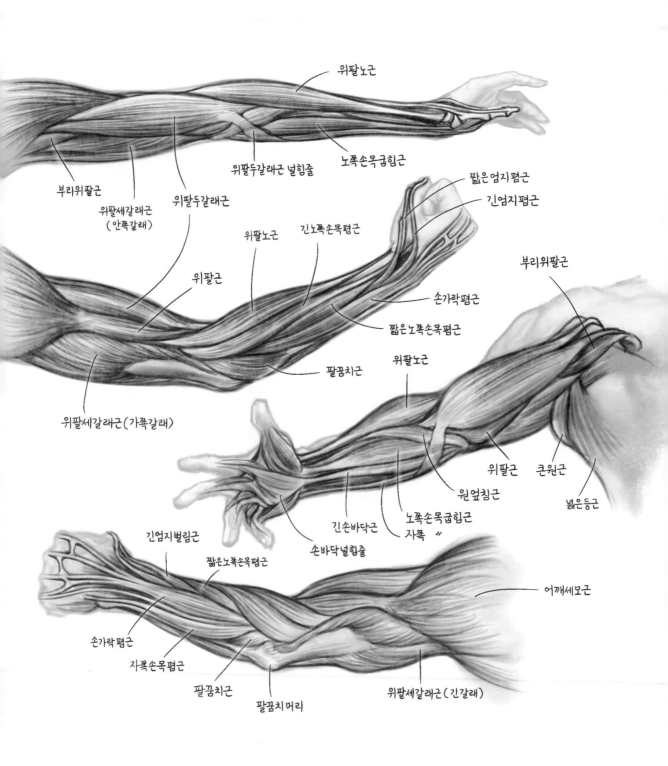

위팔노근

위팔두갈래근 널힘줄

노쪽손목굽힘근

부리위팔근

위팔세갈래근
(안쪽갈래)

위팔두갈래근

위팔근

위팔노근

긴노쪽손목폄근

짧은엄지폄근

긴엄지폄근

부리위팔근

손가락폄근

짧은노쪽손목폄근

팔꿈치근

위팔노근

위팔세갈래근(가쪽갈래)

위팔근

큰원근

원엎침근

넓은등근

노쪽손목굽힘근
자쪽 〃

긴손바닥근

긴엄지벌림근

손바닥널힘줄

짧은노쪽손목폄근

어깨세모근

손가락폄근

자쪽손목폄근

팔꿈치근

팔꿈치머리

위팔세갈래근 (긴갈래)

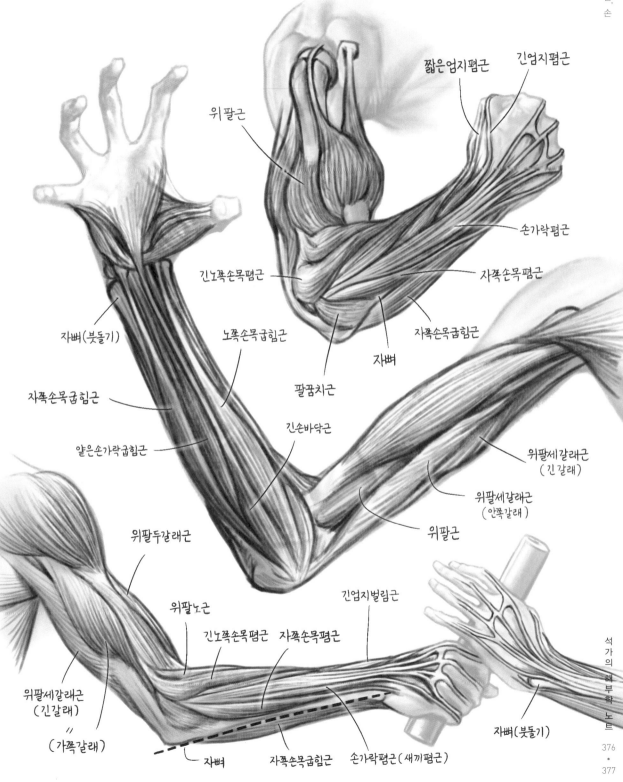

짧은엄지폄근

긴엄지폄근

위팔근

손가락폄근

긴노쪽손목폄근

자쪽손목폄근

자쪽손목굽힘근

자뼈(붓돌기)

노쪽손목굽힘근

자뼈

자쪽손목굽힘근

팔꿈치근

얕은손가락굽힘근

긴손바닥근

위팔세갈래근
(긴갈래)

위팔세갈래근
(안쪽갈래)

위팔두갈래근

위팔근

위팔노근

긴엄지벌림근

긴노쪽손목폄근 자쪽손목폄근

위팔세갈래근
(긴갈래)

(가쪽갈래)

자뼈(붓돌기)

자뼈 자쪽손목굽힘근 손가락폄근(새끼폄근)

손을 머리 위로

■ 손 좀 봐줄까?

드디어 '손'에 관한 이야기를 할 때가 왔군요.
이 책을 쓰면서 가장 걱정되기도 하고, 설레기도 하고, 긴장되기도 하고… 하여간 가장 신경이 많이 쓰인 순서가
바로 '손'이라고 할 수 있습니다.

왜냐하면 서론에서도 잠시 언급했고, 여러분도 모두 알고 계시다시피 '손'은 인류 문명을 일으킨 가장 큰
원동력이기 때문이죠. 사회적, 문화적, 예술적으로 수많은 기호와 상징, 이야기를 갖고 있는 기관일 뿐만
아니라 우리의 두뇌가 인식하는 감각(입력)과 대처 행동(출력) 중 가장 큰 부분을 차지할 정도로 의학적,
생리적으로도 굉장히 중요한 기관이기도 하니까요.

이렇듯 '손'에 대한 이야기들을 모두 하자면 책 한 권으로는 어림도 없을 정도죠. 그 개요만 늘어놓는다고 해도
너무나 방대해서 도대체 어디서부터 어떻게 손을 대야 할지 난감했던 게 사실입니다. 그나마 다행스러운 사실은
이 책에서는 손의 '외형'에 대해서만 다루면 된다는 것인데, 가만히 생각해보면 그마저도 쉬운 일은 아녜요.

초반부터 징징대는 것 같아 좀 무안하긴 합니다만, 일단 '그림에서의 손'만 보더라도 손은 그림 속 인물의 성격이나 특징, 감정 상태를 시각적으로 표현하는 데 있어 지대한 역할을 하는 기관이기 때문에 그 구조와 통상적 특징에 대해 알아야 할 필요가 있는데, 크기는 말 그대로 손바닥만 한 놈이 한 꺼풀만 벗기면 왜 그리도 복잡하게 생겨먹었는지 해부도만 보면 눈이 팽팽 돌아갈 지경이거든요.

그래서 대부분은 일찌감치 포기하고 그냥 손의 외형만 외워 버릇대로 그리는 경우가 많습니다. 왜냐하면, 작가들이 손을 그릴 때는 대부분 보조적인 역할일 뿐이고, '손'이 주인공이 아닐 때가 많으니까요. 다시 말해 대략적인 외형만 그려도 충분히 이야기가 진행이 되는데, 뭐하러 뼈대니 근육이니 하는 골치 아픈 구조를 파고 있어야 되느냐는 말이죠.

어쩌면, 안 그래도 그려야 할 대상이 많은 작가가 밖으로 드러나지도 않는 손의 구조를 파고 앉아 있는 건 좀 오버스러운 일일지도 모릅니다. 하지만 그럼에도 불구하고 저는 인물화나 캐릭터 드로잉을 강의할 때에도 얼굴보다는 '손'의 묘사를 더 강조하고, 과제도 많이 내주는 편입니다. 어차피 얼굴은 아무리 머리뼈가 어쩌니 턱뼈가 어쩌니 해도 작가의 취향에 따라 변형되기 일쑤고, 또 그렇게 그려도 그럭저럭 넘어가는데, '손'은 그게 안 되거든요. 얼굴이 캐릭터의 '생김새'를 결정한다면, 손은 '생명력'을 불어넣어주기 때문입니다. 좀 냉정하게 얘기하면, 만화가가 캐릭터의 얼굴을 못 생기게 그리는 건 괜찮아도, '손'을 못 그리면 많이 불리해진다는 말입니다. 표현의 폭이 확 줄어들어 버리니까요.

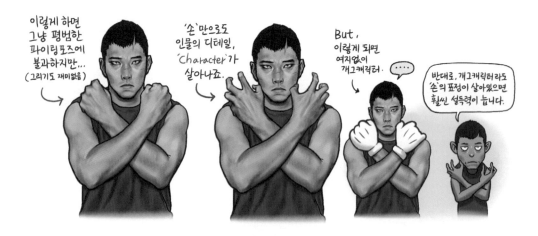

하지만 솔직히 말해서 아무리 손의 구조를 줄줄 외웠다고 해도, 그 지식이 손을 더 잘 그리는 데에 직접적인 도움을 주는 건 아닙니다. 손의 해부학적 구조를 다 알고 있는 해부학자라고 해서 모두 그림을 잘 그리는 건 아니듯이요.

이러쿵저러쿵해도 결국 중요한 건 대상에 대한 '관심'이지요. 어떤 대상이든 그 대상에 대한 관심이 높아지면 다각적으로 바라보게 되고, 그렇게 되면 표현의 여지 또한 늘어나게 마련이니까요. 한마디로, 어떤 대상에 대해 관심을 갖고 구조적으로 이해하면, 그를 표현하는 일이 재미있어진다는 얘깁니다. 재미있으면 반복하게 되는 건 당연한 일이니까요.

서론이 좀 길었네요. 어쨌든 아무리 뭐라 해도 '손'은 역시 좀 부담스럽고 어려운 부분인 건 분명합니다. 그리고 그건 그림을 그리는 사람이라면 대부분 공감하는 이야기가 아닐까 싶기도 하네요.

아무튼 어차피 그림을 그리는 사람이라면 마음먹고 한 번쯤은 꼭 파고들어볼 만한 부분이기도 하고, 덕분에 저도 손이라는 부분에 대해 깊이 공부할 수 있는 기회이니 만큼 기왕 이렇게 된 거 제대로 구석구석 살펴보자고요.

■ 손을 디자인하다

'손'을 한 단어로 정의한다면 뭐라고 할 수 있을까요?

뭐 여러 가지가 있겠습니다만, 제 생각엔 '손'을 가장 잘 표현하는 키워드는 도구라고 생각합니다. 도구도 그냥 도구가 아니라 '만능 도구'(multi-tool)죠. 우리는 지금부터 이 도구의 구조를 알아보려는 겁니다. 그런데 문제는 우리 눈앞에 '설계도'라는 게 없다는 거죠. 이럴 때는 이미 만들어져 있는 도구를 '분석'하는 것이 아니라 도구를 직접 '제작'하다고 상상해보는 것도 좋은 방법입니다. 다시 말하면, '손'이라는 도구를 디자인하는 디자이너가 되어보자는 말이죠. 그렇다면 먼저, '손'이라는 도구가 수행하는 기능에는 어떤 것이 있는지부터 나열해보는 게 좋겠군요.

밥도 먹어야 하고, 물도 뜰수 있어야 하고, 연필을 쥐고 그림도 그릴수 있어야 하고,

맘에 안드는 놈이 있으면 쥐어박기도 할수 있고, 더울 때는 부채 역할도 해야 하며 가끔 콧구멍도 후빌수 있는…

이 모든 기능을 한꺼번에 충족시킬수 있는 만능도구를 만들어야 한다는 거군요.

흐음…

하지만 말이 쉽지, 이런 다양한 역할을 하는 만능도구를 디자인하라니! 어찌 보면 거의 불가능에 가까운 일일지도 모릅니다. 그도 그럴 것이, 위에서 열거한 예를 제외하고도 '손'이라는 도구의 응용 범위는 셀 수 없이 많으니까요.

아~ 머리아프게… 그냥 단순하게 이렇게 하면 안돼?!

과연… 이걸 '단순'하다고 할수 있을까…?

좋습니다. 그렇다면 일단은 손의 수많은 역할 중 가장 대표적인 기능, 다시 말해 손이 딱 한 가지 일만 할 수 있다면 꼭 어떤 움직임이 필요할지를 생각해보죠. 앞에서 말씀드렸듯이, 복잡한 문제일수록 가장 단순하게 생각하는 것이 정답일 수 있으니까요.

손의 대표적인 운동은 아무래도 이거죠,

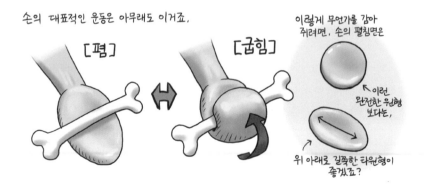

[폄] [굽힘]

이렇게 무언가를 감아 쥐려면, 손의 펼침면은

이런 완전한 원형 보다는,

위 아래로 길쭉한 타원형이 좋겠죠?

손이 아무리 다양한 역할을 한다지만, 일단은 무언가를 잡거나 쥐는 일이 가장 첫 번째일 것이고, 그 움직임만 따지고 보면 굽힘과 폄, 즉 쥐었다 폈다 밖에 더 있겠습니까? 그래서 손이라는 도구의 가장 단순화된 모습은 옆 그림에서 보듯이 넓적한 타원형의 떡판 같은 모습에 가까울 것입니다. 넓적하고 위아래가 길어야 나뭇가지나 돌멩이 같은 물건들을 좀 더 확실하고 안정적으로 잡을 수 있을 테니까요.

그런데 손은 오징어나 문어발 같이 부드러운 연체 조직이 아니라 단단한 뼈로 이루어져 있기 때문에 자유롭게 구부러지려면 몇 개의 관절로 나누어져야 할 필요가 있죠.

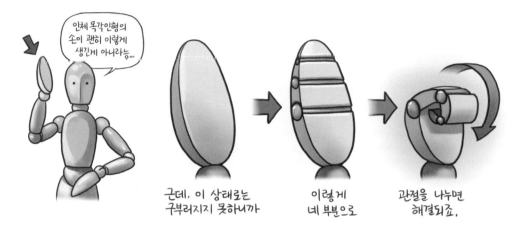

그런데 여기서 주의할 점 하나. 손이 뭔가를 쥐려면 안쪽으로 말려들어가는 형상이 되어야 하기 때문에 세 부분으로 나눠지는 게 가장 효율적일 텐데, 여기서 중요한 건 꺾이는 부분이 같은 비율로 나눠지면 안 되고, 다음 그림처럼 끝부분으로 갈수록 작아져야 한다는 것입니다. 각각의 부분을 기준으로 아래 뼈대가 1, 위 뼈대가 0.8 정도의 비율이면 적당하지요.

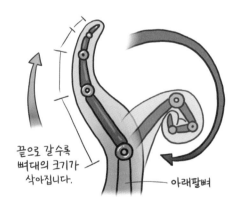

한 가지 더. 손가락에 해당하는 관절부는 앞뒤 모두보다 한쪽으로만 구부러지는 것이 좋습니다. 앞서 팔의 관절 (303쪽 참고)에서도 언급했지만 펴는 것보다는 구부리는 것이 더 힘이 많이 필요한 만큼, 한쪽으로만 구부러지는 것이 훨씬 더 힘을 집중시킬 수 있을 테니까요.

다만, 땅을 짚을 때를 대비해 손가락 전체는 뒤쪽으로도 구부러질 수 있습니다(다음 페이지 그림 참고).

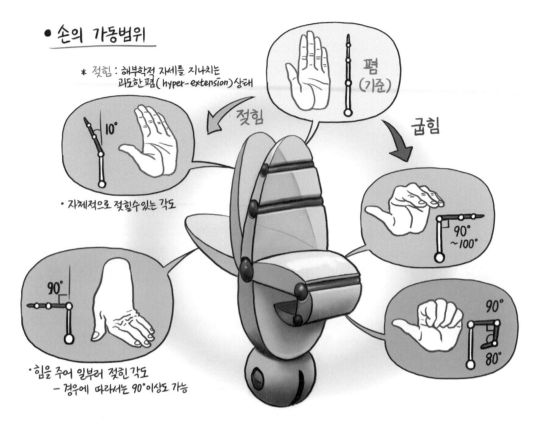

● 손의 가동범위

* 젖힘 : 해부학적 자세를 지나치는
　　　 과도한 폄(hyper- extension) 상태

폄
(기준)

젖힘

굽힘

10°

· 자체적으로 젖힐수있는 각도

90°
~100°

90°

·힘을 주어 일부러 젖힌 각도
　 – 경우에 따라서는 90°이상도 가능

90°

80°

위 그림은 눈여겨봐 놓으시기 바랍니다. 뒤에서 다시 등장할 예정이니까요.
어쨌건 평평한 떡판에서 관절을 나누어준 것만으로도 우리가 알고 있는 손의 모습에 제법 가까워졌습니다만,
아직은 아무래도 많이 모자랍니다. 왜냐하면, 손이 잡아야 하는 물체는 나뭇가지나 뼈다귀처럼 길쭉한 것만
있는 게 아니잖아요?

이 정도야 문제
없긴 한데...

······

아, 이거
쉽지않은데...

잡을테면
잡아보라능.

여러 가지 모양의 물건들을 좀 더 안정적으로 쥐기 위해서는 좀 더 구조적인 개선이 필요할 겁니다. 물론 여러
가지 방법이 있겠습니다만, 아무래도 가장 단순한 게 좋죠. 고민할 것 없이 물건을 가두는 관절 부분을 세로
방향으로 여러 가락으로 갈라봅시다.

음… 솔직히 아직까지는 안정적으로 사과를 움켜쥐었다고 보기는 힘들지만… 그래도 아까보다는 훨씬 더
나아졌죠? 어쨌든, 이렇게 나누어진 가락들을 우리는 '손가락'이라고 부릅니다. 손가락이 이렇게 여러 가락으로
나눠진 이유는 방금 보셨다시피 물건을 좀 더 안정적으로 잡기 위한 목적 때문이긴 하지만, 보다 더 근본적인
이유는 따로 있습니다.

■ 손이 발이 되도록

이쯤에서 잠시 책을 내려놓고, 양 주먹을 꽉 쥔 채 마치 갈비를 뜯어 먹을 때처럼 요리조리 돌리며 관찰해봅시다.
물 샐 틈 없이 완벽하게 꽉 들어맞아 있죠? 하루에도 수십 번씩 쥐는 주먹이지만, 이렇게 보면 참 새삼스럽기도
하고, 감탄스럽습니다.

이번에는 여러분의 책상 위에 있는 연필이든 지우개든 뭐든 '절대 놓치지 않겠다'는 심정으로 꽉 움켜잡고, 역시
이리저리 손을 돌리며 관찰해 봅시다. 우리가 다양한 모양의 물건을 꽉 쥘 수 있는 이유는 지금 보시다시피
잡고자 하는 물건이나 대상의 모양에 따라 주먹의 모양도 함께 유동적으로 변하기 때문이죠.

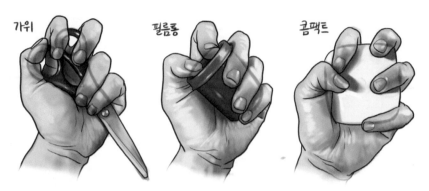

가위　필름통　콤팩트

쥐고 있는 물체의 형태에 따라 유동적으로 변하는 손의 모양

이는 그만큼 인간의 손이 수많은 관절 구조를 가지고 있다는 증거일 것입니다. 그런데 만약 손이 무언가를 움켜잡기 위해 그만큼 많은 관절을 가지고 있는 것이라면, 손을 이동수단으로만 사용하는, 즉 '손'이 '앞발'인 다른 네 발 동물들의 경우는 어떨까요? 단순히 땅을 짚을 때만 사용하니 인간의 손에 비해 단순한 구조를 가지고 있을까요? 다음 그림을 보죠.

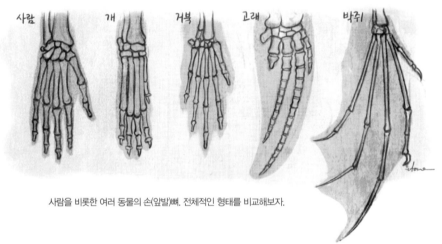

사람　개　거북　고래　박쥐

사람을 비롯한 여러 동물의 손(앞발)뼈. 전체적인 형태를 비교해보자.

그림을 찬찬히 뜯어보면 아시겠지만, 우리가 주목할 점은 인간의 '손'과 다른 동물들의 앞발을 구성하고 있는 뼈를 비교해보면 개개의 크기나 개수에 약간의 차이가 있긴 해도 기본적인 구조는 거의 흡사하다는 사실입니다. 인간처럼 손을 무언가 잡거나 던지는 데에 쓰지 않는다고 해도 말이죠.

이는 무엇을 뜻할까요? 앞에서도 이미 잠시 언급했지만 인간의 손은 원래 처음부터 '손'이 아니라 이동을 위한 기관, 즉 '발'이었다는 얘깁니다.

손이 원래 발이라고…?

어쩐지… 내 손가락이 짧은 이유가 있었…

…몇백 만년 전 얘기일 텐데요.

(이 사실을 깨닫는 것은 손의 구조를 이해하는 데 있어 꽤 중요한 단서가 됩니다.) 설사 '발'이 아니라 '물갈퀴'나 '날개'로 사용된다 하더라도 어쨌든 이들의 '앞발'은 '이동'을 위한 기관이라는 공통점이 있죠. 그렇게 본다면 앞발, 즉 손의 뼈는 다른 부분에 비해 개수가 많은 것이 유리합니다. 여기에는 크게 두 가지 이유가 있습니다.

❶ (공통적으로) 외부 상황에 대처하기 위해 움직임이 구체적이고, 다각적이다.

뻣뻣한 세로 방향은 휘두르기도 힘들뿐더러, 바람도 약하지만

부드러운 가로방향은 같은 힘으로도 바람(추진력/양력)을 더 잘 일으키죠.

❷ (육상동물의 경우) 내딛을 때 울퉁불퉁한 지면에 효과적으로 대응하고, 충격을 가장 먼저 흡수해야 한다.

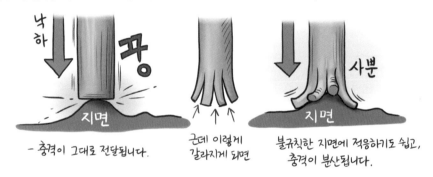

– 충격이 그대로 전달됩니다.

근데 이렇게 갈라지게 되면

불규칙한 지면에 적응하기도 쉽고, 충격이 분산됩니다.

정리하면 팔의 끝부분 – '손'은 여러 개의 뼈로 나누어져 있는 것이 이동하는 데 유리하다는 얘깁니다. 이런 이유로 팔은 위에서 아래로 내려갈수록 뼈의 개수도 많아지고, 작용도 점차 구체적이고 복잡해지게 되죠.

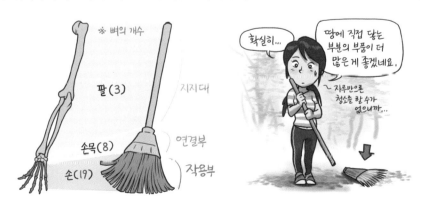

특히 육상동물의 경우(초기 인류 포함)에는 앞발을 이용해 걷거나 뛰는 과정에서 앞발이 지면을 딛고 무게를 분산하는 동시에 탄력적으로 몸통을 앞으로 밀어내야 하기 때문에 앞발은 크게 세 부분으로 나눠집니다.

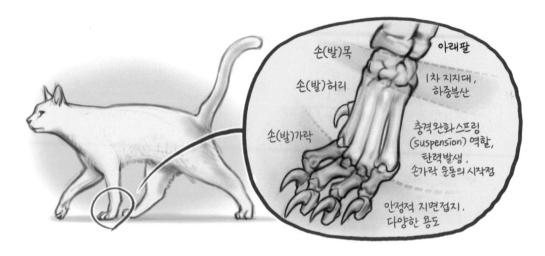

한때 '손'을 '발'로 사용했던 건 인간도 마찬가지였죠. 인간뿐 아니라 육상의 모든 포유류들은 각자가 처한 환경과 능력에 맞춰 앞발의 쓰임새를 보다 더 구체화시켰습니다.

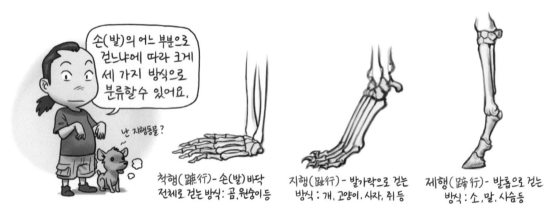

인간 앞발, 즉 '손'의 경우 '척행'과 '지행' 모두를 사용할 수 있는데, 엄밀히 말하자면 앞발과 뒷발의 보행 방식이 꼭 일치하지는 않는다.
특히 '척행동물'의 경우 뒷발은 '척행'이더라도 앞발은 '지행'으로 사용하는 경우가 종종 있기 때문에
위 앞발의 예시는 단순 참고만 하실 것. / 이에 대한 자세한 내용은 531쪽 참고

그런데 이미 여러 번 언급했다시피 '직립'을 하면서 어느 순간, 인간의 앞발은 기능적으로 엄청난 변화를 맞이하게 됩니다. 이는 자동차로 비유를 하자면 동그란 앞 타이어가 어느 순간 뜬금없이 삽으로 바뀐 것과 같이 극적인 일이었다고 할까요.

하지만 그렇다고는 해도, 손의 구조는 여전히 이동수단이었던 시절의 형태를 거의 그대로 간직하고 있습니다.
역시 도구란 모양에 크게 상관없이 쓰기 나름인가 보네요.

■ 손목, 손허리, 손가락의 뼈

지금까지 '손가락'이 여러 개로 나누어질 수밖에 없는 이유에 대해 생각해봤는데, 그렇다면 이제 실제 사람의
손뼈와 대조하면서 살펴볼 타이밍이 됐죠. 잠시 눈을 감고, 앞의 내용을 다시 한번 떠올린 다음, 실제 손뼈를
만나봅시다. 자, 마음의 준비를 하시고…

아… 역시, 골반도 그랬는데, 아무리 기본 원리를 이해했다고 해도 실제 뼈의 모습과 마주하면 살짝 패닉이 되는
건 어쩔 수 없네요. 하지만 그럴 수밖에 없는 게 워낙 관절이 많은 구조물이니까요.

하지만 한편으론 그렇기 때문에 '관절'의 구분에 따라 그룹을 만들어 놓으면 훨씬 간단해지지요. 아래 그림을 봅시다.

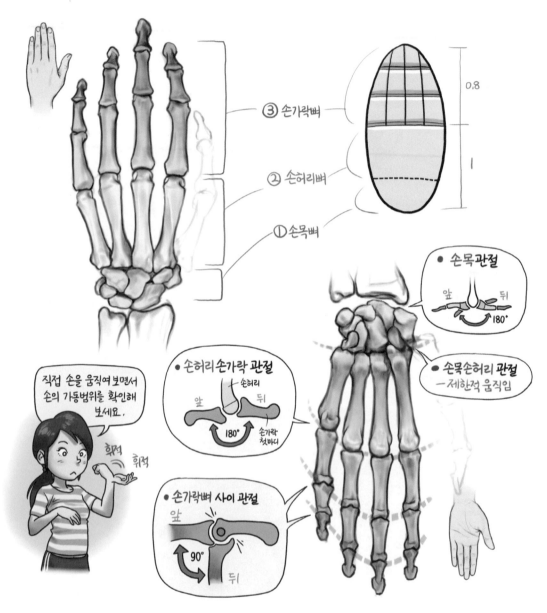

아직도 좀 복잡해 보이지만 요점은 간단합니다.

일단 '엄지'는 빼고, 관절의 구분에 따라 크게 세 뭉치, 즉 ① 손목, ② 손허리, ③ 손가락의 세 부분으로 나눠 파악한다는 사실만 기억하면 되죠(그래도 좀 복잡하다 싶으면 앞서 제시한 384쪽 그림을 다시 한번 참고하기 바랍니다). 다음은 손을 이루고 있는 세 부분 – 손목, 손허리, 손가락 – 에 대한 설명입니다.

❶ 손목뼈(수근골, 手根骨, carpal bones)

아래팔과 구분되는 '손의 시작점'입니다. 그래서 예전엔 마치 사람이름 같은 '수근'(손의 뿌리 : 手根)이라 불렀죠. 노뼈와 손목뼈가 연결되는 부분인 '손목관절'에서는 '벌림/모음'외에 앞뒤로 약 90° 정도씩 굽힘 운동이 일어나며, 회전 운동은 일어나지 않습니다(319쪽 참고).

손목뼈 자체는 총 8개의 뼈로 이루어져 있어서 바닥에 손을 짚을 때 손목에 집중되는 하중을 분산시키는 역할을 하지만 섬유 관절로 단단히 연결되어 있어서 움직임은 거의 일어나지 않습니다. 각각의 명칭은 아래 그림을 참고하시기 바랍니다.

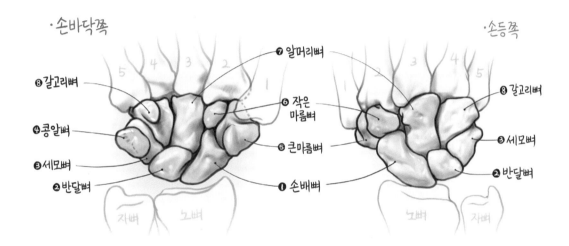

1. 손배뼈(주상골, 舟狀骨, Scaphoid) : S(이하 줄임말 명칭)

2. 반달뼈(월상골, 月狀骨, Lunate) : L

3. 세모뼈(삼각골, 三角骨, Triquetral) : Tq

4. 콩알뼈(두상골, 豆狀骨, Pisiform) : P

5. 큰마름뼈(대능형골, 大菱形骨, Trapezium) : Tm

6. 작은마름뼈(소능형골, 小菱形骨, Trapezoid) : Td

7. 알머리뼈(유두골, 有頭骨, Capitate) : C

8. 갈고리뼈(유구골, 有鉤骨, Hamate) : H

그런데 손목뼈는 이렇게 앞뒤의 평면적인 모습만 봤을 때는 그저 강가의 조약돌을 모아놓은 것 같아서 그 특징을 파악하기가 쉽지 않습니다. 하지만 손목뼈를 아래쪽에서 관찰하면 유독 돌출된 '콩알뼈'와 '갈고리뼈', '큰마름뼈'에 의해 손목뼈의 단면은 평면이 아닌 'U' 자형으로 이루어져 있다는 사실을 알 수 있죠.

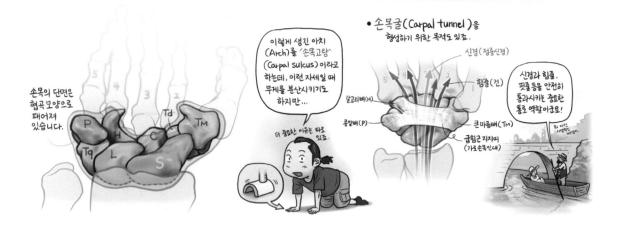

 ### 잠깐! 손목뼈를 외웁시다

손목뼈 개개의 명칭은 그 특유의 '모습'을 근거로 하는데[이를테면, '손배뼈'는 '배'(Scaph)를 닮았고, 손목 앞뒤로 '반달 형상'(Lunate)을 하고 있는 뼈는 '반달뼈'라는 식입니다.], 그렇기는 해도 외우는 게 여간 쉽지가 않습니다. 물론, 그림을 그리기 위해 손을 공부하는 입장에서는 굳이 다 외울 필요가 없지만, 그래도 혹시나 전문적으로 공부하는 학생분들을 위한 팁을 소개하자면 각 뼈들의 이니셜을 이용해

School Lunch with Three Peanuts, Tea and Toast in Captain's Home

…뭐, 이렇게 외우는 방법이 있더군요.
우리말 명칭으로는 없느냐. 물론 한글로도 외우는 방법이 있습니다.

"나룻배 위에서 반달을 바라보다가 귀한 세모꼴 콩알을 빼앗은 큰 마름과 작은 마름의 속알머리를
갈고리로 할퀸 일이 생각났다."

…마치 무슨 근대 문학작품의 한 구절 같지만, 실은 필자가 학창 시절 과제 발표를 앞두고 궁여지책으로 짜낸 꼼수(?)가 되겠
습니다(^^;;). 내용이 좀 엽기적인 데다 억지스럽긴 해도, 마름(지주대리인)의 횡포를 견디다 못한 한 억울한 소작농의 도피 장
면을 상상하면서 외우면 금방 외워집니다. 뭐니뭐니해도 암기는 유치한 방법이 최고지요.

❷ 손허리뼈(중수골, 中手骨, metacarpals)

손가락 운동의 지지대 역할을 하는, 손을 구성하는 뼈 중 가장 큰 뼈입니다. 역시 하중 분산을 위해
손등 쪽으로 살짝 구부러진 형상을 하고 있으며, 둘째 손허리뼈(집게손가락 부분)의 길이가 가장 길고,
첫째손허리뼈('엄지'부분)의 길이가 가장 짧습니다.
손허리뼈는 말 그대로 손목과 손가락을 연결하는 허리 역할을 하기 때문에 '중수'(中手)라는 이름으로도
부르는데, 여기서 주목해야 할 것은 위아래로 성질이 다른 관절을 갖고 있다는 사실입니다.

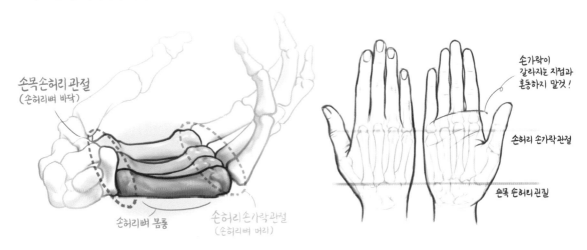

손목손허리 관절
(손허리뼈 바닥)

손허리뼈 몸통

손허리 손가락관절
(손허리뼈 머리)

손가락이
갈라지는 지점과
혼동하지 말것!

손허리 손가락관절

손목 손허리 관절

손목뼈와 손허리뼈의 몸쪽 부분(바닥)이 관절하는 부분을 손목손허리관절이라 하고,
손가락뼈와 손허리뼈의 먼쪽부분(머리)이 관절하는 부분을 손허리손가락관절이라고 하는데, 각각 움직임의
성격과 범위가 다르기 때문에 구분하여 관찰할 필요가 있습니다. 간단히 요약하면 손목과 연결되는
손목손허리관절(손목쪽)에 비해, 움직임이 많은 손가락의 시작점인 손허리손가락관절(손가락)의 움직임이 훨씬
자유롭다는 사실만 기억하면 됩니다.

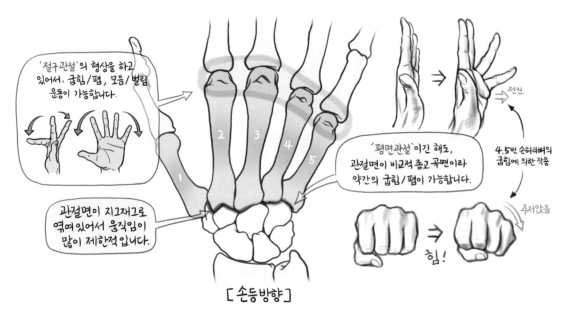

'절구관절'의 형상을 하고 있어서, 굽힘/폄, 모음/벌림 운동이 가능합니다.

관절면이 지그재그로 엮여 있어서 움직임이 많이 제한적입니다.

'평면관절'이긴 해도, 관절면이 비교적 좁고 곡면이라 약간의 굽힘/폄이 가능합니다.

전진

4, 5번 손허리뼈의 굽힘에 의한 작용

주저앉음

힘!

[손등방향]

손허리뼈도 손목뼈와 마찬가지로, 평면적인 정면이나 후면보다는 비스듬히 관찰하는 것이 그 외형적인
특징을 파악하기 쉽습니다. 손허리뼈는 '손목굴'(392쪽 참고)을 형성하고 있는 손목뼈와 연결되어 있기 때문에,
손허리뼈 또한 야트막한 아치(Arch) 형태로 배열되는 것은 당연한 일이겠지요. 이 형태는 또한 손가락뼈에도
영향을 미치기 때문에(398쪽 참고), 결과적으로 사람의 손은 힘을 빼면 다소 둥그런 돔 형태가 됩니다.

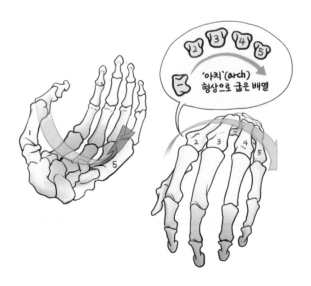

'아치'(Arch)
형상으로 굽은 배열

❸ 손가락뼈(지절골, 指節骨, phalanges)

손가락의 모습에 대해 알아보기 전에, 손가락의 순서와 이름부터 정리할 필요가 있습니다.

각각의 손가락은 엄지에서부터 순서를 붙여 '첫째~다섯째', 또는 '제1~제5지'라고 부르고, 일반적으로 손가락을 부르는 명칭과 약간 다릅니다. 다음 표를 참고하시기 바랍니다.

손가락의 일반적 명칭	해부학 명칭(한글)	한자 명칭/의미	영문 명칭
엄지	첫째손가락(제1지)	무지(拇指) : 한자 자체가 '엄지손가락'이라는 의미	Thumb
집게, 검지, 식지	둘째손가락(제2지)	시지(示指) : 무언가를 가리키는 손가락	Index[Second] finger
중지, 장지	셋째손가락(제3지)	중지(中指) : 가운데 손가락	Middle[Third] finger
약지, 무명지	넷째손가락(제4지)	약지(藥指) : 탕약 등을 젓는 손가락	Ring[Fourth] finger
새끼, 애지, 계지	다섯째손가락(제5지)	소지(小指) : 가장 작은 손가락	Little[Fifth] finger

이 책은 그래도 명색이 해부학책이기 때문에 원칙적으로는 '첫째손가락, 둘째손가락'과 같은 식의 정식 해부학 명칭으로 부르는 게 맞겠습니다만, 워낙 길기도 하거니와 일반적으로 '엄지'나 '검지' 같은 일상 명칭이 워낙 익숙하기 때문에 해부학에서도 어느 정도 섞어 사용하는 것이 일반적입니다(예: 엄지굽힘근, 새끼벌림근).

어쨌거나 본론으로 들어가서, 손가락뼈는 첫마디(기절), 중간마디(중절), 끝마디(말절)의 각각 세 개의 뼈로 나누어져 있습니다(엄지 제외). 그래서 '지절'(指節)이라고도 하는데, 각 뼈는 몸에서 먼 쪽으로 갈수록 약 1(아래):0.8(위)의 비율로 작아진다는 사실(383쪽 참고)에 유의합니다.

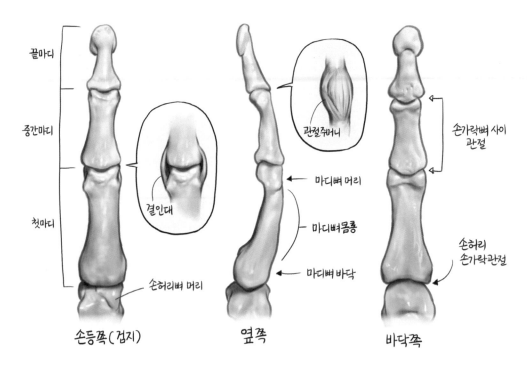

끝마디

중간마디

첫마디

결인대

손허리뼈 머리

손등쪽 (검지)

관절주머니

마디뼈 머리

마디뼈몸통

마디뼈 바닥

옆쪽

손가락뼈 사이
관절

손허리
손가락관절

바닥쪽

각각의 손가락뼈는 몸쪽 부분을 '바닥', 몸에서 먼쪽 부분을 '머리', 바닥과 머리 사이를 '몸통'이라고 부르며, 두 손가락뼈의 머리와 바닥을 연결하는 손가락뼈 사이관절은 안쪽으로만 구부러지는 '경첩관절'에 속합니다.

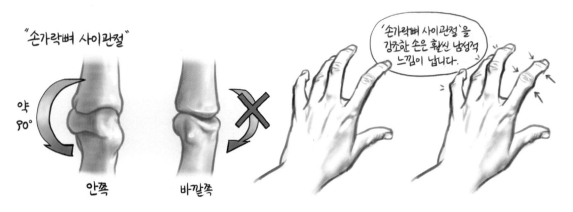

"손가락뼈 사이관절"

약 90°

안쪽

바깥쪽

'손가락뼈 사이관절'을 강조한 손은 훨씬 남성적 느낌이 납니다.

그림에서 보시다시피, 손가락사이관절, 즉 '손가락마디'가 굵다는 것은 손가락뼈 마디를 연결하는 인대(곁인대, 관절주머니)가 튼튼히 발달했다는 것이고, 이는 그만큼 손의 힘이 세다는 얘기겠지요. 그렇기 때문에 주먹을 강하게 쥐면 튀어나오는 손가락뼈의 '머리' 부분과 더불어 발달한 손가락뼈 마디는 '남성적인 손'의 이정표가 되기도 합니다.

첫마디뼈 머리

또 한 가지 주의할 점은, 너무나 당연한 얘기같지만 '손가락의 길이가 모두 다르다'는 것입니다. 손가락 전체의 길이로 따지면 '제3지'(중지)가 가장 길고, '제5지'(소지)가 가장 짧습니다.

 잠깐! 손가락에 숨어있는 황금비

앞서 '손가락의 길이가 모두 다르다'라고 했는데, 여기엔 재미있는 사실이 숨어 있습니다. 각 손가락의 길이는 달라도, 어느 손가락이든 각 마디의 비율은 약 1(먼쪽):1.6(몸쪽)으로 거의 같다는 겁니다. 이는 '피보나치 수열'로 설명되는 '황금비'(golden ratio, 黃金比)에 가까운 비율이지요.

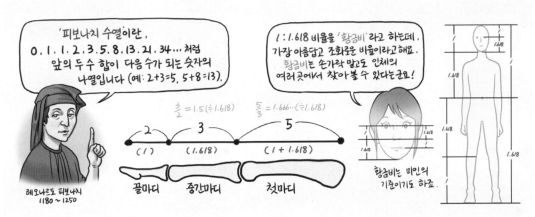

인체는 물론이고 꽃이나 곤충 등 자연물뿐만 아니라 우리 주변에서 쉽게 볼 수 있는 신용카드나 상품 진열대, A4 용지 등에서도 '황금비'와 가까운 비율을 발견할 수 있는데(정확한 수치는 아닙니다.), 이 비율이 아름다워 보이는 이유는 움직임이나 공간 활용 면에서 가장 효율적이기 때문입니다. 우리가 손가락을 소용돌이 모양으로 쉽게 말아 굽힐 수 있는 것도 '황금비' 덕분이고 할 수 있는 거죠. 글쎄요, '황금비'의 신화에 관해서는 최근 여러 반론이 제기되고 있고, 그렇게 부지면 기막히 우연일지도 모르지만, 그래도 정말 인체의 신비라 할 만하네요.

이렇게 각 손가락의 길이가 다르기 때문에 각각의 손가락 사이 관절은 바로 옆 손가락의 사이관절과 절대로 겹쳐지지 않습니다. 그런데 주먹을 쥐면 얘기가 달라지죠.

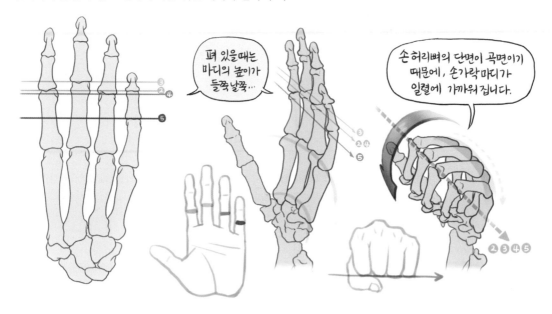

(주먹을 쥐었을 때 일렬이 되는 것은 첫마디와 중간마디의 사이관절뿐 아니라 중간마디와 끝마디의 사이관절도 마찬가지입니다.) 결론적으로, 손가락 마디(사이관절)의 위치가 모두 다른 이유는 주먹을 쥐었을 때 빈틈이 없어야 하기 때문이라는 거죠. 백문이 불여일견이라고, 지금 여러분의 손을 쥐락펴락하면서 확인해 보시기 바랍니다.

마지막으로, 손가락을 이야기할 때 빼놓을 수 없는 부분이 바로 손톱인데, 사실 손톱은 여기서 다룰 성질의 것은 아닙니다. 한마디로 '뼈'가 아니기 때문이죠.

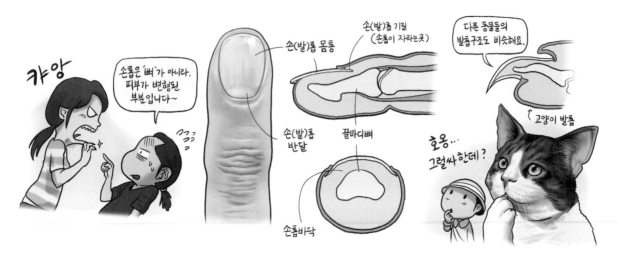

손톱은 비교적 단단하기 때문에 뼈로 오해받을 때가 많습니다만, 사실은 피부, 정확히 말하자면 표피의 각질층이 단단하게 경화(硬化)된 부분입니다. 머리카락이나 피부의 주성분인 '케라틴'(keratin)으로 이루어져 있는 것이 그 증거죠. 그렇기 때문에 닳거나 부러져도 계속 자라납니다.

자, 이렇게 손의 뼈에 대해 살펴봤는데, 이대로 끝내기엔 어딘지 모르게 뭔가 좀 허전하지 않으신가요? 음…

…그렇습니다. 지금까지 '첫째손가락', 즉 '엄지'에 대한 설명을 쏙 빼먹었기 때문인데, 실은 빼먹은 게 아니라 따로 '빼놓은' 겁니다. 왜냐하면, 다른 손가락들의 영문 명칭에 공통적으로 들어 있는 'finger'를 사용하지 않고 Thumb라는 고유명사를 사용할 정도로, 첫째손가락이란 녀석은 다른 손가락들과 함께 묶어 설명하기엔 좀 특별하기 때문이지요.

■ 엄지손가락, 세상과 맞서다

여느 아이들이 그렇듯이 저 또한 어린 시절 디즈니를 비롯한 서양의 동물을 의인화시킨 만화영화를 좋아했는데, 이 작품들을 볼 때마다 끊임없이 고개를 쳐드는 궁금증이 있었습니다. 아마 공감하시는 분들이 많지 않을까 하는데, 그 의문은 다름 아닌…

…하는 의문이었죠. 조금 나중에 알게 된 것이지만, 대부분의 네 발 동물의 발가락은 엄지가 없는 '4개'이기 때문이었는데, 이들도 첫째손가락 – 즉 '엄지'라는 것이 존재하긴 한다는 것을 알게 된 것은 한참 나중의 일이었습니다.

이렇듯 만화영화에서조차 생략해 버릴 정도로 네 발 동물들의 첫째손가락은 다른 발가락 뒤에 숨어 있거나 퇴화된 경우가 많아서, 땅에 앞발을 넓게 디딜 때 힘을 많이 받는 둘째손가락(시지/검지)을 구조적으로 보조하는 정도 외에는 딱히 큰 역할을 하지 않습니다. 따라서 앞발로는 갈퀴처럼 무언가를 긁거나 끌어당길 수는 있어도, 주체적으로 '움켜잡는' 운동, 즉 주먹을 쥐는 일은 불가능하지요.

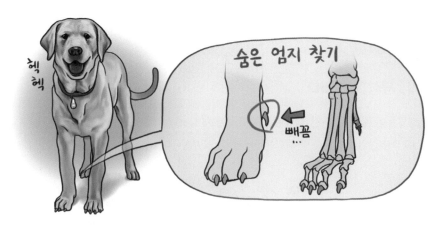

주먹을 쥔다는 것은 단순히 평면의 손바닥이 동그랗게 오므라드는 모습을 의미하는 것이 아니라 굽혀진 손가락들이 하나로 단단히 뭉쳐져 조이는 힘, 즉 '악력'을 만들어 내는 형태를 의미합니다. 그렇기 때문에 주먹을 쥐려면 네 손가락이 굽혀지는 것만으로는 모자라고, 이들을 바깥에서 꽉 잠가주는 무언가가 필요해지는데, 바로 그 '무언가'가 엄지, 즉 '첫째손가락'인 것입니다!

네 손가락으로 나무나
철봉에 매달려보면…

부들

부들

크아앙…

처음엔 그럭저럭
버틸만 하지만

아아…
더는 버틸수…

슬금…

몸무게에 의해 슬슬 손가락이
풀어지기 시작하는 거 당연

철컥!

주먹을
더욱
강하게!

쑤욱

이때 '엄지'의
역할이 중요하죠.

곰곰이 생각해보면, 주먹을 쥔다는 건 꽤 고차원적인 행동이었던 거죠. 아무것도 갖지 못했던 나약한 인간은 자신을 지키기 위한 생존 수단으로 주먹을 불끈 쥐어야만 했고, 그 배후엔 엄지의 활약이 숨어 있었던 것입니다. '엄지'가 일으켜 세운 건 '까치'뿐만이 아니었던 거죠.

엄지, 내가 가진 거라곤
여기 이 두 주먹밖에
없지만, 네가
기뻐하는
일이라면
뭐 되지…

주먹만 쥘수 있음
다 되지 뭐…♡

한국만화사의 대표 커플, 오혜성과 최엄지(ⓒ 이현세 프로덕션)

그런데 막상 손이 주먹을 쥐는 과정을 관찰해보면 달달한 러브스토리와는 거리가 멉니다. 주먹을 쥐려면 먼저 엄지손가락이 다른 네 손가락과 마주보며 1:4로 대치하는 형국이 되어야 하는데, 이 행동을 맞섬(대립, 對立, opposition)이라고 합니다.

어디서 좀
놀았냐? 엉?

'맞섬'이라면
이런 느낌?

……

엄지

'맞섬'은 말 그대로, 엄지손가락이 다른 손가락들에게 '맞서는' 형상을 지칭합니다. 이때의 손은 C자 형태가 되는데, 이는 감히 단언컨대 손이 보여줄 수 있는 여러 가지 모습 중 가장 중요하고도 극적인 형상이라고 할 수 있을 것입니다.

맞섬의 C자 형태는 고정된 형태로 무엇인가를 '쥐도록' 만들어야 하는 장난감 인형의 손에 응용되는, 손의 가장 기본적인 형태다.

단지 손바닥을 살짝 구부린 것에 불과한, 어딘가 좀 어정쩡해 보이긴 해도 '맞섬'은 영장류, 그중에서도 인간만이 할 수 있는 독특한 행동이거든요(침팬지나 오랑우탄 등도 어느 정도 '맞섬'이 가능하긴 하지만, 완벽하지는 않습니다.). 이 행동이 되어야만 물건을 잡는 것은 물론이고 글씨를 쓰거나 도구를 제작하는 등 손의 정교한 행동이 가능해지기 때문에 '앞발'과 '손'의 차이를 짓는 경계라고 해도 과언이 아닐 것입니다.

한마디로 인류를 지구상 최강의 생명체로 거듭나게 한 원동력이 '맞섬'이라는 얘깁니다. 그런데 '맞섬'이 되려면 엄지손가락의 역할이 절대적이기 때문에 엄지를 치켜드는 것이 '최고'를 뜻하는 행동 언어가 된 것도 전혀 이상한 일이 아니겠지요.

행동심리학에서는 엄지손가락이 위쪽을 향하면 심신의 컨디션이 상당히 좋은 상태라고 보고,
이를 '중력거부행동'이라고 한다.

네 발 동물 시절 보조적인 역할을 하던 엄지손가락이 '맞섬'이라는 비장의 무기를 개발하고, 더 나아가 인류의
문명을 일으킨 뇌관 역할을 하게 되기까지는 아마도 수많은 비하인드 스토리가 존재할 것입니다.

…어쩌다 보니 엄지손가락에 대한 이야기가 삼천포로 빠졌습니다만, 잡설은 이쯤 해두고, 지금부터는
엄지손가락의 외형적 특징에 대해 알아보죠.

■ '엄지' 또는 '무지' 또는 '첫째손가락'

일단, 엄지손가락의 뼈대는 이렇게 생겼습니다.

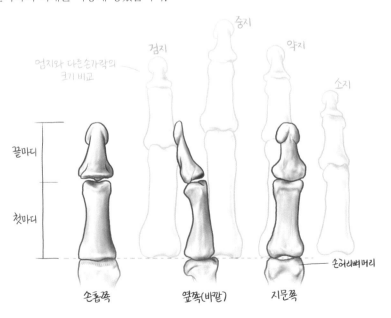

얼핏 보면 앞서 살펴본 다른 손가락들과 딱히 다른 부분이 없는 것 같지요. 군이 차이점을 꼽자면 길이가 가장 짧다는 것 정도?

하지만 손이라는 도구가 제역할을 하려면 엄지손가락의 역할이 '무지무지' 중요한 만큼, 아무래도 엄지손가락은 다른 손가락들에 비해 여러모로 비범한 면모를 보이게 됩니다. 이를테면 이런 것들이죠.

❶ 손가락뼈의 개수

지금 손을 펴고 손가락의 마디 수를 세어보면 아시겠지만, 세 마디로 이루어진 다른 손가락들과는 달리 첫째손가락은 두 마디로 되어 있습니다. 왜 그럴까요?

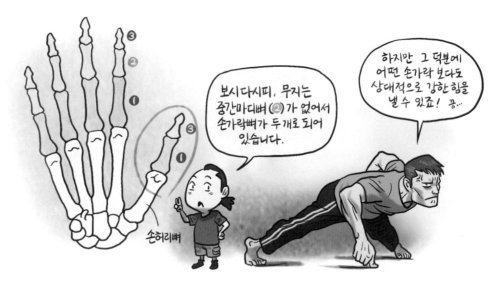

첫째손가락의 뼈를 자세히 살펴보다 보면, 혹시 첫째손가락의 손허리뼈가 실은 손허리뼈가 아니라 첫마디뼈가 아닐까 하는 의구심이 들 때가 있다. 실제로 첫째손가락의 손허리뼈를 첫마디뼈로 보는 학설도 존재한다고. 하지만 발생학적 관점으로 봤을 때 첫째손가락의 끝마디뼈(❸)가 중간마디와 합쳐졌다고 보는 것이 현재의 정설이라고 한다.

그림에서 보시다시피 아무래도 관절의 수가 적고, 전체적인 길이가 짧은 대신 그만큼 상대적으로 강한 힘을 낼 수 있다는 것이 가장 큰 이유일 것입니다. 엄지손가락의 힘이 가장 강해야 하는 이유는 앞에서도 언급했지만, 주먹을 강하게 말아 쥐기 위해서는 첫째손가락의 역할이 무엇보다 중요하니까요.

❷ 손목손허리관절의 모양

손목뼈와 손허리뼈가 연결된 부분인 손목손허리관절의 모습에서도 첫째손가락은 튀는 구석이 있습니다.

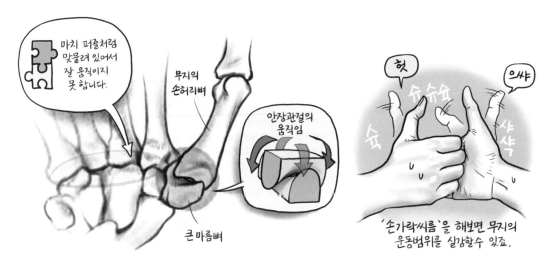

손목손허리관절이 평면관절이기 때문에 운동이 제한적인 다른 손가락들과 달리, 첫째손가락의 손목손허리관절 – '큰마름뼈'와 첫째손허리뼈의 관절면은 안장관절이기 때문에 비교적 자유롭게 움직일 수 있습니다. 그래서 우리가 스마트폰의 자판을 자유롭게 다룰 수 있는 거죠. '엄지족'이라는 말이 등장한 것은 바로 안장관절 덕분이었군요.

❸ 시작하는 위치와 바라보는 방향

이번에도 잠시 책을 놓고 자신의 손을 살짝 구부린 다음, 손가락 끝이 얼굴을 향했을 때 각각의 손가락이 어느 방향을 바라보고 있는지 관찰해봅시다.
다른 손가락들이 일렬로 같은 방향을 바라보고 있는 반면, 유독 첫째손가락만 이들을 옆에서 바라보는 형상(마치 조교가 훈련병들을 바라보듯)을 하고 있죠(아래 그림 참고)?

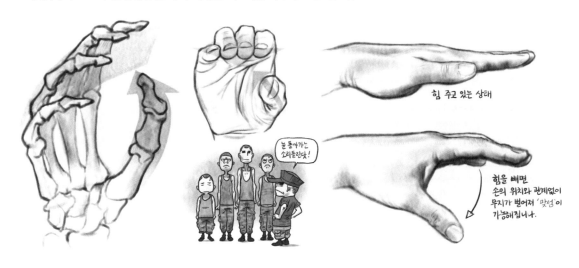

이는 첫째손가락의 시작점이라고 할 수 있는 '큰마름뼈'가 살짝 손바닥의 안쪽을 바라보고 있기 때문인데 앞서 설명한 '맞섬'을 가능하게 만들기 위해서죠.

이런 이유로 힘을 뺀 손의 옆모습은 一자의 평면이 아닌, ㄷ자에 가까운 입체가 됩니다(뒤에서 다시 얘기하겠지만, 손은 평면이 아닙니다).

인간의 손을 본 떠 만든 로봇의 손이나 의수(義手)도 이런 첫째손가락의 특성을 연구해 적극 반영한 결과물이라고 할 수 있죠. 따라서 이렇게 손의 외형과 기능을 본 딴 기계들을 유심히 관찰해보는 것도 거꾸로 원래 손의 구조를 이해하는 데 큰 도움이 됩니다.

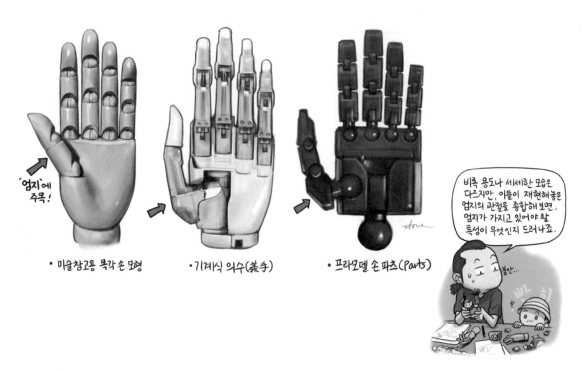

• 미술창고용 목각 손 모형　　• 기계식 의수(義手)　　• 프라모델 손 파츠(Parts)

비록 용도나 섬세한 모습은 다르지만, 이들이 재현해놓은 엄지의 관절을 종합해 보면, 엄지가 가지고 있어야 할 특성이 무엇인지 드러나죠.

'열 손가락 깨물어 안 아픈 손가락이 어디 있냐'는 속담처럼 모든 손가락이 다 중요하긴 해도 맡은 역할이나 효용성, 중요성 면에서는 엄지만 한 손가락도 없는 건 사실이죠.

■ 손금 좀 볼까요?

그림을 그리기 위해 관찰할 때가 아니더라도, 우리는 수시로 버릇처럼 자신의 손바닥을 물끄러미 바라보곤 합니다. 그런데 그때마다 자꾸 눈에 걸리는 부분이 있죠. 바로 손금에 대한 것인데, 아무래도 손을 이야기할 때 빼놓을 수 없는 중요한 지표인 만큼 간단하게나마 살펴보고 넘어가는 게 좋을 것 같습니다.

손금은 왜 생기는 걸까요? 결론부터 말하면, 손금은 손바닥에 생긴 '주름'이죠.
주름은 뼈가 굽힘/폄 운동을 할 때, 좀 더 수월하게 움직일 수 있도록 뼈를 덮고 있는 살갗에 생긴 '홈'을 의미합니다. 이 얘기는 다시 말해 손금을 보면, 손이 어떤 식으로 움직이는지 대략 예상할 수 있다는 얘기죠.

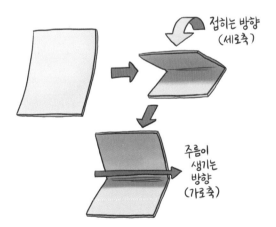

위 그림과 같이 평평한 종이를 접으면 접은 방향의 가로축으로 접힌 자국, 즉 주름이 생긴다는 사실은 당연한 상식이지만, 이를 뒤집어 생각하면 주름만 봐도 어떤 움직임이 있었는지 뿐만 아니라, 주름의 깊이와 패인 정도로 움직임의 정도와 빈도 또한 유추할 수 있습니다.

우리는 대부분 손바닥이 부드럽고 말랑말랑하다고 생각하지만, 지면이나 여러 가지 물체와 직접 접촉해야 하는 손바닥 거죽은 사실 꽤 질기고 두꺼운 편입니다. 뼈의 움직임이 아무리 자유롭다고 해도, 뼈를 덮고 있는 피부가 두꺼우면 생각보다 접기가 쉽지 않을 텐데, 애초부터 손금이란 주름이 그어져 있으면 그 방향으로 손을 접기가 훨씬 수월해지겠죠.

그렇다면 워낙 다양한 손의 움직임 만큼이나 손금 또한 수없이 많겠지만, 수상학이 아닌 해부학을 공부하는 입장에서는 손의 가장 큰 움직임 (손가락 굽힘, 엄지손가락 굽힘, 손바닥 굽힘)에 따라 생기는 가장 눈에 띄는 대표적인 세 가지 손금만 기억해두시면 됩니다. 단, 이 손금들은 손바닥을 그릴 때 없어서는 안 될 녀석들이기 때문에 각각의 위치를 헷갈리지 않도록 주의하세요.

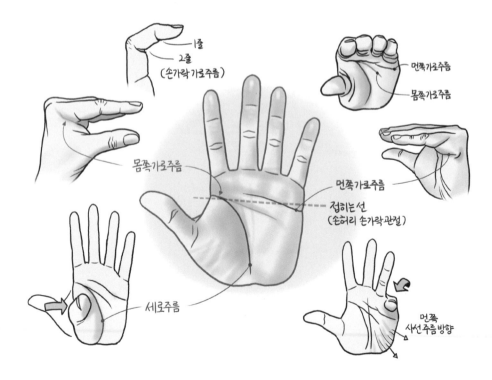

잠깐! 표면해부학

참고로, 이런 식으로 살갗 표면의 주름이나 돌출부 등의 '이정표'에 의해 안쪽의 해부학적 구조를 유추하는 학문을 **표면해부학**이라고 합니다. 특히 손처럼 움직임이 많은 구조물의 내부 구조를 이해하고자 할 때는 이렇게 표면의 생김새를 관찰하는 방법이 큰 도움이 되지요.

전신 표면해부학의 예시는 책 후반(600쪽)의 예제 그림을 참고하기 바랍니다.

그런데 아무리 그렇다고는 해도, 어찌 보면 그저 손바닥에 그어져 있는 주름에 불과한 손금으로 사람의 운명과 미래를 점치기까지 한다는 게 꽤 신기한 일입니다만, 손금의 원리를 가만 생각해보면 꼭 허황된 얘기만은 아닌 것 같습니다.

손은 명백히 움직이기 위한 기관이기 때문에 같은 움직임을 반복하면 그 움직임에 최적화되도록 조금씩 모습이 변할 것이고, 그렇다면 손 거죽의 주름인 손금 또한 영향을 받을 수밖에 없을 테니까요.
손이 어떤 행동을 반복한다는 것은, 그 행동이 그 손을 가지고 있는 주인의 생존과 깊이 관여되어 있다는 뜻일 것입니다. 그렇게 오랜 세월 동안 축적된 손금에 대한 정보를 체계화한 학문을 '수상학'이라고 하죠.

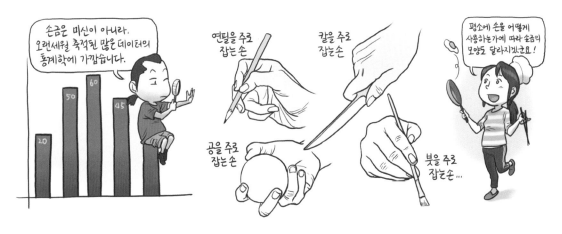

손금과 손의 움직임은 불가분의 관계인 만큼, 시간 날 때마다 자신의 손을 유심히 들여다보면서 손금을 관찰해봅시다. 혹시 또 아나요? 장기간에 걸쳐 손을 유심히 바라보는 동안 자신의 생활 패턴이나 습관, 지나온 삶에 대해 되돌아볼 수 있는 계기가 될 수 있다면, 서서히 손금이 더욱 좋은 모양으로 바뀌게 될지도 모르는 일이니까요.

■ 손은 말한다, 손의 언어

다시 상기해야 할 사실은, 손은 어떤 물리적인 역할을 하는 구조물 이전에 아주 민감한 감각 기관이라는 것입니다. '장님 코끼리 더듬듯'이라는 속담이 있죠. 어떤 대상의 일부만을 접하고 그 정보만으로 대상을 일반화시키는 오류를 꼬집는 속담이긴 하지만, 만약 부분적으로나마 코끼리의 존재에 대한 정보를 인지하지 못한다면 어떨까요? 아마 코끼리에 밟히거나 치일 위험이 더 늘어나지 않을까요?

'관찰하고 만져보는' 행위를 통해 대상을 인식하는 것은 과학의 기본이다.
만약 이 행동이 없었다면 문명은 고사하고, 인류는 살아남기도 힘들었을 것이다.

앞에서 이미 언급했듯이, 어떤 생명체의 생존을 위해서는 어떤 '행동'에 앞서 가장 먼저 외부 정보를 수집하고 분석하는 것이 중요합니다. 그런데 만약 눈이 제 역할을 못 하는 상태라면 손의 역할이란 거의 절대적이기 때문에 우리의 두뇌는 손의 촉감이 전달하는 신호에 전적으로 의지할 수밖에 없게 되죠.

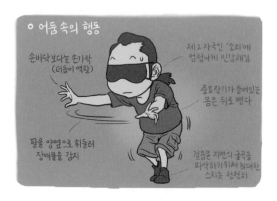

게다가 인간은 다른 네 발 동물들과 달리 주요 감각기관들의 기능이나 내구력이 그다지 좋지 못합니다. '눈'은 인간의 모든 기관을 통틀어 가장 먼저 늙고, 코는 가장 빨리 지치며, 귀는 특정 데시벨 이상, 이하의 소리를 처리하지 못하거든요. 그렇기 때문에 손은 언제라도 '촉각'이라는 감각을 이용해 얼굴의 감각기관들을 보조할 만반의 태세가 되어 있어야만 합니다. 그래서 손을 제2의 눈이라고 할만한 거죠.

'제2의 눈'이라는 비유를 들었는데, 손과 눈의 비슷한 부분은 단지 '감각 수집' 영역에만 국한된 것이 아닙니다.
여기서 잠깐 '눈'에 대해 다시 한번 기억을 떠올려 볼 필요가 있습니다. '눈'은 감각 기관인 동시에 '표현 수단'도
된다고 말씀드렸는데(81쪽 참고), 재미있는 것은 '손'도 그렇다는 것입니다.

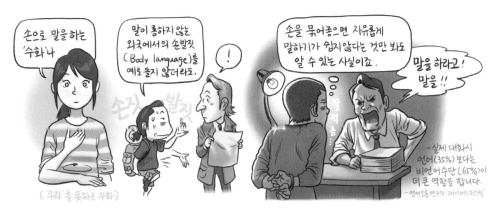

수화와 같은 의식적인 행동 외에도, 손은 우리가 속으로만 생각하는 내용들을 무의식중에 표출해 의도치 않게
속을 드러내기도 하는데, 이는 손은 눈과 마찬가지로 두뇌와 아주 긴밀하게 연결되어 있기 때문입니다.

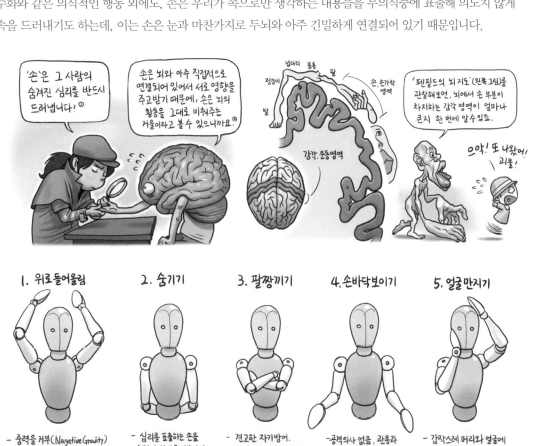

심지어 손은 두뇌보다 빠르게 반응할 때도 있습니다. 예상치 못한 갑작스런 위험에 대해 몸을 보호할 때나 피아노나 기타, 컴퓨터 키보드를 칠 때에도 손은 거의 무의식적으로 움직이기 때문에 두뇌와 긴밀하지만 한 편으로는 독립된 하나의 생명체를 연상케 하죠.

그림처럼 악기를 자유자재로 연주할 때와 같이 손이 무의식적으로 복잡하게 움직이는 행동을
'암묵적 행동'이라고 하는데, 그렇게 되기 위해서는 일정 기간 동안 충분한 의식적인 훈련(명시적 행동)이 필요하다.
악기 연주 외에도 젓가락질이나 워드 타이핑 등이 이에 속한다. 다만, 치한의 추행은 다른 문제.

이러한 손의 신비한 능력과 외형적, 물리적 특성은 오랫동안 예술가들에게 중요한 영감의 원천이
되어왔습니다. 더욱이 정지된 한 장면으로 감동을 이끌어내야 하는 화가나 조각가들은 일찌감치 이런 손의
역할에 크게 주목할 수밖에 없었죠. 손은 그 자체로 수많은 소재를 품고 있는 보물창고였던 것입니다.

왼쪽 : 로댕, '신의 손' / 가운데 위 : 미켈란젤로, '천지창조' 일부 / 가운데 아래 : 스티븐 스필버그, 'E.T' /
오른쪽 : 이와아키 히토시, '기생수'(고단샤, 〈월간 애프터눈〉, 1995)

앞에서도 얘기했지만, 우리의 신체 중 스스로 가장 많이 보게 되는 곳일 뿐만 아니라 가장 많은 역할을 하고, 많은 것을 느끼며, 많은 것을 표현하는 손이라는 수단은 그 자체로 장대한 인류사를 만들어 낸 주역이라 해도 과언이 아닐 것입니다.

손은 때때로 말보다도 많은 이야기를 합니다.

■ 손뼈의 자세한 모습과 명칭

다음은 손뼈의 구체적인 모습과 이름들입니다. 앞에서 설명한 부분은 제외하고 나머지 부분만 살펴봅시다.

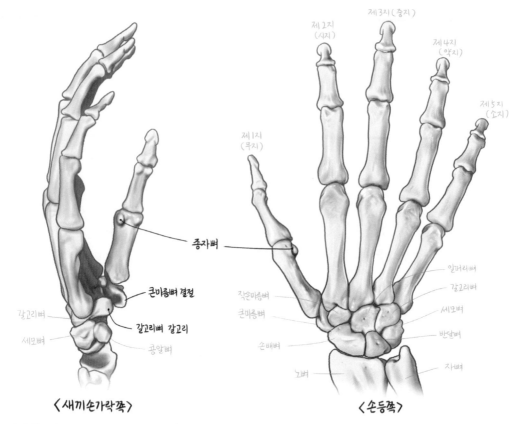

〈새끼손가락쪽〉 〈손등쪽〉

❶ 종자뼈(종자골, 種子骨, sesamoid bone) : '종자'(種子)란 '식물에서 나온 씨앗'을 뜻합니다. 이름처럼 작은 크기이기도 하지만,
마치 열매 속에 숨은 씨앗처럼 손가락을 움직이는 힘줄 안에 위치해 그때그때 적절히 움직이면서 힘줄과 뼈의 마찰을 줄이는 등
관절의 움직임을 좀 더 윤활하게 해주는 역할을 하기 때문에 이런 이름이 붙었습니다. 무릎의 '무릎뼈'(477쪽 참고)는 인체에서
가장 큰 종자골에 속합니다.

❷ 큰마름뼈결절(대능형골결절, 大菱形骨結節, tubercle of trapezium) : 엄지손가락을 붙잡고 있는 제1손허리뼈가 시작되는
큰마름뼈의 돌출부입니다. 앞서 살펴본 '손목굴'(392쪽 참고)의 '굽힘근지지띠'가 부착되는 지점이기도 합니다.

❸ 손배뼈결절(주상골결절, 舟狀骨結節, tubercle of scaphoid bone) : 바로 위의 '큰마름뼈결절'과 함께 굽힘근 지지띠의 노뼈 쪽
부착점을 형성해 '손목굴'을 형성하는 역할을 합니다.

❹ 갈고리뼈갈고리(유구골구, 有鉤骨溝, hamulus of hamate bone) : 역시 '손목굴'을 형성하는 '굽힘근지지띠'를 자뼈 쪽에서
붙잡는 역할을 하는 갈고리뼈의 돌출부입니다.

❺ 끝마디뼈거친면(말절골조면, 末節骨粗面, tuberosity of distal phalanges) : 보통 '거친면'(조면)이라고 하면, 힘줄의 끝이
부착되어야 하기 때문에 마치 벨크로처럼 거친 질감의 표면을 말합니다. 이 경우에는 손가락을 굽히기 위한 '깊은 손가락
굽힘근'(심지굴근)의 힘줄이 부착되는 자리입니다.

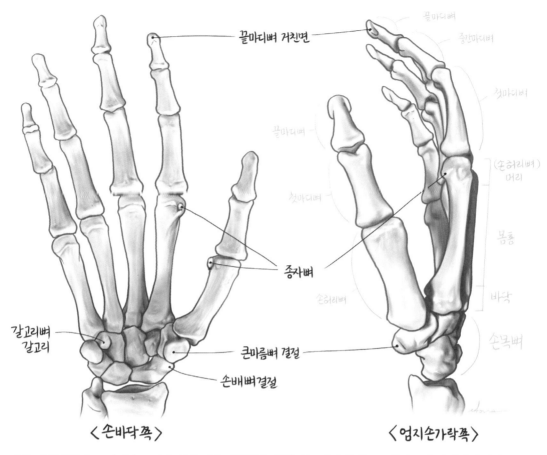

끝마디뼈 거친면

끝마디뼈

중간마디뼈

첫마디뼈

끝마디뼈

(손허리뼈)
머리

첫마디뼈

몸통

종자뼈

바닥

손허리뼈

손목뼈

갈고리뼈
갈고리

큰마름뼈 결절

손배뼈결절

〈 손바닥쪽 〉 〈 엄지손가락쪽 〉

사실 이 부위들은 그림이나 조각을 위한 미술 해부학을 공부하는 입장에서는 크게 중요한 부분이 아니라 너무 신경 쓰지 않으셔도 되는데, 다만 '손목굴'을 형성하기 위한 돌출 부위들(큰마름뼈결절, 손배뼈결절, 갈고리뼈갈고리) 덕분에 손바닥이 오목한 모습을 하게 된다는 것만 기억해 두면 충분할 것 같습니다.

안 중요한데 굳이 그걸
설명하는 심보는 대체
뭐냐고.

오늘 진짜
가지가지로
열받게하네...

아... 아...
그게... 저도 공부하다
보니 궁금해져서
그만...

날 잡아
잡슈

적당히해야지.

마지막으로, 아래쪽 그림은 엄지손가락을 포함한 손의 뼈대를 여러 가지 관점에서 바라본 모습입니다. 이제야 손이 손다워졌네요. 하지만 그래도 여전히 조금 복잡해 보이신다면, 일단은 마음을 차분히 가라앉히고 앞서 공부한 손의 세 부분 – 손목, 손허리, 손가락의 경계와 관절을 떠올리면서 천천히 살펴보시기 바랍니다.

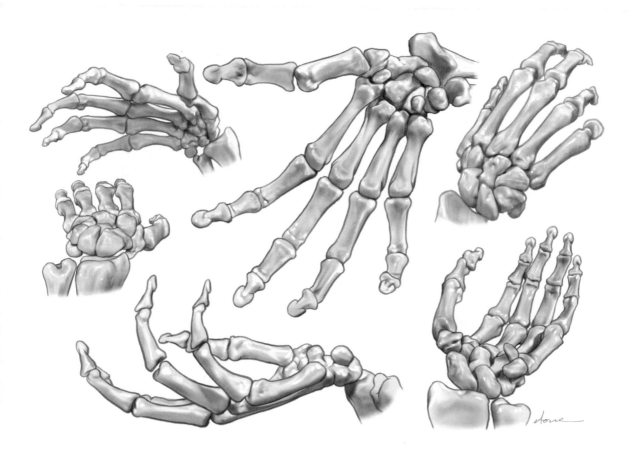

그런데, 아직도 잘 모르겠다구요? 괜찮습니다. 아직 끝난 게 아니니까요.
앞서 목격한 내용들을, 잊어버리지만 마세요.

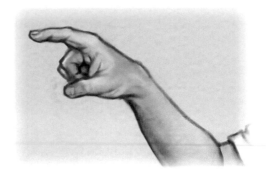

■ 손을 그립시다

지금까지 손을 이루고 있는 뼈대에 대해 알아봤는데요. 우리가 애초에 뼈를 공부한 이유는 어디까지나 '손'에 대해 깊이 이해하고, 그를 바탕으로 좀 더 생동감 있게 표현하기 위한 목적 때문이었죠. 아무리 개개의 뼈를 많이 알고 있다 하더라도, 그것들이 하나로 합쳐졌을 때의 모습을 떠올리지 못한다면 아무런 소용이 없을 테니까요.

물론 더 깊이 파고들면 알아야 할 내용들이 그야말로 무궁무진하겠지만, 제 생각엔 이 정도면 손을 그리기 위한 기본 재료는 충분히 갖춰졌다고 봐요. 따라서 지금까지 그래왔듯, 부담 갖지 말고 한 단계씩 천천히 따라 해보시길 바랍니다.

❶ 손의 비율

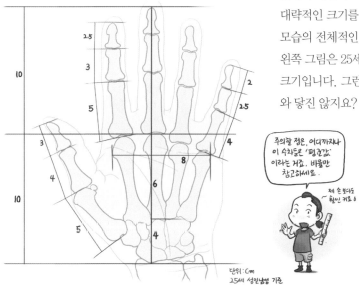

앞에서 개별적으로 손을 이루고 있는 각 뼈대들의 대략적인 크기를 알아보긴 했지만, 이들이 모두 합쳐진 모습의 전체적인 비율을 봐둬야 할 필요가 있죠. 왼쪽 그림은 25세 남자의 평균적인 손의 부위별 크기입니다. 그런데 그렇다고 하더라도 솔직히 확 와 닿진 않지요?

와 닿지 않는 게 당연합니다. 사람마다 손의 크기도 다를뿐더러, 기계도 아닌 생명체의 일부분을 수치화시켜 이해한다는 게 아무래도 익숙지 않은 게 사실이니까요.

하지만 얼핏 불규칙해 보이는 자연물에도 생존율과 효율성을 극대화하기 위해 나름의 질서와 규칙은 존재하는 법입니다. 다시 말해, 이 비율이 손의 다양한 움직임을 가능케 하는 비밀을 품고 있다는 얘기죠. 따라서 앞의 숫자들을 곧이곧대로 cm 단위로 받아들이기보다 단순한 '비율'로 이해하시는 게 좋을 듯합니다. 이게 도대체 무슨 얘기인고 하니,

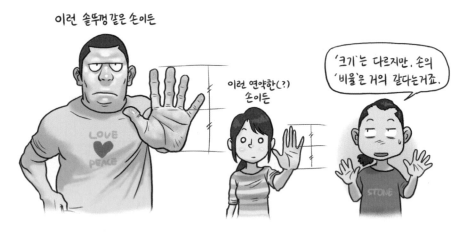

이런 솔뚜껑 같은 손이든

이런 연약한(?) 손이든

'크기'는 다르지만, 손의 '비율'은 거의 같다는거죠.

이렇게만 알고 넘어가면 참 좋을 텐데… 문제는, 손뼈의 비율과 실제로 우리가 보는 피부로 덮인 손의 비율은 약간의 차이가 있다는 겁니다. 그렇다면 애초부터 골치 아픈 뼈대는 집어치우고 피부로 덮인 손의 비율만 다루면 되지 않을까 싶기도 하지만, 아시다시피 이 손이라는 놈이 워낙 변화무쌍하다 보니 안쪽의 뼈대 구조를 상기하지 않으면 제대로 파악하기가 쉽지 않거든요. 예를 하나 들어보죠.

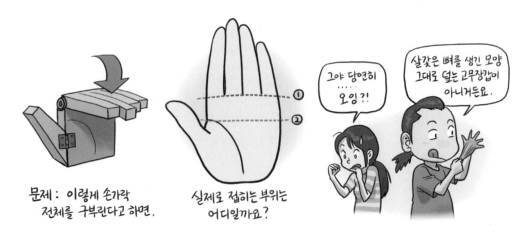

문제 : 이렇게 손가락 전체를 구부린다고 하면,

실제로 접히는 부위는 어디일까요?

①
②

그야 당연히 …… 오잉?!

살갖은 뼈를 생긴 모양 그대로 덮는 고무장갑이 아니거든요.

위 퀴즈는 결국 '손가락이 시작하는 지점', 즉 손허리손가락관절이 어디인가를 알아보는 문제인데, 보통은 흔히 손가락이 갈라져 있는 부분을 손가락의 시작이라고 보는 경우가 많기 때문에 1번이라고 대답하기 쉽지만, 실은 2번이 정답입니다(지금 직접 한번 해보시길!).

이런 착각은 뼈대와 피부의 비율이 다르기 때문에 생기는데, 이 밖에도 손 표면의 복잡한 굴곡이나 주름 역시 뼈대에 영향을 받을 수밖에 없기 때문에 아무래도 먼저 뼈대의 비율을 알아두는 게 좋다는 얘기죠.

따라서 지금부터 그리는 손은 '뼈대'의 비율을 전제로 한 과정이라는 사실을 염두에 두시면 좋겠습니다. 자, 종이와 연필 준비되셨죠?

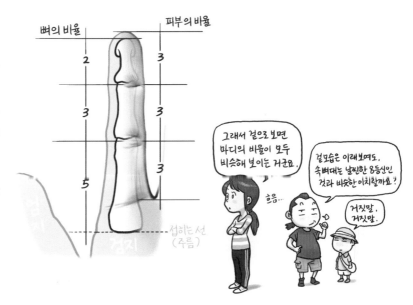

뼈의 비율 피부의 바율

접히는 선 (주름)

그래서 걸으로 보면 마디의 비율이 모두 비슷해 보이는 거군요.

으음...

걸모습은 이래보여도, 속뼈대는 날찐한 8등신인 거라 비슷한 이치랑까요?

거짓말, 거짓말.

❷ 손 뼈대 그리기

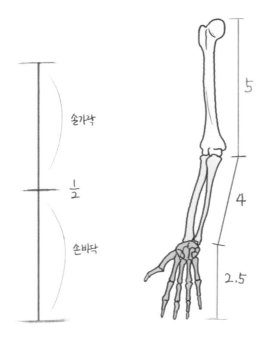

손가락

$\frac{1}{2}$

손바닥

01. 세로로 선을 하나 긋고, 2분의 1 지점에 표시해서 손바닥과 손가락의 경계를 나눠줍니다. 손에서 가장 길이가 길기 때문에 다른 손가락들의 지표가 되는 이 선은 손의 정중선이라고 하는데, 위쪽으로는 중지(제3 손가락)와 아래쪽으로는 제3 손허리뼈의 영역이 됩니다.

참고로, 팔에서 손이 차지하는 비율은 그림을 참고하시기 바랍니다.

02. 손바닥 부분을 3등분합니다. 하단의 3분의 1지점이
손목뼈의 영역이 되는데, 앞서 공부했다시피 손목뼈는
8개의 뼈로 이루어져 있지만 여기서는 그냥 하나의
타원으로 뭉뚱그려 표현하도록 합시다.
(손목뼈 위쪽 3분의 2 지점은 가운데 손허리뼈의 영역이
됩니다.)

손목뼈의 중앙에서부터 위쪽으로 6-5-3-2의 비율로
손허리뼈, 첫마디뼈, 중간마디뼈, 끝마디뼈를 차례대로
그립니다. 한마디로, 손의 뼈대는 몸쪽에서 끝쪽으로
올라갈수록 짧아진다는 특징이 있죠.

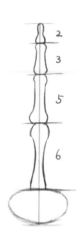

03. 왼쪽 그림처럼 마치 부채를 펼치듯 둘째 ~ 다섯째
손허리뼈를 차례대로 그립니다.
둘째 손허리뼈의 길이가 가장 길고, 다섯째손허리뼈가
가장 짧기 때문에 결과적으로 손바닥의 모양은 한쪽으로
살짝 내려앉은 비대칭의 컵이나 도끼날과 비슷한 모습이
됩니다.

04. 손허리뼈 위쪽으로 각각의 손가락뼈를 그립니다.
각각의 손가락뼈의 길이는 조금씩 다르지만, 비율은
중지(제3손가락)와 마찬가지로 동일(2:3:5)합니다.

또한 손목에서 손가락 끝으로 갈수록 아치의 기울기가
급해진다는 점에 유의합니다.

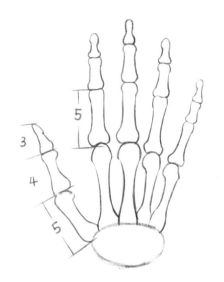

05. 검지(제2손가락)가 있는 방향 옆쪽으로 엄지(제1손가락)의
손허리뼈와 손가락뼈를 그립니다.

손허리뼈를 포함한 엄지손가락 전체의 길이는
중지(제3손가락) 전체보다 약간 짧은 정도이고,
엄지손가락의 손허리뼈 길이는 검지(제2손가락)의
첫마디뼈와 거의 비슷합니다. 복잡하다 싶으시면 그냥
검지손가락 하나를 더 그린다 생각하시면 되는데, 이때
주의할 점은 손가락뼈의 '앞모습'이 아닌 '옆모습'을
그려야 한다는 겁니다. 그래야 맞섬이 가능해지니까요.

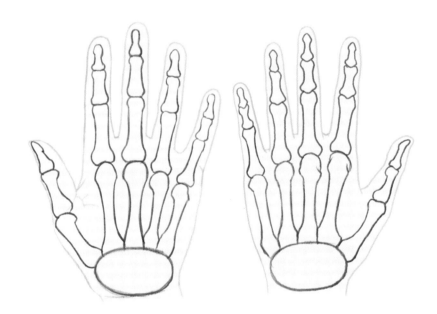

06. 엄지까지 그리셨다면 손뼈대 완성입니다. 손바닥의 뒷면(손등)도 거의 같은 과정으로 그리시면 되는데, 단,
손뼈대와 손뼈대를 덮고 있는 피부의 차이(특히 손가락이 갈라지는 지점)를 눈여겨봐두시는 게 좋습니다.
생각보다 그다지 어렵지 않죠? 만약 좀 복잡하다고 느끼셨다면 '비율'에 신경 쓰면서 그리셨기 때문일 텐데,
일단 한 번만 익히고 나면 그다음부터는 편해집니다. 그래도 어렵다 싶으시면, 앞에서 말씀드렸듯이 '손 뼈대는
몸쪽에서 끝쪽으로 갈수록 짧아진다'는 사실만 기억하시기 바랍니다.

❸ 손바닥 그리기

간만에 껴보니
신선한 느낌인데?

손의 뼈대를 그려봤으니, 이번에는 뼈대를 덮고 있는 손의
모습, 즉 우리가 직접 보는 진짜 손을 그려봅시다.
미리 한 말씀 드리면, 같은 손을 그리는 과정이라
하더라도 이번 과정은 뼈대를 그리는 과정과 다소의
차이가 느껴질 수 있습니다. 손을 덮고 있는 피부의
모양은 뼈대뿐 아니라 손을 움직이는 근육과 힘줄에
영향을 받을 수밖에 없거든요. 따라서 앞의 과정과
비교해보면서 한 단계씩 따라 해보시기 바랍니다.

01. 먼저, 손의 뿌리와 줄기라고 할 수 있는 '손바닥'을
그려봅시다. 앞서 그려본 손바닥 뼈대의 모습이 아래가
좁은 사다리꼴의 도끼날과 비슷하다면, 뼈대를 품고
있는 손바닥은 넓적한 직사각형에 가깝습니다.

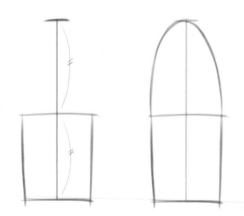

02. 손바닥 높이만큼 위쪽으로 선을 연장한 다음, 그 높이만큼
뾰족한 모양의 아치를 그리면 손가락의 영역이 됩니다.
이때 살짝 한쪽으로(엄지손가락 방향으로) 쏠리게 그리는
것이 포인트. 여기서는 왼쪽에 엄지손가락을 그릴 것이기
때문에 살짝 왼쪽으로 쏠리게 그렸습니다.

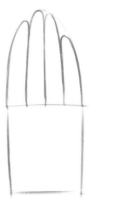
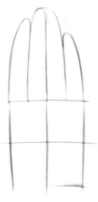

03. 아치 안쪽 영역으로 그림과 같이 손가락을 나눠
그려줍니다. 아치가 살짝 왼쪽으로 쏠려 있기 때문에
자연히 새끼손가락이 가장 짧아지는 동시에 모두
제3손가락, 즉 중지를 향해 모여드는 형상을 하게 됩니다.
손가락을 나눴다면, 이번에는 손바닥에 가로선을 그어
손바닥을 4등분 합니다.

04. 손바닥의 왼쪽 하단 1/4 지점부터 시작해
엄지손가락을 그려줍니다. 다른 손가락들이
중지를 향해 모여드는 모양이라면, 엄지는
마치 손 바깥쪽으로 도망가는 듯 그리는
것이 포인트입니다.

여기까지가 손 뼈대의 비율을 기준으로
그린 손의 모습인데, 이 정도만 해도 제법
손 같긴 합니다만, 그래도 아직은 뭔가 조금
허전하죠?

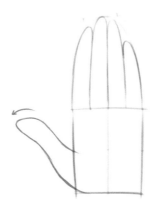

05. 그렇습니다. 앞에서 말씀드렸듯이, 뼈를 덮고 있는 피부의
두께 때문에 실제의 손은 약간씩 더해지는 부분이 생기거든요.
따라서 일단은 손바닥과 엄지손가락이 연결되는 부분의
살집을 표현해줍니다. 이 살집은 엄지두덩이라고 하는
부분인데, 엄지를 안쪽으로 당기거나 굽히는 근육들에 의해
봉긋이 솟아있습니다. 마치 자동차 수동 기어의 관절 고무
보호막을 연상시키죠(그림).

새끼손가락 쪽에도 두덩이 있는데, 엄지두덩만큼 두드러지진
않기 때문에 손바닥 끝을 둥글게 하는 정도로 살짝 표시만
해줍니다.
참고로 엄지두덩에 의해 손바닥의 중앙에 흔히 '생명선'이라고
부르는 주름이 생기는데, 이는 손바닥의 세로주름, 또는
엄지두덩손금이라고 부릅니다.

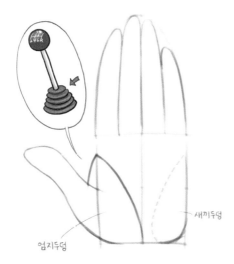

새끼두덩

엄지두덩

06. 손가락이 갈라지는 지점도 살짝 위로 올라갑니다. 이는 개구리 손가락 사이의 물갈퀴 같은 얇은 피부막 부분 때문입니다(아래 그림 참고). 따라서 뼈에 비해 손가락의 길이는 조금씩 짧아지고, 손가락이 시작하는 선이자 굽어지는 경계, 즉 손허리손가락관절은 손바닥 안에 위치하게 되겠네요.

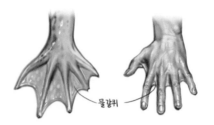

물갈퀴

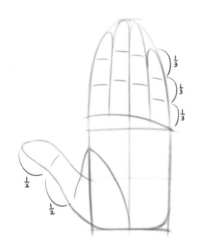

07. 이번에는 손가락의 관절을 나눠봅니다. 원래 뼈의 비율대로라면 황금비, 즉 '피보나치 수열'에 의해 약 2:3:5의 비율이 되어야 하겠지만(397쪽 참고), 손가락 끝 피부의 두께와 물갈퀴 때문에 거의 1:1:1의 비율이 됩니다. 첫마디와 끝마디의 비율이 같은 건 엄지손가락도 마찬가지죠.

08. 마지막으로 하나 더. 엄지손가락의 뿌리와 손가락이 갈라지는 지점 사이에 그림과 같이 손바닥의 '가로주름'을 그어줍니다. 1은 **몸쪽가로주름**, 2는 **먼쪽가로주름**이라고 하는데, 이 가로손금은 사실상 손가락이 굽어지는 경계선, 다시 말해 손허리손가락관절의 이정표라고 볼 수 있습니다.

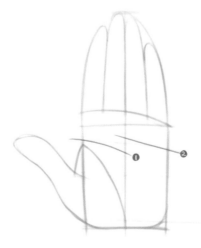

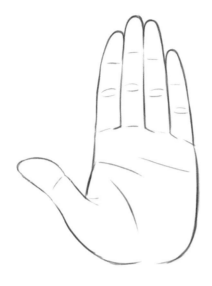 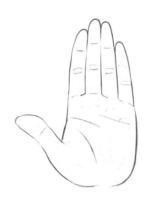

09. 앞의 스케치를 바탕으로 각 부분을 부드럽게 이어주고 정리하면 완성입니다. 손바닥 안쪽의 뼈의 비율(오른쪽 그림)과 다시 한번 비교해보시기 바랍니다.

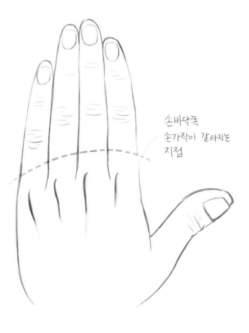

손바닥쪽
손가락이 갈라지는
지점

10. '손등'의 경우, 4번까지는 손바닥과 동일합니다만, 손가락이 갈라지는 지점이 손바닥에 비해 더 아래쪽으로 내려가 손허리손가락관절의 시작 부분과 거의 일치한다는 점에 주의합니다.
손바닥 쪽보다는 손등 쪽을 봤을 때 손가락이 더 길어 보이는 것은 이 때문이죠.

손허리뼈머리 부분이 살짝 돌출되는 것도 손등의 중요한 이정표가 됩니다.

■ 손의 기본자세

우리는 '손'이라는 단어를 듣는 순간 으레 '손바닥'을 연상하죠. 실생활에서 무언가를 쥐거나 잡을 때, 물체에 직접적으로 닿는 손의 안쪽인 손바닥을 무의식적으로 확인하는 경우가 많기 때문일 것입니다.

그러나 조금만 생각해보면 아주 당연한 사실이지만, 손은 2차원의 평면체가 아닙니다. 그럼에도 불구하고 우리가 손을 '평면'으로 기억하고 있는 것은 그편이 '손'의 존재를 인식하기가 쉽기 때문일 것입니다.
물론, 그게 잘못된 일은 아녜요. 복잡한 대상을 단순화하여 이해하는 것은 인간의 본능에 가까우니까요.

그렇기 때문에 우리가 종이에 대고 그리는 손바닥의 모습은 손의 '기본형'이라 부를 수는 있어도, '기본자세'라고
하기는 좀 어렵습니다. 무엇보다 손을 쭉 편 모습 자체가 손의 자연스러운 모습이 아니거든요.

그렇다면, 손의 가장 '자연스러운 모습'이란 어떤 것일까요? 다음은 손이 만들어 내는 여러 가지 표정들입니다.
모두 다른 모습이지만 유심히 관찰해보면 어떤 '평균값'이 어슴푸레 보이실 겁니다. 그 '평균값'이 손의 가장
자연스러운 모습이겠죠.

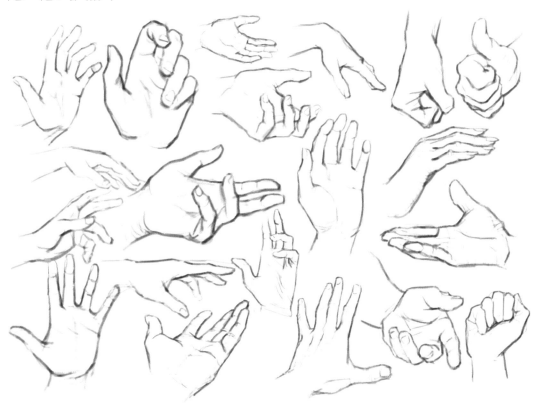

잘 모르시겠다고요? 두말할 필요 없이 잠시 책을 놓고, 다음과 같이 따라 해봅시다.

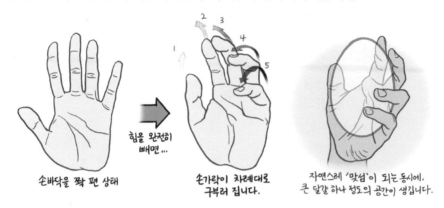

손바닥을 쫙 편 상태

힘을 완전히 빼면 ...

손가락이 차례대로 구부러 집니다.

자연스레 '맞섬'이 되는 동시에, 큰 달걀 하나 정도의 공간이 생깁니다.

허무할 정도로 간단하지요? 물론 약간씩 개인 차는 있지만, 아마도 대부분은 조금 커다란 달걀을 가볍게 쥔 것처럼 손가락이 손바닥 쪽으로 살짝 말려 있는 형태가 되셨을 겁니다. 지금 그 형태를 꼼꼼히 관찰하고, 기억해 두시기 바랍니다. 그게 손의 가장 자연스러운 모습이자, 대중적인 모습인 기본자세니까요.

사실, 손의 이 모습을 지칭하는 이름은 따로 없습니다. 그래서 그냥 '기본자세' 라고 부르도록 할께요.

기본자세를 자세히 관찰해보면, 각각의 손가락들이 굽어 있는 정도가 다르다는 걸 알 수 있습니다. 거의 1자에 가까운 엄지손가락부터 차례대로 손바닥을 향해 굽어서, 새끼손가락에 이르면 거의 C자 형태로 굽어 있고, 엄지손가락의 뿌리 부분이 펼쳐져서 손바닥 안쪽의 손목굴 아치 형태가 더욱 명확해지죠.

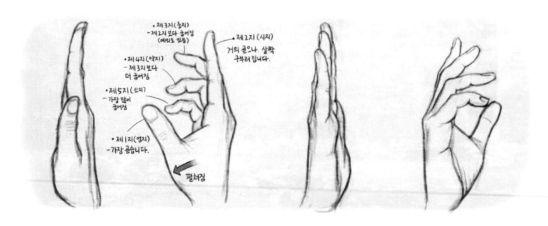

• 제3지 (중지)
- 제2지 보다 굽어짐
(예외도 있음)

• 제2지 (시지)
거의 곧으나, 살짝 구부러 집니다.

• 제4지 (약지)
- 제3지보다 더 굽어짐

• 제5지 (소지)
- 가장 많이 굽어짐

• 제1지 (엄지)
- 가장 곧습니다.

펼쳐짐

손에서 완전히 힘을 뺀 '이완'상태일 때, 손가락이 이렇게 차례대로 굽어지는 이유는 명확지 않다고 합니다. 다만, 한 가지 분명한 것은 손가락이 평소에 이런 모양으로 굽어 있으면 주먹을 쥐는 속도가 엄청나게 빨라진다는 겁니다. 게다가 손가락이 바깥쪽부터 안쪽으로 굽어지는 동시에 엄지손가락이 검지와 중지를 감싸 마무리해주기 때문에 손이 무언가를 쥐는 힘, 즉 '악력' 또한 강해진다는 장점이 있죠. 따라서 일부러 힘을 줘서 손을 쫙 펴지 않는 이상은 손은 항상 '기본자세'를 유지하게 됩니다.

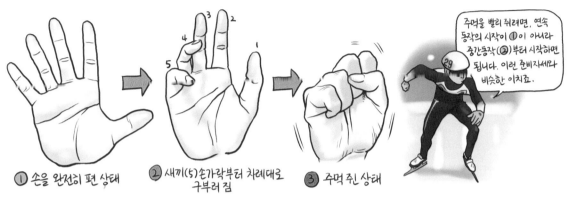

주먹을 빨리 쥐려면, 연속 동작의 시작이 ①이 아니라 중간동작 (②)부터 시작하면 됩니다. 이런 준비자세와 비슷한 이치죠.

① 손을 완전히 편 상태

② 새끼(5)손가락부터 차례대로 구부러 짐

③ 주먹 쥔 상태

'기본자세'는 손이 주먹을 쥐는 과정에 취해지는 연속 동작이다.

기능적인 유용함 외에도, 이 '손의 기본자세'는 말 그대로 손의 가장 자연스러운 모습인 만큼, 그 쓰임새나 표현에 있어서도 굉장한 위력을 발휘합니다. 굳이 손을 요상하게 구부리지 않아도 그 자체만으로도 수많은 상황과 포즈를 연출할 수 있죠.

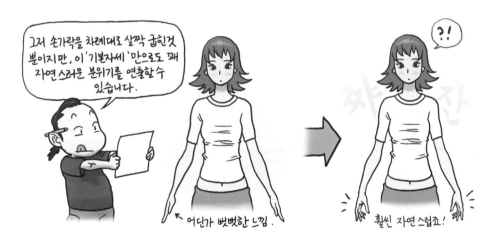

그저 손가락을 차례대로 살짝 굽힌것 뿐이지만, 이 '기본자세'만으로도 꽤 자연스러운 분위기를 연출할수 있습니다.

어딘가 뻣뻣한 느낌.

훨씬 자연스럽죠!

게임이나 애니메이션의 등장인물을 설정하기 위한 '캐릭터 시트'를 작성할 때 손의 '기본자세'를 적용해보자!

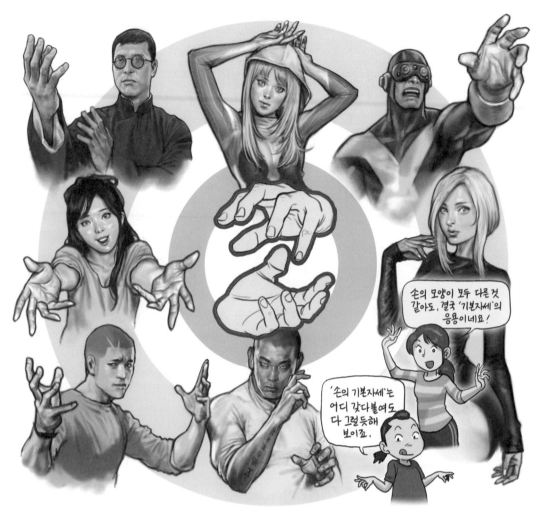

'기본자세'의 여러 가지 응용

손은 수많은 움직임을 표현할 수 있지만 위의 기본자세는 손이 주먹을 쥐는 과정의 중간에 위치한 만큼, 일단 이 모습만 확실히 익혀놓으면 수많은 변형이 수월해집니다. 따라서 손을 그리는 게 부담스럽고 어렵게 느껴지는 지망생이라면, 이거다 저거다 고민 마시고 '기본 자세'만 반복해 연습해 보시길 권합니다. 확실한 효과를 장담합니다(약장수가 된 기분이네요-_-).

또한, 움직이는 손을 가진 고급 프라모델이나 피규어의 포즈를 잡을 때 이 자세를 적용하는 것만으로도 느낌은 확연히 달라집니다. '인형'과 '사람'의 외형적 차이는 '손'에서 비롯된다는 사실을 실감할 수 있죠. 역시 가장 기본적인 것이 가장 중요하다는 진리를 여기서도 깨닫게 되네요.

■ 손의 기본자세 그리기

이번에는 손의 기본자세를 그려보겠습니다. 손바닥을 그릴 때와 달리, 이번에는 마치 손가락 앞쪽에 거울을 놓고 바라본 것처럼 비스듬한 각도를 그려볼텐데요, 시점이 다르다고 해도 그리는 과정 자체는 앞의 손바닥을 그리는 과정과 거의 같기 때문에 먼저 손바닥을 그리는 과정이 충분히 익은 다음 따라 해보시면 훨씬 수월합니다. 자, 준비되셨죠?

01. 가장 먼저 손바닥을 그립니다. 마치 포켓 술병(위 그림)과 같이 가운데가 움푹한 직육면체에 가까운 모습을 연상하시면 되는데, 안쪽으로 굽은 면이 손바닥, 바깥쪽으로 굽은 면이 손등이 됩니다.

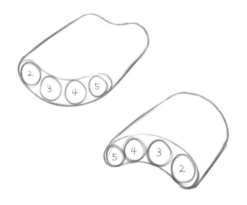

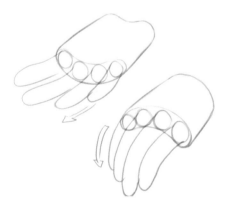

02. 손가락을 낼 차례입니다. 그림처럼 엄지를 제외한 나머지 손가락이 시작할 자리를 차례대로 표시합니다. 이 구멍(?)에서 손바닥 방향으로 굽어진 손가락이 뻗어나오게 되죠. 손가락은 손바닥 쪽을 향한다는 거 잊지 마시고요.

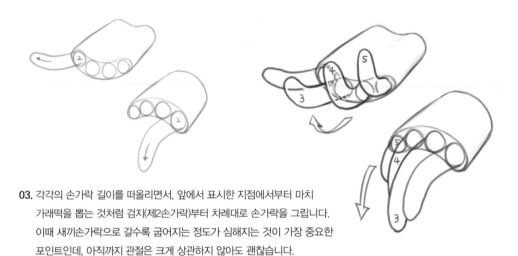

03. 각각의 손가락 길이를 떠올리면서, 앞에서 표시한 지점에서부터 마치 가래떡을 뽑는 것처럼 검지(제2손가락)부터 차례대로 손가락을 그립니다. 이때 새끼손가락으로 갈수록 굽어지는 정도가 심해지는 것이 가장 중요한 포인트인데, 아직까지 관절은 크게 상관하지 않아도 괜찮습니다.

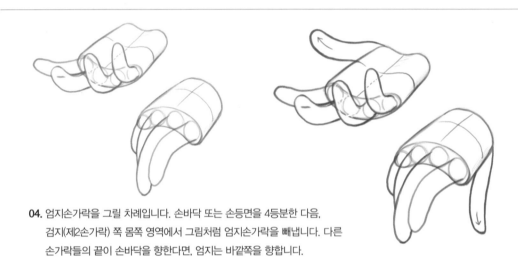

04. 엄지손가락을 그릴 차례입니다. 손바닥 또는 손등면을 4등분한 다음, 검지(제2손가락) 쪽 몸쪽 영역에서 그림처럼 엄지손가락을 빼냅니다. 다른 손가락들의 끝이 손바닥을 향한다면, 엄지는 바깥쪽을 향합니다.

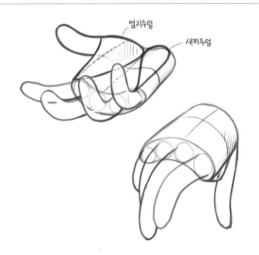

05. 물방울 모양으로 '엄지두덩'과 엄지두덩에 비해 얇은 새끼두덩의 영역을 표시합니다. 이 두덩들은 손바닥의 입체감을 더해주기 때문에 꽤 중요한 지표가 됩니다.

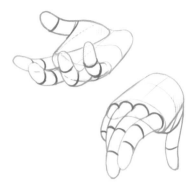
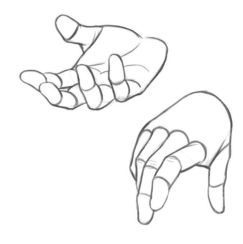

06. 손가락의 관절을 구분합니다.

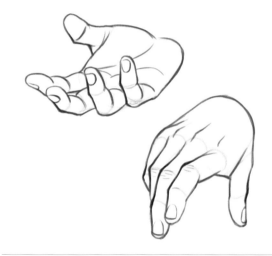

07. 손가락 관절의 주름과 손톱과 더불어 손등의 경우는
손허리뼈 머리의 돌출부를 추가로 묘사합니다.

08. 스케치 선을 조심스럽게 지우고, 외곽선을 깨끗하게
정리하면 완성입니다.

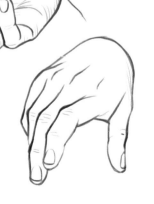

■ 손 그리기 체크리스트

앞서 소개한 손을 그리는 방법 외에도 인터넷을 조금만 찾아보시면 손을 그리는 수많은 기법이 나와 있습니다. 따라 해보면 그때 당시는 뭔가 알 것 같아도, 조금만 지나고 나면 또다시 애매해지는 게 현실이죠. 만약 앞서 소개한 과정을 따라 하는 것만으로 손을 자유자재로 잘 그리게 된다면, 그림쟁이들이 손 때문에 고민하는 일도 없었을 것입니다.

손이 그리기 까다로운 가장 큰 이유는 우리의 신체에서 얼굴과 함께 가장 많이 노출되어 있는 가장 익숙한 기관이기 때문입니다. 익숙한 대상일수록 조금만 어색해도 확 이상해 보이는 건 당연한 일이죠. 낯선 대상에 비해 익숙한 대상은 많은 '의미'를 담고 있으니까요.

그렇기 때문에 손을 더 잘 그리고 싶다면 다음의 몇 가지 항목을 체크해보시기 바랍니다.

❶ 손의 '구조'를 생각하라

우리는 손을 '외곽선'으로만 그리려고 하는 경향이 있습니다. 물론, 우리가 사용하는 필기구 자체가 '선'을 긋기 위한 목적으로 뾰족하게 설계된 경우가 대부분이다 보니 어쩔 수 없는 일이긴 하지만, 비록 간략한 선으로 표현하더라도 그 선으로 표현하고자 하는 대상의 본질은 '선'이 아니라는 사실을 깨닫는 게 중요한 관건이죠.

외곽선 만으로는 '손 모양'을 그릴 수는 있어도,
'손'을 그리기는 어렵습니다. 왜? 여러 번 강조했다시피
손은 평면이 아닌 입체니까요.

게다가, 가느다란
선의 특성상, 그려지는
부분에만 집중하게되면
형태의 오류가 생기기
쉬워요.

그래서,
손을 입체적으로
그리기 위해서는

먼저 '구조파악'을
하는 것이 굉장히
중요한 일 입니다.!
- 비단, 손 만의 이야기는 아니지만...

❷ 손의 '역할'을 생각하라

우리의 손은 항상 쉬지 않고 무언가를 하죠. 따라서 그냥 관념적인 모습의 손보다 무엇인가를 '하려고 하는' 손은 훨씬 생명력이 느껴지게 마련입니다.

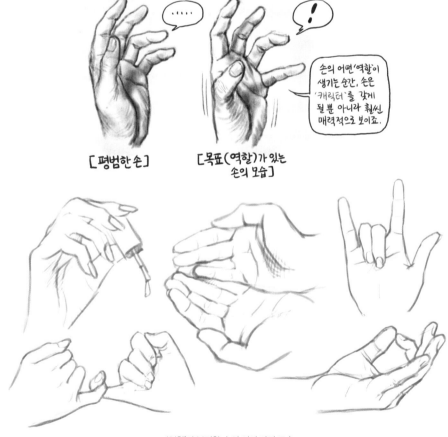

• • • •

!

손의 어떤 '역할'이
생기는 순간, 손은
'캐릭터'를 갖게
될 뿐 아니라 훨씬
매력적으로 보이죠.

[평범한 손]

[목표(역할)가 있는
손의 모습]

'역할'이 분명한 손의 여러 가지 모습

그뿐만 아니라 손의 역할이 명확해지면, '팔'을 그리기도 훨씬 쉬워집니다. 앞에서도 말씀드렸듯이, 팔은 손을 따라가며 보조하는 지지대 노릇을 하기 때문이지요.

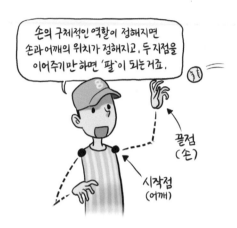

❸ 다른 순서로 그려보자

마지막으로 이 방법은 필자가 손을 그릴 때 꽤 쏠쏠하게 써먹는 요령입니다. 보통은 손을 그릴 때 무의식적으로 가장 중요한 손가락인 엄지와 검지부터 그리게 되는 경우가 많은데, 가끔은 오히려 중요하기 때문에 나중에 그리는 것이 훨씬 더 그럴듯한 좋은 효과를 가져다줄 때가 있습니다. '이따위가 대체 무슨 요령이냐고 하실 분들도 계실지 모르겠는데, 속는 셈 치고 한번 해보시기 바랍니다. 꼭 어떤 효과를 기대하지 않더라도 한 번쯤은 고정관념에서 벗어나 볼 필요도 있는 것이니까요.

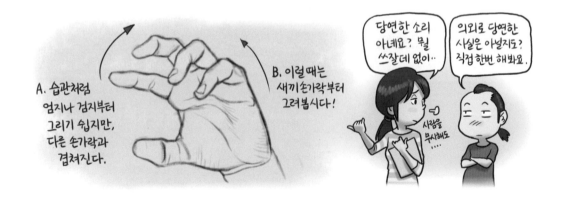

위에 소개한 내용들은 비단 '손'만을 위한 체크리스트는 아닙니다. 몸의 다른 부위나 풍경이나 사물을 그릴 때에도 그대로 적용되는 내용들이죠. 하지만 아무리 많은 요령이 존재한다고 해도 그림이란 결국 그리는 사람의 시선을 반영하는 결과물이니만큼, 평소에 주변의 여러 가지 대상에 대해 끊임없는 호기심과 관심을 갖고 최대한 객관적으로 바라보는 습관을 들이는 것이 중요한 자세가 아닐까 합니다.

손의 근육

손가락이나 손을 움직이는 근육들은 앞서 살펴보셨듯이 대부분 아래팔에서 시작하는 경우가 많은데, 손가락을 양옆으로 벌리거나 '맞섬' 운동과 같은 경우는 손 자체의 근육에 의해 이루어져야 합니다. 이렇게 손에 직접 붙어 있는 근육을 고유근(내재근)이라고 하고, 폄근이 없이 굽힘근과 벌림근만 존재한다는 특징이 있습니다. 손의 외형에 크게 영향을 미치는 근육들은 아니지만, 그래도 한번 훑어보고 넘어갑시다.

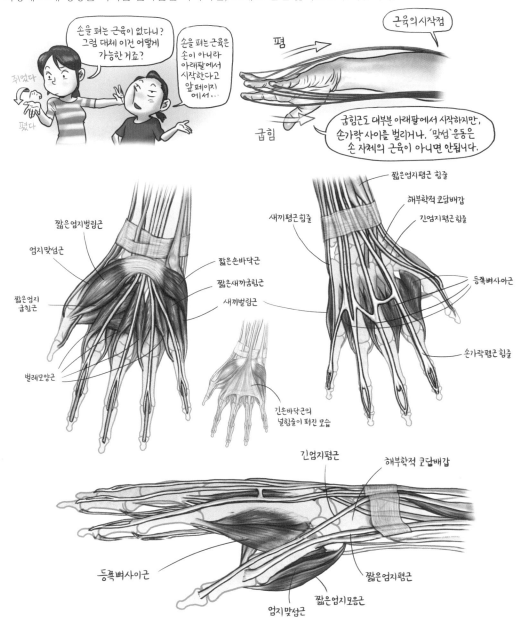

■ 손 근육을 붙여봅시다

그 화려한 기능에 비해 손에는 의외로
근육이 많지 않습니다. 대신 아래팔에서
시작해 손으로 내려오는 각종 힘줄들이
문제인데, 힘줄들도 손의 명백한 구성
요소이기 때문에 빼놓을 수는 없는
노릇입니다. 따라서 혼동을 피하기
위해 힘줄들은 푸른색으로, 손의
'고유근'만 붉은색으로
표기하겠습니다.

❶ 손뼈(손바닥)

(수골, 手骨, bones of hand)

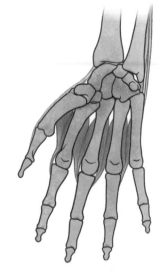

01. 긴엄지폄근/등쪽뼈사이근/새끼폄근

(장무지신근(건)/배측골간근/소지신근(건),
長拇趾伸筋(腱)/背側骨間筋/小指伸筋(腱),
(tendon)extensor pollicis longus m./dorsal
interosseus m./
(tendon)extensor digiti minimi m.)

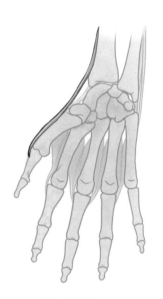

02. 짧은엄지폄근

(단무지신근(건), 短拇趾伸筋(腱),
(tendon)extensor pollicis brevis m.)

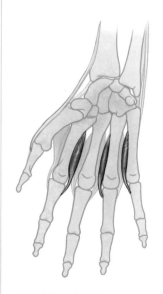

03. 바닥쪽뼈사이근

(장측골간근, 掌側骨間筋, palmar
interosseus m.)

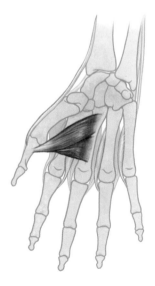

04. 엄지모음근

(무지내전근, 拇趾內轉筋, adductor
pollicis m.)

※ 본 순서의 근육 모양 및 위치는 《우리몸 해부그림》(현문사), 《육단》(군자출판사), 《Muscle Premium》
(Visible Body), 《근/골격 3D 해부도》(Catfish Animation Studio) 등의 자료를 참고하였습니다.

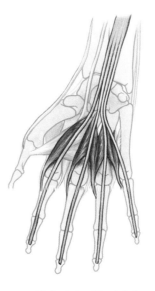
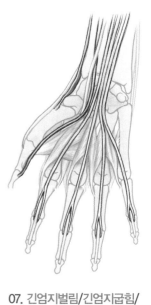

05. 노쪽손목굽힘근

(요측수근굴근(건),
橈側手根屈筋(腱),
(t)flexor carpi radialis m.)

06. 깊은손가락굽힘근/벌레근

(심지굴근(건)/충양근, 深指屈筋(腱)/
蟲樣筋, (t)flexor digitorum profundus
m./lumbrical m.)

**07. 긴엄지벌림/긴엄지굽힘/
얇은손가락굽힘근**

(장무지외전/장무지굴/천지굴근(건),
(t)abductor pollicis longus /flexor pollicis
longus/flexor digitorum superficialis m.)

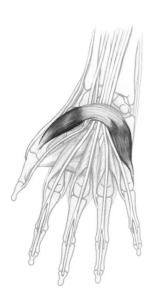
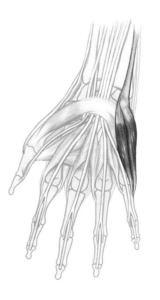
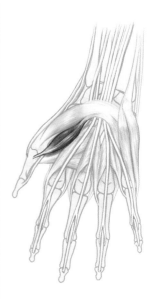

08. 엄지/새끼맞섬근

(무지/소지대립근,
拇趾/小指對立筋, opponens
pollicis/opponens digiti minimi m.)

09. 짧은새끼굽힘/새끼벌림근

(단소지굴/소지외전근, 短小指屈/
小趾外轉筋, flexor digiti minimi brevis/
abductor digiti minimi m.)

10. 짧은엄지굽힘근

(단(수)무지굴근, 短(手)拇趾伸筋,
flexor pollicis brevis m.)

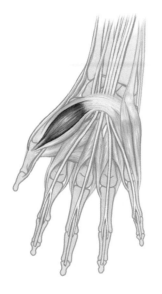

11. 짧은엄지벌림근

(단무지외전근, 短拇趾外轉筋,
abductor pollicis brevis m.)

12. 짧은손바닥근

(단장근, 短掌筋, palmaris brevis m.)

13. 굽힘근지지띠

(굴근지대, 屈筋支帶, flexor retinaculum)

14. 긴손바닥근

(장장근(건), 長掌筋(腱),
(t)palmaris longus m.)

15. 손바닥 완성

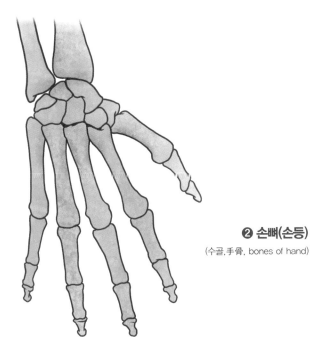

❷ 손뼈(손등)

(수골,手骨, bones of hand)

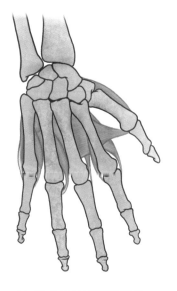

01. 새끼폄근/손바닥근육군

(소지신근,小指伸筋, extensor digiti
minimi m.)

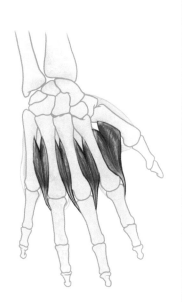

02. 등쪽뼈사이근

(배측골간근, 背側骨間筋, dorsal
interosseus m.)

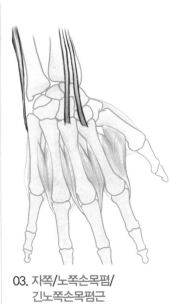

03. 자쪽/노쪽손목폄/
긴노쪽손목폄근

(척측/요측수근신근/장요측수근신근(건),
尺側/橈側手筋伸/長橈側手筋伸筋(腱),
(t)extensor carpi ulnaris/extensor carpi radialis
brevis/extensor carpi radialis longus m.)

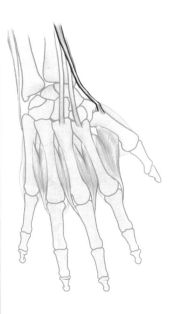

04. 긴엄지벌림근

(장무지외전근(건), 長拇趾外轉筋(腱),
(t)abductor pollicis longus m.)

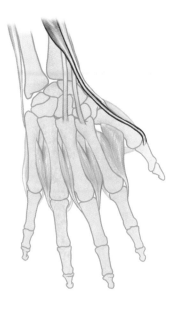

05. 짧은엄지폄근

(단무지신근(건), 短拇趾伸筋(腱),
(t)extensor pollicis brevis m.)

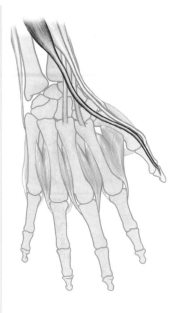

06. 긴엄지폄근

(장무지신근(건), 長拇趾伸筋(腱),
(t)extensor pollicis longus m.)

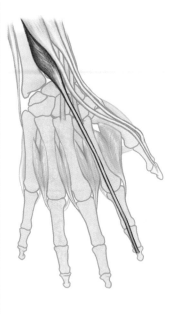

07. 집게폄근

(시지신근(건), 示指伸筋(腱),
(t)extensor indicis m.)

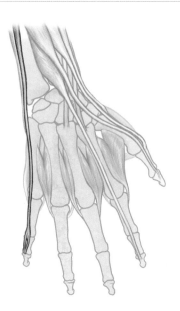

08. 새끼폄근

(소지신근(건), 小指伸筋(腱), extensor
digiti minimi m.)

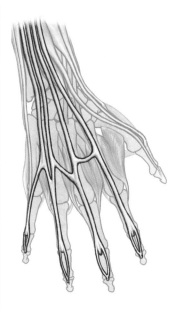

09. 손가락폄근

(총지신근(건), 總指伸筋(腱), extensor
digitorum m.)

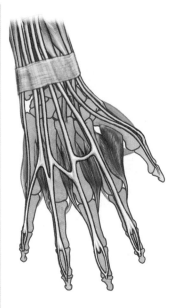

10. 폄근지지띠/손등완성

(신근지대, 伸筋支帶,
extensor retinaculum)

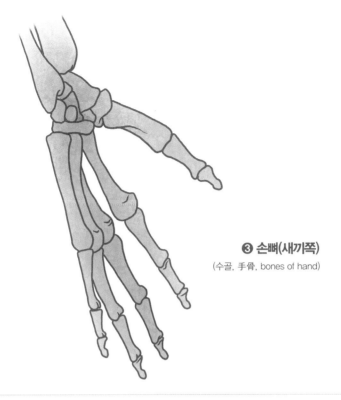

❸ 손뼈(새끼쪽)

(수골, 手骨, bones of hand)

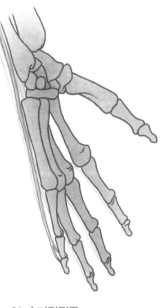

01. 손가락폄근

(종지신근(건), 總指伸筋(腱),
(t)extensor digitorum m.)

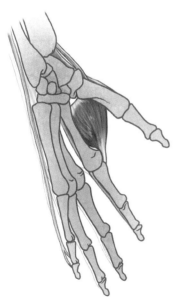

02. 새끼폄근/등쪽뼈사이근

(소지신근(건)/배측골간근, 小指伸筋(腱)/
背側骨間筋, (t)extensor digiti minimi
m./dorsal interosseus m.)

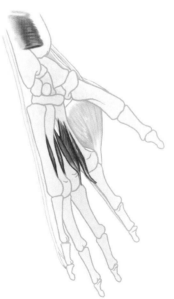

03. 네모엎침/등쪽/바닥쪽뼈사이근

(방형회내/배측/장측골간근, 方形回內/背側/
掌側骨間筋, pronator quadratus/dorsal/
palmar interosseus m.)

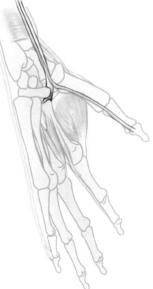

04. 노쪽손목굽힘/긴엄지굽힘근

(요측수근굴/장무지굴근(건), 橈側手根屈/
長拇趾屈筋(腱), (t)flexor carpi radialis/
flexor pollicis longus m.)

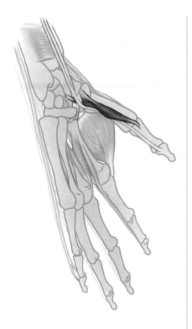

05. 짧은엄지굽힘근

(단(수)무지굴근, 短(手)拇趾伸筋,
flexor pollicis brevis m.)

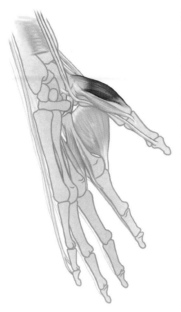

06. 엄지맞섬근

(무지대립근, 拇趾對立筋, opponens
pollicis m.)

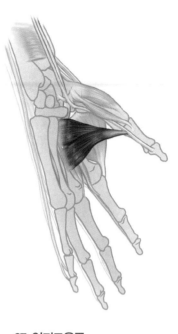

07. 엄지모음근

(무지내전근, 拇趾內轉筋, adductor
pollicis m.)

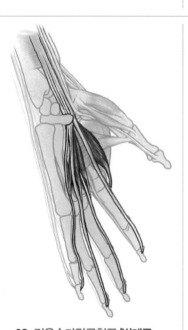

08. 깊은손가락굽힘근/벌레근

(심지굴근(건)/충양근, 深指屈筋(腱)/
蟲樣筋, (t)flexor digitorum profundus
m./lumbrical m.)

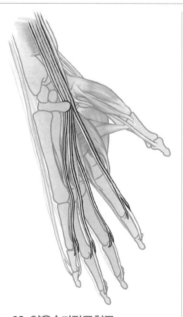

09. 얕은손가락굽힘근

(천지굴근(건), 淺指屈筋(腱), (t)flexor
digitorum superficialis m.)

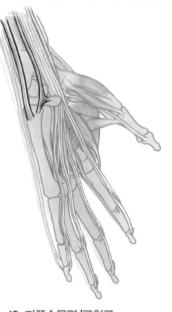

10. 자쪽손목폄/굽힘근

(척측수근신/굴근(건), 尺側手根伸/
屈筋(腱), (t)extensor carpi ulnaris/
flexor carpi ulnaris m.)

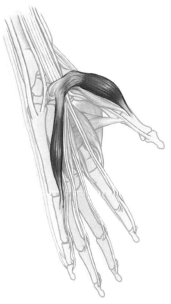

11. 짧은새끼굽힘/짧은엄지벌림근

(단소지굴/단무지외전근, 短小指屈/
短拇趾外轉筋, flexor digiti minimi brevis/
abductor pollicis brevis m.)

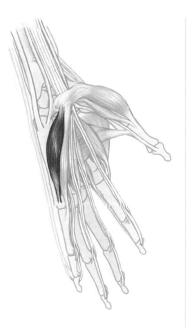

12. 새끼맞섬근

(소지대립근, 小指對立筋, opponens
digiti minimi m.)

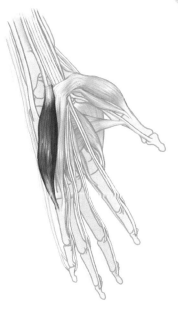

13. 새끼벌림근

(소지외전근, 小趾外轉筋, abductor digiti
minimi m.)

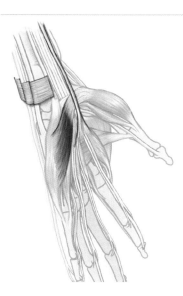

14. 짧은손바닥근/폄근지지띠/
긴손바닥근

(난상근/신근시대/상상근(선), 短掌筋/
伸筋支帶/長掌筋(腱), palmaris brevis m./
extensor retinaculum/(t)palmaris longus m.)

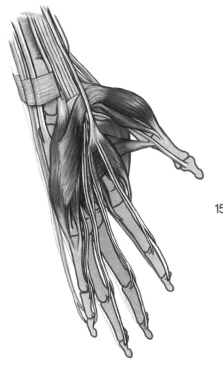

15. 안쪽손바닥 완성

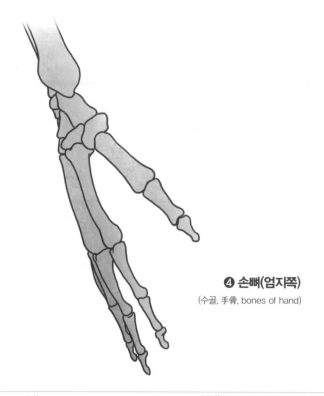

❹ 손뼈(엄지쪽)

(수골, 手骨, bones of hand)

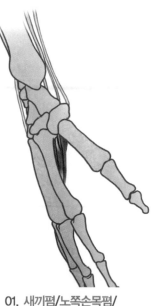

**01. 새끼폄/노쪽손목폄/
노쪽손목굽힘/긴손바닥근
/짧은손가락굽힘근**

(소지신/요측수근굴/요측수근신/
장장근(건)/단소지굴근 : 한자,
영문명칭 앞페이지 참고)

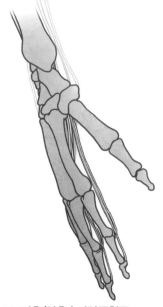

02. 깊은/얕은손가락굽힘근

(심지/천지굴근(건), 深指/淺指屈筋(腱),
flexor digitorum profundus/((t)flexor
digitorum superficialis m.)

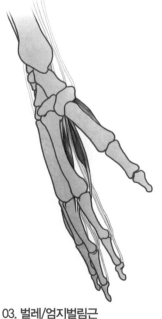

03. 벌레/엄지벌림근

(충양/무지외전근, 蟲樣/拇趾外轉筋,
lumbrical/abductor pollicis m.)

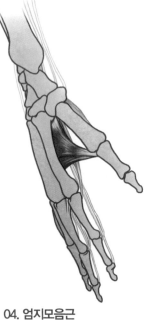

04. 엄지모음근

(무지내전근, 拇趾內轉筋, adductor
pollicis m.)

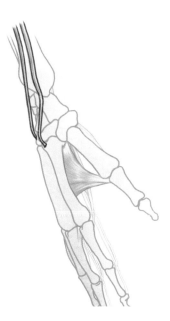

05. 짧은/긴노쪽손목폄근

(단/장요측수근신근(건), 橈側手筋伸/
長橈側手筋伸筋(腱), (t)extensor carpi
radialis brevis/extensor carpi radialis
longus m.)

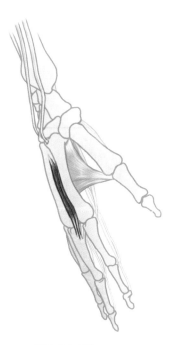

06. 등쪽뼈사이근

(배측골간근, 背側骨間筋, dorsal
interosseus m.)

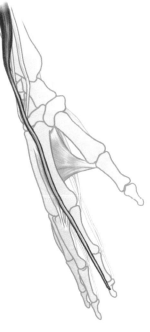

07. 집게폄근

(시지신근(건), 示指伸筋(腱),
(t)extensor indicis m.)

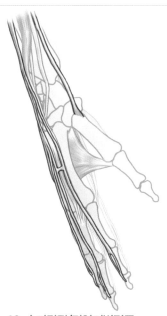

08. 손가락폄/긴엄지벌림근

(총지신/장무지외전근(건),
總指伸/長拇趾外轉筋(腱), (t)extensor
digitorum/abductor pollicis longus m.)

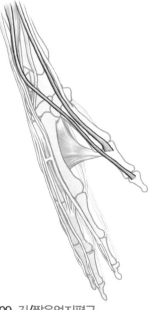

09. 긴/짧은엄지폄근

(장/단무지신근(건), 長/短拇趾伸筋(腱),
(t)extensor pollicis longus/extensor pollicis
brevis m.)

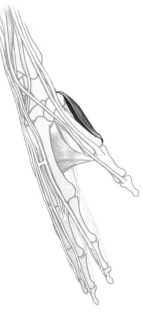

10. 엄지맞섬근

(무지대립근, 拇趾對立筋, opponens
pollicis m.)

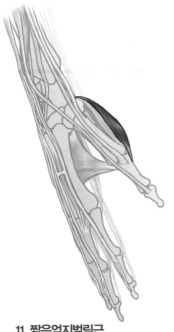

11. 짧은엄지벌림근

(단무지외전근, 短拇趾外轉筋, abductor pollicis brevis m.)

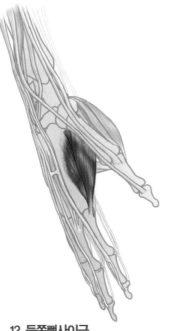

12. 등쪽뼈사이근

(배측골간근, 背側骨間筋, dorsal interosseus m.)

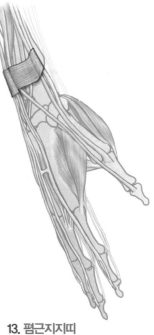

13. 폄근지지띠

(신근지대, 伸筋支帶, extensor retinaculum)

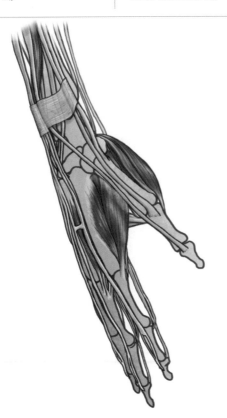

14. 엄지쪽 손등 완성

VI
다리, 발

공학의 정점

좀 더 빨리, 좀 더 멀리, 좀 더 높이.

지구상의 많은 동물들은 좀 더 효과적으로 살아남기 위해
각자의 방법으로 고유한 이동수단을 발달시켜 왔습니다.

이 장에서는
속도가 생존을 좌우하는 처절한 생존 경쟁의 틈바구니에서
인간은 어떠한 특징의 이동수단을 가지고 있으며
어떻게 활용해 왔는지,
그리고 그것이 가지고 있는 아름다움에 대해서도
함께 살펴보겠습니다.

다리, 가지 끝으로 서다

■ 생존, 이동의 문제

앞서 모든 생명체의 공통점은 '생존'을 위해 의지를 갖고 '움직인다'는 것이라고 말씀드렸죠. 움직임의 종류라고 하면 셀 수도 없이 많습니다만, 움직임 중에서도 가장 중요한 '움직임'은 어떤 개체의 위치가 특정 지점에서 다른 지점으로 변하는 것, 즉 이동일 것입니다.

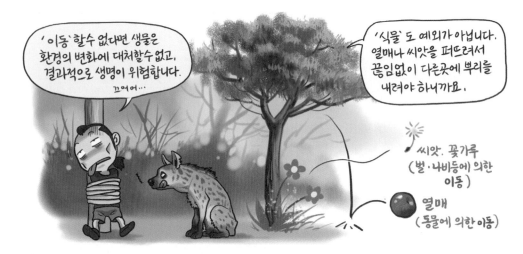

더군다나 중력과 마찰, 온도 변화가 심한 육지에서 살아가는 육상생물에게 '이동'이란 말 그대로 '생존'과 직결되어 있는 문제일 것입니다. 굳이 복잡한 사정을 들먹이지 않더라도, 먹이가 가만히 멈춰 있지 않은 이상은 포식자나 피식자나 끊임없이 움직여야만 하는 거죠. 정말이지 피곤한 숙명이 아닐 수 없습니다.

사정이 이렇다 보니, 육지의 모든 생물들은
자신의 몸통을 안전하게 이동시켜줄 좀 더
효율적이고, 좀 더 빠른 수단을 갖고 싶어
했던 것은 당연한 일이겠지요. 동물들은
수백만 년에 걸쳐 서로 먹고 먹히는 수
없는 실험을 반복하는 동안 자신을 좀 더
안전하게 지켜줄 이동수단의 디자인을
보완해왔습니다. 이는 실로, 전 지구적
스케일의 프로젝트였다고 해도 과언이
아닐 것입니다.

이 프로젝트가 시작된 이래 지금까지 꽤 다양한 결과물이 등장했습니다. 어떤 것은 말할 수 없이 기발하기도
하고, 어떤 것은 놀라우며, 어떤 것은 고개를 갸우뚱거리게도 하지요. 하지만 어떤 모습이든, 그것들이 '이동'을
위한 수단이라는 사실은 변함없었습니다.

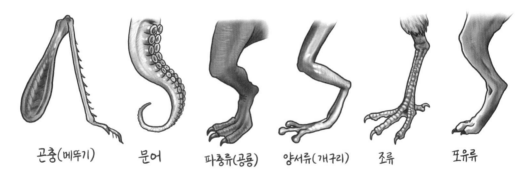

곤충(메뚜기) 문어 파충류(공룡) 양서류(개구리) 조류 포유류

이 프로젝트의 결과물이 가장 절실했던 것은 척추동물 포유류, 그중에서도 다름 아닌 인간이었을 것입니다.
군집을 이루지 않는 이상, 개개인 신체의 능력으로만 따지면 인간은 굉장히 약한 동물 – 잡아먹는 쪽보다는
잡아먹히는 쪽에 더 가까웠으니까요.

이미 우리는 그 이동수단의 디자인의 결과물('결과'라고 단정 짓기엔 아직도 진행 중이긴 하지만)이 어떤 것인지 잘 알고 있습니다만, 그 외형의 원리를 고찰해 봐야 하는 만큼 그 결과물에 대해 아무것도 모른다고 가정하고 머리와 몸통을 이동시킬 수단은 어떻게 생기는 것이 좋을지 상상해봅시다.

■ 다리를 디자인하다

보통 '이동수단'이라고 하면, 대뜸 생각나는 것이 바로 '바퀴'일 것입니다. 분명히 바퀴는 인류 최고의 발명품이긴 하지만 생물체에 붙기에는 별로 효율적이지는 못한 수단입니다. 왜냐구요?

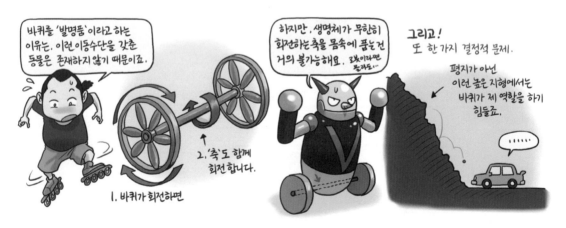

따지고 보면 생명체에 바퀴의 축을 심는 일이 꼭 불가능하다고 단정 지을 수 없겠지만, 아무래도 비효율적인 일임에는 분명하다.
바퀴의 축이 닿는 부분은 바퀴가 회전할 때마다 끊임없이 마모, 손상되기 때문이다.

바퀴가 안 된다면, 이 방법밖에는 없겠네요.

… 간단하긴 해도 이동수단이 붙었으니, 이대로 된 걸까요?

깁스를 해서 뻣뻣한 다리로 걸어본 분은 아시겠지만, 이대로는 걷기도 불편하거니와 끝부분이 지면으로부터 받는 충격이 그대로 몸통으로 전달되기 때문에 뭔가 근본적인 개선이 필요해집니다. 그래요, 관절을 나눌 필요가 생기죠. 그런데…

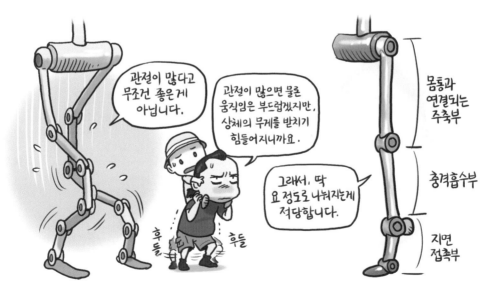

얼핏 생각하면 자연스러운 움직임을 위해 관절은 많을수록 좋을 것 같긴 하지만, 관절이 많이 나눠질수록 관절 부위가 견뎌야 할 하중 등 구조적인 부담이 많이 생길 것이고, 적으면 또 적은 대로 움직임이 부자연스러워질 것이기 때문에 위 그림과 같이 세 개의 파트로 나눠지는 게 가장 적당할 것입니다.

드디어 꽤 그럴듯한 이동수단이 완성되었습니다. 이 구조물의 이름은 '다리'라고 하죠.

그런데, 이렇게 다리의 관절을 나눠놓고 보니 이 모양 이거 어디서 많이 본 것 같지 않으신가요?

그렇습니다. 앞서 살펴봤던 '팔과 유사한 모양이죠. 기억력이 좋은 분이라면, 인간의 '팔'도 한 때 다리와 같은 이동수단이었다는 사실을 떠올리셨을 겁니다.

이래저래 두 기관은 기능적으로나 형태적으로나 비슷한 부분이 꽤 많습니다.

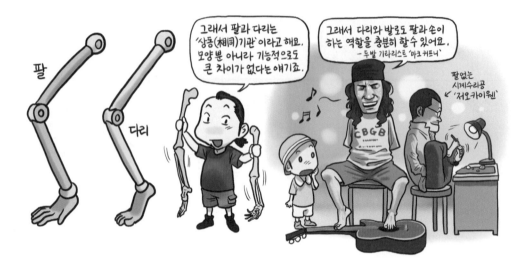

팔과 다리가 같은 역할을 하는 기관이었다는 사실은 좀 새삼스럽긴 합니다만, 그렇다고 해서 완전히 같은 것만도 아닙니다. 팔이 이동수단에서 좀 더 기능이 더해진 변형 기관이라면, 다리는 순전히 '이동'만을 주목적으로 하는 기관이기 때문에 팔에 비해 훨씬 뼈나 근육의 크기도 클 뿐 아니라 그만큼 힘도 몇 배나 세죠.

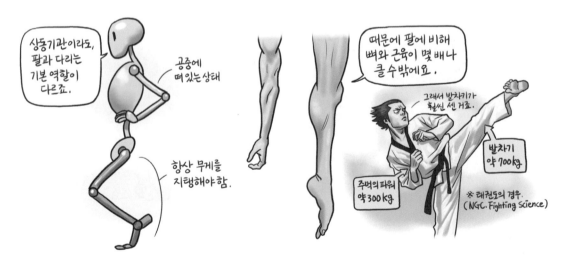

어찌 됐든 팔과 다리가 구조적으로 많은 공통점이 있다는 사실은 해부학을 공부하는 입장에서는 여간 다행스러운 일이 아닐 수 없습니다. 팔에 대한 공부가 어느 정도 되어 있는 상태라면 다리는 비교적 쉽게 파악할 수 있으니까요.

그렇기 때문에 지금부터 본격적으로 다리의 뼈에 대해 알아보기 전에 앞의 팔 부분을 다시 한번 슬쩍 훑어보고 오시는 게 좋을 듯합니다. 다리의 특성상 도저히 팔과 비교하지 않을래야 않을 수가 없거든요.

■ 다리이음뼈

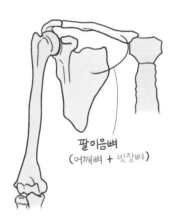

팔이음뼈
(어깨뼈 + 빗장뼈)

다리의 뼈대에 대해 알아보기에 앞서, 팔이음뼈(292쪽)를 다시 한번 떠올려봅시다.

움직임이 많은 팔이 심폐를 보호하는 가슴우리와 직접적으로 연결되면 여러모로 위험하기도 하고 불편하기도 하기 때문에 팔과 몸통을 이어주는 어깨뼈와 빗장뼈가 결합된 구조물, 즉 '팔이음뼈'가 따로 있어야만 했죠.

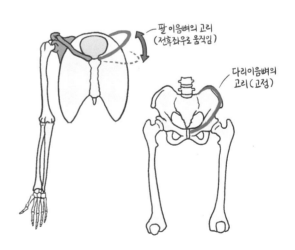

팔이음뼈의 고리
(전후좌우로 움직임)

다리이음뼈의
고리(고정)

다리도 팔과 마찬가지로 움직임이 많은 구조물이기 때문에 자칫 몸통에 직접적인 영향을 미칠 수 있습니다. 따라서 몸통과 다리를 안전하게 이어주는 역할을 하는 '다리이음뼈'가 있어야 합니다. 그런데, 다행스럽게도 '다리이음뼈'에 대해서는 이미 앞서 공부한 바 있죠. 골반이 바로 다리를 붙잡고 있는 다리이음뼈거든요.

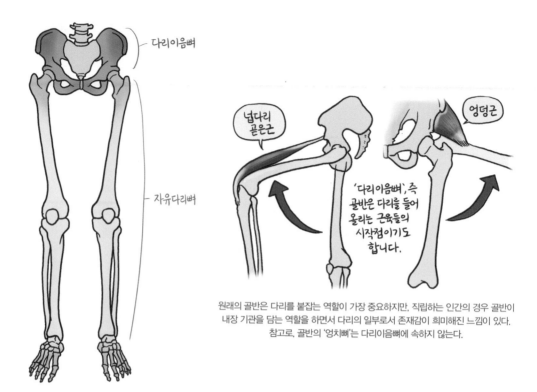

다리이음뼈

자유다리뼈

넙다리
곧은근

엉덩근

'다리이음뼈', 즉
골반은 다리를 들어
올리는 근육들의
시작점이기도
합니다.

원래의 골반은 다리를 붙잡는 역할이 가장 중요하지만, 직립하는 인간의 경우 골반이
내장 기관을 담는 역할을 하면서 다리의 일부로서 존재감이 희미해진 느낌이 있다.
참고로, 골반의 '엉치뼈'는 다리이음뼈에 속하지 않는다.

위팔뼈를 붙잡고 있는 어깨뼈의 경우, 위팔뼈가 자유롭게 움직여야 하기 때문에 위팔뼈 머리가 닿는 오목이 얕은 반면(접시오목), 다리의 경우는 움직임보다도 몸통의 무게를 감당하는 것이 최우선 과제이기 때문에 다리뼈의 머리(넙다리뼈머리)와 닿는 오목이 훨씬 깊습니다. 그래서 이 오목의 이름도 절구라고 부르죠.

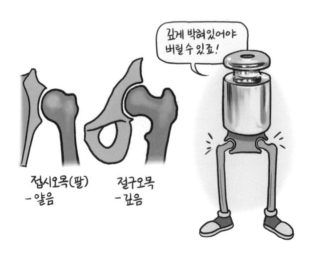

깊게 박혀있어야
버릴 수 있죠!

접시오목(팔)
-얕음

절구오목
-깊음

다리이음뼈, 즉 '골반'에 대해서는 이미 앞서 충분히 살펴봤기 때문에 이 정도로 마무리하고, 다음으로 넘어가겠습니다.

■ 자유다리뼈

해부학적으로, '다리'라고 하면 앞서 살펴본 '다리이음뼈'와 다리이음뼈 하단의 발끝까지를 의미합니다.

다시 말해 우리가 흔히 생각하는 다리뿐 아니라 '다리'의 근원이 되는 골반, 즉 엉덩이 부분까지 포함하기 때문에 '다리'는 우리의 생각보다 꽤 긴 부위라고 할 수 있죠.

다리 중 엉덩뼈를 제외한 나머지 부분을 자유다리뼈라고 하고, 고정되어 있는 엉덩뼈와는 달리 '자유다리뼈'라는 이름처럼 자유롭게 움직일 수 있습니다.

자유다리뼈는 1. 넙다리뼈(1) / 2. 종아리의 뼈(2) / 3. 발뼈(26)의 세 부분으로 나누어져 있고, 구조가 비슷한 팔뼈의 경우 굽힘/폄 외에 아래팔뼈의 엎침/뒤침이 가능했던 반면, 다리뼈는 굽힘/폄과 약간의 번짐운동(발목)만 가능하기 때문에 움직임이 다소 단순한 편입니다.

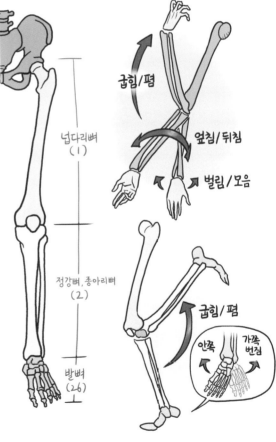

말씀드렸다시피 다리뼈와 팔뼈는 비슷한 부분이 많긴 하지만, 상대적으로 훨씬 단순한 구조이기 때문에 공부하기가 비교적 수월합니다. 하지만 방심은 절대 금물! 누가 뭐래도 다리는 인체를 떠받드는 중요한 기둥이니까요. 그럼 지금부터 자유다리뼈의 각 부위에 대해 알아보겠습니다.

■ 넓적다리, 혹은 넙다리뼈

넙다리뼈(대퇴골, 大腿骨, femur)는 자유다리뼈의 윗부분을 차지하는, 팔로 치면 위팔뼈에 해당하는 부분입니다.

이 뼈를 덮고 있는 살집에는 지방층이 넓게 분포되어 있어서 정면에서 봐도 넓적한 모양이라 예전에는 '대퇴'(大腿: 큰 넓적다리)라는 한자 명칭으로 불렸고, 우리말로는 '넓적다리'로 부릅니다. 정식 해부학 명칭은 '넙다리'라고 하는데, 우리가 흔히 쓰는 '허벅지'는 이 넙다리의 위쪽 부분('허벅다리') 안쪽의 살이 깊은 부위를 의미해요.

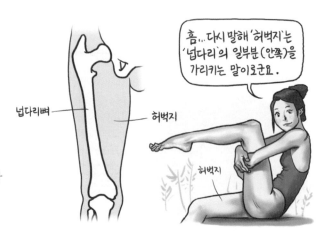

흠...다시 말해 '허벅지'는 '넙다리'의 일부분 (안쪽)을 가리키는 말이로군요.

넙다리뼈

허벅지

허벅지

넓적다리를 구성하는 넙다리뼈는 인체에서 가장 크고 긴 뼈입니다. 성인남성 평균 약 44cm 정도인데, 보통은 전체 신장의 약 1/4 정도를 차지하기 때문에 신체의 일부가 유실된 오래된 유골을 발굴했을 때 넙다리뼈의 길이만 보면 대충 그 사람의 키를 알 수 있습니다.

예를 들어, 백골사체의 넙다리뼈 길이가 37Cm라면, 전체의 키는 37 x 4 = 148 Cm 정도로 추측할 수 있다는 얘기죠.

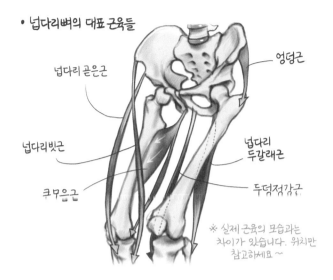

• 넙다리뼈의 대표 근육들

엉덩근

넙다리 곧은근

넙다리빗근

쿠무은근

넙다리
두갈래근

두덩정강근

※ 실제 근육의 모습과는
차이가 있습니다. 위치만
참고하세요~

해적깃발의 X자
뼈다귀냐.

원시인들이 무기로
사용하던 뼈도 바로
넙다리뼈 입니다우~

크기며, 그립감이
무기로 쓰기
딱 좋구만.

'돈파'라는 무기를
연상시키는군요.

넙다리뼈가 이렇게 큰 이유는 다리를 들어올리거나 강하게 밀어내어 추진력을 얻는 커다란 근육들 (왼쪽 그림 참고)을 붙잡고 있어야만 하기 때문입니다.

말 그대로 몸 전체를 이동시키는 축이 되는 부분이기 때문에 인체의 어떤 부분보다도 크고 단단해야만 할(성인남성 몸무게의 약 30배를 지탱할 수 있음) 필요가 있는 거죠.

아무래도 뼈 자체의 강도도 높은 데다, 인체에서 가장 크고 긴 뼈이기 때문에 넙다리뼈는 원시시대에 무기로 사용되기도 하고, 그 특유의 모양으로 인해 말 그대로 '뼈'를 상징하는 대명사처럼 여겨지기도 했습니다. 한마디로, 우리가 흔히 '뼈다귀'라고 하면 떠오르는 이미지가 바로 넙다리뼈라는 애깁니다.

크고 단순한 생김새에 걸맞지 않게, 넙다리뼈는 아래팔뼈만큼이나 많은 이야기가 숨어 있습니다. 넙다리뼈에 얽힌 이야기를 하려면 일단은 넙다리뼈 각 부위의 명칭과 모습에 대해 알아야 하는 것은 당연한 일이겠죠.

❶ 넙다리뼈의 모습과 명칭

그럼 지금부터 넙다리뼈의 각 부위를 자세히 살펴봅시다. 앞서 말씀드렸다시피 넙다리뼈는 기능적인 면이나 생김새, 역할에 있어서도 위팔뼈와 많이 닮아 있기 때문에 위팔뼈와 비교하면서 관찰하면 훨씬 더 이해하기 쉬울 것 같군요.

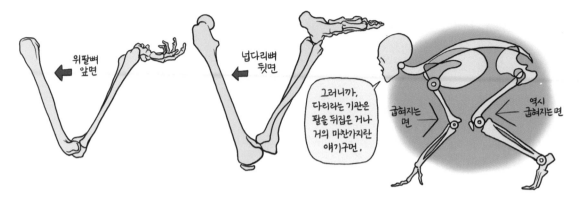

위팔뼈
앞면

넙다리뼈
뒷면

그러니까,
다리라는 기관은
팔을 뒤집은 거나
거의 마찬가지란
얘기구먼.

굽혀지는
면

역시
굽혀지는 면

다리뼈가 팔뼈와 모양이나 기능이 많이 닮아 있긴 하지만, 위팔뼈의 정면은 넙다리뼈의 후면에 해당한다고 봐야 한다.
즉, 팔과 다리는 바라보는 방향이 반대라는 사실을 염두에 두자.

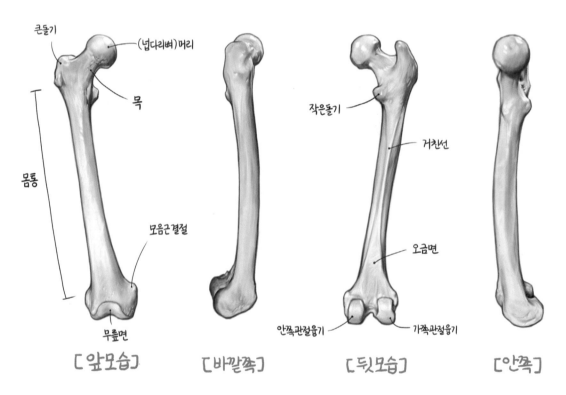

큰돌기

(넙다리뼈)머리

목

몸통

모음근결절

무릎면

작은돌기

거친선

오금면

안쪽관절융기

가쪽관절융기

[앞모습] [바깥쪽] [뒷모습] [안쪽]

※ 오른쪽 뼈의 모습입니다.

❶ **넙다리뼈머리(대퇴골두, 大腿骨頭, head of femur) :** 골반 엉덩뼈의 절구오목과 관절해 '엉덩관절'(hip joint)을 구성하는
부분입니다. 둥근 공 모양의 절구관절이기 때문에 자유다리뼈에서 움직임이 가장 자유롭지만, 상동기관인 팔의 움직임에 비하면
다소 제한적입니다.

❷ **넙다리뼈목**(대퇴골경, **大腿骨頸**, neck of femur) : 넙다리뼈머리와 넙다리뼈몸통을 이어주는 연결부위입니다. 몸통을
기준으로 가쪽으로 약 120~130° 정도 기울어져 있으며, 남성에 비해 여성의 목이 더 각이 져 있습니다. 자세한 내용은 다음
차례를 참고하세요.

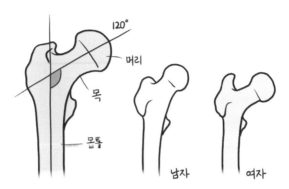

❸ **큰돌기**(대전자, **大轉子**, greater trochanter) : 넙다리뼈목의
위 바깥쪽으로 돌출한 부분입니다. 다리를 바깥으로 벌리게
하는(轉子=회전시키다) '중간볼기근'과 '작은볼기근'이 닿아
있습니다(498쪽).

❹ **작은돌기**(소전자, **小轉子**, lesser trochanter) : 넙다리뼈목
아래 안쪽으로 작게 돌출된 부분입니다. 다리를 안쪽으로
끌어당기는 '엉덩허리근'이 부착되는 지점입니다(502쪽).

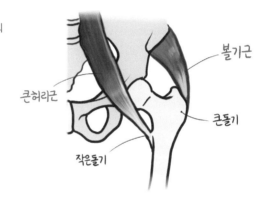

❺ **넙다리뼈몸통**(대퇴골체, **大腿骨體**, body of femur) : 보시다시피 넙다리뼈에서 가장 많은 면적을 차지하는 부분입니다.
단면은 원통형에 가깝고, 뒷면에는 '거친선'(조선)이라는 까칠한 융기가 나 있어서 넙다리뼈몸통을 감싼 채 무릎을
들어올리는 역할을 하는 '넓은근'이 고정됩니다(497쪽).

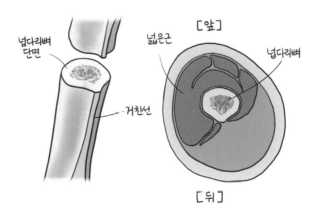

❻ 가쪽위관절융기(외측상과, 外側上顆, lateral epicondyle) / 안쪽위관절융기(내측상과, 内側上顆, medial epicondyle) : 넙다리뼈몸통 뒷면의 '거친선'의 가쪽선과 안쪽선이 갈라지며 끝나는 지점입니다. 가쪽선과 안쪽선 사이의 평면은 '오금면'이라고 합니다.

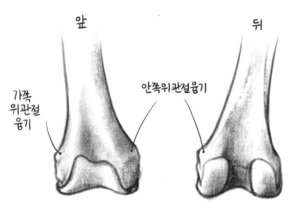

❼ 모음근결절(내전근결절, 内轉筋結節, adductor tubercle) : 안쪽위관절융기의 위쪽에 위치한 작은 돌기로, 큰모음근의 힘줄이 닿는 부분입니다.

❽ 가쪽관절융기(외측과, 外側經, lateral condyle) / 안쪽관절융기(내측과, 内側顆, medial condyle) : 넙다리뼈 하단의 관절면 양쪽으로 둥글게 돌출되어 실제 무릎 위쪽에서 관찰할 수 있는 부분입니다. 앞쪽보다는 뒤쪽이 더욱 확연히 튀어나와 있으며, 가쪽에 비해 안쪽이 아래쪽으로 살짝 더 기울어져 있습니다.

❾ 무릎면(슬개면, 膝蓋面, patellar surface) : 가쪽/안쪽관절융기 사이에 위치한 오목한 관절면입니다. '무릎뼈'(슬개골)와 관절하기 때문에 오목한 모습을 하고 있습니다. 무릎뼈에 대해서는 뒤에서 다시 알아보겠습니다.

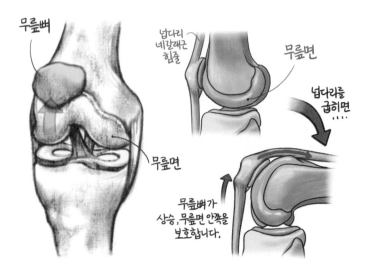

❷ 넙다리뼈의 움직임

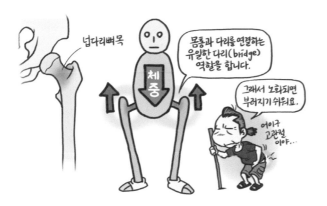

넙다리뼈에서 가장 주목해야 할
부분은 넙다리뼈목(대퇴골경,
大腿骨頸, neck of femur)이라고
부르는, 엉덩뼈와 연결되는 관절의
목 부분입니다. 넙다리뼈목의 관절은
흔히 '고(股:넙적다리)관절' 또는
'엉덩관절'이라고도 부르죠.

이 부분은 위팔뼈 머리 부분과 마찬가지로 r자 모양으로 엉덩뼈를 향해 굽어 있는데, 그 이유는 앞서 설명했듯이
이렇게 생겨야 네 발로 걷는 4족 보행이 가능할 뿐 아니라 골반이 받는 하중으로 인한 직접적인 피해를 예방할
수 있기 때문입니다.

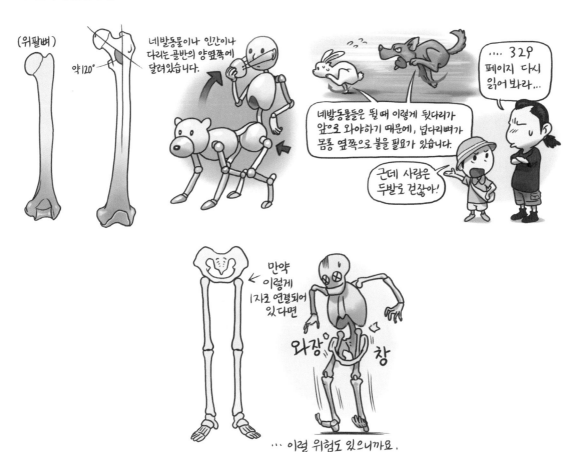

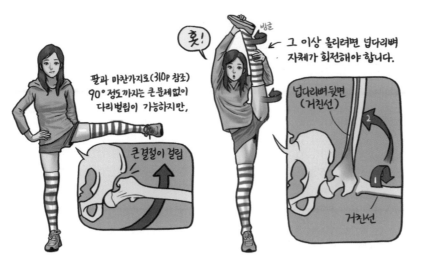

홋!

빙글

그 이상 올리려면 넙다리뼈 자체가 회전해야 합니다.

팔과 마찬가지로(310p 참조) 90°정도까지는 큰 문제없이 다리 벌림이 가능하지만,

큰 결절이 걸림

넙다리뼈 뒷면 (거친선)

거친선

넙다리뼈목의 길이는 성인 기준 약 5cm 정도이고, 각도는 개인차가 있지만 평균 약 120° 정도 기울어져 있습니다. 그렇기 때문에 위팔뼈와 마찬가지로 움직임에 다소의 제약을 받는데, 이를 극복하는 과정도 위팔뼈와 흡사하지요.

여기서 주목해야 할 사실은 골반이나 가슴우리의 경우 남녀 간 차이가 있듯, 이들을 받치고 있는 넙다리뼈의 생김새에도 성별 차가 존재한다는 것입니다. 보통 여성보다는 남성의 넙다리뼈목이 더 짧고, 기울기도 더 급해 거의 1자에 가까운 형상을 하고 있는데, 이는 크고 무거운 상체를 좀 더 안정적으로 지탱하기도 좋을 뿐 아니라 빨리 달리기가 훨씬 유리하기 때문입니다.

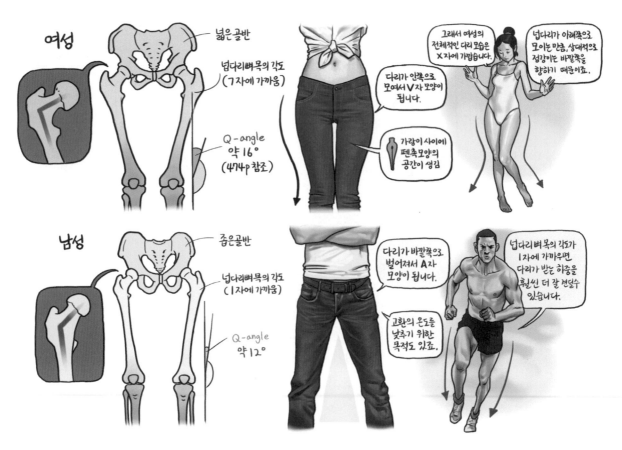

여성

넓은 골반

넙다리뼈목의 각도 (ㄱ자에 가까움)

Q-angle 약 16° (474p 참조)

그래서 여성의 전체적인 다리 모습은 X자에 가깝습니다.

다리가 안쪽으로 모여서 V자 모양이 됩니다.

가랑이 사이에 펜촉모양의 공간이 생김

넙다리가 아래쪽으로 모이는 만큼, 상대적으로 정강이는 바깥쪽을 향하기 때문이죠.

남성

좁은 골반

넙다리뼈목의 각도 (1자에 가까움)

Q-angle 약 12°

다리가 바깥쪽으로 벌어져서 A자 모양이 됩니다.

고환의 온도를 낮추기 위한 목적도 있죠.

넙다리뼈목의 각도가 1자에 가까우면 다리가 받는 하중을 훨씬 더 잘 견딜수 있습니다.

이런 남녀 간 넙다리뼈의 차이는 다음에 설명할 종아리의 기울기에도 영향을 미칩니다. 보통 남성의 다리를 A자형으로, 여성의 다리를 Y자형으로 표현하는 경우가 많은 것과도 연관이 있죠. 어떻게 보면 신비롭기까지 한 남성과 여성 특유의 굴곡의 비밀은 불과 5cm에 불과한 넙다리뼈목에 숨어 있었던 것입니다.

캐릭터 콘셉트 작업 / painter 12 / 2014
여성 게릭더의 남성 캐릭터의 전형적인 기본자세.
만약 여성을 남성적으로, 남성을 여성적으로 그리고 싶을 때 가장 간단한 방법은 하체의 자세를 바꾸는 것이다.

■ 충격을 흡수하라, 종아리의 뼈

종아리의 뼈는 넙다리뼈와 발뼈 사이에 위치한
뼈입니다. 길이는 넙다리뼈의 약 3/4 정도(약
30~33cm) 되고, 직립하는 인간의 경우 사실상
몸무게를 떠받치고 있는 뼈라고 할 수 있습니다.

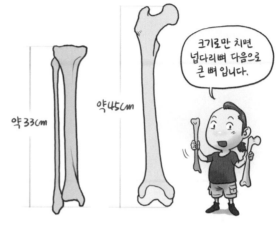

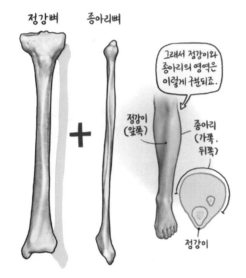

그림을 보면 아시겠지만, 종아리의 뼈는 아래팔뼈와
마찬가지로 두 개의 뼈로 이루어져 있습니다.

종아리의 주축을 이루는 뼈를 정강뼈(경골, tibia),
정강뼈에 붙어있는 얇은 뼈를 종아리뼈(비골, fibula)라고
합니다.

얼핏 아래팔뼈와 종아리의 뼈 모두 두 개의 뼈로 이루어져 있기 때문에 같은 구조라고 생각하기 쉽지만,
아래팔뼈의 경우는 두 뼈가 함께 작용을 해 '굽힘/폄'운동 뿐 아니라 '엎침/뒤침'운동을 하지만, 종아리의 경우는
'굽힘/폄'운동만 한다는 차이가 있죠.

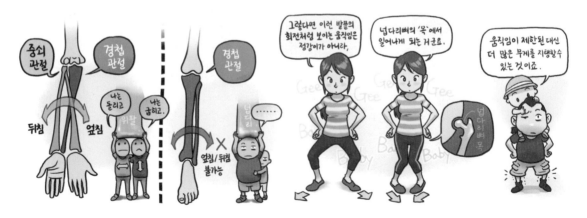

이 한 가지 차이만으로도, 우리가 다리뼈에 대해 알아야 할 것들이 확 줄어듭니다. 자, 그렇다면 훨씬 가벼운
마음으로 주축이 되는 정강뼈부터 살펴볼까요?

잠깐! '종아리의 뼈'와 '종아리뼈'

보통 **종아리**는 '무릎과 발목 사이의 다리 뒤쪽 부분'을 지칭하지만, '아래다리'를 뜻하는 '하퇴'(下腿)의 우리말이기도 합니다. 따라서 정강뼈와 종아리뼈를 묶어 부를 때는 **종아리의 뼈**라고 하는 게 맞습니다. '아래다리뼈'라고 부르지 않는 이유는 다리 윗부분의 뼈가 '윗다리뼈'가 아니라 '넙다리뼈'이기 때문입니다(팔의 윗부분은 '위팔뼈'). 그렇다고 해서 '종아리뼈'라고 부르기도 어렵습니다. 왜냐하면 바로 뒤 페이지에서 설명할 정강뼈에 붙어있는 뼈가 '종아리뼈'(fibula)니까요. 정리하면 '종아리의 뼈'는 두 개, '종아리뼈'는 한 개의 뼈를 지칭한다고 보면 됩니다.

좀 헷갈리긴 하지만, 어차피 뒤에서는 묶어 부를 일이 별로 없으니 상식으로만 알아두셔도 좋을 것 같습니다.

❶ 정강뼈(경골, 脛骨, tibia)

두 개의 뼈 중 안쪽에 위치하는 큰 뼈입니다. 넙다리뼈와 직접적으로 연결되어 굽힘/폄 운동을 하거나 체중을 떠받치는 역할을 합니다. 그렇기 때문에 무거운 하중을 지탱하기 위해 속이 거의 비어 있습니다. 속이 꽉 찬 철근보다는 비어 있는 쇠파이프의 경도가 더 센 원리와 같죠.

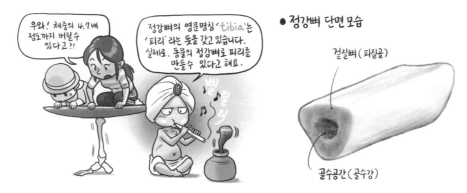

● 정강뼈 단면 모습

사실 정강뼈뿐 아니라, 팔의 뼈도 체중을 지탱하기 위해 터널처럼 속이 비어 있다.
이 터널을 '골수 공간'이라고 하는데, '공간'이라고는 해도 사실 완전히 비어 있는 것은 아니고 마치 수세미같이 작은 뼛조각으로 채워져 있다고.

정강뼈의 옛 이름인 '경골'(脛骨)의 '경'은 그 자체가 '정강이'를 뜻하는 한자입니다. 우리가 흔히 '정강이'라고 부르는 부분은 정강뼈의 앞쪽(앞모서리)인데, 이 부위에는 충격을 완충해주는 역할을 하는 근육이 거의 없고, 바로 뼈와 살갗이 붙어있다시피 해서 우리 신체에서 적나라하게 뼈를 만질 수 있는 몇 안 되는 부위 중 하나죠.

종아리의 단면 모습에서 알 수 있듯, 종아리는 앞쪽보다는 뒤쪽에 근육이 더 압도적으로 많이 몰려 있다. 이는 사람이 걸을 때 발 앞꿈치를 드는 것보다는 뒤꿈치를 끌어올리는 것이 훨씬 더 힘이 많이 들기 때문이다.

다음은 정강뼈의 주요 부위들에 대한 설명입니다.

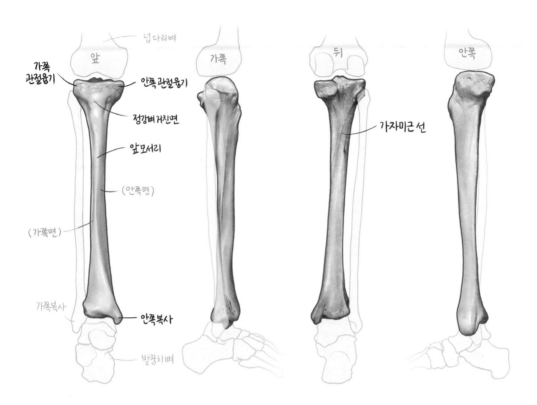

❶ 가쪽/안쪽관절융기(외/내측과, 外/內側顆, lateral/medial condyle) : 넙다리뼈의 가쪽/안쪽관절융기와 관절해 '무릎관절'을
 형성하는 면이기 때문에 정강뼈 최상단 양쪽으로 돌출되어 있습니다. 가쪽관절융기 바로 아래쪽으로는 '종아리뼈머리'가
 부착되는 지점인 '종아리 관절면'이 있습니다.

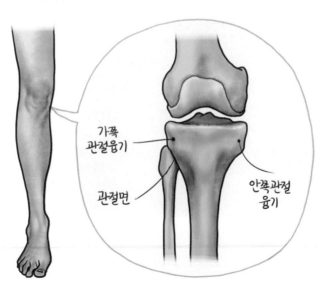

❷ **정강뼈 거친면(경골조면, 脛骨粗面, tuberosity of tibia)** : 넙다리뼈에서 내려오는 힘줄(무릎인대)이 부착되는 자리입니다. 무릎반사검사 때 작은 망치로 두드리는 자리가 바로 이곳입니다.

❸ **앞모서리(전연, 前緣, anterior border)** : 정강뼈 몸통의 단면은 삼각형 모양을 하고 있는데, 앞쪽의 가장 날카로운 모서리에 해당하는 부분입니다. 이 선을 기준으로 '안쪽면'과 '가쪽면'이 나누어지며, 가쪽에 종아리 근육들이 위치합니다.

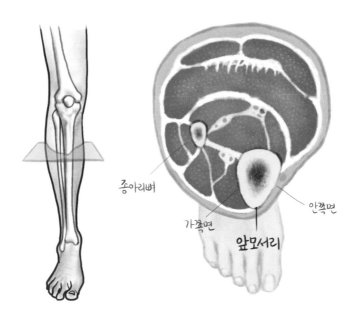

종아리뼈

가쪽면

안쪽면

앞모서리

❹ **안쪽복사(내과, 內顆, medial malleolus)** : 아래팔뼈의 '붓돌기'에 해당하는 부분입니다. 종아리뼈의 '가쪽복사'에 비해 위쪽에 위치하기 때문에 발목의 '안쪽번짐' 운동이 조금 더 크게 일어납니다. 발목의 번짐 운동에 대해서는 뒤의 472쪽을 참고하세요.

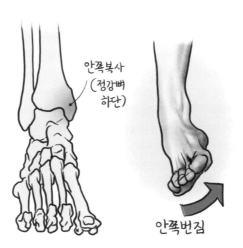

안쪽복사
(정강뼈
하단)

안쪽번짐

❷ 종아리뼈(비골, 排骨, fibula)

'종아리뼈'는 '장딴지'를 뜻하는 한자(排)를 사용해 '비골'이라고도 불렀는데, 그냥 정강뼈에 종속되어 있는
뼈라고 보면 됩니다. 아래팔로 치면 노뼈에 해당하는 부분이지만, 실제로는 정강뼈를 보조해 체중을 지탱하거나
'심'처럼 근육을 붙잡는 일 외엔 큰 역할을 하지 않기 때문에 인간처럼 다리만으로 체중을 지탱하지 않는 다른
동물들의 경우는 이 뼈가 퇴화된 경우도 많다고 합니다. 한마디로, 정강뼈와 종아리뼈는 하나의 뼈(사이가
비어있는)로 봐도 큰 무리는 없다는 얘기죠.

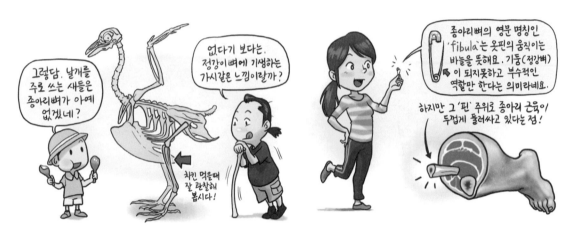

다음은 종아리뼈의 주요 부분에 대한 설명입니다.

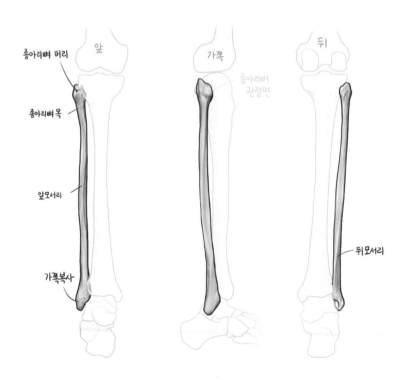

❶ **종아리뼈머리(비골두, 排骨頭, head of fibula)** : 정강뼈와 연결되는 뭉툭한 부분입니다. 정강뼈와 직접적으로 연결되는 면은 '종아리뼈머리 관절면'이라고 합니다.

❷ **종아리뼈목(비골경, 排骨頸, neck of fibula)** : 종아리뼈머리 바로 아래에 위치하는 잘록한 부분입니다. 아래로는 몸통이 시작됩니다.

❸ **앞모서리(전연, 前緣, anterior border) / 뒤모서리(후연, 後緣, posterior border)** : 종아리뼈 몸통을 세로로 비스듬히 가로지르는 돌출선입니다. 이 모서리를 기준으로 종아리뼈의 가쪽면과 안쪽면이 구분되고, 종아리 근육이나 발가락 폄근 등 여러 가지 근육이 시작되는 지점이 됩니다.

❹ **가쪽복사(외과, 外顆, lateral malleolus)** : 이데길로 치뻗 지뻐희 낫뜰기에 애닝아는 솔출부. 겁세 밀해 바깥쪽 복사뼈 부분입니다. 정강뼈의 '안쪽복사'에 비해 아래쪽으로 내려와 있습니다.

■ 삐딱한 복사뼈

앞서 정강뼈와 종아리뼈의 주요 부분을 살펴봤는데, 그중에서도 우리가 주목할 곳은 정강뼈와 종아리뼈의 최하단 돌출 부분인 안쪽복사와 가쪽복사입니다. 이곳은 흔히 우리가 '복숭아뼈'라고 부르는 부분인데(정식 해부학 명칭인 '복사'는 '복숭아'를 뜻하는 순우리말입니다.), 아마도 쭉 뻗은 다리의 양쪽에 뜬금없이 불룩 솟은 모양이 마치 발목에 복숭아라도 들어 있는 것 같아서 이런 이름이 붙었겠지요.

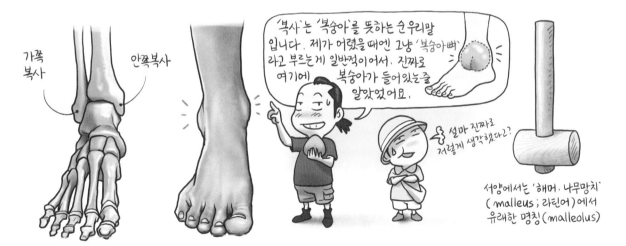

이렇게 양쪽의 뼈가 튀어나와 있는 이유는 그림에서 보시다시피 '발뼈'(목말뼈)를 ㄷ자로 품고 있는 관절부이기 때문입니다. 그래서 발목은 안전하게 '굽힘/폄'(발바닥굽힘/발등굽힘) 운동을 할 수 있죠.

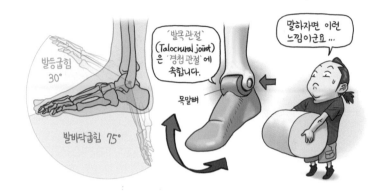

또한 복사가 바깥쪽으로 튀어나와 있기 때문에 다리에서 발로 향하는 힘줄과 핏줄, 신경 등이 외부의 압박이나 물리적인 움직임 등에 큰 영향을 받지 않고 안전하게 지나갈 수 있기도 합니다.

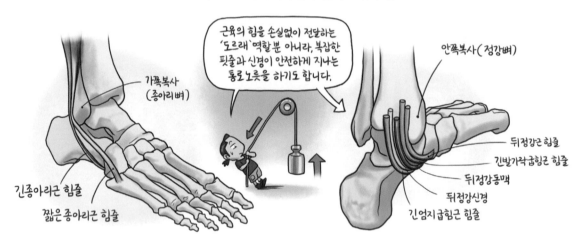

여기까지는 그러려니 하는데, 양쪽 복사를 자세히 관찰하면 약간 이상한 점이 눈에 띕니다. 가쪽복사(종아리뼈)에 비해 안쪽복사(정강뼈)가 약 1cm 정도 더 높기 때문에 결과적으로 복사뼈는 살짝 삐딱한 모습이 되거든요.

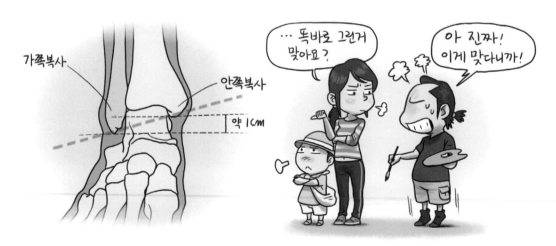

이는 발목의 번짐(exstrophy)운동과 밀접한 관련이 있습니다. '번짐' 운동이란 간단히 말해 발바닥이 안쪽 또는 가쪽을 향하는 움직임인데, 가쪽의 종아리뼈가 더 낮기 때문에 결과적으로 발목은 '가쪽번짐'(eversion)보다는 '안쪽번짐'(inversion)이 더 잘 일어나는 경향이 있습니다. 다시 말해 발목은 바깥쪽보다는 안쪽으로 더 잘 구부러진다는 거죠.

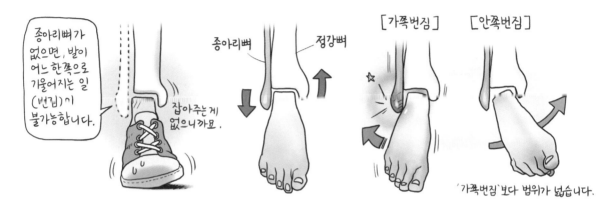

그런데, 사실 '번짐' 운동은 복사뼈 안쪽보다는 발목 내부에서 더 크게 일어나기 때문에, 이에 대한 자세한 이야기는 뒤(547쪽)에서 다시 하겠습니다. 지금은 이 삐딱한 복사가 '번짐' 운동의 시발점이 된다는 정도만 알아두시면 충분할 것 같네요.

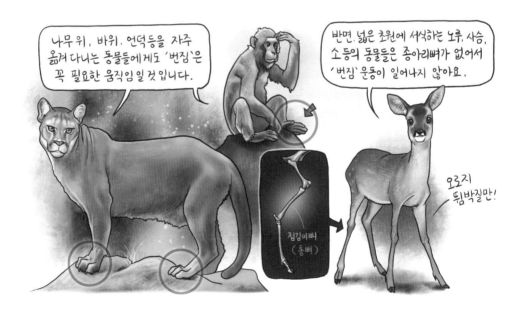

▪ 다리의 Q각

앞서, 우리는 골반의 크기에 따라 남녀 외형의 모습이 달라질 수 있다는 사실을 알아봤죠. 이는 다리에서도 마찬가지입니다. 보통 골반이 작고 '넙다리뼈목'의 기울기가 1자에 가까운 남성에 비해 골반이 넓고 넙다리뼈목의 각도가 ㄱ자로 꺾인 여성의 경우, 넓적다리와 종아리 사이의 각도가 더 큰 경향이 있습니다.

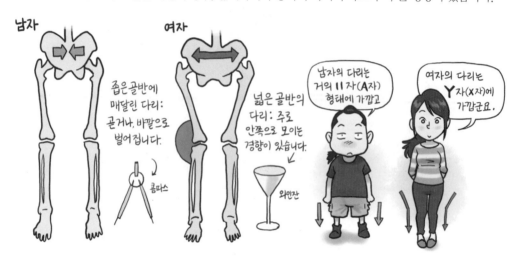

여성의 다리에 이런 각도가 생기는 이유는 앞에서도 알아봤지만 애초에 골반의 너비에 의해 다리의 시작점(넙다리뼈 머리)이 남성에 비해 멀리 벌어져 있기 때문에 균형을 맞추기 위해 넙다리뼈가 급격히 안쪽으로 모이기 때문입니다. 그런데 이 얘기, 어디서 많이 들었던 것 같지 않으신가요?

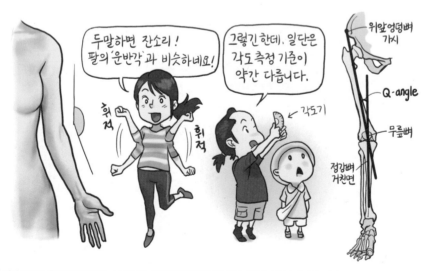

신체의 어떤 각도를 측정하기 위해서는 '수직' 또는 '수평'의 기준이 필요하기 때문에 운반각의 경우 위팔뼈가 각도 측정의 기준이 되지만 다리의 경우는 수직에 가까운 정강뼈가 측정의 기준이 된다. 남성의 경우 약 12°, 여성은 약 16° 정도.

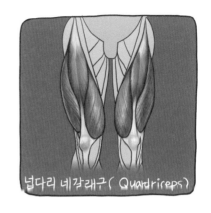

팔의 운반각과 비견되는 이 각도를 전문용어로
'Quadriceps'(넙다리네갈래근) angle, 줄여서 Q-angle이라고
합니다. 우리말로는 넙다리각정도 되겠네요.
팔에 운반각이 생기는 이유는 커다란 골반 때문이었는데,
Q각 역시 골반과 넙다리뼈목의 각도에 의해 형성된다고 볼 수
있습니다. 역시 다리나 팔이나 골반의 크기가 관건이 되는군요.

어쨌든 같은 이유로 생긴 각도라고 해도 운반각은 (물건을
옮기기에 편하다는) 나름 기능적인 역할도 할 수 있었던 데
반해, Q가은 별로 쓸모가 없습니다. 운동적인 측면에서 봤을 땐
오히려 약점이 될 수도 있죠.

넙다리 네갈래구 (Quadriceps)

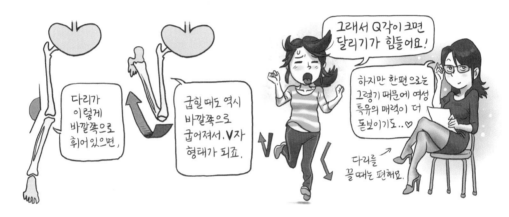

비록 운동적 측면에서는 별 쓸모가 없다고는 하지만, 대신 Q각은 시각적인 매력을 갖고 있습니다. 일례로,
여성이 다리를 꼬는 것은 자궁을 보호하기 위한 일종의 방어적 행동으로 볼 수 있는데, 이때 Q각은 다리를
더욱 단단히 잠가주는 역할을 하기 때문에 묘한 여성적인 매력을 만들어 냅니다. 그리고 한 가지가 더 있죠.
속칭 W 자세라고 부르는 여성 특유의 자세가 그것입니다.

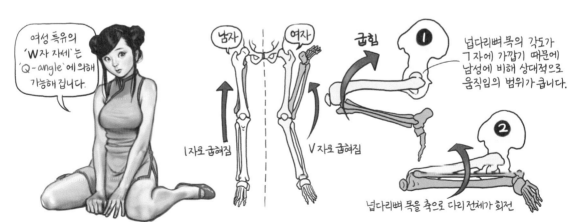

Q-각은 비록 기능적인 역할은 거의 없지만, 여성의 신체적 매력을 크게 어필한다는 점에서

'운반각'과 함께 미적(美的) 이정표 역할을 한답니다.

여성 특유의 신체적 특징이기 때문에, 남자가 이런 포즈를 하면…

↖ 어딘가 아파보입니다♪

물론, '다리 꼬기'나 'W자 자세'가 Q각으로 인해 빚어지는 여성 특유의 자세라고는 해도, 주의할 점은 꼭 '여성만의 자세'로 국한시켜 일반화할 수 있는 건 아니라는 겁니다. 어디까지나 '대체적'으로 그렇다는 거죠.

따라서 위 자세가 되는 남성도 있고, 안 되는 여성도 충분히 있을 수 있습니다. 다만 해부학적 근거에서 비롯된 고유한 시각적 지표라는 것이 있기 때문에 모델처럼 자신의 외형적 매력을 극대화하고 싶거나 그림을 그리려고 할 때에 참고해도 나쁘지 않은 사실로 받아들이는 정도가 좋다는 얘깁니다.

흔히 말하는 먹고 먹히는 약육강식의 장에서 도대체 시각적인 매력 따위가 대체 무슨 강점이 되느냐고 반문하시는 분들이 계실지 모르겠습니다. 확실히 외모가 예쁜 것보다는 달리기가 더 빠른 것이 당장의 생존에 더 유리할 수도 있죠. 하지만 좀 더 긴 시각으로 봤을 때는 문제가 달라집니다. 동종의 이성에게 더 매력적으로 어필해 유전자의 대를 이어가는 것이 천적의 눈에 띄지 않는 것보다 훨씬 더 중요한 경우도 종종 있거든요. 어쨌거나 우리도 크게 다르지 않은 입장이니까요.

■ 무릎과 무릎 사이

넓적다리와 종아리 사이에 위치한 '무릎'을 빼고 넘어갈 수는 없죠. 어떻게 보면 단지 뼈와 뼈 사이의 관절에 불과한 이 부분이 따로 '무릎'이라는 특별한 이름을 갖게 된 데에는 나름 이유가 있습니다.

무릎은 인체의 모든 관절중 가장 크기가 크기 때문!!

… 인 이유도 있지만, 무엇보다 요 작은 '무릎뼈' 때문입니다.

무릎뼈는 마치 '무릎을 덮고 있는 덮개'처럼 생겨서 같은 뜻의 한자로 '슬개골'(膝蓋骨, patella)이라고도
하는데, 넙다리뼈와 정강뼈를 잇는 '넙다리네갈래근'의 힘줄 안에 있기 때문에 마치 관절 위에 '떠 있는' 모습을
하고 있습니다.

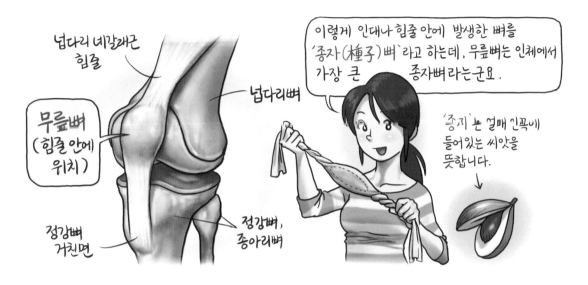

보시다시피 무릎뼈는 넙다리와 정강뼈 사이관절의 빈 틈을 보호하는 역할을 할 뿐 아니라 넙다리뼈와 정강뼈가
굽힘/폄 운동을 수월하게 할 수 있도록 해주는 중요한 활차 역할을 하죠.

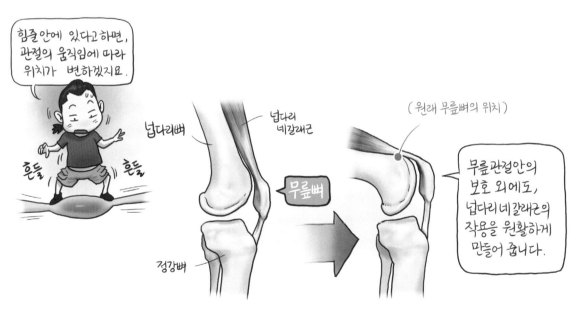

'활차' 역할이 잘 이해가 가지 않는다고요? 다음의 간단한 실험을 통해 무릎뼈의 역할을 실감할 수 있습니다.

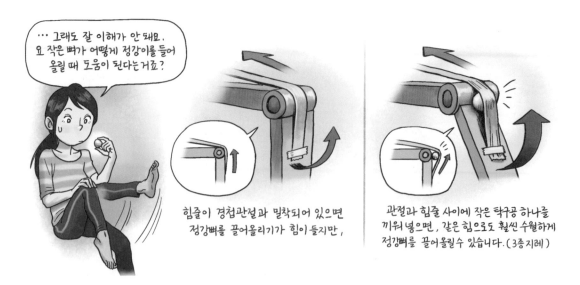

넓적다리와 종아리 사이에 위치해 튀어나온 부분인 만큼 이 무릎뼈 때문에 무릎의 모습이 독특해집니다.
무릎의 구조를 알면 표현하기도 훨씬 쉬워지죠. 이번 기회에 무릎에 관심을 갖고 주변의 무릎을(?) 자세히
관찰해봅시다.

참고로, 정강뼈의 가쪽 상단에는 '엉덩정강근막띠'(498쪽)의 말단이, 안쪽에는 '넓적다리뒤근육'(햄스트링)의
힘줄들이 형성한 '거위발'(500쪽)이 부착되기 때문에 무릎의 양쪽으로 움푹한 형상을 만든다.
이로 인해 무릎 전체는 상대적으로 더욱 돌출되어 보이는 경향이 있다.

■ 넓적다리와 종아리의 비율

이쯤에서 잠깐 머리 좀 식히고 넘어가죠.

제가 처음 미술 해부학 수업을 들을 때, 앞서 공부했던 것처럼 '인체에서 넙다리뼈가 가장 길고 크다'고
배웠는데, 저는 처음에 이 대목에서 '어라?'하고 비명에 가까운 신음을 내뱉었던 기억이 납니다. 왜냐하면
실제로는 넓적다리보다 종아리가 더 길어 보이는 경우가 많거든요.

사실, 그건 일종의 착시에 가까웠죠. 가동 영역을 고려하지 않고 눈으로만 본다면 넙다리가 짧아 보이는 건
명백한 사실인 데다, 의복 등의 영향으로 '넓적다리'의 영역이 더욱 짧아진 탓이라 볼 수 있을 겁니다. 그런데
이처럼 해부학적인 사실과 다름에도 불구하고, 확실히 넙다리에 비해 아래 다리가 긴 편이 더 예쁘고 멋있게
느껴지는 것이 사실입니다. 왜 그럴까요?

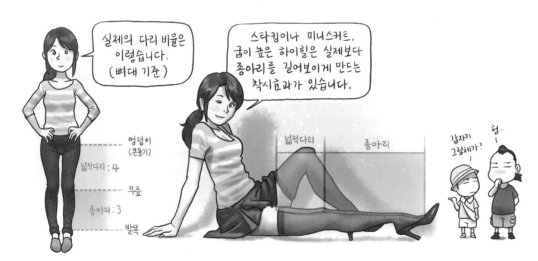

일단은 그 이유를 알아보기에 앞서, 예전 초등학교에서 배웠던 간단한 과학 원리 하나를 떠올려볼 필요가
있습니다. 지레의 원리 기억나시나요? 지레는 우리가 잘 알고 있는 '1종 지레'를 포함해 총 세 가지의 종류가 있죠.

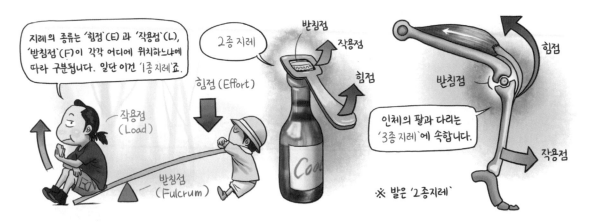

인간을 포함한 대부분의 네 발 동물이 가지고 있는 '다리'라는 구조물은 3종 지레에 속합니다. 3종 지레의 특징은
힘을 주는 지점(힘점)이 받침점과 작용점 사이에 있다는 사실인데, 힘점과 작용점의 거리에 따라 정밀함이냐,
스피드냐가 나뉘게 되죠.

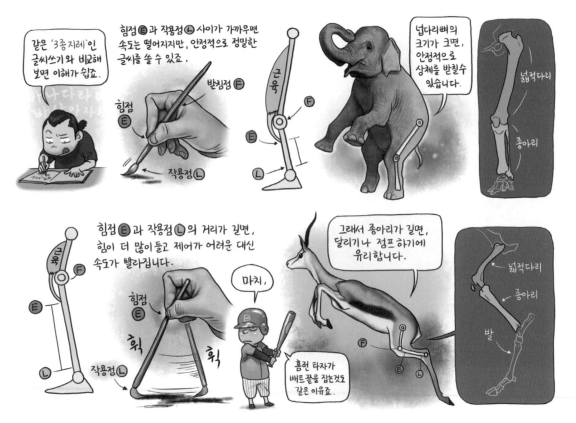

지구상의 여러 동물들은 각자의 환경과 생존 방식의 필요에 따라 넓적다리(정밀함, 지구력) 또는 종아리(속도, 순발력)의 길이를 선택해야 했는데, 인간의 경우는 전자를 선택했습니다. 직립을 하면서 다리가 전적으로 상체의 무게를 지탱하고, 손으로 무언가를 들어 옮겨야 했으니까요. 하지만, 수만 년이 지나는 동안, 각자가 처한 환경에 따라 인간이라는 종(種) 안에서도 약간의 차이가 생겼습니다.

어떤 종족은 깊이 쌓인 눈을 헤치며 나아가야 했고, 또 어떤 종족은 넓은 초원을 빨리 달릴 필요가 있었거든요.

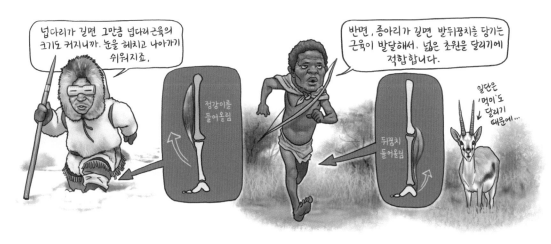

지금으로부터 약 20만 년 전 아프리카에서 발생한 현생 인류가 수만 년에 걸쳐 전 세계로 퍼지는 동안, 추운 지방의 종족은 넓적다리가, 더운 지방의 종족은 종아리가 길어졌습니다. 그리고 이는 수렵과 채집 방식부터 시작해 생활 방식에 이르기까지 각자의 고유한 문화를 잉태하는 데에 지대한 영향을 미쳤습니다.

종아리가 길면 뜀뛰기에 유리하기 때문에 춤도 주로 탱고나 폴카 등 '뛰는 춤'이 많아집니다. 하지만 한편으로는 다리를 제어하기가 쉽지 않기 때문에 서서 생활하는 '입식 문화'가 발달하는 반면, 넓적다리가 길면 상대적으로 앉았다 일어나기가 쉬워지니까 '좌식 문화'가 발달하고, 춤도 주로 '버티는 춤'이 많아지죠. 일례로 우리의 전통 무용 동작 중 천천히 앉았다가 천천히 일어나는 '굴신'(屈伸)이 가능한 것도 긴 넓적다리 덕분이라고 할 수 있을 것입니다.

이렇듯 같은 인간이라도 각자의 환경에 따라 몸의 생김새가 충분히 달라질 수 있음에도 불구하고 우리가 우리의
몸을 바라보는 관점의 폭은 다소 좁은 게 사실입니다. 다시 말해 아름다움의 기준에 관한 문제죠.
단도직입적으로, 우리는 왜 대체로 넓적다리가 긴 코끼리보다는 종아리가 긴 사슴이 더 '예쁘다'고 느끼는 걸까요?

강한 것은 아름답다는 말이 있죠. 어떤
동물이든 생존에 유리한 강한 생명체의 모습을
닮고 싶어 하는 것은 거의 본능에 가깝기
때문입니다. 그렇다면 인간의 입장에서는
연약한 '사슴'보다는 기왕이면 훨씬 크고 힘이 센
'코끼리'를 더 아름답다고 봐야 맞지 않을까요?
물론 그렇게 생각하는 사람도 있겠지만,
대부분은 둔한 코끼리보다는 날렵한 사슴을 더
닮고 싶어 하는 게 일반적이잖아요?

우리가 그렇게 생각하게 된 배경에는 여러 가지
복합적인 이유가 존재하겠죠. 이를테면 지금
우리가 살고 있는 시대가 '힘'보다는 '스피드'를 더
중시하기 때문인 이유도 있겠지만, TV나 영화,
인터넷 등 우리가 공기처럼 보고, 읽고, 즐기는
대부분의 시각 매체가 '초식동물의 다리'를
닮은 서양인들의 문화에서 비롯되었기 때문인
이유가 가장 클 것입니다.
간단한 예로, 우리가 흔히 '미인형'이라고 이야기하는
얼굴형만 가만히 뜯어봐도 공감할 수 있는 얘기죠.

서구와의 교류가 적었던 불과 한 세기 전만 해도 우리에게 서양인의 얼굴과 체형은 그야말로 '기괴'하다시피
한 것이었지만, 지금은 누구도 그렇게 생각하지 않죠. 그들이 주도하고 있는 문화가 매체를 통해 너무나도
익숙해졌기 때문입니다. 친숙함을 넘어 어느새 '동경'하기에 이르게 된 거죠.

인간을 포함한 모든 동물은 자주 자신의 눈에 띄는 것을 더 익숙하게 여기고, 익숙한 대상에게서 안정과
편안함을 느끼며, 그 상태를 '자연'스러운 것으로 받아들입니다. 그리고 '자연'은 언제나 모든 생명체가 갈망하는
요람이죠.
우리는 이러한 일련의 의식의 흐름을 '아름다움'으로 규정합니다. 아름다움이란 단순한 기능의 문제가 아니라
'얼마나 오래 살아남아 자주 눈에 띄었는가'의 문제일지도 모른다는 얘깁니다. 결국, '생존'으로 귀결되죠.

인류는 멸망하는 그 날까지, 아마도 끊임없이 '아름다움'을 추구할 것입니다. 다만 그 대상과 가치는 생존력의
여부에 따라 얼마든지 뒤바뀔 수 있는 만큼, 지금부터라도 좀 더 다양한 아름다움을 알아보기 위한 안목을
키우는 연습이 필요하지 않을까요?

■ 다리를 그립시다

다리를 그려볼 차례입니다. 좀 뜬금없긴 하지만 저는 미대를 다니던 시절 가장 어려워했던 것이 다리를 그리는 것 – 특히 여성의 다리를 그리는 것 –이 가장 어려웠던 기억이 납니다. 다리는 팔이나 몸통과 달리 살집이 많고 근육도 두꺼워서 묘하게 두루뭉수리 한것이... 그러면 그릴수록 더 어렵고도 심오한 부분이었죠.

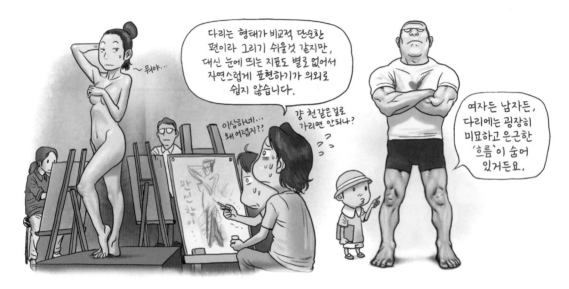

다리의 '흐름'은 마치 잡힐 듯 잡히지 않는 아스라한 신기루와 비슷한 것이라서, 웬만큼 인체 드로잉에 숙달된 베테랑이라고 해도 단번에 표현해내기가 절대 쉽지 않습니다. 결론부터 얘기하자면 이 '흐름'은 근육에 의한 것인데, 어차피 근육이란 뼈대에 붙어있는 것이니 일단 다리의 뼈대부터 그려본 후 다시 알아보도록 합시다.

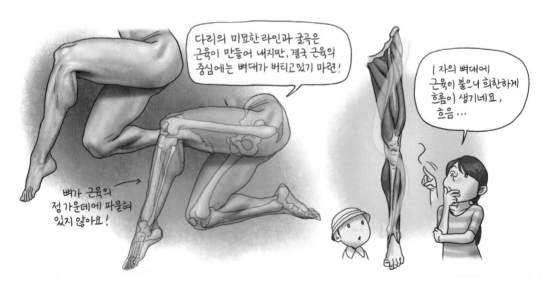

❶ 다리뼈 앞모습 그리기

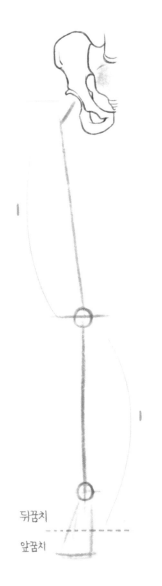

뒤꿈치

앞꿈치

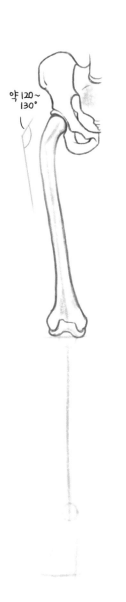

약 120 ~
130°

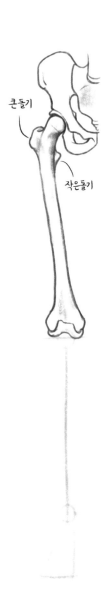

큰돌기

작은돌기

01. 먼저 골반을 그린 다음, 다리의 전체적인 기준선을 흐리게 잡아줍니다. 원래는 넓적다리에 비해 종아리의 길이가 짧지만, 종아리와 발의 높이(뒤꿈치 기준)를 합치면 거의 비슷해집니다.

02. 넙다리뼈를 그립니다. 골반의 양옆에서 시작해 아래로 내려가는 모양이기 때문에, 상단(넙다리뼈목)이 r자로 굽어 있고 하단이 약간 안쪽을 향하고 있는 형태로 그리는 것이 포인트입니다.

03. 넙다리뼈의 상단, 즉 '넙다리뼈목' (대퇴골경)에 그림과 같이 목을 감싸듯 가쪽의 큰돌기와 안쪽의 작은돌기를 덧그려줍니다.

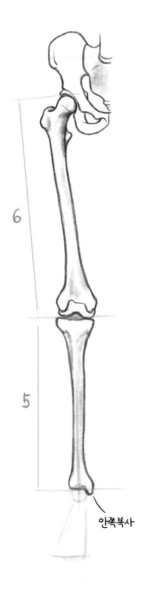

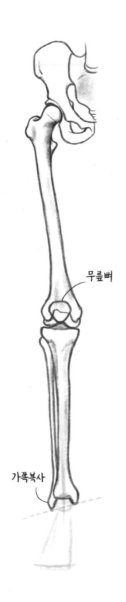

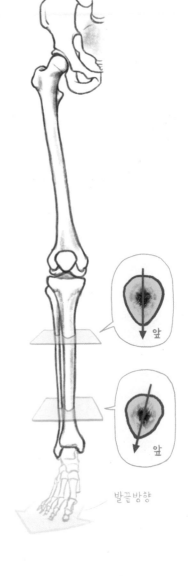

04. 정강뼈를 그릴 차례입니다. 넙다리가 6이라면 정강뼈는 5 정도의 비율입니다. 정강뼈 앞모서리의 묘사와 더불어 정강뼈 하단의 안쪽복사를 그리는 것도 잊지 마세요.

05. 무릎관절에 위치한 무릎뼈와 정강뼈를 기준으로 가쪽에 종아리뼈를 그립니다. 종아리뼈 하단의 '가쪽복사'는 안쪽복사에 비해 조금 더 아래로 내려가 있습니다.

06. 발뼈가 붙은 모습입니다. 이때 주의할 점은, 정강뼈는 하단으로 내려갈수록 앞모서리가 살짝 가쪽으로 뒤틀려 있는 경향이 있기 때문에, 결과적으로 발끝의 방향도 정면이 아닌 약간 가쪽을 향하게 된다는 점을 알아두세요.

❷ 다리뼈 뒷모습 그리기

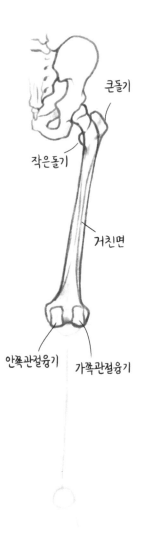

큰돌기

작은돌기

거친면

안쪽관절융기 가쪽관절융기

01. 앞모습과 마찬가지로 기준선을
먼저 그립니다. 먼저 전체길이를
정한 다음에 반을 나누고 종아리
영역 하단에 발목을 나누는 순서로
그리면 편리합니다.

02. 기준선을 중심으로 넙다리뼈의
외형을 그립니다. 여기까지는
앞모습과 큰 차이가 없습니다.

03. 넙다리뼈의 상단에는 큰돌기와
작은돌기, 뼈 전체를 길게 가로지르는
거친선. 정강뼈와 이어지는
가쪽관절융기와 안쪽관절융기를
묘사해줍니다.

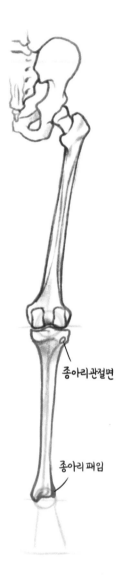

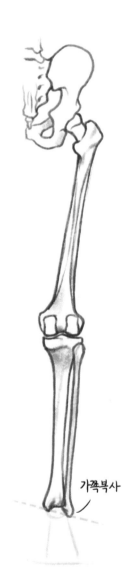

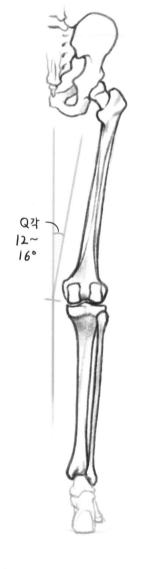

04. 정강뼈를 그립니다. 모서리가 있는 앞면에 비해 뒤쪽면은 편평하기 때문에 그리는 데 크게 특별한 점은 없습니다.

05. 정강뼈 가쪽으로 종아리뼈를 그립니다. 위치상 종아리뼈는 정강뼈의 뒤쪽면에 가깝다는 사실을 상기합시다.

06. 발뼈가 포함된 다리뼈의 전체적인 뒷모습입니다.

❸ 다리뼈 옆모습 그리기

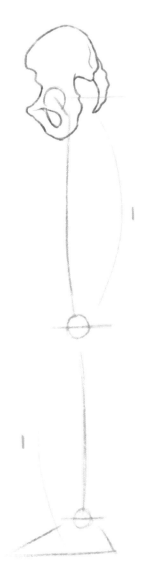

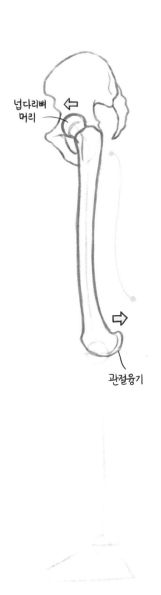

넙다리뼈
머리

관절융기

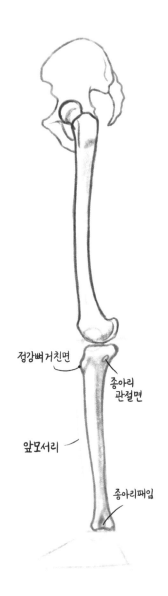

정강뼈 거친면

종아리
관절면

앞모서리

종아리패임

01. 역시 앞의 과정들과 마찬가지로
전체의 비율을 잡아줍니다.
가슴우리를 기준으로 크기를
가늠할 수 있는 팔과 달리, 다리는
비교대상이 없기 때문에 이렇게
전체 기준선을 잡아주는 것이 좋죠.

02. 넙다리뼈를 그립니다.
넙다리뼈머리는 약간 앞쪽을
향하고, 하단의 관절융기가
뒤쪽으로 튀어나와 있기 때문에
결과적으로 넙다리뼈의 옆모습은
기다란 S자 형상이 됩니다.

03. 정강뼈를 그릴 차례입니다.
앞쪽 상단의 돌출된 '정강뼈 거친면'
뒤쪽 상단의 '종아리관절면'과
'종아리패임'의 자리를 살짝
표시해줍니다.

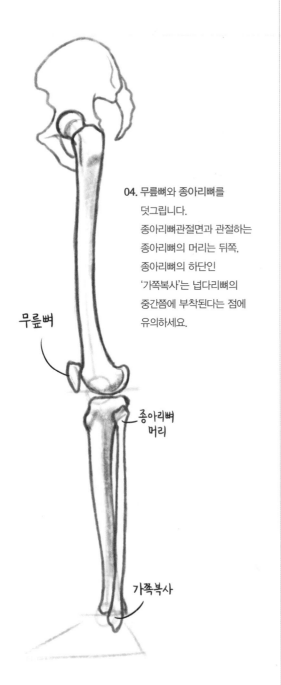

04. 무릎뼈와 종아리뼈를
덧그립니다.
종아리뼈관절면과 관절하는
종아리뼈의 머리는 뒤쪽,
종아리뼈의 하단인
'가쪽복사'는 넙다리뼈의
중간쯤에 부착된다는 점에
유의하세요.

무릎뼈

종아리뼈
머리

가쪽복사

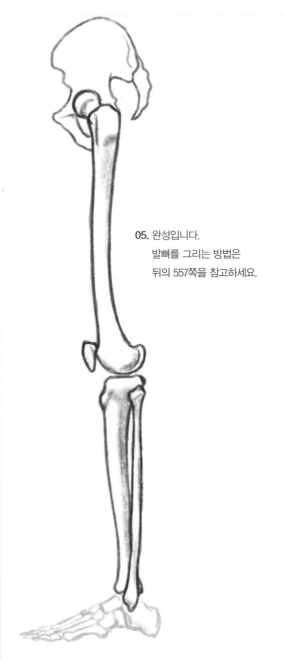

05. 완성입니다.
발뼈를 그리는 방법은
뒤의 557쪽을 참고하세요.

VI

The Demon is often a carrier of severe battle.
Are you Ready for coming Demon
to lead next Generation...?

COPYRIGHT ⓒ STONEAGE. ALL RIGHTS RESERVED.

'귀신' concept illustration / painter 8 / 2004

대부분의 척추동물이 그렇듯 인물 또한 외형적 특징이 가장 잘 나타나는 시점은 옆모습이다.
그 중에서도 다리는 전신의 반절 이상을 차지할 뿐 아니라 '움직임'을 연상시키기 때문에 가장 크게 주목받는 부분이다. 따라서 전신이
드러나는 그림을 그릴 때는 다리라는 커다란 구조물을 시각적으로 어떻게 활용할 것인지가 중요한 관건이 된다.
신비한 굴곡이 드러나는 다리의 선은 그 자체만으로도 시선을 머무르게 만드는 힘이 있기 때문이다.

다리의 근육

■ 다리 전체 근육의 모습

다리의 근육도 팔과 마찬가지로 대부분 길고 가느다란 모습을 하고 있습니다. 다만 팔에 비해 비교적 기능이 단순한 면이 있는 데다, 역할별 근육의 영역 구분이 훨씬 명확하기 때문에 심리적인 부담은 훨씬 덜한 편입니다.

아무리 그렇다고 해도 처음부터 확 와 닿지 않는 비주얼이긴 하군요. 앞서와 마찬가지로, 우선은 각각의 근육이 다른 각도에서는 어떻게 보이는지만 살펴보고 다음으로 넘어갑시다.

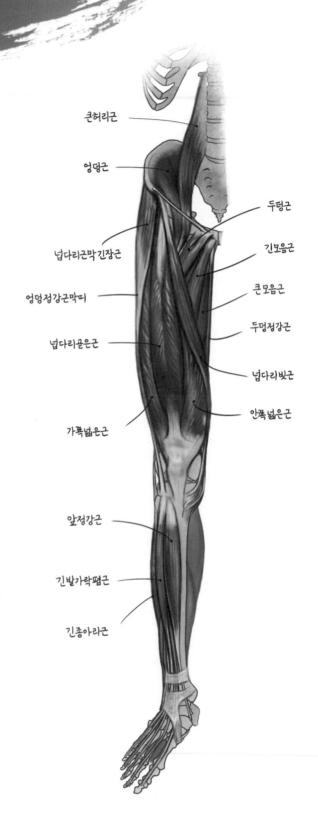

큰허리근

엉덩근

두덩근

넙다리근막긴장근

긴모음근

엉덩정강근막띠

큰모음근

넙다리곧은근

두덩정강근

넙다리빗근

가쪽넓은근

안쪽넓은근

앞정강근

긴발가락폄근

긴종아리근

중간볼기근

큰볼기근

엉덩정강근막띠

넙다리두갈래근

큰모음근

반힘줄근

반막근

장딴지근

발꿈치힘줄
(아킬레스)

앞정강근

긴발가락폄근

쿠허리구

큰볼기근

넙다리근막긴장근

넙다리두갈래근

반막근

가쪽넓은근

장딴지근

가자미근

긴종아리근

짧은종아리근

앞정강근

엉덩근

큰허리근

넙다리빗근

큰모음근

두덩정강근

넙다리곧은근

안쪽넓은근

앞정강근

넙다리곧은근

■ 다리 S라인의 비밀

다리는 인체의 반절 이상을 차지할 만큼 큰 부위입니다. 따라서 근육들도 굵직굵직하고 커다란 녀석들이
많아서, 뼈만 있었을 때는 별 느낌이 없던 다리의 굴곡을 아주 미묘하고 매력적으로 만들어주는 결정적인
역할을 하지요. 그래서 역사적으로도 미술가들은 항상 '다리'의 근육에 주목해왔습니다.

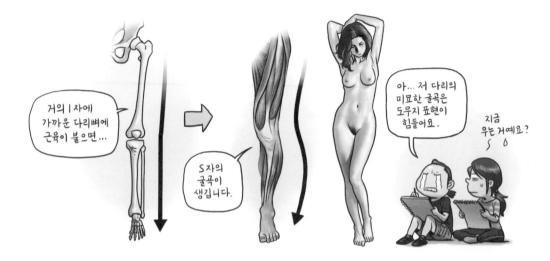

이렇게 매력적인 다리를 만들어주는 다리의 근육은, 팔에 비해 비교적 그 역할이 단순하기는 해도 '상동기관'인
만큼 팔과 여러모로 구조가 비슷합니다. 근육 또한 팔과 여러모로 은근히 닮은 부분이 많아서 뼈를 공부할 때와
마찬가지로 팔에 대해 어느 정도 익숙해졌다면 공부하기가 크게 어렵진 않습니다.

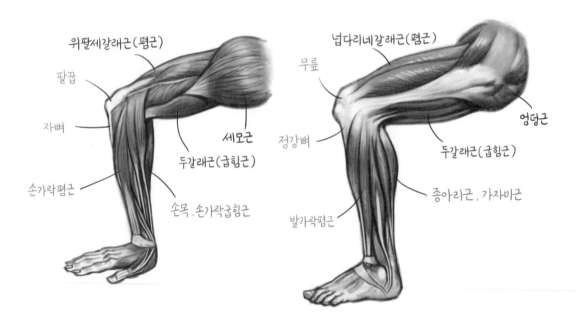

그러나 다리는 팔에 비해 몇 배나 더 강한 힘을 내야만 하기 때문에 덩어리 자체가 큰 것은 물론이고 뼈대 앞
뒤에 부착되는 폄근과 굽힘근 간의 두께 격차도 높은 편입니다. 이는 결과적으로 다리 전체의 독특한 굴곡을
만들어내는 핵심 요인이 되죠.

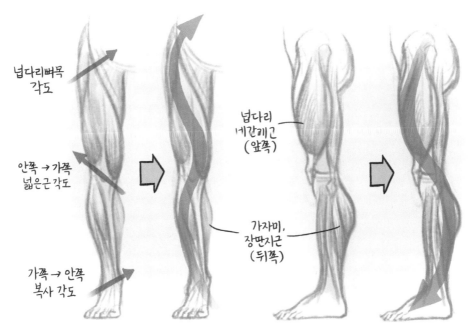

넙다리는 앞쪽과 안쪽, 종아리는 뒤쪽과 가쪽의 근육이 발달한다. 이는 보행시 넙다리와 뒤꿈치를
들어올리는 일이 절대적이기 때문이다. 따라서 사람의 다리는 앞과 옆모습 모두 완만한 S자 형태가 된다.

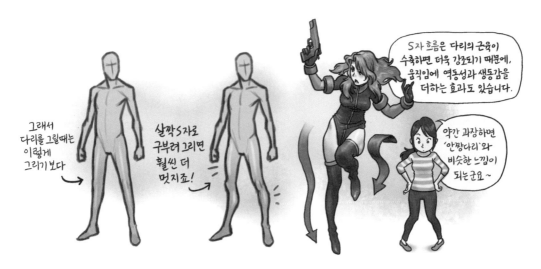

인간이 다리가 S자의 흐름을 가지게 된 것은, 아마도 직립 상태에서의 걸음과 뜀뛰기를 좀 더 용이하게
하기 위한 진화의 산물이었을 것입니다. 하지만 덕분에 인간은 예상치 못한 매력 포인트를 하나 더 갖게
된 것이나 다름없죠. 그럼 지금부터는 다리의 S라인을 만들어주는 구성요소들에 대해 알아봅시다.

■ 다리의 주요 근육

❶ 다리 전체를 모으는 근육 : 다리모음근(무리)

다리를 몸쪽으로 모으는 운동은 다른 관점으로 보면 다리를 안쪽으로 끌어올리는 것과 같죠. 따라서 팔을
안쪽으로 끌어올리는 '부리위팔근'이나 '가슴근'과 같은 역할을 하는 근육이라 보시면 됩니다. 다리의 이
근육들은 모음근무리(내전근군)이라고 하는데, 허리뼈와 골반 안쪽, 골반의 두덩뼈 아래쪽에서 시작해 모두
넙다리뼈의 안쪽으로 이어져서 '넙다리삼각'을 형성합니다.

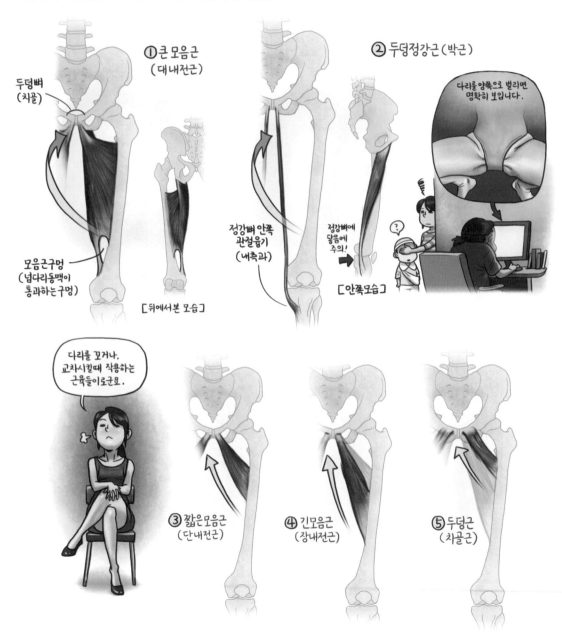

①큰 모음근
(대내전근)

두덩뼈
(치골)

모음근구멍
(넙다리동맥이
통과하는 구멍)

[위에서본 모습]

② 두덩정강근 (박근)

다리를 양쪽으로 벌리면
명확히 보입니다.

정강뼈 안쪽
관절융기
(내측과)

정강뼈에
닿음에
주의!

[안쪽모습]

다리를 꼬거나,
교차시킬때 작용하는
근육들이로군요.

③ 짧은모음근
(단내전근)

④ 긴모음근
(장내전근)

⑤ 두덩근
(치골근)

❷ 다리 전체를 펴는 근육 : 넙다리네갈래근(대퇴사두근)

넙다리와 종아리를 1자로 펴는 역할, 다시 말해 뭔가를 세게 걷어찰 때 쓰이기 때문에 주로 축구선수들의
다리에서 관찰할 수 있는 굉장히 강력한 근육들입니다. 넙다리뼈를 두껍게 감싸고 있는 세 개의 넓은근(광근)과
다리이음뼈인 골반에서부터 시작해 무릎 아래의 정강뼈까지 길게 이어져있는 넙다리곧은근(대퇴직근)으로
이루어져 있습니다. 이 네 근육의 머리는 모두 다른 지점에서 시작하지만, 정강뼈 상단의 '정강뼈거친면'에서
하나의 힘줄(공통건)로 만납니다.

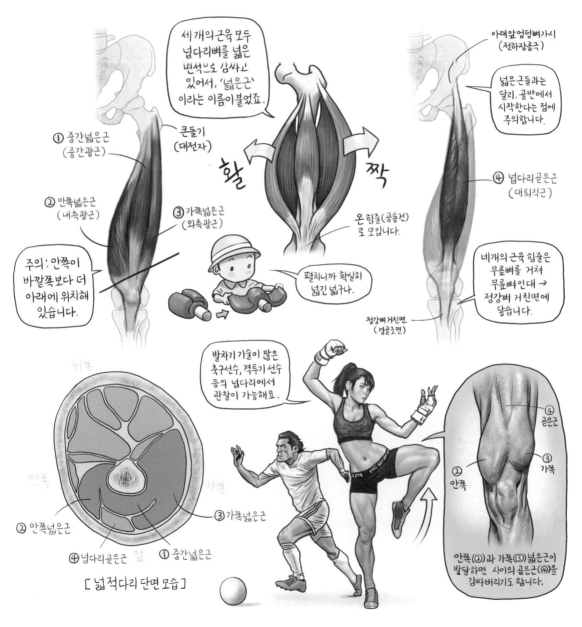

세 개의 근육 모두
넙다리뼈를 넓은
면쪽으로 심싸고
있어서, '넓은근'
이라는 이름이 붙었죠.

① 중간넓은근
(중간광근)

큰돌기
(대전자)

활

짝

② 안쪽넓은근
(내측광근)

③ 가쪽넓은근
(외측광근)

온 힘줄(공통건)
로 모입니다.

주의 : 안쪽이
바깥쪽보다 더
아래에 위치해
있습니다.

펼치니까 확실히
넓긴 넓구나.

아래앞엉덩뼈가시
(전하장골극)

넓은 근들과는
달리, 골반에서
시작한다는 점에
주의합니다.

④ 넙다리곧은근
(대퇴직근)

네개의 근육 힘줄은
무릎뼈를 거쳐
무릎뼈인대 →
정강뼈 거친면에
닿습니다.

정강뼈거친면
(경골조면)

발차기 기술이 많은
축구선수, 격투기 선수
등의 넙다리에서
관찰이 가능해요.

④
곧은근

②
안쪽

③
가쪽

뒤쪽

안쪽

가쪽

② 안쪽넓은근

③ 가쪽넓은근

④ 넙다리곧은근 앞 ① 중간넓은근

[넙적다리 단면 모습]

안쪽(②)과 가쪽(③)넓은근이
발달하면 사이의 곧은근(④)을
감싸버리기도 합니다.

❸ 양반다리를 만드는 근육 : 넙다리빗근(봉공근)

앞서 살펴 본 모음근들과 넓은근들의 경계역할을 하는 인체에서 가장 긴 근육(약 60cm)입니다. 골반에서
시작해 정강뼈에 이르는 긴 구간에 걸쳐 있는 긴 모습만큼 기능도 다양한데, 가장 대표적인 역할은 다리 전체를
바깥쪽으로 돌리거나 들어올려 굽히는 운동을 하게 만든다는 겁니다(이는 곳과 닿는 곳을 확인해보세요).
우리가 양반다리를 하거나 제기차기 놀이를 할 수 있는 건 이 근육 덕분이죠.

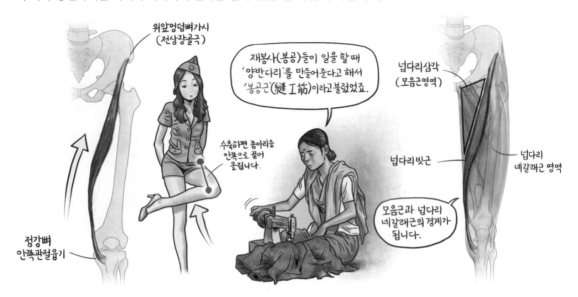

❹ 다리를 벌리는 근육 : 넙다리근막긴장근, 볼기근

팔로 치면 어깨세모근(삼각근)의 역할을 하는 근육들입니다. 이 근육들은 골반의 가쪽 부위에서 시작해
'엉덩정강근막띠'라는 긴 인대로 합쳐지는데, 다리를 가쪽으로 들어올리는(벌리는) 역할 외에도 직립을
유지하고, 걸음을 걷는 데에 결정적인 역할을 합니다.

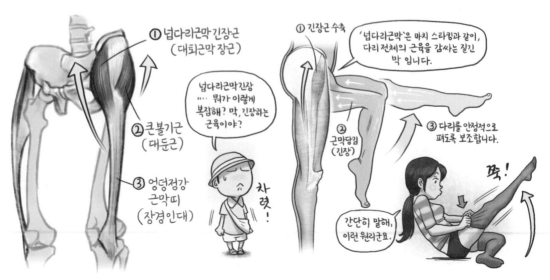

②-1 : 작은볼기근
(소둔근)

②-2 : 중간볼기근
(중둔근)

② 큰볼기근
(대둔근)

넙다리근막
긴장근

중간볼기근
근막

큰볼기근

넙다리뼈
큰돌기

엉덩정강
근막띠
(강경인대)

큰돌기 주변의 볼기근이
수축하면, 상대적으로
오목하게 패입니다.

지방층이
형성됨

❺ 다리 전체를 굽히는 근육 : 넓적다리뒤근육(햄스트링, hamstring)

넓적다리뒤근육은 넓적다리 뒤쪽의 근육들—넙다리두갈래근, 반힘줄근, 반막근—로 이루어져 있습니다.
흔히 햄스트링(hamstring)이라고도 불리는데, 지방(ham)과 섬유 조직(string)이 섞여 있다는 의미이기도
하고, 근육들의 모양새가 주로 가늘고 길다란 끈(string)처럼 생겼다고 해서 이런 이름이 붙었다고 하네요. 다리
앞쪽의 넙다리네갈래근에 대항해 다리 전체를 뒤로 당기거나 종아리를 위로 끌어올려 굽히는 굽힘근 역할을
합니다. 팔로 치면 위팔(두갈래)근에 해당하는 근육들이라 보면 되죠.

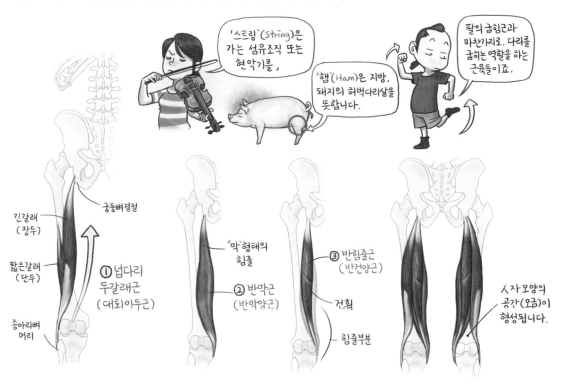

'스트링'(string)은
가는 섬유조직 또는
현악기를,

'햄'(ham)은 지방,
돼지의 허벅다리살을
뜻합니다.

팔의 굽힘근과
마찬가지로, 다리를
굽히는 역할을 하는
근육들이죠.

긴갈래
(장두)

궁둥뼈결절

① 넙다리
두갈래근
(대퇴이두근)

짧은갈래
(단두)

종아리뼈
머리

'막'형태의
힘줄

② 반막근
(반막양근)

③ 반힘줄근
(반건양근)

건획

힘줄부분

ㅅ자모양의
공간(오금)이
형성됩니다.

잠깐! 무릎의 '거위발'

여기서 잠깐 안쪽 무릎에 주목해봅시다. 모두 다른 부위에서 시작하는 근육들인 넙다리빗근, 두덩정강근, 반힘줄근의 아래 힘줄은 모두 정강뼈 안쪽 상단의 안쪽관절융기(내측과)를 향해 닿아있는데, 세 개의 힘줄이 위부터 순서대로 부착되어 있는 모습이 마치 거위의 발 같아서 이 부위를 거위발(pes anserinus)이라고 부릅니다. 무릎뼈 안쪽의 지표가 되기 때문에 한번 쯤 봐둘 필요가 있죠.

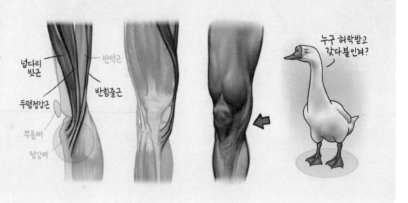

❻ 발뒤꿈치를 끌어올리는 근육 : 종아리세갈래근(하퇴삼두근)

흔히 '종아리 알통'이라고 부르는 종아리 뒤쪽에 위치한 근육입니다. 넙다리뼈 뒤쪽 관절면에서 시작하며 두 개의 갈래를 가진 장딴지근(비복근)과 정강뼈 뒤쪽에서 시작하는 가자미근을 합쳐 이르는 말인데, 이 두 근육의 하단은 하나의 힘줄(공통건)로 합쳐져 발꿈치뼈에 닿아 있습니다. 이 힘줄을 발꿈치힘줄(아킬레스힘줄)이라고 부르는데, 발뒤꿈치를 강하게 들어올리기 때문에 걷는 데에 절대적인 역할을 합니다.

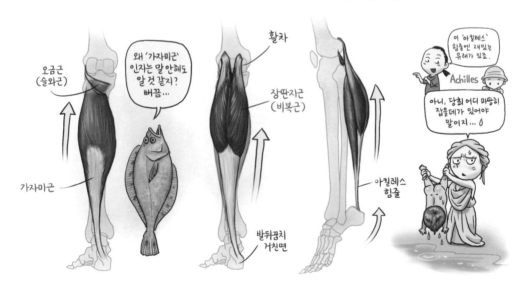

고대 그리스 바다의 여신 '테티스'는 인간과의 사이에서 태어난 '아킬레스'를 무적으로 만들기 위해 저승의 '스틱스' 강에 담갔으나,
잡고 있던 발목에는 강물에 닿지 않아 유일한 약점으로 남았다고 한다. 이후 '아킬레스'는 '약점'을 뜻하는 대명사로 쓰였다.

❼ 발등, 발가락을 끌어올리는 근육 : 앞정강근, 종아리근, 발가락 폄근

바로 앞에서 설명한 종아리세갈래근과 발가락 굽힘근에 반대되는 역할을 하는 근육들입니다. 발등을 위로
끌어올리는 동작인 '발등굽힘'을 가능하게 하며, 특히 앞정강근은 발등굽힘 시 명확하게 드러나기 때문에 쉽게
관찰할 수 있습니다.

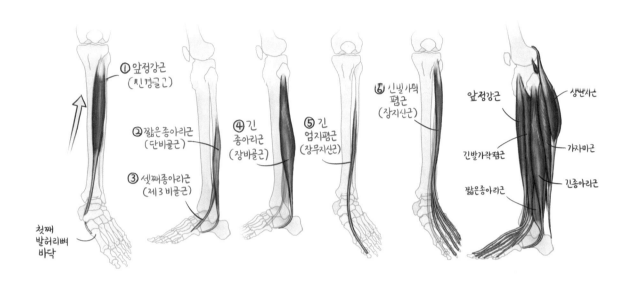

종아리 앞쪽 근육들의 영역을 확인해봅시다.

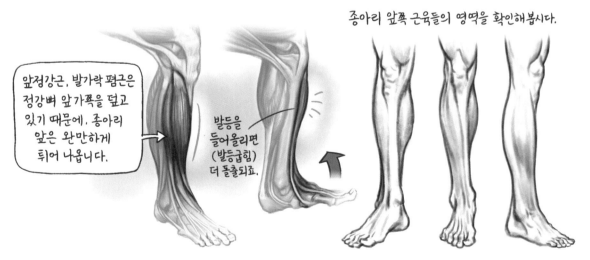

■ 다리의 근육을 붙여봅시다

다리의 근육들은 팔과
마찬가지로 길쭉한 모양의
근육들이 겹겹이 겹쳐 있어서
꽤 복잡해 보이지만, 대부분
아래에서 위로 끌어올리는
녀석들이 대부분이라 이는 곳
/ 닿는 곳의 지점을 잘 눈여겨
보는 것이 중요합니다. 하나씩
차근차근 뜯어봅시다.

01. 넓적다리뒤근육

(hamstring : 499쪽 참고)

02. 큰허리근/엉덩근

(대요근/장골근, 大腰筋/腸骨筋,
psoas major/iliacus m.)

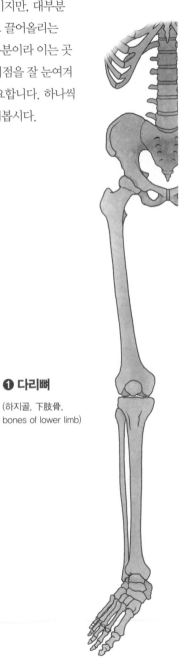

❶ 다리뼈

(하지골, 下肢骨,
bones of lower limb)

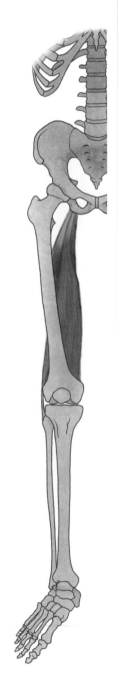

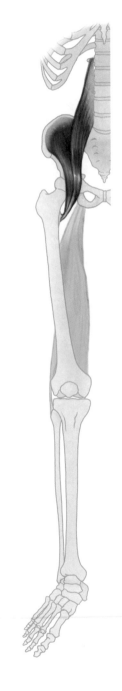

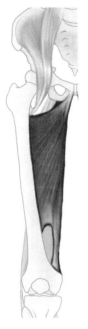
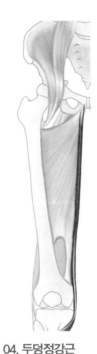
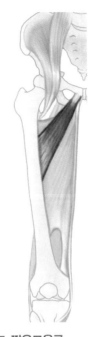
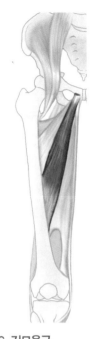

03.큰모음근

(대내전근, 大內轉筋, adductor magnus m.)

04. 두덩정강근

(박근, 薄筋, gracilis m.)

05. 짧은모음근

(단내전근, 短內轉筋, adductor brevis m.)

06. 긴모음근

(장내전근, 長內轉筋, adductor longus m.)

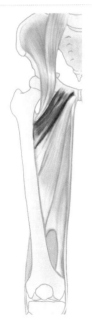
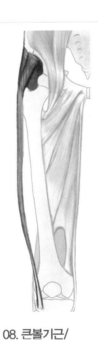
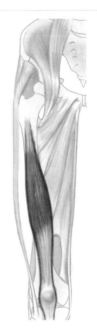
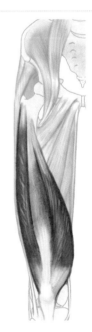

07. 두덩근

(치골근, 恥骨筋, pectineus m.)

**08. 큰볼기근/
엉덩정강근막띠**

(대둔근/장경인대, 大臀筋/
腸脛靭帶, gluteus maximus
m./iliotibial tract)

09. 중간넓은근

(중간광근, 中間廣筋, vastus intermedius m.)

10. 가쪽/안쪽넓은근

(외측/내측광근, 外側/內側廣筋, vastus lateralis/vastus medialis m.)

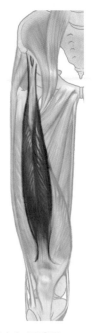

11. 넙다리곧은근

(대퇴직근, 大腿直筋, rectus
femoris m.)

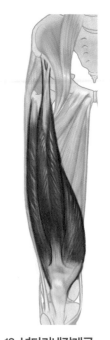

12. 넙다리네갈래근

(대퇴사두근, 大腿四頭筋,
quadriceps femoris m.)

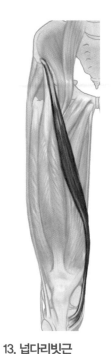

13. 넙다리빗근

(봉공근, 縫工筋, sartorius m.)

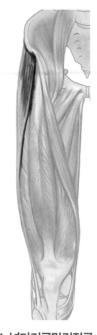

14. 넙다리근막긴장근

(대퇴근막장근, 大腿筋膜張筋,
tensor fasciae latae m.)

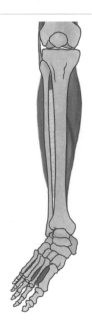

15. 종아리근육

(500쪽 참고)

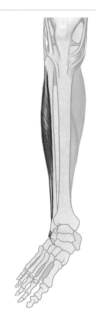

16. 긴종아리근

(장비골근, 短腓骨筋, peroneus
longus m.)

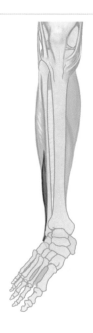

17. 짧은종아리근

(단비골근, 短腓骨筋,
peroneus brevis m.)

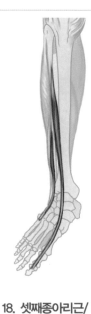

**18. 셋째종아리근/
긴엄지폄근**

(제삼비골근/장무지신근,
第三腓骨筋/長拇趾伸筋,
peroneus tertius/extensor
hallucis longus m.

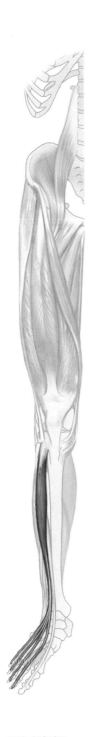

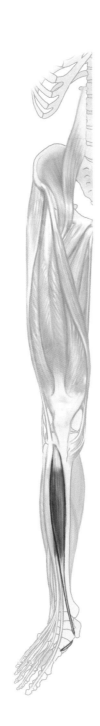

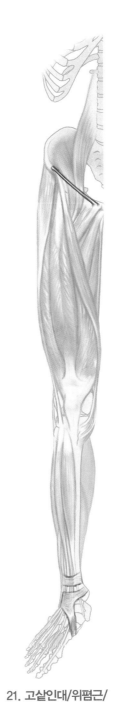

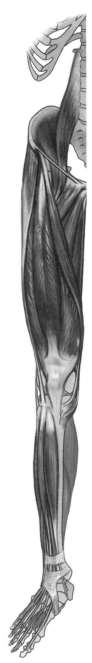

19. 긴발가락폄근

(장지신근, 長趾伸筋,
extensor digitorum longus m.)

20. 앞정강근

(전경골근, 前頸骨筋,
tibialis anterior m.)

**21. 고샅인대/위폄근/
아래폄근지지띠**

(서혜인대/상신근/하신근지대,
鼠溪靭帶/上伸筋/下伸筋支帶,
inguinal ligament/superior/
inferior extensor retinaculum)

22. 다리 앞모습 완성

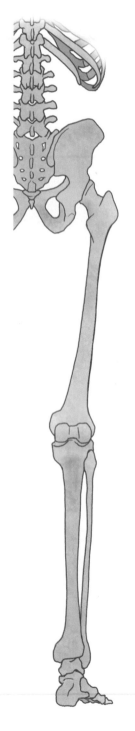

❷ 다리뼈 뒷모습

(하지골, 下肢骨,
bones of lower limb)

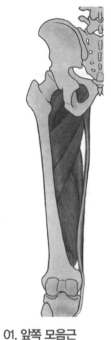

01. 앞쪽 모음근

(내전근군 : 496쪽)

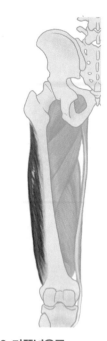

02. 가쪽넓은근

(외측광근, 外側廣筋, vastus
lateralis m.)

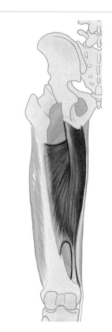

03. 큰모음근

(대내전근, 大內轉筋,
adductor magnus m.)

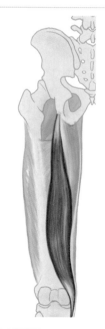

04. 반막근

(반막상근, 半膜狀筋,
semimembranosus m.)

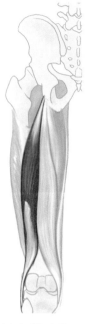

05. 넙다리두갈래근

(대퇴이두근, 大腿二頭筋,
biceps femoris m.)

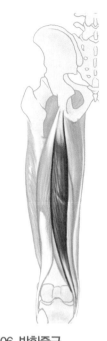

06. 반힘줄근

(반건양근, 半腱樣筋,
semitendinosus m.)

07. 햄스트링

(499쪽 참고)

08. 작은볼기근

(소둔근, 小臀筋, gluteus
minimus m.)

09. 중간볼기근

(중둔근, 中臀筋, gluteus
medius m.)

10. 큰볼기근

(대둔근, 大臀筋,
gluteus maximus m.)

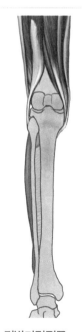

11. 긴발가락폄근

(장지신근, 長趾伸筋,
extensor digitorum longus m.)

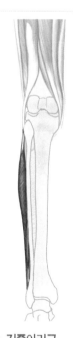

12. 긴종아리근

(장비골근, 短排骨筋, peroneus
longus m.)

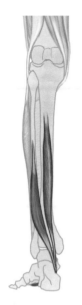

13. 긴엄지굽힘/
긴발가락굽힘근

(장무지굴/장지굴근, 長拇趾屈/
長趾屈筋, flexor pollicis longus
/flexor digitorum longus m.)

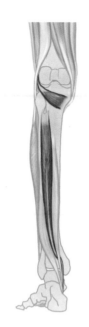

14. 오금근/뒤정강근

(슬와근/후경골근, 膝窩筋/
後脛骨筋, popliteus/tibialis
posterior m.)

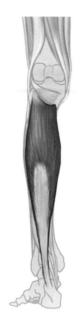

15. 가자미근

(가자미근, soleus m.)

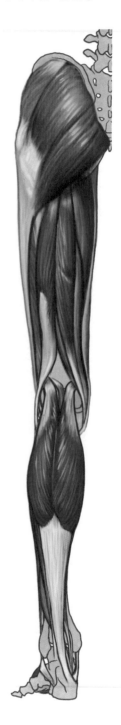

19. 다리 뒷모습 완성

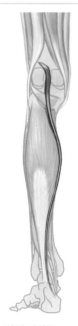

16. 장딴지빗근

(족척근, 足蹠筋, plantaris m.)

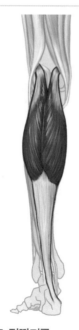

17. 장딴지근

(비복근, 腓腹筋,
gastrocnemius m.)

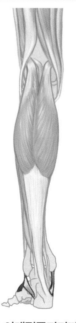

18. 아래폄근지지띠

(하신근지대, 下伸筋支帶,
inferior extensor retinaculum)

❸ 다리뼈 가쪽모습

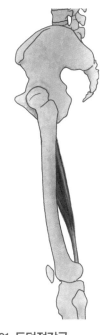

01. 두덩정강근
(박근, 薄筋, gracilis m.)

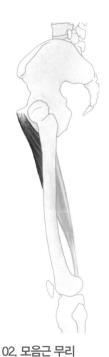

02. 모음근 무리
(내전근군 : 496쪽 참고)

03. 큰허리근
(대요근, 大腰筋, psoas major m.)

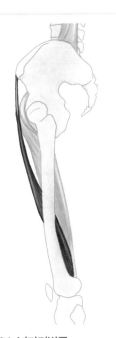

04. 넙다리빗근
(봉공근, 縫工筋, sartorius m.)

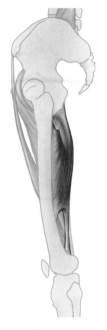

05. 큰모음근

(대내전근, 大內轉筋, adductor magnus m.)

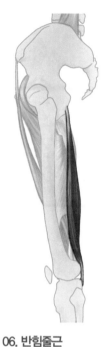

06. 반힘줄근

(반건양근, 半腱樣筋, semitendinous m.)

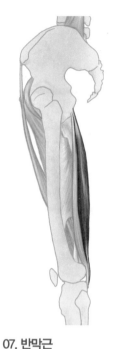

07. 반막근

(반막상근, 半膜狀筋, semimembranosus m.)

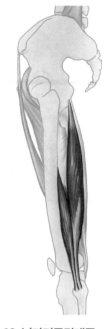

08. 넙다리두갈래근

(대퇴이두근, 大腿二頭筋, biceps femoris m.)

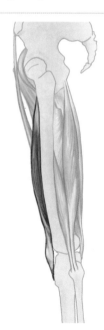

09. 안쪽넓은근

(내측광근, 內側廣筋, vastus medialis m.)

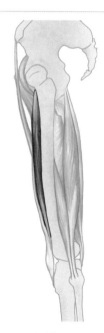

10. 중간넓은근

(중간광근, 中間廣筋, vastus intermedius m.)

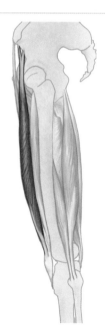

11. 넙다리곧은근

(대퇴직근, 大腿直筋, rectus femoris m.)

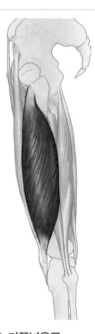

12. 가쪽넓은근

(외측광근, 外側廣筋, vastus lateralis m.)

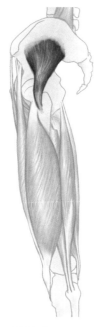

13. 작은볼기근

(소둔근, 小臀筋, gluteus
minimus m.)

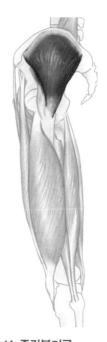

14. 중간볼기근

(중둔근, 中臀筋, gluteus
medius m.)

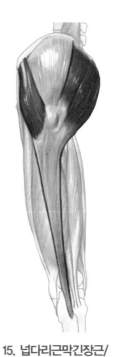

15. 넙다리근막긴장근/
큰볼기근

(대퇴근막장근/대둔근)

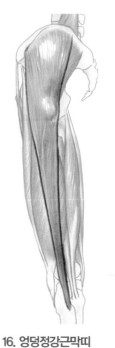

16. 엉덩정강근막띠

(장경인대, 腸脛靭帶, iliotibial
tract)

17. 발등근육/장딴지빗근

(발등근육 : 571쪽
족척근, 足蹠筋, plantaris m.)

18. 앞정강근/
셋째종아리근

(전경골근/제삼비골근,
前頸骨筋/第三排骨筋, tibialis
anterior/peroneus tertius m.)

19. 긴엄지폄근

(장무지신근, 長拇趾伸筋,
extensor pollicis longus m.)

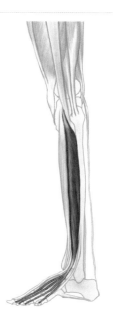

20. 긴발가락폄근

(장지신근, 長趾伸筋,
extensor digitorum longus m.)

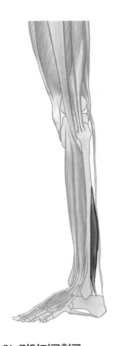

21. 긴엄지굽힘근

(장무지굴근, 長拇趾屈筋, flexor
pollicis longus m.)

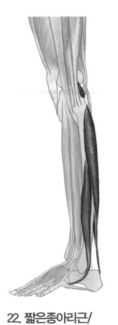

22. 짧은종아리근/
가자미근

(단비골/가자미근, 短排骨/
가자미筋, peroneus brevis/
soleus m.)

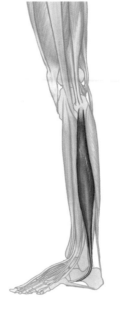

23. 긴종아리근

(장비골근, 短排骨筋,
peroneus longus m.)

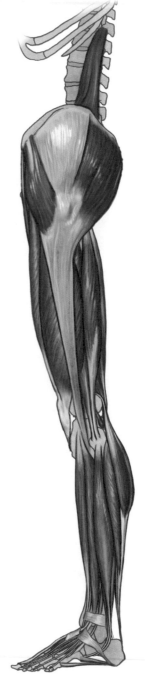

26. 가쪽다리 완성

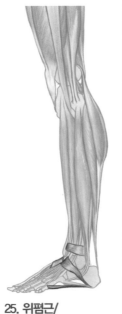

24. 장딴지근

(비복근, 排腹筋,
gastrocnemius m.)

25. 위폄근/
아래폄근지지띠

(상신근/하신근지대, 上伸筋/
下伸筋支帶, superior/inferior
extensor retinaculum)

❹ 다리뼈 안쪽모습

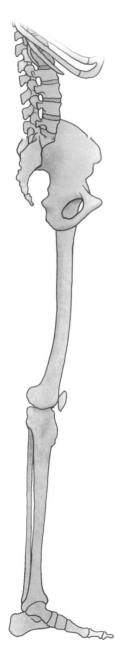

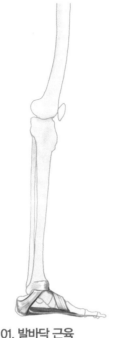

01. 발바닥 근육

(573쪽 참고)

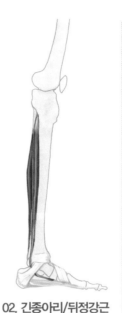

02. 긴종아리/뒤정강근

(장비골/후경골근,
短排骨/後脛骨筋,
peroneus longus/
tibialis posterior m.)

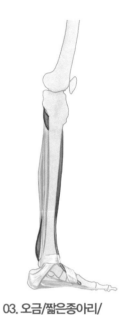

**03. 오금/짧은종아리/
앞정강근**

(슬와/단비골/전경골근,
膝窩/短腓骨/前脛骨筋,
popliteal bursa/peroneus brevis/
Tibialis anterior m.)

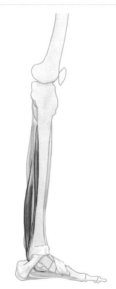

**04. 긴엄지굽힘/
긴발가락굽힘근**

(장무지굴/장지굴근,
長拇趾屈/長趾屈筋,
flexor pollicis longus/ flexor
digitorum longus m.)

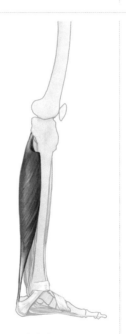

05. 가자미근

(가자미筋, soleus m.)

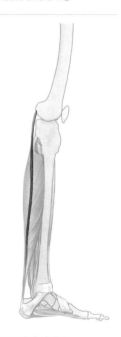

06. 장딴지빗근

(족척근, 足蹠筋, plantaris m.)

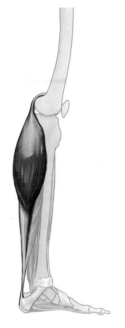

07. 장딴지근

(비복근, 排腹筋,
gastrocnemius m.)

**08. 큰볼기근/
엉덩정강근막띠**

(대둔근/장경인대,
大臀筋/腸脛靭帶, gluteus
maximus m./iliotibial tract)

09. 가쪽넓은근

(외측광근, 外側廣筋, vastus
lateralis m.)

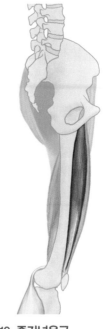

10. 중간넓은근

(중간광근, 中間廣筋, vastus
intermedius m.)

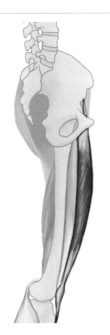

11. 넙다리곧은근

(대퇴직근, 大腿直筋, rectus
femoris m.)

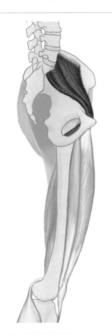

12. 엉덩허리근

(장요근, 腸腰筋, iliopsoas m.)

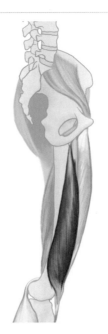

13. 안쪽넓은근

(내측광근, 內側廣筋, vastus
medialis m.)

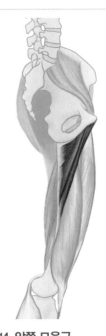

14. 앞쪽 모음근

(내전근군 : 496쪽 참고)

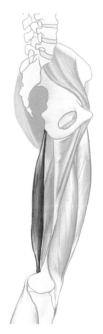

15. 넙다리두갈래근

(대퇴이두근, 大腿二頭筋,
biceps femoris m.)

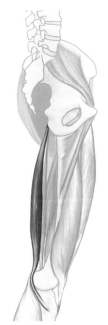

16. 반힘줄근

(반건양근, 半腱樣筋,
semitendinosus m.)

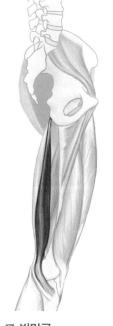

17. 반막근

(반막상근, 半膜狀筋,
semimembranosus m.)

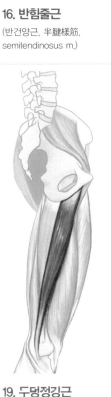
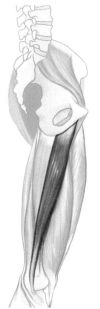

18. 큰모음근

(대내전근, 大內轉筋, adductor
magnus m.)

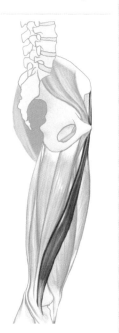

19. 두덩정강근

(박근, 薄筋, gracilis m.)

20. 넙다리빗근

(봉공근, 縫工筋, sartorius m.)

21. 안쪽다리 완성

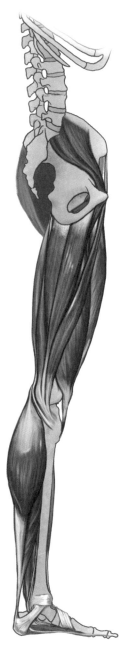

■ 다리의 여러 가지 모습

다음은 실제 다리의 여러 가지 모습을 묘사한 그림들입니다. 우리가 해부학 자료들을 통해 자주 보는 다리의
앞면과 뒷면도 물론 중요하지만, 가쪽면과 안쪽면의 구조는 의외로 접하기가 쉽지 않기 때문에 이번 기회에 잘
봐 둘 필요가 있을 것 같군요. 부디 도움이 되셨으면 좋겠습니다.

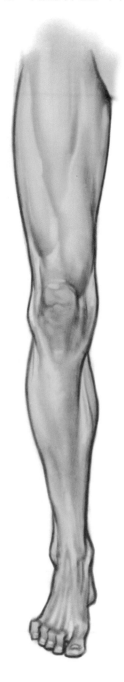
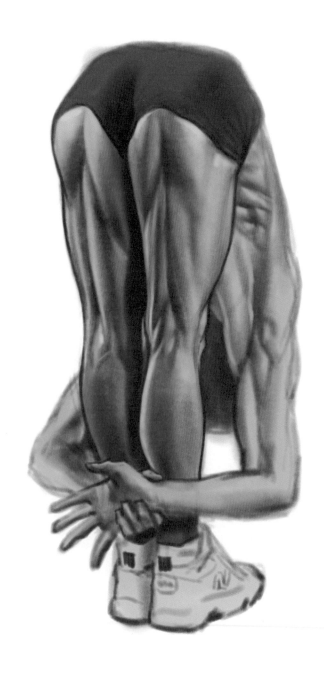

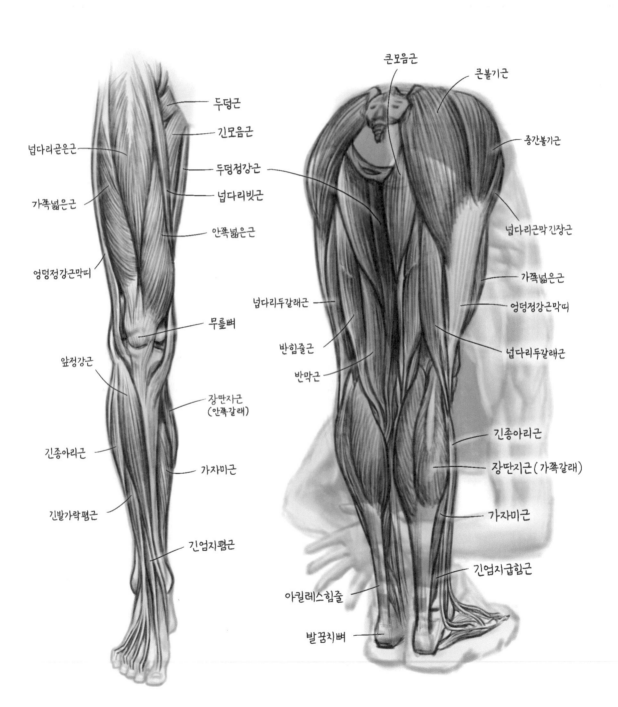

큰모음근

큰볼기근

두덩근

긴모음근

중간볼기근

넙다리곧은근

두덩정강근

가쪽넓은근

넙다리빗근

넙다리근막 긴장근

안쪽넓은근

가쪽넓은근

엉덩정강근막띠

엉덩정강근막띠

넙다리두갈래근

무릎뼈

넙다리두갈래근

반힘줄근

앞정강근

반막근

장딴지근
(안쪽갈래)

긴종아리근

장딴지근 (가쪽갈래)

긴종아리근

가자미근

가자미근

긴발가락폄근

긴엄지굽힘근

긴엄지폄근

아킬레스힘줄

발꿈치뼈

위앞엉덩뼈 가시
가쪽넓은근
중간볼기근
넙다리근막긴장근
넙다리뼈
무릎뼈
긴모음근
넙다리빗근
두덩근
두덩뼈

두덩정강근
큰모음근
넙다리곧은근
가자미근
앞정강근
가쪽복사
(종아리뼈)
정강뼈
긴발가락굽힘근
뒤정강근
안쪽복사
넙다리빗근
장딴지근

가쪽넓은근
엉덩정강근막띠
앞정강근
두덩정강근
큰모음근
안쪽넓은근
긴발가락폄근
긴종아리근
짧은종아리근
셋째종아리근
큰볼기근
넙다리두갈래근
반막근
반힘줄근
정강뼈
앞정강근
긴엄지폄근

발, 몸을 받들다

■ 걸어 다니는 걸작

꽤 오랫동안 만화나 일러스트를 그려온 작가라고 해도, 갑자기 '발'을 그려야 할 상황이 닥치면 당황하는 모습을 심심찮게 볼 수 있습니다. 왜? 한마디로 많이 그려보지 않았기 때문입니다. '발 없는 말이 천 리 간다', '손이 발이 되도록 빌다' 와 같은 속담처럼 '손'과 함께 손쉽게 연상되는 아주 익숙한 신체 기관일 뿐 아니라 하루에도 몇 번씩 매만지게 되는 부분인데도, 그릴 일이 별로 없는 게 사실이거든요.

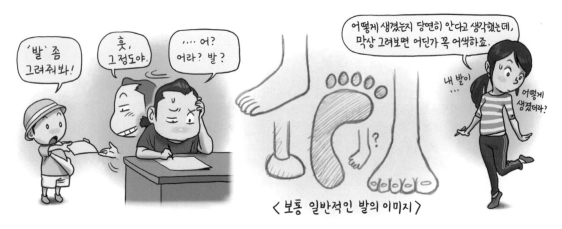

변명을 좀 하자면, 발은 양말이나 신발로 감싸 가려져 있는 경우가 대부분인 데다 땀샘도 무지 많아서 냄새는 물론이고 무좀 등의 비위생 질환도 걸리기 일쑤잖아요? 그래서 남의 것은 물론이고 '내 것'마저 자세히 관찰하기는 의외로 쉽지 않은 일입니다. 눈이랑 가장 멀리 떨어져 있으니, 몸을 일부러 굽히지 않는 이상 잘 보이지도 않으니까요.

게다가 발은 손에 비해 의도적이고 눈에 띄는 '신체 언어'가 적은 편이라 그런 것도 있죠. 아무래도 '소통'보다는 '이동'에 주로 사용되는 기관이다 보니, 작가들은 그림을 그릴 때 축소시켜 묘사하거나, 생략해 버리거나, 아예 컷 밖으로 잘라버리는 경우도 많습니다. 한마디로, '그릴 일'이 별로 없다 보니 관찰할 필요도 적을 수밖에요.

속도감을
내기위해서
이렇게 흐리는건
그나마 양반.

아예
이렇게 잘라서
얼버무려
버리거나.

이런 포스터도 다반사.

심지어는
발이 아예
없는 경우도 있죠.

발 무릎…

난
대체

하지만 발이라는 존재를 인식하고 제대로 그릴 수만 있다면, 캐릭터의 생명력과 표현력은 이전과 비교도 안 될 정도로 풍부해집니다. 인간의 행동 중에서 가장 중요한 부분을 차지하는 것이 '이동'이고, 또한 손과 유사한 해부학적 구조를 갖고 있기 때문에 때로는 손을 대신할 수 있다는 사실을 떠올린다면 말이죠. 그림을 그리거나 연극을 하는 이라면 한번 쯤은 꼭 발이라는 기관에 주목해야 하는 이유입니다.

발의 묘사는 인물
행동의 '성격'을
구체적으로
뒷받침합니다.

〈미래소년 코난〉

역대 만화캐릭터중 '코난'만큼
적극적으로 '발'의 역할을 부각시킨
경우도 별로 없었죠. 코난의 발은
'캐릭터'에 가까웠습니다.

그냥 '맛있겠다' 느낌

살금 살금

심지어는
이렇게

막 콧구멍을
파기도
(실제 등장한
장면입니다.)

'미야자키 하야오'의 1978년 작 '미래소년 코난'의 주인공, 코난의 발은 거의 '손'에 가까운 활약을 보여줬다.
이는 굉장히 커다란 인상을 남겼고, 그 덕분에 지금까지도 '코난'은 활동적인 캐릭터의 전형으로 남아 있다.
('미래소년 코난' character design ⓒ 日本アニメーション.《未来少年コナン》)

그리고 그 필요는 비단 '그림'에만 국한된 문제는 아닙니다. 손에 비해 신체 언어가 적은 대신, 발은 그 사람의 심리를 있는 그대로 표현합니다. 우리가 누군가와 대화를 할 때는 얼굴 표정과 손동작에 정신이 팔려 '발'의 움직임에는 거의 신경을 쓰지 않기 때문, 발은 생리적인 솔직함을 유지할 수 있었던 거죠. 행동 심리 분석가들은 바로 그런 이유로 '발'의 고유한 신체 언어에 주목할 필요가 있다고 말하기도 합니다.

생명체의 생존에 있어 막중한 '이동'이라는 임무를 수행하고 있을 뿐 아니라 그 과정에서 가장 상처를 많이 받음에도 불구하고 발은 우리의 신체 기관 중 가장 천대를 받습니다. 그러나 손을 발로 사용하거나 발을 손으로도 사용하는 동물들과 달리 인간의 발은 오로지 몸을 받드는 일에만 묵묵히 집중해왔습니다.
그리고 그 고단한 '희생' 덕분에 인류는 완벽한 '손'을 얻을 수 있었죠.
인류가 손을 얻은 결과는 굳이 말씀 안 드려도 아시겠죠?

오늘 밤 하루 종일 고생한 발을 정성스럽게 주물러주며 말을 건네보자…

발에는 총 26개의 뼈와 114개의 인대, 20개의 근육이 있습니다. 이 모든 구조들은 기막히게 연동되어 인간이 서고, 걷고, 달리면서 생기는 어마어마한 하중을 효율적으로 처리하는 데에 활용되죠. 발이란 그냥 단순한 '받침대'가 아니라 인간이 취할 수 있는 수천, 수만 가지 자세 경우의 수를 아무렇지도 않게 버텨내어 손이 마음 놓고 여러 가지 시도를 하게 만든 버팀목 역할을 해주었고, 결과적으로 인류의 문명뿐 아니라 '예술'을 가능하게 한 원동력이 되었습니다. 아니, 차라리 그 자체가 예술작품이라고 하는 게 더 맞을지도 모르겠군요.

우리는 무언가를 좋지 않게 생각하거나, 비하할 때 '발'을 접두사 격으로 사용하는 경우가 많습니다. '발로 만든 요리', '발로 그린 그림' 등이 그 예죠. 하지만 애견가들이 '개'가 들어간 욕설을 거의 쓰지 않듯, 발에 대해 공부할수록 우리가 모르고 있던 발에 대해 새로운 경외감이 새록새록 피어나게 마련이니, 이 책을 덮을 때 즈음이면 우리의 발을 다른 시각으로 볼 수 있게 되기를 바랍니다.

■ 발발이의 추억

책 첫머리의 프롤로그에도 언급했다시피, 저는 어릴 적부터 '개 뒷다리'에 대해 궁금한 게 꽤 많았습니다. 예를 들어 사람의 발은 넓적한데, 개나 고양이의 발은 왜 그렇지 않을까? 사람의 무릎은 앞이 튀어나와 있는데, 왜 개나 고양이는 뒤쪽이 튀어나와 있을까? 따위의 궁금증이었죠. 당시에는 그런 의문이 꽤 쓸데없는 것으로 여겨졌지만, 지금도 가끔 학생들로부터 비슷한 질문을 받는 걸 보면 '개 뒷다리의 미스터리'는 세대를 초월한 근본적인 의문이 아닐까 합니다.

사람의 발과 개의 뒷 발의 차이를 알게 된 것은 한참 후의 일이지만, 그 내용은 허무할 정도로 간단한 것이었습니다. 일단, 뼈대만 놓고 보면 약간의 길이 차이가 있긴 해도 개의 다리나 사람의 다리나 사실은 굉장히 비슷한 모습이었던 거죠. 어린 시절 제가 개의 '무릎'이라고 생각했던 돌출부는 사실 '발꿈치'에 해당했던 겁니다.

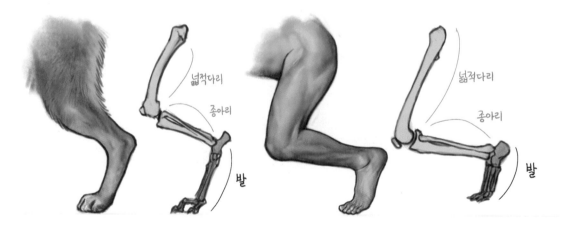

그런데, '발'의 모습은 좀 달랐습니다. 분명 사람이나 개나 '발'이 하는 역할은 같은데, 이렇게 다르게 생긴
이유는 뭘까요? '손'이야 워낙 용도가 다르니 그러려니 하지만 '이동'이라는 '발'의 기능은 같은데 굳이 다르게
생길 필요가 있었을까 하는 의문이 들더군요.

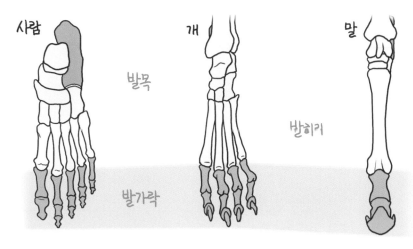

일례로, 보통 개는 사람보다 작지만 달리기는 빠릅니다. 그렇다면 사람의 발도 개처럼 생기면 안 되는 걸까요?
다시 말해 발의 모습에 저작권이나 특허가 있는 것도 아닌데, 비슷한 기능을 갖고 있다면 기왕이면 더 빠른
동물의 모습을 흉내 내는 게 생존 측면에도 유리하지 않았을까 하는 거죠. 마치, 유럽 고대 신화에 나오는
반인반수(半人半獸)처럼요. 이 의문을 풀기 위해선 역시 다른 동물들과 사람의 발을 비교해볼 필요가 있겠군요.

■두 발로 서다

그럼 이제부터 본격적으로 '발'의 모습을 재구성해볼 텐데, 그러자면 항상 그래왔듯이 일단은 가장 먼저 발의 '역할'부터 명료하게 정리할 필요가 있습니다. 자, 아주 단순하게 생각해보죠.
발은 도대체 왜 필요할까요?

'발이 존재하는 이유'야 물론 여러 가지가 있겠지만, 아무래도 가장 먼저 떠오르는 이유는 어떤 바닥에서든 '서 있기 위해서'가 아닐까요? 인체를 전체적으로 관찰해보면 바닥에 닿아 있는 발이 생각보다 꽤 길고 넓적한 것이, 사람이 서 있을 수 있는 건 아무래도 '발'의 역할이 가장 커 보이는 게 사실이긴 합니다.

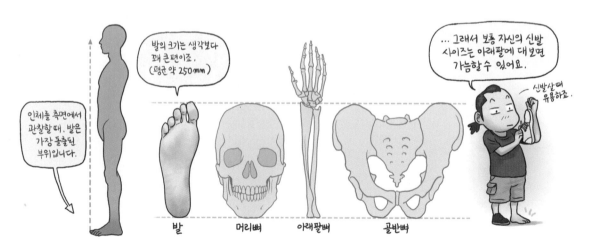

중력과 마찰이 작용하는 지상에서 생활하는 동물이 몸통을 지면으로부터 띄우는 일, 즉 서는 일(stand)은 아주 당연하고도 중요한 일입니다. 지면에는 울퉁불퉁한 굴곡과 거친 질감, 해충과 세균 등 여러 변수가 존재하기 때문에 뱀처럼 비늘을 이용해 미끄러져 이동하지 않는 이상 지면과 직접 마찰되는 피부는 물론이고, 몸통 안의 중요한 장기들이 이런저런 충격으로 손상되기 십상이니까요.

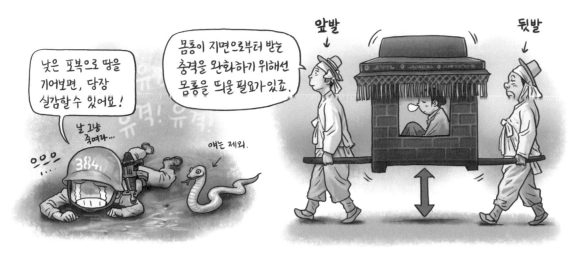

따라서 불규칙한 지면을 부드럽게 이동하는 동시에 떠받치고 있는 몸통에 전달되는 충격을 최소화하기 위해, 지상에서 생활하는 네 발 동물의 발은 대부분 같은 규칙을 가지고 있습니다. '발'이 제역할을 하려면 무거운 몸통을 효과적으로 받들기 위한 구조가 그 무엇보다 가장 먼저 해결되어야 한다는 말이지요.

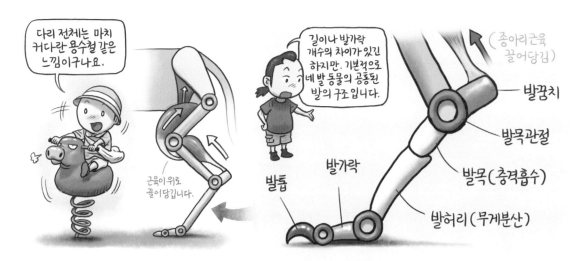

그런데, 단순히 '서는 일'이 아니라 꼿꼿이 '두 발로 서는 일' 즉 직립(erect)은 문제가 좀 다릅니다. 막상 우리는 '직립'이 너무나 당연하기 때문에 잘 느끼지 못하지만, 가만 생각해보면 척추동물에게 직립은 그다지 추천할 만한 자세는 아닙니다. 왜냐하면 직립을 하기 위해 감수해야 하는 손해와 위험이 한두 가지가 아니거든요.

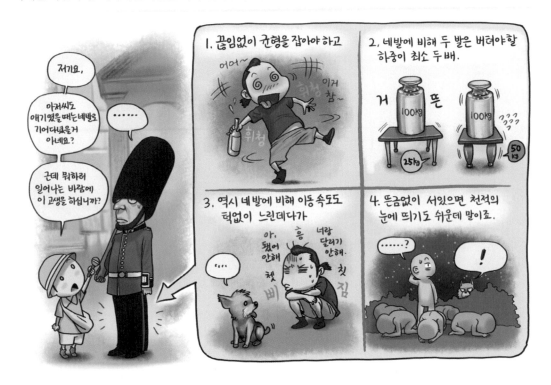

굳이 구구절절 이런 이유들을 대지 않더라도, 직립이 비효율적이고 어색한 자세라는 건 당장 지구상에 이렇게 똑바로 서서 생활하는 생물이 몇이나 될까만 생각해봐도 알 수 있는 문제죠. 인간이 만물의 영장이기 때문이 아니라 단지 여러 위험에도 불구하고, '직립'을 해야만 했던 절실한 이유가 있었다는 겁니다.

이 밖에도, 직립을 하게 되면 뜨거운 햇볕을 받는 체표면적이 줄어들기 때문에
네 발 동물에 비해 훨씬 효율적으로(약 33%) 체온을 냉각시키는 효과도 있다고 한다.

어쨌든 인류가 과감히 직립이라는 카드를 선택한 이상, 발의 모습도 당연히 달라져야만 했겠죠. 보통 네 발 동물들의 발은 지면과의 마찰을 극대화하기 위해 뾰족한 모습인데 반해, 인류의 발은 길쭉한 모양이 될 수밖에 없었습니다. 두 개의 발만으로 몸통의 무게를 지탱해야만 했으니까요.

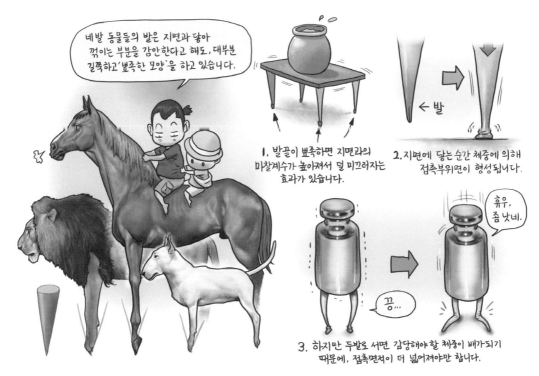

정리하면, 직립한 인간은 상체의 무게를 지탱하기 위해 더 넓은 면적의 발이 필요했고, 발의 길이가 길어짐에 따라 상대적으로 다리의 길이가 짧아졌다는 얘깁니다. 여기까지는 좋은데, 그런데 문제는 이 다음부터입니다. 다리가 짧으면 아주 치명적인 약점이 생기거든요. 역시 생존의 문제란 만만치 않습니다.

■ 발의 길이와 속도

이번에는 순수하게 '이동'의 문제만 생각해 보죠. 생존을 위해선 다른 생명체보다 '빨리 이동하는 것'이
절대적으로 유리할 것입니다. 그렇다면 일반적으로 지상에서 생활하는 어떤 동물이 빨리 달리려면 발이 어떻게
생기는 것이 좋을까요?

그렇습니다. 일단은 무조건 '길어야' 합니다! 다리 전체 중에서도, 지면에 직접 닿는 발이 길면 길수록 빨리 달릴
수 있죠. 여기서 잠깐 앞에서 공부했던 '지레의 원리'를 다시 떠올려 볼까요? 발은 2종 지레에 속하는데, 힘점과
작용점 사이의 거리가 길면 길수록 적은 힘으로 강하게 지면을 밀어낼 수 있어서 결과적으로 더 빨리 달릴 수
있기 때문입니다.

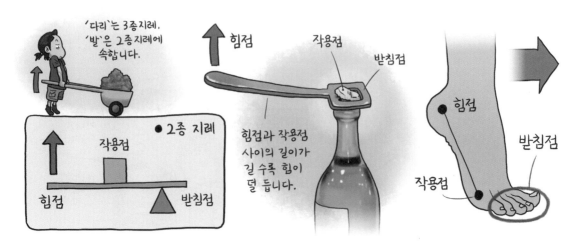

따라서 동물들이 빨리 달리기 위해서는 받침점의 길이를 최소화하고 힘점과 작용점의 길이를 최대한 길게 만들 필요가 있죠. 쉽게 말해 결과적으로만 놓고 보면 '발'이 땅에 닿는 면적이 작을수록 빨라진다는 얘깁니다. 결국 전체 다리 중 '얼만큼 발로 활용하느냐'가 관건이 되는데, 이에 따라 육상척추동물은 크게 세 가지 보행 방식으로 나눌 수 있습니다.

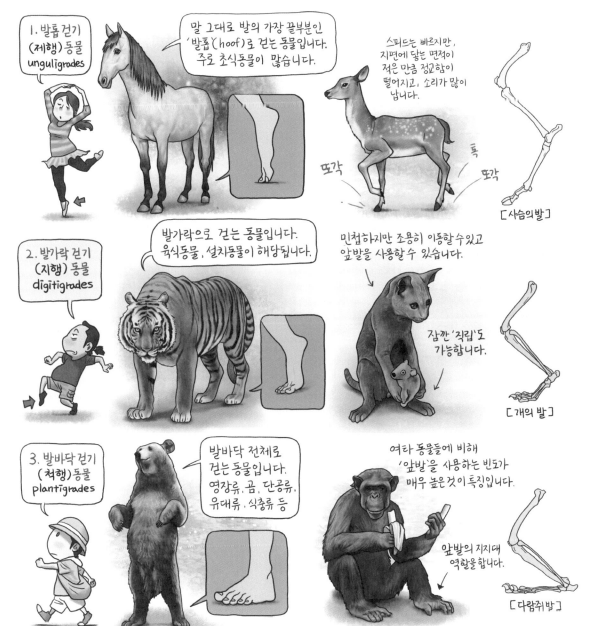

1. 발톱 걷기 (제행) 동물 unguligrades

말 그대로 발의 가장 끝부분인 '발톱'(hoof)로 걷는 동물입니다. 주로 초식동물이 많습니다.

스피드는 빠르지만, 지면에 닿는 면적이 적은 만큼 정교함이 떨어지고, 소리가 많이 납니다.

또각 또각

[사슴의 발]

2. 발가락 걷기 (지행) 동물 digitigrades

발가락으로 걷는 동물입니다. 육식동물, 설치동물이 해당됩니다.

민첩하지만 조용히 이동할 수 있고 앞발을 사용할 수 있습니다.

잠깐 '직립'도 가능합니다.

[개의 발]

3. 발바닥 걷기 (척행) 동물 plantigrades

발바닥 전체로 걷는 동물입니다. 영장류, 곰, 단공류, 유대류·식충류 등

여타 동물들에 비해 '앞발'을 사용하는 빈도가 매우 높은 것이 특징입니다.

앞발의 지지대 역할을 합니다.

[다람쥐발]

정리하자면 발톱〉발가락〉발바닥 순으로 발의 길이가 길고 속도가 빠르다는 건데, 재미있는 것은 이에 '앞발'의 사용도가 반비례한다는 사실입니다. 다시 말해, 앞발을 다양한 용도로 많이 사용할수록 다리 전체의 길이가 짧아지고, 이동 속도도 느리다는 얘기죠. 그럴 수밖에 없는 것이, 앞발의 용도가 많아질수록 뒷발은 앞발을 매달고 있는 상체를 든든하게 받쳐줘야만 하기 때문입니다.

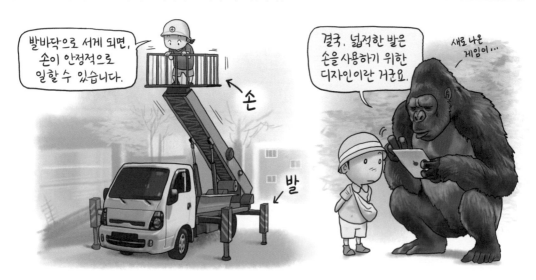

따라서 '손'(앞발)을 사용하는 사람은 당연히 '발바닥 걷기 동물'에 속하죠. 다만 같은 종류인 곰이나 고릴라는 빨리 이동해야 할 필요가 있을 때 앞발을 함께 사용하기 때문에 전적으로 두 발에만 의존해서 이동하는 인간은 발바닥 걷기 동물 중에서도 가장 속도가 느립니다.

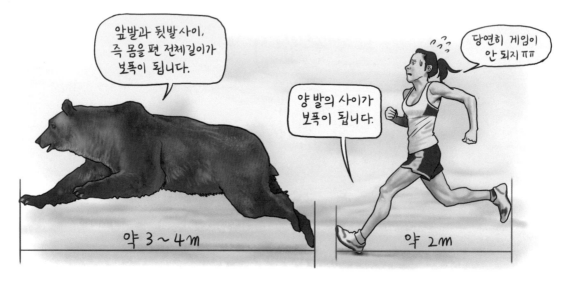

곰이나 고릴라는 발바닥 걷기 동물이긴 해도, 네 발로 달릴 때는 '발가락'으로 달리기 때문에 더욱 달리기 속도가 빠르다.
따라서 사냥꾼들은 '산속에서 시야 안에 곰과 마주쳤다면 도망가기를 포기하라'고 조언(?)하기도.

엎친 데 덮친 격으로 상체의 무게를 지탱하기 위해 지면과의 접촉 면적이 길어진 발은 그 자체만으로도 이동에 부적합하다는 치명적인 단점이 있습니다. 서 있자니 이동을 못 하겠고, 이동하자니 서 있는 게 힘들어지는 모순에 봉착하게 된 것이나 마찬가지죠.

아아, 이것 참 큰일 났네요. 이동을 위한 발이 이동에 부적합하다니요. 하지만 아직 너무 실망하기에는 이릅니다. 인간은 결국 이 길고 넓적한 발을 아주 기발한 방법으로 활용하고야 말았으니까요. 비록 네 발 동물보다는 느리지만, 그래도 꽤 빨리 뛸 수 있는 방법을 찾아낸 거죠.

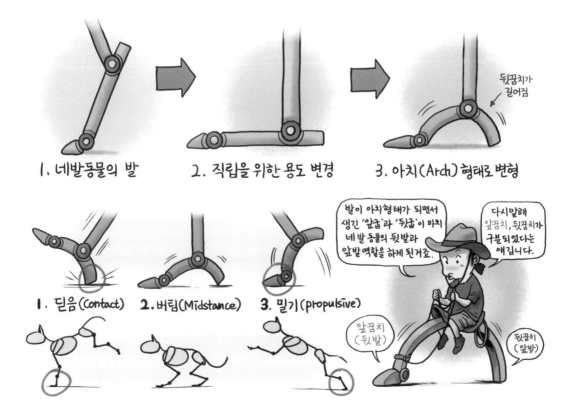

사람의 발이 1자 형태에서 아치 형태로 변형된 것은 직립과 이동 모두를 해결하기 위한, 그야말로 '신의 한 수'라 해도 과언이 아닐 것입니다. 이로써 사람은 자신 몸무게의 70%에 달하는 무거운 상체를 큰 무리 없이 안정적으로 받치고, 편안하게 옮길 수 있게 된 거죠. 언제나 모자람은 채움을 위한 훌륭한 동기가 되는 법인가 봅니다.

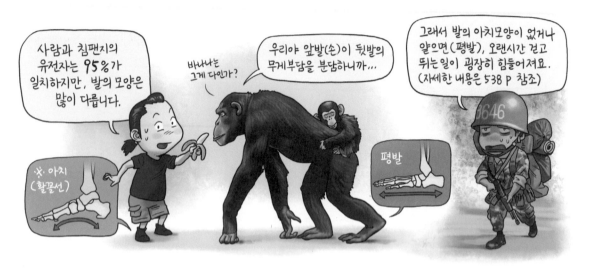

잠깐! 오래달리기의 비밀

사람이 다른 네 발 동물에 비해 달리기 속도가 느린 편에 속하는 것은 어쩔 수 없는 사실입니다만, 대신 사람은 '오래' 달릴 수 있는 능력이 있습니다. 호흡으로만 체온을 조절하기 때문에 달릴 수 있는 시간이 짧은 다른 동물들과 달리 상대적으로 털이 없고 땀샘이 발달한 인간은 체열을 효율적으로 냉각시킬 수 있으니까요. 한마디로, 순발력이 떨어지는 대신 오래 체중을 지탱할 수 있을 만큼의 지구력이 발달한 것이죠. 순발력과 지구력은 어느 것이 더 우위에 있는 능력이라고 단정하기는 힘든 만큼, 이는 다른 동물들에게 대항할 수 있는 꽤 막강한 경쟁력이라 할 수 있을 것입니다. 역시 그냥 죽으라는 법은 없나 보네요.

■ 발, 걸음을 걷다

직립과 이동을 동시에 해결하기 위해 사람은 기다란 발바닥 전체로 서고, '아치' 형태가 강조되면서 비로소 사람다운 '걸음'을 걷기 위한 최소한의 조건이 마련되었다고 할 수 있을 것입니다. 그냥 딱 봐서는 이 상태로도 충분할 것 같은데, 그럼 이 상태로 한번 걸어볼까요?

아, 이런, 살짝 예상은 했지만 역시 만만한 일은 아니었네요. 사실 천천히 이동하는 일, 즉 '걷기'는 '뛰기'보다 더 고차원적인 움직임이라고 할 수 있습니다. 물론 발이 견뎌야 하는 체중만 생각한다면 달리기가 훨씬 고된 운동일지 몰라도 천천히 걸을 때는 발이 오롯이 신체의 모든 균형을 잡아줘야만 하기 때문이죠.

네 발이 아닌 두 발만으로 걷기 위해서는 양발이 번갈아가며 혼자 균형을 잡아야 하는데, 이때 순간적이지만 몸이 한쪽으로 쏠리게 되는 일이 반복되고, 이렇게 되면 상체가 필요 이상으로 많이 흔들리게 되겠지요. 이는 아무래도 몸 최상단의 컨트롤 타워라고 할 수 있는 머리에도 좋지 않을뿐더러 신체에 여러모로 부담이 가는 일이 아닐 수 없습니다. '이족보행로봇'을 만드는 건, 그래서 굉장히 어려운 일이죠.

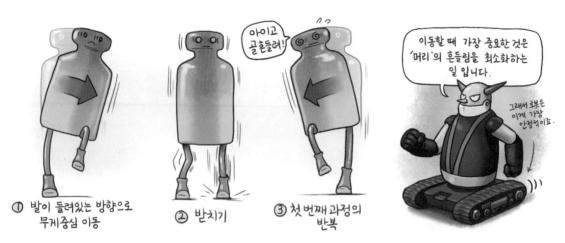

① 발이 들려있는 방향으로
　무게중심 이동

② 받치기

③ 첫 번째 과정의
　반복

물론 우리의 인체는 머리가 마구 흔들리도록 놔두지 않는다. 걸음걸이에 맞춰 골반과 척주뿐 아니라
신체의 모든 근육이 균형을 잡아주기 때문이다. '걷기'가 전신운동이라는 것은 바로 그런 이유.

따라서 발은 한쪽만으로도 어느 정도 균형을 잡고 체중을 지탱할 수 있도록 좀 넓적해질 필요가 있습니다. 그런데 걸음을 걸을 때에는 몸의 중심축에 가까운 발가락(엄지발가락)에 체중이 더 많이 실리기 때문에 엄지발가락이 특히 발달하게 되어 결과적으로 발은 안쪽이 움푹한 기다란 S자 모양이 됩니다. 이렇게 되면 수직으로는 아치 형태를 유지하면서도 중심을 잡기가 수월해지죠.

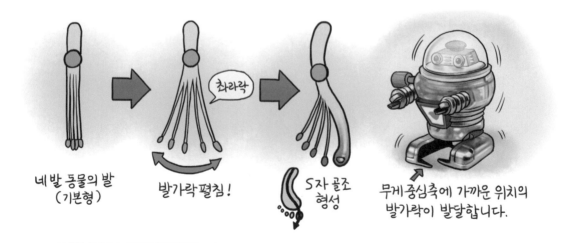

네 발 동물의 발
(기본형)

발가락 펼침!

S자 골조
형성

무게중심축에 가까운 위치의
발가락이 발달합니다.

발의 앞꿈치가 넓적하면, 지면과의 접촉 면적이 넓어져 몸이 앞으로 전진하기 위해 지면을 끌어당기기가 좀 더 쉬워진다는 장점도 있습니다. 다시 한번 강조하지만, 사람은 두 발만으로 무거운 체중을 떠받친 채 이동해야 하니까요.

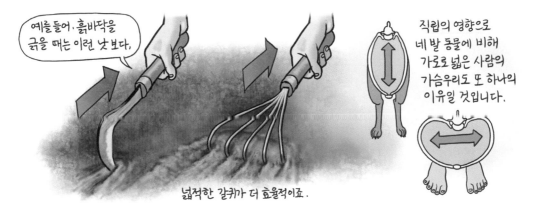

예를 들어, 흙바닥을 긁을 때는 이런 낫 보다,

넓적한 갈퀴가 더 효율적이죠.

직립의 영향으로 네 발 동물에 비해 가로로 넓은 사람의 가슴우리도 또 하나의 이유일 것입니다.

다만, 움직이지 않고 가만히 서 있을 때는 발의 안쪽보다 바깥쪽이 체중을 지탱하는 것이 훨씬 안정적이기 때문에 결과적으로 발은 안쪽이 움푹하고 바깥쪽이 평평한 독특한 모습이 됩니다. 이와 더불어 발등의 가로 단면도 발의 세로와 마찬가지로(엄지 쪽이 약간 높은) 아치 형태를 띠게 되죠.

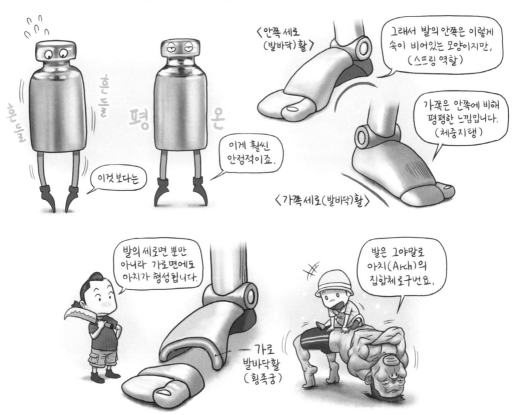

흔들흔들

평온

이것 보다는

이게 훨씬 안정적이죠.

〈안쪽 세로 (발바닥) 활〉

그래서 발의 안쪽은 이렇게 속이 비어있는 모양이지만, (스프링 역할)

가쪽은 안쪽에 비해 평평한 느낌입니다. (체중지탱)

〈가쪽 세로(발바닥)활〉

발의 세로면 뿐만 아니라 가로면에도 아치가 형성됩니다.

가로 발바닥활 (횡족궁)

발은 그야말로 아치(Arch)의 집합체로구먼요.

결국 가로와 세로 방향 모두 활 모양의 아치가 존재하기 때문에 발바닥 한가운데는 오목하게 패인 모습이 되는데, 가끔 이 활이 낮은 경우가 있습니다. 특히 '안쪽세로활'이 낮은 경우를 편평발(flat foot)이라고 하는데, 이런 케이스는 발이 체중으로부터의 충격을 원활하게 흡수하지 못하기 때문에 오래 걷거나 뛰기가 힘들어집니다.

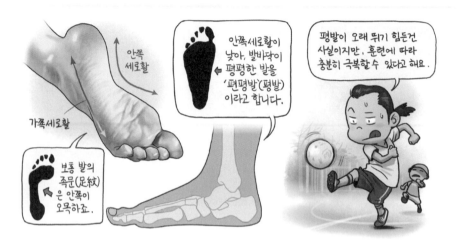

자, 일단은 여기까지. 물론 발의 구조에 대해 파고들자면야 이 정도로는 어림도 없겠지만, 실제 뼈대의 모습을 공부하기 위한 기본 개념으로는 충분하지 않을까 합니다. 그럼 이제부터 본격적으로 발의 진짜 모습을 살펴볼까요?

 잠깐! 캐릭터의 발

만화나 애니메이션 등에서 흔히 표현되는 의인화된 동물캐릭터들을 보면, 필요 이상으로 길고 큰 발을 갖고 있는 것을 종종 발견할 수 있습니다. 앞서 살펴본 것처럼 직립 이동을 전제로 한다면 이런 모습의 발은 매우 비효율적일 것입니다. 하지만 그럼에도 불구하고 이런 식으로 표현되는 전통에는 몇 가지 이유가 있는데, **첫째.** 동물의 발은 인간의 발보다 형태적으로 훨씬 길기 때문에 이를 강조하기 위해, **둘째.** 좀 더 우스꽝스럽게 보이기 위한 연극적 소품의 요소, **셋째.** '스피드'를 시각적으로 강조하기 위한 장치 등이죠. 사실적인 표현에 제약이 많은 만화와 애니메이션의 미덕이 '과장과 변형'이라는 사실을 떠올린다면, 이는 아주 기발하고도 효과적인 표현 방식이었다고 생각됩니다.

■ 발뼈의 구분

손도 원래는 '발'이었던 만큼, 손과 발의 뼈는 개수나 역할 면에서 비슷한 부분이 많습니다. 하지만 앞서
얘기했다시피 발은 손에 비해 역할이 훨씬 단순하기 때문에 손을 잘 공부했다면 비교적 부담이 덜한 편이죠.

하지만 그렇다고 해도 역시 실제 뼈를 대하면 복잡해 보이는 건 어쩔 수 없죠. 그래서 일단 모양별, 역할별로
나눠 파악할 필요가 있습니다. 발뼈를 구분하는 방법은 몇 가지가 있지만 일단은 앞서 공부한 손과 마찬가지로
① 발목, ② 발허리, ③ 발가락으로 나누는 '형태적 구분' 방법이 가장 일반적인데, 손이랑 같아서 비교적 눈에
익죠?

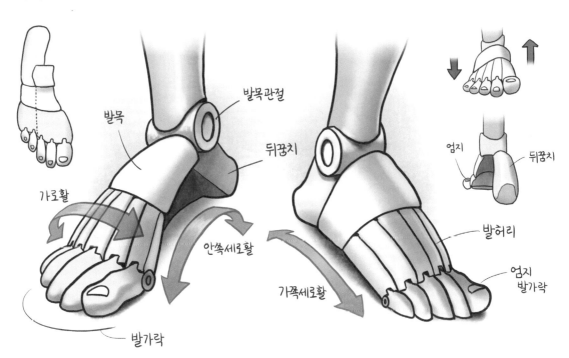

발뼈를 구분하는 또 한 가지 방법은 기능적으로 나누는 것입니다. 스프링 역할로 체중을 분산시키는 '안쪽 반'과 체중을 지탱하는 '가쪽 반'으로 나누는 식이죠. 이 방식은 안쪽과 가쪽의 '세로활'의 역할 구분을 위한 방법이긴 해도 지금부터 살펴볼 가장 복잡한 '발목뼈'를 반으로 뚝 나눠 놓기 때문에, 눈여겨봐 두시면 발목뼈를 파악하기가 훨씬 쉬워져요.

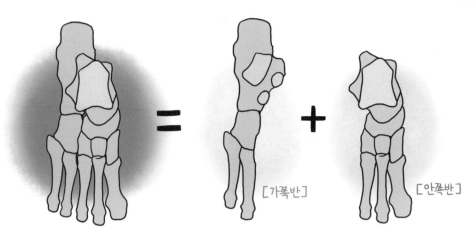

[가쪽반] + [안쪽반]

❶ 발목뼈(족근골, 手根骨, carpal bones)

종아리와 발을 이어주고 실질적으로 체중을 지탱하는 역할을 하는 대들보와 같은 뼈들입니다. 위치상 발의 가장 위쪽에 있지만 발의 시작점이 되기 때문에 예전에는 '발의 뿌리'라는 뜻으로 '족근골'이라고도 불렀습니다. 손으로 치면 '손목뼈'에 해당하는 부분인데, 발의 거의 반을 차지할 정도로 크기가 크고, 움직임이 거의 없는 손목에 비해 약간의 독특한 움직임이 일어난다는 차이점이 있습니다. 일단은 발목 낱개 뼈들의 명칭부터 살펴보죠.

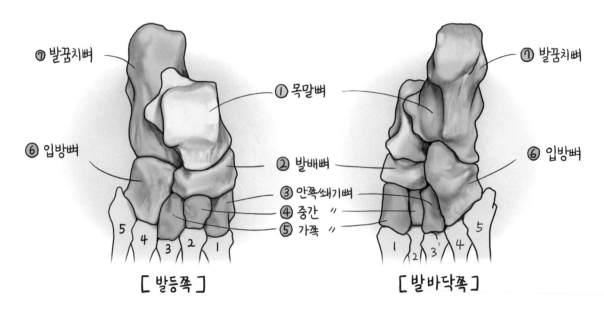

⑦ 발꿈치뼈
⑥ 입방뼈
① 목말뼈
② 발배뼈
③ 안쪽쐐기뼈
④ 중간 〃
⑤ 가쪽 〃

⑦ 발꿈치뼈
⑥ 입방뼈

[발등쪽] [발바닥쪽]

❶ 목말뼈(거골, 距骨, talus) : T

❷ 발배뼈(주상골, 舟狀骨, navicular bone) : N

❸ 안쪽쐐기뼈(내측설상골, 內側楔狀骨, medial cuneiform bone) : Cun1

❹ 중간쐐기뼈(중간설상골, 中間楔狀骨, intermediate cuneiform bone) : Cun2

❺ 가쪽쐐기뼈(외측설상골, 外側楔狀骨, lateral cuneiform bone) : Cun3

❻ 입방뼈(입방골, 立方骨, cuboid bone) : Cub

❼ 발꿈치뼈(종골, 踵骨, calcaneus) : C

정강뼈와 직접적으로 연결되는 '목말뼈'를 시작으로, 시계 방향으로 돌아가는 순서(발등쪽 기준)입니다. 일곱 개의 뼈로 이루어진 발목뼈는 언뜻 한 덩어리처럼 보이긴 해도 각자 나름대로의 역할과 모습이 있는데, 특히 발목뼈에서 가장 눈에 띄는 두 개의 뼈(목말뼈, 발꿈치뼈)는 따로 주목할 필요가 있습니다.

목말뼈(거골, 距骨, talus)

정강뼈와 종아리뼈가 형성하는 양쪽 복사 속의 '복사격자'를 떠받들고 있는 모습이 마치 '목말'을 태우고 있는 것 같다고 해서 이런 이름이 붙었습니다. 복사면과 관절하는 '목말뼈 도르래'는 경첩관절에 속하기 때문에 기본적으로 발등굽힘(폄)/발바닥굽힘운동이 가능하고, 아주 약간의 '번짐' 운동도 일어납니다(548쪽 참고).

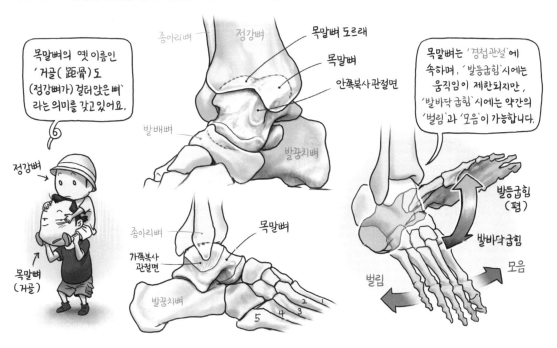

발꿈치뼈(종골, 踵骨, calcaneus)

흔히 우리가 '발뒤꿈치'라고 부르는 그 부분입니다. 몸의 체중을 거의 대부분 직접적으로 지탱하기도 하지만, 무엇보다 발뒤꿈치를 들어올려 지면을 밀어내게 하는 근육의 힘줄(아킬레스건)이 부착되기 때문에 '걷기'에 결정적인 역할을 합니다. 발의 중앙이 아니라 '가쪽'에 위치한다는 것에 주의하세요.

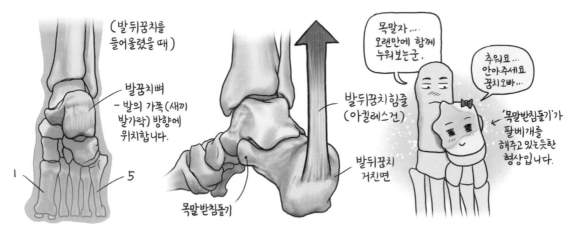

그래서 신발의 뒷굽은 가쪽(바깥쪽)이 먼저 닳는다.

나머지 뼈들의 모습

발목에서 가장 큰 지분을 차지하고 있는 목말뼈와 발꿈치뼈를 제외한 나머지 다섯 개의 뼈들은 역시 체중 분산과 지탱, 발가락이 시작되는 발허리뼈의 조종간 역할을 합니다. 이 뼈들은 모두 특유의 모습을 근거로 이름이 지어졌기 때문에 그 모양만 잘 봐도 이름은 어렵지 않게 외울 수 있습니다.

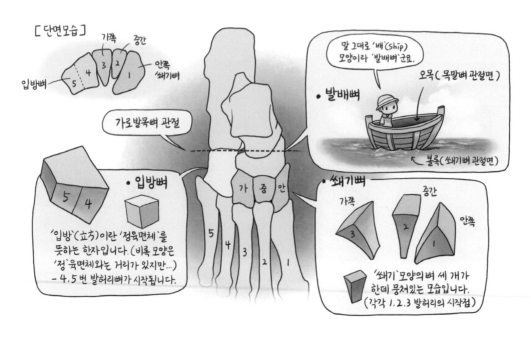

잠깐! 발등굽힘? 폄?

앞 페이지에서 목말뼈의 움직임을 설명할 때, 발이 정강뼈에 가까워지는 현상을 발등굽힘, 멀어지는 현상을 발바닥굽힘이라 한다고 했는데, 이 대목에서 어딘가 좀 이상하지 않으셨나요? 분명 상반된 움직임인데, 왜 둘 다 '굽힘'이라는 표현을 쓰는 걸까요? 이미 앞서 우리는 '해부학 자세'를 기준으로 관절을 사이에 둔 두 개의 뼈가 곧게 펴진 상태를 '폄'(extension), 그 상태에서 각도가 좁아진 상태를 '굽힘'(flexion)이라고 한다고 공부했었죠(301쪽 참고). 그렇다면 심플하게 '발등굽힘'은 '굽힘', '발바닥굽힘'은 '폄'으로 부르는 게 옳지 않을까요?

따라서 양 발바닥이 마주 보고 있는 '태아 자세'를 기준으로 하면, 몸의 중심에서 가쪽으로 굽어지는 '발등굽힘'은 '굽힘'이 아닌 '폄'이 되는 거죠. 그런데 이렇게 되면 출생 후 인체의 일반적인 관점으로 봤을 때 개념에 혼동이 오기 딱 좋습니다(지금 쓰는 저도 헷갈리네요). 그도 그럴 것이, 상식적으로 발등이 정강이와 가까워지는 모습 자체는 누가 보더라도 '폄'이 아닌 '굽힘' 상태니까요. 그래서 굳이 발등과 발바닥을 기준으로 모두 '굽힘'이라는 표현을 쓰게 된 건데, 그렇다면 이런 불편을 감수하면서까지 하필 '태아 자세'를 기준으로 정한 이유는 뭘까요?

우리가 알아야 할 것은 맨 처음 어떤 현상을 발견한 학자들이 그 현상의 이름을 지을 때는 정말 많은 고민을 한다는 사실입니다. 최소한 일부러 후학들을 '헷갈리게 만들기 위해' 심술을 부리지는 않는다는 거죠. 그런 만큼 때때로 이와 같은 이상한 의문에 부딪혔을 때 무작정 투덜대며 외우기보다 가끔은 선지자의 입장을 상상해 보는 것도 많은 도움이 됩니다.

❷ 발허리뼈(중족골, 中足骨. metatarsal bones)

위쪽의 발목뼈(쐐기뼈, 입방뼈)와 아래쪽의 발가락뼈를 이어주는 다리 역할을 하는 뼈입니다. 체중을
지탱하기 위해 아치 모양의 단면(가로발바닥활 – 횡족궁)을 형성하고 있으며, 안쪽(엄지발가락 방향)부터
가쪽(새끼발가락 방향)으로 첫째~ 다섯째발허리뼈라 하고, 발목뼈와 연결되어 있는 부분을 바닥, 중간을
몸통, 발가락뼈와 연결되어 있는 부분을 머리라고 합니다. 음, 어디선가 들어본 듯한 얘기죠? 그렇습니다.
'손허리뼈'를 떠올리시면 돼요.

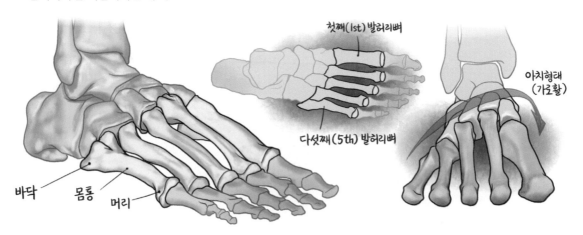

첫째(1st) 발허리뼈
다섯째(5th) 발허리뼈
아치형태 (가로활)
바닥 몸통 머리

말 그대로 손허리뼈와 발허리뼈는 많은 부분이 닮아 있습니다. 몸무게를 좀 더 효율적으로 받치기 위해 개별의
발허리뼈는 발등 쪽으로 살짝 휘어있다는 점(위 그림 참고), 첫째(엄지)허리뼈가 가장 짧고, 둘째허리뼈가 가장
길다는 점 등이 그렇죠. '종자뼈'의 존재(414쪽 참고)도 그중 하나입니다.

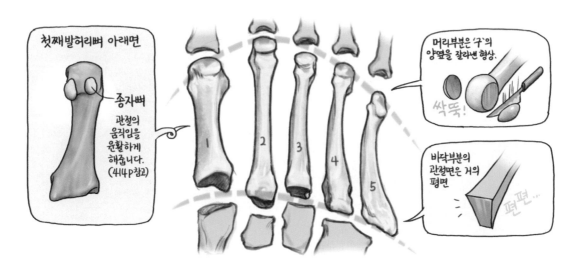

첫째발허리뼈 아래면
종자뼈
관절의 움직임을 원활하게 해줍니다. (414P참고)
머리부분은 '구'의 양옆을 잘라낸 형상.
싹뚝!
바닥부분의 관절면은 거의 평면
편편...

바닥의 관절면(발목발허리관절)과 머리의 관절면(발허리발가락관절)의 성격이 다르다는 것도 손허리뼈와 같은 점입니다. 바닥 부분은 평면관절, 머리 부분은 윤활관절이기 때문에 외형상 발의 큰 움직임은 주로 머리 부분, 즉 발허리발가락관절에서 일어나죠.

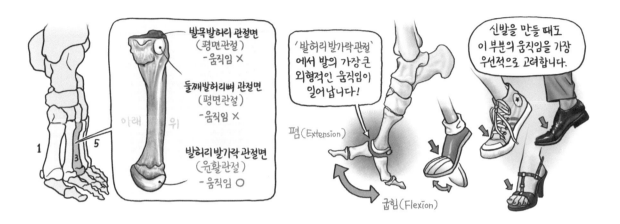

이렇듯 발허리뼈는 기능 면에서 손허리뼈와 비슷하지만, 차이점도 있습니다. (1) 첫째 발허리뼈가 유난히 두껍고 (2) 첫째와 셋째 사이에 끼어 있는 둘째 발허리뼈의 바닥모양 (3) 다섯째 발허리뼈가 가쪽으로 살짝 돌출되어 있다는 점 정도인데, 특히 '맞섬'을 하기 위해 다른 손가락들을 바라보고 있는 첫째 손허리뼈와 달리, 발허리뼈는 모두 지면을 바라보고 있다는 점에 주의하세요.

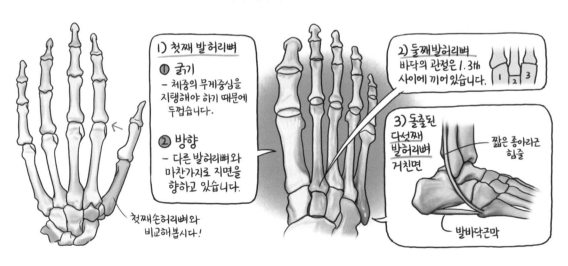

❸ 발가락뼈(족지골, 足趾骨. phalanges)

발가락뼈도 발허리뼈와 마찬가지로, 많은 부분 손과
닮아 있습니다. 이 대목에서 '발'도 원래는 '손'의
기능이, 다시 말해 손처럼 무언가를 움켜잡는 움직임이
가능하지 않았을까 추측해 볼 수 있죠. 하지만 직립하는
사람의 발은 '이동'이라는 한 가지 목적에만 충실하기
위해 특화된 만큼, 따로 특별한 훈련을 한다거나
체중을 실어 지면을 딛지 않는 이상 자체적으로 할 수
있는 움직임은 그리 많지 않은 편입니다.

(여기서 주의할 점은, 발가락에는 손가락뼈에서
발견할 수 있었던 '황금비'(397쪽)가 적용되지 않는다는
사실입니다. 아무래도 손가락과 발가락은 근본적인
역할이 다르기 때문이겠죠.)

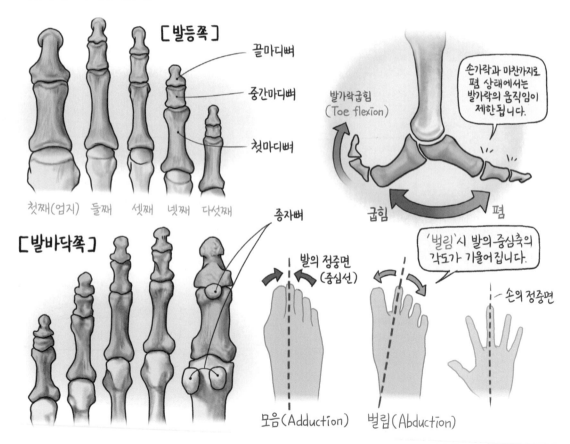

첫째 발가락, 즉 엄지발가락도 손의 엄지와 마찬가지로 중간마디가 없는 두 개의 마디로만 이루어져 있는데, 그 이유도 손과 다르지 않습니다(404쪽 참고). 걷거나 뛸 때 지면을 밀어내기 위해 큰 힘이 필요하기 때문이죠. 다만, 손의 엄지에 비해 굵기가 특히 굵고 지면을 향해 있어서 '맞섬'이 되지 않기 때문에 물건을 잡기보다는 딛는 용도로만 쓰인다는 차이점이 있지만요.

엄지발가락이 걷기에 기여하는 역할이 실감이 잘 안 난다면, 엄지발가락을 어딘가에 찧거나 다쳤을 때를 떠올려보시기 바랍니다.

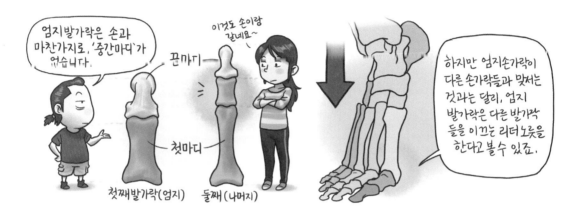

■ 발목의 번짐 운동

다리와 직접적으로 연결되는 목말뼈 도르래와 정강뼈 아래관절면이 만나는 지점인 발목관절의 모양은 – 당연한 사실이겠지만 – 마치 퍼즐 조각처럼 딱 들어맞습니다. 그래서 움직임이 많은 발목이 어긋날 위험이 없이 안정적으로 굽힘/폄 운동을 할 수 있는 것이죠.

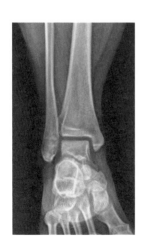

그런데 두 발로 걷는 인간의 경우는 물론이고 네 발 동물들의 경우에도(발굽 동물 제외) '굽힘/폄' 운동만으로는 자연스럽게 걷기가 불편합니다. 왜냐면 발이 딛는 지면이 꼭 평평한 바닥만 있는 게 아니거든요. 그래서 길고 넓적한 발을 가진 동물의 발목관절은 위아래뿐 아니라 어쩔 수 없이 '양옆'으로도 조금씩 움직여야 할 필요가 생깁니다. 이렇게 발목이 안쪽이나 가쪽으로 움직이는 운동을 번짐(exstrophy)이라고 해요.

그래서 발목에 꼭 필요한 움직임이긴 한데, 만약 '굽힘/폄'에 집중해야 하는 발목관절이 '번짐'까지 전적으로 떠맡게 된다면 아무래도 발목에 무리가 갈 수밖에 없겠지요. 그래서 이 운동은 발목뿐 아니라 발목 아래의 몇몇 관절이 함께 협력해 일어나게 됩니다. 그런데 '가쪽복사'가 '안쪽복사'에 비해 조금 낮기 때문에, 가쪽번짐(eversion)보다는 안쪽번짐(inversion)이 조금 더 수월하게 일어나는 경향이 있습니다.

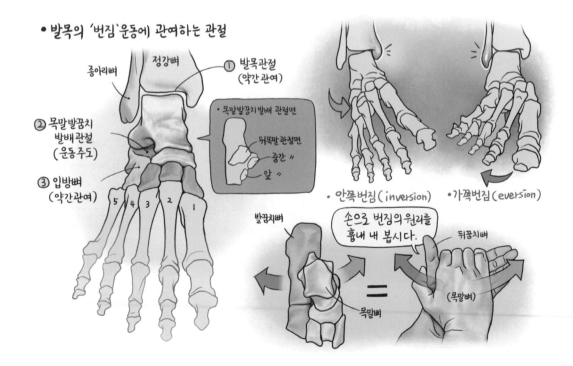

그런데 이쯤에서 생기는 의문 하나. 왜 '가쪽'보다는 '안쪽'번짐이 더 잘 일어날까요? 정확한 이유는 알 수 없지만 확실한 것은 이렇게 가쪽에 비해 안쪽번짐의 범위가 넓으면 양발이 번갈아 체중을 받칠 때 체중이 안쪽으로 쏠리기 때문에 좀 더 안정적으로 걷기가 편해진다는 거죠. 어쨌거나 발의 궁극적 의무는 '몸을 잘 떠받치는 것'이니까요.

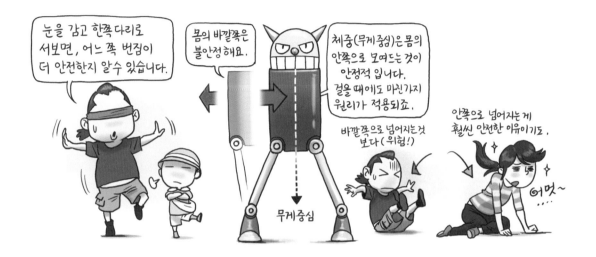

재미있는 것은 손목에도 '번짐'과 비슷한 운동이 일어나는데(가쪽번짐은 '벌림' / 안쪽번짐은 '모음'에 해당합니다.), 손목은 발목과 반대로 '안쪽'이 아니라 '가쪽'방향으로 더 잘 굽혀진다는 사실입니다. 네 발로 걸을 땐 팔이나 다리나 같은 '발'이긴 하지만, 그렇다고 해도 앞발(팔)과 뒷발(다리)의 역할이 다르다면 '번짐'의 방식도 달라지는 것이 자연스럽겠죠.

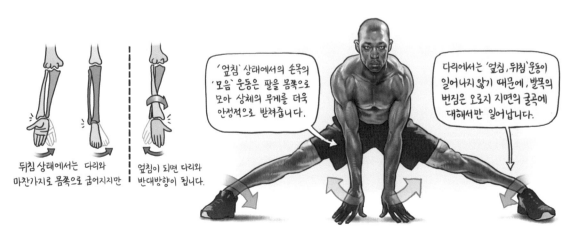

발목 '안쪽 번짐'의 예. 보통 격투기마다 약간의 차이는 있지만
대부분은 옆차기를 할 때 의도적으로 안쪽번짐을 일어나게 하는데,
이렇게 하면 타격점이 작아져서 타격 효과가 극대화된다.
태권도에서는 '발날'이라고 부른다.

여기서는 '번짐'에 대해서만 알아봤지만, 사실 발목 아래에서 일어나는 움직임은 그리 단순하지 않습니다. 이미
앞서 언급한 '굽힘/폄' 운동에 '번짐'과 '벌림/모음' 운동이 더해져서 '뒤침/엎침'까지 가능해지니까요(물론, 팔과
손의 움직임에 비해 눈에 크게 띄지는 않습니다만).

어쨌든 인간의 발목이 이렇게 미묘하고도 복잡한 움직임이 가능해진 것은, '다리'가 이동에만 집중할 수 있도록
단순해진 움직임을 기능적으로 보완하고, 여러 가지 다양하고 불규칙한 환경에서 유용하게 써먹기 위한 도구로
만들 필요가 있었기 때문일 것입니다. 한마디로, '번짐'은 필요에 의해 '개발'된 운동이라고도 할 수 있을 것
같네요.

■ 발뼈대의 자세한 모습과 명칭

오른쪽 그림은 발 뼈대 전체의 모습과 세부 명칭들입니다. 대부분은 앞에서 자세히 살펴본 부위들이기 때문에
설명은 생략하고, 나머지 자잘한 부분들만 살펴보고 넘어가겠습니다.
앞서 공부한 내용들을 떠올리면서 복습하는 기분으로 보시면 좋을 것 같네요.

❶ **종자뼈**(종자골, 種子骨, sesamoid bone) : 이미 앞서 손과 무릎뼈에서 설명해 드렸듯, 발가락을 굽히는 힘줄 안에 위치. 힘줄과
뼈 사이의 마찰을 줄여서 발가락의 굽힘 운동을 더 윤활하게 해주는 역할을 합니다.

❷ **목말받침돌기**(재거돌기, 載距突起, sustentaculum tali) : 뼈의 이름 그대로, 목말뼈를 떠받들고 있는 받침대와 같은 발꿈치뼈의
안쪽 돌출부입니다. 발끝으로 서는 네발 동물들에 비해, 발뒤꿈치에 체중을 싣는 사람의 경우 이 부위에 거의 내부분의 체중이
실린다고 볼 수 있겠습니다. 한 마디로, 사람이 서는 데에 큰 역할을 하는 부위입니다.

❸ **다섯째발허리뼈거친면**(제5중족골조면, 第五中足骨粗面, tuberositas ossis metatarsalis V) : '짧은종아리근'의 힘줄과 발바닥
쪽의 '발바닥근막'이 부착되기 때문에 발 가쪽으로 가장 많이 튀어나온 부분입니다(472쪽 참고).

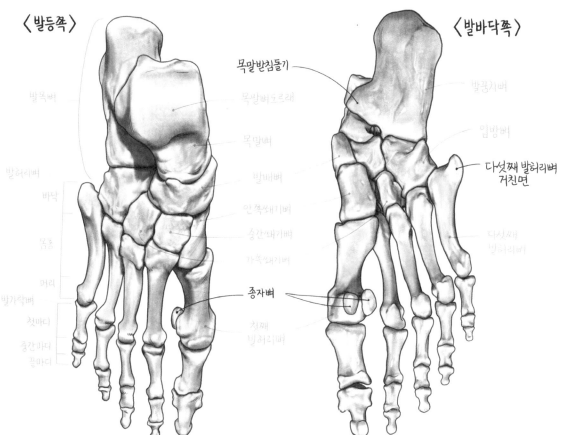

〈발등쪽〉

〈발바닥쪽〉

목말받침돌기

발꿈치뼈

발목뼈

목말뼈머리

목말뼈

발바뼈

안쪽쐐기뼈

중간쐐기뼈

가쪽쐐기뼈

종자뼈

다섯째 발허리뼈
거친면

입방뼈

다섯째
발허리뼈

발허리뼈

바닥

몸통

머리

발가락뼈

첫마디

중간마디

끝마디

첫째
발허리뼈

❹ 안쪽 / 가쪽복사면(내/외과면, 内/外顆面, medial/lateral malleolar surface) : 안쪽복사의 경우 정강뼈, 가쪽복사의 경우 종아리뼈의 하단과 관절합니다. 보통 안쪽복사면이 가쪽복사면에 비해 약 1cm 정도 더 높습니다.

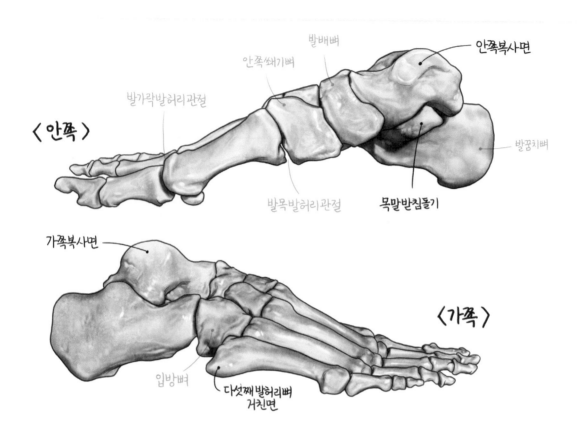

〈안쪽〉

발배뼈

안쪽쐐기뼈

안쪽복사면

발가락발허리관절

발꿈치뼈

발목발허리관절

목말받침돌기

가쪽복사면

〈가쪽〉

입방뼈

다섯째 발허리뼈 거친면

■ 발뼈대의 여러 가지 모습

다음 그림은 발의 뼈대를 여러 가지 각도에서 관찰한 모습을 그린 그림들입니다. 주로 발허리발가락관절에서
일어나는 발의 굽힘 운동에 주목하면서 살펴봅시다.

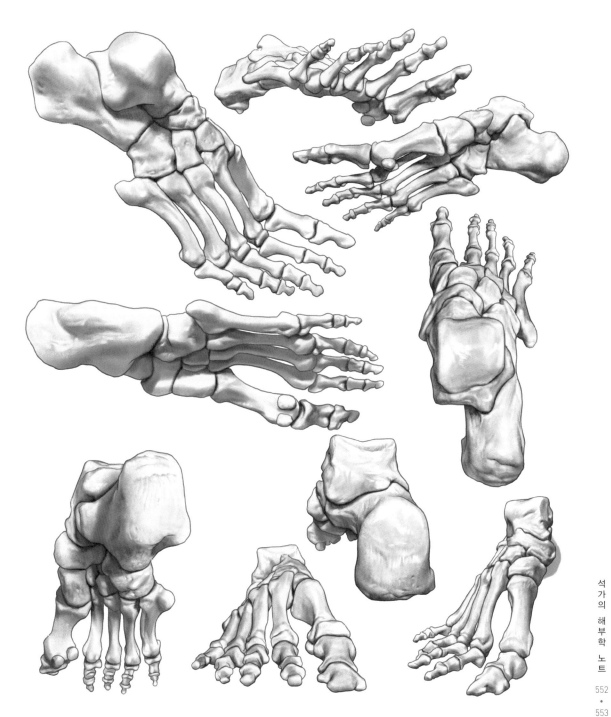

■ 발을 그립시다

앞서 발을 이야기하는 첫머리에서도 언급했지만, '손'이야 좀 어렵게 생겼다고 해도 워낙 많이 드러나 있고
활약이 많은 기관이니 잘 그린 경우를 심심찮게 볼 수 있어도, '발'을 잘 그린 경우는 찾아보기 힘든 게
사실입니다. 물론 항상 감춰져 있는 경우가 많은 것도 이유라고 할 수 있지만, 우리는 유독 발에 대해 어떤
고정된 관념을 갖고 있기 때문입니다. 문득, 예전 강사 시절 이런 에피소드가 떠오르네요.

분명 같은 캐릭터인데, 앞에서 보면 키가 크고 뒤에서 보면 키가 작아 보이는 이 불가사의한 현상은 그림을
처음 배우는 학생들이 의외로 자주 부딪히는 난제이기도 합니다. 그렇다면 말이 나온 김에 함께 생각해보죠.
자, 다음 중 아래의 인물에 어울리는 발은 몇 번일까요?

결론부터 얘기하면, 정답은 1, 2, 3 모두가 될 수 있습니다. 다만 인체를 얼마만큼의 거리에서 바라보느냐가 관건이 되죠. 보통 관찰자와 시선의 높이가 비슷한 사람을 바라볼 때는 먼 곳에서 높은 건물을 바라볼 때처럼 크게 원근감이 잘 느껴지지 않기 때문에 큰 변화를 느끼지 못하지만, 항상 지면에 닿아 있는 발은 바라보는 시점에 따라 여러 가지 모습으로 보일 수 있으니까요.

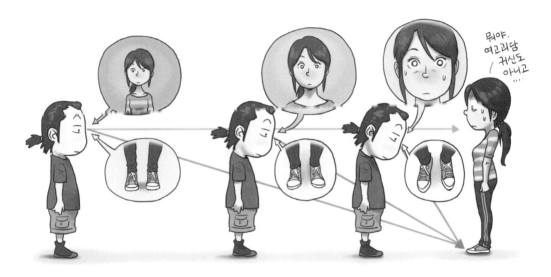

그럼에도 불구하고, 우리는 보통 ③번의 발을 익숙하게 여기는 경향이 있습니다. 왜냐, 우리는 보통 '발'이라고 하면 선 채 자신의 눈으로 내려다본 '발등'을 기준으로 발의 모습을 떠올리기 때문입니다. 손이야 이리저리 돌려 볼 수 있지만, 발은 특별한 경우를 제외하고는 항상 '발등'만 보이니까요. 그래서 발은 '앞'을 향해 있음에도 불구하고 아래로 길게 그리게 되는 거죠.

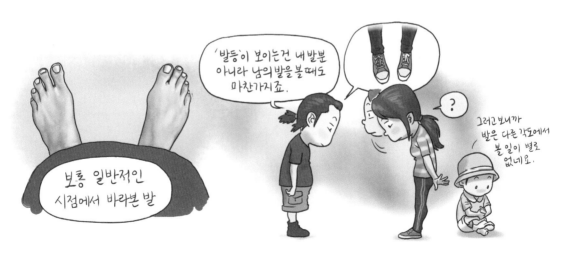

그런 이유로, 우리가 발에 대한 '편견'을 갖게 되는 건 어찌 보면 당연한 일입니다. 하지만 앞의 구조 편에서 공부했듯 발은 신체의 무게를 지탱하기 위해 손보다 훨씬 입체적인 형태를 갖고 있기 때문에 앞–뒤–옆에서 본 모습이 모두 판이하게 다르죠. 그래서 단순화하기가 생각보다 쉽지 않습니다.

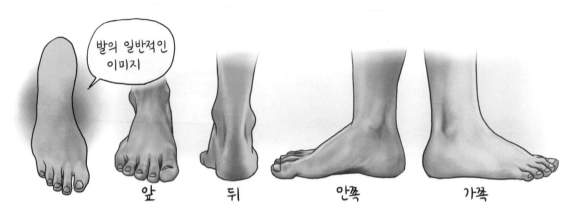

이렇게 시점에 따라 달리 보이는 발은 그냥 한 가지 모습만 관찰해선 좀 곤란하고, 좀 더 형태적으로 다양하게 접근할 필요가 있습니다. 또한 몸속에 숨어있는 가슴우리나 골반과 달리, 발은 그 뼈대의 형태가 직접적으로 '발'을 만들어주기 때문이죠. 자, 그럼 지금부터 본격적으로 여러 가지 각도에서 발의 뼈대를 바라본 모습을 그려보겠습니다. 종이와 연필 준비하시고요.

❶ 발등 뼈대 그리기

01. '가장 먼저 발가락 끝과 발뒤꿈치의 끝의 영역을 표시한 다음, 마치 신발의 깔창을 그리듯 발의 전체적인 발자국 틀을 대충 그립니다.

이때 주의할 점은, 이 틀의 안쪽으로 뼈대를 그릴 것이기 때문에 오른쪽 그림처럼 한 쪽으로 중심이 기울어진 길쭉한 오뚝이와 비슷하게 그려야 한다는 것입니다.

다시 말해 뒤꿈치는 살짝 가쪽을 향하고, 엄지발가락이 되는 부분은 안쪽으로 그리는 게 요점이라는 얘기죠.

02. '틀의 세로 1/2 지점에 선을 하나 긋고, 발꿈치뼈 즈음에 그림과 같이 가쪽을 향해 휘어 있는 모양의 넓적한 사각틀을 그립니다. 이 부분은 목말뼈인데, 목말뼈는 바닥에 붙어 있지 않고 발꿈치뼈에 의해 공중에 떠 있는 형상이기 때문에 1번에서 그린 발자국 틀에 꼭 맞추지 않아도 괜찮습니다.

목말뼈를 그렸다면, 목말뼈 바로 아래쪽(발 방향 앞쪽)에 발배뼈를 그립니다.

03. '발 전체의 1/2 지점에서 왼쪽 그림과 같이 크게 걸쳐지는 곡선을 그립니다. 이 곡선은 발목뼈와 발허리뼈의 경계인 **발목발허리 관절**이 됩니다.

발목발허리 관절과 발배뼈 사이에 네 개의 선을 그어 가쪽─중간─안쪽 쐐기뼈를 표현합니다.

발 하단(앞쪽)을 한 번 더 2등분 하고, 발목발허리관절의 곡선과 비슷한 기울기로 곡선을 한 번 더 그립니다. 이 부분은 발허리뼈와 발가락뼈의 경계, 즉 **발허리발가락관절**이 나눠지는 부분입니다.

바닥

몸통

머리

첫째 발허리뼈

셋째 둘째

04. 왼쪽의 그림을 참고하여 두 경계선 사이에 **발허리뼈**를 그립니다. 쐐기뼈에서 하나씩 나오는 형상으로 그리면 되는데, 특히 첫째 발허리뼈를 굵고 크게 그릴 필요가 있습니다.

한 가지 더, 둘째발허리뼈의 바닥은 첫째와 셋째 사이에 '끼어 있는' 모습으로 그립니다.

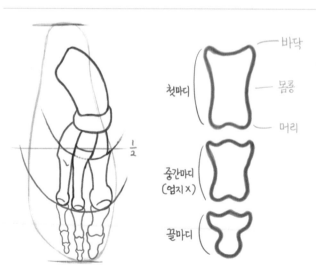

첫마디

중간마디 (엄지 X)

끝마디

바닥

몸통

머리

05. 발가락뼈를 그릴 차례입니다. 앞서 그린 발허리뼈에 이어서 왼쪽 그림처럼 차례대로 그리되, 첫째(엄지)발가락은 중간마디가 없는 두 마디, 나머지는 세 마디로 그립니다.

여기까지의 모습을 발의 안쪽반이라고 합니다.

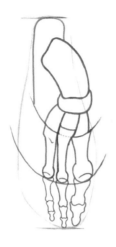

06. 지금부터는 가쪽반을 그려볼 차례입니다.
미리 그려놓은 뒤꿈치 선에 맞춰 발꿈치뼈를
그립니다.

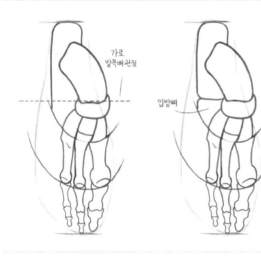

07. 목말뼈와 발배뼈의 관절면과 거의 일직선이
되도록 선을 하나 긋습니다.

이 선은 발꿈치뼈와 입방뼈의 경계선이자,
발 전체로 보면 가로발목뼈 관절의 경계선이
됩니다.

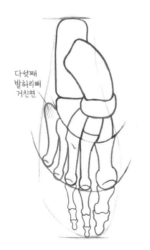
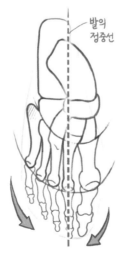

08. 앞의 4, 5번 과정과 마찬가지로 넷째, 다섯째
발허리뼈와 발가락뼈를 차례대로 그리되,
발의 정중선인 둘째 발가락을 향해 나머지
발가락들이 모여드는 느낌으로 그리는 것이
자연스럽습니다.

4, 5번 발허리뼈는 둘 다 입방뼈에서 시작되고,
특히 5번 발허리뼈의 바닥(다섯째발허리뼈
거친면) 부분이 가쪽으로 돌출되어 있는 점에
주의합니다.

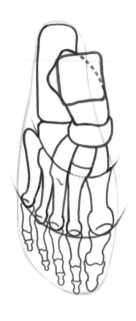
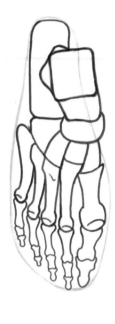

09. 마지막으로 가장 처음 그린 목말뼈 위에
약간 비스듬한 사각형(목말뼈도르래)을 겹쳐
그려주면 완성입니다.

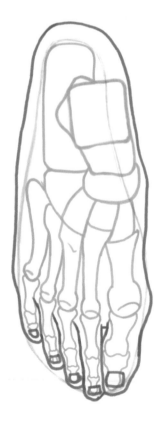

10. 완성된 발뼈를 토대로 실제 발의 외곽선을
그려보고, 발의 뼈대와 어떤 차이가 있는지
살펴봅시다. 특히, 실제의 발가락이 갈라지는
지점과 뼈대 모양의 차이에 주목해 볼 필요가
있습니다.

❷ 안쪽 뼈대 그리기

01. 역시 발의 앞끝(발가락)과 뒤끝(발꿈치)
까지의 영역을 정한 다음, 절반 기준점을
표시해 줍니다.

02. 앞쪽보다는 뒤쪽을 조금 더 불룩한 느낌으로
완만한 능선을 그립니다.
이 선은 안쪽세로활을 나타냅니다.

03. 발 전체의 절반 기준점에서 뒤쪽을 향하는
송이버섯 모양의 발목뼈를 그립니다.

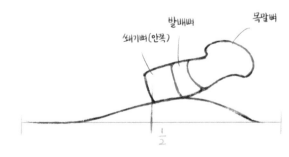

04. 발목뼈를 다음과 같이 3등분 하면
안쪽쐐기뼈, 발배뼈, 목말뼈로 나눠집니다.

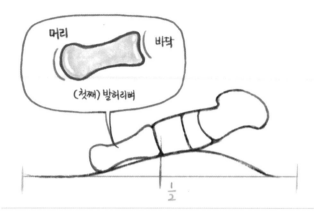

05. 쐐기뼈 앞쪽으로 **첫째발허리뼈**를 그립니다.
쐐기뼈와 연결되는 허리뼈 바닥은 약간
오목하게, 발가락뼈와 연결될 머리는
볼록하게 그리는 것이 포인트입니다.

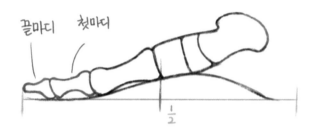

06. 이어서 **첫째발가락뼈(엄지)**를 그립니다.
첫째발가락뼈는 첫마디와 끝마디뼈로만
이루어져 있다는 사실 다시 한번
떠올리시고요.

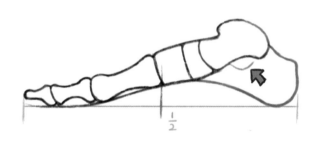

07. 이번에는 목말뼈 아래 방향으로 저 건너편에
위치한 **발꿈치뼈**를 그려봅시다. 목말뼈 바로
아래쪽에 **목말받침돌기**를 살짝 표현해주는
것도 좋습니다.

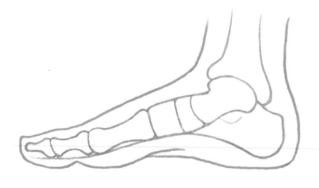

08. 목말뼈 상단의 '목말뼈 도르래'와 연결되어
있는 정강뼈를 그리면 완성입니다.
이 시점에서는 가쪽의 '종아리뼈'는 보이지
않는 것이 당연하겠죠.

❸ 가쪽 뼈대 그리기

뒤　　　　　　　　　　　　　　　　　　앞

01. 역시 언제나처럼 발의 앞 뒤 크기를 정하고, 절반 기준점을 표시합니다.

02. 안쪽을 그릴 때보다 약간 더 뒤쪽으로 치우친 능선을 표시합니다. 이 선은 **가쪽세로활**이 됩니다.

가쪽세로활은 안쪽세로활에 비해 조금 더 낮은 경향이 있습니다.

03. 뒤쪽의 절반 영역을 대략 3등분으로 나눈 다음, 1/3 지점부터 시작해 뒤쪽으로 **발꿈치뼈**의 모습을 그려줍니다.

04. 이번에는 1/3 지점에서 앞쪽으로 비스듬히 (약 45°) 기준선을 그어봅시다. 이 기준선은 입방뼈의 경계가 됩니다.

05. 앞서 그린 입방뼈 기준선 안쪽으로 입방뼈를 넣어 그립니다. 이 기준선은 지우지 말고 잠시 놔두세요.

06. 이번에는 입방뼈 앞쪽으로 '다섯째발허리뼈'를 그립니다. 이때 '다섯째발허리뼈 거친면'의 돌출부를 살짝 표현하는 것을 잊지 마세요.

07. 다섯째발가락뼈를 그립니다. 다섯째발가락뼈는 가장 짧기 때문에 발 전체 크기에 비례해 약 5/6 지점에서 끝납니다.

08. 다시 입방뼈로 되돌아와서, 이번에는 입방뼈 위쪽으로 그림과 같이 확장된 영역을 표현합니다.

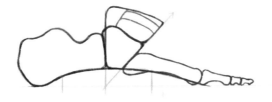

09. 이 부분은 가쪽에서 바라본 발배뼈와 안쪽, 중간, 가쪽쐐기뼈의 모습이 됩니다.

가로활

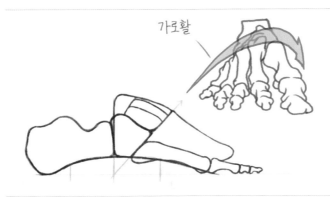

10. 쐐기뼈 부분 앞쪽으로 비스듬히 확장된 영역을 표시합니다. 이 부분은 나머지 발허리뼈의 영역입니다.

발의 가로활은 엄지발가락 방향으로 갈수록 경사가 높아지는 경향이 있기 때문에 가쪽에서 바라보면 안쪽의 발허리뼈들이 계단처럼 보입니다.

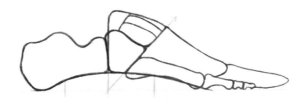

11. 이어 발 전체 크기의 끝까지 도달하는 발가락뼈의 영역을 표시합니다.

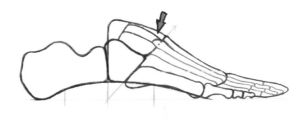

12. 그림과 같이 확장 영역 안쪽으로 선을 그어 발허리뼈와 발가락뼈를 표현합니다.

둘째 발허리뼈의 바닥이 쐐기뼈를 밀고 들어가 있는 모습에 주의하세요.

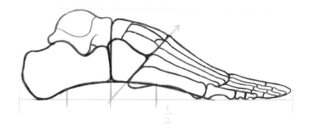

13. 발꿈치뼈 위에 얹힌 형상의 목말뼈를 마치 퍼즐 조각을 채우는 기분으로 둥글게 그려봅시다.

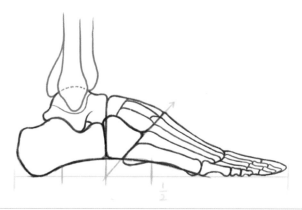

14. 목말뼈 위쪽으로 종아리뼈 하단의 가쪽복사와 뒤편으로 보이는 정강뼈의 모습을 그리면 완성입니다.

15. 발의 외곽 모습입니다. 첫째(엄지)발가락이 약간 위를 향해 치솟은 느낌이라면, 나머지 발가락들은 지면을 향해 숙인 느낌으로 표현합니다.

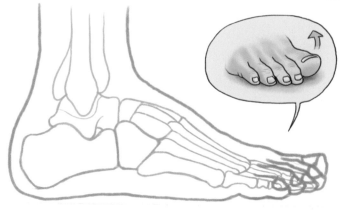

❹ 앞쪽 뼈대 그리기

01. 발을 정면에서 바라본 모습을 그리기 위해 이번에는 세로로 가이드라인을 잡아줍시다(이 가이드는 발의 높낮이가 됩니다).

02. 가이드를 기준으로 위쪽 영역에 그림과 같이 사다리꼴을 그려주면, 목말뼈를 포함한 발목뼈의 영역이 됩니다.

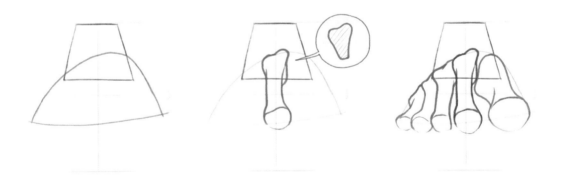

03. 발허리뼈를 그릴 차례입니다. 우선은 발 전체 영역의 반 정도에 걸쳐 위 그림과 같이 가쪽이 완만하고 안쪽이 경사진 반원
모양의 틀을 잡습니다. 이 부문은 발의 가로활에 해당합니다.

04. 틀을 그렸으면, 오른쪽 예시와 같이 틀의 중심에 발의 '정중선' 위치에 있는 둘째발허리뼈를 그립니다. 이와 더불어
둘째발허리뼈의 바닥 모양(말풍선)도 살짝 표시해주면 더 사실적이죠.

05. 둘째발허리뼈를 기준으로, 가쪽과 안쪽의 나머지 발허리뼈들을 그려줍니다. 원래는 발허리뼈가 시작되는 지점인
'쐐기뼈'와 '입방뼈'를 먼저 그리는 것이 맞겠지만, 이 각도에서는 잘 보이지 않기 때문에 생략해도 괜찮습니다.

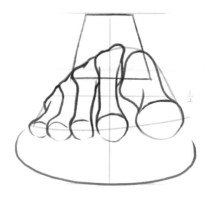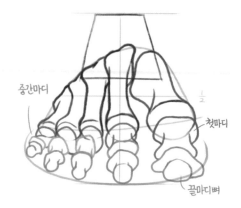

중간마디

첫마디

끝마디뼈

06. 발가락을 그릴 차례입니다. 아래 가이드를 기준으로 그림처럼 넓적한 타원 모양의 기준선을 먼저 그린 다음, 첫째발가락부터 차례대로 그려나갑니다.

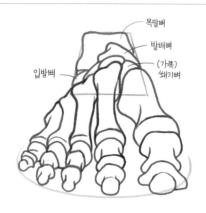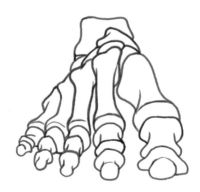

목말뼈

발배뼈

(가쪽)
쐐기뼈

입방뼈

07. 마지막으로, 1번 과정에서 대충 그렸던 발목뼈 영역을 좀 더 구체화시킨 다음, 가이드 선들을 지워주면 완성입니다.

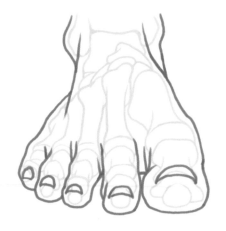

08. 뼈대 위쪽으로 발의 겉모습을 그려봅시다.

❺ 뒤쪽 뼈대 그리기

01～02. 십자 가이드를 기준으로 위쪽 영역에 약간 삐딱한 사다리꼴을 그려주면, 목말뼈를 뒤에서 본 모습이 됩니다.

03. 목말뼈의 가쪽 아래 꼭짓점 부근에서, 아래 방향으로 가쪽이 살짝 납작한 모습의 발꿈치뼈를 그립니다. 오른쪽 그림과 같이 목말뼈의 하단 연결 지점과, 안쪽의 목말받침돌기를 묘사합니다.

↑ 04～05. 목말뼈보다 앞쪽에 위치한 발배뼈와 안쪽쐐기뼈, 발허리뼈, 종자뼈를 차례대로 그려줍니다. 이 각도에서는 가쪽의 '다섯째발허리뼈거친면'이 살짝 보입니다.

06. 마지막으로 목말뼈 상단의 '목말뼈도르래' 부분을 살짝 다듬는 것으로 마무리합니다.

← 07. 이 뼈대를 기준으로 발의 겉모습을 그리면 발뒤꿈치 부분은 약간 가쪽을 향하는 모습이 되는 것이 정상입니다.

발의 고유 근육

당연한 말이겠지만, 발도 손과 마찬가지로 발 뼈 자체에 고유한 근육들이 존재합니다. 다만 사람의 발은 손에 비해 기능이 다소 단순하기 때문에 근육도 약간의 차이를 보이는 경향이 있습니다. 손과 비교했을 때 '맞섬근'이 존재하지 않는다는 점, 손등에 비해 발등의 근육이 더 발달했다는 점 등이 대표적인 예라고 볼 수 있죠.

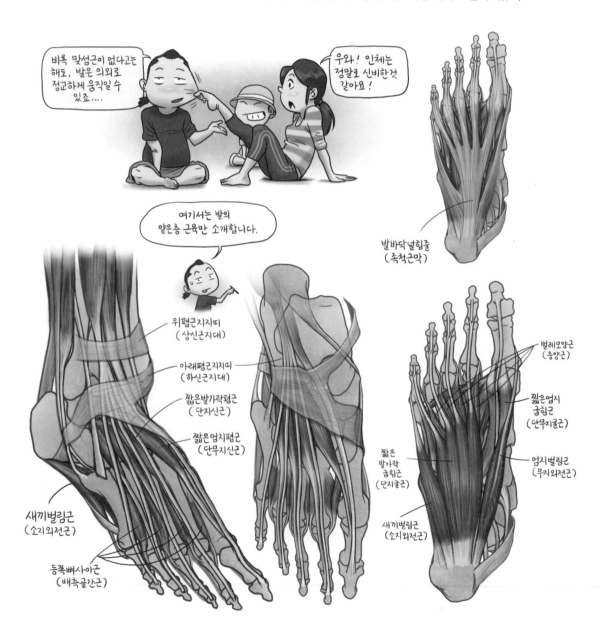

비록 맞섬근이 없다고는 해도, 발은 의외로 정교하게 움직일 수 있죠....

우와! 인체는 정말로 신비한것 같아요!

발바닥널힘줄
(족척근막)

여기서는 발의 얕은층 근육만 소개합니다.

위폄근지지띠
(상신근지대)

아래폄근지지띠
(하신근지대)

짧은발가락폄근
(단지신근)

짧은엄지폄근
(단무지신근)

새끼벌림근
(소지외전근)

등쪽뼈사이근
(배측골간근)

벌레모양근
(충양근)

짧은엄지
굽힘근
(단무지굴근)

엄지벌림근
(무지외전근)

짧은
발가락
굽힘근
(단지굴근)

새끼벌림근
(소지외전근)

■ 발의 근육을 붙여봅시다

발등 쪽에는 근육의 수가 그리 많지
않습니다. 그럼에도 불구하고 복잡하게
느껴지는 이유는 근육 자체보다도
종아리에서 시작하는 근육의 긴 힘줄들이
발 전체를 덮고있기 때문이지요.
그렇기 때문에 종아리 부위의 근육순서를
다시 들춰보면서 복습하는 기분으로
순서를 따라가보는 것이 좋습니다.
발의 고유근만 붉은색, 종아리 근육의
힘줄은 푸른색으로 표기하겠습니다.

❶ 발뼈(발등쪽)

(족골, 足骨, bones of foot)

**01. 짧은/긴종아리근(힘줄)/
발바닥 근육**

(단/장비골근(건)/발바닥근육)

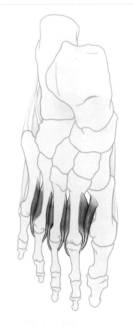

02. 등쪽뼈사이근

(배측골간근, 背側骨間筋, dorsal
interosseus m.)

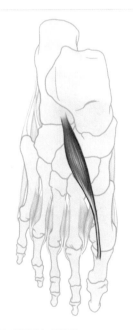

03. 짧은엄지폄근

(단무지신근, 短拇趾伸筋, extensor
hallucis brevis m.)

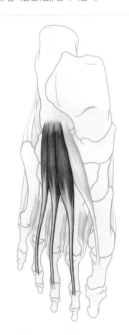

04. 짧은발가락폄근

(단지신근, 短趾伸筋, extensor digitorum
brevis m.)

※ 본 순서의 근육 모양 및 위치는 《우리몸 해부그림》(현문사), 《육단》(군자출판사), 《Muscle Premium》
(Visible Body), 《근/골격 3D 해부도》(Catfish Animation Studio) 등의 자료를 참고하였습니다.

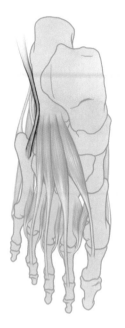

05. 셋째종아리근(힘줄)

(제3비골근(건), 第三排骨筋(腱),
(tendon)peroneus tertius m.)

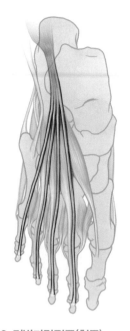

06. 긴발가락폄근(힘줄)

(장지신근(건), 長趾伸筋(腱),
(tendon)extensor digitorum longus m.)

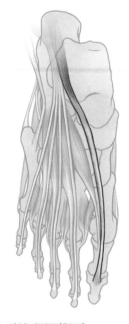

07. 긴엄지폄근(힘줄)

(장무지신근(건), 長拇趾伸筋(腱),
(tendon)extensor hallucis longus m.)

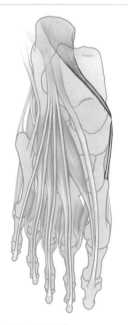

08. 앞정강근(힘줄)

(전경골근(건), 前脛骨筋(腱), (tendon)tibialis
anterior m.)

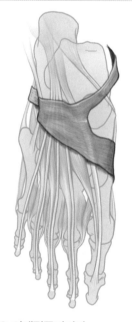

09. 아래폄근지지띠

(하신근지대, 下伸筋支帶, inferior extensor
retinaculum)

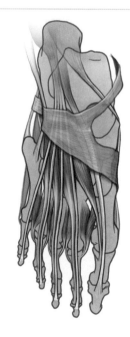

10. 발등 완성

이번에는 발바닥 차례입니다.
발등과 마찬가지로 종아리에서
시작한 근육들이 닿는
지점이 어디인지 확인하면서
따라가보시기 바랍니다.

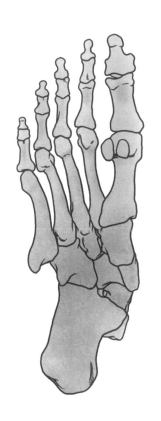

❷ 발뼈(발바닥쪽)

(족골, 足骨, bones of foot)

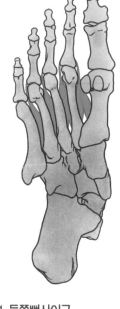

01. 등쪽뼈사이근

(배측골간근, 背側骨間筋,
dorsal interosseus m.)

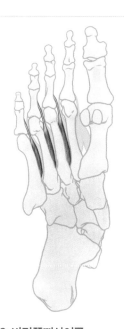

02. 바닥쪽뼈사이근

(장측골간근, 掌側骨間筋, palmar
interosseus m.)

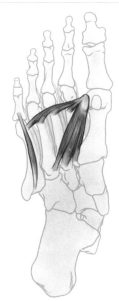

03. 짧은새끼굽힘/엄지모음근

(단소지굴/무지내전근, 短小指屈/
拇趾內轉筋, flexor digiti minimi brevis/
adductor hallucis m.)

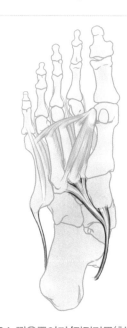

04. 짧은종아리/뒤정강근(힘줄)

(단비골/후경골근(건), 短排骨/後脛骨筋(腱),
peroneus brevis/tibialis posterior m.)

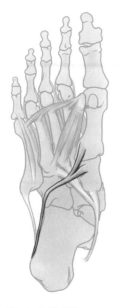

05. 긴종아리근(힘줄)

(장비골근(건), 長批骨筋(腱),
peroneus longus m.)

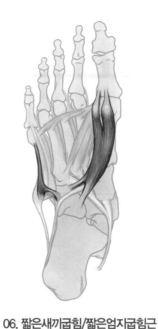

06. 짧은새끼굽힘/짧은엄지굽힘근

(단소지굴/단무지굴근, 短小指屈/
短拇趾屈筋, flexor digiti minimi brevis
/flexor hallucis brevis m.)

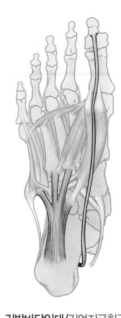

07. 긴발바닥인대/긴엄지굽힘근(힘줄)

(장족저인대/장무지굴근,長足底靭帶/
長拇趾屈筋(腱), long plantar ligament/
flexor hallucis longus m.)

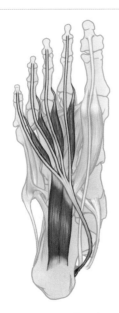

**08. 긴발가락굽힘근(힘줄)/
벌레/발바닥네모근**

(장지굴근(건)/충양/족저방형근, flexor digitorum
longus m./lumbrical/quadratus plantae m.)

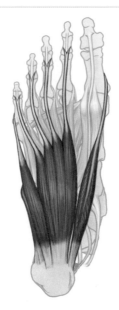

**09. 새끼벌림/짧은발가락굽힘/
엄지벌림근**

(소지외전/단지굴/무지외전근, abductor
digiti minimi/flexor digitorum brevis/
abductor hallucis m.)

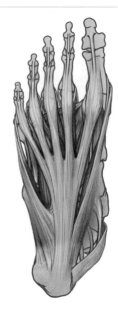

**10. 발바닥널힘줄/굽힘근지지띠
– 발바닥 완성**

(족저건막/굴근지대, 足底腱膜/屈筋支帶,
aponeurosis plantaris/flexor retinaculum)

발 안쪽을 비스듬히 바라본 시점의
예시입니다.

하나의 그림에 두 개 이상의
근육이 있는 경우 위→아래 /
왼쪽→오른쪽 순으로
표기합니다.

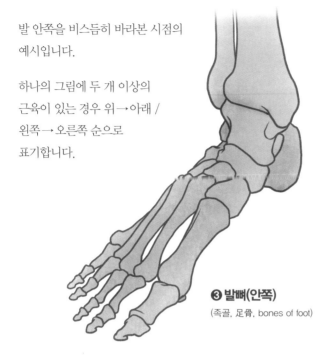

❸ 발뼈(안쪽)

(족골, 足骨, bones of foot)

**01. 짧은종아리/긴발가락굽힘근/
뒤꿈치힘줄(아킬레스건)**

(단비골/장지굴근/종골건 peroneus brevis/
flexor digitorum longus m./Achilles tendon)

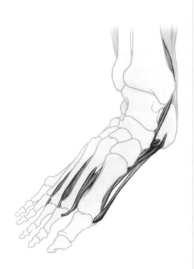

**02. 짧은엄지굽힘/발바닥널힘줄/
엄지벌림/뒤정강근(힘줄)/
긴발바닥굽힘근(힘줄)**

(한자, 영문명칭 앞페이지 참고)

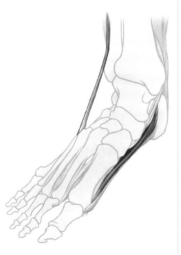

03. 셋째종아리근(힘줄)/엄지벌림근

(제3비골근(건)/무지외전근, 第三排骨筋(腱)/
拇趾外轉筋, (tendon)peroneus tertius
m./abductor hallucis m.)

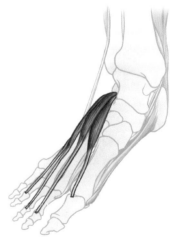

04. 짧은발가락폄/짧은엄지폄근

(단지신/단무지신근, 短趾伸/短拇趾伸筋,
extensor digitorum brevis/extensor hallucis
brevis m.)

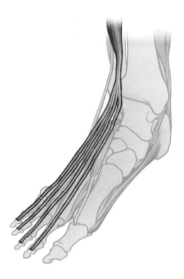

05. 긴발가락폄근(힘줄)

(장지신근(건), 長趾伸筋(腱),
(tendon)extensor digitorum longus m.)

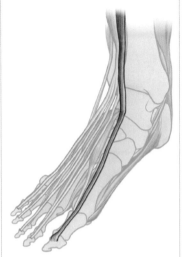

06. 긴엄지폄근(힘줄)

(장무지신근(건), 長拇趾伸筋(腱),
(tendon)extensor hallucis longus m.)

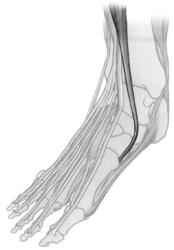

07. 앞정강근(힘줄)

(전경골근(건), 前脛骨筋(腱), (tendon)tibialis
anterior m.)

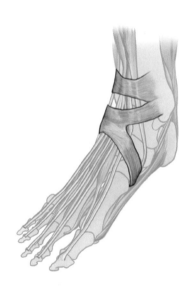

08. 위/아래폄근지지띠

(상/하신근지대, 上/下伸筋支帶,
superior/inferior extensor retinaculum)

09. 안쪽발 완성

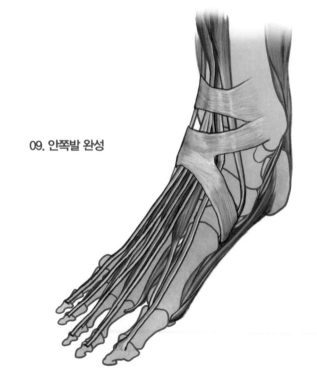

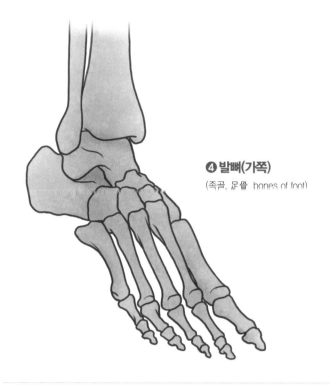

❹ 발뼈(가쪽)

(족골, 뭇맡 bones of foot)

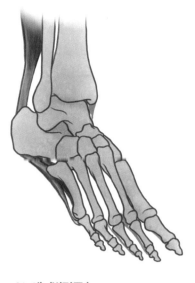

01. 새끼벌림근/
발꿈치힘줄(아킬레스건)

(소지외전근/종골건, 小趾外轉筋/踵骨腱,
abductor digiti minimi m./Achilles tendon)

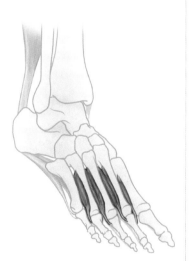

02. 등쪽뼈사이근

(배측골간근, 背側骨間筋, dorsal
interosseus m.)

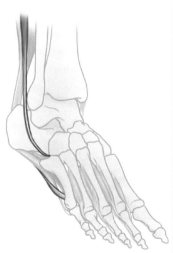

03. 긴종아리근(힘줄)/
발바닥널힘줄

(장비골근(건)/족저건막, 長批骨筋(腱)/
足底腱膜, peroneus longus m./
aponeurosis plantaris)

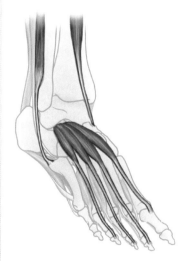

04. 짧은종아리근(힘줄)/짧은엄지폄/
짧은발가락폄근/앞정강근(힘줄)

(단비골근(건)/단무지신근/단지신근/
전경골근(건) : 한자,영문명칭 생략)

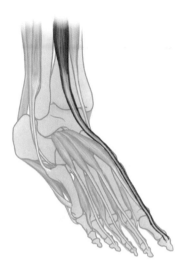

05. 긴엄지폄근(힘줄)

(장무지신근(건), 長拇趾伸筋(腱),
(tendon)extensor hallucis longus m.)

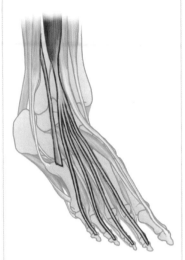

06. 셋째종아리/긴발가락폄근(힘줄)

(제3비골/장지신근(건) 第三排骨筋(腱)/
長趾伸筋(腱), (tendon)peroneus tertius
m./extensor digitorum longus m.)

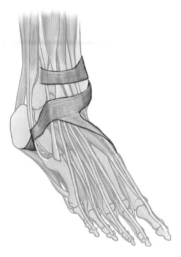

07. 위/아래폄근지지띠

(상/하신근지대, 上/下伸筋支帶,
superior/inferior extensor retinaculum)

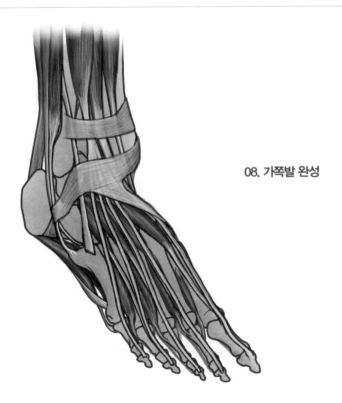

08. 가쪽발 완성

'Pin-up' / painter 9, pencil brushes / 2011
종아리 뒤편의 가자미근과 장딴지근을 수축시켜 뒤꿈치를 들어올리는 '발바닥굽힘' 자세는 시각적으로 종아리를 더 탄력적이고
날씬하게 보일 뿐만 아니라, 발등과 정강이의 구분이 모호해지므로 전체적으로 다리를 길어 보이게 만드는 효과가 있다.
높은 굽 구두(하이힐)는 이 자세를 유지시키는 효과적인 아이템.

신발을 그려봅시다

■ 신발은 왜?

앞서 발을 여러 가지 시점에서 바라본 다양한 모습의 뼈대들을 그려봤는데, 어떠셨나요? 좀 복잡하긴 해도, 확실히 이전과 발을 바라보는 느낌이 조금은 달라지셨으리라 생각합니다. 사실 이렇게만 그릴 수 있어도 발은 거의 마스터한 것이나 다름없어요. 왜냐하면, 앞에서도 이야기했지만 손과 달리 발은 눈에 띄는 움직임이 별로 많지 않으니까요. 그냥 입체적인 '발'의 모습 자체만 표현할 수 있어도 대단한 일이에요.

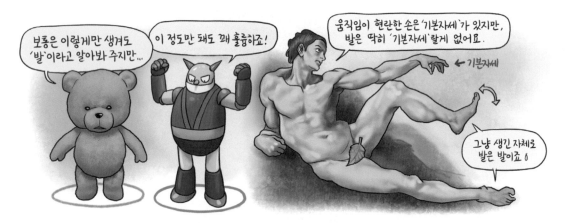

그럼에도 불구하고 발을 더욱 '발답게' 만들어주는 포인트는 분명히 존재하기 마련입니다. 발은 손에 비해 무척 단순한 움직임을 보여주지만, 그 단순한 움직임이 몸 전체의 균형에 미치는 파급효과는 실로 막강합니다. 발허리발가락관절에서 일어나는 발등굽힘(폄)과 발바닥굽힘(굽힘) 운동이 대표적이죠.

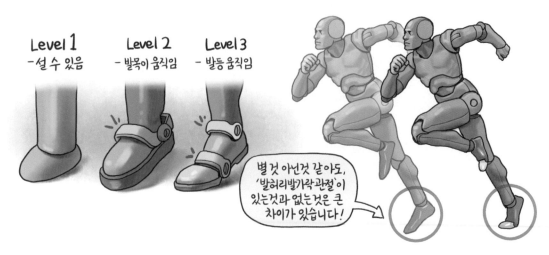

앞 부분에서 잠깐 언급했지만, 발허리발가락관절의 움직임은 발 자체에서 일어날 수 있는 가장 크고 기본적인 동작이기 때문에 발을 감싸는 신발을 만들 때에는 이 부분의 움직임을 가장 먼저 고려하게 됩니다. 더군다나 우리는 보통 맨발보다 '신발'을 신고 있는 모습을 더 익숙하게 여기는 경향이 있어서, 신발을 눈여겨볼 필요가 있죠.

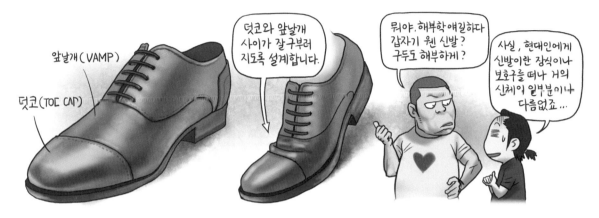

신발뿐 아니라 사람이 걸치는 모든 의복은 단순히 외부의 물리적인 자극으로부터 신체를 보호하기 위한 목적 뿐만 아니라 신체의 약점을 가려주고 기능성을 극대화하기 위한 목적도 갖고 있습니다. 따라서 신발의 구조를 잘 살펴보면 거꾸로 우리 발의 모습을 더 잘 이해할 수 있는 단서가 될 수 있다는 얘기죠. 물론, 앞에서 발의 뼈대를 공부했다면 그 효과는 극대화될 것입니다. 자, 신발, 그릴 준비되셨죠?

시스티나 성당 천장 벽화를 그리던 미켈란젤로가 바닥에서는 보이지도 않는 부분을 굳이 수정하면서, 조수가 투덜거리자 이랬다고 한다. "신이 알고, 내가 안다." 신이 있는지 없는지는 모르지만, 확실한 것 하나는, 신발을 만드는 이들은 분명히 신발을 눈여겨 볼 것이라는 사실이다.

❶ 운동화 그리기

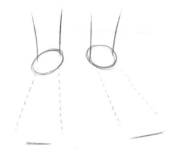

01. 종아리 하단에 안쪽이 살짝 올라간 타원 모양의 복사뼈를 표시하고, 발의 전체 크기를 대충 잡습니다.

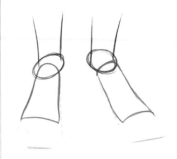

02. 발목뼈와 발허리뼈로 이루어진 발등 부분을 그립니다. 아래로 갈수록 넓어지는 것이 포인트입니다.

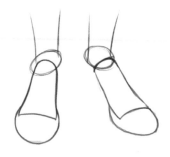

03. 발등을 살짝 감싸는 느낌으로 발가락 부분을 그립니다. 살짝 안쪽이 뾰족한 원형 느낌입니다.

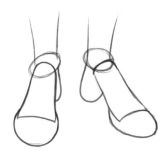

04. 이번엔 뒤꿈치 부분을 그립니다. 실제의 뼈보다 살짝 세운 느낌으로 그리는 것이 좋습니다.

05. 뒤꿈치와 발가락(앞꿈치)을 연결하는 선을 오목하게 그립니다. 안쪽세로활이 되는 부분입니다.

06. 지우개로 서로 겹치는 스케치 선들을 조심스럽게 지웁니다. 이것 만으로도 제법 신발 느낌이 나죠?

07. 흔히 '혀'라고 불리는 부분과 신발끈이 연결될 양쪽 영역을 그려줍니다.

08. 신발끈이 통과할 구멍을 그립니다. 보통 양쪽에 5~7개의 구멍이 있습니다.

09. 신발끈이 서로 교차하는 모습을 X자 모양으로 그립니다. 맨 아래줄은 ─자임에 주의합니다.

10. 신발끈의 상단 매듭을 리본 모양으로 그립니다.

11. 지우개로 선이 겹치는 부분들을 꼼꼼히
　　지우면서 운동화 밑창과 혀 부분에 잔선으로
　　디테일을 더합니다.

12. 재봉선과 로고 등의 장식을 해주면 훨씬 더 그럴
　　듯해 보이는 신발 완성!

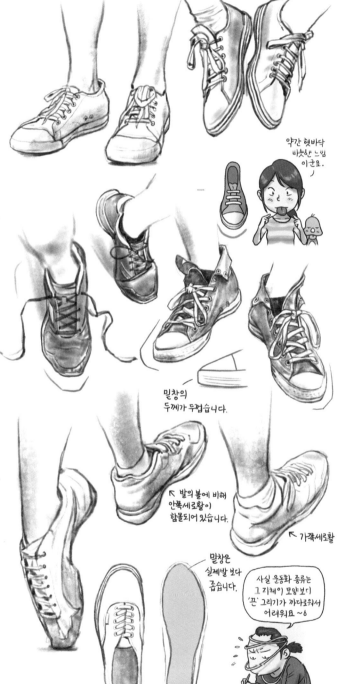

약간 혓바닥
바닷한 느낌
이군요.

밑창의
두께가 두껍습니다.

← 발의 볼에 비해
안쪽세로활이
함몰되어 있습니다.

← 가쪽세로활

밑창은
실제발 보다
좁습니다.

사실 운동화 종류는
그 자체의 모양보다
'끈' 그리기가 까다로워서
어려워요 ~ð

❷ 구두 그리기

01. 앞의 운동화 그리기 과정 3번 까지는 동일하고, 운동화에 비해 앞 코 부분을 뽀족하게 그립니다.

02. 뒤꿈치 부분을 둥글게 그립니다. 뒤꿈치 밑으로 '굽'이 받쳐줄 것이기 때문에 살짝 작아도 괜찮습니다.

03. 뒤꿈치에서 앞꿈치로 이어지는 연결선을 긋고, 뒷굽과 앞쪽의 밑창을 덧그립니다.

04. 발목과 겹치는 선들을 살살 지우고, 구두 중앙의 '앞날개' 경계선을 그림과 같이 위아래로 표시합니다.

05. 정강이를 덮는 바짓단과 구두의 양옆에서 앞으로 모여드는 '앞날개'를 그립니다.

06. 구두끈과 매듭, 앞날개 중앙에 살짝 주름 몇 개를 표시합니다.

07. 마지막으로 발목 쪽에 살짝 보이는 '혀' 부분을 그리면 구두의 기본형이 완성됩니다.

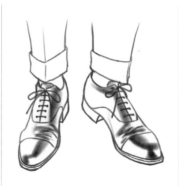

08. 구두는 대부분 반짝이는 가죽 재질로 이루어져 있기 때문에, 특유의 광택을 묘사하는 것이 관건이 됩니다.

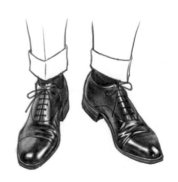

09. 전체를 어두운 색감으로 덮은 다음, 하이라이트 부분을 살짝살짝 지워주는 식으로 마무리합니다.

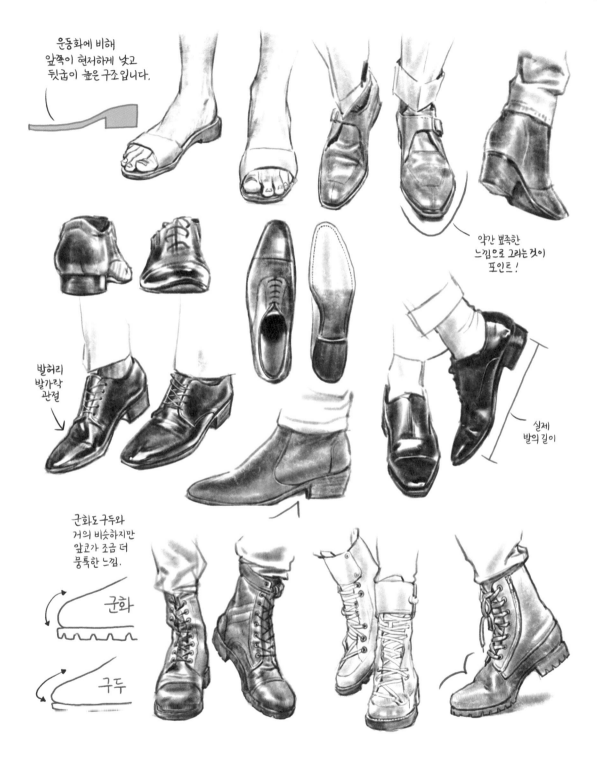

운동화에 비해
앞쪽이 현저하게 낮고
뒷굽이 높은 구조입니다.

약간 뾰족한
느낌으로 그리는것이
포인트!

발허리
발가락
관절

실제
발의 길이

군화도 구두와
거의 비슷하지만
앞코가 조금 더
뭉툭한 느낌.

군화

구두

❸ 하이힐 그리기

01. 운동화를 그릴 때와 마찬가지로 정강이, 복사뼈와 아래쪽으로 이어진 발의 전체 크기를 대략적으로 잡아줍니다.

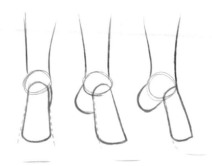

02. 발등과 뒤꿈치 부분의 가이드를 그립니다.

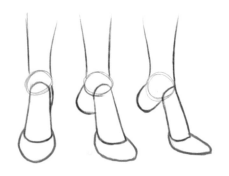

03. 발등 끝부분을 감싸듯이 발가락 영역을 표시합니다. 뒤꿈치를 치켜들고 있어서 발 전체는 발허리발가락관절을 기준으로 굽어지죠.

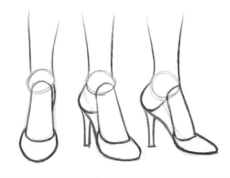

04. 뒤꿈치 끝에서부터 발가락 영역의 시작 부분까지 선을 긋고, 뒤꿈치 부분에 하이힐의 굽을 표시합니다.

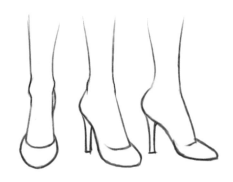

05. 지우개로 선이 겹치거나 지저분한 부분들을 꼼꼼히 지웁니다.

06. 구두와 발을 구분하는 경계선을 그립니다.

07. 발목의 복사뼈를 흐릿하게 묘사합니다. 여기까지가
　　일반적인 하이힐의 '기본형'이라 할 수 있는 모습입니다.

08. 기본형을 베이스로 여러 가지 장식을 추가하거나
　　제거하면서 다양한 디자인을 만들어볼 수 있습니다.

다리를 길어보이게 하는 것이 목적이기 때문에 '혀'가 없는 경우가 많습니다.

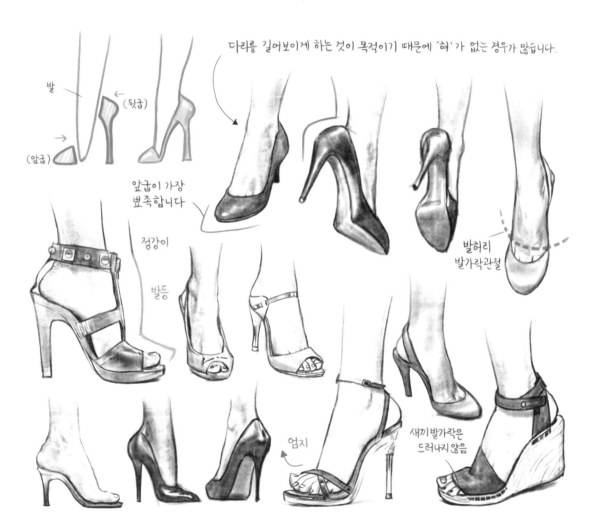

발

(뒷굽)

(앞굽)

앞굽이 가장
뾰족합니다

정강이

발등

발허리
발가락관절

엄지

새끼발가락은
드러나지않음

■ 발과 신발의 단순화

자, 여기까지 따라오셨다면 정말 수고 많으셨습니다. 워낙 우리의 관심에서 멀어져 있는 부위이다 보니 좀 더 자세하게 살펴볼 필요가 있을 것 같아 좀 과하게 실습(?)을 해봤는데, 원래 어떤 분야든 열심히 공부하고 나면 일정의 '소화 기간'이 필요한 법이거든요. 따라서 지금 잘 떠오르지 않는다고 해서 실망하지 마시고, 디저트를 먹는 마음으로 이번 순서를 주목해주시기 바랍니다.

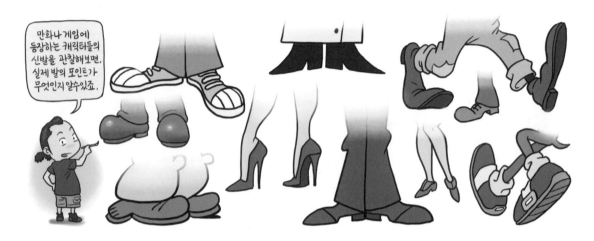

보통 단순화라고 하면 실사처럼 묘사한 자세한 그림에 비해 다소 가볍게 여겨지는 경향이 많죠. 하지만 어떤 대상을 단순화한다는 것은 실제에 대한 이해가 앞서지 않으면 절대 불가능한 일이기 때문에 흔히 만화나 일러스트에서 보이는 '발'의 표현들을 자세히 관찰해볼 필요가 있습니다. '발'이라는 구조물이 가지고 있는 외형적 특징을 극대화한 예시들이기 때문이지요.

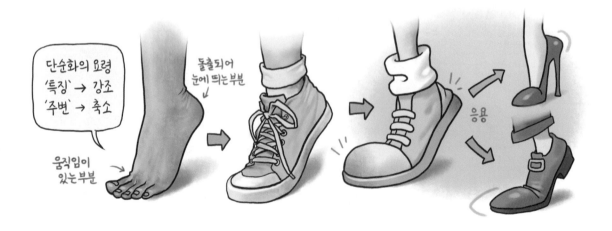

또한 앞서 말씀드렸듯이 '발'은 결국 신체를 안전하고 효율적으로 떠받들기 위한 기관이기 때문에 전반적인
신체의 모양과 역할에 영향을 받을 수밖에 없습니다. 그리고 그러한 특징은 캐릭터의 몸 전체를 그릴 때 더욱
극명하게 드러나게 되지요.

왼쪽은 미국식, 오른쪽은 일본식 애니메이션에 등장하는 전형적인 캐릭터를 필자 나름대로 재현해 본 예시.
'발'의 표현은 물론이고, 인체를 단순화하여 표현할 때 요점이 되는 시각은 동양이나 서양이나 크게 다르지 않음을 엿볼 수 있는 대목이다.

발에 관한 이야기는 여기까지입니다. 비록 그 역할에 비해 여러모로 낯선 부위지만, 해부학적으로,
생리학적으로, 예술적으로도 많은 의미를 가지고 있는 발 ─ 그 신비로운 구조물에 대해 다시 한번 생각해보고
관찰하는 기회를 가지는 것만으로도 어쩌면 막대한 신세를 지고 있는 발에 대한 최소한의 보답이 되지 않을까
생각합니다.

오늘 저녁은 모처럼 애정담긴 발마사지와 함께 푹 쉬어보시는 건 어떨까요?

VII
전신

사람의 온전한 모습

수백, 수천만 년의 시간 동안
사람을 포함한 지구상의 모든 동물은
좀 더 잘 살아남기 위해
스스로의 몸을 깎고 붙이고 다듬는 과정을 거쳐
지금에 이르렀습니다.

그러나 지금이 '완성'된 모습은 아닐 것입니다.
지금까지 그랬듯, 사람은 앞으로도 끊임없이 변하겠지요.

지금까지 공부한 모든 과정을 총망라해
그야말로 사람을 '창조'해 보는 과정을 통해
우리의 몸에 담긴 유구한 역사를 음미해보고
나아가 훗날 인류의 모습도 상상해보도록 합시다.

전신 뼈대

■ 전신 뼈대 그리기

이제 드디어 전신의 뼈를 그려볼 차례입니다. 일부분이 아니라 전신 뼈대인 만큼 조금 겁이 나긴 해도, 이미 앞의 과정에서 한 번씩 그려본 부분들을 합친 것에 불과하기 때문에 너무 긴장할 필요는 없습니다.

뼈 그리기 총정리이니만큼, 이번에는 근육을 그릴 때와 마찬가지로 종이와 연필 외에 '라이트 박스'나 '트레이싱 페이퍼'(기름종이)를 준비합니다. 아시다시피 전체의 틀을 잡은 다음에 묘사를 해봐야 할 테니까요.

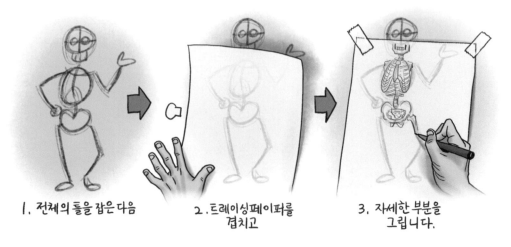

전신의 뼈대를 그려보는 것은 '인체'를 공부하는 이라면 한 번쯤은 꼭 경험해 봐야 할 과정이기도 하고, 무엇보다 근육에 대해 공부하기 위해서도 꼭 필요한 일입니다. 지금까지의 과정을 전체적으로 복습해본다는 기분으로 가볍게 따라 해 보시길 바랍니다.

01. 머리와 척주 부분입니다. 올챙이를 연상하되, 옆모습에 명확하게 드러나는 1,2차 굽이에 주의합니다.

02. 척주 중간의 가슴우리는 역시 옆에서 봤을 때 아래가 살짝 들린 모습이 됩니다. 여기까지가 **몸통뼈대(구간골)**이죠.

03. 척주의 하단에 엉치뼈와 골반뼈를 그립니다. 머리나 가슴우리에 비해 조금 자세하게 그릴 필요가 있습니다.

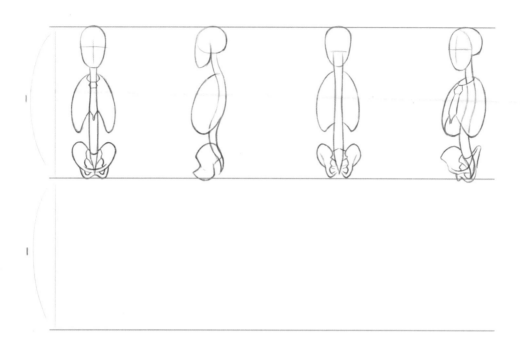

04. 골반을 완성하면, 흔히 얘기하는 **상반신**이 됩니다. 이 상반신의 길이만큼 아래쪽으로 기준선을 표시하면 **하반신**, 즉 다리의 영역이 되는 거죠.

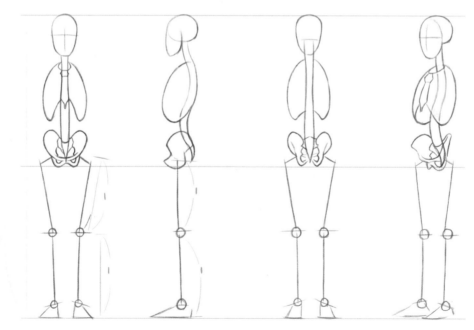

05. 하단 영역을 2등분한 다음 위쪽에는 **넓적다리**, 아래쪽에는 **종아리**와 **발**을 표시합니다. 원래 넙다리가 종아리에 비해 더 길지만, 종아리와 발의 높이를 합하면 얼추 비슷하니까요. 다리 전체는 완벽한 1자가 아니라 살짝 Y자에 가깝습니다.

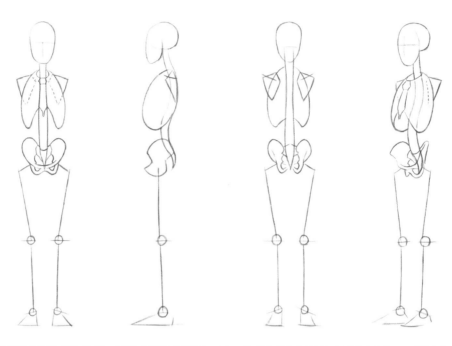

06. 가슴우리 뒤쪽면 상단 약 1/2 지점에 위치한 어깨뼈를 그리고, 어깨뼈 상단에 사선으로 어깨뼈가시도 표시합니다.

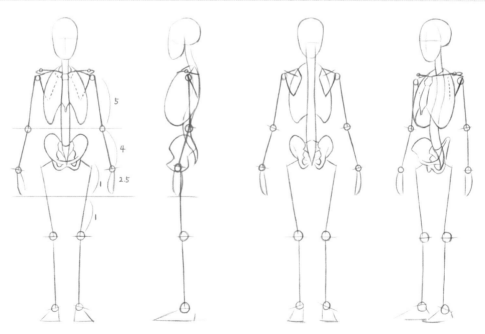

07. 복장뼈머리와 어깨뼈 상단(봉우리)으로 이어지는 **빗장뼈**를 표시하면 **팔이음뼈**가 됩니다. 팔이음뼈를 기준으로 **위팔뼈**
→ **아래팔뼈** → 손의 순으로 각각의 비율에 유의하면서 표시해줍니다. 비율이 맞다면, 손끝은 넓적다리의 약
1/2지점에 위치하게 됩니다.

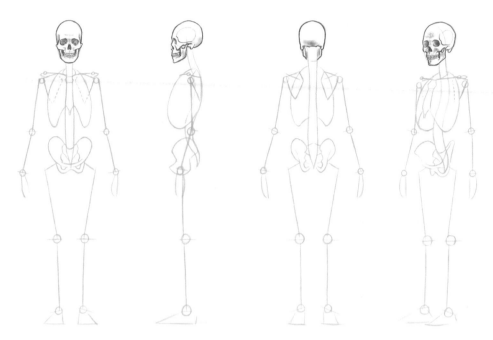

08. 앞서 완성한 가이드 스케치 위에 트레이싱 페이퍼(기름종이)를 고정시키고, 머리뼈부터 차례대로 자세히 묘사해
봅시다. 머리뼈를 포함한 각 부위를 그리는 방법은 앞에서 소개한 부분 따라그리기 과정을 참고해주세요.

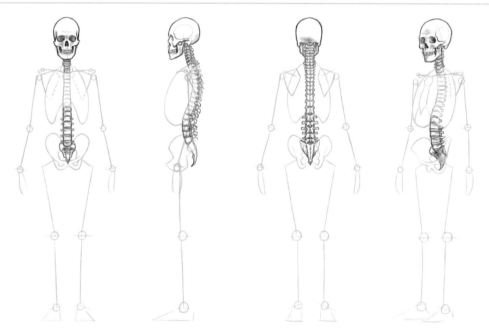

09. 척주의 척추뼈들을 그릴 차례입니다. 개인적으로는 이 부분이 가장 복잡하고 헷갈리는데, 인내심을 갖고 차근차근
하나씩 그릴 필요가 있습니다. 가슴우리와 겹치는 부분은 조금 흐릿하게 그려줍니다.

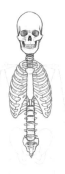 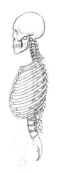 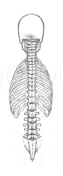 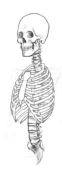

10. 척주의 '등뼈'에서 시작된 갈비뼈들을 차례대로 앞쪽의 복장뼈와 연결합니다. 역시 이 부분도 꽤나 복잡하고
헷갈리는데, 갈비뼈 사이의 비어있는 부분(갈비사이)에 살살 빗금을 그어 구분하면서 그리면 훨씬 수월해집니다.

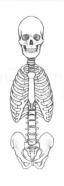 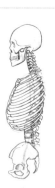 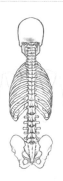 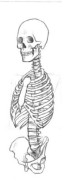

11. 골반을 그립니다. 예시 그림의 골반은 남성형에 가까운데, 여성형의 골반은 양쪽으로 더 넓고 두덩뼈가 아래, 꼬리뼈가
위쪽으로 올라가게 표현합니다.

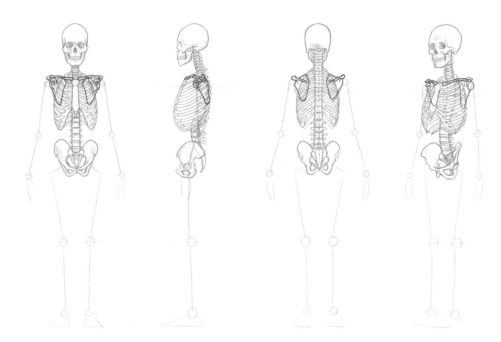

12. 가슴 쪽의 빗장뼈와 등 쪽의 어깨뼈를 이어 팔이음뼈를 묘사합니다. 물론 가슴우리와 겹치는 부분은 지우개를 뾰족하게 잘라 지워주는 것이 좋겠죠? 참고로, 어깨뼈의 하단은 보통 7, 8번 갈비뼈 사이에 위치합니다.

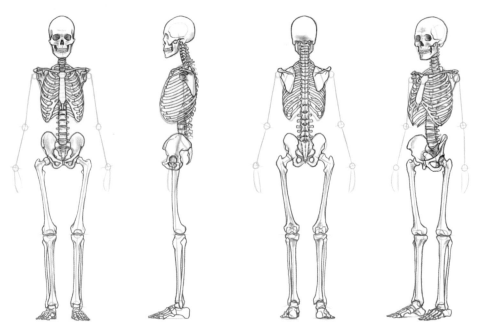

13. 다리뼈를 그릴 차례입니다. 골반의 '절구'에서 시작되는 넙다리뼈를 시작으로 정강뼈, 종아리뼈, 발뼈를 차례대로 묘사합니다.

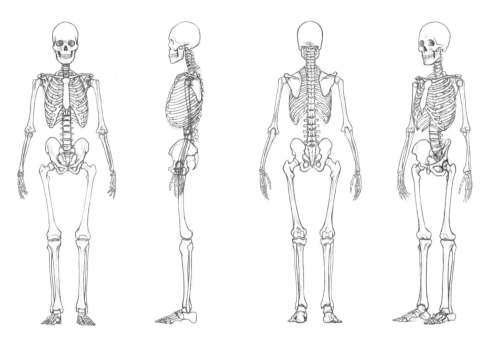

14. 마지막으로 어깨뼈의 '접시오목'에서 시작해 위팔뼈 → 자뼈 → 노뼈 → 손뼈를 차례대로 그립니다. 아래팔을 해부학
자세인 '뒤침' 상태로 그리지 않은 것은, 뒤침도 엎침도 아닌 이 상태가 가장 자연스러운 일상적인 자세이기 때문입니다.

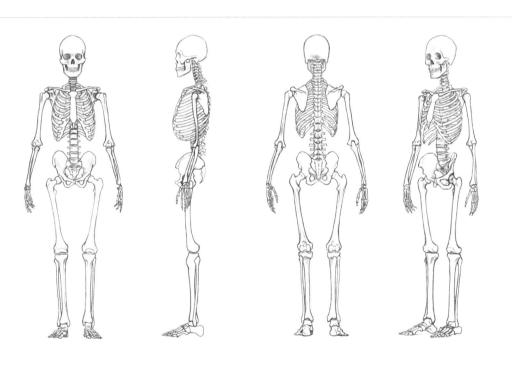

15. 완성입니다.

■ 완성된 전신 뼈대의 모습

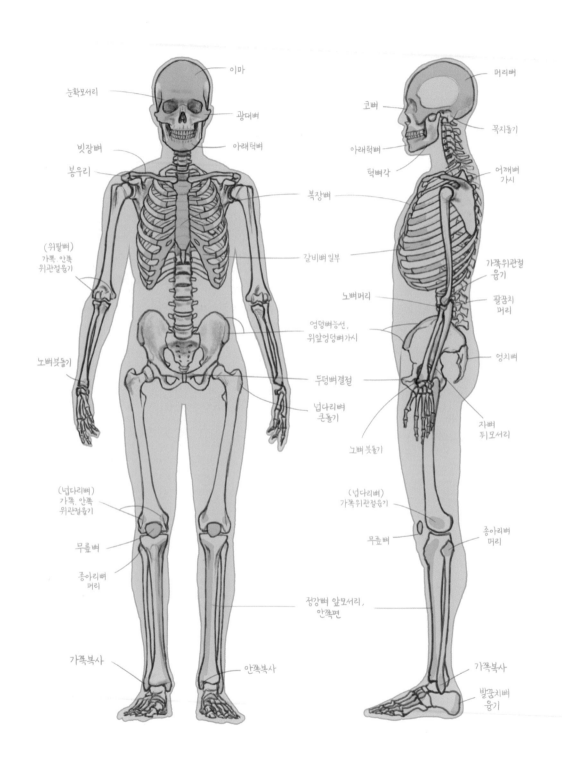

앞서 그린 전신 뼈대 위에 트레이싱 페이퍼를 대고 실제 인체의 윤곽을 그려봅시다. 푸른색 부분은 인체 표면에서 형태가 드러나거나, 만져서 확인이 가능한 부분들입니다.

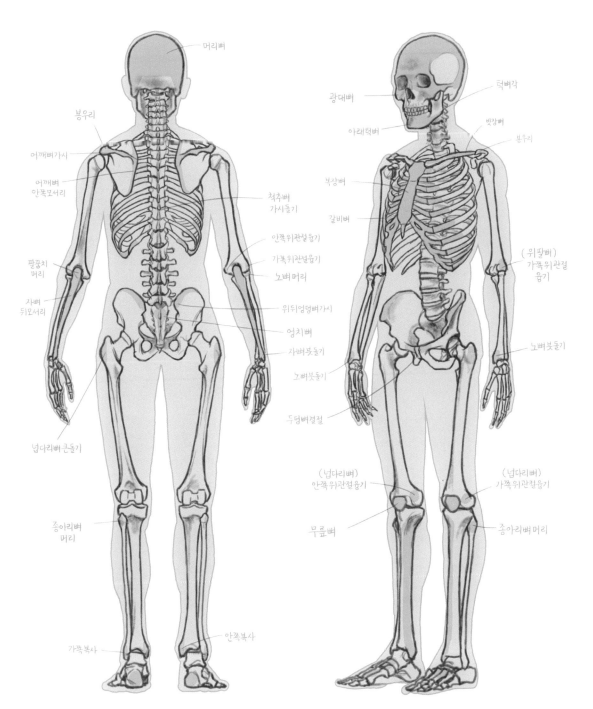

머리뼈

봉우리

어깨뼈가시

어깨뼈
안쪽모서리

척추뼈
가시돌기

안쪽위관절융기
가쪽위관절융기
노뼈머리

팔꿈치
머리

자뼈
뒤모서리

위뒤엉덩뼈가시

엉치뼈

자뼈붓돌기

노뼈붓돌기

넙다리뼈 큰돌기

종아리뼈
머리

안쪽복사

가쪽복사

광대뼈

아래턱뼈

복장뼈

갈비뼈

턱뼈각

빗장뼈

봉우리

(위팔뼈)
가쪽위관절
융기

노뼈붓돌기

두덩뼈결절

(넙다리뼈)
안쪽위관절융기

(넙다리뼈)
가쪽위관절융기

무릎뼈

종아리뼈 머리

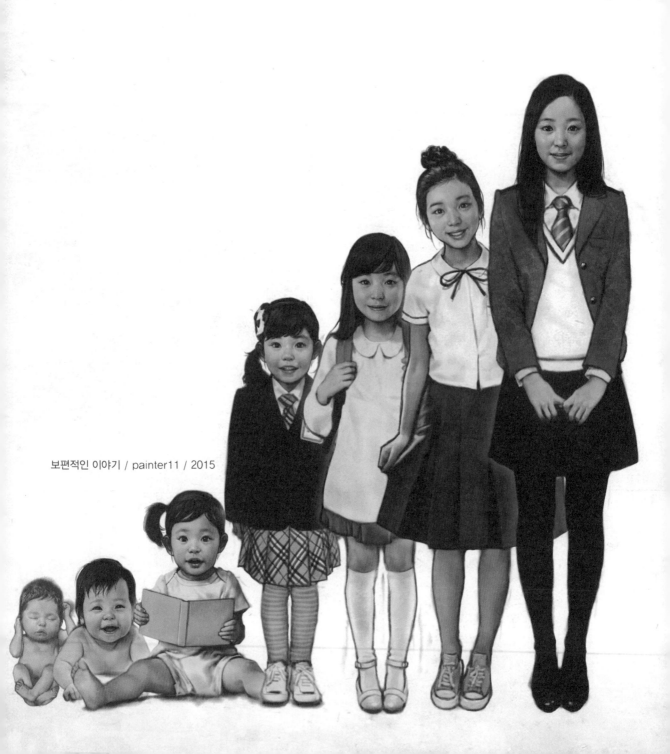

보편적인 이야기 / painter11 / 2015

전신근육 그리기

전신에 근육을 붙여볼 차례입니다. 이미 알고 계시겠지만 뼈대와 달리 근육은 한 번에 묘사하기가 어렵기 때문에 마치 찰흙으로 소조를 하듯 기본 뼈대에 깊은 층부터 얕은 층까지 차례대로 붙여나갑니다. 참고로, 이번 순서부터는 편의상 '한글 명칭'만 표기하겠습니다.

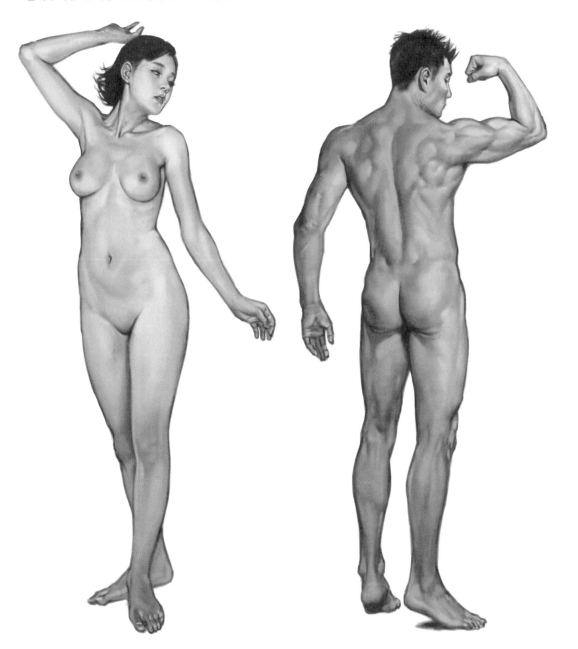

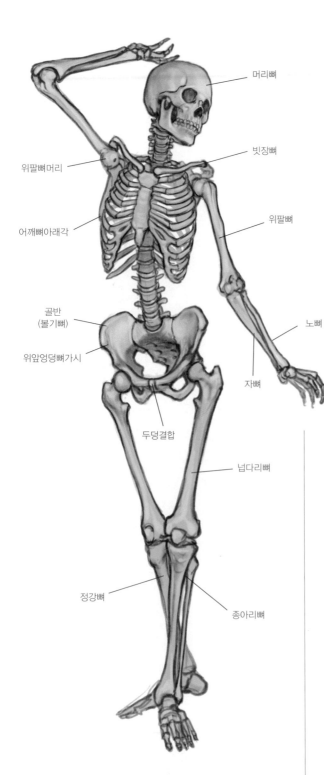

머리뼈

빗장뼈

위팔뼈머리

위팔뼈

어깨뼈아래각

노뼈

골반
(볼기뼈)

위앞엉덩뼈가시

자뼈

두덩결합

넙다리뼈

정강뼈

종아리뼈

■ 기본포즈 앞모습 : 여자 전신

앞에서 공부한 뼈대 그리기의 요령을 종합해
뻣뻣한 자세보다는 나름 포즈를 잡고 있는 뼈대를
그려보았습니다.

지금부터는 앞서 공부한 근육들을 복습한다는
기분으로 깊은 층부터 얕은 층까지 차례대로
근육을 겹쳐 그려볼 텐데, 특별히 따로 설명을
붙이지는 않겠습니다. 지금은 그냥 개별 근육의
모양과 이름만 확인하는 것만으로도 충분합니다.
어차피 뒤에서 또 다시 알아볼 내용들이니까요.

쉽진 않겠지만, 차근차근 하나씩 붙이며
전진해봅시다!

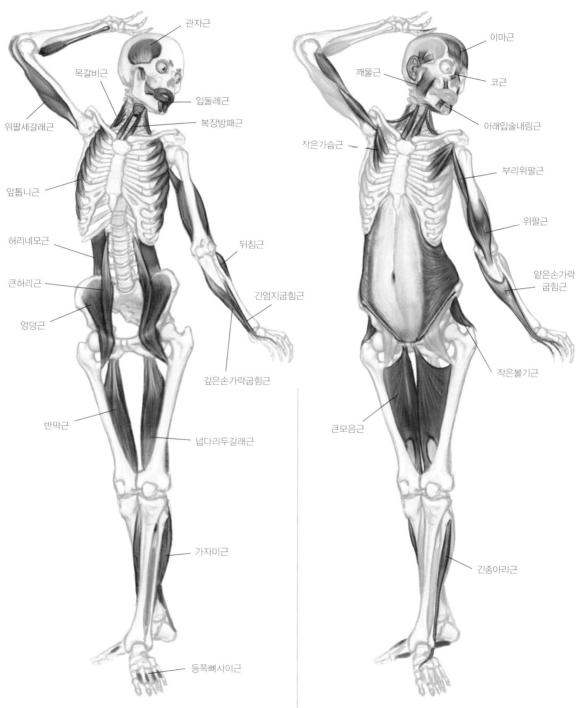

관자근

이마근

목갈비근

깨물근

코근

위팔세갈래근

입둘레근

복장방패근

아래입술내림근

앞톱니근

작은가슴근

부리위팔근

허리네모근

뒤침근

위팔근

큰허리근

긴엄지굽힘근

얕은손가락
굽힘근

엉덩근

깊은손가락굽힘근

작은볼기근

반막근

넙다리두갈래근

큰모음근

가자미근

긴종아리근

등쪽뼈사이근

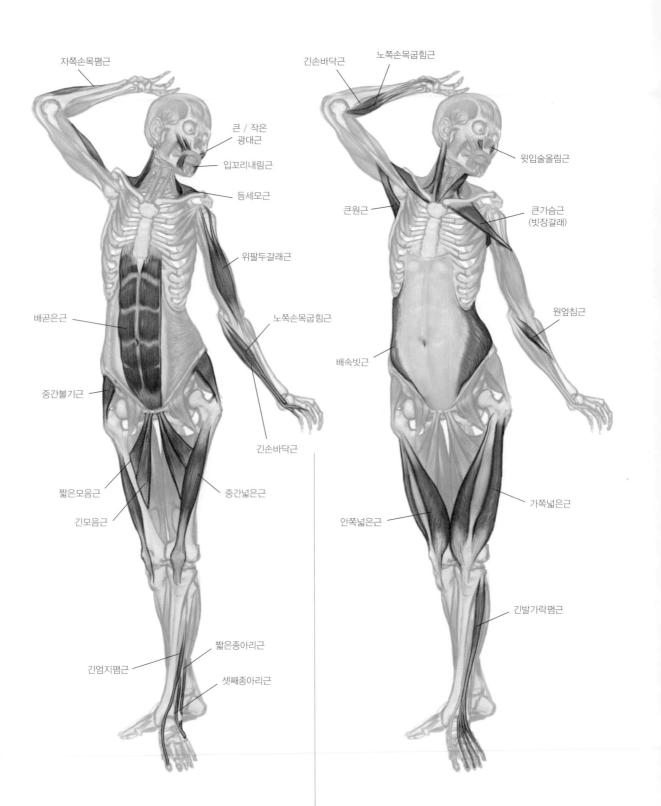

자쪽손목폄근

긴손바닥근

노쪽손목굽힘근

큰 / 작은
광대근

윗입술올림근

입꼬리내림근

등세모근

큰원근

큰가슴근
(빗장갈래)

위팔두갈래근

배곧은근

노쪽손목굽힘근

배속빗근

원엎침근

중간볼기근

짧은모음근

중간넓은근

가쪽넓은근

긴모음근

안쪽넓은근

긴손바닥근

짧은종아리근

긴발가락폄근

긴엄지폄근

셋째종아리근

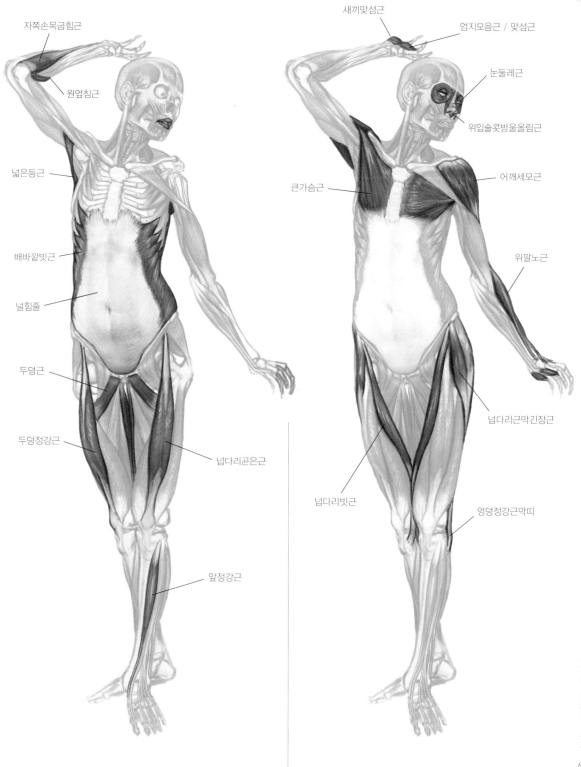

자쪽손목굽힘근

새끼맞섬근

엄지모음근 / 맞섬근

원엎침근

눈둘레근

위입술콧방울올림근

넓은등근

큰가슴근

어깨세모근

배바깥빗근

널힘줄

위팔노근

두덩근

두덩정강근

넙다리근막긴장근

넙다리곧은근

넙다리빗근

엉덩정강근막띠

앞정강근

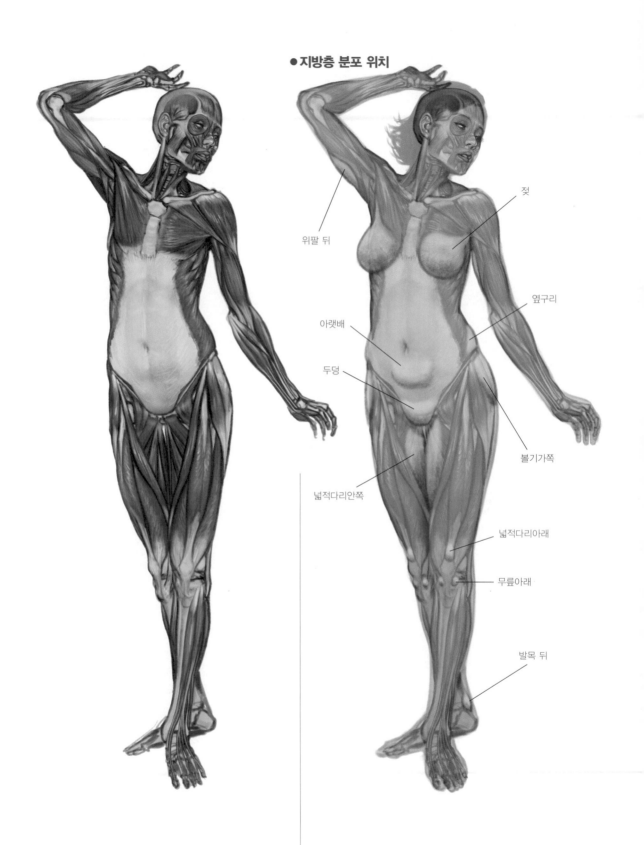

●지방층 분포 위치

젖

위팔 뒤

옆구리

아랫배

두덩

볼기가쪽

넓적다리안쪽

넓적다리아래

무릎아래

발목 뒤

■ 기본포즈 뒷모습 : 남자 전신

이번에는 뒷모습을 그려볼 차례입니다.

필자 개인적으로 남자의 앞모습보다는
뒷모습이 더 멋지다고 생각하기도 하고,
팔을 움직이는 등 근육은 아무래도 남자가
더 발달하는 경향이 있기 때문에 뒷모습
모델은 남자로 정했습니다.

남자 뼈대의 경우 여자에 비해 골반이
작고 가슴우리가 크며 뼈대 전체 느낌이
더 직선적인 느낌이라, 막상 그려놓고
나면 좀 딱딱한 기분이 듭니다. 게다가
비교적 익숙한 앞모습을 그릴 때와는 달리
뒷모습은 복잡한 척추뼈와 골반 탓에
좀 더 까다로운 편입니다.

하지만 까다로운 만큼, 근육을 붙이고
난 다음의 성취감은 배가 됩니다.
일단은 옆의 그림에 표시한 지표들을
꼼꼼히 체크하는 것부터 시작해봅시다.

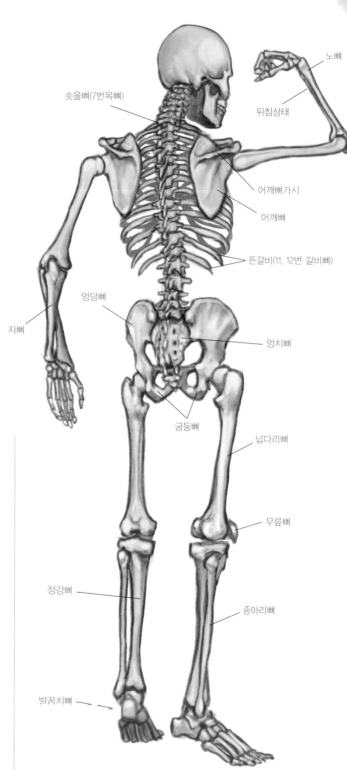

솟을뼈(7번목뼈)

노뼈

뒤침상태

어깨뼈가시

어깨뼈

뜬갈비(11, 12번 갈비뼈)

엉덩뼈

자뼈

엉치뼈

궁둥뼈

넙다리뼈

무릎뼈

정강뼈

종아리뼈

발꿈치뼈

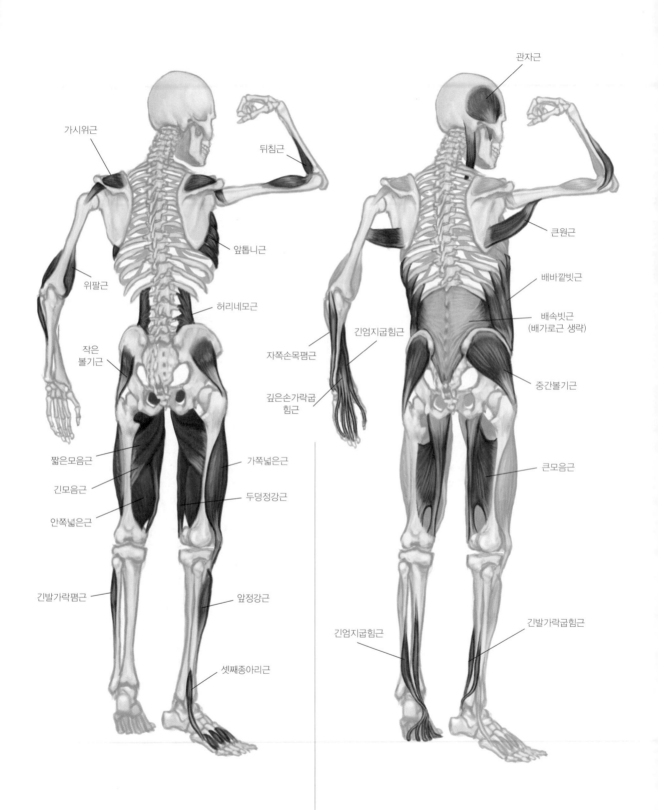

가시위근

뒤침근

앞톱니근

위팔근

허리네모근

작은
볼기근

짧은모음근

긴모음근

안쪽넓은근

긴발가락폄근

가쪽넓은근

두덩정강근

앞정강근

셋째종아리근

관자근

큰원근

배바깥빗근

배속빗근
(배가로근 생략)

중간볼기근

긴엄지굽힘근

자쪽손목폄근

깊은손가락굽
힘근

큰모음근

긴엄지굽힘근

긴발가락굽힘근

머리널판근
목널판근
위뒤톱니근
위팔두갈래근
가시근
팔꿈치근
위팔세갈래근
작은원근
가장긴근
엉덩갈비근
아래뒤톱니근
얕은손가락
굽힘근
자쪽손목굽힘근
노쪽손목
굽힘근
긴손바닥근
넙다리곧은근
반막근
반힘줄근
오금근
긴발가락폄근
뒤정강근

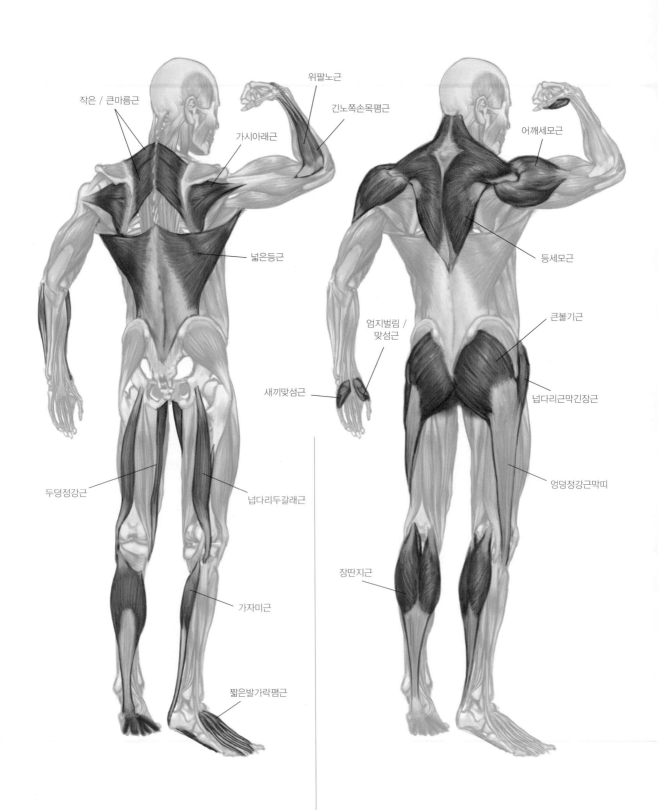

작은 / 큰마름근

위팔노근

긴노쪽손목폄근

가시아래근

어깨세모근

넓은등근

등세모근

엄지벌림 /
맞섬근

큰볼기근

새끼맞섬근

넙다리근막긴장근

엉덩정강근막띠

두덩정강근

넙다리두갈래근

장딴지근

가자미근

짧은발가락폄근

● **지방층 분포 위치**

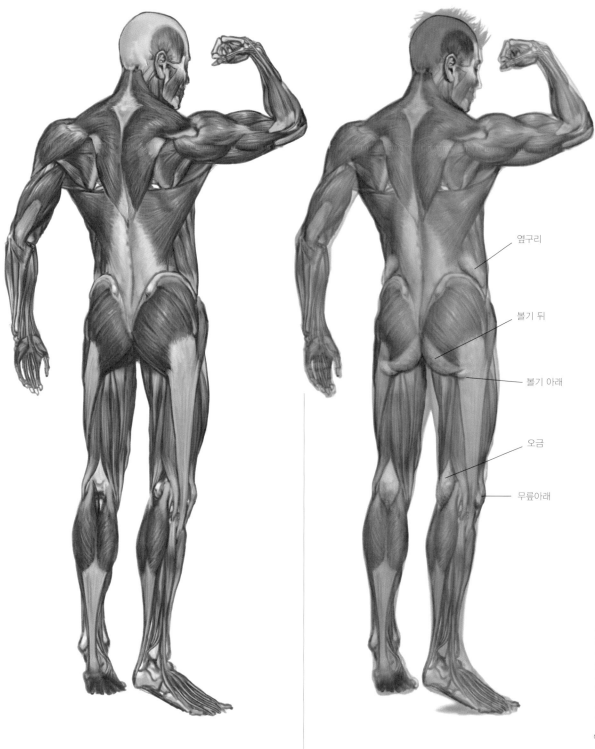

엽구리

볼기 뒤

볼기 아래

오금

무릎아래

■ 응용포즈 앞모습 – 남자 전신 2

워밍업을 끝냈으니, 지금까지의 내용을 총정리하는 기분으로 이번에는 좀 더 생동감이 넘치는 SF 캐릭터의 일러스트를 그려보려고 합니다. 이 책의 하이라이트라고 할 수 있는 만큼, 앞서 공부한 내용들을 떠올리면서 차근차근 따라해 봅시다.

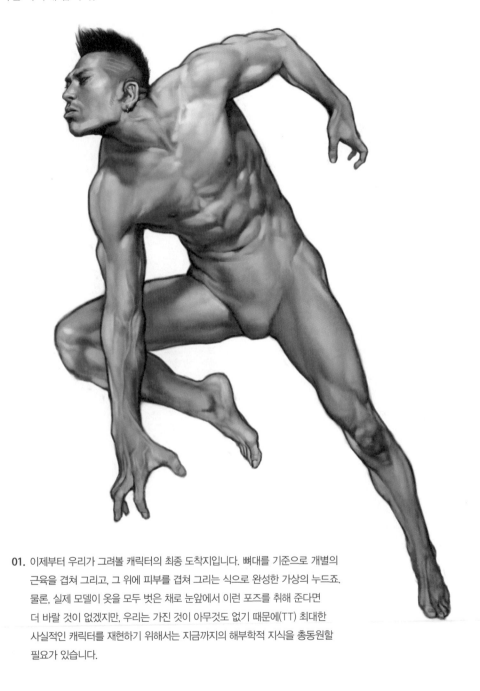

01. 이제부터 우리가 그려볼 캐릭터의 최종 도착지입니다. 뼈대를 기준으로 개별의 근육을 겹쳐 그리고, 그 위에 피부를 겹쳐 그리는 식으로 완성한 가상의 누드죠. 물론, 실제 모델이 옷을 모두 벗은 채로 눈앞에서 이런 포즈를 취해 준다면 더 바랄 것이 없겠지만, 우리는 가진 것이 아무것도 없기 때문에(TT) 최대한 사실적인 캐릭터를 재현하기 위해서는 지금까지의 해부학적 지식을 총동원할 필요가 있습니다.

02. 복잡한 운동을 하고 있는 신체의 전신 골격을 제대로 그리는 것은 생각보다 어려운 일입니다. 일단은 개개의 뼈대의
 외형에 대해 우리가 갖고 있는 고정관념 때문이기도 하지만, 가장 난감한 이유는 '정답'을 확인하기가 거의 불가능하기
 때문입니다. 따라서 처음의 기본 포즈가 어떤 상태인지를 그리는 이가 확실히 잘 파악하고 있어야 합니다. 예를
 들어 손바닥은 어느 쪽을 바라보고 있는지 / 코끝은 어떤 방향을 향하고 있는지 / 가슴우리의 복장뼈와 골반의
 두덩결합의 각도는 어느 정도로 틀어져 있는지 등이죠.

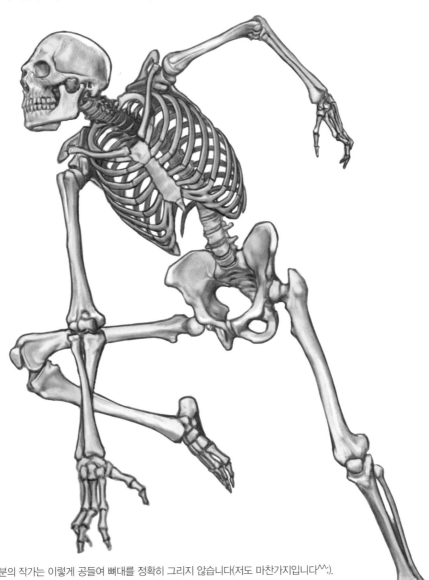

03. 물론, 대부분의 작가는 이렇게 공들여 뼈대를 정확히 그리지 않습니다(저도 마찬가지입니다^^;).
 게을러서가 아니라, 그리면서 처음 계획과 달리 과정 결과물이 마음에 들지 않을 수도 있고, 그리면서
 더 좋은 방향을 찾을 가능성이 많으니까요. 그러나 캐릭터 동작의 이유를 생각하는 것은 매우 중요한
 일입니다. 이를테면 이 캐릭터가 취할 수 있는 수많은 포즈 중 '도대체 왜' 점프를 하는지 – 캐릭터가
 놓여진 상황을 상상하는 것은 움직임의 근본이라 할 수 있는 뼈대의 위치를 결정하고, 그로 인해 시각적
 설득력을 높여주는 핵심 장치가 되기 때문입니다.

넓은등근은 꼬여서
위팔뼈의 가쪽 결절사이고랑에 닿습니다.

관자근

본래 갈비뼈 사이에는
'갈비사이근'이 존재하지만,
여기서는 뒤쪽의 근육(넓은등근)을
묘사하기 위해 생략합니다.

등세모근

큰허리근 / 엉덩근

작은볼기근

위팔근

큰돌기

작은돌기

반힘줄근

넙다리두갈래근

오금근 /
가자미근

반막근

종아리뼈머리

등쪽뼈사이근

짧은엄지폄근

04. 뼈대를 잘 그려놓으면, 지금부터 근육을 붙이는 과정은 일종의 퍼즐놀이에
가깝습니다. 여러 번 강조했듯 근육은 뼈대에 붙기 때문에 뼈대를 기준으로
근육의 이는 점과 끝점을 표시하고, 사이를 채워주기만 하면 되기 때문이죠.
다만, 그 수가 너무 많아서 문제이긴 합니다만… 어쨌거나 가장 깊은 층의
근육들, 뼈대에 가린 인체 뒤쪽의 근육들을 묘사해봅시다.

05. 지금부터 조금씩 복잡해지기 시작합니다. 어차피 얕은 층의 근육들에 대부분
가려지겠지만, 가슴우리 양옆의 '앞톱니근'이나 '큰원근'의 경우 팔을 들어올릴 때 그
존재가 명확히 드러나기 때문에 무시해서는 안 되는 부분입니다.

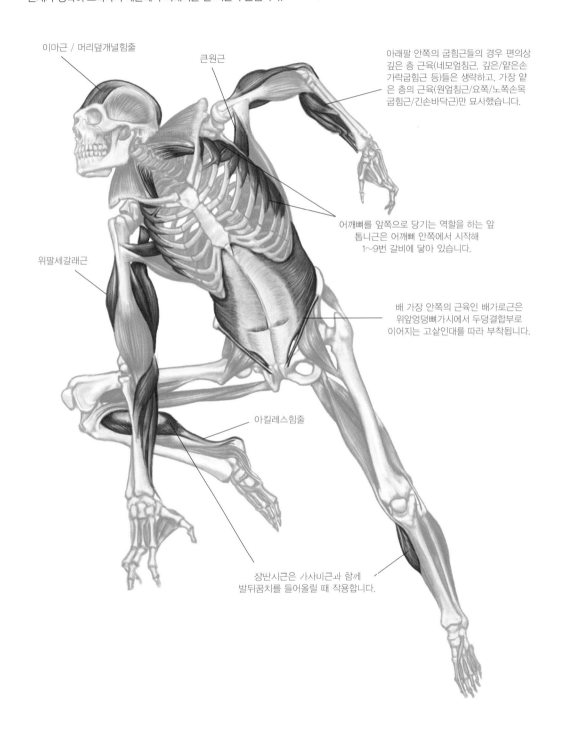

이마근 / 머리덮개널힘줄

큰원근

아래팔 안쪽의 굽힘근들의 경우 편의상
깊은 층 근육(네모엎침근. 깊은/얕은손
가락굽힘근 등)들은 생략하고, 가장 얕
은 층의 근육(원엎침근/요쪽/노쪽손목
굽힘근/긴손바닥근)만 묘사했습니다.

어깨뼈를 앞쪽으로 당기는 역할을 하는 앞
톱니근은 어깨뼈 안쪽에서 시작해
1~9번 갈비에 닿아 있습니다.

위팔세갈래근

배 가장 안쪽의 근육인 배가로근은
위앞엉덩뼈가시에서 두덩결합부로
이어지는 고샅인대를 따라 부착됩니다.

아킬레스힘줄

상반시근은 가사미근과 함께
발뒤꿈치를 들어올릴 때 작용합니다.

06. 표정근의 대표격이라 할 수 있는 눈/입둘레근을 시작으로 목의 앞 선을 형성하는 목빗근, 팔을 들어올릴 때 겨드랑에서
보이는 부리위팔근, 가슴 안쪽의 작은가슴근과 엄지손가락의 움직임을 담당하는 엄지근육들(359쪽), 넓적다리 안쪽의 두께를
형성하는 큰모음근, 종아리 앞쪽의 굴곡을 형성하는 종아리근육들(501쪽)을 차례대로 그립니다.

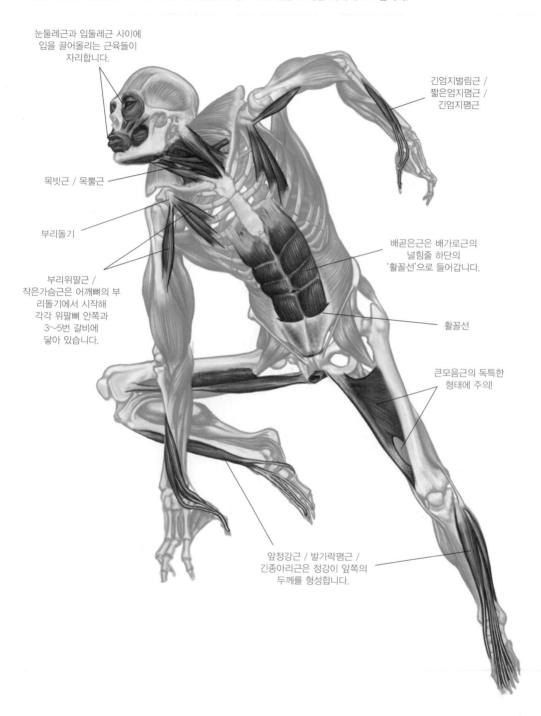

눈둘레근과 입둘레근 사이에
입을 끌어올리는 근육들이
자리합니다.

긴엄지벌림근 /
짧은엄지폄근 /
긴엄지폄근

목빗근 / 목뿔근

부리돌기

배곧은근은 배가로근의
널힘줄 하단의
'활꼴선'으로 들어갑니다.

부리위팔근 /
작은가슴근은 어깨뼈의 부
리돌기에서 시작해
각각 위팔뼈 안쪽과
3~5번 갈비에
닿아 있습니다.

활꼴선

큰모음근의 독특한
형태에 주의!

앞정강근 / 발가락폄근 /
긴종아리근은 정강이 앞쪽의
두께를 형성합니다.

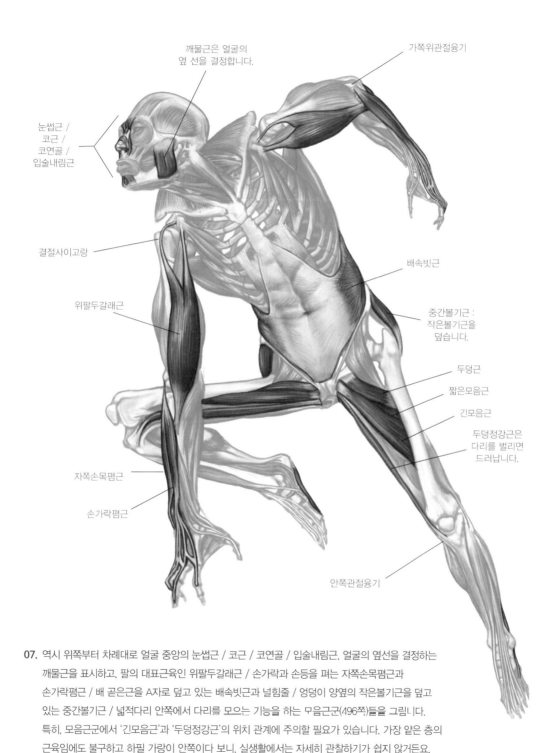

깨물근은 얼굴의
옆 선을 결정합니다.

가쪽위관절융기

눈썹근 /
코근 /
코연골 /
입술내림근

결절사이고랑

배속빗근

위팔두갈래근

중간볼기근 :
작은볼기근을
덮습니다.

두덩근

짧은모음근

긴모음근

두덩정강근은
다리를 벌리면
드러납니다.

자쪽손목폄근

손가락폄근

안쪽관절융기

07. 역시 위쪽부터 차례대로 얼굴 중앙의 눈썹근 / 코근 / 코연골 / 입술내림근, 얼굴의 옆선을 결정하는
깨물근을 표시하고, 팔의 대표근육인 위팔두갈래근 / 손가락과 손등을 펴는 자쪽손목폄근과
손가락폄근 / 배 곧은근을 A자로 덮고 있는 배속빗근과 널힘줄 / 엉덩이 양옆의 작은볼기근을 덮고
있는 중간볼기근 / 넓적다리 안쪽에서 다리를 모으는 기능을 하는 모음근군(496쪽)들을 그립니다.
특히, 모음근군에서 '긴모음근'과 '두덩정강근'의 위치 관계에 주의할 필요가 있습니다. 가장 얕은 층의
근육임에도 불구하고 하필 가랑이 안쪽이다 보니, 실생활에서는 자세히 관찰하기가 쉽지 않거든요.

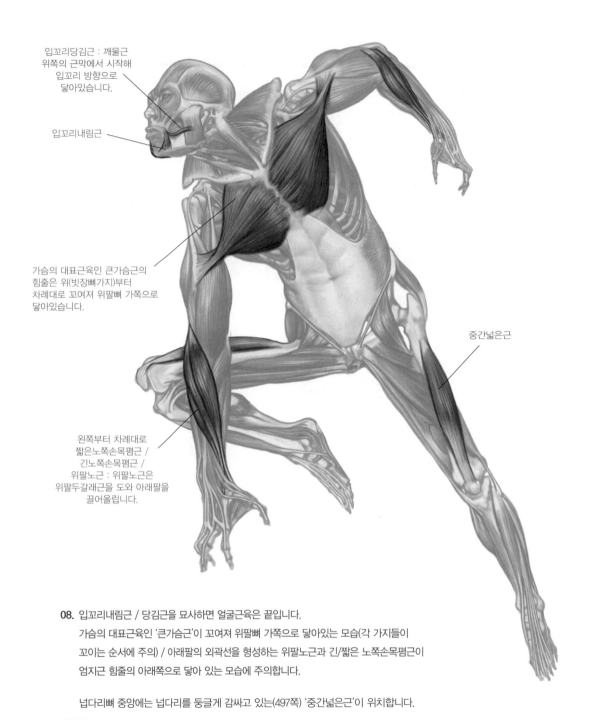

입꼬리당김근 : 깨물근
위쪽의 근막에서 시작해
입꼬리 방향으로
닿아있습니다.

입꼬리내림근

가슴의 대표근육인 큰가슴근의
힘줄은 위(빗장뼈가지)부터
차례대로 꼬여져 위팔뼈 가쪽으로
닿아있습니다.

중간넓은근

왼쪽부터 차례대로
짧은노쪽손목폄근 /
긴노쪽손목폄근 /
위팔노근 : 위팔노근은
위팔두갈래근을 도와 아래팔을
끌어올립니다.

08. 입꼬리내림근 / 당김근을 묘사하면 얼굴근육은 끝입니다.
가슴의 대표근육인 '큰가슴근'이 꼬여져 위팔뼈 가쪽으로 닿아있는 모습(각 가지들이
꼬이는 순서에 주의) / 아래팔의 외곽선을 형성하는 위팔노근과 긴/짧은 노쪽손목폄근이
엄지근 힘줄의 아래쪽으로 닿아 있는 모습에 주의합니다.

넙다리뼈 중앙에는 넙다리를 둥글게 감싸고 있는(497쪽) '중간넓은근'이 위치합니다.

09. 가장 위쪽의 어깨세모근은 빗장뼈와 어깨뼈가시를 동시에 붙잡고 있고, 몸통
 중앙의 배바깥빗근은 앞톱니근과 깍지를 끼듯 맞물려 있습니다.
 가장 유명한 근육들이니 뭐 크게 어려울 건 없지만, 살갗과 가장 가까운 얕은
 층의 근육들인 만큼 근섬유 뭉치에 의한 표면의 굴곡을 그럴듯하게 묘사하는 게
 요점입니다.

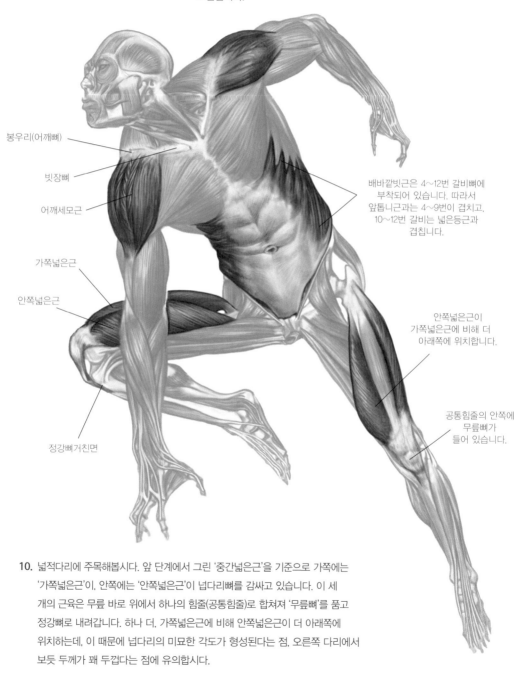

봉우리(어깨뼈)

빗장뼈

어깨세모근

가쪽넓은근

안쪽넓은근

정강뼈거친면

배바깥빗근은 4~12번 갈비뼈에
부착되어 있습니다. 따라서
앞톱니근과는 4~9번이 겹치고,
10~12번 갈비는 넓은등근과
겹칩니다.

안쪽넓은근이
가쪽넓은근에 비해 더
아래쪽에 위치합니다.

공통힘줄의 안쪽에
무릎뼈가
들어 있습니다.

10. 넓적다리에 주목해봅시다. 앞 단계에서 그린 '중간넓은근'을 기준으로 가쪽에는
 '가쪽넓은근'이, 안쪽에는 '안쪽넓은근'이 넙다리뼈를 감싸고 있습니다. 이 세
 개의 근육은 무릎 바로 위에서 하나의 힘줄(공통힘줄)로 합쳐져 '무릎뼈'를 품고
 정강뼈로 내려갑니다. 하나 더, 가쪽넓은근에 비해 안쪽넓은근이 더 아래쪽에
 위치하는데, 이 때문에 넙다리의 미묘한 각도가 형성된다는 점, 오른쪽 다리에서
 보듯 두께가 꽤 두껍다는 점에 유의합시다.

11. '귀'와 깨물근 위쪽의 '귀밑샘'(이하선)은 근육은 아니지만 두께가 있어서 표시합니다. 턱선에서 가슴 쪽으로 퍼져 있는 넓은
근육은 넓은목근입니다. 뼈가 아니라 피부에 닿아 있어서 목을 쭉 빼거나 턱을 강하게 들어올리면 힘줄처럼 드러납니다.
그 밖에 손목과 발목의 가느다란 폄 근육들을 묶어 정리하는 '폄근지지띠'들을 그립니다.

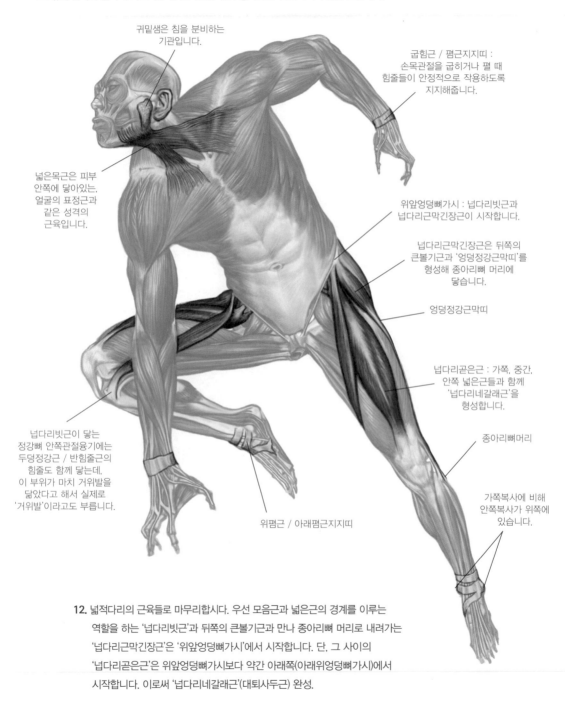

귀밑샘은 침을 분비하는
기관입니다.

굽힘근 / 폄근지지띠 :
손목관절을 굽히거나 펼 때
힘줄들이 안정적으로 작용하도록
지지해줍니다.

넓은목근은 피부
안쪽에 닿아있는.
얼굴의 표정근과
같은 성격의
근육입니다.

위앞엉덩뼈가시 : 넙다리빗근과
넙다리근막긴장근이 시작합니다.

넙다리근막긴장근은 뒤쪽의
큰볼기근과 '엉덩정강근막띠'를
형성해 종아리뼈 머리에
닿습니다.

엉덩정강근막띠

넙다리곧은근 : 가쪽, 중간,
안쪽 넓은근들과 함께
'넙다리네갈래근'을
형성합니다.

넙다리빗근이 닿는
정강뼈 안쪽관절융기에는
두덩정강근 / 반힘줄근의
힘줄도 함께 닿는데.
이 부위가 마치 거위발을
닮았다고 해서 실제로
'거위발'이라고도 부릅니다.

종아리뼈머리

가쪽복사에 비해
안쪽복사가 위쪽에
있습니다.

위폄근 / 아래폄근지지띠

12. 넓적다리의 근육들로 마무리합시다. 우선 모음근과 넓은근의 경계를 이루는
역할을 하는 '넙다리빗근'과 뒤쪽의 큰볼기근과 만나 종아리뼈 머리로 내려가는
'넙다리근막긴장근'은 '위앞엉덩뼈가시'에서 시작합니다. 단, 그 사이의
'넙다리곧은근'은 위앞엉덩뼈가시보다 약간 아래쪽(아래위엉덩뼈가시)에서
시작합니다. 이로써 '넙다리네갈래근'(대퇴사두근) 완성.

13. 마지막으로, 몸 앞쪽에서 관찰할 수 있는 '핏줄'의 모습입니다. 보통 '동맥'은 몸 깊은 곳에 감춰져 있기 때문에 표면에
드러나는 핏줄은 대부분 '정맥'이라고 보시면 됩니다. 그중에서도 피부에 가까운 피부정맥은 피부가 얇은 손등이나
발등 외에 근육의 발달 정도에 따라 몸의 여러 곳에서 드러나 '힘'의 상징이 되기도 하는데, 그런 특성 때문에 강인한
캐릭터를 그릴 때 자주 표현되곤 합니다.

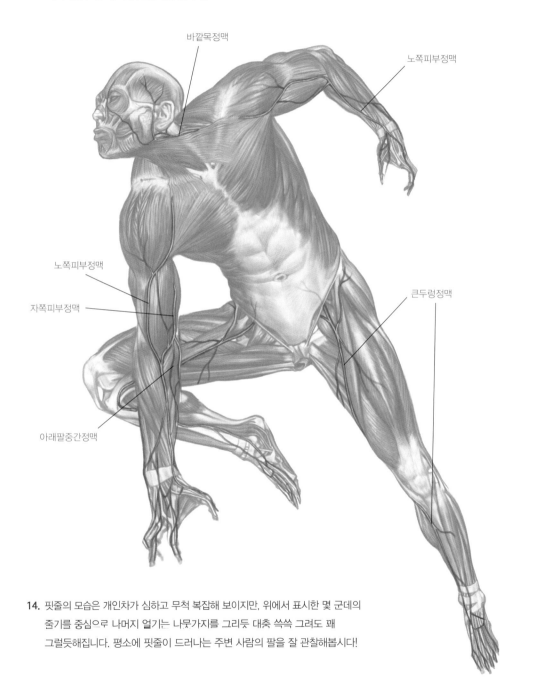

바깥목정맥

노쪽피부정맥

노쪽피부정맥

자쪽피부정맥

큰두렁정맥

아래팔중간정맥

14. 핏줄의 모습은 개인차가 심하고 무척 복잡해 보이지만, 위에서 표시한 몇 군데의
줄기를 중심으로 나머지 얼기는 나무가지를 그리듯 대충 쓱쓱 그려도 꽤
그럴듯해집니다. 평소에 핏줄이 드러나는 주변 사람의 팔을 잘 관찰해봅시다!

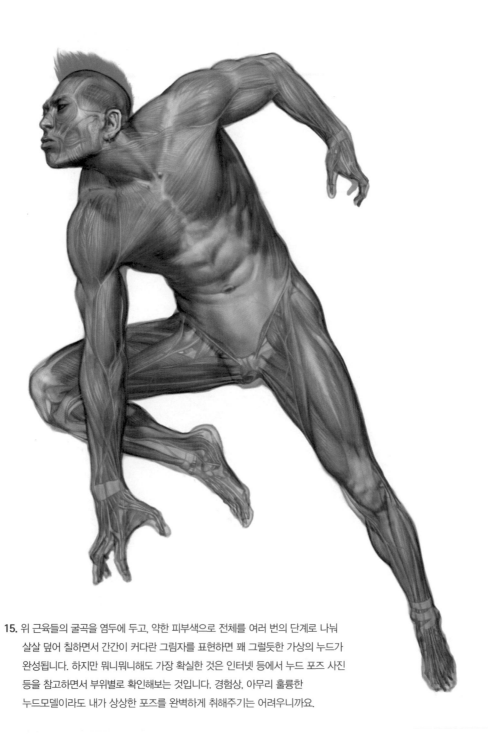

15. 위 근육들의 굴곡을 염두에 두고, 약한 피부색으로 전체를 여러 번의 단계로 나눠
살살 덮어 칠하면서 간간이 커다란 그림자를 표현하면 꽤 그럴듯한 가상의 누드가
완성됩니다. 하지만 뭐니뭐니해도 가장 확실한 것은 인터넷 등에서 누드 포즈 사진
등을 참고하면서 부위별로 확인해보는 것입니다. 경험상, 아무리 훌륭한
누드모델이라도 내가 상상한 포즈를 완벽하게 취해주기는 어려우니까요.

16. 완성된 누드 위에 마치 종이인형 놀이를 하듯, 이런저런 장식(?)을 해봅시다. 대부분의 전투형 슈트나 갑옷, 군복의 디자인은 몸의
주요부위를 보호함과 동시에 시각적으로 신체의 강인함을 과장해 상대방을 압도하려는 목적을 가진 경우가 많습니다. 팔의 움직임
을 관장하는 어깨와 등세모근(목)의 크기를 강조하거나 심장과 폐를 품고 있는 가슴우리를 보강하는 것이 그 대표적인 예시들이죠.

이 밖에도 동서고금의 남성 복식을 살펴보면, 문화나 환경적 측면에서 비롯된 다소의 차이는 존재할지
몰라도 결국 그 근본은 같다는 사실 – 결국 의복이란 '몸'의 역할을 확장시키기 위한 발명품에 지나지
않는다는 사실을 알 수 있습니다. 이러니저러니 해도, '몸'이 가장 중요하다는 얘기지요.

자, 차 한 잔 마시고 다음 순서로 넘어가 볼까요?

■ 응용포즈 뒷모습 – 여자 전신 2

보통 여성 캐릭터를 그릴 때는 뒷모습보다는 앞모습을 선택하는 경우가
많습니다. 그렇지만 옆모습이나 뒷모습은 척추의 2차굽이와 골반의
기울기로 형성되는 여체 전신 특유의 라인을 극적으로 강조하는 효과가
있어서 전문 일러스트레이터를 지망한다면 꼭 한 번쯤 도전해 볼
과제이기도 합니다.

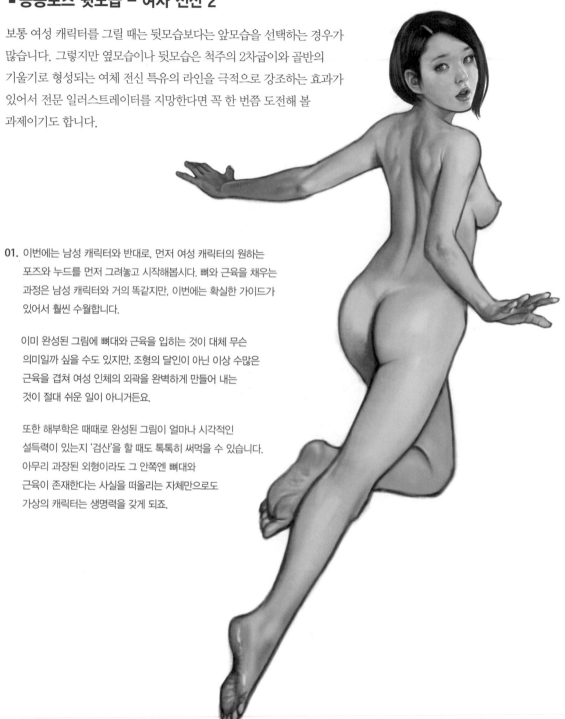

01. 이번에는 남성 캐릭터와 반대로, 먼저 여성 캐릭터의 원하는
 포즈와 누드를 먼저 그려놓고 시작해봅시다. 뼈와 근육을 채우는
 과정은 남성 캐릭터와 거의 똑같지만, 이번에는 확실한 가이드가
 있어서 훨씬 수월합니다.

 이미 완성된 그림에 뼈대와 근육을 입히는 것이 대체 무슨
 의미일까 싶을 수도 있지만, 조형의 달인이 아닌 이상 수많은
 근육을 겹쳐 여성 인체의 외곽을 완벽하게 만들어 내는
 것이 절대 쉬운 일이 아니거든요.

 또한 해부학은 때때로 완성된 그림이 얼마나 시각적인
 설득력이 있는지 '검산'을 할 때도 톡톡히 써먹을 수 있습니다.
 아무리 과장된 외형이라도 그 안쪽엔 뼈대와
 근육이 존재한다는 사실을 떠올리는 자체만으로도
 가상의 캐릭터는 생명력을 갖게 되죠.

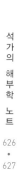

02. 뼈대에 관한 기본 지식과 자료를 동원해 미리 그려놓은 누드 안에
뼈대를 채워봅니다. 상상의 포즈인 만큼 완벽할 수는 없겠지만,
사실직인 인제를 그리고 싶었는데 만약 뼈디기 제모양이 나오지
않거나 심하게 변형된다면, 그 부분은 뭔가 많이 과장되어 있다는
증거가 됩니다.

물른, 과장이 의도라면 큰 상관은 없습니 I 다. 다만, 과장이나 축소는
캐릭터의 매력을 강조하기 위한 2차적인 기술이라는 점을 항상
기억할 필요가 있죠.

03. 보통 우리가 근육을 떠올릴 때는 '정면'을 기준으로 떠올리기 때문에, 예시처럼 뒤쪽이나 아래쪽 등 바뀐 방향에서 바라본 근육을 그리는 것이 마음처럼 쉽지 않습니다. 따라서 근육의 '이는 곳'과 '닿는 곳'을 잘 파악하는 것은 근육의 운동을 유추하기 위해서 뿐만아니라 근육의 모습을 잘 그려내기 위해서도 필요한 일입니다.

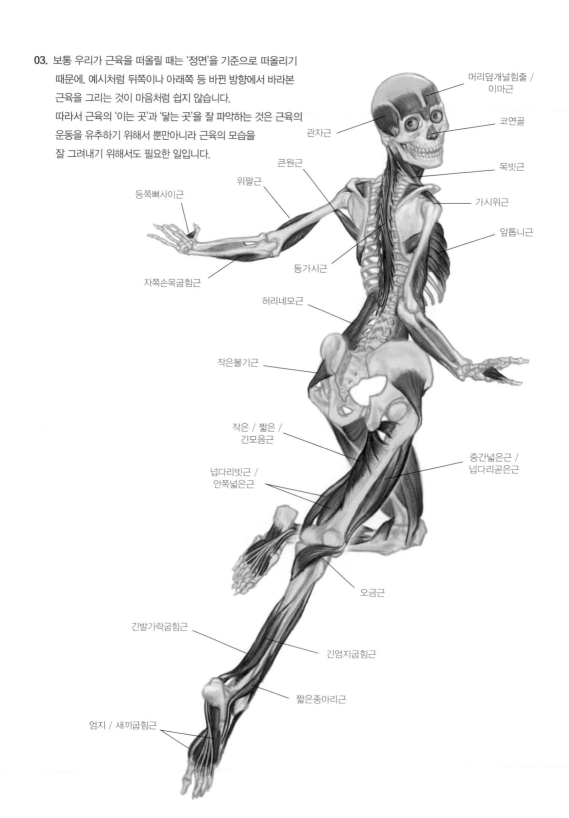

머리덮개널힘줄 / 이마근

코연골

목빗근

가시위근

앞톱니근

관자근

큰원근

위팔근

등쪽뼈사이근

등가시근

자쪽손목굽힘근

허리네모근

작은볼기근

작은 / 짧은 / 긴모음근

중간넓은근 / 넙다리곧은근

넙다리빗근 / 안쪽넓은근

오금근

긴발가락굽힘근

긴엄지굽힘근

짧은종아리근

엄지 / 새끼굽힘근

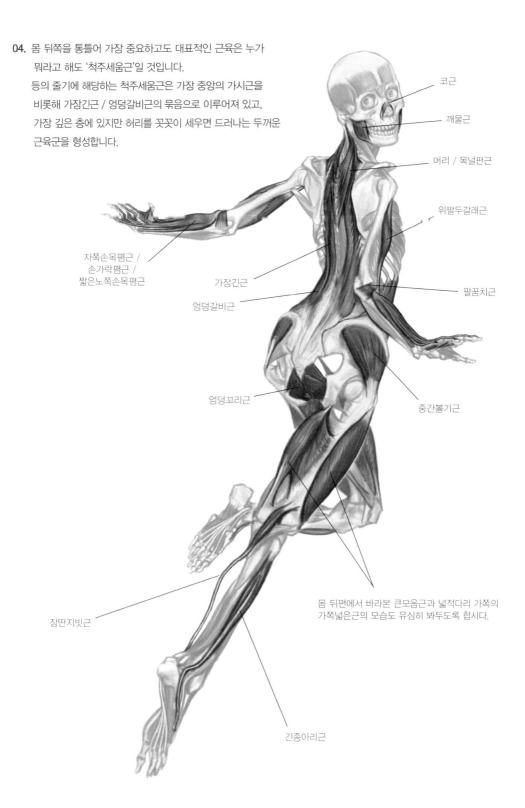

04. 몸 뒤쪽을 통틀어 가장 중요하고도 대표적인 근육은 누가
뭐라고 해도 '척주세움근'일 것입니다.
등의 줄기에 해당하는 척주세움근은 가장 중앙의 가시근을
비롯해 가장긴근 / 엉덩갈비근의 묶음으로 이루어져 있고,
가장 깊은 층에 있지만 허리를 꼿꼿이 세우면 드러나는 두꺼운
근육군을 형성합니다.

코근

깨물근

머리 / 목널판근

위팔두갈래근

자쪽손목폄근 /
손가락폄근 /
짧은노쪽손목폄근

가장긴근

엉덩갈비근

팔꿈치근

엉덩꼬리근

중간볼기근

장딴지빗근

몸 뒤편에서 바라본 큰모음근과 넓적다리 가쪽의
가쪽넓은근의 모습도 유심히 봐두도록 합시다.

긴종아리근

05. 눈둘레근과 입둘레근사이의 입꼬리올림근과
큰광대근 / 볼근 / 턱끝근을 그리고,
척주세움근 위아래를 덮고 갈비뼈로
연결되어 있는 '위뒤톱니근'과
'아래뒤톱니근'을 그립니다.
이어 넓적다리 뒤쪽의 반막근과 가자미근을
그리면 골치 아픈 부분은 얼추 끝난 걸로
봐도 되겠군요.

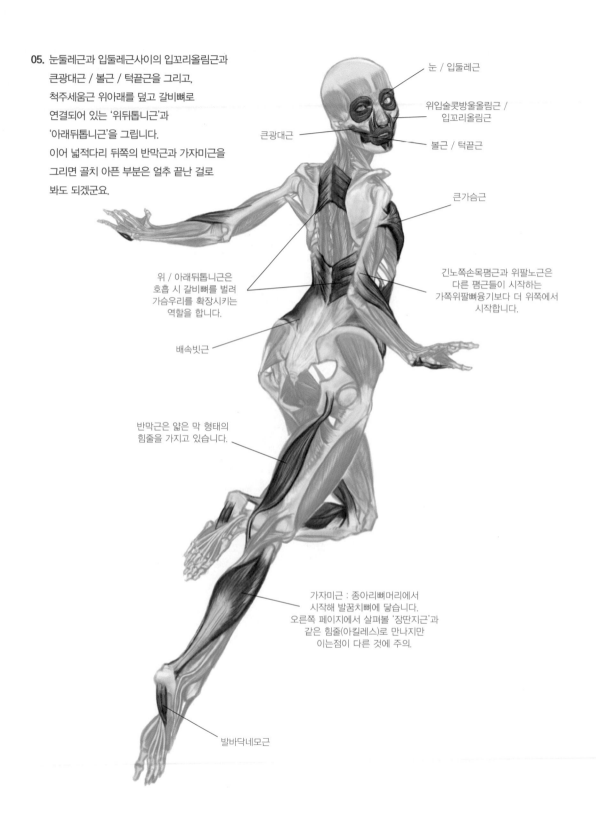

눈 / 입둘레근

위입술콧방울올림근 /
입꼬리올림근

큰광대근

볼근 / 턱끝근

큰가슴근

위 / 아래뒤톱니근은
호흡 시 갈비뼈를 벌려
가슴우리를 확장시키는
역할을 합니다.

긴노쪽손목폄근과 위팔노근은
다른 폄근들이 시작하는
가쪽위팔뼈융기보다 더 위쪽에서
시작합니다.

배속빗근

반막근은 얇은 막 형태의
힘줄을 가지고 있습니다.

가자미근 : 종아리뼈머리에서
시작해 발꿈치뼈에 닿습니다.
오른쪽 페이지에서 살펴볼 '장딴지근'과
같은 힘줄(아킬레스)로 만나지만
이는점이 다른 것에 주의.

발바닥네모근

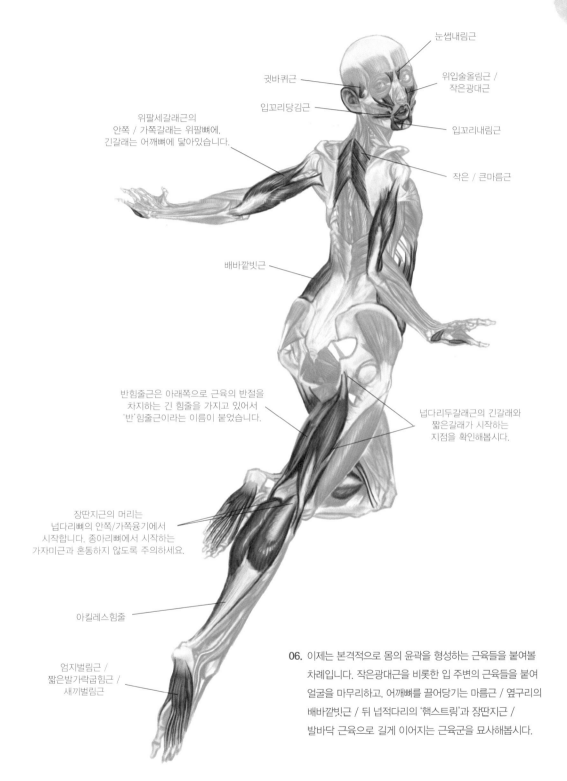

눈썹내림근

위입술올림근 /
작은광대근

귓바퀴근

입꼬리당김근

입꼬리내림근

위팔세갈래근의
안쪽 / 가쪽갈래는 위팔뼈에,
긴갈래는 어깨뼈에 닿아있습니다.

작은 / 큰마름근

배바깥빗근

반힘줄근은 아래쪽으로 근육의 반절을
차지하는 긴 힘줄을 가지고 있어서
'반'힘줄근이라는 이름이 붙었습니다.

넙다리두갈래근의 긴갈래와
짧은갈래가 시작하는
지점을 확인해봅시다.

장딴지근의 머리는
넙다리뼈의 안쪽/가쪽융기에서
시작합니다. 종아리뼈에서 시작하는
가자미근과 혼동하지 않도록 주의하세요.

아킬레스힘줄

엄지벌림근 /
짧은발가락굽힘근 /
새끼벌림근

06. 이제는 본격적으로 몸의 윤곽을 형성하는 근육들을 붙여볼
차례입니다. 작은광대근을 비롯한 입 주변의 근육들을 붙여
얼굴을 마무리하고, 어깨뼈를 끌어당기는 마름근 / 옆구리의
배바깥빗근 / 뒤 넙적다리의 '핵스트링'과 장딴지근 /
발바닥 근육으로 길게 이어지는 근육군을 묘사해봅시다.

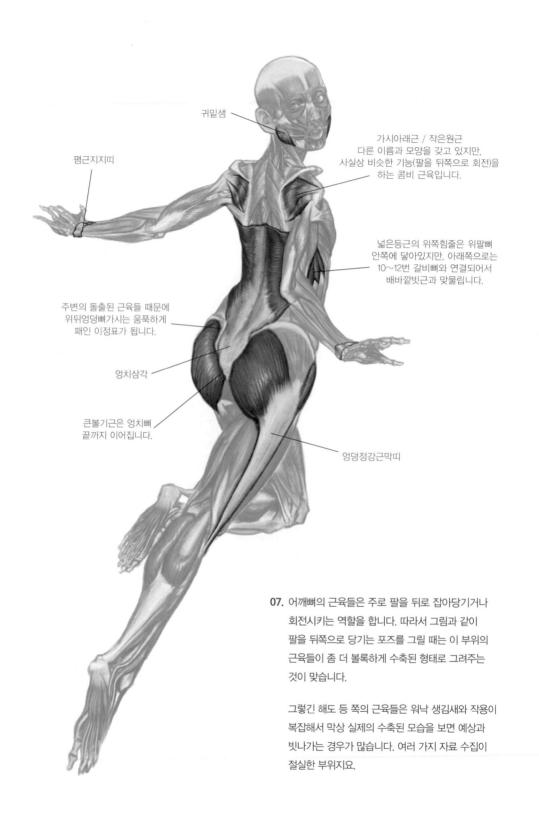

귀밑샘

폄근지지띠

가시아래근 / 작은원근
다른 이름과 모양을 갖고 있지만,
사실상 비슷한 기능(팔을 뒤쪽으로 회전)을
하는 콤비 근육입니다.

넓은등근의 위쪽힘줄은 위팔뼈
안쪽에 닿아있지만, 아래쪽으로는
10~12번 갈비뼈와 연결되어서
배바깥빗근과 맞물립니다.

주변의 돌출된 근육들 때문에
위뒤엉덩뼈가시는 움푹하게
패인 이정표가 됩니다.

엉치삼각

큰볼기근은 엉치뼈
끝까지 이어집니다.

엉덩정강근막띠

07. 어깨뼈의 근육들은 주로 팔을 뒤로 잡아당기거나
회전시키는 역할을 합니다. 따라서 그림과 같이
팔을 뒤쪽으로 당기는 포즈를 그릴 때는 이 부위의
근육들이 좀 더 볼록하게 수축된 형태로 그려주는
것이 맞습니다.

그렇긴 해도 등 쪽의 근육들은 워낙 생김새와 작용이
복잡해서 막상 실제의 수축된 모습을 보면 예상과
빗나가는 경우가 많습니다. 여러 가지 자료 수집이
절실한 부위지요.

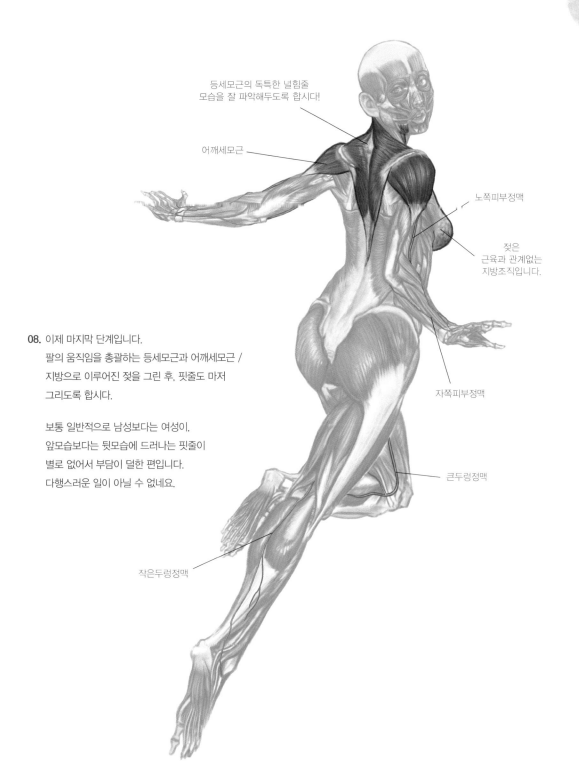

등세모근의 독특한 널힘줄
모습을 잘 파악해두도록 합시다!

어깨세모근

노쪽피부정맥

젖은
근육과 관계없는
지방조직입니다.

08. 이제 마지막 단계입니다.
팔의 움직임을 총괄하는 등세모근과 어깨세모근 /
지방으로 이루어진 젖을 그린 후, 핏줄도 마저
그리도록 합시다.

보통 일반적으로 남성보다는 여성이,
앞모습보다는 뒷모습에 드러나는 핏줄이
별로 없어서 부담이 덜한 편입니다.
다행스러운 일이 아닐 수 없네요.

자쪽피부정맥

큰두렁정맥

작은두렁정맥

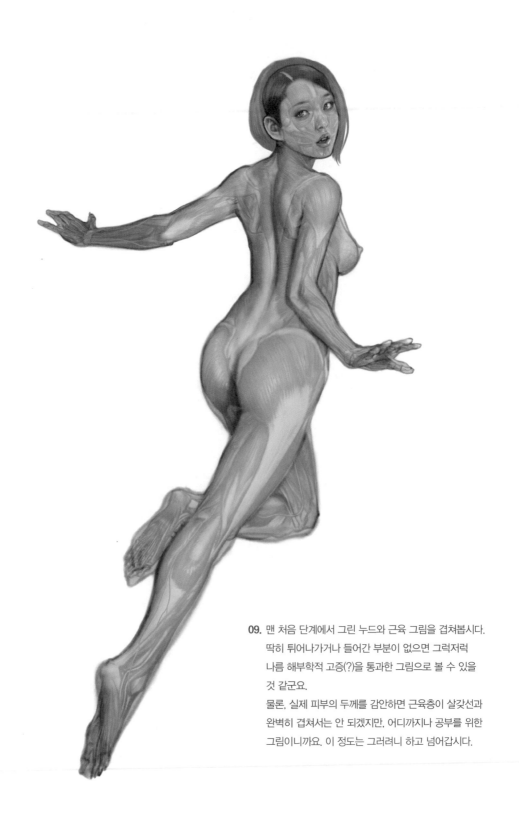

09. 맨 처음 단계에서 그린 누드와 근육 그림을 겹쳐봅시다.
딱히 튀어나가거나 들어간 부분이 없으면 그럭저럭
나름 해부학적 고증(?)을 통과한 그림으로 볼 수 있을
것 같군요.
물론, 실제 피부의 두께를 감안하면 근육층이 살갗선과
완벽히 겹쳐서는 안 되겠지만, 어디까지나 공부를 위한
그림이니까요. 이 정도는 그러려니 하고 넘어갑시다.

10. 남자 캐릭터와 마찬가지로, 완성된 누드에 SF 느낌의
슈트를 입혀보았습니다. 보통 섹시한 느낌의 여성
캐릭터를 그릴 때는 '노출'을 얼마나 많이 시킬
것인지를 고민하게 되는 경우가 많은데, 이런 식으로
먼저 누드를 그리고 복장을 입히면 자연스럽게
반대로 '어떻게 가릴 것인가'의 관점으로 뒤집어
생각하게 되는 효과가 있죠. 결국 같은 얘기같지만,
결과물은 미묘한 차이가 납니다.

하지만 아무리 화려하고 복잡한 슈트를 입힌다고 해도,
결국은 그것을 걸치는 '몸'이 중요합니다. 아무리 겉으로
드러나는 부분이 일부라고는 하지만, 관객은 본능적으로
근본의 줄기를 꿰뚫어 보기 때문이지요.

그리고 그것은 따로 배우지 않아도, '몸'을 갖고 있는
사람이라면 누구나 갖고 있는 능력이기도 합니다.

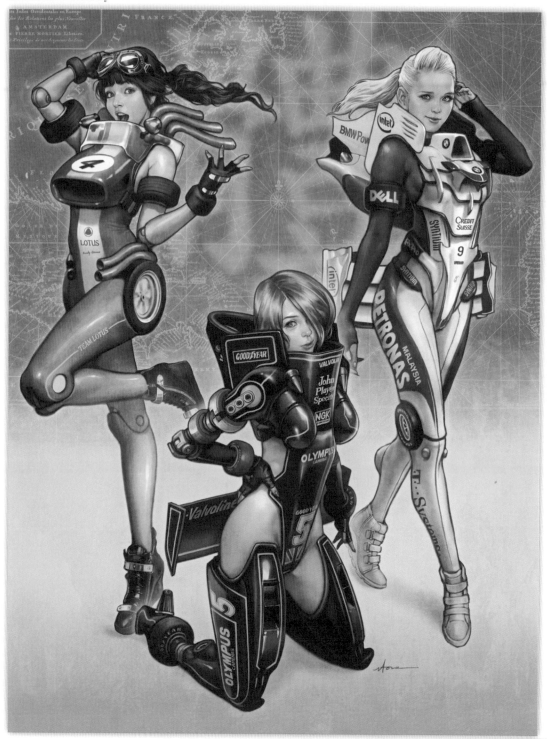

'motor suit'(F-1 magazine 'Pit-box'수록작) / painter 11 / 2014

F-1 머신 의인화 작업. 극도의 효율을 추구하는 기계와 생존을 갈망하는 인체를 결합시키는 작업은 꽤나 흥미진진하고 멋진 일이다.
태초 이래 모든 생명체가 그래왔듯 인류는 앞으로도 끊임없이 새로운 방식의 진화를 꿈꾸고, 과학과 예술의 창을 통해 모든 과정을 지켜보게 될 것이다.

■ 인체 전신 근육 예제

다음의 예제들은 처음 미술 해부학을 배우던 대학 시절, 기말시험을 떠올리면서 그려본 전신 근육 예제입니다.
(실제 누드모델들의 포즈를 참고했으나, 명시성을 높이기 위해 다소의 과장이나 포즈 변형이 있습니다).
이런 식으로 인체 외곽선 안쪽에 근육을 채워 그리는 연습은 근육의 모습을 이해하는 데 큰 도움이 됩니다.
인터넷에서 구할 수 있는 여러 누드 사진 위에 트레이싱 페이퍼를 겹쳐 연습해봅시다.

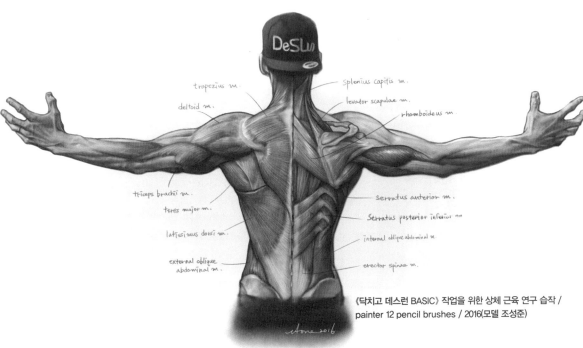

《닥치고 데스런 BASIC》 작업을 위한 상체 근육 연구 습작 /
painter 12 pencil brushes / 2016(모델 조성준)

■ 앞모습(정면 입상)

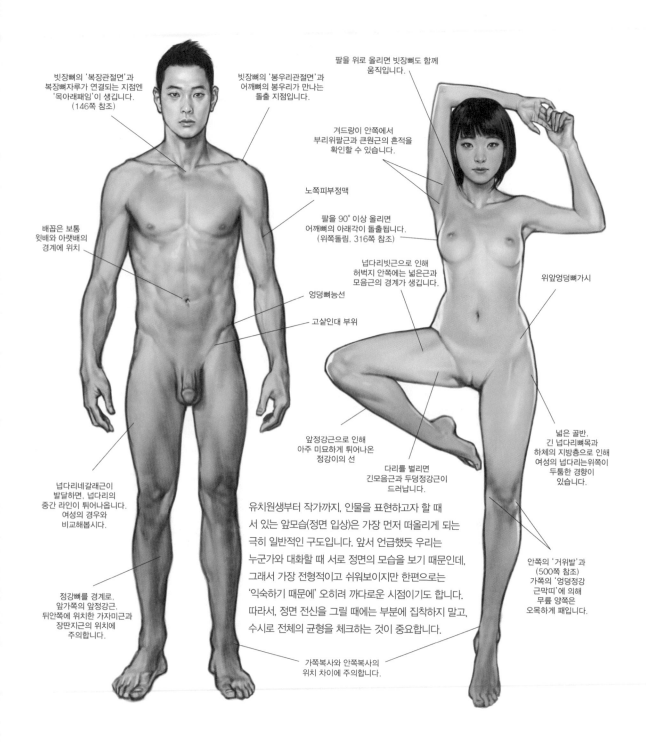

빗장뼈의 '복장관절면'과
복장뼈자루가 연결되는 지점엔
'목아래패임'이 생깁니다.
(146쪽 참조)

빗장뼈의 '봉우리관절면'과
어깨뼈의 봉우리가 만나는
돌출 지점입니다.

팔을 위로 올리면 빗장뼈도 함께
움직입니다.

겨드랑이 안쪽에서
부리위팔근과 큰원근의 흔적을
확인할 수 있습니다.

노쪽피부정맥

배꼽은 보통
윗배와 아랫배의
경계에 위치

팔을 90° 이상 올리면
어깨뼈의 아래각이 돌출됩니다.
(위쪽돌림, 316쪽 참조)

넙다리빗근으로 인해
허벅지 안쪽에는 넓은근과
모음근의 경계가 생깁니다.

위앞엉덩뼈가시

엉덩뼈능선

고샅인대 부위

넙다리네갈래근이
발달하면, 넙다리의
중간 라인이 튀어나옵니다.
여성의 경우와
비교해봅시다.

앞정강근으로 인해
아주 미묘하게 튀어나온
정강이의 선

다리를 벌리면
긴모음근과 두덩정강근이
드러납니다.

넓은 골반,
긴 넙다리뼈목과
하체의 지방층으로 인해
여성의 넙다리는 위쪽이
두툼한 경향이
있습니다.

유치원생부터 작가까지, 인물을 표현하고자 할 때
서 있는 앞모습(정면 입상)은 가장 먼저 떠올리게 되는
극히 일반적인 구도입니다. 앞서 언급했듯 우리는
누군가와 대화할 때 서로 정면의 모습을 보기 때문인데,
그래서 가장 전형적이고 쉬워보이지만 한편으로는
'익숙하기 때문에' 오히려 까다로운 시점이기도 합니다.
따라서, 정면 전신을 그릴 때에는 부분에 집착하지 말고,
수시로 전체의 균형을 체크하는 것이 중요합니다.

정강뼈를 경계로,
앞가쪽의 앞정강근,
뒤안쪽에 위치한 가자미근과
장딴지근의 위치에
주의합니다.

안쪽의 '거위발'과
(500쪽 참조)
가쪽의 '엉덩정강
근막띠'에 의해
무릎 양쪽은
오목하게 패입니다.

가쪽복사와 안쪽복사의
위치 차이에 주의합니다.

■ 앞모습 근육

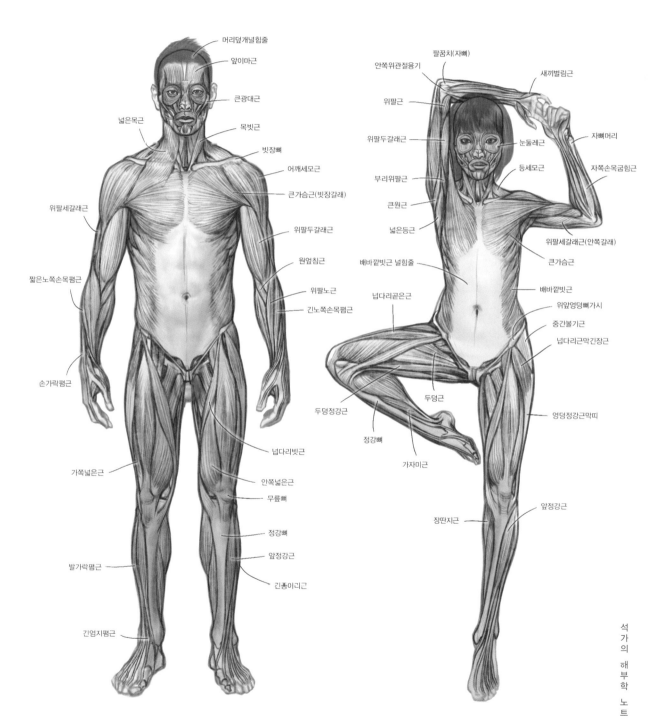

머리덮개널힘줄
앞이마근
큰광대근
넓은목근
목빗근
빗장뼈
어깨세모근
큰가슴근(빗장갈래)
위팔세갈래근
위팔두갈래근
원엎침근
짧은노쪽손목폄근
위팔노근
긴노쪽손목폄근
손가락폄근
넙다리빗근
가쪽넓은근
안쪽넓은근
무릎뼈
정강뼈
앞정강근
발가락폄근
긴종아리근
긴엄지폄근

팔꿈치(자뼈)
안쪽위관절융기
위팔근
위팔두갈래근
부리위팔근
큰원근
넓은등근
배바깥빗근 널힘줄
넙다리곧은근
두덩정강근
정강뼈
가자미근
장딴지근
새끼벌림근
자뼈머리
자쪽손목굽힘근
눈둘레근
등세모근
위팔세갈래근(안쪽갈래)
큰가슴근
배바깥빗근
위앞엉덩뼈가시
중간볼기근
넙다리근막긴장근
두덩근
엉덩정강근막띠
앞정강근

■ 옆모습(측면 입상)

인물의 반측면과, 정측면 모습입니다. 앞에서도 여러 번 언급했듯, 측면은 정면에 비해 척주의 선을 비롯한 신체의 여러 굴곡을 효과적으로 드러내기 때문에 인물의 외형적 특징은 물론, 성격과 감정을 표현하기에도 유용합니다. 중세 유럽의 권력자들이 자신의 인품과 권력을 과시하기 위해 소장했던 초상화들을 보면 주로 '정면'이 아닌 '측면'(반측면)의 각도로 그려진 것도 같은 이유죠. 따라서 적은 품으로 인물을 생동감 있게 그리고 싶다면, 모델에게 측면 포즈를 요구해 봅시다.

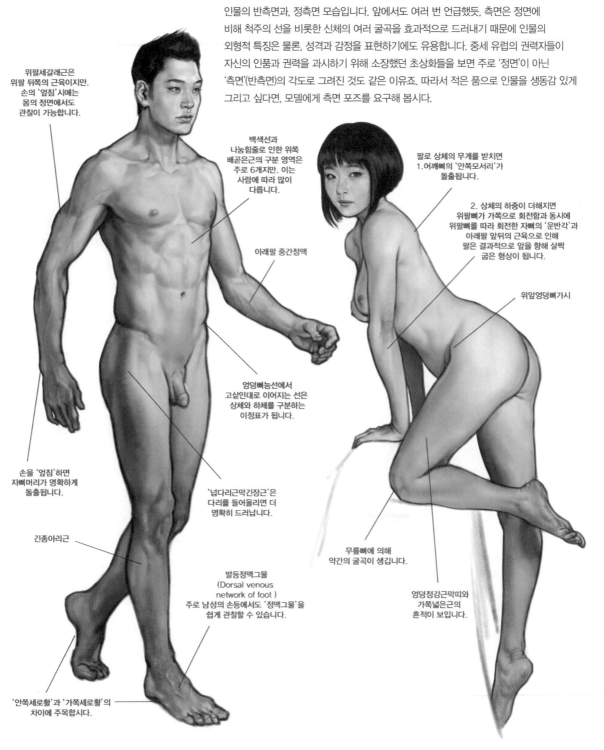

위팔세갈래근은 위팔 뒤쪽의 근육이지만, 손의 '엎침'시에는 몸의 정면에서도 관찰이 가능합니다.

백색선과 나눔힘줄로 인한 위쪽 배곧은근의 구분 영역은 주로 6개지만, 이는 사람에 따라 많이 다릅니다.

아래팔 중간정맥

팔로 상체의 무게를 받치면 1.어깨뼈의 '안쪽모서리'가 돌출됩니다.

2. 상체의 하중이 더해지면 위팔뼈가 가쪽으로 회전함과 동시에 위팔뼈를 따라 회전한 자뼈의 '운반각'과 아래팔 앞뒤의 근육으로 인해 팔은 결과적으로 앞을 향해 살짝 굽은 형상이 됩니다.

위앞엉덩뼈가시

엉덩뼈능선에서 고샅인대로 이어지는 선은 상체와 하체를 구분하는 이정표가 됩니다.

손을 '엎침'하면 자뼈머리가 명확하게 돌출됩니다.

'넙다리근막긴장근'은 다리를 들어올리면 더 명확히 드러납니다.

긴종아리근

무릎뼈에 의해 약간의 굴곡이 생깁니다.

발등정맥그물 (Dorsal venous network of foot) 주로 남성의 손등에서도 '정맥그물'을 쉽게 관찰할 수 있습니다.

엉덩정강근막띠와 가쪽넓은근의 흔적이 보입니다.

'안쪽세로활'과 '가쪽세로활'의 차이에 주목합시다.

■ 옆모습 근육

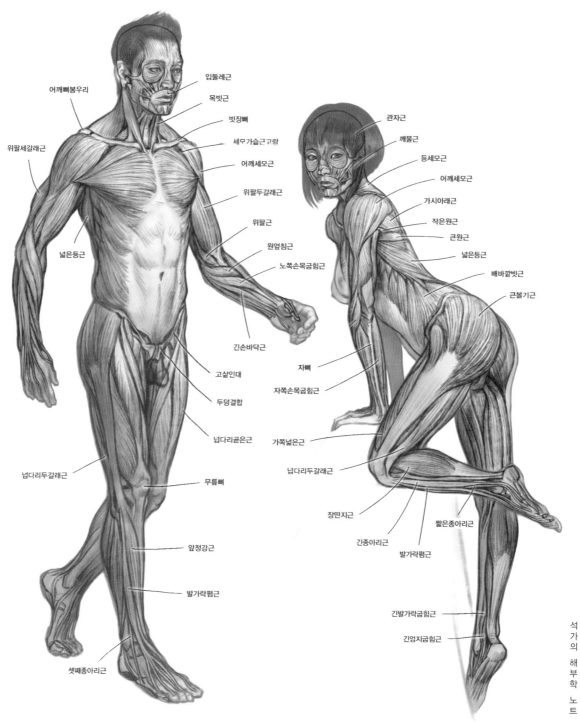

어깨뼈봉우리

위팔세갈래근

넓은등근

납다리두갈래근

앞정강근

셋째종아리근

입둘레근
목빗근
빗장뼈
세모가슴근고랑
어깨세모근
위팔두갈래근
위팔근
원엎침근
노쪽손목굽힘근
긴손바닥근
고샅인대
두덩결합
넙다리곧은근
무릎뼈
발가락폄근

관자근
깨물근
등세모근
어깨세모근
가시아래근
작은원근
큰원근
넓은등근
배바깥빗근
큰볼기근

자뼈
자쪽손목굽힘근
가쪽넓은근
넙다리두갈래근
장딴지근
긴종아리근
발가락폄근
짧은종아리근
긴발가락굽힘근
긴엄지굽힘근

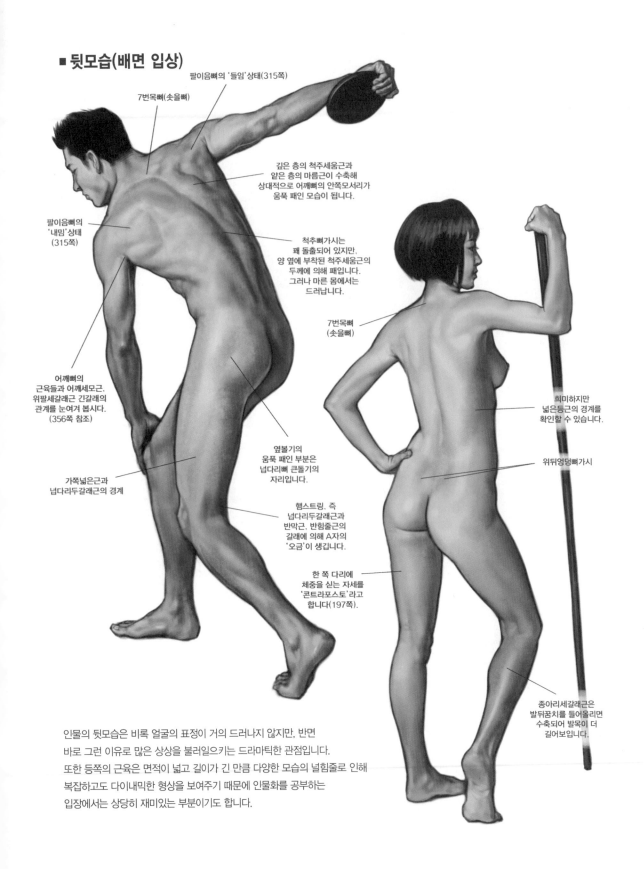

■ 뒷모습(배면 입상)

팔이음뼈의 '들임' 상태(315쪽)

7번목뼈(솟을뼈)

깊은 층의 척주세움근과
얕은 층의 마름근이 수축해
상대적으로 어깨뼈의 안쪽모서리가
움푹 패인 모습이 됩니다.

척추뼈가시는
꽤 돌출되어 있지만,
양 옆에 부착된 척주세움근의
두께에 의해 패입니다.
그러나 마른 몸에서는
드러납니다.

팔이음뼈의
'내림' 상태
(315쪽)

7번목뼈
(솟을뼈)

어깨뼈의
근육들과 어깨세모근,
위팔세갈래근 긴갈래의
관계를 눈여겨 봅시다.
(356쪽 참조)

희미하지만
넓은등근의 경계를
확인할 수 있습니다.

옆볼기의
움푹 패인 부분은
넙다리뼈 큰돌기의
자리입니다.

위뒤엉덩뼈가시

가쪽넓은근과
넙다리두갈래근의 경계

햄스트링, 즉
넙다리두갈래근과
반막근, 반힘줄근의
갈래에 의해 A자의
'오금'이 생깁니다.

한 쪽 다리에
체중을 싣는 자세를
'콘트라포스토'라고
합니다(197쪽).

종아리세갈래근은
발뒤꿈치를 들어올리면
수축되어 발목이 더
길어보입니다.

인물의 뒷모습은 비록 얼굴의 표정이 거의 드러나지 않지만, 반면
바로 그런 이유로 많은 상상을 불러일으키는 드라마틱한 관점입니다.
또한 등쪽의 근육은 면적이 넓고 길이가 긴 만큼 다양한 모습의 널힘줄로 인해
복잡하고도 다이내믹한 형상을 보여주기 때문에 인물화를 공부하는
입장에서는 상당히 재미있는 부분이기도 합니다.

■ 뒷모습 근육

자쪽손목폄근

위팔세갈래근(긴갈래)

어깨뼈가시

등세모근

원엎침근

안쪽위관절융기

위팔근

넓은등근

위뒤엉덩뼈가시

큰볼기근

큰원근

중간볼기근

엉덩정강근막띠

자뼈

넙다리두갈래근

반힘줄근

가쪽넓은근

장딴지근

가자미근

긴종아리근

가쪽복사

셋째종아리근

발꿈치 힘줄
(아킬레스 힘줄)

관자근

손가락폄근

위팔노근

팔꿈치근

작은원근

가쪽위관절융기

위팔세갈래근(가쪽갈래)

앞톱니근

배바깥빗근

노쪽손목굽힘근

중간볼기근

위뒤엉덩뼈가시

엉덩정강근막띠

넙다리두갈래근

반힘줄근

반막근

종아리뼈 머리

긴종아리근

정강뼈

긴엄지굽힘근

▪ 누운, 앉은 모습(와상, 좌상)

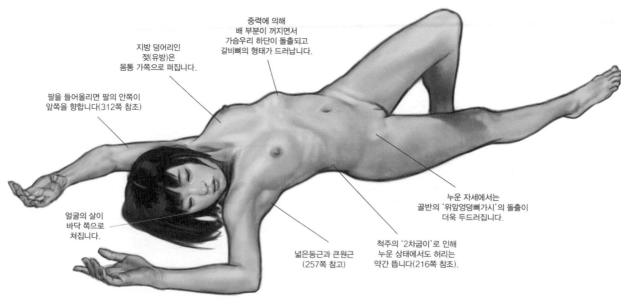

중력에 의해
배 부분이 꺼지면서
가슴우리 하단이 돌출되고
갈비뼈의 형태가 드러납니다.

지방 덩어리인
젖(유방)은
몸통 가쪽으로 퍼집니다.

팔을 들어올리면 팔의 안쪽이
앞쪽을 향합니다(312쪽 참조).

얼굴의 살이
바닥 쪽으로
처집니다.

넓은등근과 큰원근
(257쪽 참고)

누운 자세에서는
골반의 '위앞엉덩뼈가시'의 돌출이
더욱 두드러집니다.

척주의 '2차굽이'로 인해
누운 상태에서도 허리는
약간 뜹니다(216쪽 참조).

눕거나, 앉는 자세는 우리 생활에서 아주 빈번하게 취하는 포즈임에도
불구하고 의외로 그릴 일이 많지 않습니다. 이는 보통 인물의 기본 포즈를
'서 있는 자세'(입상)로 보는 관점이 일반적인 이유도 있고, 스케치북이나
노트는 물론이고 포스터 등의 인쇄 매체 또한 주로 '세로'로 되어 있기
때문입니다(사람의 팔은 가로선 보다는 세로선을 긋기에 더 적합합니다).
특히 인물의 생동감을 표현하는 것이 중요한 상업 인물화에서는 '포즈 이후의
포즈'에 대한 기대감을 별로 불러일으키지 않아 선호 자세와는 거리가
먼 것이 사실입니다. 그러나 구체적인 상황과 캐릭터의 감정이 전제되는
만화나 애니메이션에서는 능숙하게 표현되어야 할 자세이므로, 평소에
관심을 갖고 자주 그려보도록 합시다.

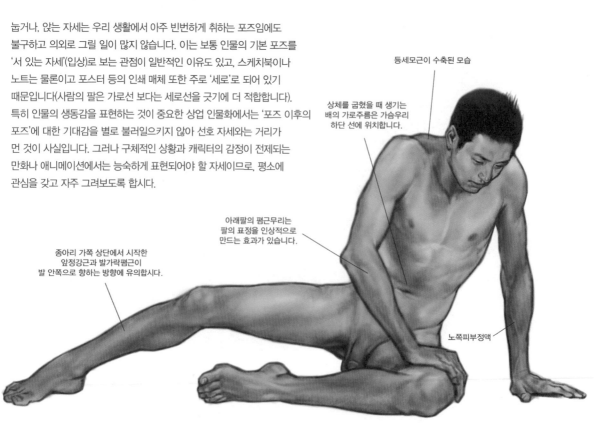

등세모근이 수축된 모습

상체를 굽혔을 때 생기는
배의 가로주름은 가슴우리
하단 선에 위치합니다.

아래팔의 폄근무리는
팔의 표정을 인상적으로
만드는 효과가 있습니다.

종아리 가쪽 상단에서 시작한
앞정강근과 발가락폄근이
발 안쪽으로 향하는 방향에 유의합시다.

노쪽피부정맥

■ 누운, 앉은 모습 근육

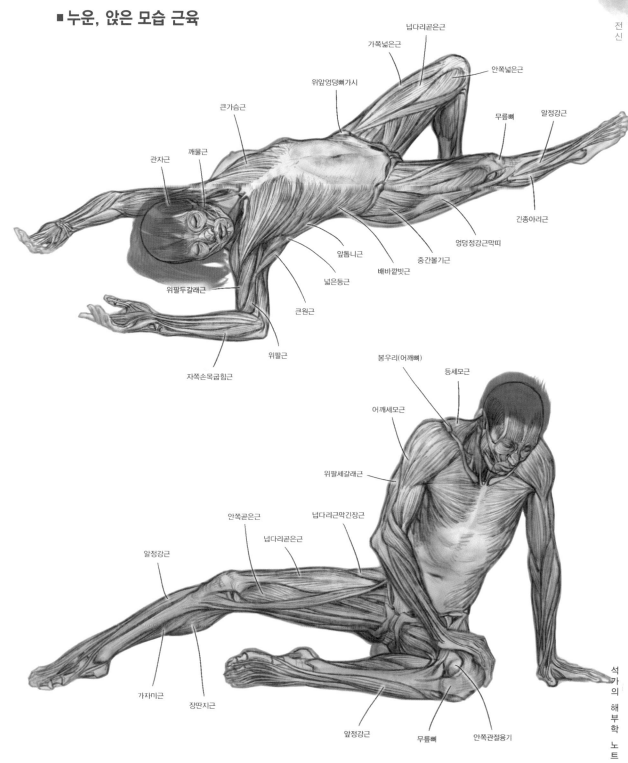

넙다리곧은근

가쪽넓은근

위앞엉덩뼈가시

안쪽넓은근

큰가슴근

무릎뼈

앞정강근

깨물근

관자근

긴종아리근

위팔두갈래근

앞톱니근

엉덩정강근막띠

넓은등근

배바깥빗근

중간볼기근

큰원근

위팔근

자쪽손목굽힘근

봉우리(어깨뼈)

등세모근

어깨세모근

위팔세갈래근

안쪽곧은근

넙다리근막긴장근

넙다리곧은근

앞정강근

가자미근

장딴지근

앞정강근

무릎뼈

안쪽관절융기

※ 이상 그림의 기본 포즈 사진은 《몸꼴 미술해부학》(연세대 해부학교실/아카데미아)을 참고, 변형하였습니다.

본 예제는 운동해부학 서적 '닥치고 데스런 BASIC'(도서출판 더 디퍼런스)에 수록된,
트레이너 '조성준'님의 몸을 촬영한 사진 위에 근육을 덧그리는 방식으로 작업한
전신 근육 그림입니다.
본서에 수록을 동의해주신 조성준 코치와 '더 디퍼런스'에 감사의 말씀을 전합니다.

긴노쪽손목폄근(장요측수근신근)

짧은노쪽손목폄근(단요측수근신근)

손가락폄근(총지신근)

위팔세갈래근(상완삼두근)

어깨세모근(삼각근)

작은원근(소원근)

가시아래근(극하근)

넓은등근(광배근)

배바깥빗근(외복사근)

중간볼기근(중둔근)

큰볼기근(대둔근)

넙다리두갈래근(대퇴이두근)

반힘줄근(반건양근)

장딴지근(비복근)

아킬레스힘줄

긴노쪽손목폄근
(장요측수근신근)

위팔근(상완근)

위팔노근
(완요골근)

위팔두갈래근
(상완이두근)

짧은노쪽손목폄근
(단요측수근신근)

큰원근(대원근)

가쪽넓은근
(외측광근)

넙다리근막긴장근
(대퇴근막장근)

엉덩정강근막띠
(장경인대)

긴종아리근
(장비골근)

넙다리두갈래근(대퇴이두근)

긴발가락폄근
(장지신근)

가자미근

큰모음근
(대내전근)

넙다리두갈래근(대퇴이두근)

두덩정강근
(박근)

반막근
(반막양근)

맺으며

"선배, 쉬운 해부학책 좀 추천해 주세요."

나름 적지 않은 시간 동안 전문적으로 그림을 그려오며 후배나 학생들에게 수없이 들었던 질문 중 하나입니다. 그때마다 난감했는데, 실은 저도 그런 책을 본 일이 별로 없기 때문입니다. 그래서 장난스레 거들먹대며 이렇게 대답하곤 했지요.

"기다려 봐. 그냥 내가 써줄게."

순전히 농담이었습니다.
물론, '좋은' 해부학책은 많았습니다. 화가 지망생들의 필독서라고 여겨지던 '루이즈 고던'이나 'A. 루미스'의 책이 그랬고, 대형서점의 '미술' 분야가 아니라 '의학'이나 '보건' 또는 '체육' 분야에서 조금만 기웃거려도 발견할 수 있는 많은 전문 해부학책들이 그랬죠. 그러나 솔직히 쉽지는 않았습니다.

저도 명색이 그림 작가인지라 화가의 필수라는 해부학을 공부하고 싶어서 책을 쌓아놓고 필요할 때 흘끔대며 살펴보긴 했어도, 아무리 생각해도 해부학이라는 학문은 애초부터 '쉽게' 접근할 수 있는 분야가 아니었습니다. 다른 이유는 다 제쳐놓고라도 일단 '해부학'이라고 하면 다소 엽기나 공포 이미지가 떠오르게 마련이니까요.
게다가 외울 건 좀 많은지요.

'그래도 어린 시절부터 그림 좀 그리던 가닥은 있으니 그냥 대충 몸이 어떻게 생겼는지만 알고 모사 연습만 열심히 하다 보면 되겠지.' – 라는 믿음으로 소위 '해포자'(해부학포기자)가 되려는 찰나였습니다.

'소의 엉덩이에 말라붙은 똥딱지를 그리는 만화가'라고 불릴 정도로 철저하고 완벽한 데생을 구사하던 '오세영' 화백의 10시간짜리 릴레이 해부학 특강을 듣게 된 것은 대학교 2학년 때의 일이었는데, 당시 얼마나 충격을 받았는지 모릅니다. 이틀에 걸쳐 목격한 학교의 계단식 강의실 커다란 화이트보드에 빼곡히 채워지던 뼈와 근육의 향연은 스스로의 무지를 무시하던 제모습을 빤하게 비춰주었습니다.

누군가가 '무언가를 안다는 것은 무엇을 모르는지 아는 것이다.'라고 했던가요? 모를 때는 몰라도 맛을 조금 보고 나니 마음이 급해지더군요. 다행스럽게도 이듬해 오세영 화백은 학교의 '인체 드로잉' 학기 수업을 맡아 주셨고, 준비가 된 덕분인지 매주 이어지는 부분별 인체 수업의 모든 내용을 말 그대로 '빨아들일' 수 있었습니다. 초·중·고 시절 공부에 전혀 취미라고는 없던 제가 다음 해 학기의 재수강을 자청하고, 독서실까지 드나들며 노트를 채워가는 재미에 빠졌을 정도니까요. 그 덕분에 선생님과 굉장히 많이 가까워졌고, 제 그림도 조금씩 더 단단해지는 걸 느낄 수 있었습니다. 한 마디로, 사람을 그리는 것에 자신이 붙기 시작했지요.

졸업 즈음에 컴맹에 가까웠던 제가 'Painter'라는 드로잉 프로그램의 사용법을 다룬 '석가의 페인터' 시리즈를 낼 수 있었던 것도 그 덕분이었습니다. 당시 일반에게는 꽤 생소한 프로그램인 '페인터'를 대중화하는 데에 기여했다는 과분한 평가에 이어 프로그램의 버전업에 따라 곧바로 후속편 제안을 받았지만, 많이 망설였습니다. 후속편을 내려면 프로그램에 대해 더 파고들어야 할 텐데, 저는 여전히 컴퓨터와 친하지 않았거든요. 출판사 담당자와 실랑이를 거듭하던 시기였습니다.

그러던 차에 은사님이신 박재동 화백의 제안으로 오세영, 김광성, 이희재 화백의 의기투합으로 이루어진 가칭 '만화가 공부모임'(현 '달토끼')에 '드로잉 마스터' 김정기 작가와 함께 합류하게 된 것은 운명이었습니다. 꿈같은 자리에서 우리나라에서 그림을 공부하는 학생들이 참고하는 미술 해부학 서적이 대부분 서양의 시각으로 쓰인 것들이고, 정서와 잘 맞지 않아 공부에 어려움이 있다는 의견에 모두 격한 공감을 나타내었지요.

쇠뿔도 단김에 뺀다고 말 나온 김에 책 계약부터 하자는 의견에, 날인 직전까지 갔던 페인터 계약서가 떠올랐습니다. 전화기 너머로 들려 온 출판사 담당자의 단말마가 아직도 생생하네요.

"허…! 해, 해부학이요? 페인터는요?"

제 논리는 페인터는 대상층이 일부일 뿐이지만, 해부학은 그림 그리는 모든 이와 관련된 콘텐츠라는 거였습니다. 담당자는 단박에 수긍했지만, 내심 '집필 기간'이 걱정되는 눈치였습니다.

처음에는 오세영 선생님께 배운 내용을 정리한 제 지저분한 노트를 깔끔히 정리하는 정도의 수준으로 생각했습니다. 따라서 집필 기간도 길어봤자 1~2년이면 충분할 거라 예상했지요. 그러나 그건 철저한 오산이었습니다. 막상 쓰다 보니 작지만 근본적인 의문들이 꼬리에 꼬리를 물고 머리를 내밀기 시작했고, 그 의문들에 대해 시원하게 풀어주는 해답을 좀처럼 찾기가 어려웠습니다. 마치, 초등학교 시절 개의 뒷다리에 대해 가졌던 막막한 의문이 되살아나는 기분이었죠.

책 전체의 틀을 맡겠다며 큰소리친 제 진도가 지지부진해지니 해부학책 프로젝트는 점점 희미해졌습니다. 워낙 유명하고 바쁜 작가분들이기도 하고 그분들 또한 제 사정을 뻔히 아시니 무작정 기다려달라고 부탁하기가 어렵더군요. 결국, 해부학책은 온전히 저 혼자만의 숙제가 되고 말았습니다. 처음 예상했던 1, 2년은 훌쩍 넘겨 버린 지 오래 – 출판사 담당자의 원망 섞인 독촉도 반체념에 가까워지기 시작할 즈음, 모임을 통해 친해진 미술가이자 음악가, 3D 전문가이자 해부학자인 '신동선' 박사의 소개로 참여하게 된

연세대 치의대 해부학 교실 일반인 대상 해부학
워크숍 '다빈치 아카데미'를 알게 되었을 때의 심정은
말 그대로 천군만마를 만난 기분이었습니다.

'다빈치 아카데미'에서 만나 뵙게 된 '김희진' 교수님과
'윤관현' 교수님의 진심 어린 조언은 다시금 마음을
다잡고 책을 진행하게 만드는 동력이 되었을 뿐
아니라 이를 계기로 연이어 전국의 해부학자들이
참여하는 '대한체질인류학회'에 참여하는 소중한
기회를 얻었고, 해부학 한글 용어 전문가이자
학회 회장이신 건국대 '고기석' 교수님과 그림을
좋아하는 고려대 '권순욱' 박사까지 든든한 버팀목이
되어주신 덕분에 이 책은 겨우 큰 모양새를 잡을 수
있었습니다.

그러나 이론적인 뼈와 근육의 모양은 알아도 그것이
실제로 어떻게 작용하고 보여지는지를 가늠하는 것은
쉬운 일이 아니었습니다.
하지만 뜻이 있는 곳에 길이 있게 마련인가 봅니다.
때마침 운동을 시작한 와이프를 통해 만난《닥치고
데스런》시리즈의 저자이자 유명 퍼스널 트레이너
'조성준' 코치의 도움을 받아 무려 9년 만에 책을
마무리할 수 있게 되었습니다. 코치님은 기꺼이
자신의 몸을 내어주었습니다. 단언컨대 사람이
보여줄 수 있는 몸 안쪽의 상태를 몸 밖으로 보여주는
최고의 모델이었습니다.

이처럼 많은 전문가들의 도움을 받아 만들어진
책이지만, '눈'과 '손'에만 의지하는 무지한 작가인
제 독단적인 시선과 판단에 의해 쓰여진 부분이 많아
맺음글을 쓰는 지금도 마음이 편치만은 않은 것이
사실입니다.

이 책이 비록 '석가'라는 조졸한 개인의 시선을
전제로 하고 있다고는 해도 사람의 '몸'이라는 엄중한
기초 과학을 재료로 하는, 쉽게 단정 짓기 힘든 성격의
무거운 주제를 다루고 있기 때문입니다.
그래서 혹시라도 많은 강사와 학생들, 미술
지망생들에게 어긋난 지식을 호도하는 수단이 되어
버릴까 두렵습니다.

다만, 무릇 인류의 학문이란 수많은 시행착오를
거치며 무한에 가까운 공백을 채우는 과정을 통해
인류의 지혜를 넓히는 데에 공헌해왔고, 그것이
비단 학자 간의 교섭뿐 아니라 예술가, 공학자들과의
통섭을 통해 이루어졌다는 여기를 되돌이켜보면,
제 부족한 시도도 작은 의미나마 찾을 수 있지 않을까
생각해봅니다.

장장 9년이라는 시간 동안 '해부학'이라는 울타리
안에서 울고 웃으며 내·외적으로 많은 변화를
겪었습니다. 인류의 진화는 앞으로도 계속될 것이고,
저 또한 갈 길이 멀다고 생각합니다.
앞으로 가장으로서, 아빠로서, 작가로서 조금씩
성장하는 모습을 지켜봐 주시길 부탁드리고,
그동안 저와 이 책을 지켜주신 여러분께 엎드려
감사드리며 글을 마칠까 합니다.

무려 10년간 기약 없는 책을 믿음 하나로 묵묵히
기다려주신 도서출판 성안당의 최옥현 상무님,
편집자이자 푸근한 동갑내기 친구 박종훈 차장,
그리고 맘고생 많으셨던 최동진 전 차장님,

항상 위안이 되어 준 친구 정운이, 동수형,
달토끼 친구들, 항상 여러모로 신경 써 주신
장인어른, 술친구이자 든든한 자문위원 신동선,
권순욱 박사, 모자란 책 꼼꼼히 짚어주신
고기석, 김희진, 윤관현 교수님,

그리고 책 발간 이후에 꼼꼼히 오탈자를 짚어주신
동주대학교 물리치료과 박성훈 선생님,
안면해부학과 관련한 추가 의견을 주신
치과의 정영철 선생님,
녕원안 스승 박재통, 이희재, 김광성 선생님,
이 책을 못 보고 떠나신 오세영 선생님,

집필 기간 동안 많이도 속 썩었을 세상에서
가장 멋진 와이프이자 소중한 라이벌 이리건 작가,
의젓한 아들내미 태랑이,
못난 사위 챙기느라 힘드셨을 장모님,
우리 엄니, 동생 보경이, 할배 강아지 돌돌이,
책 보면 좋아하셨을 그리운 아버지께
이 책을 바칩니다.

2017년 1월 석정현

이 책의 뼈대가 된 대학시절 해부학 노트

찾아보기

석가의 해부학 노트
일본판·대만판·중국판·영미판 전격 출간!

국내 미술 분야 베스트셀러,
일본, 대만, 중국, 영미, 러시아
판권 수출!

기발하다! 유쾌하다! 무엇보다 재미있다!

총 660페이지, 1,500점에 달하는 삽화!
전문 그림꾼 석정현이 9년에 걸쳐 한 땀 한 땀 그리고 써낸 **명품 해부학 노트!**

도형화부터 해부학, 동세까지 단계별로 배운다!

김락희의
인체 드로잉

김락희 지음 | 297×210 | 392쪽 | 35,000원

국내에서 유튜브 드로잉 채널을 운영하면서 드로잉 강의를 하고 있으며 미국 마블 사의 애니메이션 캐릭터 작업도 하고 있는 김락희 작가가 드로잉 입문자를 위한 인체 해부학 입문서를 출간하였다.
드로잉을 공부할 때 인체 해부학을 모르고서는 그림의 기본을 다질 수 없다. 이 책은 인체의 도형화부터 시작해 해부학을 공부하고 동세(動勢)를 단계별로 강의한다. 특히 인체 비례와 균형까지 한눈에 들어오게 하였다.